KB058301

전북의 예술사

동학농민혁명기념사업회 편

서 경 문 화 사

전북의 예술사

·
·
·
·
·
·

1.

전북의 전통회화

이 철 량

1952년 전북 순창 출생
홍익대학교 미술대학 졸업
현재 전북대학교 예술대 교수

주 요 활 동

국립현대미술관 초대전
서울시 초대전
호암갤러리 초대전

1.

전북의 전통회화는 그 역사가 참으로 길다고 할 수 있다. 그림의 출발이 인류 문명의 발달과 함께 하였으니 그림의 역사는 실로 인류의 역사라 아니 할 수 없다. 오늘날 우리가 인류 문명의 출발이 언제 어떻게 형성되었는지 구체적으로 확인 할 수 없는 것처럼 그림의 출발과 그 초기의 형성이 어떻게 그리고 어떤 모습으로 이루어 졌는지는 정확히 진단하기 어렵다. 더욱이 문명의 발달이 오래된 곳일수록 그 미로는 한층 깊다고 할 수 있다. 우리 지역의 그림 곧 회화의 역사가 그렇다.

우리 지역은 문화사적 측면에서 본다면 한반도의 가장 중심에 있다고 볼 수 있다. 그것은 일찍부터 고대 국가의 형성이 이 지역에서 이루어졌던 대서 이해 할 수 있다. 그러나 고대국가의 성립은 단순히 하나의 상징적 사건에 불과하다. 이 사건이 가능하게된 배경은 역시 지리적 풍토에서 찾아질 수 있을 것이다. 그것은 역시 사람 살기에 좋은 땅이었다는 것일 것이다. 일찍이 사람들이 모여 살았다는 이 중요한 단서는 미술이 그만큼 발전할 수 있었다는 것을 말해 준다. 우리는 이러한 흔적들을 여러 곳에서 발견할 수 있다. 예를 들면 옛 사람들이 만들었고 사용했던 토기들에 남겨진 표현의 흔적들, 그리고 청동기나 기타 여러 용기들에 만들어 넣었던 문양들이 그것이다. 옛 사람들이 단순히 이러한 용기들에만 이러한 표현을 했다고 말할 수는 없다. 그들의 옷이나 집이나 기타 여러 생활 수단에 각종 형태의 표현을 했을 것이다. 그러나 불행하게도 대부분의 흔적들이 사라지고 말았다. 다만 다소의 토기나 청동기, 기타 금속제품들 속의 회화적 표현들은 필자의 간단한 관찰만으로도 상당한 수준과 깊이를 확인 할 수 있다. 익산 미륵사지에서 출토된 벽화조각의 토제품을 보면 유연한 선묘 형식의 꽃 문양이 조각되어 있다. 미륵사지를 장식하기 위해 대단히 수준 높은 화공들이 동원되었음을 알 수 있게

한다. 물론 기타의 청동제품의 장식들이 정확하고도 유려한 선들과 기와 막새의 세련되고 부드러운 형식 등은 당시 미술의 높은 수준을 가늠케 하기에 충분하다. 부안 죽막동 출토인 목이 긴 항아리와 그릇 받침에 새겨진 파도 무늬의 손놀림을 보고 있으면 마치 실제 바닷가 파도 앞에 서 있는 듯한 울렁거림을 느끼게 한다. 그런가하면 익산 입점리에서 발굴된 금동관에 새겨진 새무늬를 보면 파닥파닥 날려고 날개짓하는 모습이 생동감 있게 표현되어 있다. 대단히 숙달된 손놀림이 아니고서는 그어낼 수 없는 힘있는 필치이다. 반면에 익산 출토의 둥근모양 청동기는 직경이 12센티미터 밖에 안 되는 작은 원형의 용기인데 그 안에 새겨진 문양은 대단히 완벽한 형식을 갖추고 있다. 엄격한 대칭을 이룬 기하학적 추상문양인데 이렇듯 문양의 완벽한 형식미는 우리의 고대 문명이 매우 높은 수준으로 발달되어 있었음을 알게 한다. 청동기의 각종 쓰임새에 따라 제작된 용품들의 형태의 아름다운 모양에서도 이미 그 수준을 가늠케 하지만 이 원형 청동기는 아마도 제사용 그릇인 듯 한데, 중앙의 십자형 문양을 기본으로 하고 둘레는 햇살이 퍼져 나가는 형식으로 되어 잇다. 태양을 상징한 문양으로 보이며 짧은 선무늬를 이용하였다. 어떻든 이렇게 미술이 상징성을 가지며 생활 속에 깊숙이 자리하고 있었음을 이미 청동기에서부터 보여 주는 예라 할 만하다.

　삼국시대에 들어서면 우리 지역의 미술은 사실상 절정기를 맞게 된다. 사실상 백제미술의 모태가 되었던 전북지역의 미술은 그 어느 지역보다도 일찍부터 발달을 보이기 시작했고 그 형식도 가장 우수하였다. 그렇게된 가장 큰 이유는 아마도 이 지역이 풍부한 농토와 온화한 기후 및 해안을 끼고있는 지리적 요건 등이 사람 살기에 가장 적절하였기 때문일 것으로 본다. 다른 여타 지역보다 먼저 도시가 발달하여 가장 번성했던 도시국가를 형성했었으며 그에 따른 미술문화는 필수적으로 다양한 발전을 보았을 것이다. 집을 축조하는 일과 생활 용기를 만드는 일 그리고 생활의 윤택함

과 신분의 표상으로서 미술은 폭넓게 활용되어졌다. 그러나 아쉽게도 순수한 회화적 표현이 어떠했는지는 파악되지 못하고 있다. 다만 당시의 유물들 속에서 여러 표현의 실체를 유추해 볼 수 있을 뿐이다. 예컨대 미륵사지를 보면 5만평이나 되는 광활한 면적의 옛 사찰은 실로 웅장하게 축조되었음을 알 수 있다. 이러한 건축물이 실로 그 권위와 상징성을 갖추기 위해서는 많은 미술가 즉 건축가, 조각가, 화가 등이 동원되었을 것이다. 건물 내외는 여러 가지 불교를 상징하는 벽화 등을 그려 넣었을 것이며 한편으로는 괘불이나 탱화, 또는 만다라와 같은 종류의 불교적인 그림이 벽에 걸려 있었을 가능성은 너무나 많다. 한편으로는 이러한 대역사를 이룩할 수 있었던 당시의 국가적 힘과 문화의 발달을 생각할 수 있다. 분명히 당시의 왕궁이나 귀족들의 생활구조는 화려했을 것으로 상상되어진다. 이는 모두 미술가들의 손에 의해 꾸며졌을 것임은 자명한 이치이다.

특히 백제는 다른 국가들 보다 먼저 그리고 빈번하게 외부와 접촉하고 있었음은 충분히 알려져 있다. 그러한 증거들로서 앞서 언급된 각종 문양들 예컨대 둥근 모양 청동기에 새겨진 태양 문양과 십자형 문양의 기하학적인 선묘와 목긴 항아리의 파도 문양 그리고 미륵사지 출토의 서까래 막새와 벽화, 조각 등 그 예는 많다. 이러한 문양이나 표현들이 물론 전적으로 외부에서 영향을 받았다고만 할 수는 없을 것이다. 외부의 영향과 독자적인 표현의 적절한 결합이 백제 미술의 뛰어난 우수성을 확보했다고 보여진다. 전북의 미술이 이미 백제를 통해 사실상 그 절정기를 이루었다고 생각할 수 있다. 각종 대규모의 건축물들을 짓거나 혹은 불교를 봉사하기 위한 여러 불구佛具들을 제작하였던 모습에서 확인 할 수 있는데, 이러한 백제 미술이 고려와 조선으로 이어지면서 더욱 다져지고 품격이 고상하게 되어지는 것으로 나타난다. 백제 멸망 이후 정치적인 중심이 이 지역에서 훨씬 벗어나 있어 그렇게 화려한 활동은 크게 드러나 보이지 않으나 고려시대의 대표적인 청자의 생산이나 불화의 제작, 그리고 각종 생

활용기 등을 통한 민속 미술 등의 제작이 크게 돋보였다. 그리고 그 제작 기술이나 예술성은 가히 세계적으로 뛰어난 것 이여서 사실상 우리 나라 미술을 대표한다고 할 수 있다. 다만 회화는 남아있는 유품이 없어 당시의 정황을 짐작하기가 쉽지 않다. 이러한 상황은 사실 이 지역 뿐 만이 아니라 우리 나라 전반적인 현실이라 할 수 있다.

　세계 역사상 가장 아름답고 우수한 예술품으로 인정되고 있는 고려 청자는 특히 부안이 주산지로 유명하다. 그리고 이 지역 곳곳에 큰 사찰들이 건립되면서 사용되어졌던 탱화나 각종 불화들은 특히 고려시대에 그 절정을 이룬다. 이들은 모두 고려미술의 대표적인 것으로서 특히 이 지역에서 대규모로 생산되었다. 이러한 모습은 당시 이 지역의 생활문화에도 커다란 영향을 주었을 것으로 믿어진다. 그것은 이 지역이 우리 나라 농경의 집산지로서 먹거리가 풍부하고, 기후는 사람 살기에 적당하여 많은 예술가들이 그들의 생활 방편을 위하여 이곳에 머물렀고 한편으로는 이들을 수용할 수 있었던 대 지주들이 존재하였다는 것이다. 그러나 불행하게도 옛 가옥들과 그곳에 담겨있었던 각종 미술품들은 모두 사라졌다. 또한 백제시대부터 건립된 사찰 등도 거의 대부분 각종 전란으로 불타고 오늘날 볼 수 있는 것들은 조선조에 들어와 다시 지은 모습이다. 혹은 남아있던 불화들은 대부분 정확한 출처를 알 수없이 일본이나 여타 외국인들의 손에 남아있는 실정이다. 다만 땅속에 묻혀있던 고려청자나 여러 종류의 동제품들을 통해 그곳에 그려졌거나 새겨진 문양과 그림을 볼 수 있을 뿐이다. 실로 섬세하고 격조 있는 아름다움은 세계 어느 곳에서도 찾아 볼 수 없는 우수성을 갖고 있다고 할 수 있다. 특히 고려시대에는 이 고장이 그림에서 폭넓은 발전을 보였을 것으로 믿어지는 사실로서 종이 생산을 들 수 있다. 우리 나라 종이 생산의 대부분을 차지했던 전북의 종이는 고려시대에는 특히 고려지로 불려져 중국에서도 금처럼 아꼈다. 이러한 종이 제조술의 발달과 대량 생산은 필연코 학문의 발달로 이어지는 전적의 대

량 생산을 유도하였고, 한편으로는 서화예술의 발달로 이어졌다. 한반도 문화의 중심이 중부 지방으로 옮겨간 고려 이후 조선에 들어서면서도 이 고장 예술의 발달은 결코 쇠퇴하지 않았다. 앞서 언급한 고려시대의 예에서도 알 수 있지만 조선시대에 들어서도 그 전통은 지속되고 있다. 전주를 비롯한 정읍 부안 고창 김제 등의 대 지주들이 더욱 뿌리를 내려 예술 발전을 후원하였다. 그 단적인 예가 조선조 후기에 들어서면서 갑자기 유행을 보였던 민화가 이 지역에서 많이 발견된다는 것이다. 이는 평범한 지주나 평민 계급들에서 대단히 폭넓게 그림을 애용하고 있었음을 말해주며 그 전통은 실상 오래 전부터 있어왔다고 보아야 한다. 하물며 고급 회화의 수요가 적었을 까닭이 없는 것이다. 다만 전문화가들은 이곳에서 기량을 연마하고 성장한 후에 화가로 등용되기 위하여 한양으로 거처를 옮겼을 가능성이 많다. 이렇게 짐작할 수 있는 근거로서는 특히 다른 여타 지역에 비해 아마추어인 민속화가들이 그렇게 많은 작품을 남겼던데 비해 전문화가의 작품이 거의 남아있지 않다는데서 찾아진다. 신분의 차이를 엄격히 구분했던 옛날의 상황으로 보면 충분히 상상하고도 남음이 있다. 각종 화공들이 곳곳에서 많은 활동을 했지만 이들은 전문화가로서 인정을 받지 못하여. 그림에 이름을 남기지 못하고 말았다. 특별히 화원에 응시할 수 있었던 신분과 기량을 가진 특출한 인물들은 중앙으로 발길을 옮겼을 것이다. 다만 오늘날 남아있는 작품을 통해서 보면 19C에 들어서 활발하게 활동했던 선비화가들의 문기 짙은 작품과 몇몇의 전문화가들이 작품을 남겨 이 지역의 전통을 보여주고 있다.

2.

앞서 간단하게 언급한대로 사실 우리 지역은 고창의 고인돌들에서 볼 수 있듯이 매우 일찍부터 사람들이 모여 살아 각종 문화 예술이 발달했

었다. 그중 생활의 중심적 표현활동으로서 미술이 상당히 오래 전부터 고도로 발전해 왔음은 짐작하는 바이다. 그러나 불행하게도 이들 유품은 모두 산실 되었고 그 기록 또한 남아있지 않다. 그래서 사실 우리 그림의 역사를 이해한다는 것은 불가능하다고 말 할 수 있으며 다만 여러 정황으로 추정할 뿐이다. 앞서 언급한데로 우리 지역의 회화는 지금까지 알려진 자료로서. 18C 이전을 넘지 못한다. 따라서 전북의 회화는 사실상 역사 속에 묻혀있다고 볼 수 있다. 전북의 그림이 우리 앞에 본격적으로 모습을 드러내기 시작한 것은 19C 이후에 들어서 이다.

우리 나라 미술의 전반적인 상황이 그러하지만 특히 전북지역의 고대 회화의 실상은 처절하리 만큼 그 자료가 전무하다. 그리하여 필자는 그 역사적 사실의 꼬리를 찾기 위해 우리나라 서화가에 대한 기록의 교본으로 알려져 있는 "근역서화징槿域書畵徵"이나 "한국서화인명사서韓國書畵人名辭書"를 통해 이 지역과 연고가 있을만한 화가를 추적해 보았다. 이를 통해 특히 본관이 전주를 비롯한 이 지역이었거나 혹은 이 지역과 연계가 있을 것으로 추정되는 인물들을 골라내었다. 그러나 이들이 모두 이 지역에서 나고 활동했다는 증거가 되지는 못한다. 다만 이러한 작업 과정을 통해 다소나마 산실된 역사를 추적하고 걸러내야 하는 유일한 방법이었다.

이들 기록을 통해 보면 제일 연대가 올라가는 인물로서는 백제인으로서 백가百加, 아좌태자阿佐太子 그리고 인사라아因斯羅我와 하성河成이 있다. 백가는 일본기日本記의 기록을 인용해 백제 위덕왕 34년에 일본으로 건너온 화공이었다고 전한다. 그리고 가서일은 백제에서 일본으로 건너가 나라에 있는 주궁사라는 절의 천수국만다라수장天壽國曼茶羅繡帳의 원화를 그렸다고 전하며, 아좌태자는 일본에 건너가 성덕태자상을 그렸다고 알려져 있다. 이들의 활동에 대해서는 더 이상 알려진 것이 없고 또한 그들의 화풍도 어떠했는지 확인할 길이 없다. 다만 당시 백제는 중국 육조때

특히 양나라와 밀접한 교역관계에 있었던 점으로 미루어 색채가 발달한 인물화나 산수화가 많이 그려졌을 것으로 판단된다. 특히 인물도 서역에서 들어온 요철법凹凸法이 가미되어 새로운 감각을 지닌 화풍도 그려졌을 것으로 믿어진다. 물론 앞서 언급된 화가들이 모두 전북지역과 직접적인 관계를 유지하고 있었는지는 알 수 없다. 다만 이들의 활동이 어떤 형태로든 생활이 가장 풍부하고 도시 규모가 발달했던 이 고장에 영향을 끼쳤을 것으로 보인다. 뿐만 아니라 이들의 행적이 모두 일본기록으로나마 전하고 있음을 볼 때 당시의 많은 화가들이 활동했지만 우리 기록에 전하지 못하는 아쉬움을 남기고 있다.

이후 고려시대에 들어서면 이녕李寧이 전주인으로 기록되어 전한다. 그는 작품이 남아있지 않지만 "예성강도"와 "천수사남문도" 등을 그렸다고 전해 다소나마 당시의 상황을 이해하게 한다. 그는 특히 사은사 수행원으로 중국에 들어가 예성강도를 그려 송의 휘종황제로부터 극찬의 찬사를 받고 돌아온 당대 제일의 화가였다. 앞서 기록에 남아있는 두 점의 기록으로만 보면 실경을 배경으로 한 산수화를 그렸을 것으로 짐작된다. 그러나 당시의 일반적으로 널리 유행했던 화풍이었는지는 확인되지 않고 있다. 어떻든 이녕은 그의 아들 이광필李匡弼과 함께 전주인으로 올라있어 궁금증을 자아내는 화가이다. 이광필은 중국을 비롯한 여러 문인들의 글 속에 등장하는 소상팔경부를 그림으로 그렸다고 전해진다. 이들 부자 외에도 이녕이 그림을 배웠다는 이준이李俊異도 전주인으로 기록에 남아 있으나 어떤 그림을 그렸는지는 전해지지 않는다.

조선시대에 들어서면 그 수는 한층 늘어난다. 조선시대는 고려에 비해 전주가 더욱 번성하게되고 많은 사람들이 모여들게 된다. 그것은 정치적으로 이태조의 본 고향으로서 우대를 받게되며, 사회적으로도 호남의 중심이 되어 모든 문물의 집산지 역할을 담당하게 되기 때문이다. 조선시대의 기록으로 화가의 반열에 오른 인물들로서 이 지역과 연고를 갖고

있음직한 화가는 다음과 같다, 조선초기의 이배련李陪連, 이상좌李上佐, 이숭효李崇孝, 이흥효李興孝, 이정李霆, 이제현李齊賢이 전주인으로 올라있고 완산인으로 이명욱李明郁, 전주인 이세송李世松, 남원인 양기성梁箕星, 김희겸金喜謙, 이성인李成仁, 임실 신평인으로 한종유韓宗裕, 한종일韓宗一, 전주인 이종현李宗賢, 완산인 이덕무李德懋, 전주인 이수민李壽民, 이정민李鼎民, 이일섬李一暹, 이남식李南軾, 이형록李亨祿, 이상필李尙弼, 조선후기에 무주인 최북崔北, 김제인 조주승趙周昇 등이 기록에 남아있다. 그리고 포도 그림으로 일가를 이루었다는 최석환崔錫煥이 서화인명사서에 나와있다. 사실 앞서 여러 차례 언급하였듯이 이들 외에도 수많은 화가들이 활동했을 터이지만 기록이나 작품이 전하지 않고 말기에 오면 전문적으로 화가로서 활동하지는 않았지만 대단히 수준 높은 작품을 남긴 이정직李定稷이 있고, 그 외 근·현대까지 활동했던 채용신蔡龍臣, 박규완朴圭完, 송기면宋基冕, 이광열李光烈, 김희순金熙舜, 심은택沈銀澤, 유영완柳永完, 서병갑徐炳甲, 이상길李相吉, 조중태趙重泰, 김정회金正會, 임신林愼, 정복연鄭復然, 박래현朴崍賢, 배석린裵錫麟 그리고 이곳에서 잠시 활동했던 이용우李用雨, 이응로李應魯 등을 들 수 있다.

조선시대에 들어와서도 이 지역에 남아있는 그림이 거의 없어 그 전모를 파악하기가 쉽지 않다. 다만 고려시대에 비해 중앙에 남아있는 많지 않은 작품을 통해 이 지역의 흐름을 이해할 수 있을 뿐이다. 조선시대에는 전반적으로 수묵이 발달하였다. 그리고 특기할만한 사항으로 문인화의 발전을 가져왔던 시기이다. 문인화는 학문을 바탕으로 한 시詩·서書·화畵를 겸비할 수 있었던 사대부 계층의 그림으로서, 이 지역에서 특히 문인화가 널리 그려졌던 배경에는 학문을 한 선비들이 많았다는 것을 보여준다. 이들의 활동은 그림을 즐기는 사회풍조를 이끌어 내었고 대다수 전문화가의 그림을 소장할 수 없었던 평민계층에서는 민화를 즐겨 찾게된다. 이러한 모습은 다른 지역에서는 쉽게 이루어 질 수 없었던 이

지역의 전통으로 자리잡게된다. 물론 이러한 바탕에는 앞서 지적한 풍부한 농경의 밑받침이 있었다.

앞서 언급한 작가들 중에서 이배련과 이상좌는 동일인인지 아닌지 분명치 않다. 그러나 이상좌는 조선 초기의 대표적인 화가중의 한 사람이다. 기록으로 그는 원래 노비였다고 한다. 그런데 어떤 연유로 하여 중종 임금의 귀에 그의 탁월한 재능이 알려져 화원으로 발탁되었다. 그의 화풍은 특히 중국의 마하파(馬夏派 : 남송시대 마원과 하규의 화풍을 일컬어 마하파라 부른다) 화풍을 받아들여 조선 초기 화단에 새로운 변화를 가져다주었다. 그의 가계로서 숭효와 흥효 형제도 모두 당대에 이름을 남긴 화가들이다. 이들의 활동은 주로 한양에서 이루어진 것으로 알려져 있으나 혹 어떤 관계로 인하여 전주에서 살았거나 어린 시절을 전주에서 보냈을 지도 모른다는 생각이 드는 인물이다. 17C에 활동했던 이제현은 포도 그림에 일가를 이루었다고 전해지며 기타 다른 기록이나 작품이 거의 알려져 있지 않다. 이 무렵 우리의 관심을 끄는 인물로서는 이명욱을 들 수 있다. 이명욱 역시 기록이나 작품이 희귀하여 그의 실체를 파악하는데 어려움을 갖고 있는데 남아있는 작품은 대단히 뛰어나다. 대표작으로서 "어초문답도"가 있는데 힘차고 세련되며 인물 묘사가 능란하다. 안정된 구도와 자연의 냄새가 짙게 우러나는 수작인데 활동기록은 거의 전하지 않는다. 단지 당시 도화서 교수를 지낸 한시각의 사위라고 전 할 뿐이다. 짐작으로서는 이명욱은 신분이 낮고 가계 출신이 알려지지 않은 지방출신으로 그림이 뛰어나 한시각韓時覺의 눈에 들어 도화서에 들어갔을 것으로 보인다. 한편으로 중앙에 이름이 알려져 있지는 않았지만 이 무렵에 활동했던 인물로 최명룡崔命龍이 있다. 사실 화가로서보다는 학문하는 선비로서 더 잘 알려져 있었던 그는 작품을 남겨 당시의 정황을 짐작케 하고 있다. 18C 조선 후기에 들어서면 크게 떠오르는 인물이 무주인 최북이다. 그는 북北자를 둘로 나눈 글자 모양을 따서 호를 칠칠七七이라 하

기도 하고, 또한 붓으로 먹고산다고 하여 호생관毫生觀이란 호를 사용하 듯이 성품이 거칠고 괄괄하였다고 전하며, 재미있는 일화들을 남기고 있 는 화가이다. 그의 화필은 종횡 무진하여 거침이 없었다. 천부적인 재질 을 보였던 화가로서 금강산등 진경화풍眞景畵風을 남기기도 하였으며 한 편으로는 남종화풍의 영향을 받은 그림을 그렸다. 18C에는 완산인으로 이덕무가 있는데 영모翎毛를 잘했다고 전하고 있다. 그는 적성현감을 지 낸 사대부 화가로서 이 지역과 어떤 연관이 있지 않을까 하는 생각이 든 다. 그 외에도 산수, 초충, 화훼를 잘했다고 전하는 이종현이 도화서 화 원으로서 활동했는데 별다른 기록이 전하지 않고 있다. 그 외에도 근역 서화징에 이름이 올라있는 인물들로서 19C에 포도를 잘 그렸다는 이일 섬이 있고 흔하지 않게 책거리 그림에 대단히 뛰어났던 이형록이 있다, 또한 산수와 인물에 능했던 이경립과 글씨와 대나무 그림에 일가를 이루 었던 조주승이 기록으로 남아있다.

19C에 들어서면 이 지역의 미술은 국제적인 흐름의 변화를 그대로 이어받으면서 한국 전통회화의 특성을 온전히 보여준다. 이 시기에 많은 인물과 유품이 등장하고 있는 것은 물론 연대가 그리 멀리 올라가지 않 아 비교적 많은 손실을 입지 않았다는 이유도 있겠으며, 한편으로는 오 랜 전통의 누적으로 인한 전북의 미술이 그만큼 성장했음을 보여 주는 것이기도 하다. 어떻든 이시기의 전북회화는 한국회화의 맥락 속에서 이 해되어 질 수 있다. 19C의 한국회화는 중국에서 들어온 남종화의 열풍에 휩싸이게 되고 그로 인해 이전의 한국적 전통성이 많이 쇠퇴하는 모습을 보였다. 그러나 한편으로는 "문자향文字香 서권기書卷氣"로 설명되는 사대 부들의 문기 짙은 남종화나 문인화가 널리 성행하게 된다. 특히 사군자 를 비롯하여 화조화 등이 폭발적으로 증가하고 시·서·화를 겸비한 선 비화가들이 많이 등장한다. 더욱이 조선조 말기는 사회가 극심한 혼란상 을 보이고 지식인들의 정신적 불안정이 짙게 나타난 시기이다. 이러한

세태 속에서 선비들은 일찍부터 묵향에 빠져들어 서화를 즐기는 풍조가 만연하게 된다. 이 지역은 일찍부터 전통적으로 지주계급과 이 왕가의 본거지로써 양반계층이 폭넓게 자리잡고 있었던 풍족한 지역이기 때문에 학문하는 선비들이 많이 있었다. 이러한 지역 내외의 여러 정황들이 맞물려 조선조 말기에 오면 사대부들의 문인화가 급증한 것이다.

그 대표적인 인물로서 이정직(1841~1910)을 들 수 있다. 그는 김제에서 나서 줄곧 고향을 지키며 학문에 몰두했던 이 지역의 대표적인 유학자였다. 그는 학문에서뿐만 아니라 서화에도 일가를 이루어 많은 제자를 길러냈으며 특히 조주승은 그의 뒤를 이어 전북화단의 맥을 이어갔다. 이정직의 그림은 지금까지 알려진 대부분의 작품이 사군자나 기타 초목을 그린 문인화이다. 그리고 더러 그의 작품은 힘이 넘치는 파격을 볼 수 있는데 이러한 바탕은 그의 학문하는 태도에서도 찾아진다. 그는 단순히 글방에서 책만 읽었던 서생은 아니었다. 중국을 여행하는가 하면 여행의 기록을 남긴 "연경산방燕京散放"을 남기기도 하였다. 서양의 학문을 먼저 받아들여 수용하기도 한 말기의 실학파의 한사람이었다. 구한말 이후 전북의 화단이 문인화류의 특색을 갖게된 계기를 마련한 인물이라고 할만하다. 사실상 그가 끼친 전북화단의 그림자는 매우 크고 깊다고 할 수 있는데 그에 대한 자료의 발굴이나 연구는 미흡한 편이다. 그리고 이정직의 학문과 서화를 그대로 이어 내린 인물이 조주승(1854~1903)인데, 그는 이 지역 서화단에서 크게 활동했던 이광열, 김희순, 조기석 등을 배출해 내 더욱 평가를 받을 만하다. 조주승은 이정직에게서 학문과 서화를 배웠지만 당대에도 두 사람은 쌍벽을 이룰 만큼 평가를 받았다. 그러나 이정직이 비교적 다양한 소재를 섭렵하고 힘이 넘치는 작품을 남긴데 반해 조주승은 난과 대 등의 사군자에서 작품이 많이 남아있고 비교적 부드럽고 유연한 필치를 보여준다. 그는 줄곧 전주에서 활동하며 제자들을 길러냈으며 더러 중국 등을 여행하기도 하였다. 또한 음악에도 조예가

깊어 시조나 창을 부르기도 하였으며 비교적 다방면의 예인 기질을 보여 주었다. 그러나 그의 그림은 파격적이라기보다 고상하고 격조를 갖추고 있다. 이정직의 제자로서 이 지역에서 빼놓을 수 없는 인물이 송기면 (1881~1956)이다. 그는 당대 최고 학자였던 전우田愚와 같은 마을에 살았던 관계로 일찍부터 부친의 손에 끌려 전우에게서 학문을 익혔다. 더불어 가까이 살았던 이정직에게서 서화를 배워 학문과 서화에 일가를 이루었는데 사실 그림에서 보다 글씨에서 그의 능력을 더욱 인정받고 있다. 그의 학문에 대한 관심은 대단히 폭이 넓어 시·서·화뿐만 아니라 음악과 정치나 경제에도 해박한 지식을 보여주었다. 그의 그림은 거의 대부분 대나무 그림이 남아있는데 그의 가계출신인 강암 송성룡은 이를 받아 현대 전통 서화단에 큰 자리를 남겼다. 이 무렵 사군자 그림으로 크게 활동했던 인물로서 배석린을 빼놓을 수 없다. 배석린(1884~1957)은 오랜 세월을 관직생활을 하면서 그림을 그렸던 사람이다. 본래 그는 충북 영동에서 태어나 한의학을 공부했는데, 그후 관직에 들어서면서 이 지역과 인연을 맺게되었으며 이러한 변화가 그를 화가의 반열에 올려놓았는지 모른다. 이렇게 보면 그는 전문화가로서 보다 여기화가로 불려질만하다. 사실 전통적인 문인화가 이렇듯 사대부들의 학문과 정신 수양의 한 방편으로 발전해 왔던 것을 본다면 배석린은 대표적인 인물이라 할만하다. 더욱이 그는 말년에 개인전을 가졌을 정도로 많은 작품을 남겼고 사실 그의 활동은 여느 직업화가 못지 않은 활동을 보여 주었다. 그는 비교적 누구에게도 특별히 사사한 적이 없이 독자적으로 공부를 하였던 것으로 알려져 있으며 관직에 있으면서 이광열이나 김희순 등과 깊이 어울리면서 함께 공부했다. 배석린은 1924년 제3회 조선미술전람회에 처음으로 3등 상과 입선을 한다. 이로서 그는 비로소 세인의 주목을 받기 시작하면서 작가로서 활동을 시작한다. 그후에도 1926년 조선미술전람회에서 입선을 하며 꾸준한 활동을 보인다. 그는 난이나 대등 사군자에서부터

산수에 이르기까지 다양하게 작품을 남겼다. 그러나 역시 그의 진면목은 사군자에서 잘 나타나고 있으며 그는 강한 초묵을 많이 구사하여 그림이 강렬한 인상을 주며 필치가 날카롭고 꼿꼿한 면을 보여준다. 그의 후손인 배정례도 아버지의 영향을 받아 김은호로부터 그림을 배우고 후일 후소회後素會 회원으로 활동하며 작품을 남겼다. 전북의 화단에서 근대와 현대를 잇는 가교역할을 한 인물로서 이광열을 들 수 있다. 이광열(1885~1996)은 전주시 교동에서 태어났다. 그의 부친은 이동식으로 전주 이씨의 가풍과 선비의 풍모를 지닌 학자로서 일찍부터 이광열을 조주승의 문하에 보내 학문과 글씨 그리고 그림을 공부하게 했다. 이렇게 시작한 그림은 주로 사군자류의 문인화를 익혔는데 그의 활동은 1926년과 1927년에 걸쳐 조선미술전람회에 출품하여 입선하는 것으로 본격적인 활동이 이루어진다. 그후 1929년에도 일본 서도전람회에 출품하고 30년에는 동경에서 열린 문전에 입선하는 등 활발한 활동을 펼친다. 이러한 작가로서의 활동은 이광열이 1900년에 전주 공립소학교를 졸업하고 그의 대부분의 사회활동이 교육자로서 살아가는 과정 속에서 이루어진다. 그리하여 그의 그림은 비교적 부드럽고 격조가 있으며 전통적인 선비 그림의 품격을 갖추고 있다. 또한 그가 소학교를 졸업하고 근무했던 군 서기를 한일합방 이후에 청산해 버리는 애국적 충정과 정신을 그림 속에 담아내고 있다는 것이다. 그의 화단 활동은 폭넓게 이어져 허백련, 이상범, 이용우, 김은호 등과 같은 당대의 대표적인 인물들과 교류하며 그림세계를 넓혀갔다. 그가 글씨를 예가 아닌 도로 받아들인 것이라든지 그리고 평소 그와 가까이 지내는 지인들에게 베풀었던 인간적 풍모는 전형적인 선비로서 그의 스승이었던 조주승의 학문과 인격을 그리고 예술세계까지 그대로 담아내고 있는 것이라고 할 수 있다. 그의 남아있는 작품은 비교적 폭이 넓다. 난이나 대나무 등은 물론이려니와 담백하고 청아하게 발라 올린 담채의 화조화는 마치 수채화를 연상케 하는 모습에서 근대적인 감각을 느끼게

하는 대목이다. 그는 슬하에 여럿의 자녀를 두었으나 둘째 아들인 이영균이 아버지의 뒤를 이어 화가의 길을 걷고 있다. 그는 신선도와 물고기를 그린 그림으로 잘 알려져 있다. 우리의 전통 문인화를 잘 그린 작가 중에서 특별한 인물이 최석환이다. 그는 1908년 옥구에서 태어났다는 것 이외에는 알려진 자료가 없다. 그러나 우리나라 역대 화가들 중에서 포도를 제일 잘 그린 인물로서 지목되고 있으며 사실 당대에도 중앙 화단에 널리 알려져 이름이 올라있다. 실제 그의 작품을 보면 포도의 정확한 관찰과 생태의 이해를 통해 만들어져 실감나게 다가온다. 먹색의 강한 대비, 힘찬 필선과 섬세한 묘사가 마치 실제 포도 넝쿨을 대하는 듯한 감동을 느낀다. 한편으로 우리 지역의 이색적인 작가로서 한국 인물화의 대표적인 인물로서 채용신이 있다. 채용신은 사실 우리 나라 화단에서도 불가사의 한 인물로 평가받는 작가로서 그에 대한 연구가 꾸준히 이루어지고 있다. 그는 1848년 서울에서 무인武人 출신이였던 부친 채권영의 장남으로 태어났다. 그리고 후에 의금부도사에 임용되고 또다시 부산진수군절제사가 되는 등 많은 벼슬을 했다. 그럼에도 그는 1899년 고종의 명을 받아 태조를 비롯한 어진御眞을 그려 창덕궁에 봉안하기도 한다. 그 일로 채용신은 칠곡도호부사로 임명되기도 하고 고종으로부터 석강石江이라는 호를 받기도 했다. 그러나 우리의 관심은 그가 어떻게 이러한 그림을 공부하게 되었으며 그의 인물화는 누구에서 비롯되는 것인가 하는 것이다. 그는 한일합방이 되고 벼슬을 떠나 부친의 고향인 이 지역으로 몸을 숨겨 익산 금마에서 살다가 나중에 신태인에서 1941년까지 살았다. 그는 산수, 인물, 풍속, 화조 등 다양한 방면에 빼어난 인물이었다. 다만 지금까지 알려진 작품은 인물이 많고 색채로 그린 화조화가 남아있다. 그는 대원군의 초상화를 그려 일찍부터 초상화가로 이름을 얻었고 또 화원으로 등용되었다고 알려져 있으나 그가 화원으로 활동했다는 설에 대해서는 반론도 있어 확인이 필요한 부분이다. 다만 그의 그림의 양식이

나 기법으로 보면 분명히 화원풍의 작품이어서 화원설을 뒷받침한다. 그러나 그의 화풍은 매우 독창적인 데가 있다. 오랫동안 묻혀있다 뒤늦게 확인된 "운낭자 초상"은 매우 근대적인 표현법을 보여주는 예이고 또한 최치원, 최익현, 전우, 이덕응 등의 초상의 얼굴묘사는 조선조적인 표현에서 진일보한 사실묘사를 구사하여 채용신의 뛰어난 역량을 과시하고 있다. 다만 아쉬운 것은 그의 이러한 화풍이 후배들에게 전하지 못하고 단절되었다는 점이다.

이들 외에도 1900년대에 들어와 전통적인 조선화풍의 문인화와 산수 등을 이어 내려간 이들은 많다. 송태회(1872~1941)는 고창 고등보통학교에서 한문과 미술을 가르치면서 작품을 남겼는데 산수와 사군자, 인물 등을 잘 그렸다고 알려져 있다. 특히 선전에 사군자와 서예에 수 차례 입선을 하는 관록을 보였다. 비교적 전형적인 전통주의에 의해 제작된 작품들을 보면 당시 널리 활용되었던 개자원芥子園 등과 같은 교본을 통해 기량을 연마하지 않았나 생각된다. 그리고 조주승의 장남으로 조기석(1876~1935)이 있는데 사군자 중에서도 난과 대에서 솜씨를 발휘했다. 그의 작품은 부친의 필치와 구도법이 많이 보이지만 조주승의 그림보다 훨씬 정갈하고 단아한 선의 아름다움을 보여 주고 있다. 그들의 필선이 많은 부분 대원군의 필세를 본받고 있는데 조기석의 작품에서는 훨씬 단아한 격조를 갖추고 있다. 이렇듯 단정한 필세와 먹맛을 지니고 있는 작가 중에 김희순(1886~1968)이 있다. 그 역시 시, 서, 화에 능한 대표적인 선비화가의 풍모를 지니고 있는데 특히 선전에 수 차례에 걸쳐 입선을 하였고, 한편으로는 한묵회韓墨會라는 단체를 창설하여 활동하는 등 이 지역 서화 발전에 남다른 열정을 보여 주었다. 또한 사군자 그림에 일가를 이루었던 유영완은 마치 물 흐르듯 써 내려간 글씨에 걸맞는 필치와 구도를 적절히 소화하여 개성있는 작품을 남겼다. 그의 대그림은 마디가 길고 가늘며 잎의 끝이 매우 날카로운 특징을 보였는데 이러한 필세가

모두 서체에서 비롯된 것이라 생각된다. 이외에도 사군자를 잘했던 서병갑(1900~1938)이 묵중하고 단정한 작품들을 남겼고 김정회(1903~1970)가 특히 대 그림에서 뛰어난 면모를 보여 주는데 그는 특히 당대의 대나무 그림에 대가였던 김규진으로부터 그림을 배웠다고 전한다. 이외에 산수와 인물화에서 수작을 남긴 조중태(1902~1975)가 있는데 그는 정읍농업고등학교를 졸업하고 그림에 몰두하여 일가를 이루었다. 다만 그의 작품 중에 산수는 전통적인 정신을 바탕으로 하여 이룩한 필치가 고상하고 사실성을 보여 주는데 반해 인물은 당시 일본화풍의 전래로 인한 모델풍의 인물화를 보여주는 아쉬움이 있다. 그러나 그의 이러한 적극적인 새로운 흐름에 대한 모색은 그가 다방면에 걸쳐서 신선한 감각을 끌어내는 성과로 나타났다고 생각한다. 한편으로 산수를 잘했던 인물로 심은택이 있는데 그는 이상범에게서 그림을 배워 산수에서 여러 차례 선전에 입선하는 등 주로 서울에서 활동했다.

이들 대표적인 작가들 외에 한편으로 우리의 큰 관심을 끌고있는 작가들로서 황종하黃宗河와 이상길, 정복연이 있다. 특히 이상길은 당시에 많이 볼 수 없었던 영모와 동물그림으로 잘 알려져 있는데 그는 황종하에게서 그림을 배웠다 한다. 그러나 이들의 기록이나 작품이 많이 남아있지 않아 그 자세한 내력을 궁금하게 하고 있다. 사실 이들의 활동은 당시 화단의 분위기에서 보면 새롭고 진보적인 면이 많다. 그래서 일면 당시에 널리 수용되지 못하여 자료가 많이 남아있지 못하는 면이 있을 것이다. 황종하는 그의 동생들인 룡하龍河와 성하成河가 함께 화가로 활동했던 형제화가들이었다. 그들은 개성 출신으로 알려져 있으나 자세한 기록은 없다. 다만 1920년대쯤 어떤 연고로 인하여 군산에 내려와 생활하며 그림을 그렸다. 그리고 그의 그림이 일본에 알려져 1923년 일본 황족회관에서 초청 전람회를 열었다고 전한다. 이러한 사실로서 그들이 적어도 1920년 전후쯤 군산에 정착한 것이 아닌가 하는 생각을 할 수 있

다. 그들의 작품은 남아있는 것이 매우 드물어 확인이 어렵지만 황룡하의 작품으로 남아있는 몇 점의 사군자를 통해 보면 앞서 언급한 전통적인 화풍과는 다른 개성을 보인다. 이러한 간단한 사실로 미루어 보면 그들은 전통적인 문인화풍 보다는 사실적인 화풍인 동물화나 영모 등을 그렸을 것으로 믿어진다. 이러한 추정은 이들에게서 배웠다는 이상길과 정복연의 화풍이 이를 증명하고 있는 점에서 그렇다. 이상길과 정복연은 모두 황종하의 밑에서 그림을 배웠다고 알려져 있으나 이 둘의 화풍은 완연히 다르다. 물론 자료의 미비로 정확한 판단은 유보되어야 하겠지만 이상길은 영모, 산수에 모두 출중한 역량을 보여주었다. 그리고 이런 영모화는 그동안 이 지역에서 많이 다루어지지 않았던 소재인데 이상길의 사실적인 세필 묘사가 두드러진다. 그는 1901년에 정읍 고부에서 태어났다. 그리고 줄곧 전주에서 생활하면서 작품활동을 하였으며 말년도 이곳에서 보냈다한다. 그러나 그의 기록이나 남은 작품이 희귀한 사실이 매우 안타깝다. 그는 특히 호랑이를 잘 그린 것으로 유명한데 이 작품들을 통해서 그의 묘사에 대한 탁월한 역량과 밀도있는 담채, 빼어난 운필력을 보여 준다. 그리고 그의 화조화도 각각의 소재가 지닌 독특한 특징들을 훌륭히 소화해낸 독자적 기법은 그간 조선조적 전통 화조화에서 훨씬 벗어나 있는 것이다. 이러한 사생을 통한 안목은 그의 산수화에서도 발견되는 점이다. 그러나 이상길이 정복연에 비해 상당부분 전통적인 감각과 방법을 따르고 있는 반면 정복연은 이에서 확연하게 벗어나 있다고 보여진다. 극히 제한적으로 보여지는 정복연의 작품은 전통화법에서 완전히 벗어나 일본 색채화법을 보여 준다. 정복연은 황종하의 연구소에서 공부하면서 특히 일본에서 발간되는 회화 강의록을 통해 공부했다고 전한다. 그의 강의록을 통한 공부가 얼마나 깊게 이루어 졌는지 확인할 방법은 없지만 그의 작품을 보면 전적으로 여기에 의존해 있음을 알 수 있다. 정복연은 1909년 김제에서 출생하였다. 그리고 후일 다시 옥구로 이

사를 하였다고 전하는데 당시 한의사를 했던 아버지의 풍족한 도움으로 신문화에 쉽게 접근했을 것으로 보이며, 특히 옥구와 군산은 당시 일본인들이 많이 들어와 살았던 데서 그의 일본화의 영향을 쉽게 짐작하게 한다. 이 무렵 일본화풍을 그린 또 다른 작가로서 임신을 들 수 있다. 임신은 1907년에 태어나 전통적인 서화를 공부했다. 그러나 후일 일본에 건너가 유화를 공부하고 돌아왔다. 그러나 그는 새롭게 공부한 유화를 지속하지 않고 다시 허백련을 통해 산수화를 공부했다고 전한다. 그의 남아있는 작품들이 많지 않아 그 전모를 파악하기에는 어려움이 있으나 이를 뒷받침하듯이 산수화는 허백련의 필치를 많이 보이고 있다. 한편으로는 일본 수묵화가들이 즐겨 다루었던 소재나 기법을 그대로 드러내고 있는 작품도 남아있어 그의 그간의 행적을 짐작케 하고 있다.

한편으로 박래현은 군산에서 성장하고 경성관립여자사범학교에서 공부하여 순창공립보통학교에서 교편을 잡았다, 그러다 늦게 동경여자미술전문학교에 입학하여 그림 공부를 하고 새로운 화풍을 도입했던 인물이다. 그는 당시 일본에서도 진보적인 화풍이었던 입체파 화풍과 추상화풍을 공부하고 돌아와 파격인 화풍으로 1956년 국전에서 대통령상을 받고 등단하여 우리 현대미술 도입기에 크게 활동했던 인물이다. 그 외에 이 지역 인물은 아니었으나 여기 화단에 크게 기여했던 인물이 이용우(1902~1952)이다. 그는 서울 종로에서 태어나 서화미술원을 1기로 졸업하고 1923년에 동연사同研社를 조작하여 활동했을 만큼 활동적이고 화풍 또한 파격적이고 활달했다. 그리고 제1회 국전에서 심사위원을 했던 우리나라 대표적인 신진세대 중에 한사람이었다. 그러다 6.25전쟁을 피해 전주로 내려와 한동안 전주에서 생활하면서 이 고장 화가들과 교류하고 작업을 했다. 뿐만 아니라 그는 이곳에서 후진을 가르치기도 하였는데 그때 공부했던 인물이 나상목이다. 이런 연유로 그의 작품이 이곳에 많이 남아 있기도 했으며, 이 지역의 많은 화가들에게 영향을 끼쳤다고 볼 수 있다.

이외에 이곳에서 전란을 피하며 그림을 공부하고 생계를 꾸려갔던 인물이 이응로이다. 물론 그는 아직 젊은 나이로 특별한 활동을 보이지 않았으나 당시 화가들의 많은 도움 속에서 교류하며 성장해 갔다고 보겠다.

이들 이후, 말하자면 조선조 말에서 근대까지 활동했던 인물들 이후의 세대는 곧바로 현대로 이어진다. 적어도 시대적으로는 그렇다. 이때를 살았던 대표적인 인물들이 나상목羅相沐, 남궁훈南宮勳, 김종현金鍾鉉을 들 수 있다, 이들 세 사람은 모두 산수를 그렸다는 공통성을 갖고 있다. 그리고 나상목과 김종현은 훨씬 전통적인 화풍쪽에 가깝고 남궁훈은 현대성이 강한 편이다. 그것은 앞선 두 사람은 이 지역에서 나고 공부했던 그래서 이 지역의 흐름을 그대로 이어받았던데 연유가 있을 것이며, 반면 남궁훈은 서울대학에서 공부했던 연유로 비교적 신화풍의 입장에 서서 공부했었기 때문일 것이다. 나상목과 남궁훈은 모두 원광대학에서 후진들을 가르치고 배출해낸 말하자면 우리 지역의 현대화단의 초석이 되었던 인물들로서 평가받을 수 있을 것이다. 이들 외에 이시기에 화조화와 문인화를 많이 그렸던 허남전許南田이 있어 그림이 전하고 있다.

3.

앞서 언급한대로 우리지역은 그 동안 많은 화가들이 활동했을 것으로 믿어지지만 자료의 취약으로 확인할 수 가없다. 다만 19C 이후의 작가들만 열거해도 상당한 수에 이르는데, 이점이 바로 이 지역 미술이 오랜 전통 속에서 비롯되었다고 보여지는 점이다. 이 지역이 광활한 평야를 지니고 있고, 동으로는 병풍처럼 산악이 펼쳐지며 서로는 바다를 끼고있어 산수가 아름답고 곡식이 풍족하며 기타 먹거리가 항상 넉넉하였다. 그리하여 사실상 가난한 예술가들이 이곳을 들르지 않은 사람이 없었다 한다. 실례로 한국동란 당시에는 곳곳이 가난에 굶주릴 때였으니, 서울의

일류급 화가들이 모두 이곳에서 피난하거나 먹을 것을 구하려 내려와 작품을 남기고 갔다. 이러한 지역적 여건이 한편으로는 전통을 중시하고 현실보다는 이상을 강조했던 선비문화를 창출해낸 한 요인이 되었다. 따라서 이 고장 그림은 매우 변화를 더디 했고 조선조적인 정신의 바탕에서 새로운 시대를 수용하는데 주저했다. 1900년대 이후 이 곳의 전통회화는 이점을 극명하게 보여주고 있는데 예를 들면 1920년대에 일본에 유학을 하거나 혹은 일본인 교사를 통해 배워왔던 신 미술인 유화가 오랫동안 그 싹을 내리지 못하고 있었던 점이나, 한편으로는 1970년에 원광대학에 미술학과가 개설되어 많은 신진들을 배출해 내었지만 80년대까지 산수풍경화가 주류를 이루며 계속되고 있었다는 것이다. 어떻든 이러한 지역적 특색을 염두에 둔다고 하더라도 19C 이후의 지역 회화는 다른 지역에서 볼 수 없는 다양함과 깊이를 갖고 있다. 그 줄기를 몇 가지로 정리하면 대체로 이렇다.

첫째는 이정직을 비롯한 전형적인 문인사대부들의 문인화풍이다. 최석환, 조주승, 이광열, 김희순, 유영완, 송성룡 등으로 이어지는 시, 서, 화 삼절들을 들 수 있다. 이들은 사실상 전문화가라기보다 학자이거나 문장가이며 서예가들이었다. 조선조 말기 남종화정신을 그대로 이어받아 이 지역에서 마지막까지 꽃을 피워냈던 인물들이다. 이들을 통해 이 지역이 서화의 고장이라는 별칭을 얻어내고 예향의 꽃다발을 받았다. 둘째로는 산수화가들이다. 실상 산수화가들은 많지 않은데 송태회, 배석린, 서병갑, 이상길, 조중태, 임신 등이 산수화를 남긴 인물들이다. 배석린과 임신을 제외하면 대부분 문인화를 하면서 산수를 곁들인 사람들이다. 다만 이들의 다음세대들로서 나상목, 김종현 등이 이들을 이어 전문 산수화가로 지목된다. 세 번째로는 채용신과 같은 인물, 초상화가이다. 여기에는 채용신과 조중태가 있다. 그러나 채용신은 초상화가로 뛰어난 작가이지만 사실 조중태는 미인도가 남아있으나 전문적인 인물화가로 말하기에는 작

품이 부족하다. 그러나 그의 미인도는 매우 뛰어난 면이 있는데 이는 일
본화가 들어온 이후의 화풍으로서 채용신의 화풍과는 사뭇 다르다. 네
번째로는 동물을 잘 그린 영모화의 작가로서는 이상길, 정복연을 들 수
있다. 남아있는 작품으로서, 이상길은 호랑이에 일가를 이루었고 정복연
은 독수리 그림이 알려져 있다. 그러나 정복연의 작품은 완전한 일본풍
의 작품으로서 일본화의 영향을 보여주는 예라 할 것이다. 일본색을 보
여주는 작품으로서는 임신의 경우도 있다. 그의 작품은 영모화는 아니지
만, 매우 감각적이고 서정적인 전원풍의 수묵작품이 남아 있다. 마지막으
로는 박래현과 같은 서양미술의 수용을 통한 전통화의 새로운 변모를 들
수 있다.

사실 이처럼 다양한 모습은 우리 나라 전통화단의 작은 모습으로 보
일 만큼 다양성을 띤다. 이것은 지방화단으로서는 매우 발전되고 특수한
상황이라고 아니 할 수 없을 것이다. 그리고 이러한 전통은 그대로 이어
져 내려와 다양한 모습의 현대적 양상을 보여주고 있다.

참/고/문/헌

김영윤편저, 『한국서화인명사서』, 예술춘추사, 1969.
한국미술협회 전라북도지회 편, 『전북미술근대사』, 1997.
「새로 찾는 전북미술사」, 문화저널, 1993.11~1996.12

심 인 택

1954년 충남 당진 출생
서울대학교 음악대학 국악과 졸업
서울대학교 음악대학원 기악과 졸업
현재 우석대학교 국악과 교수
　　　전주국악실내악단 지휘자
　　　전주시립민속예술단 상임지휘자

주 요 저 서

『전주시사 국악편』(전주시)
『한국전통음악』(전주시)

머리말

　호남좌도 남원부는 옛날 대방국이라 하였것다. 동으로 지리산 서으로 적성강 남북강성하고 북통운암하니 곳곳이 승지요 산수정기 어리어 남녀 간 일색도 나려니와 만고 충신 관행묘를 모셨으니 당당한 충렬이 아니 날 수 있겠느냐. 숙종대왕 즉위초에 사또 자제 도련님 한분이 계시되 연광은 십육세요 이목이 청수하고 거지 현량하니 진세간 기남자라. 하루 일기 화창하야 방자 불러 물으시되 '이 애 방자야' '예이' '내 너의 골 내려온지 수삼삭이 되었으나 놀만한 경치를 모르니 어디 어디 좋으냐?' 방자 대답 하되 '공부하신 도련님이 승지는 찾아 뭣하시려오?' '니가 모르는 말이로다. 고래의 문장 호걸들이 명승지는 다 구경 허셨느니라. 천하지제일강산 쌓인게 글귀로다. 내 이를테니 들어보아라'

　위 글은 판소리 춘향가 초입 부분이다.

　전라도라 하면 맛과 멋의 고장으로 누구나 알고 있다. 맛으로는 음식 문화를 말하고 있으며, 멋으로는 음악문화로 가곡과 줄풍류가 있으며 판 소리와 민요 그리고 산조와 시나위를 꼽을 수 있다. 음악문화에 있어서 단연 으뜸으로는 판소리로 누구나 쉽게 연상하고 있으며, 또한 자신이 한번쯤은 춘향이나 이도령이 되고 싶은 생각도 들게 한다. 전라북도는 동쪽으로 대둔산과 덕유산 그리고 남쪽으로는 지리산으로 둘러진 지형으로 경상도와 경계를 하고 있으며, 북쪽으로는 금강 물줄기를 따라 충청 도와 마주보고 있고, 서쪽으로는 서해안에 이르기까지 넓은 평야로 옛부터 곡창지대로서 먹고 살 걱정이 없는 넉넉함과 풍요로운 마음이 바로 오늘에 많은 전통음악 문화를 창출하게 된 것이다.

　그러나 이러한 지리적 조건도 현대 산업사회에 와서는 문화예술의 발전에 있어서 정지되는 듯 한 안타까움을 느끼게 한다. 그 이유는 과거와 같은 물질적 정신적 풍요로움이 현대 산업사회에서는 우리에게 상대적으로 어려움을 느끼게 하고 있으며, 우리의 삶 속에 겉 문화와 속 문화가

일치되고 있지 않기 때문이다. 그러기에 더욱더 우리는 미래 지향적이기 보다는 과거 지향적인 문화예술에 더 많은 애착을 느끼고 있는지도 모른 다. 바람직한 음악문화는 과거의 음악과 현대의 음악이 현재의 삶 속에 함께 공존할 수 있는 사회를 만드는 것인데 이것은 공연에 참여하는 전 문인이 많아야 하고 또 많은 청중이 있어야 한다는 이야기보다도 우리 모두 마음속에 이를 사랑하는 하는 마음이 먼저 있어야 가능하다고 본다. 이제 전통문화와 전통음악은 교육을 통하여 보존과 계승이 올바로 되어 야 하며, 이는 곧 현재와 미래의 음악문화 창달을 위한 바탕이 된다. 이 런 역사적 과정을 통하여 우리는 전통문화와 전통음악이 정통문화와 정 통음악으로 연결되고 있음을 자부할 수 있다. 이를 위하여 과거 수많은 음악문화 유산 중 지금까지 남아있는 음악문화를 올바로 알아야 하며, 미래를 위하여 과거부터 현재에 이르기까지 전북지역의 음악문화에 대하 여 이야기 하고자 한다.

Ⅰ. 전북음악의 새로운 지평

1. 전북음악의 범위

전북의 음악은 우리나라의 음악 중 독특한 음악양식을 갖고 있다. 지 리적으로는 전라남도와 경상남북도 그리고 충청남북도와 경계를 하고 있 어서 급하지도 격하지도 느리지도 않는 도민의 품성이 오늘의 전북음악 을 지금까지 이끌어 오고 있다. 그것은 언어와 지형적인 관계 그리고 외 래음악의 수용에서도 볼 수 있다.

언어에서 나타난 음악적 어법으로는 성악적인 음악양식과 기악적인 음악양식으로 구분할 수 있다. 노래로 이어지는 농요와 민요, 창으로 이 어지는 잡가와 판소리 그리고 시조와 가곡은 성악적인 음악양식이며, 영

산회상을 중심으로 나타나는 줄풍류와 대풍류(삼현육각) 그리고 각 악기의 산조를 중심으로 나타나는 기악적인 음악양식이 있다.

지형과 지역적인 영향으로 나타난 음악양식은 평야지대의 들노래로 농요와 민요가 있으며, 관아와 선비사회의 풍류음악이 있고, 조선 후기에 발달한 판소리와 산조 음악은 바로 넓은 곡창지대가 있었기에 가능한 음악들이다.

외래음악의 수용에 있어서도 적극적인 면모를 보여주고 있다. 백제시대에 수입 된 불교음악인 범패로 인하여 성악의 발성법과 불가의 노래들이 민요 등에 깊이 농축되어 있으며, 유교의 노래인 악장의 발성법이 시조와 가곡의 선율 진행에 도입되어 음악적 표현을 더욱 살찌게 하였다.

또한 농경사회에서 가장 중요한 공동체 의식으로 인하여 발달한 풍물놀이는 전라 좌도농악과 우도농악으로 지금까지도 전북지역을 대표하는 음악으로 성장하고 있다. 이러한 전라좌도 우도 농악은 그들의 놀이터인 농사의 현장을 잃고 있지만 풍물놀이의 정신은 우리의 삶에 살아 있어서 현대 사회의 해독제 역할을 하고 있는 사물놀이와 관현악으로 발전하게 되어 우리음악의 폭을 넓혀주는 중요한 역할을 하고 있다.

이러한 음악적 양식들은 모두 언어와 지형적인 영향으로 인하여 파생되는 것으로 전북음악의 독특함을 보여주는 중요한 모체가 된다.

현대사회에서는 전북의 이러한 음악적 자산이 전통음악에 있어서 보존과 계승에 주체가 되고 있으며, 새로운 음악의 주제MOTIVE가 되고 있어서 창작음악의 대부분이 전라도의 음악적 자산을 밑거름으로 하고 있음을 볼 수 있다.

2. 전북음악의 현황

고대 사회에 있어서 농경사회에서의 악속樂俗은 연중 행사로 일정한

시기를 정하여 노래와 춤으로서 하늘을 섬기는 풍습이 있다. 과거 전북지역은 마한의 땅으로 항상 5월에 씨뿌리기를 끝냈을 때와 10월의 추수가 끝났을 때 귀신을 섬겼는데 많은 사람들이 무리를 지어 노래부르고 춤추고 술마시기를 밤낮을 쉬지 않고 하였다고 중국의 고서 『삼국지』와 『후한서』의 동이전 마한조에 적혀있다. 이러한 행사는 곧 하늘과 땅 그리고 사람을 섬기는 행사로 오늘날에는 지역 축제로 발달해 오고 있는 것이다.

삼국시대의 음악에 관한 기록으로 『일본서기』에 백제가 일본에 전한 거문고와 비슷한 공후箜篌 또는 군후箜篌라는 악기가 있으며, 6세기경 백제인百濟人 미마지味摩之에 의하여 일본에 전하여진 탈춤의 하나인 기악무伎樂舞가 있고, 서기 554년 이전부터 일본에 음악적 교류가 있었다는 『일본서기』의 기록에 의하면 백제악인樂人 삼근, 기마차, 진노, 진타 등 4명이 일본에서 활동하였다고 한다. 하지만 공후나 기악무가 백제땅에서 연주된 기록이나 흔적은 찾을 수가 없다.

『삼국사기』악지에 의하면 9세기경 신라 사찬 공영의 아들 옥보고玉寶高가 지리산 운상원雲上院에 들어가 거문고 배우기를 50년에 새로 30곡을 지어 이를 속명득續明得에게 전하고, 속명득은 다시 귀금선생貴金先生에게 전하였는데 귀금선생이 또한 지리산에 들어가 나오지 않으므로 신라 임금이 금도琴道가 끊길까 염려되어 이찬 윤흥允興으로 하여금 그 음악을 전승하기 위하여 남원공사로 보냈다. 윤흥은 총명한 소년 안장安長과 청장清長을 귀금선생에게 보내어 거문고를 배우게 하였고, 안장은 그의 아들 극상克相과 극종克宗에게 거문고를 배우게 한 후 거문고를 직업으로 삼는 사람이 많았다고 하는데 이 역시 지금까지 전북지역에서는 별다른 기록이 보이지 않고 있다.

범패梵唄에 관한 최초의 기록으로는 지리산 계곡인 경남 하동 옥천사(지금의 쌍계사)에 있는 진감선사 대공탑 비문에 '우리나라 범패 즉 어산魚

山의 오묘함을 배우려고 하는 사람이 많다'는 내용이 담겨 있다. 진감선사(眞鑒禪士, 慧昭 774~850)는 애장왕 5년(804년)에 당나라에 가서 불도를 닦고 27년 만인 흥덕왕 5년(830년)에 귀국하여 하동 옥천사에서 불법과 범패를 가르쳤다고 한다. 물론 경남 하동이 전북지역은 아니라 할지라도 지리산 범위로 보면 전북과도 연계가 된다고 볼 수 있다. 그러나 진감선사 이후 범패의 전파는 전남북보다는 서울쪽이 더 성행함을 보여주고 있다.

고려시대 이후 중앙집권체제가 이루어지면서 문화예술도 역시 중앙으로 집중하게 된다. 더불어 지방문화예술은 더욱 열악한 조건이 되고 역사의 기록에서도 점차 멀어지게 되었다. 이러한 역사적 과정속에 전북지방의 음악예술이 중앙과 지방의 간격을 줄여 준 것은 조선 후기 판소리가 성행하면서 나타나기 시작한다.

판소리에 관한 문헌으로는 유진한(柳振漢, 1711~1791)의 만화집晚華集에 춘향가 2백귀(句), 송만재(宋晚載, 1769~1847)의 관우희觀優戱, 순조 26년(1826년)에 자하紫霞 신위申緯가 지은 관극시觀劇詩, 신재효(申在孝, 1812~1884)의 판소리 5마당의 사설집과 광대가廣大歌, 윤달선의 광한루악부廣寒樓樂府 등을 들 수 있다. 최근의 판소리에 관한 자료로는 이선유李善有의 오가전집(五歌全集, 1933년), 판소리 명창과 그 더늠을 조사한 정노식鄭魯湜의 조선창극사(朝鮮唱劇史, 1940년) 등이 있으며, 판소리 악보에는 문교부 편 민속악보 제1집 춘향가(1958년), 김기수 채보의 흥보가(1969년)·수궁가(1970년)·적벽가(1972년) 등이 있다. 1970년대 이후 판소리계는 크게 성장하여 판소리사설을 연구하는 학회의 활발한 활동과 악보와 사설 등이 발간되고 연주되면서 창극과 더불어 왕성함을 보이고 있다. 이런 활동의 근간은 바로 지리산과 전북을 중심으로 많은 판소리꾼들이 나타나게 되고 이러한 인재들이 판소리는 곧 전북을 대표하는 음악으로 성장하게 하고 있다.

판소리와 더불어 풍류음악이 전주와 익산을 중심으로 활발한 움직임을 보이고 있는데 익산의 줄풍류·정읍의 초산율계·고창의 육이계·부안의 부풍율계가 조선말부터 서로 교류하면서 활동을 하여왔고 지금은 익산의 줄풍류가 향제 줄풍류로서 중앙중요무형문화재로 지정되어 주목을 받고 있다.

농경사회에서 산업사회로 바뀌고 기계 영농이 시작되면서 풍물놀이는 농촌 현장에서 점차 사라지게 되었으나 경제발전에 의한 생활의 안정과 전통민속놀이에 대한 새로운 인식으로 인하여 전북에서는 익산지역을 중심으로 전라우도농악 그리고 임실지역을 중심으로 전라좌도농악이 중앙중요무형문화재로 지정되어 우리의 전통민속놀이의 중요한 행사로 주목받게 되었다.

전북국악의 발전적 역할을 담당하게 된 것은 해방 이후 사단법인 한국국악협회 전북지회의 활동과 사단법인 전주대사습놀이 보존회가 중추적 역할을 해오고 있다. 교육으로는 비사벌예술고등학교를 시작으로 우석대학교 국악과·전북대학교 한국음악과·백제예술전문대학 전통예술과·원광대학교 국악과가 설립되고 전주예술고등학교 국악과와 남원의 정보국악고등학교가 교육의 중추적인 역할을 담당하고 있다. 연주단체로는 전북도립국악원이 설립되면서 교수부의 일반인의 교육기능과 연구부의 연구활동 그리고 도립국악단의 연주부·무용부·창극부의 활동이 돋보이며 남원의 국립민속국악원과 남원시립국악단·전주시립국악단·정읍시립국악원 등이 관립단체로서 그 역할을 충분히 하고 있다.

3. 전북음악의 과제

많은 세월동안 우리의 삶을 엮어온 우리의 음악이 현대사회에서 우리에게 외면 당하다시피 한 채 100여 년을 묵묵히 몇 가닥으로 연명해 온

것이 현실이다. 이제 우리의 혼이 되살아날 수 있는 여건을 우리 스스로 해내야 한다는 자각과 함께 이 시대를 사는 우리에게 많은 책임과 의무를 주고 있다. 그래도 전북지역은 타 지역에 비하여 지역민의 의지가 강하고 우리를 아끼는 애향심이 강하게 나타나고 있다. 이는 과거의 문화예술과 현재의 문화예술이 함께 공존할 수 있는 문화에 대한 정서가 전북 지역사회의 밑바탕에 깔려 있기 때문이다.

전북은 조선후기에 와서야 음악적인 두각을 나타내고 있는데 이를 바탕으로 전북은 「예향」이라는 애칭을 갖게 되어 참으로 다행한 일이다. 이제 교육기관과 연주단체 그리고 청중이 함께 어우러지는 전북지역은 예술분야에서 만큼은 전국의 모범이 될 수 있는 여건이 마련되었다고 볼 수 있다.

우리는 과거의 유형 무형의 음악적 자료를 다시 살펴보고 이를 이 시대의 음악문화로 형상화하였을 때 또 하나의 창조적인 삶을 살았다고 할 수 있으며 그러기 위하여 아래와 같은 연구과제를 하나씩 풀어야 한다.

1. 백제가요에 대한 연구
2. 풍류음악의 저변확대
3. 판소리의 보존과 창조적인 계승
4. 전라좌우도의 농악의 예술적 형상화
5. 노동요와 놀이문화의 현재화
6. 국악관현악을 중심으로 하는 창작음악의 활성화
7. 우리음악을 중심으로 하는 능동적인 외래음악의 향악화

위 과제들은 곧 전통문화예술에 바탕을 둔 전북의 음악적 자산들이다.
이러한 자산이 계속적으로 연구와 창작이 이루어지도록 하는 것이 전북음악의 큰 과제로 볼 수 있다.

Ⅱ. 전북음악의 형성과 발전

1. 전북의 백제가요百濟歌謠

고대음악에 관한 백제의 기록을 찾기는 매우 어렵다. 가장 오래 된 음악에 관한 기록은 중국의 문헌인 통전通典과 북사北史를 인용한 삼국사기三國史記의 백제음악에 관한 기록이 있고, 역시 중국의 문헌인 수서隋書의 음악지와 일본 문헌인 일본서기日本書記와 일본후기日本後紀 등에 백제음악과 관련 된 단편적인 내용을 볼 수 있다.

고려사 악지高麗史 樂誌에 의하면 백제시대의 노래로 백제가요百濟歌謠 5가지를 소개하고 있다. 그 노래는 전남북의 산을 중심으로 한 노래로 「정읍井邑」·「선운산禪雲山」·「무등산無等山」·「방등산方等山」·「지리산智異山」 등이 있으나 노래가 불려진 정확한 시기와 노래를 만든 작자 그리고 노래의 가사와 노래의 음악적인 형태 등은 알 수 없고, 가사가 전하여 지고 있는 「정읍」을 제외하고 나머지 4개는 내용만 전해지고 있다.

그 내용을 보면 다음과 같다.

선운산 장사長沙 사람이 출정出征하여 돌아올 기한이 지나도 돌아오지 않으므로 그 아내가 남편이 그리워 선운산에 올라 바라보며 노래하였다.

무등산 무등산은 광주의 진산鎭山이요 광주는 거읍巨邑인데, 이 산에 성을 쌓고 백성이 의지하고 안락하게 살며 노래를 하였다.

방등산 방등산은 나주羅州의 속현屬縣인 장성長城의 역내域內에 있는데 신라 말년에 도적이 크게 일어나 이 산에 근거를 두고 양가良家의 자녀들을 많이 잡아갔다. 장일현長日縣의 어느 여인이 역시 그 잡혀간 가운데 들어 있었는데 이 노래를 지어 자기 남편이 와서 구출해 주지 않는 것을 풍자했다.

지리산 구례현求禮縣 사람의 딸이 자색姿色이었는데 지리산에서 살면서 집안이 가난하였으나 부도婦道를 다했다. 백제왕이 그녀가 아름답

다는 말을 듣고 후실로 들이려고 하자 그녀는 이 노래를 지어 죽기를 맹세하고 따르지 않았다.

위 내용으로 보면 전쟁터에 나간 남편을 기다리는 여인, 도적을 피하여 산속으로 들어간 백성, 도적에게 붙들려가 남편이 구출해 주기를 기다리는 여인, 자색이 출중한 여인이 왕의 부름을 거절한다는 이야기가 전해지고 있는 것을 보면 백제시대의 전남북 사회가 평온하지 못함을 알 수가 있다.

이 중 전북과 관련이 있는 노래로는 「정읍」과 「선운산」 그리고 「지리산」으로 볼 수 있다.

2. 정읍井邑과 수제천壽齊天

「정읍」은 우리나라에서 가장 오래 된 삼현육각三絃六角 편성의 관악합주곡으로 「수제천」이라는 아명을 더 많이 사용하고 있으며, 원래는 아래와 같은 정읍사井邑詞를 노래하던 음악으로 알려져 있다.

전강前腔	달하 노피곰 도드샤
	어긔야 머리곰 비취오시라
	어긔야 어강됴리
소엽小葉	아으 다롱디리
후강後腔	견즈 져재 녀러신고요
	어긔야 즌데를 드디욜세라
	어긔야 어강됴리
과편過篇	어느이다 노코시라
김선조金善調	어긔야 내가논데 점그랄세라
	어긔야 어강됴리
소엽小葉	아으 다롱디리

이같이 정읍의 가사는 정읍사로서 지금도 이 곡은 처용무處容舞의 반주에 사용되고 있어 신라때의 작품으로 소개되기도 한다. 그리고 정읍사의 내용은 고려사 악지에 등점망부석登岾望夫石으로 소개되고 있으며, 정읍사에 있는 전강·후강·과편은 세틀三機로 된 형식으로 신라시대가 아니고 고려시대에 형성 된 형식이라고 할 수 있다. 또 증보문헌비고增補文獻備考에 의하면 이 노래는 고려 충렬왕(1275~1308)때 이혼李混이 만든 정재呈才 무고舞鼓를 출 때 부르던 노래이기에 이혼의 작품으로 볼 수도 있다. 더욱이 과편에 나오는 김선조의 김선金善은 비파를 잘 연주하는 실존인물임이 고려가요 한림별곡翰林別曲에 나오고 있다.

이를 종합하여 보면 정읍사는 백제가요설과 신라시대의 처용무 반주설 그리고 고려시대 무고 출 때 부르던 노래설로 세 가지로 모아질 수 있다.

위의 여러설을 갖고 있는 정읍은 백제가요로부터 음악적 연원을 찾을 수 있겠다. 현재 「수제천」은 영원불멸의 명작으로서 정읍사를 노래한 음악으로 우리에게 알려져 있다. 그러나 정읍사의 가사가 백제시대부터 전하여졌던 고려시대에 만들어졌던 「정읍사」와 「수제천」은 전북의 문학과 음악으로 우리의 자랑이며 소중한 자산이다. 이에 우리는 수제천과 정읍사를 소중히 보전 계승하는데 소홀함이 없어야 할 것이다.

다음은 국립국악원에서 발행한 악보에 수록된 「수제천」 해설이다.

정읍 수제천은 전래하는 아악곡 중 가장 오래된 것으로 약 1300년전 신라시대에 창작되어 궁중 연례와 무용반주음악으로 연주되어 오는 전 4장으로 된 관악합주곡이다. 봉황음鳳凰吟이라는 별칭도 있으며 고금을 통하여 가장 대표적인 불후의 명곡으로 연주되어오니 1970년 프랑스 파리에서 개최된 제1회 유네스코 아시아음악제 전통음악 부문에서 최우수 악곡으로 선정되어 당당 세계적 거작 대악으로 공인 된 바도 있다.

피리의 주선율 취주에 이어 대금, 소금, 해금, 아쟁 등 여러 악기가 뒤를 받아 다음 악귀樂句를 열어주는 연음형식連音形式의 특징이 있고, 더욱 장중하고도 화려하고 웅대하면서도 신비스러운 가락에 완만하고도 여유있고 그윽하면서도 자유스러운 장단의 진행은 가위 정대한 아악곡의 백미편白眉篇으로 일러온다.

이 곡의 속명俗名을 정읍이라 부르니 대악후보大樂後譜에 전하는 정읍곡과의 관련성은 미해未解의 과제인 채 전하면서 한편 변주變奏로서 "동동動動"곡이 있으며, 또 관대(대금)를 치켜 잡고 올려 부는 까닭에 "빗가락정읍橫指井邑"이라는 딴이름도 있다.

음계는 배남려(C), 황종(Eb), 태주(F), 고선(G), 임종(Bb) 등 5음으로 구성된 계면조이고, 악기편성은 피리·대금·소금·해금·아쟁·장고·좌고의 단출한 편제로 연주되고 때로는 무대에 따라 훈·적 등 저음악기가 함께 연주되기도 한다.

「수제천」에 관하여 일본의 음악학자 나까무라씨가 일제시대때 이왕직 아악부에서 수제천과 영산회상을 듣고 다음과 같은 황홀한 감동을 기술하였다.

"이윽고 들려오는 관악 수제천의 화려한 곡조, 현악 정상지곡의 우아한 선율에 그만 매혹되어, 온갖 환경은 씻은 듯 사라지고 미묘한 혼魂의 숨소리 속에 도연히 꿈을 보듯 한 때를 보냈다는 건 얼마나 행복하였는지 모른다."

'「수제천」의 조와 형식'을 연구한 논문에서 음악학자 이혜구박사는 수제천의 아름다움에 대하여 다음과 같이 말하였다.

"이런 수제천의 분석도 그 광대廣大하고도 부드럽고 미묘한 변화를 가진 걸작 중의 걸작을 설명하기에 부족하다. 수제천은 마치 광란狂亂의 속 세속世를 벗어나 하늘 높이 솟아 춘광春光에 빛나는 대산大山과도 같기 때문이다."

「수제천」은 백제가요로 시작하여 궁중음악으로 발전한 대표적인 음악이다, 궁중 연례악의 중요한 자리를 차지하게 된 수제천은 임금과 왕세자의 거동에 위엄을 높이기 위하여 쓰였고, 궁중무용 중 정재呈才인

처용무處容舞와 무고舞鼓 그리고 아박무牙拍舞의 반주음악으로 사용되었으며, 지금도 정부에서는 국내외의 중요 연주회와 행사에 이 음악을 사용하므로서 우리의 찬란한 전통문화와 전통음악의 정통성을 보여주고 있다.

3. 전주삼현육각全州三絃六角

「삼현육각」이라는 말은 고려시대부터 사용 된 악기편성을 말하고 있다. 일반적으로 우리는 삼현육각이라는 말보다는 「대풍류」라는 말을 사용하고 있는데 이는 예전부터 생활에 여유가 있어 시와 음악을 즐기는 것을 「풍류」라고 했고, 이를 즐기는 사람을 풍류객이라고 한데서 연유하고 있으며 지금은 이들을 문화예술인이라고 말하고 있다. 삼현육각의 편성악기는 대금·피리2·해금·장고·북을 말하고 있다. 이는 관악합주의 기본편성이 되고 있으며, 현재에는 소금과 아쟁이 함께 연주하고 있다. 그러므로 삼현육각은 소리가 큰 관악중심의 음악을 말하고 있으며 또 삼현육각 편성에 의한 연주음악을 "대풍류"라하고 무용반주를 말 할 때는 "삼현육각"이라고 한다.

고려시대 이후 삼현육각 편성에 의한 음악은 궁중의 연례악에서 주로 사용하였으며, 조선시대에 이르러서는 각 지역 관아에도 이러한 편성의 연주단이 구성되었고, 조선 중기 이후에는 민간 사람들도 삼현육각 편성의 음악을 연주하므로서 일반화되었다.

그러나 일반화 된 삼현육각도 경기지역의 삼현육각은 "경기대풍류"로 우리나라의 연주와 무용반주를 거의 차지하고 있으나 전라도 지역의 삼현육각은 "남도대풍류"로서의 기능을 거의 상실하고 있다.

이에 전주를 중심으로 하는 삼현육각의 모습을 가능한 찾아 다시 예전의 전주삼현육각의 연주 기능을 회복하여야 할 것이다.

전주는 전라감영과 전라관찰사가 전주 관아에 있어 의식행사가 많은 곳으로 제례祭禮에는 향교제향鄕校祭享·경기전제향慶麒殿祭享·성황당제향城隍堂祭享·서원제향書院祭享이 있고, 연례宴禮에는 사정행사射亭行事·관속축하연회官屬祝賀宴會·사원불사寺院佛事·사가수연례私家壽宴禮가 있고, 행악行樂에는 의식행렬儀式行列·고관행차高官行次·귀인행차貴人行次·경진행렬經進行列 등이 있던 곳이기에 삼현육각이 풍성하게 연주되었으리라 생각된다. 하지만 구체적인 자료의 미비로 위 행사에 어떠한 음악이 사용되었는지는 확인할 수도 없고, 일제시대 이후 몇몇 사람들에 의하여 구전심수口傳心授 되어 오던 이 삼현육각은 1960년대까지 명맥을 유지하였으나 그 후 음악의 사용처가 없어지면서 지금은 이 음악을 전문적으로 연주하는 사람이 없다.

그러나 1988년 전북도립국악원에 연구단이 창설되면서 연구원 최병호 씨에 의하여 삼현육각에 관한 연구 보고서가 작성되고 또한 악보로 채보되면서 1989년 6월 전북도립국악단 창단연주회에서 민삼현육각民三絃六角이 연주되었고, 1984년 음악학자 이보형에 의하여 녹음 채보된 음악이 자료용 CD로 출반되어 1997년 10월 전주시립국악단 창단연주회에서 농삼현육각弄三絃六角이 연주되었다.

전주의 삼현육각에는 농弄삼현육각과 민民삼현육각이 있었다고 한다. 김종환씨에 의하면 농삼현육각은 관아의 삼현육각으로 음계가 우조羽調에 가깝고 주로 관아의 제반 행사와 무용반주에 사용되었으며 민삼현육각은 민간의 삼현육각으로 계면조界面調에 가깝고 주로 민간의 잔치 행사에 사용되었다.

일반적으로 삼현육각 편성에 의하여 연주하는 것을 '삼현육각을 친다.'는 말로 사용하는 경우가 있다. 이는 삼현육각이 실내보다는 실외에서 연주되는 경우가 더 많기 때문에 쓰는 말이다.

1) 전주삼현육각의 연주자

아래의 연주자들의 나이는 정확히 알 수 없으나 몇가지 기록을 보면 대략 1900년도 출생으로 해방 후 1970년대까지 활발하게 활동하였음을 알 수 있다. 그 후 연만한 이들은 거의 작고하고 최장복의 아들 최병호가 1960년대 생존한 백완용·최장복·전용선(추산) 선생에게 전주민삼현육각에 대하여 내력을 기록 보존한 것 중 연주자에 관 한 것과 1984년 이보형에 의하여 채보 채록 된 자료를 정리하면 다음과 같다.

성관용成寬用 전북 옥구군 대야면 지경리에서 태어나 부친 성옥봉成玉逢으로부터 대금과 피리 삼현을 배웠다.
최기삼崔基三 전북 옥구군 스래마을에서 태어났다고 하며 대금풍류와 설장고를 잘하였다고 한다.
백완용白完用 전북 완주군 구이면 소리실에서 태어나 대금풍류와 피리 그리고 줄풍류를 하였다고 한다.
신기선申基善 전북 진안군 물계실에서 태어나 피리와 대금 그리고 가야금풍류를 하였다고 한다.
최장복崔長福 전주시 용머리재에서 태어났다는 설과 완주군 우림면 태평리(최병호 부친)에서 태어났다는 설이 있으며 해금삼현과 장고 그리고 가야금풍류와 세피리풍류를 잘하였다고 한다.

위의 이들은 완주군 우림면 쌍자리에서 줄풍류 동호인 한문학자 성길현成吉鉉선생 사가에서 성관용씨를 중심으로 최기삼·백완용·신기선·최장복이 모여 줄풍류와 민삼현육각 전곡을 배우고 익히게 되었다고 한다.

그외로 김종환은 전주 출신으로 풍류가야금을 하였고, 이정렬은 주거불명으로 춤과 피리를 하였으며, 최종관은 완주군 초포면에서 대대로 삼현을 치던 악공의 집안에서 태어나 해금과 대금을 연주하였으며, 정형연은 춤과 피리에 능하여 전주농고에서 춤과 피리를 가르쳤고, 장원술은

전주 출신으로 피리삼현을 하였으며, 성기선은 진안출신으로 피리삼현과
줄풍류를 하였고, 전홍련은 대금삼현과 단소 그리고 장고를 쳤으며, 성실
용은 진안 출신으로 장고에 능하였고, 최병호(최장복의 아들)는 전주 출신
으로 대금삼현 잘 하였으며 장원술・성기선・백완용・전홍련・최장복・
성실용으로부터 민삼현을 배웠다고 한다.

2) 전주삼현육각의 전승계보

(1) 성관용(민삼현)→최기삼・백완용・신기선・최장복→최병호로 전
 수된 설
(2) 정형연(민삼현)→이정렬・최종관→장원술・성기선・백완용・전홍
 련・최장복・성실용→최병호로 전수된 설
(3) 정형연(농삼현)→전주동중학교와 전주농고(교장 - 강용구)에서 학생
 25명에게 무용과 삼현육각 그리고 농악 지도→전태준・문풍・김
 광남・김준규・이연열(당시 학생)→이기주(당시 전주농고 교사)로 전
 수된 설

3) 전주삼현육각의 악곡명

영산회상 - 본영산・중영산・잔영산・상현도드리・삼현도드리돌장
 ・염불도드리・타령・자진타령・조청곡・허두・겪두거
 리・굿거리・지화자
행 악 - 군악・길군악・승전곡
농삼현육각 - 염불도드리・굿거리・타령・자진타령・승전곡
 (1984년 이보형에 의하여 조사된 음악(CD)과 채보된 악보를 1997
 년 10월 전주시립민속예술단 창단 연주회에서 처음 연주 됨.)
민삼현육각 - 조청곡・삼현염불곡・삼현염불(종곡)・겪두거리곡・행악(숙
 행곡)・민삼현굿・거리곡・영채군임곡

(1989년 최병호에 의하여 조사 채보 된 악보를 1989년 6월 전북
도립국악단 창단연주회와 1999년 5월 전주시립민속예술단 정기
연주회에서 연주 됨.)

4) 전주삼현육각의 사용처와 악곡명

관아의 연례 - 농삼현육각

향교의 제향 - 길군악(행악) · 본영산 · 중영산 · 조청곡 · 잔영산 · 허두
　　　　　 · 길군악(행악)

사가(私家)의 회갑연 - 조청곡 · 본영산 · 염불 · 굿거리

사가의 혼인 잔치 - 굿거리 · 상현도드리 · 삼현도드리의 돌장 · 타령
　　　　　 또는 굿거리

불가의 제례 - 본영산 · 행악 · 염불 · 허두

제각의 상량식 - 잔영산 · 허두 · 꺽두걸이 · 염불 · 타령

승무 - 염불 · 굿거리 · 타령 · 자진타령

검무 - 자진타령

사정(射亭) - 길군악(행악) · 염불 · 중영산 · 잔영산 · 돌장 · 굿거리 또는
　　　　　 타령 · 지화자곡

마을굿 - 조청곡 · 본영산 · 굿거리 · 타령

감사나 부윤의 행악行樂

과거급제로 유가遊街 - 군악(행악)

큰 잔치에 손님을 모셔올 때 행악

4. 전북지역의 풍류음악風流音樂

풍류라는 말은 단순한 바람과 물흐름이 아니라 사람과의 관계에서 파
악되어야 하는 자연이기 때문에 매우 복합적인 의미를 가지고 있다. 풍류

에는 자연적인 요소, 음악적인 요소, 현실을 뛰어넘는 이상적인 무엇 등 등 많은 의미가 포함되어 다양하게 쓰이고 있다. 그래서 풍류라는 말은 자연을 가까이 하는 것, 멋이 있는 것, 음악을 아는 것, 예술에 대한 조예・여유・자유분방함・즐거운 것 등 많은 뜻을 내포하는 용어라고 할 수 있고, 이러한 삶을 사는 사람을 우리는 "풍류객"이라고 말하고 있다.

그러나 현대 사회에서의 풍류라는 말은 주로 음악과 관련하여 쓰이고 있다. 예를 들어 줄풍류・대풍류・사관풍류・풍류방・풍류객 등이다. 줄풍류와 대풍류는 악기편성을 말하는 것이고, 사관풍류는 악곡을 가리키는 말이고, 풍류방은 음악하는 사람이 모이는 곳이고, 풍류객은 음악하는 사람을 뜻하고 있다.

풍류의 정신이 음악으로 나타난 것은 이른바 풍류라고 일컫는 여러 가지 음악을 통해서이다. 지금 풍류음악으로 분류하는 것에는 줄풍류의 영산회상과 도드리 등이 있으며, 대풍류의 관악영산회상・길군악・별우조타령・염불타령・굿거리・당악 등이 있다. 또 성악으로 하는 가곡・가사・시조도 풍류음악의 한 갈래이다. 이러한 음악의 쓰임새를 보면 줄풍류나 가곡・가사・시조는 교양음악으로 비전문인이 즐기기 위하여 하던 음악이고, 대풍류의 여러 가지는 춤반주나 거상악擧床樂이나 행악行樂으로 쓰이던 것으로서 '잽이'라고 하는 전문인이 하던 음악이다. 이 중에서 특히 풍류의 속성을 잘 나타내는 음악은 줄풍류의 영산회상과 노래와 줄풍류 편성의 반주를 함께 하는 가곡인데 이 음악은 주로 여유있는 양반층에서 교양으로 하던 음악이다.

「영산회상」은 본래 불교적인 가사를 노래하던 음악인데 시대를 거쳐 내려옴에 따라 유교의 음악가치관의 영향으로 아악과 같은 성격으로 발달하게 되었다. 그런데 음악의 표현양식이라는 것은 항상 그 지역문화의 방식을 따르는 것이어서 「영산회상」의 선율이나 장단은 다른 민속음악의 그것과 같다. 그러나 아악의 영향으로 그 성격이나 정서는 유교적인 경

향이 많다. 그러나 본래는 불교적인 것이지만 유교적인 성격을 가지고 민속음악과 같은 음계·장단·형식의 양식으로 발달한 음악이 「영산회상」이다. 어쩌면 유·불·선의 음악요소가 모두 포함된 음악이라고 할 수도 있는 음악이다. 가곡도 그 성격에 있어서는 마찬가지이다. 극히 한국적인 표현양식을 가지고 있지만 그것의 정서는 유교적이고 가사의 내용은 현실을 초월하고 무한한 자연계에서 노니는 선교적仙敎的인 것이 많다. 이러한 풍류는 그것을 통하여 금지사심禁之邪心하고 인격을 도야하고 수양하기 위한 한 방법으로 쓰였지만 또 한편 현실을 달관하고 유유자적하면서 은거하는 선비들의 취미로도 각광 받았다. 그래서 옛 선비들의 사랑을 많이 받은 것이 줄풍류와 가곡같은 교양음악이었다. 한편 잽이들이 하는 대풍류는 과거 양반사회의 잔치나 행락 거동에 없어서는 안 될 필수의 음악이었다. 또 서민들의 마을굿이나 서울 경기지방의 굿에서도 대풍류의 삼현육각을 많이 연주하였다. 그것은 유교 이념이 통용되던 사회였기 때문에 기존의 우리음악을 유교적으로 좀 점잖게 만들어 사용한 것으로 해석하면 된다.

전북지역의 풍류는 전주감영을 중심으로 하는 대풍류(삼현육각)와 익산 향제줄풍류를 중심으로 정읍·부안·고창지역 등에서 연주되어 왔었다. 그러나 줄풍류의 풍류객은 전문연주가이기 보다는 취미와 교양으로서 배우고 즐겼기 때문에 악곡과 악보 등이 매우 미비하지만 전국적으로 전북지역만이 남아 있는 풍류음악이기에 더욱 소중한 음악적 자산이다.

1) 익산향제 줄풍류(裡里鄕制 줄風流)

줄풍류는 국립국악원에서 연주하는 풍류와 각 지방에서 연주되는 풍류가 조금 다르기 때문에 지방에서 연주되는 풍류를 국립국악원 풍류와 구별지어 「향제줄풍류」라고 한다. 예날에는 지방마다 풍류방이 있어 호남지방에서는 이리·정읍·흥덕·부안·김제·옥구·강진·전주·목포

등지에 풍류방이 있었고, 호서지방에서는 대전·공주·예산 그리고 영남 지방에서는 경주·진주·대구·부산 등지에 풍류방이 있었으며 황해도 지방에도 해주에 풍류방이 있었다고 한다.

이와같이 각 지방에 수십틀의 풍류회 또는 율회律會가 조직되어 향제 줄풍류를 연주하였으나 전통문화가 변동되면서 대부분의 풍류회가 그 맥을 잇지 못하고 해산되어 버렸다.

근래에는 오직 전라북도 익산과 정읍에 풍류회가 유지되고 있으며 정부에서는 이러한 향제 줄풍류의 전승 보존을 위하여 1985년에 향제줄풍류를 「중요무형문화재 제83호」로 지정하고 그 기능보유자로 구례의 김무규金茂圭선생과 이리의 강낙승姜洛昇선생을 지정하였다.

향제줄풍류의 효과적인 전승 보존을 위하여 익산에서는 익산향제줄풍류보존회가 구례에서는 구례향제줄풍류회가 구성되어 이 조직을 중심으로 향제줄풍류를 연주하여 왔으며 정부에서는 1987년 11월 11일자로 구례향제줄풍류를 중요무형문화재 제83 - 가호로, 이리향제줄풍류를 중요무형문화재 제83 - 나호로 지정하였다.

향제줄풍류는 한 보유자도 몇가지 변주가락을 보유하고 있으므로 같은 스승 밑에서 배운 제자들도 뒤에는 약간씩 다른 가락을 연주하게 된다. 그러므로 전승계보가 다르게 되면 그 가락들이 다른 점들이 있게 된다.

익산향제줄풍류는 1958년 정읍에서 초산율계楚山律契가 성황을 이루고 있음을 계기로 채규환蔡奎煥·양기준梁基俊·진양수陳良洙·황상규黃祥圭·강산기姜山基·진종하晋宗夏·강낙승姜洛昇·김용세金容世·김용희金容熙·박윤창朴允昌·이보한李輔韓·정길선鄭吉善·이창수李昌守·남궁현南宮鉉 등 14명(현 생존자 황상규·강낙승·이보한)이 익산 율림계裡里律林契를 조직(계장 채규환)하고 매주 토요일 오후에 율회를 가졌었고, 때로는 금사 김용근(琴史 金容根)·신달용申達用씨와 같은 대가를 초빙하여 영산회상 본영산에서부터 굿거리까지 전과정을 연주하였다.

익산율림계는 1968년 전북도교육위원회의 인가를 얻어 익산정악원으로 발족되었다가 4·5년 뒤에 이리정악회(초대 회장 임화규)개칭 되어 활동하던 중 1985년 문화공보부로부터 중요무형문화재 제83호로 지정받았다.

향제줄풍류는 옛날 조상들의 유산으로 면면히 이어왔으며 그 원형을 보존하기 위하여 이 지방 율객 애호가들이 모여 앉아 수시로 즐기는 풍류(당시에는 가야금·거문고·양금·단소·장고 등)가 오늘에 이른 것이다.

익산향제줄풍류의 연혁을 살펴보면 일제시대말에는 익산 시내 갈산동에 사는 하참봉河參奉인 하일환河一煥씨 댁 율방에서, 해방초에는 서정율徐廷律씨 율방에서 전국 율객들이 수시로 이곳을 출입하여 풍류를 즐겼고, 이곳을 드나드는 율객 중에는 당시 현악의 대가인 금사 김용근(琴士金容根), 관악의대가인 추산 전용선(秋山 全用善) 등 명성 높은 대가들이 직접 참여하게 됨으로서 지방 율인律人들의 사기는 날로 고조되어 활기찬 율인들은 한결같이 단체 구성에 뜻을 모아 1958년 10월12일에 채규환씨 댁에 모여 율림계를 조직하게 된 것이다.

이들은 수년동안 연령순으로 각자 생일날에는 계원들을 초청하여 풍류를 즐겼고 춘하추동 사계절에는 반드시 1회씩 율회를 가져오던 중 1968년 9월 10일 전북도교육위원회로부터 「익산정악원」 설립인가를 받아 초대 원장에 김성철(金聲喆, 당시 국회위원)씨가 맡고 음악 책임자는 청파 강낙승씨가 선임되었다. 1970년부터는 청파 강낙승씨가 2대 원장을 겸임하면서 후진양성을 위하여 정진하였으나 회원들의 성의가 날로 희박해지고 생활에 따른 주거지를 옮기게 되고 또는 사망 등으로 율인가는 극소수에 이르러 그 맥을 이어가기가 어려워 1972년 6월 11일 잔여 율림계원과 함께 「정악회正樂會」를 조직하고 초대 회장에 임화규씨를 선임하였다.

익산향제줄풍류 연역

1958년 10월 12일 율림계 조직

　　　　(계원 - 채규환·양기준·진양수·김용희·강산기·강낙승·이창수·진

종하 · 김용세 · 황상규 · 이보한 · 김필용 · 박윤창 · 정길선 · 남궁 현)

1968년 9월 10일 이리국악원 설립. 전북도교육위원회 인가

　　　　초대원장 김성철(당시 국회위원)

　　　　2대원장 강낙승(1970년)

1972년 6월 11일 이리정악회 개칭

　　　　초대회장 임화규

　　　　2대회장 김봉문

　　　　3대회장 황상규

　　　　4대회장 김규수

　　　　5대회장 이보한

1985년 9월 1일 중요무형문화재 제83호 문화공보부 지정

　　　　기능보유자 강낙승, 후보자 이보한

1985년 9월 1일 이리향제줄풍류 보존회 설립

　　　　회장 강낙승, 부회장 이보한

1987년 11월 11일 중요무형문화재 제83 - 나호 문화공보부 지정

익산향제줄풍류(영상회상) 악곡 순서

 1. 다스름調音

 2. 본령산本靈山 또는 상령산上靈山

 3. 중령산中靈山

 4. 세령산細靈山 또는 하령산下靈山 또는 잔령산

 5. 가락제지加樂除只 또는 가락덜이

 6. 상현上絃도드리

 7. 세환입細還入 또는 잔도드리 또는 송구여지곡頌九如之曲 또는 웃도드리

 8. 하현해탄下絃解彈 또는 하현도드리

 9. 염불念佛도드리

10. 타령打令

11. 군악軍樂

12. 계면界面가락도드리

13. 양청兩淸도드리

14. 우조羽調가락도드리

15. 풍류風流굿거리
16. 미환입尾還入 또는 수연장지곡壽延長之曲 또는 밑도드리

위 영산회산의 각 악곡을 크게 세부분으로 나누고 있는데

본풍류－본령산·중령산
잔풍류－세령산·가락덜이·상현도드리·하현도드리·염불도드리·타령·군악
뒷풍류－계면가락도드리·양청도드리·우조가락도드리·풍류굿거리

익산향제 줄풍류 편성악기

일반적인 영산회상 편성과 같으며 각 악기는 1명씩 편성하여 연주한다.
편성악기 - 가야금·거문고·대금·피리·해금·양금·단소·장고

2) 정읍지역의 풍류

정읍지역의 풍류객들의 최초의 모임은 아양계峨洋契이다. 그 후 이 아양계는 초산율계楚山律契로 명칭을 바꾸게 되고 다시 정읍정악원으로 통합이 되었지만 초산율계는 지금까지 모임을 갖고 있다.

아양계 - 해방 후에 조직,

정읍의 대부호 김평창의 아들 김기남이 자신의 집에 풍류방 아양정峨洋亭을 지어놓고 수많은 풍류객과 소리꾼을 초청하여 같이 즐기면서 후원을 하였으며, 자신도 가야금 풍류를 하였고 당시 아양정에 출입하던 풍류객들을 모아 아양계(계장 금사 김용근)를 조직하였다. 이 아양정은 현재 정읍시 아양동에 있었다고 한다. 그리고 정읍출신 풍류의 대가 전추산에게 풍류음악의 지도를 받게 되면서 활발한 활동을 하게된다. 흥덕의 아양율계와도 밀접한 관계를 갖고 활동하였다.

조직　계장－금사　김용근(거문고, 전계문에게 거문고를 배움)

계원-박주양·신달용·김상호(명창 김소희의 부친)·김산호·나용
주·이기열·김환철은 후에 참여
지도선생- 전추산

초산율계-1954년 9월 18일 조직

아양계에 이어 초산율계(계장-금사 김용근)가 형성되면서 정읍의 대표적
인 풍류의 모임으로 알려지게 된다. 정상적인 율회로서의 모임은 1965년
까지 나타나고 있으며 큰 모임은 일년에 두 번 봄과 가을에 모임을 갖고
있었다. 아양계와 마찬가지로 초산율계도 전추산에게 음악적인 것을 크게
의존하고 있었으며 초산율계의 계원 중에서 전추산의 제자가 많았다.

초산율계의 활동이 저조해지기 시작하면서 최근에는 젊은 풍류모임인
"샘깊은 소리회"가 구성되어 정읍풍류의 맥을 잇고 있다.

조직 회장- 금사 김용근
계원- 김영관·박홍규·김진술·박주양·나금철·김홍진·정경
태·이기열·유종구·나용주

정읍의 풍류객

김문선·김산호·김상호·김영관·김영수·김용근(호는 금사琴史 거문
고를 잘함. 1963년 작고, 정읍 아양계 초대회장. 초산율계 초대회장)·김윤덕·
김진술·김홍진·김환철(전북도무형문화재 지정)·나금철·나용주·박주
양·박홍규·송기동·신달용(김동준의 장인)·유종구·은희상·이기열·
이상백·전계문·전추산(단소의 명인)·정경태·편재준

3) 부안지역의 풍류扶安風流

부안지역 풍류객의 모임으로 부풍율계扶風律契가 있다. 익산의 줄풍류

와 정읍의 초산율계보다는 활동이 적었지만 서로 교류하며 풍류의 저변 확대를 위하여 여러 가지 노력한 흔적이 보인다. 부안은 흥덕의 아양율계와 정읍의 초산율계와 관계를 갖게 되어 농경평야지대의 풍류를 즐길 수 있는 위치에 있다. 이러한 관계로 부풍율계는 해방직후에 풍류객들이 모여 조직하게 되었다.

부안의 풍류객으로는 김경천·강재길·김병두·김천종·김태환·박기주·유종구·이병일·임기하·임지하·정경태·최규현·하균·한태호·허병환 등이 있었으나 대부분 작고한 후 부안 풍류의 맥은 끊어지고 있다.

4) 고창지역의 풍류高敞風流

고창지역의 풍류모임은 성내의 3·9계와 6·2계 그리고 흥덕의 아양율계를 들 수 있다. 이들 모임은 정읍의 초산율계와 부안의 부풍율계와 함께 서로 교류하며 풍류모임을 갖게 되었다. 즉 이리의 줄풍류는 전주와 완주 그리고 익산의 세지역을 한 묶음으로 볼 수 있으며, 정읍의 초산율계와 부안의 부풍율계 그리고 고창의 육이계를 한 묶음으로 볼 수 있다. 이는 지리적인 관계로 사람들의 왕래가 쉽게 이루어질 수 있는 지역적인 밀접한 관계로 볼 수 있다. 또한 모임이 있지만 구체적으로 그들이 연주한 풍류음악의 곡목 등이 기록으로 남지 않고 다만 참여한 사람들의 이름만 남아 있기에 그들이 즐기며 연주한 음악이 '현악영산회상'인 줄풍류로 볼 수 밖에 없다.

고창의 풍류명인으로는 은성익(1892)을 중심으로 마금선·김남수·진수정·유봉·김홍진 등이며, 은성익은 가야금·양금·장고·피리에 능한 풍류객으로 알려져 있다.

고창지역의 풍류객의 모임은 1920년대 성내면 양계리의 황오익의 사랑채와 장학당에서 율회를 조직한 성내3·9회로 매월 그리고 춘추 명절에 풍류를 즐겼다고 한다. 회원으로는 황오익·황하영·황화익·김정

의 · 김구수 · 신쾌동 · 이화중선자매 · 김옥주부부 · 김성용 · 황욱 등으로 1930년대 초기까지 지속되다가 해산되고 이어서 흥덕에 아양율계가 만들어지게 된다.

흥덕의 풍류객들이 1935년경 아양율계를 만들면서 정읍과 함께 활발한 활동을 하게된다. 아양계 회원을 보면 진명선(단소 · 거문고 · 가곡), 박춘식(거문고 풍류), 국승원(단소 · 거문고 · 장고), 박봉술(단소 · 거문고), 박태용(양금 · 거문고), 국휘영(단소), 국일주(양금), 박영근(양금), 박태선(단소), 편재준(단소 · 대금 · 가야금), 진태풍(가야금), 김상호(대금 · 단소 · 피리 · 가야금 · 양금), 박주양(가야금 · 거문고)이다. 그러나 이 아양율계도 해산이되고 해방 이후 6 · 2계가 결성된다.

고창의 풍류는 성내의 3 · 9회와 흥덕의 아양율계에 이어 1961년 3월 15일 구3 · 9회의 회원 중심으로 고창 6 · 2계가 만들어지게 된다. 회원으로는 황하영 · 황오익 · 황호익 · 김정의 · 이병구 · 황재문 · 김환문 · 김환철 · 한양수 · 이영신 · 이연택 · 김광호 · 황욱 · 김용일 · 김영근 등이 매월 회원집에서 율회를 가졌다.

5. 전북의 민요民謠

사람이 살며는 몇 백년이나 살드란 말이냐
죽엄에 들어서 노소가 있느냐
살아서 생전시 각기 맘대로 놀거나 헤

공산명월아 말물어 보자
님 그리워 죽은 사람이 몇몇이나 되느냐
유정애인 이별하고 수심겨워서 살수가 없네
언제나 알뜰한 님 만나서 만단회포를 풀어볼거나 헤

위 노래는 전라도 민요 '육자배기'의 한 가락이다. "전라도 하면 육자

배기, 육자배기 하면 전라도"를 연상하리 만큼 과거의 육자배기 가락은 전라도의 대표적인 노래이다. 전라도의 피와 땀이 배인 이러한 노래를 아는 전라도 사람이 몇이나 될까 또 부르는 사람은 몇이나 될까 궁금하기도 하다.

민요는 민중들 사이에서 저절로 생겨나서 전해지는 노래를 두루 일컫는다고 한다. 또한 특정 개인의 창작곡이든 구전으로 전해오는 곡이든 별 문제가 되지 않는다. 민요는 엄격한 수련을 거치지 않고 생활하면서 자연스럽게 익힐 수 있는 노래라고 한다. 민요는 지역에 따라 악곡과 사설이 달라질 수 있으며 노래부르는 사람의 즉흥성에 따라 달라질 수도 있다. 이러한 민요의 개념으로 볼 때 지금 살고 있는 이 시대의 민요는 어떤 노래일까.

그 많은 세월 속에서 만들어지고 불려지던 많은 노래들을 막상 찾아보면 사설은 그런대로 찾을 수 있지만 노래는 몇 곡 없다. 그나마 사설도 19세기 이후에 불려진 노래일 뿐 그 이전의 것은 찾을 수 없는 상황이다. 이 이야기는 현재 불려지고 있는 일반적인 민요를 말하는 것이다. 그리고 지금 불려지고 있는 대부분의 민요는 학교 교육으로는 어렵고 전문 소리꾼한테 오랜 기간을 수련하여야 가능한 노래들이다. 이제 민요는 배워야만 부를 수 있는 노래이며 전문 소리꾼의 예술음악으로 나타나고 있다.

과거의 민요는 민중의 소리요 민족의 정서를 담뿍 담은 노래이지만 지금의 민요는 어떠한 노래를 말하는 것일까. 분명 현재에도 민중의 소리이며 민족의 정서를 표현하고 있는 민요가 있어야 하는데, 이미 민요는 민중의 입과 귀에서 멀어져가고 있다.

남도민요 즉 전라도민요는 발성법에서 굵고 극적인 소리로 목을 누르고 꺾어내는 점이 독특하여 다른 지방의 민요와 쉽게 구별된다. 계면조를 주로 사용하기에 비장하면서도 흥겨운 느낌을 주고 있으며, 장단은 중모리와 중중모리 장단인 것이 흔하고 굿거리와 세마치 장단의 노래가

많다. 드물게는 진양조와 자진모리 장단도 있어 다양하게 분화되어 있다. 이러한 전통이 있기에 판소리가 전라도에서 생겨나고 발전하게 된 것이다. 「농부가」는 원래 민요였던 것이 판소리 「춘향가」에 삽입되어 다시 다듬어졌으며, 「새타령」 또한 판소리 「적벽가」에 삽입되어 널리 알려졌다. 「진도아리랑」은 멀리 진도의 민요이지만 전라도 민요 특유의 음악성을 잘 갖추어 있어 「서울아리랑」의 버금가는 위치를 차지하고 있다. 전라도 민요는 흥행적인 공연물이 아니라도 음악적 표현이 아주 높은 수준에 이르러 우리나라 민요의 한 축을 이루고 있다.

민요는 전파 정도와 세련도에 따라서 토속土俗민요와 통속通俗민요로 구분되는데 토속민요는 어느 국한된 지방에서 불리어지는 것으로 그 사설이나 가락이 소박하고 향토적이다. 통속민요는 직업적인 소리꾼에 의하여 불리는 세련되고 널리 전파된 민요로 사설은 옛 시詩나 중국고사를 인용하는 등 세련되어 있지만 이 곡 저 곡에 끌어대어 쓰기 때문에 중복이 많다. 그리고 19세기에서 20세기로 넘어오는 전환기인 일제강점기를 통하여 만들어진 신민요는 민족의 정서를 집약하고 일제에 대한 항거의 의지를 나타내고 있으며, 적극적인 항거를 할 수 없었던 민중들의 표현과 정서를 세태풍자의 가사 내용을 통하여 지금까지 불려지고 있다. 우리가 아는 민요는 대부분 「신민요」이다.

현재까지 불려지고 있는 전라도 민요를 요약하면 다음과 같다.

1) 토속민요土俗民謠

전라북도 각 지방에서 불려졌던 토속민요는 다음과 같다.

농요

논농사－ 물푸는소리 · 논가는소리 · 논고르는소리(밀레질소리 · 논삶는소리) · 모찌는소리 · 모심는소리 · 논매는소리 · 장원질소리(풍장소리 · 질꼬내기) · 벼베는소리 · 볏단묶는소리 · 벼등짐소리 · 개상질소리 · 태

질소리 · 나부질소리 · 두엄내는소리 · 갈격는소리 · 새보는 소리.
밭농사 ─ 밭가는소리 · 따비질소리 · 흙병에부수는소리 · 밭밟는소리 · 밭매
　　　는소리 · 보리타작 소리 · 보리홅는 소리.
목축, 퇴비 ─ 말모는소리 · 소모는소리 · 풀베는소리 · 풀등짐지는소리 · 풀
　　　써는소리.

어요

어　　획 ─ 뱃고사 · 닻올리는소리 · 시신배젓는소리(노젓는) · 헤엄치는 소
　　　리 · 그물당기는소리 · 그물지르는소리 · 갈치낚는소리 · 고기퍼
　　　담는소리 · 풍장굿 · 미역따는소리 · 굴부르는소리 · 굴까는소리
어촌노동 ─ 줄꼬는소리 · 배올리는소리 · 강배끄는소리 · 고기세는소리 · 줄
　　　메고가는소리 · 선유가 · 고기파는소리.

기타노동요

건　　축 ─ 달구소리 · 가래소리 · 상량소리 · 흙이기기 · 벽바르기 · 마당흙
　　　갈이 · 목도소리 · 통나무내리는소리 · 방앗돌굴리기 · 감내기소
　　　리 · 풀무질소리.
목　　공 ─ 도끼질소리 · 나무베는소리 · 통나무켜는소리 · 통나무다듬는소리.
땔　나　무 ─ 나무베는소리 · 나무등짐소리 · 어사용 · 장작패는소리 · 나무하
　　　는 소리.
채　　취 ─ 나물뜯는소리 · 나물캐는소리.
방　　아 ─ 디딜방아소리 · 연자방아소리 · 방아찧는소리 · 매통질소리 · 맷
　　　돌질소리 · 다듬이질 소리.
길　　쌈 ─ 삼삼는소리 · 물레질소리 · 명잣는소리 · 베짜는소리.
수　　공 ─ 양태걷는 소리 · 망건걷는 소리 · 바느질 소리.
육　　아 ─ 자장가 · 아이 어르는소리.
기　　타 ─ 가마메는소리 · 빨래하는소리 · 지게목발소리.

의식요

장례의식 ─ 축원소리 · 댓소리 · 다시래기소리 · 밤달에노래 · 운구소리 · 상
　　　여소리 · 가래소리 · 회다지소리 · 달구소리 · 질꼬내기 · 제전.
세식의식 ─ 지신밟기노래(고사반 · 고사풀이) · 액맥이타령.

주술의식 - 주장맥이노래 · 동토잡이노래 · 객귀물리는소리.

놀이노래

세시놀이 - 강강술래(대문열기 · 군사놀이) · 월월이청청 · 놋다리밟기노래 ·
기와밟기 · 줄꼬는소리 · 줄메는소리 · 윷놀이 · 씨름 · 그네 · 널
뛰기노래.
집단가무 - 둥당에타령 · 칭이나칭칭 · 서우젯노래 · 아리랑타령(진도 · 밀양
· 정선아리랑) · 산아지타령 · 화전놀이 · 가거도산다이.
잡 가 - 남도소리(육자배기 · 산타령 · 흥타령), 서도소리(수심가 · 긴아리 · 자
진아리) · 경기소리(창부타령 · 노랫가락 · 방아타령).
기타잡가(매화타령 · 도화타령 · 뱃노래 · 속요 · 유행가 등)
기타놀이노래 - 곱새치기노래 · 살랭이노래 · 아녀자놀이노래 · 뛰노는노래.

기타민요

신세타령 - 각종신세타령
각종타령노래 - 동식물(닭타령 · 소타령 · 메밀타령 · 징검이타령 · 개노래)
사물(집타령 · 술타령 · 담바구타령 · 활노래 · 달타령 · 떡타령)
인간(중타령 · 오빠노래 · 첩노래 · 기생노래)
장사(장타령 · 엿장수타령 · 황애장사 · 쌀장사타령 · 등짐장수타령)
풀이(언문뒷풀이 · 투전뒷풀이)
기타(환갑노래 · 영감아땡감아 · 치마노래 · 이노래 · 거미노래)
서사민요 - 시집살이노래 · 강실도령 · 생금생금 생가락지 · 댕기노래 · 낚시
노래 · 물고기노래 · 장가노래 · 시집가는노래.
동 요 - 사물 · 사람 · 신체 · 세기 · 말놀이 · 마당놀이
근대민요 - 화투노래 · 청춘가류

기타 자료

판소리와 단가 · 무가 · 내방가사 · 시조와 한시 · 불교음악 · 찬송가 · 창가

2) 통속민요通俗民謠

다음은 전문소리꾼들에 의하여 불려지는 남도민요(전남북과 제주도와 경

남일부)이다.

보렴 · 화초사거리 · 육자배기/자진육자배기 · 삼산은 반락 · 개구리 타령 · 홍타령(한타령) · 새타령/자진새타령 · 남원산성(둥가타령) · 농부가/자진농부가 · 날개타령 · 강강술래/자진강강술래 · 방아타령 · 물레타령/자진물레타령 · 성주풀이 · 멸치잡이노래 · 남도뱃노래 등

3) 신민요新民謠

다음은 19세기 말 일제강점기와 해방후에 만들어진 민요이다.

금강산타령 · 연밥따는 노래(상주함창 · 상주모심기노래) · 널뛰기 노래 · 이야옹타령 · 오월 단오노래 · 뽕따러가세 · 달맞이 노래 · 진도아리랑 · 동백타령 · 봄노래 · 풍년경사 · 김매기노래 · 추석노래 · 까투리타령 · 함양 양잠가 · 옹헤야 · 골패타령 · 선화공주 · 각시풀노래 · 메아리 · 달타령 · 파랑새야 · 이산가세 · 큰애기순정 · 내고향 좋을씨고 · 동살풀이 · 사철가 · 팔월가 · 노래가락 · 꽃동산 새동산 · 달이밝네 등

6. 전북의 판소리와 명창名唱

광대라 하는 것은 제일은 인물치레 둘째는 사설치레 그 지차 득음이요. 그 지차 너름새라. 너름새라 하는 것은 귀성끼고 맵씨있고 경각에 천태만상 위선위귀 천변만화 좌상에 풍류호걸 구경하는 남녀노소 웃게하고 울게하니 어찌 아니 어려우며, 득음이라 하는 것은 오음이 분별하고 육율을 변화하여오장에 나는 소리 농락하여 자아낼제 그도 또한 어렵구나, 사설이라 하는 것은 정금미옥 좋은 말로 분명하고 완연하게 색색이 금상첨화 칠보단장 미 부인이 병풍뒤에 나서는 듯 새눈뜨고 웃게하기 대단히 어렵구나, 인물은 천생이라 변통할 수 없거니와 원원한 이 속판이 소리하는 법례로다.

위 글은 신재효가 쓴 광대가廣大歌 중 둘째부분 '광대치레'라 하여 광대가 갖추어야 할 네가지 조건을 들었는데 인물치레·사설치레·득음·너름새로 순서를 매기고 있다. 그러면서 이 네가지 중 어느 한가지도 소홀히 해서는 안된다고 강조하였다. 즉 「인물치레」에서는 광대는 단순히 외모만 잘날 뿐만 아니라 예술적 수업속에 갖추어지는 인품이나 기품 같은 것이 좋아야 한다고 하였다. 「사설치레」에서는 광대는 극적인 내용을 잘 그린 문학성이 좋은 사설을 갖추어야 한다고 하였다. 이는 광대의 시어구사 능력을 말하는 것인데 현존 판소리대본에 담긴 한문성구·가사·사설시조·속담·민요·수수께끼 등 과거의 민속문예를 모방 차용하여 구사할 수 있는 배열 능력을 말한다. 이 어휘를 구사하는 사설치레는 광대 자신이 연출하는 기본적인 바탕위에 양반이나 아전의 손이 미쳤다고도 볼 수 있으나 이런 소재를 암송하면서 노래부르는 데 있어서 광대의 문학적 능력이 요구 된 것으로 보인다. 「득음」은 음악적 입신의 경지에 들어가야 한다는 것이다. 광대는 음악을 알아야 하며 작곡 능력도 있어야 하고 노래를 다만 기교로 부르는 것이 아니라 몸 전체로 불러야 한다는 것을 요구하고 있다. 즉 소리를 잘 배워서 판소리 대목마다 나타나는 여러 발성법을 터득하여야 한다는 것이다. 「너름새」 또는 「발림」은 판소리 사설에 나타난 극적인 내용을 노래나 말과 몸짓으로 잘 연기해야 한다는 것이다. 이 너름새는 시어로 형성 된 사설을 어떻게 배열하느냐는 기술적인 측면이다. 단순한 판소리에 광대의 창작 역량이 들어가 창을 하다가 재담으로 권태를 느낀 청중의 흥미를 야기 시킬 수도 있다.

1) 판소리의 개념

판소리는 한사람의 창자唱者가 한 고수鼓手의 북장단에 맞추어 긴 서사적인 이야기를 소리와 아니리 그리고 발림과 함께 노래하는 우리나라 성악곡 중의 하나이다. 판소리는 전 세계적으로 다양하게 존재하였던 구

비서사문학의 독특한 발전형인 동시에 한민족이 지녀온 정서와 갖가지 음악언어를 통한 표현방법이 총 집결되었으며 특히 현장 공연에서는 연극적인 표현 요소까지도 구사하기에 종합적인 예술로 볼 수 있다.

판소리는 전통적으로 광대라고 불려진 하층계급의 예능인들에 의하여 가창 전승되어 왔다. 그들은 농촌이나 장터에서 노래를 했고 때로는 양반 부호들의 행사에 초청되어 노래하기도 하였다. 그러나 해방 이후 광대는 소리꾼으로서 사설과 악보에 의한 전문적인 학교교육과 개인교습에 의하여 판소리의 계보와 함께 전승되고 있다.

판소리 역사의 진행과정을 보면 청중의 구성은 점차 상향적으로 확대되는 추세를 보여주고 있으며, 특히 현대 사회에 있어서 판소리는 평민예술의 바탕을 지니면서도 다양한 계층의 청중을 포용할 수 있는 폭과 유연성을 지니게 되었다.

'판소리'라는 말의 어원과 의미에 대해서는 아직 일치 된 결론이 갖고 있지는 않다. 그러나 '판'과 '소리'의 합성어임은 분명하다. 첫번째 의미로 '판'을 '상황 또는 장면과 여러사람이 모인 곳'으로 해석할 때 '다수의 청중들이 모인 놀이판에서 부르는 노래'라는 설과 두번째 의미로 '판'을 악조樂調라는 의미로 해석할 때 '변화 있는 악조로 구성된 노래'라는 설이다. 판소리가 다수의 청중을 상대로 한 소리판에서 연창되는 현장예술이며 방법상으로는 작중상황에 따라 다양한 악조와 장단을 구사하는 창악이라는 점에서 두가지 어원설은 그 나름의 통용가치를 가지고 있다. 그러나 현대 사회에서의 '판소리'는 무대예술로 성장하여 많은 청중을 갖고 있는 음악으로 발전하였으며 '판'의 의미보다는 소리에 더 큰 관심을 갖고 있기에 작중 상황에 따라 다양한 악조와 장단을 구사하는 창악에서 많은 연습과 치밀한 공연 준비를 요구하는 무대예술로 의미가 바뀌고 있다.

판소리에서 고수鼓手는 광대의 소리에 따라 장단을 치는 한편 광대에게 소리의 한배를 잡아주고 장단과 박을 가늠하게 하며, 추임새로 극적

상대자 구실을 할뿐만 아니라 소리의 맺고 푸는 것을 알아서 북의 통과 가죽을 가려치므로 고수의 구실이 중요하고 무겁다 하여 일고수이명창— 鼓手二名唱이라는 말을 하고있다. 판소리에서 광대의 소리에 흥이나면 고수나 관중이 '좋다', '얼씨구' 따위의 감탄사를 질러 흥을 돋우는 소리를 '추임새'라고 한다. 고수의 추임새는 광대의 소리를 추어 흥을 돋우는 구실, 소리의 공간을 메워주는 구실, 장단의 박을 대신하는 구실, 광대의 상대역으로서 연극성을 돋우는 구실, 광대소리의 음악 또는 극적 요소를 돋우어주는 구실 등이 있다.

한편 조선조 말엽 판소리가 크게 성행해서 상류사회인 양반은 물론 궁중에서까지 판소리의 판이 벌어짐에 따라 광대라고 하면 흔히 '판소리에서 창을 부르는 직업적인 예능인'을 가리키는 말로 쓰이게 되었다. 신재효申在孝는 「광대가」에서 인물·사설·득음·너름새 등 네가지를 광대가 갖추어야 할 기본 요소로 꼽았다. 판소리를 부르는 광대는 창을 위주로 하는 '소릿광대', 아니리와 재담을 위주로 하는 '아니리 광대', 용모와 발림 등 연극적인 개념을 중시하는 '화초 광대' 등으로 나누어 지칭하기도 하는데 소릿광대를 가장 바람직한 광대로 평가하고 아니리광대는 광대를 낮게 평가하는 용어로 쓰이고 있다. 따라서 국창·명창·상투제침·또랑광대와 같이 그 명성과 기예에 따라 서열을 두고 있었다고도 하는데 창의 실력과 수준이 낮아서 겨우 한 고을에서나 행세하던 광대를 '또랑광대'라고 하고 직업적으로 여러 고장으로 불려 다니던 광대를 '명창'이라고 했다. 그리고 '상투제침'은 원래 소년명창을 가리키는 말이었지만 명창과 또랑광대의 중간쯤 평가하는 기준으로 쓰이기도 하였다. '국창'은 명창 중에서도 '전주대사습'에서 장원을 하거나 궁중으로 불려가서 판소리를 하는 기회를 얻었던 사람에게 붙여준 명칭이다. 국창에게는 감찰·통정·선달 등의 벼슬이 주어졌다. 정노식鄭魯湜의 「조선창극사」에는 판소리를 잘 불렀던 광대들의 이름이 특징적인 창법과 함께 시대순으

로 나열되어 있는데 이들의 출신지방을 보면 호남지방이 대부분이고 충청도 경상도 출신이 약간 있고 경기도는 한명 뿐이다. 판소리 광대는 권삼득權三得과 같이 양반 출신도 있지만 대개는 하층계급에서 나왔으며 특히 무당의 남편인 '화랑이'에서 훌륭한 명창이 많이 나왔다. 양반출신 광대를 '비개비' 혹은 '비갑이'라고도 부른다.

2) 판소리의 구성

판소리는 조선 중기에 들어와 활발한 활동을 보이고 있다. 그 당시 광대들에 의하여 여러 이야기가 판소리로 짜서 불려지게 되는데 그 가운데 12곡을 골라 '판소리 열두마당'이라고 부르게 된다. 송만재宋晚載의 「관우희觀優戱」와 정노식鄭魯湜의 「조선창극사朝鮮唱劇史」를 보면 춘향가·심청가·홍보가·수궁가·적벽가·변강쇠타령·배비장타령·장끼타령·옹고집타령·강릉매화타령·왈자타령·가짜신선타령 등 12곡이 보인다. 그러나 '타령'이라는 말이 붙은 판소리는 조선 후기에 하나씩 사라져 가고 조선 말기에는 춘향가·심청가·홍보가·수궁가·적벽가 다섯마당만 남고 나머지는 전승이 끊어 졌다.

조선말과 일제시대를 거치면서 판소리는 쇠퇴의 길을 걷게 되는데 한편으로는 '창극'이 성행하게 된다. 기존의 판소리를 창극화하면서 새로운 창작 창극을 만들어 내게 되고 그러는 과정에서 새로운 판소리를 짜게 되었다. 그러나 창극속에 나타난 창작판소리는 전해지는 것이 없는 형편이다. 일제시대 말기부터 소리꾼에 의하여 불려진 노래로는 '창작 판소리 열사가'가 있으며, 해방 후 여성국극단이 활발하게 활동하면서 많은 노래와 판소리가 만들어졌지만 지금은 그 중 몇 곡만 신민요로 남게 되었다. 1960년대 국립창극단이 만들어지고, 박동진 명창이 판소리 다섯바탕을 연차적으로 완창하면서 판소리의 부흥이 시작되었다. 국립창극단을 중심으로 소리꾼들이 다시 모이게 되니 이어서 판소리와 창극의 활동 무대는

점차 넓어지게 되고 새로운 창극 중심의 판소리가 만들어지기는 하나 아직 주목할 만한 판소리는 없는 편이다.

3) 판소리의 유파

판소리의 전승지역은 전라도와 충청도 서부 그리고 경기도 남부에 이르는 넓은 평야지역에 이르므로 지역적 특성과 전승계보에 따른 유파가 생기게 되었다. 전라도 동북지역의 소리제를 동편제東便制라 하고 전라도 서남지역의 소리제를 서편제西便制라 하며 경기도 충청도의 소리제를 중고제中高制라 한다. 동편제는 전라도 동북지역인 운봉·남원·구례·순창·홍덕 등을 말하며, 명창으로는 송홍록·송광록·박만순·송우룡·송만갑·유성준·김세종·장자백·정춘봉·박기홍 등으로 전해지는 소리제이며, 비교적 우조羽調를 많이 쓰고 발성을 무겁게 하고 소리의 꼬리를 짧게 끊으며 굵고 웅장한 시김새로 짜여있다. 서편제는 전라도 서남지역인 보성·광주·나주 등을 말하며, 명창으로는 박유전·이날치·김채만·정창업·김창환·김봉학 등으로 전해지는 소리제이며, 비교적 계면조를 많이 쓰고 발성을 가볍게 하며 소리의 꼬리를 길게 늘이고 정교한 시김새로 짜여 있다. 중고제는 충청도·경기도 지역을 말하며, 명창으로는 김성옥·김정근·황호통·김창룡·염계달·고수관·한송학·김석창 등으로 전해지는 소리제로, 동편제소리에 가까우며 소박한 시김새로 짜여있다.

4) 판소리의 장단과 선율

판소리에 쓰이는 장단에는 진양·중모리·중중모리·자진모리·휘모리·엇모리·엇중모리가 쓰이는데 진양조·중모리·중중모리·자진모리 장단을 기본장단으로 보고 있다.

진양조에는 느진진양·평진양·자진진양(세마치)이 있고, 중모리에는

느진중모리·평중모리·자진중모리(단중모리)가 있으며, 중중모리에는 느진중중모리·자진중중모리가 있고, 자진모리에는 느진자진모리·자진자진모리가 있으며, 휘모리는 단모리 또는 세산조시라 하고, 엇모리 그리고 엇중모리는 자진도드리장단이다. 이렇게 느리고 빠른 여러장단이 있어 사설에 나타난 긴박하고 한가한 여러 극적 상황에 따라 가려 쓴다. 장단과 함께 기교로 나타나는 「붙임새」로는 엇붙임·잉어걸이·완자걸이·교대죽·도섭 등이 있다.

판소리의 기본선율은 의식에서 창부들이 부른 성음으로부터 시작되었다고 할 수 있다. 판소리가 고도로 예술화됨에 따라 다른 분야의 음악적 어법이 차용되어 오늘날에는 슬픈 느낌을 주는 계면조, 밝고 화평한 느낌을 주는 평조, 웅장한 느낌을 주는 우조, 경쾌한 느낌을 주는 경드름, 씩씩한 느낌을 주는 설렁제 그밖에 추천목·강산제·석화제·메나리조 등 슬프고 즐거운 여러 調가 있어 사설에 나타난 여러 극적인 정황에 따라 가려 쓴다. 판소리에서 調라는 것은 선법·선율형·시김새·감정표현·발성 등 여러 음악특징으로 구분되는 선율적 특징이라 하겠다.

5) 판소리의 명창

판소리에 관한 최고의 문헌은 조선조 영조 30년 유진한柳振漢의 「만화집晚華集」의 춘향가를 넘지 못하지만 판소리가 재인 광대들이 벌이는 판놀음에서 끼여 한 놀이로 구실을 하던 것은 훨씬 거슬러 올라갈 것으로 짐작된다.

판소리의 최고最古의 명창으로는 영·정조 때 사람 우춘대禹春大·하은담河殷譚·최선달崔先達이라고 하나 이들의 자료는 전하여지는 것이 없다. 순조 무렵의 명창으로 권삼득·송홍록·염계달·모흥갑·고수관·신만엽·김제철·황해천·주덕기·송광록·박유전·방만춘 등이 있다.

이들 중 유명한 더늠으로는 권삼득은 설렁제를 짜고, 염계달과 고수관은 경드름과 추천목을 짜고, 신만엽과 김계철은 석화제를 짜고, 송흥록은 계면조와 우조를 짰으며 장단으로는 진양조를 만들었다. 철종 때의 명창으로 박만순·이날치·정창업·김세종·한송학·송우룡·정춘풍·장자백·김정근 등이 나와서 판소리의 전성기를 이루었다. 고종때에는 황호통·이창윤·김찬업·김창환·박기홍·김석창·유공열·이동백·송만갑·김창룡·김채만·정정열·유성준 등이 나서서 판소리의 내용을 충실히 하여 오늘날과 같은 모습의 정교한 모습의 판소리가 완성되었다. 이 시기에 이르면 빠른 지역적 교류에 의하여 판소리의 각 파의 특징이 무너지기 시작한다. 일제시대의 판소리 명창으로는 장판개·박중근·박봉래·김정문·정응민·공창식·김봉학이 있으며, 임방울·김연수·강장완 등이 뒤를 잇고 있다.

판소리의 광대는 남자들로 이어졌으나 고종때 신재효에 의하여 진채선陳彩仙이 최초의 여자명창이 되었고 그 후 허금파許錦波와 함께 세상에 이름을 떨치게 되었다. 여류명창으로 일제시대에 활동한 소리꾼은 강소춘·김녹주·이화중선·김초향·배설향·박녹주·김여란·김소희·박초월 등이 있다. 이들 여류 명창은 남자들과 함께 협률사協律社와 조선성악연구회를 거치는 동안 창극 공연에 참가하게 되고, 창극의 등장과 함께 판소리는 쇠퇴하게 되었다. 해방 후 여성창극단의 활동이 두드러졌으나 1960년대에는 창극도 역시 기울게 되었다. 60년대말 박동진 명창이 판소리 다섯바탕을 연차적으로 완창하면서 판소리 부흥 운동이 일어나게 되었고 이어서 박초월·김소희·오정숙·성우향·박초선 등이 판소리 완창 공연을 하게되었다. 1960년대에 판소리가 중요무형문화재로 지정된 뒤 박녹주·김연수·김여란·정광수·김소희·박동진·박초월·정권진·박봉술·한승호가 보유자로 지정되었다.

6) 전북지역의 명인 명창

권삼득權三得 - 1771~1841. 본명은 사인(士仁)으로 정노식의 「조선창
극사」에는 익산시 남산리에서 태어났다는 설과 「이우당집」에는 완주군
용진면 구억리에서 출생하였다는 설이 있다. 권삼득은 영조때 명문 권래
언의 둘째 아들로 태어나 양반의 자제로 어려서 부모의 반대를 무릅쓰고
판소리를 배우게 되어 '비가비 권삼득'이라는 호칭을 받게 되었다. 하은
담과 최선달로부터 「춘향가」를 배웠다는 설이 있고, 더늠으로는 '설렁제'
가 있으며 이 설렁제는 '권마성'을 응용하여 만들었다고 한다. 씩씩하고
호탕하고 경쾌한 느낌을 주는 '설렁제'는 「흥보가」에서 '제비 후리러 가
는 대목', 「춘향가」에서 '군노사령 나가는 대목' 등 여러 대목에서 사용되
고 있다. 권삼득은 전기8명창 가운데 하나로 '歌中豪傑' 이라는 칭호를
받았으며 완주군 용진면에 그의 묘가 있으며 묘에 구멍이 있어 소리가
들린다 하여 '소리구멍'이라고 한다. 권삼득을 기리기 위하여 전북 도립
국악원에 기적비를 세워 후학의 귀감이 되도록 하고 있다.

송흥록宋興錄 - 생몰연대 미상으로 순조~헌종 때의 8명창 중에 한사
람이다. 전북 남원시 운봉면 비전리에서 출생하였다는 설과 함열군 웅포
면에서 출생하였다는 설이 있다. 판소리의 중시조 또는 가왕이라는 칭호
를 받고 있는 송흥록은 김성옥이 창시한 진양조 장단을 판소리에 도입하
여 속도의 변화를 다채롭게 하였으며, 우조와 계면조 선율의 특성을 확
립하여 선법적인 변화를 다양하게 하였다. 송흥록은 기량이 출중하고 판
소리 발전에 크게 공헌하였기에 독보적인 칭호를 받았으며 특장으로는
「변강쇠타령」, 「춘향가」, 「적벽가」를 잘하였고 더늠으로는 귀곡성으로
유명한 「춘향가」 중 '옥중가'가 지금까지 불려지고 있다. 한편 동편제의
판소리의 기틀을 확립하였기 때문에 동편제 소리의 시조로 알려져 있다.

송광록宋光錄 - 생몰연대 미상으로 순조~헌종 때의 명창으로 전북 남
원시 운봉면 비전리 출생하였다는 설과 함열군 웅포면에서 출생하였다는

설이 있다. 가왕 송흥록의 아우로 형 송흥록의 수행고수로 활동 중 명창이 되고자 제주도에 가서 4~5년 독공을 한 후 대 명창이 되었다. 특장은 「춘향가」이고 더늠은 「춘향가」 중 '긴 사랑가'로 알려져 있으며 송흥록과 함께 그의 아들 송우룡에게 전하여져 동편제의 큰 맥을 형성하였다.

모흥갑牟興甲 ─ 「조선창극사」에 의하면 경기도 진위 또는 죽산 그리고 전북 전주 출생설이다. 순조 헌종 철종 3대에 걸친 소리꾼으로 특장은 적벽가이며, 더늠은 「춘향가」 중 '이별가'이다. 평양 연광정에서 덜미소리를 질러내어 십리 밖까지 들리게 하였다.

주덕기朱德基 ─ 「조선창극사」에 의하면 전남 창평과 전북 전주 출생설이다. 순조 헌종 철종 3대에 걸친 소리꾼으로 특장은 「적벽가」이며, 더늠은 적벽가 중 '활 쏘는 대목'이다. 송흥록, 모흥갑의 고수로 활동하다 소리꾼으로 성공하여 벌목정정伐木丁丁의 별호를 얻게 된다.

송재현宋在鉉 ─ 「조선창극사」에 의하면 전주 출생설이다.

장수철張壽哲 ─ 「조선창극사」에 의하면 전주 출생설이다. 특장은 춘향가이며, 더늠은 춘향가 중 '군노사령 나가는 대목'이다.

염덕준廉德準 ─ 「조선창극사」에 의하면 전주 출생설이다. 김창환·송만갑과 함께 심청전·춘향전을 창극 활동을 하였다.

송업봉宋業奉 ─ 「조선창극사」에 의하면 전주 출생설이다. 고종 순종 2대에 걸쳐 활동하였으며 송우룡의 제자로 알려져 있다. 특장은 「춘향가」와 「심청가」이며, 더늠은 「춘향가」 중 '어사또 전라도로 내려가는 대목'이다.

신만엽申萬葉 ─ 생몰미상. 순조때부터 철종때까지 활동. 익산시 여산면에서 태어나 고창에서 살았다. 전기 8명창 중에 한명으로 경쾌하고 화창하게 부르는 '석화제'로 유명하다. 「수궁가」 중에서 '토끼가 세상에 나오는 대목'이 그의 더늠이며, '가자 가자 어서가'의 대목은 지금도 가야금병창으로 널리 부르고 있어 '사풍세우斜風細雨 신만엽'이라는 별명을 갖게 되었다.

박만순朴萬順 - 생몰연대 미상으로 헌종~고종때의 명창이다. 전북 고창 출생으로 주덕기 명창에게 판소리를 입문하였고 가왕 송홍록 명창에게 10여년간 판소리를 배운 후 전주대사습에 나아가 소리를 한 뒤로 명창으로서 세상에 알려지기 시작하면서 그의 소리에 감복한 홍선 대원군은 선달先達 벼슬을 제수하였다. 특장으로는 「춘향가」 중에서 '옥중가'와 '이별가'가 있으며 「적벽가」 중에서는 '화룡도'와 '장판교대전'을 잘하였으며 그의 더늠으로는 「춘향가」 중 '춘향이 옥중 몽유 대목'과 「수궁가」 중 '토끼화상 그리는 대목'이 유명하다.

김창록金昌錄 - 생몰미상으로 전북 무주에서 출생하고 철종~고종때의 명창으로 알려져 있다. 동편제 소리로 박만순, 김세종과 함께 활동하였으며 특장은 「심청가」이고 더늠은 「적벽가」 중 '군사설움타령'과 「심청가」 중 '공양미 삼백석'을 잘하였다고 한다.

김세종金世宗 - 생몰연대 미상으로 전북 순창 출생으로 헌종·철종·고종의 3대에 걸친 조선후기 8명창 중에 1명이다. 동편제 소리를 전승하였으며. 고창 신재효에게 판소리 이론을 지도 받음으로서 그의 판소리 이론 중에 발림과 사설 그리고 장단과 조성이 극적인 내용과 선율 그리고 사설이 어단성장에 일치하여야 한다는 이론과 비평은 당대의 다른 명창에 비길 바 아니었다. 특장은 「춘향가」이며 더늠은 「춘향가」 중에서 '천자풀이'로 유명하며 그의 이론은 송만갑, 전도성에게 전하여졌고 제자로는 장자백·유성준·이동백·이선유 등과 여류 명창 허금파도 그의 제자이다.

장자백張子伯 - 생몰연대 미상으로 전북 순창 출생이며 철종·고종때 활동한 조선 후기 8명창 중에 1명이다. 동편제 명창 김세종의 제자이며 명창 김정문의 생질이다. 특장은 「춘향가」와 「변강쇠타령」이고 더늠은 「춘향가」 중 '광한루 대목'으로 유명하다.

신학준申鶴俊 - 생몰연대 미상으로 전북 순창군 옥과 출생이고 고종때

활동한 명창이다. 특장은 「수궁가」이며 더늠은 「수궁가」 중 '용궁좌기'이다.

김수영金壽永 - 생몰연대 미상으로 전북 고창군 흥덕면에서 출생하였고 헌종·철종·고종때 명창으로 알려져 있다. 서편제 명창으로 중모리 장단에 의한 소리를 잘하였으며 특장은 「수궁가」이고 더늠은 '토끼가 자라 따라 수궁가는 대목'으로 알려져 있다.

김찬업金贊業 - 생몰연대 미상으로 전북 고창군 흥덕면에서 출생하였으며 명창 김수영의 아들로 고종때 활동한 명창이다. 박만순·정창업에게 판소리를 배웠고 흥선대원군의 각별한 아낌을 받았으며 특장은 「춘향가」이고 더늠은 「수궁가」 중 '토끼 화상을 그리는 대목'으로 박만순 명창의 소리라고 한다.

전해종 - 생몰 미상으로 전북 부안군 출신이다. 조선말기 박만순, 김세종, 이날치 명창과 함께 활동하였으며 더늠은 「심청가」 중 '심청이 인당수에 빠지는 대목'이다.

김거복金巨福 - 생몰 미상으로 전북 부안군 출신으로 헌종·고종 때 서편제 소리로 활동하였으며 65세로 사망하였다. 더늠은 「수궁가」 중 '용왕이 탄식하는 대목'이다.

백경순白慶順 - 생몰 미상. 전북 부안군 출신으로 철종·고종때에 서편제 소리로 활동하였다. 「춘향가」를 잘 불렀고 더늠은 「수궁가」 중에서 '가자 가자 어서가 대목'이다.

신재효申在孝 - 1812~1884. 전북 고창 출생으로 본관은 평산이며 자는 백원고 호는 동리이다. 조선 후기의 판소리 이론가이며 판소리 개작자로 많은 소리꾼의 후원을 맡음으로서 판소리사에 중요한 전기를 맞게 된다. 35세 이후 이방과 정3품 통정대부 그리고 절충장군을 거쳐 가선대부를 하였으며 호조참판으로 동지중추부사를 겸하는 벼슬을 하였다. 동편제와 서편제의 장점을 조화시켜 판소리를 듣는 측면과 보는 측면을 강조

하였으며 진채선 등 여자 판소리꾼을 양성하고 「춘향가」를 남창과 동창으로 구분하여 어린 광대가 판소리를 하도록 대본을 만들기도 하였다. 소리꾼이 지녀야 할 인물·사설·득음·발림의 4가지의 내용을 담은 단가 「광대가」를 짓는 등 30여편의 단가도 지어 부르도록 하였으며 「춘향가」·「심청가」·「박타령」·「토별가」·「적벽가」·「변강쇠가」의 판소리 여섯마당의 사설을 개작하여 합리적이고 체계적인 구성을 갖추게 하였다. 고창읍 성두리에 그의 묘가 있으며, 1890년 한산시회에서 그의 송덕비를 건립하였으며 고창군은 모양성 입구 그의 생가 옆에 호를 따서 공연장 "동리국악당"을 건립하여 국악발전을 위한 공연을 하고 있으며 매년 판소리에 공헌한 사람에게 주어지는 "동리국악대상"을 고창군에서 시행하고 있다.

박유전朴裕全－1835~1906. 또는 생몰미상으로 알려져 있다. 전북 순창 출생으로 전남 보성 강산에서 살았다. 철종·고종때의 명창으로 천구성으로 유명하다. 흥선대원군은 박유전의 소리를 '제일 강산'이라 하고 호를 '강산'으로 정하여준 후 선달 벼슬을 제수하였으며, 판소리에 세마치장단 등 여러장단을 운용하여 부침새의 기교를 붙여 새로운 양식을 개발하였으며 섬진강 서쪽의 광주·나주·보성·장흥 등에서 불린 주로 계면조의 맑고도 높으며 아름답고도 슬픈 기운을 띤 서편제의 소리가 박유전으로부터 시작되었다고 한다. 특장은 「적벽가」와 「심청가」이며 더늠은 「춘향가」 중 '이별가'와 '새타령'이다. 제자로는 이날치·정재근·김채만·공창식 등이 있다.

진채선陳彩仙－1847~?. 전북 고창군 심원면 월산리 검당마을에서 출생하여 어려서부터 신재효의 문하에서 스승의 지도를 받아 음률 가무와 판소리를 특출나게 잘하였으며 우리나라 최초의 여류 명창으로 알려져 있다. 1867년 경복궁 낙성연에서 신재효가 지은 고사창 「성조가」를 부른 후 흥선대원군의 총애를 받아 서울에 머물게 되었는데 신재효는 진채선

을 그리는 「도리화가」를 지어 진채선에게 보내기도 하였다. 1873년 대원군이 실권하자 고창으로 내려와 스승인 신재효를 만난 후 김제에 살면서 판소리를 작파하였으며 1898년 대원군이 세상을 떠나자 진채선은 3년 상복을 입은 후에 세상을 떠났다고 한다. 특장은 「춘향가」와 「심청가」이고 더늠은 「춘향가」중 '기생점고 하는 대목'이며 진채선 이후 허금파·강소춘 등 여류명창들이 활동하기 시작하였다.

전도성全道成－1864～?. 전북 임실군 관촌면 병암리 출생하여 9세부터 아버지 전명준에게 판소리를 10여년간 배운 후 21세에 진안군 물목 매봉재 산에서 2년간 수련을 하였다. 28세에 송우룡 문하에 들어가 판소리의 기틀을 잡은 후 박만순·김세종·이날치 등 선배 명창을 수행하며 판소리의 견문을 넓게 하였다. 정노식이 지은 『조선창극사』는 전도성의 해박한 판소리사에 대한 지식으로 이 책의 편찬에 결정적인 자료를 제공한 것으로 알려져 있다. 어전 명창으로 고종황제에게 참봉 벼슬을 제수하였으며 특장으로는 「홍보가」와 「심청가」를 잘하였으며 더늠으로는 「심청가」의 '범피중류'를 뛰어나게 잘하였다.

이중선－?～1932. 전북 부안 출신으로 홍타령과 육자배기 가락이 유명하다. 1985년 한국국악협회 전북도지부 부안지회 창립 기념사업으로 '명창 이중선' 묘역 정화추진 사업으로 1988년 묘비 건립하였다.

유공열劉公烈－1864～1927년. 전북 익산 출생하여 어려서부터 판소리를 뛰어나게 잘하여 15세에 박만순 명창의 문하에 들어가 동편제 판소리 배웠다. 1893년 전주 통인청 대사습에서 기량을 발휘하여 명창으로 이름을 떨치게 되었고, 1900년 상경하여 김창환·송만갑과 함께 창극활동을 하였으며 1907년 광무대 공연, 1908년 협률사 공연에 참가하였다. 「춘향가」·「심청가」를 잘하였으며 더늠으로는 「춘향가」중에서 '이별가'가 유명하다.

김토산－1870?～1954?. 전북 고창군 흥덕면 사포리에서 출생하여 할

아버지로부터 서편제 이날치의 소리를 이어받아 활동하였다고 한다. 김토산의 소리는 김성수에게 이어졌으며 특장으로 「심청가」와 「춘향가」이며 더늠으로는 「심청가」 중 '심청이 인당수에 빠지는 대목'이다.

정정열丁貞烈 - 1876～1938. 익산군 망성면 내촌리 출생하여 7세부터 정창업 명창의 문하에서 판소리를 배우기 시작하여 14세에는 이날치 명창에게 판소리를 배웠다. 40세 안팎까지 충청도 일대에서 소리공부를 하였으며 50세에 이르러 서울에 올라가 소리선생을 하였는데 그의 명망은 대단하여 고종으로부터 참봉參奉 벼슬을 제수 받았다. 1933년 조선성악연구회 상무이사를 맡으면서 판소리를 오늘날과 같은 입체창의 창극으로 편극한 것이 주요 업적이다. 1935년 정정열 편극 「춘향전」과 「심청전」 동양극장에서의 공연은 획기적인 것이었고 대성황을 이룬 작품으로 창극 발전에 지대한 공을 쌓게 되었다. 그후 1936년 정정열 편극 「홍보전」과 「숙영낭자전」과 1937년 「별주부전」 그리고 1938년 「배비장전」과 「옹고집전」을 연속적으로 창극화 하였다. 1930년대 축음기의 보급으로 「심청가」·「적벽가」·「춘향가」를 SP판으로 출반하였으며 판소리에서 사라졌던 「배비장전」·「옹고집전」·「숙영낭자전」 창극화하기도 하였다. 특장은 「춘향가」이며 더늠은 '신연맞이'로 유명하다. 단가 '적벽부'와 '강상풍월'을 작곡하기도 하였으며 그의 판소리 「춘향가」는 김여란에 이어 최승희로 전수되고 있다.

장판개張判介 - 1885～1937. 전북 순창군 옥과 출생으로 조부와 부친 모두 음율에 명인이기에 명문의 후예로서 천부적인 재질을 타고났다. 그의 부친은 명창으로서 장래를 생각하여 당대의 명창 송만갑을 집에 선생으로 모시고 3년동안 「춘향가」·「심청가」·「홍보가」·「적벽가」 등 판소리 4바탕을 이수하도록 하여 세상을 놀라게 하였다. 장판개는 2년여 동안 독공을 하였지만 미진한 곳이 많아 다시 스승 송만갑 명창의 수행고수로 2년여를 절차탁마하여 명창으로서 일가를 이루게 된다. 장판개는

어려서부터 거문고 · 대금 · 피리 등을 배워 풍류에도 능숙함을 보여주었다. 1904년 스승 송만갑의 부름을 받고 서울 원각사에서 판소리와 창극활동을 하였는데 그해 7월 어전에서 「적벽가」중 '장판교대전 대목'을 불러 고종을 비롯하여 삼정승 육판서를 놀라게 함으로서 참봉 벼슬을 제수받게 된다. 원각사의 폐쇄로 송만갑의 협율사에 참여하여 그의 이름을 전국에 펼치게 되었으며 이어 장안사 · 연흥사에서 판소리와 창극으로 인기를 독점하였다. 1920년 전주권번 소리선생으로 많은 후진을 지도하였으며 지병으로 1937년 53세의 나이로 세상을 떠나게 되었다.

김정문金正文 - 1887~1935. 전북 남원 출생으로 주천면에서 살았다. 외숙인 유성준 명창에게 판소리를 배우기 시작하여 송만갑 명창의 고수로 활동하다가 동편제 소리를 배우게 되었고 후에 서편제의 김채만 명창에게도 소리를 배워 동편제 소리의 바탕에 서편제의 맛이 들어 있는 소리를 하는 독창적인 명창으로 알려지게 되었다. 서울에 올라가 창극 활동을 하면서 크게 인기를 끌었으며 「흥보가」· 「심청가」· 「적벽가」를 잘하였으며 제자로는 박녹주 · 김준섭 · 강도근 · 박초월 · 김여란 · 김소희 등 당대의 명창을 배출하였다.

배설향裵雪香 - 1895~1938. 전북 남원 출생으로 명창 장판개의 부인으로 장판개에게 판소리를 배웠으며 창극단 장안사와 연흥사에서 창극활동을 하였다.

이기권李起權 - 1905~1954. 전북 옥구군 임피면 영창리 출신으로 거문고, 가야금, 북, 대금 등 풍류에도 능하였으며, 1930년경 금강산에서 정정열에게 판소리 5바탕과 숙영낭자전을 배우면서 명창으로 활동하게된다. 특장은 「춘향가」이며, "낮에는 꾀꼬리가 노래하고 밤에는 기권이가노래한다."는 이야기와 "남에는 박동실 북에는 이기권"이라는 말은 당대에 명창으로서 유명한 일화이다. 제자로는 최난수 · 이일주 · 홍정택 · 김원술 · 이운학 · 강종철 · 홍용호 등 많은 제자들이 후에 활동하게 된다.

신영채申永彩 - 1907~1955. 전북 부안 또는 정읍시 칠보면 석탄리 출생하였다고 한다. 1938년 동일창극단에서 창극 활동을 시작으로 1940년 이동백, 박녹주, 조몽실 등과 함께 조선창극단에서 활동 한 후 정읍예기조합에서 판소리 선생으로 활동하였다. 특장은 「적벽가」와 「흥보가」이며 더늠으로는 귀곡성과 아롱성으로 유명하였다

김여란金如蘭 - 1907~1983. 전북 고창 출생으로 본명은 김분칠金粉七. 호는 향곡香谷이다. 1917부터 1921까지 김비취에게 시조·가곡·양금·가야금·법무 등 풍류를 사사하였고 1921년 김봉이 명창에게 「심청가」를 이수하였고 정정열 명창에게 7년 동안 「춘향가」·「심청가」·「적벽가」를 전수하여 비로소 일가를 이루었다. 1929년 대구에서 첫 발표회를 시작으로 당대의 여류명창으로 그 기량을 세상에 자랑하였다. 1939년 화랑창극단에서 잠시 창극활동을 하였으나 해방될 때까지 활동을 중단하고 고향에서 소리 공부에 전념하였다. 해방후 서울에 수도국악예술학원을 설립하여 후진 양성에 주력하였고 1964년 중요무형문화재 5호 판소리 「춘향가」 보유자로 지정받았다. 정정열 특유의 바디와 기량을 그대로 간직하고 있는 김여란은 제자로 박초선·최승희 등 여류 명창이 배출하였으며 1983년 5월 노환으로 세상을 떠나게 되었다.

성민주成敏周 - 1910년 경 전북 부안군 출신으로 김세종 문하에서 판소리를 배우고 김창환·박기홍과 함께 활동하였다. 더늠은 「춘향가」 중 '이별가'이다.

김준섭 - 1912~1968. 전북 완주군 상관면 또는 전남 곡성 출생설. 전주권번과 전북국악원에서 판소리 강사와 조선성악연구소에서 활동하였으며, 정응민에게 심청가·수궁가를, 송만갑에게 춘향가를 배운 후 동일창극단 조선창극단에서 창극활동을 하였다. 김연수 명창과 함께 「심청가」 음반을 내었으며, 서울 시민회관에서 세종상 판소리 대회에 전주 대표로서 심청가를 불러 청중을 매혹하게 하였다.

박초월朴初月－1916~1982. 전북 남원시 운봉에서 출생하여 12세 때 명창 김정문에게 「홍보가」를 배우기 시작한 후 명창 송만갑에게 「춘향가」·「심청가」·「수궁가」를 이수하였다. 1932년 전주에서 개최된 전국 남여명창대회에서 1등상을 받은 후 당당히 여류 명창으로서 자리를 차지하게 되었다. 1933년 서울에 올라가 조선성악연구회에 가입한 후 대동가극단에서 창극활동을 하였으며, 1939년 동일창극단에서 박귀희(가야금병창)와 함께 주역을 맡음으로서 인기가 절정에 이르렀다. 1955년 박귀희와 함께 대한민속예술원(현 서울국악예술고등학교)을 창립하고 초대 이사장을 맡으면서 후진 양성에 주력하게 된다. 1964년 중요무형문화재 제5호 춘향가 보유자 지정되었고 1973년 중요무형문화재 제5호 수궁가 보유자 지정되었다. 그는 「춘향가」·「수궁가」·「심청가」를 잘하였고 특히 창극 「춘향전」에서 춘향모의 역할은 최고의 인기를 끌었다. 많은 제자가 있지만 대를 잇는 제자는 명창 조통달을 꼽을 수 있다.

김소희金素姬－1917~1995. 전북 고창군 흥덕 출신으로 본명은 김옥희. 호는 만정이다. 13살 때 광주에서 협율사 창극 중 이화중선의 '추월만정' 소리를 듣고 광주 권번에서 송만갑 명창에게 판소리를 배우기 시작하여 「홍보가」를 배웠고, 정정열 명창에게 「춘향가」를, 김용근에게 「거문고」를, 정형근에게 「무용」을 김종기에게 「가야금산조」를 배움으로서 판소리와 풍류에 능통하게 되었다. 1937년 상경 후 1938년 빅타레코드 회사와 전속 계약으로 「춘향가」를 정정열·임방울·이화중선과 함께 춘향역으로 취입 한 후 명성을 얻기 시작하였다. 1939~1941까지 화랑창극단에서 활동하였고 해방 후 여성국악동우회에서 창극 '햇님 달님'에 달님역을 맡아 더욱 인기를 얻게되었다. 서예에도 뛰어나 국전에 3회 입선하였고 1964년 중요문화재 5호 판소리 「춘향가」로 지정되었으며 1973년 국민훈장 동백장을, 1982년 한국국악협회 제정 국악대상을, 1985년 문화예술인상을, 1991년 동리대상을, 1992년 춘향문화대상을 수상하였

다. 특장은 정정열 바디의 「춘향가」와 박동실과 정응민 바디의 「심청가」가 있으며 김소희 바디를 정립하였다.

강도근姜道根 - 1917~1996. 전북 남원시 향교리에서 출생하여 10세 때 구례의 박봉래 명창에게 판소리를 배우기 시작하여 남원의 김정문 명창에게 5년간 다섯바탕을 이수하고 다시 독공을 하여 일가를 이루게 된다. 1939년 서울에 올라가 조선성악연구회에서 가입한 후 동일창극단을 시작으로 호남창극단·김연수창극단에서 해방 때까지 창극활동을 한다. 강도근은 김정문 명창에게 「홍보가」와 「춘향가」를 배우고, 송만갑 명창에게 역시 「춘향가」와 「홍보가」를 배우고, 유성준 명창에게 「수궁가」를 배우고, 박중근에게 「적벽가」를 배워 판소리 공부와 독공으로 수련한 명창이다. 창극활동을 중단하고 남원에 정착한 후 1953년 남원시립국악원이 설립되어 판소리 강사로 있으면서 오로지 공연과 제자 양성에 혼신을 다하게 된다. 「홍보가」로 중요무형문화재에 지정 된 후 남원을 떠나지 않은 동편제의 마지막 명창으로 알려져 있다. 그의 제자로는 안숙선·전인삼·김명자 등이 있다.

백준기 - 1919~현. 전북 익산에서 출생하였으며, 1989년 남원 춘향제 판소리 경연대회 장려상을 수상하였으며 김제·군산·익산국악원에서 판소리 강사로 활동하고 있다.

김원술金沅述 - 1921~현. 전북 정읍시 감곡면 대신리에서 출생하여 판소리와 창극단 그리고 국악협회 등 활발한 활동을 하였다. 전도성에게 「홍보가」·「춘향가」·「적벽가」를 배웠으며, 이기권에게 「숙영낭자전」을 박동실에게 「열사가」를 배워 명창으로서 자리를 굳히게 되었다. 1942년 전주 전동 권번에서 소리 선생을 시작으로 1948년 전주 호남명창대회에서 입상하였으며 1953년부터는 여성국악단·신라국악단·대한국악단·임방울일행 단장을 맡음으로서 창극의 저변확대에 많은 공헌을 하였다. 1972~1977 국악협회 부이사장을 맡았고 이어서 1979~1984 국악협회

이사장을 역임하면서 국악협회의 전국적인 활동을 펼쳤으며 1972~1973 전주대사습놀이 보존회 이사장을 역임하였다.

홍웅표洪雄杓－1921~현. 전북 부안군 부안읍 신흥리 출생. 예명 홍정택洪正澤으로 더 알려진 명창이다. 일찍이 창극단 협율사의 공연을 보고 난 후 창극과 판소리를 배우기 시작하여 소년 명창으로 알려져 임방울에 견주어 '홍방울'의 별명을 얻게 되었다. 이기권 명창에게 부안 월명사에서 판소리를 배웠으며, 해방후 우리국악단에서 명창 김연수 등과 함께 창극 「장화홍련전」・「흑진주」 등의 작품활동과 공연활동을 하였다. 특장은 「수궁가」이며 남원 춘향제의 명창대회에서 입상하였고 전북도립국악원 교수부(1986~1991)에서 후학을 지도하였으며 전라북도 무형문화재 제2－1호로지정 받았다. 제자로는 최승희・김옥주・성창선・조소녀・전정민・조영자・김향초・윤소인・김소영・이종달 등 많은 사람들이 현재 활동하고 있다.

강종철姜鍾喆－1923~현. 전북 김제시 죽산면 서포리에서 출생하여 보통학교를 졸업한 후 명창 김봉학에게 사사하여 판소리에 입문하게 되는데 해방후 1953년 김연수 창극단에 입단하면서 본격적인 판소리공부와 함께 창극활동을 하게 된다. 1958년 고향인 김제에 국악원을 설립하여 후진을 양성하면서 1962년 국립창극단이 창단되면서 1970년까지 창극단 객원단원으로 활동을 하고 1970년에는 서울로 이주하여 국립창극단 단원으로 지금까지 활동하고 있다.

성점옥成点玉－1927~1998. 전북 순창군 복흥면 하리 출생에서 출생하여 15살때부터 판소리를 시작하였다. 예명은 성운선으로 더많이 알려져 있다. 이기권에게 「심청가」와 「춘향가」를 배웠으며 장판개에게 「흥보가」를 배웠고 김연수에게 「흥보가」와 「수궁가」를 배웠다. 특장은 장판개 바디의 「흥보가」로서 유일한 보유자 였다. 군산국악협회・군산국악원・군산판소리보존회에서 후진 양성에 매진하였다.

정병옥鄭炳玉－1928~현. 광주 출생으로서 정미옥으로 더 알려져 있다.

해방전 목포와 광주 권번에서 판소리를 배우기 시작하여 해방후 김연수 창극단과 임춘앵 창극단에서 활동하였다. 1958년경 김연수에게 「춘향가」를 1965년 박봉술에게 「적벽가」를 배웠으며 특장은 적벽가이다. 소리꾼으로 활동하기보다는 교육자로 후진을 양성하였으며 전라북도 지정 무형문화재 제2 - 9호 이다.

김성수 - 1929 ~ 1993. 전남 영광군 법성포 장수촌에서 출생하여 고창군 심원면 월산리에서 자라 김제 · 정읍에서 활동하였다. 김토산으로부터 판소리 5바탕을 배워 정읍국악원에서 17년간 소리 선생을 한 후 김제국악원으로 옮겨 소리선생을 했으며, 1989 전남 여수에서 활동을 하였으나 불의의 사고로 1993년 작고하였다.

장옥순張玉順 - 1930 ~ 현. 전북 남원 출생으로 예명 장녹운으로 널리 알려져 있다. 익산에서 이리국악예술 연구소 운영하고 있으며 그의 살풀이 춤은 명인 반열에 올라 있으며 1940년경 조상선에게 판소리 배우기 시작하여 박봉술과 강도근에게 흥보가를 배웠고 박동실에게 심청가와 열사가 배워 많은 후학을 양성하고 있다.

김유앵金柳鶯 - 1931 ~ 현. 전북 익산 출생 어려서부터 판소리를 시작하여 이기권 명창에게 단가와 「춘향가」 배웠다. 1950년대 신갑진 협율사와 선일창극단에서 창극 활동 중 홍정택(홍용표)과 결혼하여 지금까지 활동하면서 전북지역의 많은 판소리 명창을 배출하고 있다. 특장 「춘향가」이며, 무용 · 시조 · 민요 등 다양한 실력을 갖추고 있는 명창이다. 전국 시조대회에서 1등을 하였으며 남원 춘향제 명창대회에서 1등상을 받은바 있다. 전북도립국악원 교수부(1986~1907)에서 민요를 가르쳤으며 전라북도 지정 무형문화재 제2 - 6호이다.

최난수崔蘭洙 - 1931 ~ 현. 전북 임실군 강진면 갈담에서 출생하여 9살부터 10여년간을 전주국악원에서 이기권 명창과 여러 판소리강사로부터 「춘향가」와 「심청가」 그리고 「홍보가」 등의 소리를 익힌 후 19살 때 서

울의 박초월 명창 문하에 들어가 23년간 소리공부를 하였다. 최난수는 송흥록 - 송만갑 - 박초월로 이어지는 동편제 소리의 맥을 잇고 있는 명창 중의 하나이다. 박초월 명창에게서 「춘향가」·「수궁가」·「흥보가」를 배운 후 1981년에 「수궁가」와 「흥보가」를 완창 발표회를 갖고 다시 1982년에 「흥보가」 1983년에 「수궁가」 완창발표회를 갖게 된다. 최난수는 1973년부터 정읍국악원에서 판소리 강사를 시작하여 군산을 중심으로 지금까지 후학을 양성하고 있다. 1979년 전주대사습놀이 전국대회 판소리부에서 차상을 수상하고 또한 신라문화제에서 최우수상을 수상하였다. 1980년 다시 전주대사습놀이 전국대회 판소리부에서 드디어 장원을 획득하여 명창의 칭호를 얻게 되고 1983년 남도문화제에서 최우수상을 차지하게 된다. 최난수의 특장은 「춘향가」이며 더늠은 '어사가 춘향모를 상봉하는 대목'으로 여성으로는 드물게 장엄하고 남성적인 소리의 특징을 갖고 있다. 1983년 전라북도 문화상을 수상하게 되며 1987년 전라북도 무형문화재 제2 - 5호로 지정되어 지금에 이르고 있다.

주봉신朱鳳信 - 1934 ~ 현. 전북 완주군 조촌면 출생 임방울 명창에게 「수궁가」와 「춘향가」를 배운 후 김연수 명창에게 「수궁가」를 배웠으나 후에 판소리 고수로 활발한 활동을 하고 있다. 1978년부터 박동진 명창의 지정고수로 활동하여 더 많이 알려져 있으며, 1994년 전국 고수대회에서 국고부 대상을 수상하였으며 우석대학교 국악과에서 판소리 북 강사로 후학을 가르치고 있다. 판소리 고법으로 전라북도 무형문화재 제9 - 2호로 지정되었다.

오정숙吳貞淑 - 1935 ~ 현. 경남 진주 출생설과 전북 완주군 노양면 황운리에서 출생하여 어려서부터 천부적인 음악적 재질을 타고났기에 1948년 부친과 함께 국극협단에 입단하여 창극 활동을 시작하자 놀라운 천재 소녀 명창으로 주목받기 시작하였다. 그 후 햇님 여성국극단에 참여하여 창극활동을 하였고 1956년 명창 김연수에게 10년동안 동초바디 판소리

다섯바탕을 이수하여 일가를 이루게 되었다. 스승 김연수 명창은 1967년 공식적으로 오정숙을 후계자로 선정하기도 하였다. 1972년 「춘향가」 완창을 시작으로 「흥보가」·「심청가」·「수궁가」·「적벽가」 순으로 완창 발표회를 가지게 되고 매 발표회마다 청중이 만원을 이루어 그녀의 명성은 더욱 유명해졌다. 1972년 중요무형문화재 전수자 발표회에서 1등을 하고 1975년 전주대사습놀이 판소리부 전국대회에서 장원을 하게 되어 명창으로서 자리를 굳히게 되었다. 1977년 국립창극단에 입단하여 창극의 주역을 맡는 등 창극 발전에 지대한 공을 쌓았다. 국립창극단의 지도위원을 역임하였고 중요무형문화재 제5호 판소리 보유자로 지정되었으며 현재는 완주군 동상면에 전수관을 지어 많은 후학을 지도하고 있으며 이 전수관이름을 동초각이라 하였는데 이는 스승인 김연수 명창의 호이다.

이성근李成根 — 1936~현. 전북 정읍군 감곡면 출생. 부친이 태평소의 명인으로 쉽게 국악을 접하게 되었다. 김동준 명창에게 「춘향가」·「심청가」·「열사가」를 배웠으며, 박봉술 명창에게 「적벽가」를 배우고 후에 강도근 명창에게 「흥보가」와 「수궁가」을 배웠다. 특장은 열사가烈士歌이며 1957년경 국극사 등에서 창극활동을 하였다. 1962년부터는 이리·신태인·여수국악원에서 판소리 강사를 하였으며 잠시 국립창극단에서도 활동을 하였다. 전북지역 대학에 국악과가 만들어지면서 우석대·전북대·원광대 국악과 강사를 하고 있으며 전북도립국악원 교수부(1992~1999)에 재직하면서 많은 제자를 가르치게 된다. 1990년 전국고수대회에서 대명고수부 대상을 수상하게 되고, 판소리 고법으로 전라북도 무형문화재 제9 - 1호로 지정된다.

이옥희李玉姬 — 1936~현. 충남 서산 출생. 예명은 이일주로 더 많이 알려져 있다. 이일주는 판소리를 즐기는 부친 이기중으로부터 14살부터 판소리 수업을 시작하였다. 박초월 문하에서 「흥보가」와 「수궁가」의 토막소리를 배웠으며, 몇 년 후 김소희 명창에게 「심청가」와 「춘향가」를

배우게 되었다. 그 후 김연수 바디인 동초제 판소리를 오정숙 명창에게 「심청가」와 「춘향가」를 배운 후 판소리계에 명창의 반열에 오르게 된다. 1979년 전주대사습놀이에서 장원의 영예를 얻게 되고 1984년에는 전라 북도 무형문화재 제2 - 2호로 지정되며 1980년에는 전라북도 문화상을 수상하게 된다. 1981년 국립극장 소극장에서 「심청가」 완창발표회를 시작으로 1983년에 「춘향가」・1990년에 「수궁가」・1991년에 「홍보가」의 완창발표회를 갖게 되어 왕성한 소리꾼으로서 자리를 굳히게 된다. 1986 년부터는 전북도립국악원 교수부에서 판소리 교수로 현재까지 후학을 지도하고 있으며 우석대・전북대 국악과에서 판소리 강의를 맡고 있다. 이 일주는 다른 소리꾼에 비하여 창극 활동을 하지 않고 오직 소리 중심의 활동으로 많은 제자와 함께 전북의 소리꾼으로 자리를 굳히고 있다.

최채선崔彩仙-1937~현. 전북 익산시 북일면 양정리에서 태어났으며 최승희로 널리 알려진 명창이다. 익산 원광여고 재학중 홍정택 명창으로 부터 소리를 배우기 시작하였다. 그 후 전주에서 김동준 선생과 홍정택 선생으로부터 다시 판소리를 배우기 시작하였다. 1956년 서울에서 김여란 명창에게 정정열제 「춘향가」 전판을 배웠으며 박초월 명창에게 유성 준제 「수궁가」를 배웠고 김명환 명고에게 강산제 「심청가」를 배웠으며 한농선 명창에게 박녹주제 「홍보가」를 배워 당대 최고의 소리를 배웠다. 특장으로는 정정열제 「춘향가」의 유일한 보유자이다. 1979년 한국국악협회가 주최하는 판소리 경창대회에서 최우수상의 영예를 차지하면서 1980년 남원 춘향제 전국명창대회에서 장원상을 받았고 1981년 전주대사습놀이 전국대회에서 대통령상을 수상하게 되어 일략 그는 명창으로서 명성을 갖게 된다. 1984년과 1985년 두차례에 걸쳐 판소리 「춘향가」 완창 발표회를 갖게 되고, 1989~1998까지 전북 도립국악원 교수부에 재직하였으며 우석대와 전북대 국악과의 판소리 강사로 많은 후학을 지도하였다. 1992년 전라북도 무형문화재 제2 - 7호에 지정되었다.

성준숙成俊淑 - 1944~현. 전북 완주군 이서면 상림리에서 태어났으며 예명인 민소완으로 더 유명하다. 민소완은 15~16살에 전주에서 주강덕에게 단가와 「춘향가」몇 대목을 배우기 시작하여 홍갑수가 이끄는 창극단에서 임방울 명창에게 「수궁가」·「홍보가」·「춘향가」몇 대목을 배우게 된다. 그리고 17~20살에는 전주에서 김동준에게 「춘향가」와 남원의 강도근 명창에게 「홍보가」몇 대목을 배운 후 판소리 활동을 잠시 멈추게 된다. 1970년 전주에서 이일주 명창에게 「심청가」와 「춘향가」를 배운 후 1976년부터는 오정숙 명창에게 「홍보가」와 「적벽가」를 배움으로서 가히 명창으로서의 길을 걷기 시작한다. 1985년 국립극장 소극장에서 「심청가」완창발표회를 시작으로 1986년 「춘향가」·1987년 「홍보가」·1988년 「수궁가」·1991년 「적벽가」를 연이어 발표하게 되어 김연수와 오정숙으로 이어지는 동초바디의 완창을 해 내게되어 많은 사람들을 놀라게 한다. 1985년 남원 춘향제 전국명창대회에서 최우수상을 받고 1986년 전주대사습놀이 전국대회에서 대통령상을 이어서 받게되어 명창 반열에 오르게 되었으며 1991년에는 전라북도 문화상을 수상하게 된다. 1996년 민소완은 판소리 「적벽가」로 전라북도 무형문화재 제2 - 9호로 지정받게 되며 목원대와 전주예고에서 후진 양성에 힘을 쏟고 있다.

조통달趙通達 - 1945~현. 전북 익산시 황등에서 출생하여 다섯살에 이모인 박초월 명창 문하에서 판소리 입문하여 판소리를 시작하였다. 1959년 이승만 대통령 탄신 기념 전국명창대회에서 1등을 하여 세상을 놀라게 한 명창이다. 변성기 맞이하여 가야금산조와 아쟁산조를 배워 목을 보호하는데 최선을 다하기도 하였다. 박초월 명창에게 「춘향가」·「심청가」·「홍보가」·「수궁가」를 배웠으며 임방울 명창에게 「수궁가」·「적벽가」를 배웠고 정권진에게 「심청가」를 배워 판소리 다섯바탕을 섭렵하였다. 1972년 전국명창대회에서 1등을 하였고, 무형문화재 전수 평가 발

표회에서 최우수상을 수상하였으며 국립창극단에 입단한 후 흥보전의 흥보역・별주부전의 별주부역・춘향전의 사또역 등 주역을 맡음으로서 창극과 판소리에서 명창으로 자리를 구데하였다. 1981년 「수궁가」 완창발표회를 시작으로 1982년 전주 대사습놀이 전국대회에서 장원을 하였으며 제5회 전국국악경연대회에서 장원을 수상하였다. 1988년 중요무형문화재 판소리 준문화재 지정되었으며 국립창극단을 퇴단한 후 전남도립국악단 상임지휘자 역임하였다. 현재는 각 대학 국악과 에 출강하면서 우석대 국악과 겸임교수를 맡고 있으며 익산시 왕궁에 소리 연수관에서 많은 후학을 지도하고 있다.

은희진殷熙珍 - 1947~현. 전북 정읍군 영원면 출생하여 오천수 문하에서 판소리 입문하였고 박봉술 명창에게 「적벽가」를 배웠으며 성우향에게 「춘향가」를 배웠고 오정숙에게 「흥보가」를 배웠으며 조상현 명창에게 「심청가」를 배웠다. 1976년 국립창극단 단원으로 활동하면서 창극의 주역을 맡게 되어 경험 세계를 넓히게 되었다. 1980년 남원 춘향제 명창대회 장원을 하였으며 1988년 전주 대사습놀이 판소리부 전국대회에서 대통령상 수상하였다. 현재 전북도립국악단 국악장을 맡고 있으며 각 대학 국악과에서 후학을 지도하고 있다.

안숙선安淑善 - 1949~현. 전북 남원 출생으로 천부적인 재질을 타고 난 안숙선은 어린시절 남원국악원에서 강순영에게 가야금산조와 병창을 배우고, 강도근 명창에게 판소리를 배우게 되어 15세에 이미 소녀 명창으로 인정받게 된다. 1968년부터 다시 정광수 명창에게 「수궁가」를 배우고, 김소희 명창에게 「춘향가」・「흥보가」・「심청가」를 배웠으며, 박봉술 명창에게 「적벽가」를 배워 명창으로서 일가를 이루게 된다. 안숙선은 이 판소리 다섯바탕을 연이어 모두 완창하는 집요한 소리꾼으로 유명하게 된다. 1976년 가야금 병창의 문화재인 박귀희 명창에게 가야금 산조와 병창을 배우게 되어 마침내 중요무형문화재로 지정되었다. 1979년 국

립창극단에 입단하여 지금까지 창극활동을 하고 있는데 공연때마다 주역을 맡게되어 그의 명성과 인기는 지금까지도 대단하다. 현재는 국립창극단 단장으로 활발한 활동을 하고 있다. 너무 많은 공연 실적은 타의 추종을 불허하리 만치 여류 명창으로서의 대단한 역할을 하고 있으며 많은 제자를 양성하고 있다.

7. 전북의 풍물놀이

풍물놀이는 좁은 의미로는 농부들이 두레를 짜서 일할 때 하는 음악을 말하며 넓은 의미로는 꽹과리·징·장고·북과 같은 타악기를 치며 행진·의식·노동·판놀음 등을 벌이는 음악을 두루 가리키는 말로 굿·매구·풍장·금고金鼓·취군 등으로도 불린다.

'굿'은 흔히 무당이 노래와 춤을 벌이며 소망을 신에게 비는 의식을 가리키지만 민간신앙 의식으로 당산굿·샘굿·성주굿과 같은 굿을 풍물패들이 벌이게 되는데 이를 '굿한다'고 가리키기도 하며, 풍물가락의 길굿·삼채굿과 판굿에서 벌리는 오방진굿·도둑잽이굿과 같은 풍물패들의 판놀음을 말하기도 한다. '매구'는 섣달 그믐에 잡귀를 몰아내고 복을 불러들이고자 치는 매굿 즉 꽹과리를 꽹매기 또는 매구라고 하듯이 꽹과리를 가리키는 말로 풀이하기도 한다. '풍장'은 두레풍장·장풍장·배치기풍장과 같이 북과 장고에 의한 장단으로 펼쳐지는 풍물놀이를 말하며, '금고'는 징·꽹과리와 같은 쇠붙이로 된 악기와 북이 연주하는 풍물놀이이며, '취군'은 행진음악을 연주하는 악대를 말하고 있다.

삶의 현장을 중요시하는 풍물놀이는 산업화와 기계화 영농으로 점점 사라지면서 한편으로는 전통적인 놀이로서 우리의 삶에 활력을 주고 있다. 마당놀이에서 극장식 무대로 바뀌면서 풍물놀이는 새롭게 연출되어 '사물놀이'로 온 국민의 애호와 관심을 받고 있다. 1978년 공간사랑 개

관연주회에서 창단연주를 시작한 사물놀이는 꽹과리 · 징 · 장구 · 북의 4가지 악기가 모여 풍물놀이의 판굿 중에서 좋은 가락을 예술적으로 승화시켜 무대음악으로서 각광을 받고 있다. 많은 출연자와 공간이 필요한 풍물놀이에서 4명의 연주자가 함축된 음악적 기능이 차지하는 비중은 대단히 높게 평가를 받고 있으며 세계적으로도 주목받는 레파토리이다. 풍물놀이는 선반 중심의 현장 놀이이고 사물놀이는 무대 중심의 앉은반 음악으로 전국 각 지역의 풍물놀이의 가락을 사물놀이 가락으로 승화시키고 있다.

사물놀이는 또다시 많은 음악의 폭을 넓히게 되는데 사물놀이와 관현악(국악 · 양악), 사물놀이와 태평소, 사물놀이와 시나위, 사물놀이에 의한 춤 등 국악계에 타악 연주에 큰 공헌을 하고 있다. 이 모두 풍물놀이의 전통적인 양식을 현대적으로 표출한 사물놀이는 우리 예술의 방향을 제시하여 주고 있다.

1) 풍물놀이의 종류

풍물놀이를 공연하는 목적과 계기 그리고 방법에 따라 당산굿 · 마당밟기 · 걸립굿 · 두레굿 · 판굿이 있고 그밖에 기우제굿 · 배굿 등 여러 가지가 있다.

(1) 당산굿

굿패들이 마을의 안녕을 기원하기 위하여 치는 마을굿洞祭 풍물놀이.

(2) 마당밟기

· 굿패들이 정초에 마을의 수호신인 당(서낭)을 모시고 마을의 재앙을 물리치고 복을 불러들이는 집들이 의식(집굿 - 문굿 · 샘굿 · 마당굿 · 성주굿 · 조왕굿 · 터주굿 · 장독굿 · 마굿간굿 · 측간굿 등)을 하며 치는 풍물놀이.

(3) 걸립굿

걸립패들이 마을마다 돌며 고사를 지내고 돈과 쌀을 거두며 치는 풍물로 일명 '걸궁'이라고 한다. 걸립패는 직업적으로 고용된 풍물패를 말하며 걸립에는 절걸립·다리걸립·서당걸립 등이 있으며 재인들이 하는 신청神廳걸립과 단순히 돈을 구걸하기 위한 낭걸립, 구경꾼들에게 돈을 받을 목적으로 하는 포장걸립 등이 있다. 따라서 풍물이 오늘날과 같이 발전한 것은 걸립패에 의한 것이라 할 수 있다.

(4) 두레굿

농부들이 두레를 짜서 김매러 갈 때나 김맬 때 그리고 김매고 돌아올 때 치는 풍물과 호미걸이와 같은 판을 벌일 때 치는 풍물로 '두레굿' 또는 '두레풍장'이라 한다. 전북 정읍·김제에서는 김매러 갈 때 치는 들풍장, 김 맬 때 치는 장풍장 또는 지심풍장, 밭에서 나올 때 치는 날풍장, 김매고 마을에 들어 갈 때 치는 장원질 놀음 또는 꽃나부풍장과 김매기가 끝나고 농신을 모시고 풍년을 비는 호미걸이를 하고 있다. 또한 백중 무렵에 농민들이 쉴 때 치는 백중놀이를 두레굿이라 한다.

(5) 판굿

굿패나 걸립패 그리고 두레패와 같은 풍물패들이 마당에서 마을 사람들에게 구경시키기 위하여 당산굿·마당밟기·두레굿의 기예를 동원하고 온갖 구색을 갖추어 순서를 짜서 노는 풍물놀이를 '판굿'이라 한다. 판굿에는 여러 가지 도형으로 도는 진놀이를 먼저 벌이고 여러 가지 솜씨를 보여주는 구정놀이는 나중에 벌인다. 진놀이에는 멍석말이와 오방진이 있으며, 구정놀이에는 장구놀이·상쇠놀이·법고놀이·무동놀이·무등타기·열두발채상 등이 있고 근래에는 설장고놀이 등 개인놀이가 발달하고 있다. 또한 농사풀이·도둑잽이·콩동지기와 같은 놀이를 하기도 한다.

풍물공연은 판굿을 가리키는 경우가 많으며 전국농악경연대회에서 겨루는 것도 판굿이며 중요무형문화재 제11호 농악도 판굿이다.

2) 풍물놀이의 악기와 편성

(1) 악기

풍물놀이에 쓰이는 악기를 풍물風物이라고 하는데 타악기로는 꽹과리·징·장고·북·소고가 있으며 관악기로는 호적(태평소)·나발이 있고 호적은 유일한 선율악기이다. 꽹과리 제1주자는 상쇠로 풍물패를 이끌게 된다.

(2) 편성

풍물을 치는 악대를 쇠꾼·치배·군총·취군이라 한다. 풍물패 중 걸립패나 굿중패를 '뜬쇠'라 하고 두레패를 '동령쇠'라 한다.

풍물패의 순서는 기를 드는 기수, 악기를 연주하는 잽이, 탈을 쓰고 여러 가지 배역을 맡은 잡색으로 이어진다. 기旗에는 대기大旗와 영기令旗가 있는데 요즘은 대기를 농기農旗로 사용하고 있다. 대기는 길고 큰 대나무를 세워 '신농유업神農遺業' 또는 '농자천하지대본農者天下之大本'이라고 쓴 천을 기에 걸고 있으며, 영기는 영자令字를 써서 대기보다 작은 나무에 걸고 있다. 호남지역 걸립패에서는 대기 대신 영기를 신기神旗로 사용하기도 한다.

풍물놀이의 잽이는 꽹가리잽이·징잽이·장구잽이·북잽이·소고잽이(법고잽이) 순으로 서서 행렬을 하며 나발수는 영기 앞에 서고 호적수는 농기 앞에 선다.

꽹과리잽이(상쇠 - 부쇠 - 종쇠 - 사쇠 - 끝쇠)
징잽이(수징 - 부징 - 종징 - 사징 - 끝징)
장고잽이(설 또는 수 또는 상장고 - 부장고 - 종장고 - 사장고 - 끝장고)
북잽비(수북 - 부북 - 종북 - 사북 - 끝북)
법고잽이(수법고 - 부법고 - 종법고 - 사법고 - 끝법고)

풍물놀이의 잡색은 고장에 따라 조금씩 다르다. 호남지방은 대포수 · 조리중 · 양반 · 할미 · 각시 · 창부 · 무동 등이 따르며 춤과 함께 여러 가지 재담도 하고 놀이도 한다.

3) 풍물놀이의 장단

풍물의 음악은 타악기의 리듬음악이 주가 되고 호적의 선율은 풍물가락의 조주助奏 역할을 하고 있다.

풍물놀이의 주된 악기는 꽹과리이므로 풍물장단은 흔히 꽹과리 가락으로 나타내며 쇠가락이라 부른다. 풍물에는 여러 가지 쇠가락 즉 장단이 있고 이는 고장에 따라 다르다. 쇠가락에는 3분박 · 4분박 · 8분의 12 박자가 가장 많이 쓰이고 빠른 3분박과 2분박이 섞인 혼합 박자도 더러 쓰이며 드물게 2분박 4박자 즉 4분의 4박자도 쓰인다. 풍물에 쓰이는 장단은 가짓수도 많지만 흔히 알려진 것으로 길군악 · 길군악칠채 · 오채질굿 · 굿거리 · 덩덕궁이 · 다드래기와 같은 것이다.

풍물이나 무악에서 채 또는 마치라는 말은 장단 · 가락 · 박이라는 뜻으로 두루 쓰인다. 풍물장단에서는 징의 점수에 따라 일체 · 이채 · 삼채 · 오채 · 칠채 또는 한마치(외마치) · 두마치 · 세마치 · 열두마치와 같이 수치를 매겨 부른다. 이 가운데 마당일채 · 삼채(세마치) · 외마치질굿 · 오채질굿 · 길군악칠채가 널리 알려져 있다.

호남좌도 농악에서는 판굿의 첫머리에 채굿이라는 순서가 있다. 1점 · 2점 · 3점 이렇게 일련의 수치대로 징을 치는 장단을 자의적으로 짜서 치는 것인데 1채(외마치)에서 12채(열두마치)까지 짜서 치는 것이지만 점수가 많으면 연주하기가 까다로워 대개 7채까지만 친다.

4) 호남우도농악

호남우도농악은 전라도의 전주 · 익산 · 군산 · 부안 · 김제 · 정읍 · 고

창·영광·장성·광주·나주·장흥·목포 등 서남지방에서 전승되는 풍물로 익산·정읍·장성지방이 중심이 되고 있다. 우도 풍물은 평야지 대를 중심으로 발달하여 김제평야와 나주평야 등 곡창지대에서 성행함으로서 여성적이고 가락이 느리고 유연하며 가락을 맺고 푸는 변주 기교가 아주 발달되어 개인 놀이가 발달되어 있다.

익산 풍물이 호남우도농악으로 중앙 중요무형문화재 제11호로 지정되어 전승되어 있으며 1983년 제1회 전국농악경연대회에서 최우수상을, 1985년 제26회 전국민속예술경연대회에서 대통령상을 수상하였다.

(1) 편성과 복색

영기·농기·나발·태평소·상쇠·부쇠·종쇠·수징·부징·수장구·부장구·종장구·수북·부북·수법고·부법고·종법고·칠법고·끝법고·대포수·창부·조리중·양반·할미광대·비리쇠·무동 등으로 편성된다. 꽹과리잽이는 바지 저고리를 입고 색드림을 하고 색동이 달린 홍동지기라는 붉은 덧저고리를 입고 부포상모가 달린 벙거지를 쓴다. 징 잽이·장고잽이·북잽이·소고잽이는 홍동지기에 고깔을 쓴다. 대포수는 철익과 같은 대포수 옷을 입고 커다란 대포수 관을 쓰고 조총을 메고 망태를 쓴다.

(2) 장단

쇠가락에는 오채질굿·외마치질굿·느린삼채·자진삼채·두마치·세산조시·호호굿·다드래기 등이 있다. 다른지방에 비하여 느린가락이 많으며 맺고 푸는 가락을 써서 리듬의 변화가 다양하다.

(3) 판굿

우질굿·좌질굿·을자진·오방진·쌍방울진·호호굿·다드래기·미지기·짝두름·일광놀이·영산다드래기·개인놀이·잡새놀이·소리굿

· 도둑잽이 · 부넘기 · 탈복굿으로 구성된다. 호남우도농악은 쇠가락 · 춤사위 · 판굿놀이의 변화가 다양하다.

5) 호남좌도농악

호남좌도농악은 전라도 동북지방에 전승되고 있는 풍물놀이로 진안 · 장수 · 무주 · 완주 · 임실 · 순창 · 남원 · 곡성 · 구례 · 승주 · 보성 등지가 중심이 되며 산간지대와 내륙 중심으로 발달하여 남성적이고 가락이 빠르며 거칠다. 꽹과리잽이 또는 소고잽이들의 동작이 잘 구성되어 있어 단체 연기를 중요하게 보고 있다. 영산가락이 독특하며 품앗이 가락이라고 하는 짝드름이 발달되어 있다.

1989년 임실 필봉 농악이 호남좌도농악으로 중앙중요무형문화재 제 11 - 마호에 지정되어 전수되고 있다.

(1) 편성와 복색

영기 · 농기 · 나발 · 태평소 · 상쇠 · 부쇠 · 끝쇠 · 수징 · 부징 · 수장구 · 부장구 · 끝장구 · 수북 · 부북 · 수법고 · 부법고 · 종법고 · 칠법고 · 끝법고 · 대포수 · 창부 · 조리중 · 양반 · 할미광대 · 농구 · 각시 · 무동으로 편성된다. 꽹과리잽이와 징잽이는 바지 저고리에 홍동지기를 걸치고 부들부포 상모가 달린 벙거지를 썼으나 요즘은 홍동지기를 걸치지 않고 색채만 띤다. 장구잽이 · 북잽이 · 법고잽이는 상쇠와 같되 채상모가 달린 벙거지를 쓴다. 잡색의 복색은 호남우도농악과 같다.

(2) 장단

쇠가락에는 굿거리(풍류굿) · 삼채굿(자진모리) · 휘모리 · 채굿(일채 - 칠채) · 질굿 · 짝두름 · 호호굿 등이 있다. 호남우도농악과 경상도농악의 중간적인 성격을 띠어 생동감이 넘치는 가락이 많다.

(3) 판굿

채굿 · 쌍방울진 · 미지기 · 잡색놀이 · 영산 · 소리굿 · 호호굿 · 돌굿 · 수박치기 · 등지기 · 도둑잽이 · 탈머리 등으로 구성된다. 호남좌도농악은 우도농악과 경남농악 · 경기농악의 특색을 고루 지녀 음악과 춤사위놀이가 완벽한 짜임새를 가진다.

6) 전북의 풍물놀이패

풍물놀이패는 각 지역마다 자생적으로 만들어지고 또 상황에 따라서는 해체되기도 하였다. 다음은 1975년에 시작 된 전주대사습놀이 전국대회 농악부에서 전북지역에서 참가하여 수상한 단체와 전라예술제 중 1983년에 시작 된 전국농악경연대회에서 수상한 단체를 소개하고자 한다.

(1) 전주대사습놀이 전국대회 농악부 전북지역 수상단체

1976년	제2회	김칠성호남농악단
1978년	제4회	임실필봉농악단
1982년	제8회	전주농고농악단
1985년	제11회	전주시립농악단
1986년	제12회	김제농악단
1990년	제16회	전주노령농악단
1992년	제18회	정읍사농악단
1995년	제21회	정읍이평농악단
1998년	제24회	고창방장농악단

(2) 전라예술제 전국농악경연대회 전북지역 수상단체

| 1983년 | 제1회 | 이리농악단 |
| 1986년 | 제4회 | 부안농악단 |

1988년 제6회 김제우도농악단

1990년 제8회 정읍농악단

1994년 제12회 고창방장농악단

1996년 제14회 진안풍물패

1998년 제16회 전주시민농악단

7) 전북의 풍물놀이의 명인

박판열朴判烈 - 1923 ~ 현. 전북 김제시 부량면 대평리에서 태어나 지금까지 김제에서 풍물을 치며 살고 있는 명인이다. 상쇠 안재홍에게 1927년부터 10년동안 장구를 전수받았고 이명식에게도 장구를 전수받아 장구잽이의 면모를 갖춘다. 1979년 김제 입석농악단을 조직하여 현재에 이르고 있고 김제우도농악 보존 공로로 한국국악협회 이사장의 공로패를 1984년에 받은 그는 김제우도농악단장으로 풍물의 저변확대에 힘쓰고 있다. 1986년 전주대사습놀이 농악부의 장원을 하였고 전국농악경연대회에서 대통령상을 수상하였다. 또한 제10회 전북시군농악경연대회에서 개인연기상을 수상하였으며 1996년 김제농악으로 전라북도 무형문화재 제7 - 3호로 지정되었다.

조병호 - 1932 ~ 현. 전북 진안에서 태어난 조병호는 백운초등학교와 전주남중학교 그리고 경기공업고등학교와 서라벌예술대학 연극영화과를 졸업한 후 1953년 백운고등공민학교와 백운초등학교에 교사로 부임하면서 전라 동북부의 좌도농악인 진안농악과 만나게 된다. 진안농악의 상쇠인 김봉열을 만나면서 평생동안 풍물교육과 대중화에 힘쓰게 된다. 유일여고와 진안여고 그리고 전주농고의 풍물패를 전국적인 위치로 알린 장본인이기도 하다. 현재는 백제예술대학에서 풍물강사로 후학을 지도하고 있으며 1987년 전라북도지사의 공로패를 받았으며 1994년 전북시군농악경연대회 지도자상을 받았다. 1998년 진안농악으로 전라북도 무형문화재

제7 - 5호로 지정받았다.

박형래朴炯來 - 1927 ~ 현. 전북 임실군 강진면 필봉리에서 태어나 지금까지 그곳에서 임실필봉풍물을 그대로 지키고 있는 설장구의 대표적인 보유자이다. 1950년 김득품에게 장구가락을 배우고 1962년부터 필봉풍물단의 수장고로 활약하며 전국 각종 농악경연대회에서 입상하여 작고한 양순용씨와 함께 필봉풍물의 예술성과 완성도를 높인 풍물로서 보존될 수 있도록 하였다. 1977년 서울국립극장에서 호남풍물놀이 발표회를 가졌으며 1978년 전주대사습놀이 농악부에서 장원을 하였으며 1982년 전국민속예술경연대회에서 대통령상을 수상하고 1989년 필봉풍물이 중요무형문화재 제11 - 마호 설장구 보유자로 지정되었다.

김형순金炯淳 - 1933 ~ 현. 전북 부안군 주산면 신기리에서 태어나 17세 때부터 부안의 이동원에게 찾아가 풍물을 배우기 시작하자마자 천부적인 소질을 발휘하게 되었다. 19세에 결혼을 하면서 익산으로 거처를 옮긴 후 본격적인 풍물놀이 활동을 하면서 자리를 굳히게 된다. 김형순은 풍물패의 단원으로 꾸준히 활동하다가 1981년 익산농악단의 단장을 맡고 그 해 전라북도 농악경연대회에서 최우수상을, 1982년에는 준우수상을, 1983년 전국농악경연대회에서 대통령상을 수상하게 된다. 1985년 또다시 영예의 대통령상을 받고 익산풍물이 중요무형문화재로 지정되면서 김형순도 중요무형문화재 제11 - 다호 설장구 보유자로 지정된다. 현재는 전북도립국악원 농악부 교수로 재직하고 있으며 익산 전수관에서 후학을 지도하고 있다.

라모녀羅母女 - 1941 ~ 현. 전남 강진에서 태어나 광주에서 초등학교를 마치고 17세에 남원국악원에서 판소리와 풍물을 배우게 된다. 남원에서 김제옥에게 꽹가리를 배운 후 남원여성농악단과 춘향여성농악단 단원으로 활동하면서 남원여성농악단에서 상쇠를 맡은 그녀는 전국농악경연대회에서 대통령산을 받음으로서 당시 최고의 기량을 소유한 여성풍물꾼으로 각광을 받게된다. 23세에 결혼과 함께 전주로 거주를 옮긴후 김동준과 홍정

택 명창에게 판소리를 배우면서 아리랑 여성농악단의 상쇠로 활동하면서 전주여성농악단, 호남여성농악단, 정읍여성농악단, 한마여성농악단 등에서 상쇠로 활동하면서 호남우도농악의 명인으로 자리를 굳히고 특히 그녀의 부포놀음은 상쇠춤과 함께 전국적으로 유명하게 되어 1983년 국립극장 명무전에 초청되어 공연되기도 하였다. 현재는 전북도립국악원 농악부 교수로 재직하면서 많은 사람에게 풍물을 가르치고 있으며 1987년 부안농악으로 전라북도 중요무형문화재제 7 - 1호로 지정되어 있다.

류명철柳明徹 - 1942 ~ 현. 전북 남원시 금지면 상귀리에서 풍물굿의 집안에서 태어나 어려서부터 풍물굿을 습득 수련하기 시작하였다. 유명철은 16세인 1958년 남원 상쇠 강태문에게 사사받고 1960년 장고의 명인 최상근에게 사사를 받아 명실공히 풍물집안으로서 계보와 전통을 분명히 하고 있다. 1969년부터 각 학교와 국악원에 강사를 역임하였고 1977년에는 좌도 남원풍물 판굿발표회를 개최하여 옛 전통을 그대로 재현하였다는 점에서 큰 관심을 갖게 하였으며, 남원시 금지면 옹정리에 전수관을 세워 전수생을 지도하고 있다. 류명철은 1959년 남원 춘향제 전국농악경연대회에서 우승을 차지하고 1962년 전국민속예술경연대회에서 1등으로 수상하였으며 1975년 전북농악경연대회에서 개인상을 수상하였고 1978년 전주대사습놀이 전국대회 농악부에서 장원을 하고 1997년 전국농악경연대회에서 최우수상을 차지하면서 확고한 위치를 갖게된다. 남원풍물은 1998년 전라북도 무형문화재 제7 - 4호로 지정된다.

양순용 - 1942 ~ 1995. 전북 임실군 강진면 필봉마을에서 태어나 1989년 중앙중요무형문화재 제11 - 라호 전라좌도풍물의 상쇠로 지정받았다.

유지화兪枝和 - 1943 ~ 현. 전북 전주시 풍남동에서 출생으로 정읍을 중심으로 활동하고 있다. 15세 때 상쇠 박남식과 장구잽이 이명식에게 풍물을 전수받았고 16세때 박성근에게 꽹과리를, 20세때 김재옥에게 풍

물가락을 전수받았다. 1968년 전주아리랑 여성농악단을 창단하고 1970년 정읍농악단의 상쇠로 지금까지 활동하고 있으며, 1984년 자신의 이름을 따서 유지화농악단을 창단하고 1990년에는 충효국악예술단을 창단하여 많은 후진을 양성하고 있다. 1993년부터 현재까지 정읍시립정읍사국악원에서 풍물을 지도하고 있으며 1996년 전라북도 무형문화재 제7 - 3호로 지정되어 있다.

Ⅲ. 전북국악의 오늘

음악은 시대에 따라 변하게 된다. 그것은 자생문화와 외래문화가 오늘의 삶의 현장에서 항상 새롭게 태어나기 때문이다. 전라북도는 어느 타시도보다도 예향으로서의 면모를 갖고 있다. 그만큼 삶에 있어서 넉넉함과 여유가 이를 예술로 승화시켜 주었기 때문이다.

전북 국악의 큰 활력소는 한국국악협회의 노력을 들 수 있다. 해방 이후 학교 음악교육이 서양음악 중심으로 교과과정이 짜여져 가르쳐지고 있었으며 어려운 경제로 인하여 나보다는 남을 흉내내기기에 여념이 없었을 때 전북 지역에서는 우리음악의 명맥을 국악협회가 주도적으로 이끌었기 때문이다.

다음은 전북의 국악 발전을 위한 경연대회와 교육기관 그리고 음악단체와 민간음악단체를 소개하고자 한다.

1. 경연대회

1) 전주대사습놀이 전국대회

1975년부터 시작 된 전주대사습놀이 전국대회는 그동안 산발적으로 경연대회를 개최해오던 행사를 전국에서 가장 권위와 영예를 안겨주는 대회

로 성장하게 된 것이다. 전주대사습놀이 전국대회는 판소리 명창부·농악부·무용부·기악부·시조부·민요부·가야금병창부·판소리 일반부·궁도부와 전주학생대사습놀이 전국대회는 전북국악계에 큰 힘이 되었다. 1975년부터 1998년 까지 전주대사습놀이 전국대회 판소리부 장원자로는 오정숙·조상현·성우향·성창순·이일주·최난수·최승희·조통달·김일구·전정민·김영자·성준숙·박계향·은희진·김수연·이명희·방성춘·최영길·이임례·송순섭·조영자·주운숙·전인삼·윤진철이다.

2) 전국농악경연대회

1983년부터 시작된 전국농악경연대회는 기계영농으로 터전을 잃고 있던 풍물놀이의 전통을 이어가기 위한 커다란 전환점을 마련하여 주었다. 농경사회에서 가장 중요한 협동과 일체감을 형성하여 주던 풍물놀이는 이제 전통 놀이로 자리를 굳히게 되었고 풍물놀이에 대한 현대사회의 새로운 의식을 심어주는 중요한 계기와 함께 우리의 생활문화를 폭 넓게 해 주고 있다. 1983년부터 1998년까지 전국농악경연대회에서 수상한 단체는 이리농악단·부산농악단·민속촌농악단·부안농악단·서울유지화농악단·김제우도농악단·부산농악풍물놀이패·정읍농악단·전남영광관람제농악단·경남마산농악단·대전농악단·고창방장농악단·경남함안문지방농악단·진안풍물패·서울중앙농악단·전주시민농악단이다.

3) 전국고수대회

1981년 첫 대회를 시작한 전국고수대회는 전주대사습놀이에 이어 판소리의 전통에 디딤돌의 역할을 담당하는 경연대회로 성장하게 되었다. 단순히 고수의 역량을 가늠하는 대회이기보다 좀 더 총체적인 판소리문화를 이어가고 저변확대를 위한 중요한 대회로 자리를 차지하게 되

었다. 전국고수대회는 대명고수부, 명고부 등 학생대회까지 갖추게 되어 명창과 명고를 함께 만날 수 있는 무대로 판소리 애호가들의 각광을 받는 대회이다. 1981년부터 1998년까지 명고부의 장원자는 나창순 · 정회천 · 배기봉 · 김남종 · 오재민 · 송인섭 · 추정남 · 조용안 · 방기준 · 한양수 · 정영선 · 연만기 · 문태현 · 이낙훈 · 이윤호 · 송재영 · 최관 · 이윤선이며 1990년부터 1998년까지 대명고수부(국고부)의 대통령상 수상자는 이성근 · 김청만 · 박근영 · 천대용 · 주봉신 · 조용안 · 추정남 · 방기준 · 조용수이다.

4) 전국판소리명창대회

1930년부터 시작된 남원의 춘향제는 우리나라를 대표할 수 있는 축제로 성장하고 있다. 판소리 동편제의 발원지이며 「춘향가」의 무대가 바로 시내 광한루에 펼쳐져 있어 남원은 곧 판소리와 춘향이를 연상시키는 고장으로 인식되어 있어 판소리의 고장이며 국악의 고향으로 남원 시민들은 자부심을 가지고 있다. 춘향제에서 시작 된 전국판소리명창대회는 1973년부터 지금까지 26회에 걸쳐 많은 명창을 배출하여 명창의 금자탑으로 자리를 굳히고 있다. 명창대회에서 수상한 명창으로 조상현 · 성창순 · 안향연 · 신영희 · 김수연 · 은희진 · 최승희 · 홍성덕 · 김동애 · 김영자 · 남해성 · 안숙선 · 유영해 · 박양덕 · 정춘실 · 이난초 · 김소영 · 한해자 · 이순자 · 김금선 · 김명자 · 김선이이다.

그 밖에도 국악발전을 위한 경연대회로는 정읍사 축제 중 전국학생국악경연대회 · 전주KBS어린이판소리경연대회 · 완주군에서 주최하는 전국학생국악경연대회 · 전주대학교 음악경연대회 중 국악부분 · 우석대학교 국악경연대회 · 전북대학교 국악경연대회 등이 있다.

2. 국악교육기관

1) 고등학교

(1) 전주예술고등학교 국악과(1995년)

전임교사 - 황미연(이론 한양대학교 국악과 동 대학원)

강환직(피리 한양대학교 국악과 동 교육대학원)

(2) 남원정보국악고등학교(1997년)

초대교장 - 최종민, 2대교장 - 박종수(현)

전임교사 - 김의중(대금　　서울대학교 국악과)

장선애(무용　　원광대학교 무용과, 중앙대 대학원)

오광오(판소리　전북대학교 한국음악과)

김동호(무용　　한양대학교 무용과)

신기린(거문고　서울대학교 국악과)

김지은(이론　　전북대학교 한국음악과)

2) 대학교

(1) 우석대학교 예체능대학 국악과(1984년)

전임교수 - 변성금(거문고 한양대학교 국악과 동 대학원)

심인택(해금　　서울대학교 국악과 동 대학원)

김철진(가야금　서울대학교 국악과, 한양대 대학원)

신용문(대금　　서울대학교 국악과, 단국대 대학원)

문정일(피리　　한양대학교 국악과 동 대학원)

윤명원(이론　　서울대학교 국악과 동 대학원)

백성기(작곡　　한양대학교 국악과 동 대학원)

(2) 전북대학교 예술대학 한국음악과(1988년)

전임교수 - 정회천(가야금 한양대학교 국악과 동 교육대학원)

　　　　　최상화(대금 중앙대학교 음악과, 한양대 대학원)

　　　　　윤화중(거문고 추계예술대학 국악과, 서울대 대학원)

　　　　　이화동(작곡 중앙대학교 한국음악과 동 대학원)

　　　　　임미선(이론 서울대학교 국악과 동 대학원)

(3) 원광대학교 국악과(1995년)

전임교수 - 우종양(해금 서울대학교 국악과, 한양대 대학원)

　　　　　임재심(가야금 서울대학교 국악과, 성신대 대학원)

　　　　　홍종선(피리 서울대학교 국악과, 한양대 대학원)

(4) 백제예술전문대학 전통예술과(1990년)

전임교수 - 채향순(무용 중앙대학교 한국음악과 동 대학원)

　　　　　박혜정(이론 서울대학교 국악과 동 교육대학원)

　　　　　박인범(거문고 중앙대학교 한국음악과 동 교육대학원)

　　　　　송영국(피리 중앙대학교 한국음악과 동 대학원)

(5) 전주교육대학교 음악과

국악전임교수 - 이상규(이론 아주대학교 불문과; 서울대 음악대학원)

3) 음악기관

(1) 전주시립민속예술단(1979년)

지휘자(현) - 심인택(우석대학교 국악과 교수)

연주단원 - 75명(기악·성악·타악·무용)

(2) 남원시립국악원(1983년~1993)

초대원장 - 박재윤

남원시립국악단(1995년)

　　　국악장 - 전인삼

남원국악연수원(1998년)

　　　국악장 - 임이조(현)

　　　연주단원 - 50명(기악·성악·타악·무용)

(3) 전북도립국악원(1987년)

초대원장 - 황병근·2대원장 - 김오성·3대원장 - 문치상(현)

교 수 부 - 초대교수부장 - 전태준·2대교수부장 이성근·3대교수부장

　　　　　전태준

　　　　　교수(현) - 이성근(판소리북)·전태준(대금)·강정열(가야금병

　　　　　창)·라모녀(우도농악)·양순주(좌도농악)·문정근(무용)·송

　　　　　재영(판소리)·김미정(판소리)·이정수(시조)·황은숙(가야금)

　　　　　·심미숙(판소리)·김계선(가야금)·조용석(단소)·김은주(해

　　　　　금·아쟁)·이순단(판소리)

　　　연구단 - 초대단장 - 최병호·2대단장 - 유장영·3대단장 - 김성식(현)

(4) 전북도립국악단(1988년)

연주단원 - 110명

국악장 - 은희진(현)

연주부 - 초대지휘자 - 심인택·2대지휘자 - 박상진·3대지휘자 - 최상

　　　　화·4대지휘자 - 유장영(현)

창극부 - 초대연출 - 김 향·2대연출 - 박병도,

무용부 - 초대안무자 - 강미란·2대안무자 - 문정근·3대안무자 - 김광숙(현)

(5) 남원국립민속국악원(1992년)

초대원장 - 박재윤 · 2대원장 - 곽영효(현)

연주단원 - 60명(기악 · 성악 · 타악 · 무용)

(6) 정읍시립국악원(1992년)

초대감독 - 정회천 · 2대연출 - 최솔 · 3대국악장 - 유준열

연주단원 - 37명(교수부 · 연주부 · 창극부 · 무용부)

4) 민간단체

사단법인 한국문화예술총연합회 전북국악협회(1961년) 지회장 - 김학곤
사단법인 전주대사습보존회(1977년) 이사장 - 한선종
사단법인 전통예술보존회 이사장 - 김판철
사단법인 남원민속국악보존회 이사장 - 정갑규
도드리(1984년) 대표 - 정영원
전북국악관현악단(1988년) 지휘자 - 신용문
전주가야금연주단(1991년) 대표 - 변금자
전주국악실내악단(1992년) 지휘자 - 심인택
수제천연주단(1996년) 대표 - 정읍문화원
실내악단 한음사이(1997년) 대표 - 이항윤
실내악단 소리샘(1997년) 대표 - 박인범
실내악단 21세기(1999년) 대표 - 양진환
타악연주단 천지소리(1999년) 대표 - 조용안

참/고/문/헌

정노식 저, 『조선창극사』, 조선일보사, 1940.

이보형 저, 『삼현육각』, 문화재관리국 무형문화재조사보고서, 1984.

대한민국 예술원, 『한국음악사』, 1985.

이보형 저, 『향제풍류』, 문화재관리국 무형문화재조사보고서, 1985.

장사훈 저, 『한국음악사』, 세광음악출판사, 1986.

박황 지, 『판소리200년사』, 도서출판 정사연, 1987.

장사훈 저, 『국악대사전』, 세광음악출판사, 1987.

송방송 저, 『한국음악통사』, 일조각, 1988.

한국브리태니커사, 『뿌리깊은나무 팔도소리』, 평화당, 1988.

한국정신문화연구원, 『한국민족문화대백과사전』, 1991.

MBC, 『한국민요대전 전라북도 편』, 1995.

전북도립국악원, 『소리지키고 소리내리고』, 1996.

전주문화원, 『전주시사』, 신아출판사, 1997.

황미연 저, 『전북국악사』, 신아출판사, 1998.

3.

문학작품에 반영된 전북의 모습들

김 만 수
1960년 전북 전주 출생
서울대학교 국문학과 졸업
동대학원 수료
현재 인하대학교 어문학부 조교수

주 요 저 서
평론집『문학의 존재영역』
번역서『희곡을 어떻게 읽을 것인가』
『한국의 연극과 희곡』
『희곡읽기의 방법론』

1. 머리말

어느 문인이 사석에서 이런 말을 한 적이 있다. 작가가 되려면 세 가지 조건이 필요한데, 첫째는 성장과정에서 중대한 결핍이 있어야 하고, 둘째는 집안에 말많은 사람이 한둘쯤 있어야 하고, 셋째는 전라도 출신이어야 한다는 것이다. 다행히 그 말씀을 꺼낸 어른은 강원도 분이셨다. 이런 식의 사담은 그냥 흘려 버리는 게 정상이지만, 전라도에서 태어난 사람이 문인으로서의 좋은 자질을 갖출 가능성이 비교적 많다는 데에는 많은 사람들이 동의할 것이다. 풍부한 물산, 좋은 풍광, 노령의 험한 산과 호남평야의 넓은 들이 어울려 만들어내는 균형과 조화는 일찍이부터 문화와 풍류의 고장으로서의 전라도를 만들어내기에 부족함이 없었다. 전주의 비빔밥이야말로 호남평야와 노령산맥에서 나온 물산의 혼합물이지 않은가. 어쨌든 정치, 경제적으로 오랫동안 빛을 보지 못했던 전북지역에서 문학예술만큼은 두루 강세를 보여, 걸출한 문인과 훌륭한 작품들이 많이 나왔다는 점은 자랑할 만한 일이다.

한편 전북은 예전부터 정치적으로 소외와 핍박을 많이 받아온 지역으로 간주된 곳이고, 구한말에는 동학농민전쟁의 발상지이자 최대의 피해지였다. 또한 일제 때에는 쌀이 부족한 일본이 탐을 내어 가장 가혹한 수탈이 이루어졌던 곳이고, 한국전쟁 때에는 지리산에서 순창 회문산, 부안 변산에 이르기까지 빨치산의 비극이 휩쓸고 지나간 고장이기도 하다. 그러나 문학의 편에서 보면, 이러한 고통과 비극은 오히려 작품의 좋은 소재가 되었고, 작가정신을 벼리는 데에도 큰 가르침이 되었다고 생각된다. 송기숙의 「녹두장군」 등 동학농민전쟁을 소재로 한 숱한 작품들 외에도, 채만식의 「탁류」, 이태의 「남부군」, 조정래의 「아리랑」, 최명희의 「혼불」 등이 이 고장을 배경으로 삼아 위대한 문학적 업적을 이루었음이 그 증거이다.

자랑거리가 많다 보면, 오히려 말문이 막히고 횡설수설하기 일쑤일 것

이다. 그래서 이 글은 쉬엄쉬엄 저 백제 시대부터 1999년의 오늘에 이르기까지, 전북의 각 지역을 몇 개의 권역별로 나누어, 순서대로 조금씩 열거하는 데에서 만족해야 할 것이다. 전북 출신의 작가를 소개하거나 현재 전북 내에서 이루어지고 있는 문학 활동을 소개하는 것도 한 방편이겠으나 이러한 종류의 글은 이미 몇 차례 씌어졌으므로(참고문헌을 참조할 것), 여기에서는 길이 남을만한 문학 작품에 반영된 전북의 모습을 중점적으로 소개하기로 한다. 주마간산격의 나그네에게 약간의 길잡이라도 된다면 다행이겠다.

2. 문학 작품에 나타난 각 지역의 모습

1) 전주 · 완주권

전주全州와 완산完山이라는 명칭은 지금의 전주시, 완주군이라는 행정구역 명칭으로 남아 있다. 온전할 전全, 완전할 완完이라는 어휘에서도 '온고을'로서의 이곳이 얼마나 살만한 곳이었는가를 암시해주는 듯하다. 우리 나라 성씨 중에서 23개의 성이 전주를 본관으로 삼고 있는 데에서도 이러한 면모를 확인할 수 있다. 전주는 원래 백제의 완산주였지만, 900년에 견훤이 후백제를 세워 이 곳을 수도로 정한 후, 오랫동안 호남의 중심이 된 곳이다. 톨게이트를 빠져나와 도심으로 향하면 만나게 되는 상징물에 적힌 '호남제일문', 풍남문의 현판에 적힌 '호남제일성'에서 이러한 자부심을 읽어볼 수 있다. 또한 조선 태조 이성계의 선조들의 고향인 전주는 목조대왕 유적지, 조경단, 경기전, 오목대 등에서 그 유구한 전통을 느낄 수 있다.

전주는 산의 능선으로 둘러싸인 분지에 해당하는데, 북쪽의 지형이 비어 있어 전주의 기운이 샌다는 풍수설에 따라 인공호수인 덕진 연못을 만들어 북쪽의 나쁜 기운을 제압했다는 설이 있다. 이러한 설을 뒷받침

하는 게 바로 '북쪽을 다스린다'는 뜻을 가진 진북鎭北동이라는 지명과 덕진 연못이다. 이 연못을 중심으로 형성된 덕진공원은 상당히 넓은 편으로, 이 고장이 자랑하는 시인인 신석정 김해강 이철균의 시비가 공원 안에 있다. 신석정 시인의 고향은 부안이지만, 전주에서 교편을 잡고 만년을 보냈으므로 전주에는 그를 사숙한 제자들이 많이 있다. 지금도 '석정문학회'의 이름으로 그 명맥이 이어지고 있다. 신석정 시인의 추천으로 「자유문학」에 등단했던 다섯 명의 시인(김민성·이기반·이병훈·허소라·황길현) 등이 연간 「석정문학」이라는 문예지를 발간하고 있으며, 8월에 석정문학제도 개최하고 있다. 김해강(1903~1987), 이철균(1927~1987)도 전주의 대표적인 시인이다. 또 예수병원과 외국인 선교사들의 집, 전통활터인 다가정이 모여 독특한 풍광을 이루고 있었던 다가공원에는 시조시인이자 국문학자인 가람 이병기의 시비가 있다.

전주를 배경으로 한 작품들도 많이 있다. 윤흥길의 「장마」에서 빨갱이가 된 삼촌이 숨어 있던 곳은 지금 전북대의 뒤편에 있는 건지산으로 설정되어 있다. 또 '호남제일성'이라는 현판이 붙어 있는 전주시의 풍남문은 동학군과 관군이 충돌했던 곳으로 동학을 소재로 한 많은 작품에 등장하고 있다. 이병천의 「사냥」과 「모래내 모래톱」을 읽으면 전주를 더 친밀하게 이해할 수 있을 것이다. 작가는 이 작품에서 전주 모래내와 인근의 금암동·진북동에서 보낸 유년시절을 그리고 있다. 다음은 이병천의 「모래내 모래톱」의 한 부분이다. 지금은 잊혀진 지명들이 많이 포함되어 있는데, 예전의 기억을 상기하며 슬며시 웃을 수 있다면 다행이겠다(여기에 묘사된 기린봉은 참으로 아름다운 기린을 연상시키는 산인데, 이제 개발의 여파에 밀려 아파트 속에 파묻힌 낮은 능선의 산으로 전락해버렸다).

건지산을 가려면 해방촌이나 진밧뜸을 거쳐서 왕릉을 지나야만 한다. 그 왕릉은 바로 우리 조상의 묘라고 아버지가 얘기해준 적이 있다. 어머니가 그 말끝에 웃으며 말씀하셨다. 아무리 못났어도 흔 고무신짝 하나라

도 생겨야 조상이지 원!… (중간 생략)

산의 발부리에 드문드문 들어앉은 '마당재'의 토담길이 나타난다. 감자를 아무렇게나 반씩 잘라서 엎어놓은 듯한 집들이 보기에 정겹다. 이제 이 마을을 지나면 곧장 기린봉이다. 저녁이면 언제나 이 산이 노란 달을 토해놓는다. 그래서 그 너머에는 낮 동안만 달이 숨어살고 있는 거대한 호수가 있다고 어른들은 말한다.

전주는 넓게는 호남의 중심, 좁게는 전북의 중심이었으므로, 이 지역에는 많은 문인들과 문학단체 등이 명맥을 이어왔다. 「한국문학지도」에서는 전주 출신의 문인으로 시인 유엽(춘섭), 김창술, 이익상 등 일제 시대의 문인들로부터 김해강·하희주 등의 시인을 소개하고 있으나, 사실은 인명을 구체적으로 확인하기 힘들 정도로 많은 문인들이 활동하고 있다. 「쑥 이야기」, 「서울 사람들」, 「타령」, 「누님의 겨울」, 「그때 말이 있었네」, 「거룩한 웅달」, 「그리고 흔들리는 배」, 「덧없어라, 그 들녘」 등 숱한 작품을 끊임없이 쓰고 있는 언론인 겸 소설가 최일남, 「들불」, 「연개소문」, 「임꺽정」 등 많은 장편소설을 쓰고 있는 저력의 작가 유현종, 「원미동 사람들」, 「희망」, 「숨은 꽃」 등을 연이어 발표하여 여성문학의 새 경지를 열고 있는 양귀자, 「사냥」, 「모래내 모래톱」, 「조선검 은명기」 등의 작품 속에서 소설문체의 아름다움을 보여주고 있는 이병천 등이 현재 활약중인 소설가들이다. 희곡작가 이강백은 현재 평민사와 평생계약으로 희곡전집을 6권까지 발간하고 1998년에는 예술의 전당이 마련한 '오늘의 작가'로 선정되어 '이강백 연극제'가 열리는 등, 가장 활발한 작품활동을 벌이고 있는 극작가 중의 한 사람이며, 시인이자 비평가인 남진우도 주목받는 문인이다.

현재 전주에는 국내 동인지 중 최고령의 발간횟수를 자랑하는 「전북문학」, 「표현」(99년 현재 통권 34호 발간), 「작가의 눈」(민족작가회의 전북지부 소속의 「사람과 문학」이라는 이름으로 6호까지 발간 후, 현재 전북작가회의의 기관지로 통권 2호 발간), 「전북문단」, 「전북수필」, 「전라시조」, 「문맥」 등의

정기간행물 혹은 동인지가 발간되고 있다. 전북문인협회에서는 최승범 이병훈 이상비 이기반(시) 홍석영(소설) 천이두(비평), 전북작가회의에서는 정양 심호택 김용택 박형진 이영옥 최동현 박남준 박두규 백학기 안도현(시) 이병천 정도상 김병용(소설) 등이 활발한 창작활동을 벌이고 있다. 이운용 시인 중심의 「표현」, 이보영 채규판 중심의 「문예연구」도 활발한 활동을 보이고 있다.

2) 익산권

노령의 산줄기들이 끝나는 곳에 호남평야의 광활한 들판이 열리는데, 바로 노령의 끝자락이 마한과 백제의 고도古都 익산益山이다. 얼마 전까지는 이리裡里시와 익산군이었으나, 시군 통합 후 과거의 지명인 익산을 살렸다. 노령의 산줄기가 끝난 곳에 놓인 산이 미륵산이다. 미륵산은 그리 높은 산은 아니나 평야에 있는 산이라 매우 우뚝하다는 느낌이며, 산의 모양이 독특한 삼각형을 이루고 있어서인지, 오랫동안 미륵신앙의 중심지로 민중들의 가슴속에 남아 있다.

윤흥길의 「에미」는 익산의 미륵산과 전주를 배경으로 삼고 있다. 이 작품에는 미륵신앙의 발원지로서의 미륵산이 소설의 중심부에 거대한 상징으로 자리잡고 있다. 한국전쟁의 폭력과 궁핍을 홀몸으로 견디어 가는 에미는 그 고달픈 삶을 기댈만한 남성상이 필요한데, 에미는 미륵에게서 위안을 얻고 미륵산의 힘으로 살아간다. 「에미」의 초반부에는 이러한 미륵산의 상징이 잘 표현되어 있다.

해발 4백 30여 미터에 지나지 않는, 멀리서 겉으로만 보기엔 거대한 애석艾石 덩어리의 암산일 따름이다. 하지만 그 열 갑절 이상의 표고하고도 맞먹을 만큼 미륵산이 중요한 의미를 지니던 시절도 한때는 나에게 있었다. 노령산맥이 소백산맥으로부터 분가하여 주변의 올망졸망한 산들을

인솔하고 엇비슷이 뻗어 내리는 과정에서 어쩌다 대오의 맨 가장자리에 섰던 덕분에 바다를 향하여 드넓게 펼쳐진 평야의 초입부에서는 그 변변 찮은 키를 가지고도 어디서나 사람들 눈에 두드러져 보이는 산이었다. (……) 그러나 어머니가 믿는 미륵신앙을 빌어 굳이 정의를 내려본다면, 미륵산은 아직 산이 아닌 셈이었다. 도솔천의 미륵이 앞으로 56억 몇 천 만 년 후에나 나타날 미래불未來佛인 것과 마찬가지 이치로 미륵산 또한 산은 분명 신이로되 미래의 산이었다. (……) 지금은 산이 아닌 산, 미래 의 산, 미륵산.

미륵산 밑에는 탑의 뒷면이 동강났음에도 그 우람한 자태를 잃지 않 고 있는 미륵사지 석탑이 있고, 또 이 부근은 금마 삼기 낭산 여산 왕궁 이 자리잡아 마한과 백제의 모습을 전하고 있다. 왕궁王宮이라는 명칭만 보아도, 당시 왕권에 해당하는 권력이 이 부근에 형성되었음을 짐작할 수 있을 것이다.

왕궁과 금마는 「서동요」의 무대이다. 삼국유사에 전하는 서동의 이야 기는 "선화 공주님은 남몰래 정을 통해 두고, 맛동 도련님을 밤에 몰래 안고 간다."는 짤막한 향가 속에 응축되어 있다. 신라의 선화공주와 마를 캐는 백제의 농촌 총각과의 연애담인 셈인데, 왕족과 서민이 연애하고, 백 제와 신라를 교통하는 이야기이니 그 발상부터가 신기하고 환상적이다(그 런 연애가 가능한 시절이 그때였다면, 아마 그 시기는 꽤 살만한 시절이지 않았나 싶 다). 또 왕궁에는 황진이와의 사랑으로 유명한 양곡 소세양의 묘도 있다.

가람 이병기(1891~1968)는 여산면 원수리에서 태어나 평생을 고고한 선비와 학자의 풍모로 살면서, 전통이 끊길 뻔했던 시조를 좀더 격조높 은 단계로 끌어올리고, 고전을 연구하여 서울대학교와 전북대학교에 국문 학의 전통을 이어준 대가이다. 지방기념물로 지정된 가람의 생가는 아담 하고 조촐한 초가 네 채, 조그마한 대나무 숲과 연못, 집 바로 옆의 묘비 와 어울려 평생을 풍류와 멋으로 조촐하게 살다간 마지막 선비의 모습을 보여준다. 술복, 글복, 제자복을 타고났다며 일생을 풍류 속에 던진 그의

일생은 후학들의 귀감이 되고 있다. 익산에서 논산으로 나가는 1번 국도 변에서 가람의 생가를 어렵지 않게 찾을 수 있다.

익산의 원광대학교는 TV드라마로 각색되어 인기를 끌었던 소설 「똠방각하」와 「까치방」 등을 쓴 최기인, 「풀잎처럼 눕다」로 널리 알려졌고 최근에 다시 활발한 창작을 재기한 박범신, 「장마」와 「완장」의 윤흥길, 「나는 소망한다 내게 금지된 것을」 등의 소설로 알려진 양귀자, 어른을 위한 동화 「연어」로 알려진 시인 안도현 등을 배출하여, 동국대 다음으로 많은 문인을 배출한 학교라는 말도 듣는다. 이 밖에도 익산 출신의 문인으로는 소설가 홍석영 최창학 정영길, 시인 황희영 소기섭 유근조 정진석 최만철 등이 있다.

3) 군산권

군산시는 1899년 전국에서 일곱 번째로 개항을 맞았으며, 1999년 현재 개항 100주년을 기념하는 행사가 열리고 있다. 고려 시대에는 전국의 12개 조창 중에서 가장 큰 조창이 이 곳에 있었고, 그래서인지 이 곳은 왜구의 출몰이 잦은 곳이기도 했다. 이러한 역사는 일제 시대에도 반복되어, 호남평야의 쌀을 일본으로 실어나가는 창구로서의 역할을 담당하기도 했다. 그래서인지 군산을 들추면, 우리의 아픈 근대사가 보인다고 말한 사람도 있다. 채만식의 「탁류」와 조정래의 「아리랑」은 이러한 역사를 추적하고 있다.

「태백산맥」으로 널리 알려진 작가 조정래는 김제 죽산면에서 전주, 군산에 이르기까지의 공간을 축으로 삼아 일제의 침략을 형상화한 대하소설 「아리랑」(전 12권)을 썼다. 이 작품은 일제에 의해 호남평야가 어떻게 침탈당했는가에 대한 철저한 보고서로서의 의의를 지니고 있다. 전주와 군산을 잇는 번영로는 1908년에 일본이 호남의 쌀을 쉽게 수송하려고 건설한, 우리 나라 최초의 아스팔트 포장 신작로이다. 「아리랑」의 주

인공은 김제 내촌마을 사람으로, 이 신작로 공사에 동원되면서 고향을 떠난다. 일제 시대의 군산 시내는 쌀을 실어가기 위한 철도와 항만 시설이 갖추어지게 되는데, 정미소·항구·역 주변에는 많은 노동자들이 모여 그 어려운 시절을 살아갔다. 전주와 군산 사이에 신작로가 생기고, 소수의 사람들이 약간의 이득을 얻기도 하지만, 농촌에서 도시로 몰려든 대다수의 민중들은 일일 노동자로 전락한다.

채만식의 「탁류」도 이러한 과정을 잘 그린 소설이다. 이 작품은 군산을 그야말로 등신대等身大의 크기로 그리고 있다.

> 여기까지가 백마강白馬江이라고, 이를테면 금강의 색동이다. 여자로 치면 흐린 세태에 찌들지 않은 처녀 적이라고 하겠다. 백마강은 공주 곰나루熊津에서부터 시작하여 백제百濟 흥망의 꿈자취를 더듬어 흐른다. 풍월도 좋거니와 물도 맑다. 그러나 그것도 부여 전후가 한창이지, 강경에 다다르면 장꾼들의 흥정하는 소리와 생선 비린내에 고요하던 수면의 꿈은 깨어진다. 물은 탁하다. (중간 생략)
> 이렇게 에두르고 휘돌아 멀리 흘러온 물이, 마침내 황해黃海 바다에다가 깨어진 꿈이고 무엇이고 탁류째 얼러 좌르르 쏟아져버리면서 강은 다 하고, 강이 다하는 남쪽 언덕으로 대처(大處 : 市街地) 하나가 올라앉았다.
> 이것이 군산群山이라는 항구요, 이야기는 예서부터 실마리가 풀린다.

맑은 상류의 물이 하류에 이르면 탁해진다는 것, 그리고 탁류의 흐름 속에서는 어느 누구도 이 탁한 물에 몸을 적시지 않을 수 없다는 것. 「탁류」는 일본 제국주의의 침탈로 인한 민중들의 고통의 역사를, 금강 하구의 '탁류'를 통해 제시하고 있다. 이 작품의 주인공 초봉이 살던 콩나물고개, 초봉의 아버지가 들락거리던 미두장米豆場, 그가 눈물 흘리며 금강 너머의 고향땅을 바라보던 째보 선창, 천하 악당인 장형보와 고태수가 놀던 은적사 등이 지금도 그때 모습을 잃지 않은 채로 남아 있다. 소설의 중간 부분에서 정주사는 자기 집밖으로 커다란 길이 뚫려 자기집이

허공에 붕 뜰 것 같은 불안감을 내비치는데, 실제로 그 길은 지금 명산동에서 둔율동으로 향하는 고개 마루밑을 통과하고 있다. 허공에 높게 달린 듯한 그 육교 일대가 그 유명한 콩나물고개이다. 월명공원에 올라 채만식문학비를 보고, 명산사거리에서 콩나물고개를 보고, 째보선창과 내항 부근에서 조선은행터와 미두장터를 확인하는 것으로 「탁류」의 의미를 곱씹어보면 1930년대 중반의 그 참혹한 세계를 공감할 수 있을 것이다. 현재 채만식문학관은 시내 문화동 886번지에 소재하고 있으나 시설이나 자료면에서 빈약한 상태다. 그러나 군산 개항 100주년의 행사에 발맞춰, 금강하구둑 근처(군산시 내흥동 285번지)에 2000년 개관을 목표로 채만식문학관이 새롭게 건설중에 있어 조만간 제 모습을 갖출 것으로 보인다.

또한 하구둑에는 1980년대의 대표적인 공안사건인 오송회 사건의 희생자였던 이광웅 시인의 시비가 건립되어 있다. 7, 80년대에 민주화운동에 앞장섰던 시인 고은도 군산 태생이다. 시인이 어린 시절을 보냈던 이곳에서 멀리 떨어지지 않는 선제리는 그의 시 「선제리 아낙네들」 속에 포함되어 있다. 군산 출신의 대표 문인으로는 소설가 이근영(1909~1985, 월북) 백도기, 시인 이병훈 이복웅 채규판 등이 있다.

4) 남원, 임실, 순창권

남원은 전라도와 경상도를 잇는 전략적 요충지로 「춘향전」과 「흥부전」의 무대이다. 또한 판소리 동편제의 고향이며, 김시습의 「금오신화」에 실린, 죽음을 넘어선 부부간의 간절한 사랑 이야기 「만복사저포기」의 무대이기도 하지만, 한편으로는 1949년의 여수-순천 사건과 한국전쟁의 상처를 한몸으로 안고 있는 지리산의 자락에 있는 곳이기도 하다. 그래서인지 전통의 그윽함과 역사의 슬픔이 어우러져 있는 듯한 느낌을 준다. 이병주의 「지리산」에는 해방전에서 해방후까지 지리산을 중심으로 펼쳐졌던 지식인과 학생들의 비극적인 삶이, 이태의 「남부군」에는 지리산에

서 순창 회문산에 이르기까지의 험한 준령에서 싸워야했던 빨치산들의 비극적인 이야기가 담겨 있다.

남원시내에서 순창 방면으로 나가는 길목에는 만복사터와 탑이 있다. 이곳은 김시습의 「금오신화」에 실린 아름다운 단편 「만복사저포기」의 배경공간이다. 남원 사람 양생은 만복사에서 부처와 저포놀이를 해서 이긴 대가로 처녀를 얻는데, 그 처녀는 이미 3년 전에 죽은 혼령이다. 여자는 저승의 명을 거역할 수 없다며 사라지고, 양생은 홀로 독신으로 홀로 남아 지리산에서 생을 마치는데, 그 마친 바를 알 수 없다고 한다. 생사를 넘어서는 사랑의 힘을 그린 이 작품의 배경인 만복사는 지금 남원 시내의 서쪽에 그 쓸쓸한 흔적이 남아 있다. 「어우야담」을 쓴 조선 전기 설화문학의 대가인 유몽인도 남원 태생이다.

무엇보다도 남원은 「춘향전」의 고장이다. 전주에서 남원까지의 국도인 춘향로, 그곳에서 스치게 되는 이도령 고개, 그리고 이몽룡과 성춘향의 첫만남이 이루어진 장소인 광한루 오작교에서 이러한 흔적을 확인할 수 있다. 한편 「흥부전」의 고장이기도 하다. 이 작품의 배경이 남원시 동면 성산리인가 아니면 아영면 성리인가에 대해서는 논란이 있지만, 어쨌든 남원 부근에는 흥부전과 일치하는 많은 지명이 있어 흥부전과의 관련성을 강조할 수밖에 없다. 「춘향전」의 정절과 「흥부전」에 나타난 우애의 정신은 우리 민족의 고운 심성인 바, 섬진강과 지리산의 풍경과 어울려, 남원의 격조를 높이는 중요한 문화유산이 아닐 수 없다. 다음은 「춘향가」 중에서 방자가 광한루에 이르러 이도령에게 남원의 경개를 처음 소개하는 대목이다. 지금도 이 대목에 나오는 관왕묘·교룡산성을 남원 시내에서 쉽게 찾을 수 있다.

동편을 가리키며 "구름 밖 은은한 게, 지리산 남록南麓인데. 신선 내려 노는 데요." 서편을 가리키며, "엄숙한 뜬 기운이, 관왕묘關王廟를 모셨으니, 영이靈異한 일 많습지요." 남편을 가리키며, "저 산을 넘어가면 구례

求禮가 접계온데, 화개花開 연곡燕谷 승지요." 북편을 가리키며, "저것은 교룡산성蛟龍山城 좌도 관방 중지지요. 저 집 이름 영주각瀛洲閣, 저 다리는 오작교烏鵲橋요."

도령님 들으신 후, "네 말 들고 경개 보니, 이게 어디 인간이냐. 내 몸이 우화羽化하여 천상에 올라왔다."

한편 판소리 동편제의 본고장인 남원은 송흥록, 송광록, 유성준, 송만갑, 김정문, 이화중선, 박초월, 강도근, 안숙선으로 이어지는 명창들의 산실이기도 하며, 현재도 남원국악원 등을 중심으로 판소리를 애호하며 보존하기 위해 노력하는 고장이기도 하다. 또한 '한국적 전통의 박물지'라는 평가를 받고 있는 10권 분량의 예술대하소설 「혼불」을 남기고 99년에 사망한 작가 최명희를 잊지 말아야 할 것이다. 남원시는 그 문학혼을 기려 남원에 '혼불의 거리', 문학공원과 기념비를 조성할 예정이다. 극작가 소설가 번역문학가로 두루 활약하고 있는 최인석, 극작가 박환용도 남원 태생이다.

임실군은 섬진강의 시인으로 알려진 김용택 시인이 어린 시절부터 현재까지 살고 있는 고장이다. 김용택의 「섬진강·1」(1982)은 이러한 토착의 애정에서 출발한 시이다.

가문 섬진강을 따라가며 보라
퍼가도 퍼가도 전라도 실핏줄 같은
개울물이 끊기지 않고 모여 흐르며
해 저물면 저무는 강변에
쌀밥 같은 토끼풀꽃,
숯불 같은 자운영꽃 머리에 이어주며
지도에도 없는 동네 강변
식물도감에도 없는 풀에
어둠을 끌어다 죽이며

그을린 이마 훤하게
꽃등도 달아준다(……)

　김용택 시인은 이외에도 임실 마암분교에 근무하면서 아이들과의 생
활에서 얻은 동시, 동화도 많이 발표하고 있다.

5) 정읍, 김제권

　정읍은 말 그대로 우물[井]이 흔하고 물이 많은 고장이라 한다. 그래서
인지 곱게 물든 내장산의 단풍이 잘 알려져 있다. 그러나 정읍은 반봉건
반외세를 외치고 일어선 갑오농민전쟁의 발상지라는 점을 잊어서는 안된
다. 이 지역은 물산이 풍부하여 지금의 정읍에 포함된 옛 태인 지역은
그야말로 가렴주구의 본고장으로 악명이 높았던 곳이라 한다. 태인군수
조병갑의 학정에 못이겨 떨쳐 일어선 사건이 바로 동학농민전쟁의 시발
이다. 갑오농민전쟁의 유적지는 정읍과 김제를 중심으로 하여 제1차 기
병의 현장인 고창의 무장남문과 객사, 비결을 꺼냈다는 선운사의 동불암
마애불, 정읍 고부의 동학혁명 모의탑, 정읍 이평면 장내리 고소마을의
녹두장군 옛집, 황토재 전적지, 말목장터, 만석보터, '앉으면 죽산, 서면
백산'이었다는 백산, 전봉준이 소년시절을 보낸 김제 원평의 땡뫼산, 전
주성 등을 들 수 있다.
　동학과 갑오농민전쟁은 많은 문학작품의 소재가 되었다. 대표적인 희
곡만 해도 김우진의 「산돼지」, 조용만의 「갑오세」, 채만식의 「제향날」,
임선규의 「동학당」, 차범석의 「새야 새야 파랑새야」, 임진택의 「녹두꽃」,
김용옥의 「천명」 등을 들 수 있다. 소설의 수는 이루 말할 수 없지만, 박
태원의 「갑오농민전쟁」 송기숙의 「녹두장군」 유현종의 「들불」 채길순의
「동학」 등을 들 수 있고, 김지하의 「동학 이야기」도 꼭 읽어야할 책이
다. 정읍 덕천면 하학리의 황토재 기념비에는 갑오동학혁명기념탑 명문과

함께 그 당시 불렸다는 노래가 새겨져 있다. '갑오'년에 일을 끝내지 못하고 해를 넘겨 을미적거리면서 '을미'년이 되고 또 해를 넘겨 '병신'년이 되면, 병신되어 못간다는 절박하고 촉급한 시대상황이 잘 표현되어 있다.

새야 새야 파랑새야
녹두밭에 앉지 마라
녹두꽃이 떨어지면
창포장수 울고 간다
가보세 가보세
을미적 을미적
병신되면 못가보리

정읍하면 먼저 「정읍사」를 떠올린다. 「정읍사」는 전주의 속현이던 정읍지방의 노래로, 현전하는 유일한 백제가요, 국문으로 표기된 가장 오래된 노래이다.

둘하 노피곰 도두샤 어긔야 머리곰 비취오시라
어긔야 어강됴리 아으 다롱디리
져재 녀러신고요 어긔야 즌 듸를 드듸욜셰라
어긔야 어강됴리 어느이다 노코시라
어긔야 내 가논 듸 졈그롤셰라
어긔야 어강됴리 아으 다롱디리
(달님이시여 높이 높이 돋으시어/멀리멀리 비춰주소서/시장에 가 계시는지요./위험한 곳을 디딜까 두렵습니다./어느 곳에나 놓으십시오./당신 가시는 길이 저물까 두렵습니다.)

「악학궤범」에 전하는 이 정읍사는 「고려사」지에 그 배경설화가 전한다. 정읍 사람이 행상을 나가 오래도록 돌아오지 않았으므로 그 아내가 근처 산에 올라 달을 바라보며 그 남편이 밤에 다니다가 해를 입을까 함

을 '즌뒤'에 비유하여 노래하였다고 하며, 전하기로는 여기에 망부석望夫石이 있었다는 내용이다. 이 노래 속의 남편은 멀리 행상길에 나섰고, 아내는 남편이 '즌뒤(진창길)'에 빠질까 염려하고 있다. 남편을 기다리는 아내의 절절한 사랑이야 백제인의 미덕이었겠다. 달님께 축수하며 기다리고 기다리다 마침내 망부석으로 변했다는 이 노래의 배경설화는 우리나라 곳곳에 편재하는 망부석 전설의 원조라 할만하다. 지금은 뜻을 짐작할 수 없지만 "어긔야 어강됴리 아으 다롱디리"의 여음에는 우리말의 아름다움이 한껏 드러나 있는 듯하다. 정읍 시내 시기3동의 정읍사 공원에 이 노래비가 세워져 있다.

정읍 태인에 은거하면서 조선 사대부 가사의 처음을 연 정극인의 「상춘곡」이 담고 있는 우리말의 아름다움도 잊을 수 없다. 정극인은 조선조 세종 때 궁중 안에 있는 불당을 없애야 한다는 상소를 올렸다가 귀양살이를 하는데, 귀양살이에서 풀려난 후 고향인 영광으로 가지 않고 처가가 있던 정읍시 칠보면 시산리 일대로 내려와 초가삼간을 짓고 집의 이름을 '세상일 잊어버리고 근심하지 않는다'는 뜻으로 불우헌不憂軒이라 하였다고 한다. 정극인의 「불우헌가」와 「상춘곡」은 봄을 완상하고 인생을 즐기는 지극히 낙천적인 이 노래로, 특히 「상춘곡」은 이후 정철의 「사미인곡」 등의 형성에 큰 영향을 준 작품이다. 다음은 「상춘곡」의 첫대목이다.

홍진紅塵에 뭇친 분네 이 내 생애生涯 엇더훈고. 녯 사룸 풍류風流룰 미출가 못 미출가. 천지간天地間 남자男子 몸이 날만훈 이 하건마는, 산림山林에 뭇쳐 이셔 지락至樂을 무룰 것가. 수간모옥數間茅屋을 벽계수碧溪水 앏픠 두고, 송죽松竹 울울리鬱鬱裏예 풍월주인風月主人 되여셔라.

(속세에 묻혀 사는 사람들아, 이 내 생활하는 모습이 어떠한가? 옛 사람의 운치있는 생활을 내가 따를까? 못 따를까? 천지간 남자로 태어난 몸으로서 나와 같은 사람이 많건마는, 어찌하여 그들은 나처럼 산림에 묻혀 사는 자연의 지극한 즐거움을 모른단 말인가? 초가삼간을 맑은 시냇가 앞에 지어 놓고, 송죽이 울창한 속에 풍월 주인이 되어 있도다)

정읍 출신의 문인으로는 「장마」 등 많은 작품을 쓴 윤흥길 외에도 소설가 신현근 최범서, 시인으로는 한수산 필화사건의 피해자인 시인 박정만 외에도, 이가림, 이준관, 김용팔, 김준, 민용환, 박찬, 송동규, 이범욱, 이요섭, 정열, 주봉구, 하재봉, 유하 등이 있다. 특히 소설가 신경숙은 소설 「풍금이 있던 자리」, 「깊은 슬픔」, 「외딴 방」, 「기차는 7시에 떠나네」를 통해 90년대의 대표적인 여성 소설작가로 평가받고 있으며, 시인 하재봉은 시집 「비디오 천국」, 「안개와 불」, 「발전소」 소설 「블루스 하우스」 외에도 영화와 대중문화 분야에 적극적인 관심을 표하고 있는 첨단의 시인으로, 유하는 「무림일기」, 「바람부는 날이면 압구정동에 가야 한다」 등을 통해 '하나대'로 표상된 고향과 '압구정동'으로 표상된 도시 사이의 첨예한 갈등을 대비시켜, 90년대의 중요한 시인으로 활발한 활동을 하고 있다.

김제 출신으로는 「까마귀떼」, 「수수깡을 씹으며」, 「살아 있는 것들의 무게」 등의 시집을 쓴 정양 시인이 대표적이다. 양귀자의 소설 「숨은 꽃」은 이상문학상 수상작인데, 호남의 명산 모악산 자락에 있는 귀신사(금산사 앞, 원래 금산사가 귀신사의 말사였음)를 소설 배경으로 삼고 있다. 조정래의 「아리랑」은 죽산면 내촌마을을 배경으로 삼고 있는데, 호남평야에 대한 묘사가 인상적이어서 일부를 인용한다.

그들 세 사람은 걸어도 걸어도 끝도 한정도 없이 펼쳐져 있는 들판을 걷기에 지쳐 있었다. 그 끝이 하늘과 맞닿아 있는 넓다나 넓은 들녘은 어느 누구나 기를 쓰고 걸어도 언제나 제자리에서 헛걸음질을 하고 있는 것 같은 착각에 빠지게 만들었다. 그 벌판은 '징게 맹갱 외에밋들'이라고 불리는 김제·만경 평야로 곧 호남평야의 일부였다. 호남 평야 안에서도 김제·만경벌은 특이나 막히는 것 없이 탁 트여서 한반도 땅에서는 유일하게 지평선을 이루어내는 곳이었다.

6) 부안, 고창권

고창은 판소리를 집대성하여 '한국의 셰익스피어'라는 별칭이 부여되기도 한 동리 신재효(1812~1884), 「선운사 동구」와 「질마재 신화」에 이르기까지 한국 시의 거대한 봉우리인 미당 서정주(1915~), 그리고 한국 근대사의 거목인 인촌 김성수(1891~1955), 근촌 백관수(납북)의 고향이다. 서정주 시비가 세워져 있는 선운사에서 동양정신 위에 우뚝 선 서정주의 시정신을 음미할 수 있으며, 신재효의 고택이 남아 있는 읍내리에서는 판소리의 흥취를 맛볼 수 있을 것이다.

서정주는 그의 일곱번째 시집 「질마재 신화」에서 고향을 주제로 한 시를 쓴다. 이중에는 「신부」, 「상가수의 소리」, 「추사와 백파와 석전」, 「내소사 대웅전 단청」 등 고향인 질마재의 이야기를 그대로 담고 있는 것들도 포함되어 있다. 그중 덜 소개된 「심향沈香」이라는 작품의 일부를 소개한다.

> 그러니 질마재 사람들이 심향을 만들려고 참나무 도막들을 하나씩 하나씩 들어내다가 육수와 조수가 합수치는 속에 집어넣고 있는 것은 자기들이나 자기들 아들딸이나 손자손녀들이 건져서 쓰려는 게 아니고, 훨씬 더 먼 미래의 누군지 눈에 보이지 않는 후대들을 위해 섭니다.
> 그래서 이것을 넣는 이와 꺼내 쓰는 사람 사이의 수백 수천년은 이 심향 내음새 꼬옥 그대로 가까이 그리운 것일 뿐, 따분할 것도, 아득할 것도, 너절할 것도, 허전할 것도 없습니다.

심향은 오랜 세월 개펄 속에 묻혀 있는 향나무를 캐어내 말린 것으로 최고의 향기를 발산하는 '신비의 향'을 일컫는다. 선운사 일대의 향나무들이 홍수에 떠밀려와 저절로 개펄에 묻혔거나 검단선사 시절 이후 개펄에서 소금 만들던 방벽의 참나무 재목이 무너져 내려 묻혔을 것으로 추측하나, 시인은 몇 백년 뒤의 후손을 생각해서 일부러 참나무 등걸을 베

어다가 펄 속에 묻어둔 것으로 변용하고 있다. 질마재 마을의 넉넉함과 신비감이 잘 요약된 작품으로 보여 소개한다. 선운사가 위치한 선운리의 옛 선운분교 자리에 건립될 미당 시문학관은 생가를 복원하고 시비를 갖추어 99년 10월에 개관 예정이다.

이외에도 최근 고창 출신의 작가 은희경은 장편 「새의 선물」에서 70년대 고창 읍내의 살림살이와 고창읍성 주변 풍경을 잘 그려내고 있다. 은희경은 「타인에게 말 걸기」, 「마지막 춤은 나와 함께」, 「행복한 사람은 시계를 보지 않는다」 등의 문제작을 계속 발표하면서 90년대의 가장 유망한 소설가 중의 하나로 떠오르고 있다.

부안에서는 먼저 신석정(1907~1974)을 떠올리게 된다. '목가 시인'으로 잘 알려진 석정의 체취는 생가(동중리 242-3번지), 소년기 시절의 집(선은리 567번지), 문학의 산실이 된 청구원(선은리 443번지)에 남아 있다. 특히 선은리 일대에서는 「촛불」, 「슬픈 목가」 등 초기의 시편에 담겨 있는 서정을 확인할 수 있다. 변산면 대항리의 석정 공원과 석정 시비에서는 발밑에 밀려드는 파도와 먼 수평선을 바라볼 수 있다. 시인의 딸인 '란이'와 함께 산책길에 나선 시인의 모습을 「작은 짐승」(1936)의 일부에서 확인할 수 있다.

> 란이와 나는
> 작은 짐승처럼 앉아서 바다를 바라다 보는 것이 좋았다
> 짐승같이 말없이 앉아서
> 바다같이 말없이 앉아서
> 바다를 바라다 보는 것은 기쁜 일이었다. (……)
> 란이와 나는
> 역시 느티나무 아래에 말없이 앉아서
> 바다를 바라다 보는 순하디 순한 작은 짐승이었다.

16세기의 여류 시인 이매창, 실학의 선구자 반계 유형원(1622~1673), 조선 말기의 대유학자였던 간재 전우(1841~1922)의 흔적도 여기저기서 확인된다. 부안 시내의 서림공원에서는 16세기의 여류 시인 이매창의 시조 "이화우 흩날릴제 울며 잡고 이별한 님/추풍낙엽에 저도 나를 생각는지/천리에 외로운 꿈만 오락가락하더라"가 새겨진 시비를 볼 수 있다.

고창 출신의 문인으로는 송혁, 강인섭, 이추림, 진을주, 전원범, 진동규(시인), 서승해(소설가) 등이 있다. 부안 출신의 문인으로는 김민성, 김형영, 오진현, 이준섭, 경철, 김석철, 송희철, 김영석, 김영훈, 박영근(시인), 최기인(소설가) 등이 있다.

7) 무주, 진안, 장수권

덕유산이 자리잡은 산간 지역에 해당하는 이 지역에도 많은 문학유산이 있다. 「어사 박문수전」의 배경이 되기도 한 무주는 조선왕조실록을 보관한 적상산으로 유명하다. 임진왜란 때 조선왕조실록은 네 군데로 나누어 보관하였는데, 적상산에 보관한 서고만 전화를 피할 수 있었다고 한다. 무주 출신의 문학비평가 김환태(1909~)는 무주의 모습을 이렇게 그리고 있다. "봄에는 진달래가 곱고, 여름에는 시내가 버드나무 숲이 깊고, 가을이면 적상산에 새빨간 불꽃이 일고, 겨울이면 산새가 동리로 눈보라를 피해 찾아온다." 적상赤裳이라는 산 이름은 가을의 붉은 단풍이 마치 여인의 '붉은 치마'와 같다 해서 붙여진 이름이라고 한다. 이 고장 출신의 문인으로는 이중석, 신찬균, 이우기, 서재균, 박성조, 박희연, 전선자, 이봉명 등이 있다.

장수는 임진왜란 때 나라를 위해 목숨을 바친 의로운 여인 논개의 고향이기도 하다. 논개의 삶을 그린 수주 변영로의 시 「논개」는 너무도 잘 알려진 작품이다.

거룩한 분노는
종교보다도 깊고
불붙는 정열은
사랑보다도 강하다
아! 강낭콩보다도 더 푸른
그 물결 위에
양귀비꽃보다도 더 붉은
그 마음 흘러라

장수에서는 의암 논개, 충실한 하인 정경손, 이름을 알 수 없는 한 통인의 충성스러운 죽음을 기념하는 타루각墮淚閣을 '장수 삼절三節'로 추모하고 있다. 또 조선 태조 이성계의 역성혁명에 불응한 죄로 장수 장계에 유배되었던 백장 정신재의 묘소와 비각, 조선 시대의 명정승으로 알려진 황희가 유배되었던 곳을 만날 수 있다.

진안 출신의 문인으로는 시조시인 구름재 박병순, 시인 허소라, 이운용, 한승헌 등이 있다. 진안에는 최근 대규모의 용담댐이 건설중이어서 상당 부분이 수몰될 처지인데, 그래서인지 진안의 경개를 그린 허소라 시인의 「마이산을 보며」가 절실히 다가온다.

진안에 오니
나막신으로 마이산 오르내리던
이갑룡 없고
6 · 25 동란때 외할머니 품에서
접동새 우는 사연, 들을 수 없어도
순하게 입맞춘
흰옷 입은 사람들
무엇이 이토록 이들을 순박하게 하는고
운일암 반일암 물줄기
주천면 당귀내음 작약내음

무더리고 흘리고
용담 정천 인삼내음
내일을 싣고 오면
아 내고향 진안(……)

3. 맺음말

이효석의 「메밀꽃 필 무렵」을 제대로 감상하려면 강원도 평창군 봉평면을 찾아야 한다. 충청도에서는 심훈의 「상록수」의 모델이 된 당진, 이문구의 '우리 동네' 연작의 모델이 된 보령, '백두에서 한라까지'를 외친 「금강」의 시인 신동엽이 바라본 곰나루를 기억해야 할 것이다. 그리고 충북에서는 「목계장터」를, 전남에서는 김영랑 생가와 다산초당을 잊어서는 안될 것이다. 거제도에 가서는 장용학의 「요한시집」이 증언하고 있는 포로수용소의 악몽을 떠올려야 할 것이고, 경상도와 전라도의 접경지역인 하동의 화개장터에서 쌍계사까지의 길목에서는 김동리의 「역마」를 기억해야 할 것이다. 그러나 우리는 이러한 것들을 너무도 많이 잊고 있다.

우리는 자기 고향에 대해서도 무지하고 무관심하기 일쑤다. 더욱이 나그네라면 더욱 그 고장에 무지하다. 요즘에는 여행이 보편화되었다. 그러나 전국의 관광지들이 얼마나 서로 닮았는지 숨통이 터질 듯 답답할 때가 많다. 규모를 뽐내려는 듯 울긋불긋한 단청을 입히고도 모자라 대규모의 공사가 그치지 않는 절, 그 밑에 자리잡은 똑같은 식당과 기념품 판매소, 비슷한 여관가와 술집들…… 그곳을 정신없이 스쳐가는 관광객들이야말로 그야말로 먹기와 놀기에 목숨을 건 듯한 태도여서, 그들이 휩쓸고 간 자리는 마치 전쟁터와 같다. 한국전쟁 때의 피난민 근성, 남이야 아랑곳하지 않고 나만 살면 된다는 식의 우격다짐처럼 보여 씁쓸해진다.

여행이란 뭔가 느끼고 배우는 시간이다. 다람쥐 쳇바퀴 돌 듯 돌아가는 일상에서 떠나, 선인들의 여백과 문화의 지혜를 감상하는 것이 여행

인 것이다. 이 글은 각 지역의 작가들의 생가와 문학비, 작품 속의 한 부분을 담고자 했다. 혹 문학비에 발이 멈출 수 있다면, 그리고 작품의 산실이 된 생가나 작품의 배경이 된 장소를 바라보며, 작품의 체취를 느껴볼 수 있는 기회가 된다면…… 이 글이 우리 고향의 문인들에 대한 최소한의 지식을, 나그네들에게는 가벼운 여행길의 가벼운 참고라도 되었으면…… 하는 생각이다.

　(추신: 1970년대의 일이지만, 소설가 오영수가 「풍물고」라는 소설에서 전라도를 비하하는 장면을 삽입하여 격한 비난을 산 적이 있다. 가뜩이나 소외된 사람들에게 던지는 비아냥 같아서 전라도의 각 사회단체들이 성명서를 발표하는 등의 소란을 피웠다. 이후 오영수는 붓을 꺾었고, 이 사건과 「풍물고」라는 작품은 거의 잊혀졌다. 한국판 루시디 사건이라고 부를 만한 이 사건을 생각하며, 앞으로는 이러한 비극이 되풀이되어서는 안된다는 생각을 해본다. 허구적인 작품에 과민반응을 보인 사람들이 혹시 잘못된 지역감정에 호소하고 있었던 것은 아닌지, 또 작가의 사회적인 책무는 과연 어디까지인지에 대해 생각하게 만든 사건이었다.)

참/고/문/헌

동국대 한국문학연구소, 『한국문학지도』, 계몽사, 1996.
천이두, 「문학 예술에 표상된 전북인상」, 전라북도, 『전북학 연구(Ⅲ)』, 혜안, 1997.
정　양, 「전북문학의 현황과 과제」, 전라북도, 『전북학 연구(Ⅲ)』, 혜안, 1997.
한국문화유산답사회 편, 『답사여행의 길잡이 - 1 : 전북』, 돌베개, 1999.
김종국 외, 「내 고장 의미 찾기 : 전라북도 편, 멋과 풍류의 땅 - 전북」, SK텔레콤,
　　　　1997.

이은혁

1963년 전북 김제 출생
전주대학교 사범대학 한문교육과 졸업
원광대학교 대학원 미술학과 졸업
현재 성신여대 한문학과 박사과정
　　　전주대학교 한문교육과 강사
　　　한국동양예술학회 회원

주요활동

'90 대한민국 서예대전 대상 수상

1. 들어가는 말

전북서예사를 기술하기에 앞서 선결되어야 할 문제가 있다. 어떤 주제를 중심으로 다루어야 하는가에 대한 고찰이 선행되어야 논술의 방향을 정할 수 있기 때문이다. 예를 들면 인물들을 조명할 것인지 아니면 유적을 중심으로 할 것인지, 혹은 서학書學을 위주로 할 것인지, 공모전을 위주로 할 것인지 분명해야 한다. 그러나 이러한 공간적 범위의 차원을 넘어서 시간적 범위 또한 중요한 쟁점이 된다. 이는 전북이라는 지역단위에 한정하여 시대별 자료를 중심으로 고찰할 수도 있는 바 예를 들면 조선전기, 조선중기, 조선후기, 조선후기에서 구한말에 이르는 시기, 구한말에서 해방의 혼란기, 해방 후의 국전시기, 관전의 민영화가 구체화된 미술대전 시기, 미술분야에서 독자노선을 확보한 서예대전시기 등으로 세분화하여 살펴볼 수 있기 때문이다.

그렇다면 어떻게 이 두 가지 시·공의 문제를 잘 해결할 수 있을까. 전북서예사라는 개념이 전국8도 가운데 전북을 중심으로 한 서예문화사 혹은 서예인물사를 조망하려는 의도가 엿보이는 만큼 앞의 공간적 범위는 인물사를 중심으로 하고, 기타 사항들은 참조하는 것이 바람직할 것이며, 시간적인 문제는 조선조로부터 현대에 이르기까지 앞에서 열거한 몇 단계의 시기를 구분하여 관찰하는 편이 좋을 듯하다. 그러나 가장 역점을 두어야 할 바는 인물사에 대한 것으로 그 사승관계를 면밀히 검토하고, 또 어떤 서맥書脈을 형성하면서 그 전통이 계승되어 오늘날에 이르게 되었는가를 확인할 수 있어야 할 것이다. 인물사 중심의 서예사는 흔히 전기적 사료에 의거하여 그 연원을 추적해 가는 방법이 가장 보편적이다. 즉 해당인물의 서법이 어디서 왔는가. 누구의 영향을 받았는가를 추적하다보면 그 사승관계는 자연스럽게 밝혀질 것이다. 이러한 사승관계가 바로 전통이며, 시기적으로 구분해 보면 하나의 서맥을 형성하고

있다는 점에서 중요하게 다루어져야 할 부분이기도 하다.

　이 밖에도 도내에 남아있는 현판이나 비석들을 통하여 서예사를 조명할 수도 있으며, 현존하는 유묵, 필첩, 서간 등을 통해 그 예술세계와 문화사를 고찰할 수도 있다. 그러나 이러한 방법은 서예의 전체적인 맥락보다는 고전적 자료의 가치를 지닌 단편적인 역사자료로서 개인의 사고지향 혹은 시대사를 고증할 수 있는 증거물로서 역사적 가치를 지니고 있기 때문에 예술적 관점보다는 역사적 가치를 우위에 두고 있는 경우가 허다하다. 따라서 비판碑版이나 유묵첩遺墨帖은 개인의 예술세계를 고증하는 하나의 단서일 뿐만 아니라 역사적 사실을 증명하는 유일한 사료史料가 될 수도 있다.

　이처럼 서예사는 어느 한 쪽만을 들어 논한다면 그 타당성을 획득할 수 없다. 따라서 관점의 폭이 다양해야만 그 논리적 타당성이 확보될 수 있는 것이다. 시간과 공간 그리고 유적과 유묵, 시대적 상황이나 개인적 예술철학과 관련하여 조망한다면 금상첨화가 아닐 수 없다. 그러나 이는 자료 확보에 한계가 있으므로 우선 전북이라는 틀 속에서 전북서예의 맥을 형성한 주요인물을 중심으로 서술하되 현재의 서단書壇 동향과 관련지어 생각함으로써 인과적因果的 관계를 모색하는 것으로 그 가닥을 잡고자 한다.

　이상을 종합하여 다음과 같은 관점에서 기술하고자 한다. 시간적 측면에서는 전북이라는 지역적 한계 속에 조선전기로부터 현대까지를 대단위로 하되 앞에서 설명한 것처럼 시대적 흐름을 다시 소단위로 세분화하여 서술한다. 공간적 측면에서는 인물사를 중심으로 기술하되 특히 사승관계에 의한 서맥書脈의 형성을 주시하고, 그 주된 인물의 예술적 성과 및 영향 등을 일별 하려고 한다. 그리고 어디까지나 이러한 탐구는 개인의 업적보다는 전북서예문화라는 문화적 측면에서 다루고자 함을 밝히는 바이다.

현재 활동하고 있는 전북서단의 서예가들을 면밀히 조사해보면 대략 몇 개의 서맥으로 형성되어 있음을 알 수 있다. 서예가 사승관계에 의한 전통으로 이어지는 경우도 있고, 혹은 혹독한 연습과 자기성찰로 일가를 이루는 경우가 있다. 이 두 가지 모두 전북서예의 맥을 형성하고 있으므로 이제 전북서단에 커다란 발자취를 남긴 서예가를 시대에 따라 살피되, 그의 연원과 영향을 고려한 서파書派나 서맥書脈에 유의하면서 전북서예의 사적 맥락을 몇 개의 단락으로 나누어 설명하고자 한다. 다만 아쉬운 점은 분명 서예가로서의 위치가 분명함에도 불구하고 자료 부족으로 그의 생몰 연대나 사승관계가 구체적으로 밝혀지지 않은 부분이 있다. 이에 관한 것은 계속 연구되어야 할 부분으로 남겨두는 바이다.

2. 1600년대의 전북서단

전북서예사를 위한 자료정리에 의하면 가장 시대가 앞선 인물로 정읍 지역에서 활동한 영곡靈谷 고득종高得宗이 있다. 그의 출생에 관한 기록은 정확히 밝혀지지 않았지만 조선이 개국하기 직전에 태어나 조선 태종 때 (1414) 문과에 등제登第한 것으로 나타난다. 자는 자부子傅이며 호는 영곡 靈谷이고 제주인이다. 『근역서화징』과 『조선환여승람』에 의하면 그는 해서 제액(題額)과 팔분·예서를 잘 썼고 아울러 문학적 재능까지 겸하고 있다고 소개하고 있다. 이밖에도 사신으로 명明과 일본을 오가며 외교적 활동을 벌였다는 기록이 보이는데 이로써 전형적인 선비의 모습을 짐작할 수 있다. 이후 고창에서 활동한 노계 김경희(1515~1575)를 들 수 있는데 자는 용회用晦이며 호는 노계蘆溪로 광산인이다. 학포學圃 양팽손梁彭孫의 문인으로 학문이 깊고 문학과 서예에 조예가 있었다고 전한다.[1]

1) 이외에도 『조선환여승람』 정읍편에 죽천(竹泉) 김동호(金潼鎬)라는 인물이 보이는데 그 생몰 년대가 분명하지 않다. 문학과 필법에 명성이 있었고, 해서를 잘 썼다는 기록이 보인다.

앞에서 살펴 본 인물들은 개별적 행적으로 보아 서예에 상당한 성취가 있었던 것으로 보이지만 그 사승관계나 서파에 대한 기록이 보이지 않는 것으로 미루어 서맥을 형성하는 데까지는 미치지 못한 것으로 보인다. 그러나 이후 16세기 후반에 태어나 17세기에 활동한 인물들을 살펴보면 이러한 양상과는 조금 다르게 전개됨을 발견할 수 있다. 이 시기에 활동한 인물로 유즙과 조속을 들 수 있는데 모두 김제지방을 무대로 활동하였다.

백석白石 유즙(柳楫, 1585~1651)은 김제에서 태어나 당시 김제지역의 대표적 유림으로서 후세에 많은 영향을 미쳤다. 그의 문인으로 대표적인 사람이 바로 17세기 후반에서 18세기 초반에 걸쳐 활동하는 송재 송일중이다. 유즙의 학문과 사상은 김제지방을 중심으로 송재 송일중에게 이어져 전북서예의 태동을 암시하고 있었다. 현재 전하고 있는 유즙의 문집이나 또는 필적에 관한 자료는 구체적으로 정리되지 않았지만 사승관계에서 송일중이 당시 김제지방의 대표적 학자였던 유즙과 창강 조속의 문하에서 학문과 예술을 수업했다는 것은 백석이나 창강이 전북서예사의 태두격에 해당한다고 할 수 있을 것이다.

창강滄江 조속(趙涑, 1595~1688) 역시 김제에서 활동한 학자로 앞에서 밝힌 송재 송일중의 스승이기도 하다. 백석 유즙이 학자로서의 면모를 보다 많이 가지고 있었던 점에 비해 창강 조속은 서화에 상당한 식견을 가지고 있었던 것으로 알려져 있다. 그렇다면 창강은 학자로서의 위치뿐만 아니라 서화가로서의 풍모도 함께 겸비하면서 김제지방을 중심으로 한 서예의 맥을 진정으로 태동시킨 중요한 인물로서의 의의를 지닌다. 그에 관한 구체적인 자료는 오세창의 『근역서화징』에 자세히 수록되어 있는데 그 역시 창강을 서화를 겸한 작가로 구분하고 『해동호보』, 『동국문헌화가편』, 『진휘속고』, 『연려실별집』, 『택당집』, 『지호집』, 『근재집』, 『해동금석총목』 등에서 자료를 발췌하여 수록하고 있다. 이렇듯 창강에

대한 기록이 여러 문집에 산재하고 있는 것을 보아도 당시 창강의 활동 범위가 어떠했는가를 가히 짐작할 수 있다.

『근역서화징』에 소개된 내용을 정리해 보면 다음과 같다.

조속은 자가 경온景溫이며, 호는 창강滄江 또는 창추滄醜·취추醉醜·추옹醜翁이라 불렀고, 풍양인豊壤人이다. 고상한 인격과 높은 행실이 세상에 이름났고, 글씨와 그림에 능했다. 영모翎毛와 산수山水를 잘 그렸으며 타고난 자질이 지극히 높아 매화·대·영모는 모두 깨끗하여 속되지 않고 또한 산수화도 고고高古하여 재미있다. 『창강유고』의 발문에 "선생은 뵐 적마다 집안이 텅 비어 쓸쓸하고 아침저녁 끼니조차 끓이지 못했으나 그래도 항상 태평스러웠다. 오직 그림과 글씨만을 좋아하였으니, 고금의 명화와 명필을 구경하느라 손에서 놓지 않았고 또 그 붓끝으로 그려내는 글씨와 그림이 절묘하지 않은 것이 없어서 지금까지 사람들이 모두 보배로이 간직하고 있다. 선생의 높은 재주로 으레 능하지 못할 것이 없었을 것이다. 그런데 다만 세상에 시문이 전하는 것이 없으니, 이는 대개 선생이 일찍이 그 아버지의 원통한 일 때문에 세상일에 관심이 없어서 어쩌다 답답한 회포를 글씨와 그림으로 푼 적은 있으나 한번도 글 짓는 데는 뜻을 두지 않았으니 세상에 전하는 시문이 없게 된 것은 바로 이 때문이다." 임천林川의 회양淮陽 조사렴趙思廉의 묘갈과 김제의 이상二相[2] 이계맹李繼孟의 비를 썼다.

창강은 자신의 경명鏡銘에서 글씨는 마음의 획이며 그림 역시 신통한 것이라 하여 서화의 가치를 천금과 같이 여겼을 정도로 서화에 심취해 있었다.[3] 아버지 조수륜(趙守倫, 1555~1612)이 광해군 때 영창대군을 옹립했다는 무옥誣獄에 연루되어 죽임을 당한 것을 염두에 두었던지 그 자신이 인조반정에 참여했으나 훈록勳祿을 사양했고, 말년에는 조용히 김제지

2) 二相 : 貳相. 조선시대에 의정부의 종1품 벼슬인 좌찬성과 우찬성을 달리 이르는 말
3) 雖寸幅隻字, 乃與千金同. 書固心之劃, 畵亦神之通.(近齋集), 『槿域書畵徵』

방에 머물면서 서화로 자오自娛하며 일생을 마쳤다. 이처럼 무욕의 삶과 뛰어난 예술적 자질은 후세의 귀감이 되어 택당澤堂 이식李植은 그의 인품을 비유하여 '깨끗하기는 옥과 같고 곧기는 활시위와 같다'(清如寒玉直如絃)고 하였고, 그의 재주를 빗대어 '삼절을 겸비한 재주는 바로 노숙한 정건鄭虔4)이다'(三絶才兼老鄭虔)라고 칭송하였다.

17세기 한국서단과 송일중

1600년대의 한국서단은 16세기 말 임진왜란(1592)으로 인하여 사회적 분위기가 일신된 상태였고, 사상에서도 새로운 조짐이 두드러진 시기였다. 예를 들면 조선의 건국이념이었던 주자성리학에 대한 새로운 자각의 형태가 나타나기 시작했는데, 이로 인하여 주자학의 맥락을 그대로 계승한 주자학파와 이에서 벗어나고자 한 자각적 탈주자학파로 양분되기에 이른다. 주자학파의 핵심인물은 17세기 서단을 풍미한 양송체兩宋體의 당사자인 우암 송시열(1607~1689)과 동춘 송준길(1606~1672)이며, 탈주자학파의 인물로는 백호 윤휴(尹鑴, 1617~1680)와 미수 허목(許穆, 1595~1682)을 들 수 있다. 송시열과 송준길의 서예를 지칭하는 양송체가 당시의 서단을 풍미한 서체라면, 허목의 미수체는 사상적 자각뿐만 아니라 서예에 있어서도 독특한 개성을 드러낸 글씨였다. 따라서 미수체의 출현과 양송체의 풍미는 17세기 서단의 큰 조류라 할 수 있다. 그러나 아직도 조선 초기부터 유행해 왔던 송설체의 기미는 여전히 서단에 남아 있었는데 이들은 석봉 한호(1543~1605)의 영향을 받아 나름대로의 조선화된 서체로 발달하고 있었음도 간과할 수 없는 사실이다.

이러한 한국서단의 시대적 상황에서 한석봉에 버금가는 명필이라 소문이 자자한 사람이 바로 송재 송일중이다. 송재는 앞에서 살펴본 창강

4) 당나라 때 사람으로 집이 가난하여 글씨를 공부하는 데 종이가 없어 감잎으로 대신했다고 한다. 시서화에 모두 능하여 삼절(三絶)이라 일컬어졌으며 사무에도 뛰어났다. 『唐書』, 권220.

과 백석의 영향을 받았음은 물론 자신의 독실한 공부가 어우러져 당대 서법의 거목이었던 안진경과 유공권의 진수를 얻어냈다. 일전에 전북도제 100주년 기념으로 강암서예관에서 열렸던 「전북서예 어제와 오늘전」에 선보였던 송재의 필첩은 안진경의 규구規矩를 잃지 않으면서 강건한 획을 구사하고 있어 그의 필력을 한눈에 느낄 수 있게 해준다.

송재선생에 대한 기록은 『동국문헌필원편』, 『연려실별집』, 그리고 국 치기에 오세창이 펴낸 『근역서화징』5), 『환여승람』6)에 간단히 보이며, 선생의 필적이 『고금법첩古今法帖』에 전한다.

『근역서화징』에는 "선생의 자는 문명文明, 호는 송재松齋이며, 여산인 礪山人으로 소윤공파 판결사공 복의 11세손이며, 여성위礪城尉 송인宋寅7) 의 7대손이다. 인조仁祖 10년(1632)에 임신壬申일에 출생하였다. 현종 10 년(1669)에 사마시에 합격해 진사가 되었고 숙종8년(1682)에 천거로 북부 참봉北部參奉에 등용되어 사응원봉사司應院奉事를 지냈다."고 기록되어 있 다. 또 『환여승람』에 의하면 선생은 자는 문명文明, 호는 송재松齋이며 여산인礪山人이다. 판결사 宋復송복의 후손이며, 창강滄江의 문인이며 조 선 현종顯宗 때 진사進士가 되어 봉사奉仕를 지냈다. 필법이 주경遒勁하여 명성이 중국에까지 미쳤는데 중국인들이 철마가 하늘을 오르는 것 같다 고 평하였다8)고 기록되어 있다.

이밖에도 송재에 대한 기록은 고창의 인물로 일컬어지는 황이재黃頤齋9) 의 『이재전서頤齋全書』「부호군송재송공행장副護軍松齋宋公行狀」에 보다 자

5) 오세창, 『근역서화징』, (다운샘, 1994), 150쪽.
6) 『朝鮮寶輿勝覽』 : 1931년 대전의 李秉延이 편찬함.
7) 頤庵 宋寅 : 자는 명중(明仲), 호는 이암(頤庵), 녹피옹(鹿皮翁). 지정(止亭) 남 곤(南袞)의 외손. 행장에 의하면 그의 필적이 금석에 산재해 있고, 일찍이 스 스로 강릉지문을 썼다고 말하였다. 서법에 가장 능했고, 문학에도 능했다.
8) 字, 文明. 號, 松齋. 礪山人. 判決事復后. 滄江門人. 顯宗朝進士, 官奉事. 筆 法遒勁, 名聞中華, 華人評鐵馬騰空云云.
9) 이재(頤齋) 황윤석(黃胤錫)의 문집

세히 보이는데 이에 의하여 그의 일생을 간단히 살펴보면 다음과 같다.

선생은 자품이 순수하여 바라보면 마치 선학처럼 깨끗하였으며, 어려서 이미 효도하고 우애하여 부모를 섬기고 형제간에 그 도를 다하였다. 송재는 일찍이 아버지의 가르침을 받아 어려서부터 이미 돈독하게 공부하여 크게 갖추어졌고 지필묵이 혹 조금이라도 빠뜨림이 없었다. …일찍이 북악산北岳山의 홍복사興福寺에 기거하면서 밤에는 책을 읽고 낮에는 글씨를 썼다. 붓에 물을 묻혀 글씨를 썼는데 날마다 네 동이의 물을 소비하여 몇 년이 지나자 절 다락의 삼간방의 수 백 개 판자가 물을 먹어 저절로 썩었다는 사실이 지금까지 미담으로 전해지고 있다.[10] …공의 필법 가운데 초서는 처음에 장동해張東海[11]·황고산黃孤山·양봉래楊蓬萊 등 제가들의 글씨를 임모하면서 융합하고 관통하여 일가를 이루었는데 조금도 그대로 답습함이 없었다. 예서에는 안진경顔眞卿·유공권柳公權의 유의遺意가 있었고 거기에 한석봉체를 가미하였다. 그가 쓴 제액 대자서는 설암雪庵 이후 제일인자로서 혹 지름이 한 장丈에 이를 정도였는데 크고 기이하며, 노숙하고 굳건하여 필획이 마치 오래된 비녀와 같이 고풍스러웠고 성난 늑대처럼 힘이 있어 보는 글씨를 보는 사람들이 놀라 두근거릴 정도였다.[12]… 일국의 비판碑版은 흔히 그가 썼으며, 종실의 임양군臨陽君 이환李桓 및 그 전후의 중국에 사신을 가는 자들이 왕왕 공의 글씨 각 서체를 가지고 가 같은 여관에 모이면, 청나라 사람과 열국 사람들이 서로 보배를 자랑하면서 말하기를 '조선에도 보배가 있느냐?' 하면 사신들이 대답하기를 '우리 동방은 나라가 작아 남다른 보배는 없고 다만 이 글씨만 있을 따름입니다.' 하니 모든 사람들이 칭찬하면서 '참으로 한 글자가 천금

10) 公資稟醇粹, 望若仙鶴. 幼已孝友, 事父母處兄弟, 咸盡其道.…嘗樓興福寺, 夜讀晝書, 書用筆和水, 日用水四盆三遞, 經年旣久, 寺樓三間數板受水自腐, 至今傳爲美談. 『頤齋全書』권10, 「副護軍松齋宋公行狀」 239쪽.

11) 명나라 張弼(장필)을 말함.

12) 公筆法, 于草則始?張東海·黃孤山·楊蓬萊諸家而融而通之, 自成一家, 少無蹈襲. 于隸則有 顔魯公·柳公權遺意而會之於韓石峯. 其題額大字, 又李雪庵以後一人, 或徑可一丈, 逾大逾奇, 逾老逾勁 如古釵, 如怒猊, 觀者駭悸. 앞의 책. 240쪽.

이다'고 하면서 앞다투어 돈을 주고 구입해 갔다. 청나라 강희재 또한 스스로 서예가에게 명하여 자주 가져가면서 자랑삼아 말하기를 '뜻하지 않게 왕희지가 동방 땅에 다시 태어났다'고 까지 하였다.13) …중국은 물론 우리 나라의 표본인 김생金生의 백월비白月碑, 백현례白玄禮의 홍경비弘慶碑, 최치원崔致遠의 사산비四山碑 등 여러 글씨 역시 방정하고 엄밀하여 안진경과 유공권의 법규를 상실하지 아니하였으나, 조선조의 여러 서가들은 고려시대 말엽 조맹부의 연미지태를 이어받아 대부분 경미輕媚한 서풍으로 흘렀는데, 선생께서 일어나 이를 일거에 씻어버렸으니 가히 위대하다 말할 수 있다. 이런 사실은 당시의 어린아이들까지도 모두 다 알고 있었다.14)

이처럼 송재의 글씨가 국사를 논하는 사신들에게 좋은 선물거리가 됨으로써 국가적 자랑거리로 떠올랐고 숙종肅宗도 「송백능한松栢凌寒」이라는 글씨를 하사하였다고 전해진다. 이렇듯 송재의 글씨는 단순히 이 지역에만 머문 것이 아니라 중국까지 명성을 드날린 국필로 인정받았으며, 이러한 송재의 문화적 역량은 훗날 김제서예의 중흥에 커다란 밑거름이 되었다.

3. 1700년대의 전북서단

18세기 한국서단은 추사의 탄생과 아울러 생각해 볼 수도 있고, 또 그보다 앞서 추사의 스승이었던 초정 박제가와 같은 실학적 학풍과 연관

13) 一國碑版, 多出其手, 宗室臨陽君桓及前後赴燕者 往往齎公書各體入會同館, 淸人與列國, 使价互相誇寶 曰朝鮮亦有寶乎? 則曰我東偏小, 無他寶. 所寶惟此書而已. 衆皆嘖嘖曰 眞一字千金, 爭投金購之. 康熙主 亦自命筆家, 亟取以詡曰 不意王右軍更生東土. 위의 책. 240쪽.
14) 中國姑無論, 第以東表, 則金生之白月碑·白玄禮之弘慶碑·崔致遠之四山碑, 諸書亦各方正嚴密, 不失顔柳遺矩, 而本朝諸公, 承麗季祖子昻積習, 駸駸流於輕媚者 多矣. 公則 起而一洗之, 可謂盛矣. 此一世童孺之所共知者. 위의 책, 241쪽.

지어 생각할 수도 있다. 다만 당시 조선의 전반적인 서풍이 송설체의 범주를 그대로 고수하는 원교 이광사의 서풍이 풍미하고 있었지만, 이를 벗어나려는 기미 또한 이미 잉태되어 있을 때였다.

사상적으로는 북학의 열기가 가속화되어 중국의 문물이 우리 나라에 도입되고, 조선의 사상·문화적 반성이 고개를 들고 있을 때였으므로 사회 전반에 자각적 반성과 선진문물의 수용이라는 내외적 변화가 동시에 일어났고, 이에 따라 서단에서의 변화도 가속화되었다. 이러한 사상적·문화적 추이에 발맞추어 전북의 서단에서도 괄목할 만한 변화가 있었으니 그것은 지금까지 신화적 존재로 남아있는 창암 이삼만의 출현이 바로 그것이다.

창암은 완주지역에 기거하면서 일세를 풍미한 서예가였다. 따라서 18세기 전북서단은 오로지 창암의 서풍으로 대변될 수 있을 것이다. 창암이외에도 이전에 이담우(李聃雨, 1702~1756)가 고창지역을 중심으로 활동하고 있었고 이재頤齋 황윤석(黃胤錫, 1729~1791)도 유학자로서의 명성을 얻고 있었지만 그들의 서예활동에 관한 기록은 미미하다. 창암은 이보다 늦게 18세기 후반에 세상에 출현하여 19세기 전반에 걸쳐 활동하는 전북서단의 대표자라 할 것이다. 이로 본다면 이전에 김제지방을 중심을 전개되었던 전북의 서단에 일대 변화가 일어난 것으로 볼 수 있으며, 이는 전북서단의 공간적 확장을 의미하는 것이기도 하다.

창암 이삼만과 그의 서맥

앞에서 대략 설명한 바대로 1700년대에 들어 전북 서예계는 완주의 창암 이삼만을 중심으로 설명될 수 있다. 김제 송일중의 서맥이 일단 침잠의 잠복기를 지나 다시 창암의 서예시대를 열었다. 창암은 혹독한 수련으로 그에 관한 고사가 여러 가지 전해질 정도로 그의 예술적 경지는 대단하였다.

창암에 대한 기록을 살펴보면 그는 역대의 서법을 통해 독특한 자신의 서체를 창출한 대가로서, 혹은 조선후기에 성행한 서론가로서 그 위치를 확인할 수 있다. 이 때문에 창암은 조선후기 최고의 서예가로 지칭

되는 추사와 비길만한 인물로 인구에 회자되고 있고, 사실상 그것은 지나친 말이 아니다. 생각해 보면 추사가 북학의 한 계통으로 청나라의 선진문물을 직접 수용하고 그것을 한국에 뿌리내리고자 했던 개혁적인 유학파 인물이었다면, 창암은 이에 반하여 혹독한 자기 수련과 공부로 조선의 고유색을 한껏 드러낸 의식 있는 국내파 지식층이었다고 말할 수 있을 것이다.

1) 창암의 서법론

창암의 서학에 관한 기록은 그의 말에서 살펴볼 수 있다. 비교적 소상히 기록되어 있으므로 그에 관한 기록을 살펴보는 것으로 대신한다.

나는 어려서부터 글씨 쓰기를 좋아했다. 몇 해 동안 여러 글씨 쓰는 사람들의 집을 찾아다녀도 보았으나 그 참다운 경지를 얻듣지 못하고 항상 자탄을 금치 못했다. 중년에 충청도 지방에서 노닐다가 우연히 진나라 사람 주정周珽이 쓴 비단 글씨를 얻어 보고 그 묵적이 당나라 때의 여러 명필에 못지 않다고 느꼈다. 또한 서울에서는 유공권의 진묵眞墨을 얻어 옛 사람의 붓을 다루는 본의를 살필 수 있었다. 뒤늦게 신라 김생金生의 글씨를 얻어 보고야 더욱 옛 사람의 글씨가 굳세고 슬기로움을 알았다. 이에 세 대가의 글씨를 밤낮으로 눈에 익혀 만 번이나 써보았으나 재주가 모자라 아직도 그 참 경지에 이르지 못하고 있다. 혹 사람이 더러 글씨를 청해 와도 매양 옛 사람의 지극한 곳에 미치지 못함을 깊이 개탄하고 한스럽게 여길 뿐이다. 그러나 요즘 세상 경향간에 어디를 가나 옛 사람의 법칙을 지키는 이가 없고 거의 과거 보는 글씨만을 힘쓰고 있으니, 나의 글씨는 오히려 쓸모가 없다. 다만 세상 사람이 옛 것을 배울 줄을 모르고 더욱 속된 글씨를 쓰는 일에만 능하다. 만약 금석이나 큰 편액을 당한다면 누가 쓸 수 있겠는가. 경인 팔월 완산 이삼만이 쓰다.

余自少時嗜好書法, 出入諸家幾年, 未得眞境, 常自歎恨. 中歲遊湖右, 偶得晉人周珽絹本, 墨蹟非可比擬於唐時諸子. 又於洛下得柳公權眞墨, 亦

可見古人用筆之本意. 況於晚歲得新羅金生手書, 尤可見古人心畫之蒼勁
矣. 乃以三家畫宵在目, 用下萬段而才疎質魯, 尙未得眞境. 雖咸因人請書,
每不及古人至處, 深切慨恨. 然近世自京洛至遐鄕, 幾處�無人學古者, 皆
以科場字爲務, 則吾書還爲無用, 但世人未知學古而後尤善於俗字也. 若當
金石及大扁, 誰可爲之. 庚寅八月 完山李三晚書[15]

위의 실명처럼 창암의 서예는 진나라 주정과 당나라 유공권 그리고
신라시대 김생의 글씨를 토대로 이루어졌음을 알 수 있다. 창암이 위진
시대 이래의 고법을 근간으로 하여 자신의 필법을 확립해 나갔음을 알
수 있고, 특히 이러한 노력이 한 두 번에 그치지 않고 만 번의 반복학습
을 통하여 스스로 일가를 이루어 냈던 것이다. 이러한 창암의 회고는 비
단 자신의 서력을 말하는 것에 지나지 않지만 현대적 시점에서 본다면
조선후기의 서론과 밀접한 관련을 갖고 있다.

조선후기의 서예사상 누드러진 득징 가운데 하나는 서론의 출현이다.
이는 서예가 하나의 기예에 머물지 않고 학문적으로 이를 바라보려는 진
지한 태도에서 비롯된 것이라 할 수 있다. 따라서 서예가가 자신의 의견
이나 필법에 관한 글을 기록하는 것은 그것이 단순히 필법에 관한 기술
이라는 차원을 떠나 하나의 서법에 관한 이론 정립이라 할 수 있는데 창
암에게서 이러한 면이 부각되어 나타나는 것이다. 이것은 이전에 전북서
단에서 찾아볼 수 없었던 것으로 창암에게서 비로소 서예와 병행하여 이
론적 토대가 마련되었다는 것을 증명하며, 이러한 것은 결코 조선후기의
시대적 상황과 무관하지 않다는 것을 말해주는 것이라 하겠다.

앞의 예문에서도 알 수 있듯이 당시 조선의 서풍이 과거를 위주로 한
사자관寫字官의 글씨처럼 연미지태를 벗지 못하고 무미한 데로 흐름을 개
탄하고 자신의 예술적 경지가 오히려 세상 사람들에게 쓸모 없는 것으로
치부되고 있는 데 대하여 안타까워하고 있다. 이러한 시대적 상황을 바

15) 이 글은 첩본(牒本)으로 종증손인 이순상 소장이다.

로 본 창암은 일종의 위기의식으로 자신의 서법을 설명하고, 또 무지한 세상사람들을 일깨우려는 노력이 서론으로 남게 되었다고 보여진다.

창암의 서법은 그의 설명대로 서학의 대표적 방법으로 널리 알려진 영자팔법永字八法을 중시하였으며, 이러한 고법의 연원을 진나라 왕희지의 예학명에 두고 있다. 그러나 현재 강암서예관에 소장되어 있는 이삼만의 독창적인 필법으로 쓰여져 있는 서론 한 구절에 「書道以漢魏爲原, 若專事晉家, 恐或有取姸.」이라 한 것을 보면, 창암이 서법의 근원을 한·위漢魏의 고법에 두었고 자칫 진나라 서예가들의 연미한 자태에 빠질까 경계했음을 알 수 있다. 이외에도 창암은 각 서체에 있어서 각각 그 특장特長을 본받아 자기 것으로 삼고 있는데 이에 관한 자료를 살펴보면 다음과 같다.

고금을 두루 살펴보건대 우임금의 전서와 왕희지의 예학명瘞鶴銘의 테두리에서 나왔다. 당나라의 여러 일가를 이룬 사람들도 또한 이에서 얻은 바로 오직 큰 줄기에서 변화를 꾀했을 따름이다. 왕희지 서첩은 많이 있어 그 짜임새나 모습은 비록 다르다고 할지라도 획을 긋는 법칙이나 점을 찍는 법칙은 고쳐지거나 폐지된 것이 없다. 때문에 배우는 사람은 오직 여덟 가지 법칙만을 익히면 스스로 글씨는 이룰 수 있다. 당나라 구양순은 왕희지의 글씨를 잘 익혀 차차 그 체를 바꾸었으나 그 틀을 넘지 못했다. 그 후 안진경과 유공권도 또한 그 투를 이었다. 송나라 이후로는 거의 다 옛 법을 업신여겨 칭찬할 만한 글씨가 없다.

신라 김생의 글씨는 웅성 깊고 막힌 바가 없어 그 기운이 왕희지에 비길만하다. 오늘에도 중국 사람들이 다투어 그 빗돌에 새긴 글씨를 갖고자 한다. 한석봉의 글씨는 천연스럽고 아담하며 순박하여 옛 법을 좇아 심도가 있으니, 우리 나라에 있어서는 오직 이 두 사람뿐이다. 그러나 고상함은 어찌 중국에 미칠 수 있으랴. 옛날 글씨 쓰기를 잘한 사람은 대부분 행서나 초서 쓰기에 힘을 기울였으니 이는 무릇 어려운 까닭이다. 옛 사람이 말하기를 조용히 생각하여도 이보다 더 나을 것이 없다고 한 것은 해서는 스스로 법칙이 있으나 행서나 초서는 본래 간살이 없으므로 예전

사람들은 매양 옛 법을 살피는데 마음을 썼다. 왕희지의 집자성교서集字聖教序는 정대하고 정묘해야 하는데 만약 그 규칙대로 쓰지 않으면 난해지기가 쉽다고 하였다.

해서로써 법을 얻으면 행서와 초서는 따라서 될 것으로 또한 이루기 어려운 행서와 초서는 따라서 될 것으로 또한 이루기 어려운 일이다. 그러므로 필력을 많이 얻으면 빠르고 쉽게 이루어 질 것이다.

오로지 법칙에 맞는 획으로 필력을 얻고 애오라지 한 평생을 두고 노력함이 옳다. 예로부터 서가들이 논평하기를 모두 역량의 다소에 달려 있는 것으로 짜임새나 기묘한 솜씨로 잘 썼다고는 하지 않았으니 잘 생각해 볼일이다. 나는 맹부자孟夫子를 사모해 왔다. 풍류가 천하에 알려지고, 젊었을 때에는 벼슬길을 버리고 백면서생으로 솔 아래 눕고 달에 취하여 늘 어짊을 닦았다. 꽃에 혼미하여 임금을 섬기지 아니하였으니 높은 뫼를 어찌 우러러 볼 수 있으랴. 다만 이에 맑고 향기로움에 읍할 뿐이다. 병오년 겨울, 완산 이삼만은 공깃골 산중에서 쓰다.

창암은 서법을 하나의 기예로만 여기지 않고 그것을 한 차원 높여 심오한 예술적 경지로 이해하고 있었는데 이러한 것은 자연스러움을 최고의 경지로 이해하고 이를 실현하는 것이 곧 서예의 목표로 인식하고 있었다. 다음의 글은 이를 뒷받침하고 있다.

이에 서법을 불구하고 닳아빠진 붓으로 먹을 많이 사용하여 세차게 꺾는 기운으로 마음 내키는 대로 써야 하니 오직 필력을 얻은 즉 고루함은 면할 수 있을 것이다. 이러한 필력으로 또한 행서나 초서를 쓴다면 조금도 구속됨이 없을 것이니 자연히 천연스러운 솜씨가 되고 저속한 무리들이 아니면 가히 알아볼 수 있을 것이다. 큰 글자를 쓰는 데 있어서도 또한 이와 같다. 병오년 겨울, 완산 이삼만은 공깃골 산중에서 쓰다.

此則不拘法門, 以禿筆水墨多用, 折拉之勢, 隨意結作. 只求得力則乃孤陋之態, 以其勢亦作行草而小無拘束則 此可爲自然天成, 非俗輩可能窺度也. 至若大字, 亦有於此. 丙午冬, 完山李三晩書于孔洞山中.

이러한 창암의 명성을 증명이라도 하듯 완산군 구이면 평촌리에 있는 창암의 묘소에는 추사 김정희가 쓴 묘비가 있는데 앞면에는 「名筆蒼巖完山李公三晚之墓」이라 쓰여 있고, 뒷면에는 「公筆法冠我東, 老益神化, 名播中國, 弟子數十人, 日常侍習, 亦多薦名于世. 取季弟子爲后.」(공의 글씨는 우리 나라 으뜸으로 노경에 들어 더욱 신묘해져서 그 이름이 중국에까지 알려졌다. 제자 수십 사람이 날마다 모시고 글씨를 배워 세상에 그 이름을 드날린 자 또한 많았다. 막내 동생의 아들로 뒤를 이었다.)라고 쓰여져 있다. 이 글씨는 추사가 9년간의 제주도 유배생활을 마치고 1848년(헌종14년) 고향으로 돌아가던 중 전주에 들러 이삼만을 찾았으나 이미 세상을 하직한 뒤라 애석해 하면서 이와 같은 비문을 남겼다고 전해진다.

이러한 창암의 서예정신은 훗날 신화적 전기로 세상에 전해지게 된다. 예를 들면 창암은 병중에도 하루 천자의 글자를 쓸 정도로 노력하여 벼루를 세 개나 구멍냈다던가, 아니면 그의 부친이 독사에 물려 숨을 거두자 뱀을 보면 모두 죽였고, 심지어는 창암의 글씨를 얻어다가 대문에 붙여 뱀의 침입을 막았다는 신비한 이야기까지 전해오고 있다. 이는 사실 여부를 떠나 그의 글씨가 유려한 행서로 이른바 유수체流水體라고 일컬어지고 있는 것으로 미루어 볼 때 그의 글꼴과 그의 행적이 화제가 되어 그런 전설을 낳았을 것으로 보여진다. 이처럼 창암은 자신의 독실한 공부를 통하여 유수체라 일컫는 서체를 탄생시키고, 아울러 이론적 토대 또한 게을리 하지 않았다는 점에서 가히 후세의 모범이 될 뿐만 아니라, 공모전에 연연하며 노력은 인색하면서 기회만을 엿보는 현대인들에게 경종을 울리는 점이 아닐 수 없다.

2) 창암의 서파書派

창암의 서예는 당시 국내뿐만 아니라 중국까지 알려져 중국인 제자들도 있었다고 전해질 정도였다. 그에 관한 구체적인 자료는 찾아보기 어

렵지만 그의 문하로서 전북지방을 중심으로 활동한 대표적인 작가를 든다면 호산湖山 서홍순徐弘淳과 기산箕山 모수명牟受明, 그리고 해사海士 김성근金成根과 노사盧沙 기정진奇正鎭 등을 들 수 있을 것이다. 이중 특히 호산 서홍순과 기산 모수명은 각각 익산과 함열에 머물면서 창암의 서법을 계승하여 일가를 이루고, 한편으로는 스승의 전설적인 일화처럼 그들 역시 새로운 일화를 창조할 정도로 혹독한 수련과 예술가적 기질을 발휘하였다.

호산 서홍순(1798~미상)은 함열에 살았다. 당시 고장에서는 그를 서진사徐進士라 불렀는데 일찍이 창암에게 서법을 익혔다. 그의 스승 창암의 평소 일깨움처럼 그는 언제나 겸허한 마음으로 글씨에 임했고, 그리하여 평생 글씨를 쓰면서도 처음 붓을 잡는 마음으로 일관하여 끝이 문드러진 붓이 큰 독으로 하나가 되었다고 한다. 그는 초서에 능했고 더욱 태서(苔書, 작은 글씨)로써 유명하였다.

글씨 획이 가늘기가 머리털 같았고, 모아 보면 태전문 같았다고 한다. 그리하여 얼추 보면 자획이 없는 것 같으나 자세히 들여다보면 자획을 제대로 갖춘 뛰어난 글씨였다는 것이다. 그의 아들 호운湖雲도 글씨에 능했고, 그의 손자인 우운又雲은 난을 잘 그려 호산의 필력이 3대에 이르렀다고 전한다. 전주 풍남문에 있는 「湖南第一城」 제액은 바로 호산이 쓴 것이다.

기산 모수명은 창암에게 해서와 초서를 배워 명필의 칭호를 들었고, 만년에는 호남을 비롯한 호서지방까지를 두루 다니면서 사람들에게 서법을 가르치기도 하였다. 그의 스승 창암에게 배운 겸허한 자세를 강조하며 가르치는데 서법을 익히는 기간을 3개월씩으로 단계를 정하고, 그 동안 가르친 공이 이루어지면 반드시 2백금의 사례를 받았으며, 당시 사람들은 만년의 그의 필체를 모체牟體라 일컬었다고 한다.[16)]

16) 전북인물지, 161쪽

이상에서 살펴 본 바와 같이 18세기 후반에 출생하여 19세기 전반에 걸쳐 창암의 서맥이 전북서단을 풍미한 시대였다. 창암의 서맥은 비단 전북의 호산과 기산에만 머물지 않고 전남의 해사 김성근과 노사 기정진으로 이어졌고, 기산은 다시 고창의 석전 황욱, 그리고 전남의 설주雪舟 송운회宋運會, 호암湖岩 박문회朴文會로 이어지며, 설주 송운회는 다시 송곡松谷 안규동安圭東으로 이어져 그 맥이 현대까지 면면히 이어지고 있다.17)

4. 1800년대의 전북서단

1800년대 전반기가 창암이 활동한 시기라면 후반기는 이른바 호남삼걸로 지칭되는 해학海鶴 이기(李沂, 1848~1909), 매천梅泉 황현(黃玹, 1855~1910), 석정石亭 이정직(李定稷, 1841~1911)이 활동한 시기라 할 수 있다. 이와 더불어 간과할 수 없는 것은 호남지방의 거유 간재艮齋 전우(田愚, 1841~1922)가 고군산열도를 떠돌다가 1912년 부안 계화도에 은거하면서 전북지방의 학문과 서예에도 적지 않는 영향을 미쳤다는 점을 들 수 있다. 이에 관해서는 차츰 논하기로 하고 우선 호남삼걸과 그의 영향에 대해서 논해 보기로 하자.

호남삼걸湖南三傑로 지칭되는 석정과 해학 그리고 매천은 각각 7살 터울로 태어났다. 모두 전북지방에 머물렀는데 특히 석정과 해학은 김제지방에서 활동하였다. 이들을 호남삼걸이라 일컫듯이 서로 밀접한 문화적 교류를 갖었고, 그러한 사실이 여러 곳에서 증명된다. 예를 들면 석정 이정직의 문집을 보면 황현과 수창한 시문이 산재해 있고, 또 황현의 문집을 보면 당시 학자들과의 교유관계가 비교적 상세하게 밝혀져 있어 바로

17) 단, 모수명과 석전 황욱의 전수관계에 대해서는 보다 정확한 고증이 필요한 부분이다. 이에 관해서는 지형원의 「東國眞體 싹틔운 한국서예의 본고장」(『월간 서예문화』, 1999. 12월호 pp.24~28)을 참조함.

어제의 일을 보듯 확연히 알 수 있다. 이는 당시의 학자들 사이에 이처럼 응집하게 만든 무슨 연유가 있을 법도 한데 이는 다름아니라 시대적 상황이 암울한 조선말기에 있었고, 그들의 생애가 거의 한일합방을 직후로 마감되고 있는 것으로 짐작할 수 있다.

이들 모두가 유학자의 면모를 보이고 있었다는 점은 두말 할 나위가 없지만 특히 매천 황현은 합일합방을 비관하여 자살하였고, 이정직은 그 이듬해 세상을 떠났으며, 해학은 합방 한 해 전에 세상을 떠났다. 우연의 일치라고 보기에는 너무할 정도로 이들의 운명은 같은 길을 걷고 있었고, 또 한 사람 간재 전우 또한 한일합방을 비관하며 고군산열도에서 은거하다 세상이 어지러울 때 바다로 떠나가고 싶다고 한탄했던 공자의 말에 따라 해도海島 부안 계화도에 은거하면서 1922년에 일생을 마쳤다.

이중에서도 특히 석정 이정직은 서예술에 있어서 독보적인 존재로 평가된다. 그의 서맥은 김제지방을 중심으로 발원하는데 이미 이전에 앞에서 살펴본 바 있는 송일중의 예맥藝脈을 부활시킨 것으로 볼 수 있으며 비로소 석정에 이르러 커다란 서맥을 형성하게 된다는 점을 확인할 수 있다. 석정이 이처럼 전북서단의 커다란 맥을 형성할 수 있었던 것은 앞에서 언급한 호남삼걸의 영향도 있었지만 당시 호남의 거유였던 간재 전우의 영향도 부인하지 못할 것이다. 석정의 예술이 단순히 서화에만 머물지 않고 사상이나 천문, 음운 등 전반적인 학문영역에 이르기까지 광범위하게 섭렵되어 있음은 그의 학문적 역량과 예술적 감성이 한데 어우러져 고매한 격조를 드러냈다고 믿어진다.

석정의 서맥은 이전에 찾아볼 수 없을 정도로 광범위하게 펼쳐져 그의 문하에서 수업한 학자들이 명성을 얻으며 당시 전북서예계를 지배하고 있을 정도였다. 특히 김제지방을 중심으로 활동한 문인門人으로는 학산鶴山 정우칭鄭于稱[18]), 벽하碧下 조주승(趙周昇, 1854~1903), 석전石田 김연호(金然

18) 이정직의 문집에 제문이 보이는 것으로 보아 석정보다 일찍 죽은 것으로 보이

灝, 1864~1939), 표원表園 박규환(朴奎晥, 1868~1916), 이당 조병현(1876~1938), 유재裕齋 송기면(宋基冕, 1882~1956), 이운怡雲 나갑순(羅甲淳, 1885~1922), 유하柳下 유영완(柳永完, 1892~1953), 일농一聾 조숭(趙崧, 1895~1975), 오당吾堂 강동희(姜東曦, 미상), 학헌鶴軒 최승현(崔承鉉, 미상), 소감 송헌호(미상) 등을 꼽을 수 있다. 이들은 당시 석정의 문하에서 서화를 배워 각자 자신의 영역을 개척하여 크고 작은 서맥을 형성하면서 오늘날까지 이어지고 있다.

이에 대한 세부적인 서맥을 살펴보면 벽하 조주승의 서맥은 그의 아들 심농心農 조기석(趙沂錫, 1879~1935)과 효산 이광렬(1885~1967)로 이어지며 효산의 맥은 다시 김제지방에서 활동한 이운 나갑순(1885~1922)으로 이어졌다. 그리고 석정의 문하에서 가장 큰 줄기를 이루었던 유재 송기면(1882~1956)의 서맥은 그의 아들 강암剛菴 송성용宋成鏞과 그의 조카 아산我山 송하영宋河英 그리고 손자 우산友山 송하경宋河璟, 이당怡堂 송현숙宋賢淑과 산민山民 이용李鏞, 하석何石 박원규朴元圭 등으로 전승되어 현재 한국서단의 중추적 맥을 형성하고 있다.

이외에도 고창지역을 중심으로 만운晩雲 오의균(吳懿均, 1883~1958), 후운後雲 최순모(崔純模, 1886~1949) 등이 활동하였으나 그 활동은 김제지역에 비하여 미미한 상태였고, 김제에서 출생하여 훗날 전주에서 활동하였던 설송 최규상(1891~1956)도 빼 놓을 수 없다. 설송은 성재惺齋에게서 전서를 배우고 김태석金台錫에게 전각을 사사하여 전서에 일가를 이루고 전각에도 조예가 깊어 한때 전북서단에 적지 않은 영향력을 행사하기도 하였다. 일농一聾 조숭(趙崧, 1895~1975)은 조병헌趙秉憲의 둘째 아들로 설송 최규상과 교류하며 서화를 익힌 것으로 알려져 있다.

이외에도 그 사승관계나 생몰 년대가 밝혀지지 않은 인물들이 있는데

며, 제자라는 구체적인 자료는 발견할 수 없었다. 다만 석정과 더불의 주고 받은 시문이 상당히 많이 석정의 문집에 남아있다.

김제지방에서 활동한 오당吾堂 강동희姜東曦, 학헌鶴軒 최승현崔承鉉, 소감 송헌호, 학산鶴山 정우칭鄭于稱, 정로식鄭魯湜, 정한조鄭翰朝, 곽탁郭鐸 등이 있으며, 고창지역에서 활동한 송우란宋友蘭, 농암聾岩 송종철宋鍾哲, 벽운壁芸 유재호劉載鎬, 호석護石 이재헌李在憲, 추포秋圃 유정석柳正錫 등이 있다. 이들에 대한 구체적인 자료를 찾을 수는 없었지만 당시 비슷한 시기에 서화로 명성을 날린 인물들로 추측된다.

이정직과 그의 서맥

선생은 지금의 김제 백산면 상정리 요교(역꾸다리)에서 출생하여 어려서부터 천재의 소리를 들을 정도로 총명하였다. 약관의 나이에 이미 학문이 거의 완성되었으며, 후에 25권에 이르는 방대한 분량의 『연석산방미정고燕石山房未定稿』를 남겼을 정도로 학문적 역량이 대단하였다. 이로 인하여 석정은 예술보다는 학문에 그 초점을 두어 그의 예술세계가 그 빛을 발하지 못한 것이 사실이었다.

송재 송일중이 김제지방을 무대로 전북서단의 효시를 이루었다면 석정 이정직은 이를 토대로 학문과 사상을 통하여 자신의 문화적 역량을 체계적으로 정립하고 아울러 시서화를 겸비한 전북서단 최초의 삼절작가라 해도 과언이 아니다. 다만 그의 예술세계가 학문과 사상에 가려 그 진가를 발휘하지 못하고 있는 면이 있지만,[19] 석정의 예술은 훗날 전북서단에서 가장 큰 서예의 맥을 형성하고 있다는 점에서 분명 재평가되어야 마땅하다. 다행히 이러한 석정의 학문과 예술적 공로가 인정되어 그의 문집인 『연석산방미정고』가 지방문화재로 지정되었고, 현재 김제문화원에서 번역작업에 착수한 것으로 보아 다행스러운 일이 아닐 수 없다.

이러한 석정선생의 서품에 대하여 송하경은 다음과 같이 서술하고 있다.

19) 그에 관한 기록이 오세창의 『근역서화징』이나 『조선환여승람』에 보이지 않는 것으로 보아 예술가보다는 학자로 보는 경향이 일반적이었음을 알 수 있다.

선생은 구양순의 해서에 미불과 동기창의 행서를, 때로는 안진경의 해서와 행서를 접목시키어 또 다른 행초의 세계를 조화·창출시켜 냈다. 성격이 비범하고 비판적 학문의 입장을 견지하면서도 조화와 절충을 중시하는 경향으로 인해 그 서격과 서풍은 한치의 오차도 용납지 않고 전통서법을 고수하면서, 동시에 그 어느 하나 기존의 형식에 얽매이려 하지 아니한다.…선생의 모든 학문과 예술은 유재 송기면에 의해 계승되고, 그 외 조주승, 최규상, 유영완 등 여러 선생에게 전해지면서 김제서예는 물론 전북서예가 중흥기를 맞이하게 된다.[20]

이밖에도 자료에 의하면 김제지방을 중심으로 활동하여 일가를 이룬 작가들을 살펴보면 창봉蒼峯 서영노徐永魯, 벽하碧下 조재갑趙在甲, 김정기金正基 등이 있다. 창봉 서영노는 이천인利川人으로 우군(右軍, 왕희지) 필법에 정교했다고 전하며,[21] 벽하 조재갑[22]은 김제인金堤人이며, 필법은 당나라 구양순歐陽詢의 골자를 철저하게 터득하였다는 기록이 전한다.[23] 또 『환여승람』에 의하면 글씨를 잘 쓴 인물로 창범滄泛 오기두吳基斗, 원산圓山 이석종李奭鍾, 운호雲湖 김정기金正基를 들고 있다. 특히 김정기(1904~1951)는 언양인彦陽人으로 공양공恭襄公 김관金瓘의 후손이며 김용구의 아들이다. 어려서부터 글씨를 익혀 묘격妙格을 이루었고, 육법六法과 팔체八體에 있어서 각각 일가를 이루었다.[24] 그의 사승관계에 대해서는 유재 송기면을 사사했고, 당시의 서예가 효산曉山 이광렬李光烈, 설송雪松 최규상崔圭祥 등과 교류를 했다고 전한다. 그의 글씨는 정읍의 남고서원南皐書院과 김제 금산의 경추루敬揪樓 현판 등에 전해지고 있다. 이외에도

20) 송하경, 「김제서예삼백년사」, (『김제서예삼백년전』 : 도록), 115쪽.
21) 號蒼峯, 利川人, 精於石軍筆法.
22) 碧下 趙在甲 : 환여승람과 일부 군지에서 보이는 조재갑은 조주승의 오기(誤記)로 보인다.
23) 號碧下, 金堤人, 筆法精透得歐陽詢骨子.
24) 彦陽人. 恭襄公瓘后, 小悔龍九子, 早習筆法, 成就妙格, 六法八體簡匚珠玉載道誌.

효산과 설송 그리고 유당酉堂 김희순(金熙舜, 1880~1960)등이 한묵회翰墨會를 창설하여 본격적인 서예활동을 한 점은 중요한 의의를 지닌다고 할 수 있다.

이상에서 살펴본 바와 같이 1800년대는 호남삼걸 중의 한 사람이었던 석정 이정직의 서예적 활동이 두드러진 시기였고, 그를 중심으로 커다란 서맥이 형성된 시기라 할 수 있을 것이다. 이렇듯 이전에 볼 수 없었던 광대고준한 서맥은 20세기로 이어져 유학자적 삶과 뛰어난 예술적 감성으로 한 세기를 풍미하는 강암 송성용에 이르러 그 절정에 달한다.

5. 1900년대의 전북서단

20세기초에 태어나 후반에 두드러진 활동을 보인 인물은 고창지역을 중심으로 활동한 보정普亭 김정회(金正會, 1903~1970)와 김제지방을 중심으로 활동한 운호雲湖 김정기(金正基, 1904~1951), 운재芸齋 윤제술(尹濟述, 1904~1986) 소정韶庭 송수용(宋守鏞, 1906~1946) 등을 들 수 있다. 구체적인 서술은 생략하나 이들 역시 석정에서 유재로 이어지는 커다란 서맥에 속해 있었음은 당연하다. 그러나 1900년대 초기에 태어나 20세기를 풍미한 인물 중 가장 두드러진 활동한 인물을 꼽는다면 단연 강암 송성용을 들 수 있을 것이다. 강암의 구체적인 서예업적에 대해서는 뒤에서 다시 논하기로 한다.

선전을 거쳐 해방이후 1960년대부터 본격적으로 진행된 관전은 서예의 부흥을 가져와 현대적 의미의 서예가 태동하게 되었고, 공모전을 통한 서예가가 탄생되어 전업서예가로서의 길이 열리게 되었다. 이러한 상황은 1970년대까지의 국전시기를 거쳐 1980년대 관전이 민전으로 이관되면서 대한민국미술대전시기, 그리고 1989년 서예가 미술로부터 완전히 분리되는 대한민국서예대전의 시기로 구분 지어 설명할 수 있다. 이 시

기로 구분해 볼 때 국전시기는 전북서단의 형성기, 미술대전 시기는 전북서단의 활동기, 그리고 대한민국서예대전 시기는 전북서단의 결실기로 설명할 수 있을 것이다.

이전의 서맥에 의한 규명은 사승관계에 얽힌 크고 작은 전통적 계승에 초점을 맞추었지만 이 시기에 이르러 비로소 보다 넓은 의미로서의 전북서단이라는 포괄적 논의가 진행되어야 할 것이다. 따라서 이제는 사승관계에 의한 기술보다는 전북의 전반적인 서예문화적 역설이 필요하다. 이는 사회문화의 발달과 빈번한 교류, 그리고 공모전이나 개인전을 통하여 작가적 역량을 인정받을 수 있는 시대가 도래함에 따라 수직적 전승관계보다는 수평적 교류가 활발해졌기 때문이다.

따라서 현대사회는 개인적 수련보다는 보편적 교육을 통하여 서예의 대중화가 실현되었고, 또 다양한 그룹활동이 가능해짐에 따라 개인적 역량도 다변화되었을 뿐만 아니라 인쇄술의 발달로 자료의 공유라는 획기적 전기가 마련되었다는 점에서 전체적인 전북서예문화의 조류를 살펴보는 것이 타당하리라 본다.

공모전을 통한 서예가의 구체적인 사항에 대해서는 너무 번잡하므로 생략하고25), 이에 대략 오늘날과 동시대적 시점에 해당하는 10년, 즉 「대한민국서예대전」 시기의 전북서단 결실에 대하여 논의하는 것으로 마감하고자 한다. 이는 현재 공모전을 통하여 등단한 작가들이 제각기 자신의 영역을 확장하며 또 수많은 서파를 형성하고 있는데 이러한 결실이 1990년대를 기점으로 모두 가시화 되고 있음을 주목한 것이다.

25) 공모전을 통한 현대적 의미의 서예사는 별도로 고찰되어야 할 것이다. 그러나 여기에도 사승관계에 의한 서맥이 일부 존재하고 있음은 부인하지 않는다. 예를 들면 강암 송성용, 남정 최정균, 여산 권갑석 등으로 나타나는 새로운 형태의 서맥은 문화적 교류가 빈번한 지금에도 뚜렷하게 구분 지어 설명할 수 있기 때문이다.

1) 한국서단의 변화

1990년대는 서예계에 새로운 이정표가 설립된 시기이다. 1989년 동양삼국에서 최초로 서예과가 설립된 것을 필두로 하여 서단의 크고 작은 변화가 우후죽순처럼 일어났다. 가장 큰 변화는 종래에 많은 논란을 겪었던 공모전의 변화를 들 수 있다. 정부주도의 관전에서 민간주도의 미술대전 시기를 거쳐 다시 서예가 미술로부터 독립되는 중대한 시기를 맞게 된 것이다. 사실 그 동안 미술대전의 운영사항을 살펴보면 출품수가 가장 많은 부문이 서예부문이었음에도 불구하고 서예의 소외는 너무나 현실적이었다. 이러한 내부적인 모순의 열쇠로서 분과독립을 선언한 서예계에 일대 개혁의 바람이 몰아친다. 이 시점에 때맞춰 그 동안 공모전의 윤리성에 회의를 느낀 많은 서예인들을 중심으로 미술협회의 탈퇴를 선언하고 새로운 서예단체인 한국서예협회26)의 창립하게 된다. 이로 인하여 서예계는 미술계로부터의 운영독립과 서단의 이분화 현상이라는 서예사적 전기를 맞게 되었다. 이를 긍정적인 측면으로 이해할 수도 있고 한편으로는 부정적인 측면으로 생각할 수도 있다. 그러나 이러한 현상은 그 동안 공모전의 비리가 만연되어 있었다는 것을 그대로 반증하는 것임에는 틀림이 없다. 이에 따라 한국서예협회의 창립도 참신하고 깨끗한 공모전을 기치로 내걸고 출발하였다. 그러나 이에 그치지 않고 몇 해가 지나 다시 이를 통합하려는 새로운 움직임이 일어났고, 이러한 계기가 맞물려 다시 한국서예가협회라는 새로운 단체가 탄생되기에 이르렀다. 따라서 한국서단은 이분에서 삼분되는 양상으로 발전하였고, 현재는 모두 법인체로 인정받아 동일한 자격조건 하에서 단체의 지향목표를 향해 각기 공모전을 운영하며 현재까지 계속되고 있다.

이러한 일련의 현상들을 주시해 볼 때, 필자의 생각으로는 비단 부정적인 면으로만 볼 것이 아니라 오히려 긍정적인 측면이 더 많다는 점을

26) 창립준비위원장은 강암 송성용 선생의 차남인 서예가 송하경이 맡았다.

상기시키고 싶다. 서예계의 분열과 공모전 운영에 대하여 회의적인 반응보다는 그것은 모든 서예인이 반성의 계기로 삼아야 할 것이다. 중요한 것은 세 단체의 지향하는 목표가 다르듯이 각각 지향하는 예술적 성과를 이룩해 낼 수 있는 토대가 마련되었다는 점에서 어쩌면 지극히 당연한 현상으로 보여진다. 그 동안 서법書法이라는 중국식 틀에 얽매여 예술보다는 일종의 서사적書寫的인 기능연마에 몰두했던 시대가 이제 새롭고 창의적인 사고를 담아내야 한다는 예술주의적 사고로 전환하게 되었다는 점이다. 이러한 생각은 한국서예협회에서 보다 구체적으로 진행되었는데, 공모전에 처음으로 「현대서예」라는 부문을 개설하여 문자만을 서사하는 필사적筆寫的 공모전에서 탈피하여 문자의 조형적 실험까지도 수용하는 과감한 개혁을 도입하였고, 아울러 서예와 유사한 서각書刻 분야도 개설하여 모두 공모전을 통한 일반 대중화에 노력하게 되었던 것이다. 이러한 현상이 더욱 구체화되어 한국서예사상 가장 진보적인 단체라 일컬을 수 있는 「한국현대서예협회」27)가 창립되었고, 여기에서도 역시 전통서예와 현대서예를 모두 수용하여 공모전을 실시하고, 또 매년 협회전을 개최하여 서예에 대한 다양한 창작과 실험정신을 선보이고 있다.

서예가 지필묵과 문자에 구속되어진 예술이라는 기존의 관념을 완전히 탈피하려는 진보적 작가들로부터 전통적인 방법을 고수하는 작가에 이르기까지 이러한 서단의 변화는 매우 급진적이었다. 변화의 가속화에 따라 서단의 양상도 전통서예, 현대서예라는 일종의 언어적 개념이 유행하게 구분되어 유행하게 되었고, 서예인들의 의식 또한 일신되었다는 것은 부정할 수 없다. 한국의 서예계가 이러한 일대 변화를 겪자 지방을 중심으로 한 서예계의 움직임도 그에 부수적으로 변화를 가져오게 되었다. 이제 이러한 흐름을 유념하여 최근 전북서단의 특징적

27) 추후에 법인체로 인정을 받을 때는 「한국현대조형서예협회」로 명칭이 공식화되었고, 1998년 다시 「한국현대서예문인화협회」로 개명되었다.

동향을 기술하고자 한다.

2) 대학교육의 실현

서예가 기예에 머무르지 않고 심오한 동양예술의 정수임을 주장하여 대학에서 학문적 연구가 병행되어야 한다는 목소리는 이미 이전부터 있어왔던 일이다. 그러나 이것이 현실화되기에는 다소 요원한 느낌이 없지 않았다. 이러한 서예인들의 노력이 하나의 결실을 이루어 1989년 익산 원광대학교에 최초로 서예과가 설립되었다. 이에 관한 일련의 노력은 당시 원광대학교 교수로 재직하며 익산지방을 중심으로 활동하였던 남정 최정균을 중심으로 진행되었음은 잘 알려진 사실이다.

서예과의 설립은 한국서단의 획기적인 변화이기도 하지만 우리 전북으로서는 서예문화를 주도할 수 있는 토대가 마련되었다는 점에서 새로운 가능성을 내포하게 된 셈이다. 서예의 대학교육은 이를 효시로 하여 추후에 대구 계명대학교, 대구예술대학교, 대전대학교로 이어져 대학에서의 학문적 연구가 실현되었고, 대학원 교육도 병행하여 많은 인재를 배출하고 있다. 그 동안 사설교육의 형태로만 전수되어 오던 서예가 명실 공히 학문의 전당에서 이루어지게 된 점은 서예계의 이목을 집중시키기에 충분했다. 지금까지 10여 년을 거치면서 학부생 수백 명과 대학원생 수십 명을 배출하여 이 지역 서예문화발전에 기여했을 뿐만 아니라 다음 서단을 이끌어 갈 인재를 양성했다는 점에서 높이 평가되어야 할 것이다.

서예술은 여타 예술과는 달리 성취도가 낮을 뿐만 아니라 인서구로人書俱老의 대전제에서 볼 수 있듯이 평생을 두고 익혀야 하는 동양예술의 정수이다. 이러한 예경藝境에 진입하기 위한 하나의 초보적 단계에 불과하지만 그 효과는 막대할 것이며, 서예학에 대한 체계적인 연구는 서예의 발전에 커다란 밑받침이 될 것으로 믿는다.

3) 강암학술재단의 설립과 강암서예관의 건립

90년대 들어서 전북서단에 또 하나의 결실이 있었다. 그것은 다름 아닌 한국 서예계를 대표하는 강암 송성용 옹이 1993년 강암서예학술재단을 설립하고, 또 1995년 소장하고 있던 고서화와 자신의 작품들을 전주시에 헌납하고 강암서예관을 건립하여 기증한 것이다.

강암은 일제의 치하에서 구한말 유학자 유재 송기면의 막내아들로 태어나 일생을 마칠 때까지 오로지 심성수양으로서의 서예술을 일관하며 투철한 예술세계를 이룩한 서예가였다.

강암은 대대로 전해오는 가학의 전통 속에서 자연스럽게 유학과 서예를 접한다. 그의 부친 유재 송기면은 김제 요교출신으로 구한말을 대표하는 호남의 유학자로서 당시 호남삼걸湖南三傑 중 한사람인 석정 이정직의 문하로 그의 학문과 예술관을 그대로 계승하였고, 청년기에는 부안에 은거한 간재 전우선생의 친자親炙를 받기도 했다. 이러한 유학적인 가풍 속에서 예술적 심미안까지 갖춘 강암은 평생동안 삭발하지 않고 한복과 상투를 고집하였고, 이 시대의 마지막 유학자라는 존칭을 받을 정도로 치열한 예술적 삶을 엮어갔다.

강암의 서예 세계는 칠순전과 동아일보사 주최로 일민회관에서 열린 회고전28)을 통해 이미 조명된 바 있으므로 여기에서 간략하게 그의 예술세계와 그의 서예적 업적을 되돌아보기로 한다.

1995년 동아일보사 주최로 기획된 「강암은 역사다.」라는 타이틀의 회고전은 강암이 한국서단의 거목임을 증명함과 동시에 예향 전북의 위상을 드날린 전시였다. 이전에 이미 우리 전북서단을 대표하는 또 한사람의 대가 석전 황욱 옹의 미수전이 예술의 전당에서 열렸다는 점과 아울러 생각한다면 전북서예의 위상은 가히 독보적이라 할 수 있을 것이다.

박권상朴權相의 「강암의 인간과 예술」이라는 글에서 그 결론을 발췌해

28) 1995. 6. 7~6. 25일까지 일민문화관에서 열렸다. 당시 강암의 나이 83이었다.

보면 다음과 같이 평가를 내리고 있다.

　　강암의 생애와 그의 예술을 살펴보면서 첫째로 발견되는 특수성은 그
가 평생동안 탐구해왔던 시서화의 세계가 결코 각자가 자율성을 갖는 문
학이나 서예, 회화와 같은 개념의 전문영역이 아닌 모두가 하나의 근원으
로 연결되는 삼절을 발견하게 된다. 그러므로 그를 화가나 서예가나 문장
가. 한학자라고 부르기보다는 오히려 한국의 선비나 문인의 전형으로 바
라보아야 옳을 것이라는 생각이 든다. 그만큼 그의 글씨나 사군자는 예술
가로서의 소산이면서 선비로서 문인으로서의 소산이기 때문이다.
　　위로는 간재 전우, 유재 송기면의 유맥을 이으면서 시서화를 고루 수
학, 유희했을 뿐 아니라 의관과 생활관습까지도 선비적이었다는 점이다.
그것은 침묵의 외길이었지만 상대적으로는 적지 않은 현대인들에게 우리
민족의 정체성을 깨닫게 해주는 상징적 존재로 여겨왔다는 점이다. 여기
에서 우리는 그의 역설적인 시대적 참여의 위상을 발견하게 된다.
　　셋째로 특히 서예에 있어서는 그 형성시기인 67년 후기로 나뉘는 강암
체 전개시기를 구축해 왔다. 그는 선비정신을 바탕으로 한 강직함과 돈아
함으로 독자적인 품격과 형식의 서체와 문인화를 창출해 왔으며 전주 지
방을 중심으로 한 연묵회원을 비롯, 하석 박원규, 산민 이용 등과 장 질
아산 송하영, 차남 우산 송하경에 영향을 미쳐왔다.[29]

　　강암은 1993년 10월 30일 재단법인 「강암서예학술재단」을 창립하여
서예의 학문적 연구토대를 마련하고, 이어 1995년 4월 22일 강암서예관
을 건립하여 전주시에 기증하였다. 평생을 검소함으로써 덕을 기르며 드높
은 서화의 경지를 열었던 강암의 정신은 이처럼 20세기 서예사에 커다란
발자취를 남겼다. 현재 재단에서 매년 「대학생서예대전」을 개최하여 한국
서단의 주역을 양성하고, 아울러 서예학술대회를 개최하여 서예문화의 질
을 높이는 데 큰 몫을 담당하고 있다. 뿐만 아니라 서예에 재능 있는

29) 『剛菴墨迹』「書品」(동아일보사, 1995), 189쪽.

중・고등학생들에게 장학금을 지급하는 등 모범적인 서예사업을 펼치고 있는 점은 강암의 정신을 그대로 계승한 우리 전북의 자랑이자 서예인 모두에게 큰 자긍심을 심어준 모범으로 평가된다. 현대사회가 물질문명의 발달로 인하여 개인의 인성이 혼미하고 세속화되었으나 강암은 이러한 시대에 더불어 살면서 자신의 예술적 경지는 물론 맑고 고아한 정신문화를 꽃피워 냄으로써 참된 서예가의 모습을 보여준 선비라 할 수 있을 것이다.

4) 세계서예전북비엔날레의 개최

90년대 후반에 들어 전북서단은 새로운 국면을 맞았다. 이는 이전의 전북서단의 위상을 재확인하는 동시에 전북이 세계서예의 중심지가 되는 새로운 전기를 마련하게 된 것이다.

즉 무주・전주 동계U대회를 기념하고 서예의 정수를 세계에 알리는 '97 세계서예전북비엔날레가 전주에서 개최되었던 것이다. 이는 예로부터 맛과 소리 그리고 서예의 전통을 간직한 고장으로서 또 하나의 문화전통을 이룩하는 개가를 올린 것이다. 서예가 여타의 예술과 달리 침체 일로를 걸어왔던 것을 생각한다면 서예의 세계화는 비로소 이로부터 비롯되었음을 알 수 있다. 이전에 규모면에서 이처럼 방대한 전시는 찾아볼 수 없었을 뿐만 아니라 그 내용면에 있어서도 이처럼 다양한 전시는 기대할 수도 없었다. 설사 있었다고 하더라도 그것은 동양문화권만을 위주로 한 것이 주류를 이루었고, 전시내용 또한 다양성보다는 일정한 테마전이나 그룹전을 위주로 한 것이어서 서예의 다양성과 진수를 한눈에 조망하기란 그리 쉬운 일이 아니었다.

세계서예전북비엔날레[30]는 전주라는 독특한 지역적 정서를 토양으로

30) 97년과 99년에 열린 「세계서예전북비엔날레」는 우산 송하경이 조직위원장을, 산민 이용이 집행위원장을 각각 맡아 개최되었고, 필자도 99년 행사에 집행위원으로 참여하였다.

그 동안 그 깊숙이 뿌리박고 있던 서예문화의 싹이 봄을 맞아 싹을 피우듯 자연발생적인 결과였다. 더욱 의미 있는 것은 일련의 문화행사 가운데 유독 서예가 우리고장 전북을 중심으로 그 세계성을 확보하고 있다는 점이다. 동양예술의 정수라 일컬어지는 서예가 비로소 세계적 무대진출의 발판을 마련했다는 점은 아무리 강조해도 지나치지 않을 것이다. 따라서 1997년은 3000년 전통을 지닌 서예사에서 길이 기억될 것이다.

세계서예전북비엔날레의 특성이 격년제를 의미하므로 올해인 1999년에도 예정대로 개최되었다. 97년 전시에서는 비엔날레 본 전시와 더불어 「전북작가전」을 개최하여 지역적 특성을 부각하는데 초점이 맞추어졌다. 그러나 99세계서예전북비엔날레에서는 지난번 전시에 비해 훨씬 다양하게 진행되었다. 전시일정은 1개월을 기준으로 하였으며 세계 각국의 작가들도 초대되어 한국문화의 우수성을 알리는 좋은 기회로 삼았다. 그 일정과 내용 및 의의 등을 간단히 살펴보면 다음과 같다.

99세계서예전북비엔날레는 크게 세 가지 형태로 분류되어 진행되었는데 첫째 본행사, 둘째 부대행사, 셋째 관련행사가 그것이다. 본행사는 99세계서예비엔날레 운영위원회에서 엄선한 정예작가들의 전시로서 「99세계서예전북비엔날레」·「99한국서예 젊은 작가전」과 국제서예학술대회로 기획 진행되었다. 전시개막에 앞서 먼저 국제서예학술대회가 전북예술회관에서 열렸는데 한국대표로 김태정이 「한국 서예의 참모습」, 일본 대표로 스기무라 구니히꼬의 「楊守敬과 松田雪柯·巖谷一六·日下部鳴鶴의 교류」, 중국 대표로 황둔黃惇의 「當代 中國書壇 판세의 형성과 유래」라는 논문발표가 있었다. 부대행사로는 전북대 삼성문화회관에서 「우리 부채서예전」, 전주 강암서예관에서 「현대한국문인화전」, 전주 얼화랑에서 「1호서예전」, 전북대 삼성문화회관에서 「전주여류서예가초대전」, 전북예술회관에서 「서예술의 실용화전」 등이 각각 열렸다. 관련행사로는 원광대박물관에서 「한국금석문탁본전」, 원광대문화센터에서 「한국서예신인작

가전」, 전북대박물관에서 「전국대학생서예전」, 국립전주박물관에서 「중국낙양문물전」, 고궁한지에서 「한지의 생산과 제품전」, 한솔종이박물관에서 「종이와 문자의 역사전」 등이 동시에 열렸다.

두 번의 전시를 통해서 알 수 있듯이 전북은 한국서예의 중심지일 뿐만 아니라 세계적 서예문화 중심지로 자리 잡았다. 다채로운 전시기획은 서예술이 갖는 다양성과 예술성을 모두 수용한 것이고, 한국민의 우수한 예술적 감성을 온 천하에 알림으로써 문화관광의 계기로 삼았다는 점에서 큰 의의를 지닌다. 따라서 세계서예전북비엔날레는 앞으로도 세계에서 가장 권위 있는 서예축제로서 서예문화의 선도적 역할을 담당하게 될 것이다. 이것이야말로 우리 전북도민의 자랑스런 문화유산이자 우리가 가꾸어야 할 새로운 문화상품인 것이다.

5) 석전 황욱의 문화유산

석전石田 황욱(黃旭, 1898~1993)은 고창 출신으로서 독특한 서풍으로 전북서단 뿐만 아니라 한국서단을 압도한 대필력가이다. 그는 시류를 멀리하고 오직 예도藝道의 길을 걸어 지고한 예술적 경지를 이룩한 천진天眞한 서예가였다. 석전에 대해서는 이미 여러 대형 기획전31)을 통해서 소개된 바 있거니와 그의 회고전이 생애 마지막으로 예술의 전당에서 열렸다. 그는 서예인으로서 미수전米壽展32)이나 망백전望百展33)을 열 정도로

31) 전시에 관한 기록을 살펴보면, 1973년 처음으로 결혼 60주년을 기념하여 첫 초대전을 갖은 이후, 1974년 서울 동아일보사 후원으로 의수전(依壽展), 1982년 부산일보 초대전, 1982~1992년 롯데미술관 초대전, 1985년 롯데미술관 초대 미수전(米壽展), 1987년 전북일보사 초대 모수전(耄壽展), 1988년 중앙일보사 초대 망백전(望百展), 1991년 동아일보사 초대 회고전(回顧展) 등을 들 수 있다.
32) 1985년 롯데미술관 초대로 열렸다.
33) 1998년 중앙일보사 초대로 호암갤러리에서 열렸다. 그리고 그의 마지막 회고전이 1991년 동아일보사 초대로 예술의 전당 서예관에 열렸다.

수를 누렸고, 그만큼 그의 작품도 헤아릴 수 없을 정도로 많은 걸작을 남겼다.

앞의 문화적 특성으로 논한다면 전북 예향이 또 하나의 걸출한 서예가를 탄생시켰고, 길이 후세의 사표로 남을 예도藝道를 걸었다는 점은 전북문화의 큰 자랑이 아닐 수 없다. 우리 나라 최초로 서예과 설립을 통한 대학교육의 실현, 그리고 강암서예학술재단의 출범과 강암서예관의 건립, 세계서예전북비엔날레라고 하는 문화적 역량 못지 않게 또 하나의 전기를 마련하게 되었다. 그것은 그의 아들이 소장하고 있던 석전의 작품을 모두 국립전주박물관에 기증함으로써 석전의 작품들이 우리 곁에 영원히 함께 할 수 있게 되었다는 점이 바로 그것이다.34)

개인의 작품이 개인의 손을 떠나 공유물이 될 때는 그것은 보다 높은 문화적 가치를 지니게 되며, 자손 대대로 이어져 인성과 지역문화를 선도하는 성신적·문화적 자산으로서 역할을 하게 된다. 이러한 문화적 전기 또한 전북이라는 지역적 특수성에 기인한 것이며, 이는 앞으로도 전북의 문화를 이끌어 가는 좋은 사표가 될 것임을 믿어 의심치 않는다.

6. 맺는말

이상에서 살펴 본 바와 같이 시대적으로 조선조를 기점으로 하여 현대에 이르기까지 비교적 광범위하게 전북서예의 발전을 검토해 보았다. 여기에서 우리는 전북서예가 크고 작은 맥을 형성하면서 발전해 왔음도 아울러 살펴 볼 수 있었다. 그리고 한편 전북서예가 다른 예술과 더불어 유독 한국의 중심일 뿐만 아니라 세계적 중심지로 발돋움하고 있음을 볼 때 가슴 뿌듯한 일이 아닐 수 없다.

34) 석전의 작품은 99세계서예비엔날레 기간 동안에 전주국립박물관에서 특별 기획되어 전시를 가진 바 있으며, 현재 전주박물관 한 켠에 건립하고 있는 「사회교육관」(2001.8.25 준공예정)이 완공되면 상설 전시될 예정이다.

이러한 일련의 사항이 결코 하루아침에 이루어진 것이 아닐 것이며, 어디까지나 우리 전북의 자랑스런 문화유산과 예술적 감성, 그리고 우리 고장만이 지닐 수 있는 지역정서에 힘입은 결과로 보여진다. 앞으로 우리 문화의 발전을 위해 보다 노력하고, 아울러 후세에 좋은 문화유산을 남길 수 있도록 보존하고 지켜나가는 일 또한 중요하리라 본다.

　아쉬운 점이 있다면 그 동안 전북서예사에 관한 일괄적인 자료를 찾아보기 힘들어 그 가닥을 잡는데 매우 힘들었고, 그나마 있는 자료마저 고증이 이루어지지 않는 점은 필자로 하여금 매우 당황하게 만들었다. 또 하나 정해진 원고분량으로 언급조차 이루어지지 않은 서예가들이 적지 않았음을 밝혀두는 바이다. 앞으로 자료에 대한 연구가 진행되어 하루 빨리 완전한 모습을 갖춘 전북서예사가 나오기를 기대해 본다.

5.

한지의 이해와 전북의 한지

전 철

1955년 전북 진안 출생
원광대학교 임학과 졸업
원광대학교 대학원 임학과 졸업(석사)
동국대학교 대학원 산림이용학 전공(박사)
현재 원광대학교 생물환경과학부 교수
　　한국펄프종이공학회 이사
　　문화관광부 문화재 위원회 전문위원

주요저서

『한지제조 이론과 실제』
『임산화학 실험서』
『목질바이오매스(Biomass)』

1. 서언

1999년은 20세기를 마감하는 해이다. 20세기를 매듭짓고 새로운 세기를 맞이하려는 시점에서 한지를 생각해 볼 수 있는 기회를 갖게 된 것을 퍽 다행스럽게 생각한다.

왜냐하면 20세기의 마지막 해에 한지를 생각하고 새로운 21세기의 한지는 어떻게 변화될 것인가를 생각해볼 수 있는 기회가 될 수 있기 때문이다. 특히 전북의 한지에 대해 생각해 볼 수 있는 기회가 생긴 것을 다행으로 생각한다.

돌이켜 보면 우리는 산업사회를 거치면서 홍수처럼 밀려들어오는 현대 서구문명을 무방비 상태로 수용한 탓에 우리 것에 대한 진가를 생각해 볼만한 여유를 갖지 못했다. 이에 따라 토착화된 우리의 문화 유산들이 침식당해 변형되거나 그 형체조차 찾을 수 없게 되어버린 것이 많다. 다가 올 21세기의 지식 기술 정보사회에서는 이와 같은 우를 범하지 않도록 해야 하는데 여의치 않은 것이 현실인 것 같다.

그 동안 홀대 당하고 서서히 그 형체조차 찾을 수 없게 된 것들을 찾는다면 우리의 전통 문화에 기반을 두고 있는 전통 고유 기술일 것이다. 그 중에서도 위험수위에 처해 있는 것이 있다면 그것은 바로 우리의 한지韓紙이고 전북의 한지인 것이다.

한지는 이 땅에서 거의 2,000여 년 동안 존재해오고 만들어져 오면서 서화재료書畵材料로서 뿐만이 아니고 주거와 일상생활, 공예문화에서도 그 진가를 인정받아 제몫을 오랜 세월 동안 지켜왔다. 그러나 필묵筆墨을 이용하는 서화문화書畵文化의 퇴조와 함께 인쇄문화가 대중화를 이루어지면서 인쇄용지와 포장지, 인공 합성장판지와 합성벽지, 유리 등에 그 자리를 내주고 우리의 한지는 쇠퇴의 길을 걸어 왔다. 그 예로서 서화용으로 사용되고 있는 화선지의 경우 우리의 전통 원료들은 값싼 외국산 원

료에 잠식당해 버리고 국적 불명의 화선지가 유통되고 있으며 한지벽지의 경우는 화려하게 디자인된 기능성 합성벽지로 바뀌어진지가 오래됐고 안방은 비닐장판과 유사 한지장판지가 주인행세를 하고 있으며 창문은 유리로 대체되어 창호지를 구경하기 힘들 정도가 되어 버렸다. 그러나 다행히 문화의식이 향상되면서 몇 해 전부터 우리 것을 되찾아 세계화하려는 경향이 대두되고 있으며 복고풍은 우리의 전통문화에 대한 인식을 새롭게 정립케 한 계기가 되었다. 그리하여 정부는 적극적인 문화재 관리 및 진흥정책의 일환으로 문화재 관리국을 문화재청으로 승격시켜 전 문화를 꾀하고 있으며 문화유산의 해(1997년)도 지정하고 각종 문화행사를 펼치면서 우리의 전통문화를 응용한 새로운 문화상품을 개발할 것을 권장하고 있다. 이러한 경향에 따라 디자인 계통과 한지공예, 서예와 한국화를 비롯한 고미술분야, 실내장식을 비롯한 주거분야 및 현대회화, 신물질 및 신소재분야에서도 한지를 과학적으로 규명, 응용하려는 시도가 증가하고 있다. 이러한 추세에 맞춰 한지에 대한 이해의 폭을 넓히고 전북의 한지를 다시금 되살펴 보고자 한다.

2. 한지에 대한 이해

1) 한지의 정의

한지란 무엇인가? 특히 전통한지는 어떠한 종이이고 기계한지는 어떠한 종이인가? 그리고 그 양자는 어떻게 질적으로 다른가? 이러한 의문점을 해결하기 위해서는 한지라고 하는 명칭의 근원을 찾을 필요가 있을 것이다. 그러나 사실 한지라고 하는 이름이 어떻게 생겨났으며 그 명칭이 언제부터 공식적으로 사용되었는지에 관해서 KS의 종이·펄프용어규정에서 조차 아직까지 독립적인 용어로서 규정한바 없고 다만 수초지手抄紙 용어를 설명하면서 한지라는 용어가 언급될 따름이다.

과거의 한지는 모두가 주원료나 부원료, 용도, 색채, 산지, 크기 및 두께, 제작방법, 종이의 질, 마무리방법 등에 따라 분류하여 고유의 명칭을 붙였다. 그 한 예가 태지苔紙, 운모지雲母紙, 창호지窓戸紙, 감지紺紙, 완지完紙, 후지厚紙, 포목지布目紙, 백면지白綿紙, 도련지搗練紙 등과 같은 명칭이다. 그러면 이와 같은 이름을 통칭하는 듯한 의미의 한지라는 용어는 언제부터 사용되었을까? 그 시기는 통계상으로 양지洋紙가 수입되기 시작한 1908년경으로 볼 수도 있으나 당시의 수출 품목 항에는 견양지見樣紙, 유삼지油杉紙, 공물지貢物紙, 대갑지大甲紙, 대장지大壯紙 등과 같이 각각의 한지 고유의 명칭을 사용해, 당시에도 양지洋紙에 대한 대칭적인 의미로는 사용되지 않았음을 알 수 있다. 그 후 1934년도에 이르러 양지수출이 한지수출을 압도하고 일제하에서는 굴욕적으로 조선지朝鮮紙라는 명칭으로 통용되다가 해방 후 급격한 생산량 감소와 수요의 격감으로 인해 편의상 양지에 대한 대칭용어로서 한지라는 명칭이 사용되었으리라고 생각된다. 그 후 공식적인 대한민국 통계연감에는 1961년 통계부터 한지라는 명칭이 사용되어 우리 나라의 수록지手漉紙를 뜻하는 용어가 된 것이다. 그러면 한지라고 하는 것을 어떻게 정의할 수 있을까? 어떤 사람은 한지란 종이의 일종으로서 종이를 수초지와 기계지로 구분할 때 손으로 뜬 종이를 통칭해서 한지라고 정의하고 있다. 또 다른 경우는 닥나무 인피섬유를 사용해 한국 고유의 초지 방법인 외발뜨기로 초지한 종이라고 정의하고 있다. 제3의 정의는 닥나무 인피섬유를 황촉규근과 같은 식물성 점제粘劑를 사용하면서 대나무발로 수록 초지해야 한다고 정의하고 있다. 참고로 일본의 화지和紙를 JIS의 지·펄프용어규정에서는 다음과 같이 해설하고 있다. "우리 나라에서 발달해온 종이의 총칭. 본래는 인피섬유를 원료로 하고 점제를 이용해 수록으로 제조해야 하지만 오늘날은 화학펄프를 이용하고 기계로 초지하는 경우가 많다"고 쓰고 있어 상당히 광범위한 범주까지 화지 영역에 포함시키고 있다.

그러면 우리의 한지는 어떻게 정의하는 것이 옳을까? 요즈음의 한지란 초지방법과 원료의 변화가 심해 광범위하게 정의를 내릴 수밖에 없다. 세분되는 명칭과 함께 그 의미를 생각해 보면 "한지韓紙"란 반드시 인피섬유(靭皮纖維 : 주로 닥나무 인피섬유)만으로나 혹은 화본과류나 목재펄프를 혼합해 원료로 하고 점제를 이용해 초지한 종이라고 할 수 있다. 따라서 "토착한지土着韓紙"는 우리 나라에서 생산된 닥나무 인피섬유를 주원료로 이용하고 반드시 목재 (폐)펄프는 사용하지 않아야 되며 각 제조공정은 토착식 방법에 따르고, 반드시 외발뜨기로 초지抄紙해 천연으로 건조시킨 고유의 종이라고 정의할 수 있다. 그리고 "전통한지傳統韓紙"란 우리 나라에서 생산된 닥나무 인피섬유를 주원료로 이용하고 반드시 목재 (폐)펄프는 사용하지 않아야 되며 각 제조공정은 전통적 방법에 따르고 외발이나 쌍발로 초지抄紙하고 열판으로 건조시킨 고유의 종이라고 정의할 수 있다. 그리고 "수록한지手漉韓紙"란 주로 닥나무 인피섬유만으로나 혹은 화본과류나 목재펄프를 혼합해 원료로 이용하고 약품이나 제조공정에 관계없이 수록기술로 초지한 종이이다. 이에 대해 "기계한지機械韓紙"란 수록한지와 같고 다만 초지 기계를 이용해 롤 이나 판상으로 초지한 종이이다. 라고 정의할 수 있다. 이처럼 과거에 한지라고 정의할 수 있는 영역에서 그 의미가 확대되고 용어가 세분될 수밖에 없는 이유는 원료와 점제가 변화되고 초지 기구와 초지 방법, 건조방법이 변했기 때문이다. 이에 따라 자연스럽게 토착한지, 전통한지라는 용어와 수록한지, 기계한지라는 용어가 파생될 수밖에 없을 것이다.

2) 한지韓紙와 양지洋紙의 차이점

종이와 문자는 인류의 정신과 사상 그리고 문화를 계승해주는 매체로서 인류문명의 발달에 크게 기여해 오고 있다. 문명이라는 것은 산에서 흘러내리는 물처럼 높은 곳으로부터 낮은 곳으로 퍼져 전파되어 가는 특

성을 갖고 있다. 이렇듯 당시의 문명국이었던 중국으로부터 우리는 문자문화, 정신문화, 정치·사회제도 등을 도입해 우리의 실정과 국민성에 맞춰 흡수, 개정해 사용해오면서 역사적 발전을 이룩해 왔다. 그 문명중의 하나가 종이인데 종이 역시 중국에서 발명된 기술이 동쪽에 위치하고 있는 우리 나라에 전파되었고 우리는 흐르는 물처럼 일본으로 그 기술을 전파시켜 주었다. 서쪽으로는 704～751년 달라스 전쟁에 의해 아라비아와 이집트를 거쳐 유럽으로 전파(1150년경)되어 갔다. 당시 우리 나라는 제지 기술만을 도입하지 않고 한자문화를 비롯하여 종교, 정치, 사회제도를 함께 병행해서 도입했기 때문에 중국에서 고안한 마류麻類와 인피섬유靭皮纖維를 기본으로 하는 제지기술이 여과되지 않고 도입되었다. 그런데 이러한 섬유들은 길이가 길어 물에 균일하게 분산되지 않았다. 따라서 이를 기술적으로 해결해 나가기 위해 각종 점제와 초지발, 초지법 등이 개발되어 오면서 오늘에 이르고 있으며 각 지역에 따라 특색 있게 발전해온 것이다.

그리고 종이는 기본적으로 문자를 표기하는 서사재료이기 때문에 문자나 필기도구에 맞게끔 지질紙質이 개량될 수밖에 없었다. 이러한 원인으로 각 나라마다 혹은 지역적 특성에 따라 원료가 변화되고 초지 방법이 달라 졌으나 그 원류는 변질되지 않았다. 반면에 유럽에는 중국으로부터 한자문화와 각종문물·제도 특히 한자와 필기도구가 도입되지 않고 종이제조 기술만 도입되어 양피지parchment와 벨럼vellum을 몰아내고 면綿넝마지, 아마지亞麻紙 등으로 전환되었다가 최종적으로는 단섬유短纖維인 목재섬유를 기본으로 하는 종이로 변환되었다. 그리고 펜과 잉크라고 하는 필기형태는 평활성이 높은 서사재료를 필요로 했다. 즉 서사문화의 변형인 것이다. 펜의 특성상 세필이 요구되기 때문에 잉크의 번짐을 방지하기 위하여 사이즈제의 개발이 요구되었고 단섬유를 초지할 수 있는 기계 초지기가 개발된 것이다. 이것이 결국 목재펄프를 이용해서 제조하

는 양지의 기술개발 배경이 된 것이다. 이처럼 오늘날의 한지와 양지는 모두 같은 근원을 갖고 있으면서도 전혀 다른 형태로 발전하게 된 것은 우리는 붓과 먹을 사용하는 문자문화까지 중국으로부터 도입했기 때문이고 유럽은 원료를 바꾸고, 사이즈제와 기계 초지기를 개발했기 때문에 양자가 뚜렷이 구분되는 것이다. 더욱 근본적인 원인은 서양문화를 담당하고 있는 문자매체에 가장 적합하도록 서사재료를 개발해 나갔기 때문이므로 한지와 양지가 구별되는 것은 필연적인 결과라고 할 수 있을 것이다.

3) 전통한지의 특성

전통한지는 우리 나라에서 생산되는 닥나무를 사용해야 그 의미가 합당해지고 본래의 특성을 살릴 수 있다. 닥나무는 기후, 풍토조건, 특히 일교차의 정도에 따라 섬유질이 달라지는 특성을 갖고 있는 바 우리 나라는 사계절이 뚜렷하고 산간지역의 심한 일교차는 강인하고 광택성이 양호하면서 부성분의 함량이 적은 섬유를 생산할 수 있는 조건을 갖고 있다. 따라서 전통한지의 기본 특성인 내구성이 강하고 보존성이 탁월하면서 외견상 광택성을 갖는 종이를 만들 수 있는 요인을 갖추고 있는 것이다. 또한 섬유의 길이가 길면서 강인하기 때문에 섬유길이가 짧은 목재펄프로 제조한 종이에 비해 인열강도와 인장강도가 월등히 높은 종이를 만들 수 있다. 전통한지는 결을 찾지 않고서는 찢을 수 없을 만큼 질기고 강해 노끈으로 꼬아 생활 필수품을 만들어 사용할 수 있을 뿐만 아니라 물을 먹여 굳히면 방망이질을 해도 깨지지 않는다. 그리고 따스한 체온을 간직할 수 있고, 양지와는 다른 보송보송한 종이털紙毛의 감촉을 느낄 수 있어 종이 옷이나 옷감으로 도 사용할 수 있다.

닥 섬유 자체와 초지 특성상 섬유간 지합formation을 형성하면서 물리적인 결착력이 강해지는데 이에 따라 표면강도가 높아지고 섬유사이의

간극율을 높여 주기 때문에 통기성이 양호해지고 수분의 흡·방습이 자유로워져 창호용으로 사용할 때는 방안에 드는 햇살과 외풍, 외습外濕을 쾌적하게 완충시켜주고 밝기와 온도, 습도를 조절해 준다.

벽지로 사용할 때는 시멘트 독성을 완화시킬 수 있고 수분을 조습할 능력이 있어 결로현상이나 곰팡이 균의 서식을 방지할 수 있는 특징을 갖고 있다. 그리고 장판지로 사용하면 보온성이 강하고 정전기를 발생시키지 않고 벽지와 마찬가지의 기능을 발휘할 수 있어 주거용으로 사용하면 전체적으로 심신의 편안함을 가져올 수 있다. 또한 유연성이 강해 부드럽게 접을 수 있는 특성과 질긴 성질을 이용해 각종 내·외 포장지로 활용할 수 있으며 먹물이나 천연염료에 대해서는 섬유자체에서 색상을 간색화시켜 버리기 때문에 아무리 염료색깔이 진하다고 해도 전통한지에 스며들면 텁텁하게 간색화間色化되어 질박한 느낌을 갖게 해준다. 이러한 성질은 각종 공예용으로 각광을 받고 있으며 현대 회화 분야에서도 특색 있는 소재로 활용되어 그 가치를 높여주고 있다. 그리고 수명적인 측면에서도 양지의 수명이 150년이라면 전통한지는 알칼리성으로서 3,000년을 버틸 수 있는 끈질긴 종이가 되기 때문에 국보급이나 문화재 급의 고미술품을 보수하는데 필수적이다. 물론 이와 같은 장점들을 갖도록 하기 위해서는 전통적 제조 공정이 뒷받침되어야한다. 이러한 측면에서 바르게 한지를 이해해야하고 한지의 지질을 가늠할 수 있는 방법이나 제도가 선행되어야할 것이다. 즉 당해 년도 서리가 내린 후인 11월 하순 이후부터 다음해 3월 이전에 채취한 닥나무 인피부여야 하고 온화한 조건으로 자숙이 가능한 천연 자숙제를 사용해야하며 철분과 염분성분이 없는 연수로 세척을 충분히 해 펙틴성분과 자숙액이 잔존해 있지 않도록 해야한다.

그리고 천연표백을 실시해 섬유에 손상을 가하지 않도록 해야하고 긴 인피섬유를 단섬유화 시키지 않고 섬유를 해리 시키면서 부드럽게 할 수 있는 특유의 고해방법인 타해법이나 칼비이팅법을 실시해야 한다. 그리고

양지처럼 종이의 강도 향상을 위하여 전분이나 합성수지와 같은 섬유간 결합 촉진제를 사용하지 않고 황촉규근과 같은 식물성 점제만을 사용해 섬유 분산 효과와 함께 건조 및 습윤 강도를 향상시켜 주어야 한다. 그 후 용도를 고려해 외발뜨기나 쌍발뜨기로 초지한 후 압착과 천연건조, 경우에 따라 도침을 실시해 만든 제품이어야 전통한지의 특성을 가질 수 있다.

이러한 전통한지는 지류문화재보수용지, 서화용지, 장판지, 창호지, 벽지, 공예지, 배첩지, 주술용지, 현대회화 소재등 각 용도에 따라 손색이 없는 제품이 되는 것이다.

3. 시대별로 본 전북의 한지

1) 삼국시대 및 통일신라시대

우리 나라에 종이가 존재한 시기와 종이를 제조할 수 있는 기술이 언제 어느 경로를 통해 중국으로부터 전래되었는가를 정확하게 밝혀주는 기록이 없어 알 수 없으나 간접적으로 우리 나라에 종이가 존재하여 사용되었거나 제조했음을 알 수 있는 시기는 낙랑시대(B.C.108~A.D.313)이다. 당시의 고분 채광총彩筐塚에서 발견된 종이로 보이는 유물이 있어 이 시기에 종이가 사용되었거나 제조되지 않았나 하고 추정은 할 수 있다. 왜냐하면 B.C.108년경은 중국의 전한前漢시대에 해당되는 연대로서 이미 종이가 제조되고 있었음을 전한前漢 각지에서 출토된 다수의 종이들이 오늘날 이를 입증해 주고 있기 때문이다. 이러한 측면에서 살펴본다면 낙랑시대의 종이로 보이는 유물은 당시에 제조된 종이일 확률이 높다고 볼 수 있을 것이다.

당시의 종이나 그 제조기술은 원형 그대로 다른 문물도입과 함께 중국으로부터 도입되어졌을 것으로 추정되는 바 최초로 중국에서 종이의

원료로 이용되었던 것은 주로 쇄마碎麻, 창포廠布, 어망과 같은 폐마류廢麻類와 수피樹皮가 이용되었다. 북방에 위치하고 있던 고구려는 마류를 원료화 할 수 있는 제지용구인 맷돌을 중국에서 도입해 마쇄했음을 610년 고구려의 승僧 담징이 일본에 맷돌을 전했다고 하는 일본서기日本書紀의 기록을 통해 알 수 있다. 그리고 남부지역인 백제에는 2～3세기경부터 중국 남부지역에서 닥나무를 원료로 이용했다는 기록이 있어 남방계의 제지원료를 이용하는 제지술이 황해를 건너 직접 도입되었을 가능성도 배제할 수는 없다. 왜냐하면 백제 근초고왕近肖古王 30년(374년)에 박사 고흥高興이 처음으로 서기書記를 지었고 당시 논어, 천자문 등 많은 서책을 일본에 전했다는 기록과 성왕(聖王=聖明王, 523～554)의 셋째 아들인 임성태자琳聖太子가 일본에 건너가 제지법을 가르쳤다는 설도 있기 때문이다. 그 기술은 닥나무를 마쇄하지 않고 닥나무 섬유를 두드려 종이를 만드는 기술인 것이다. 이 방법은 제지술을 담징이 일본에 전해준 610년보다 앞선 연대이기 때문에 적어도 610년 이전에 이미 백제 지역은 한지 제조기술이 상당히 발달해 있었음을 짐작케 하고있으며 닥나무 인피섬유를 사용하는 형태가 주류를 이루지 않았나 생각된다. 따라서 당시의 전주는 백제의 완산完山이었기 때문에 완산을 중심으로 초지술이 발달했을 가능성도 있을 것이다. 그러나 그 당시 남부지역에서 발달되어 왔던 닥나무 인피섬유를 타해打解해 만든 한지에 대한 기록이나 출토품이 없고, 제지는 주로 당시의 수도에서 이루어졌기 때문에 전북한지의 역사를 백제시대 초기까지 거슬러 올라가기는 증빙 자료 부족으로 무리라는 생각이 든다. 그러나 한지제조에 관한 직접적인 기록은 아니나 삼국사기에 의하면 10세기경 후백제 왕 견훤이 전라도를 본거지로 나라를 세우고 부채를 만들어 고려 초 태조 왕건에게 선물로 보낸 공작선孔雀扇이 있었다는 기록은 있다. 이 때(고려시대)부터 한지를 이용한 접는 부채가 생산된 것으로 판단되어 전주 부채의 특산품과 함께 전주한지의 시원을 찾아 볼

수 있을 것이다. 따라서 전북의 한지 역사의 시원은 간접기록이긴 하나 확인할 수 있는 시기는 후백제 말기라고 볼 수 있을 것이다.

하여튼 그 당시에는 맷돌은 원료를 펄프화 하는데 이용했을 것이고 초지 방법은 발틀이 없는 초지발을 이용해 모둠뜨기 형태로 초지했을 것으로 추정할 수 있다. 그리고 당시의 초지발의 촉은 초목류의 줄기나 뿌리를 이용했을 것이고 압착 후 햇빛에 건조시켜 제조했을 것이다. 이러한 제조법으로 초지 했음직한 종이로서는 1931년 낙랑시대 고분 채엽총에서 출토된 종이 뭉치와 고구려 초기(B.C.37)문자와 시사를 기록한 유기 100권과 신집 5권 그리고 백제 고이왕 52년(A.D.285)때 왕인 박사가 논어와 천자문을 기록한 경서經書 등을 들 수 있으나 이러한 종이들이 당시 전래된 기술로서 우리가 제조했는지는 확인할 수 가 없다. 그러나 그 이후의 종이로서 가장 오래된 것으로 알려져 있는 평양의 고구려 종이인 묘법연화경妙法蓮華經은 7세기 이전 종이로서 섬유를 마쇄하지 않고 두드려 고해해서 만든 것으로 알려져 있다. 이 시기는 기록에는 나타나지 않았으나 이미 자숙과 정선, 표백방법이 개량되고 대나무발을 이용해 초지한 것으로 생각되어 진다. 통일신라 이후에는 백추지白硾紙가 대표적인 지종으로 자리잡으면서 통일신라시대의 수도인 경주를 뜻하는 계림지鷄林紙로 발전시켜 오늘날의 한지의 바탕이 되는데 기여했다. 한편 당시의 종이로서는 통일신라시대의 무구정광대다라니경無垢淨光大陀羅尼經과 흑서사경금은니자색불보살도黑書寫經金銀泥紫色佛菩薩圖, 백지묵서화엄경白紙墨書華嚴經이 있다. 이들 종이 역시 고해와 정선과정이 양호하게 이루어진 것으로 보아 장인정신과 초지 기술이 상당했음을 알 수 있다.

이 시기에 있어서의 한지의 역할이란 주로 목판인쇄의 재료로 활성화되어 있었고 포장기능과 도서 및 필사筆寫를 할 수 있는 문구적인 기능을 담당했을 것으로 생각된다. 특히 불경의 번역필사 및 보급이 활성화되면서 불교문화에 크게 공헌했음을 쉽게 알 수 있다. 다른 한편으로는

직조해 사용한 마류의 천과 같은 기능을 담당했음을 지紙자의 의미에서 찾을 수 있어 의복대용으로도 일부는 활용되었을 것으로도 추측된다. 또한 이 무렵부터 공예소재로서 종이가 활용되기 시작하여 종이공예의 시원이 되면서 생활문화를 형성해가는 기반이 이루어지고 색지가 등장하여 단순한 지류의 개념이 아닌 조형재료로서의 의식이 생기기 시작했으며 주거용인 창호지로 활용이 되어졌을 뿐만 아니라 장례용품의 제작 및 장식, 가옥의 실내장식용구, 각종 색깔 있는 의복재료와 염색 기법이 발달하면서 한지의 용도가 다양화되면서 당시의 문화적 기능을 폭넓게 담당하고 있었을 것으로 사료된다.

2) 고려시대

이 시대는 우리의 한지가 왕성하게 발달했던 시기로서 조지부곡造紙部曲과 지소紙所에서는 그 지역의 특색 있는 다른 원료를 이용해 종이를 생산하기도 했으며 생산품을 공물로 받기도 했다고 하는 기록만 있을 뿐 구체적으로 지명을 열거하지 않아 정확히는 알 수 없으나 지리적 조건이 좋은 지방에 지소를 설치했을 것으로 미루어 볼 때 전주에 지소가 설치되어 있었을 확률은 높다고 생각된다. 조선시대 초기에 각 지방에서 공납한 종이를 보면 전라도에서는 고정지藁精紙, 충청도에서는 마골지麻骨紙, 강원도는 유목지柳木紙, 경상도는 모절지麰節紙와 유목지를 공납 받았다고 하는 구체적인 원료명에 따른 한지의 이름이 기록되어 있기 때문이다.

또한 고려사高麗史에는 제지의 진흥을 위하여 1145년(인종 23)에 전국 각 고을에 닥나무를 재배하도록 권장하였고 1188년(명종 18)에는 이것을 법령으로 제정하여 제지를 중요한 국가 산업으로 발달시켰다. 따라서 구체적으로 지명은 기록되어 있지 않으나 전북에서도 상당량 닥나무를 재배했을 것으로 사료된다. 이러한 근거는 오늘날도 전북은 닥나무 산지로 널리 알려져 있기 때문이다.

불교가 성행한 당시의 사회, 문화적 배경으로 사경寫經이 많아 서책용으로 사용할 수 있도록 여러 장을 겹친 겹지가 많이 생산되었는데 이 겹지는 묵즙墨汁을 많이 흡수하고 발묵성潑墨性이 좋지 않을 뿐만 아니라 보풀이 일어나 서사용으로 적합하지 않아 다듬이질搗砧방법으로 이를 해결했으며 사경의 보존성 향상을 위해 천연 염색한지가 생산되기도 하였다. 그리고 당시의 제지용구로는 송나라 서긍徐兢이 쓴 고려도경高麗圖經에 의하면 당시 저피자숙제楮皮煮熟劑로는 목회즙木灰汁과 자회장紫灰奬을, 제지용구로는 자부煮釜, 표당漂塘 및 초렴抄簾 등을 사용한 것으로 미루어 보아 이 시대 오래 전부터 제지기술이 완성단계에 이르러 지금의 한지와 비슷한 종이가 개발·생산되었음을 짐작할 수 있다.

그러나 고려말기의 지장의 지위는 후퇴해 버렸다. 당시의 고려지高麗紙는 세계적으로 알려져 중국에서는 고려지를 고려피지高麗皮紙라는 별칭까지 붙여 부르듯이 질기기로 유명했으며 원元으로부터 고려에 요구한 물품가운데 지십만장紙十萬張이 포함되어 있을 정도였으며 고려지는 세세細細하고 지질紙質은 단단하고 두꺼우며 아름답다는 기록이 있고, 명대明代 고렴高濂이 쓴 존생팔전遵生八牋에는 하얀색이어서 비단과 같다는 기록이 있다. 그리고 견인면堅靭帛과 같아서 서화書畵에 이용하면 발묵潑墨상태가 좋아 많이 애용되었다고 한다. 가장 오래된 고려지高麗紙는 일본 나라 동대사 소장(日本 奈良 東大寺 所藏)인 대안(大安 10年), 수창원년壽昌元年, 동 2년판의 화엄경 연밀초演密抄와 남선사南禪寺 소장의 고려장경高麗藏經의 일부이다. 국내의 것으로는 순천 송광사松廣寺에 전해 내려오는 각종 불전佛典과 원종문류圓宗文類, 백운화상白雲和尙 어록語錄 이 있으며 고문서로는 역시 동사同寺 소장所藏의 고려 고종 3년의 제서 1통(制書 1通), 지원至元 18년의 노비문서奴婢文書 1통, 및 서장문자西藏文字 문서 1통 등이 고려지의 좋은 보기가 되고 있다.

3) 조선시대

조선시대에는 초기부터 종이의 수요가 활자의 수요와 함께 증가해 제반 수공업 중 가장 발달된 부문이 되어 종이의 품질도 우수할 뿐만 아니라 생산된 분량도 상당히 많았고 원료의 다양화와 용도의 대중화를 이루어 제지업은 중요한 산업으로 굳히게 되었다. 국가에서는 관제를 개정하면서 1466년(세조12)에는 조지소造紙所를 조지서造紙署로 승격시켜 종육품아문從六品衙門이라는 품계를 두고 관원을 증원해 조선시대 제지사업의 근간을 이루었고 궁내宮內 조달과 명의 조공지 요구량을 충족시켜 나갔으나 이곳에서 제조되는 수량만으로는 전체수요를 충당하기가 어려웠다. 따라서 제지기술의 개량에 힘써 화지華紙 제조법과 생마生麻를 사용하는 제지법을 배우기도하고 왜저倭楮를 구해 종이를 제조하기도 했으며 자체에서도 새로운 기술이 고안되어 태지苔紙를 제조하게 하기도 했지만 충분하지 못했다. 관영 조지서가 생긴 이후로 지장들이 보호받기보다는 반노예적인 노동을 강요당해 의욕을 잃어 기술은 제대로 발전하지 못하다가 임진왜란을 겪으면서 조지서의 시설은 파괴되고 지장들 마저 흩어지게 되면서 국가에서 필요한 종이를 제조할 수 없게 되었을 뿐만 아니라 그 질마저 형편없게 되는 난맥상을 보이게 되었다. 그리고 당시의 국가정책이 농본주의에 토대를 두어 상공업을 억압하고 있었기 때문에 제지업 자체도 민간업으로 발달하지 못하고 관부官府와 사부事府의 수요를 위해서 존재하고 있었다. 특히 사대외교용으로 사용하던 표전자문지表箋咨文紙의 조달이 어려워지자 자급자족해 지류를 소비해오던 승려들을 모집하여 외교용 종이를 제조시킴에 따라 사찰이 중요한 한지 생산지가 되었다. 이러한 연유로 전라북도 완주군 소양면 대흥리 송광 마을이 한지업이 번성하게되는 연유가 되는데 1608년(선조 41)에 임진왜란으로 불타버린 송광사를 중건하면서 벽암대사碧巖大師가 지역 주민들을 모아 한지 제조법을 가르쳐 주면서 송광 한지의 역사가 시작되었다고 한다.

이처럼 전북지방에서 전통적으로 한지업이 융성했다는 기록은 기타의 고문헌에서도 나타나고 있다. 동국여지승람東國輿地勝覽에서는 저楮 및 지紙의 산지를 구분한 후 전라도 전주를 「지(紙)」의 상품지라 칭하고 남원, 순창, 용담, 임실, 무주, 진안(이상 현 전라북도), 함평, 해남, 담양, 곡성, 옥과, 낙안, 보성, 광양, 구례, 동복(이상 현 전라남도) 등의 16현을 닥나무 산지로 기록하고 있으며, 세종실록지리지 전라도 궐공조에는 전라도에서 생산되고 있는 종이를 표전지表箋紙, 자문지咨文紙, 부본단자지副本單子紙, 주본지奏本紙, 피봉지皮封紙, 서계지書契紙, 축문지祝文紙, 표지表紙, 도련지擣鍊紙, 중폭지中幅紙, 상표지常表紙, 갑의지甲衣紙, 안지眼紙, 세화지歲畵紙, 백주지白奏紙, 화약지火藥紙, 상지狀紙, 상주지常奏紙, 유둔지油芚紙 등을 들면서 생산지종이 다양했다고 기록하고 있다. 또한 고려시대로부터 조선 초기에 이르는 기간에 제지원료인 「저楮」를 식재 할 것을 장려했다는 기록이 있다. 이에 따라 제지업은 민간의 자유경쟁에 맡겨짐에 따라 품질이 향상되어 당시의 제품은 국내외에 명성이 높았다. 전북지방의 경우, 조선 초기에 이미 많은 저피楮皮가 생산되었는데 구체적인 기록으로는 임원경제지林園經濟誌 임하필기林下筆記 권12 저산조楮産條에 의하면 동국의 저楮생산량은 호남의 해남이 으뜸이고 그 중에서도 완산은 그 품질이 다 듬어지지 않았지만 부드럽고 순창은 정화精華하나 약하고 남평南平은 단단하나 어둡고 남원은 백설과 같고 부드러움이 기름덩이와 같아 이는 천하에 제일이다. 그 이유는 수질로 인하여 그러하다고 기록하고 있다. 영남은 거칠고 무거우며 빛깔이 고르지 않다고 기록하고 있다. 또한 여지도서輿地圖書, 대동지지大東地志에는 조선 후기의 한지 생산지로 함경도 북청, 강원도 평창, 충청도 연산, 청주, 공주, 경상도 밀양, 청도, 하동, 영주, 창녕, 함안, 전라도 전주를 기록하고 있는데, 특히 전주에서 생산된 종이는 품질이 상품上品이라는 주석이 붙어있다. 조선시대의 실학자 서유구徐有榘의 임원경제16지林園經濟十六誌에도 전주·남원의 한지를 천하에

드문 것으로 극찬하면서 선자지扇子紙, 간장지簡壯紙, 주유지注油紙, 유둔지油芚紙, 태지苔紙, 죽청지竹靑紙를 꼽고 있다. 조선시대에는 전주 감영을 중심으로 객사客舍 주변은 당시 관수용품과 민수용품의 각종 전통 수공업의 중심지가 되어 있었는데, 구전에 의하면 전주 객사주변에는 부채공장이 많았다고 하고, 종이는 대부분 전주성 밖에서 생산되었다고 한다. 전주산 종이는 진상품으로 지정되어 서첩용 진상품의 책임량이 과중하여 문종 원년(1451) 현감 이운경이 조정에 올린 상서에 의하면 당시 진상용 책지의 책임량이 과중하여 민폐가 많다고 상소하고 있다. 당시의 연간 진상 양은 경상도 6,500권, 전라도 4,500권이었다. 그러나 지리학적으로 볼 때 관수용이 아닌 민수용에 있어서도 전주에는 낙향한 선비들 또는 가난한 선비들이 유달리 많아 종이 수요를 자극하고 또는 직접 생산했던 것으로 보이며 인근의 풍부한 원료와 용수, 시장 입지조건 등이 부합되어 한지의 자급자족 형태가 이루어짐은 물론이고 지질향상에도 주력한 것으로 보인다. 그러나 임진왜란과 대동법실시로 저전楮田이 곡식을 심는 땅으로 바뀌면서 지물이 귀하게 되자 자급자족으로 충당하고 있던 사찰寺刹에까지 조공지 헌납을 요구하게 되면서 사찰이 중요한 한지생산지가 되었다. 이때부터 사찰은 조선시대 말기까지 국가수요의 지물紙物을 제조, 납입하는 곳으로 착각할 정도가 되어 1700년(숙종 26)에는 조정수요의 절반을 전국사찰이 담당하게 되었다. 이 같은 상황이어서 책임량을 완수하기에 급급하다보니 한지업은 쇠퇴의 길을 걷게되었을 뿐만 아니라 지방 관서와 토호들의 수탈이 막심해지자 폐사하는 절이 속출했다. 더욱이 1882년(고종19년)에는 조지서造紙署마저 폐쇄해버림으로서 근 500년간 맥을 이어온 국영 제지기관도 그 자취를 감추게 되었다. 특히 이 당시에 하삼도下三道의 피해가 극심했다. 즉, 조선시대 후기에 이르러서는 전란과 사회의 혼란 속에서 책임량 조달이 급선무였기 때문에 제지기술의 향상은 기대할 수 없었다. 조선시대 초기와 중기 전반부에는 지질 적으로 우

수했고 실생활용품으로도 이용될 만큼 다양화되었으나 후기에 이르러서는 일반적으로 투박하고 질긴 것이 장점이긴 하지만 질이 섬세하지 못하여 먹을 잘 받지 않는다는 평을 받았다. 이처럼 지질이 열악해진 원인은 여러 가지가 있겠으나 관의 전매사업처럼 된 당시의 관영 조지에 따른 제지술의 진보가 없었기 때문인 것으로 사료된다.

4) 구한말～8. 15 해방전

전주는 전통적으로 한지 생산의 3대 산지중의 하나였다. 1910년대 문헌에는 당시의 전국 방방곡곡의 시장조사에서 전주 남문장, 서문장, 삼례장의 특산물이 한지였으며 그 생산량이 4만원圓으로 나타나 있다. 이는 전국의 약 780군데의 시장을 조사한 것으로 그 중에서도 종이가 취급되고 있는 장이 약 200군데, 그 중 종이를 특산물로 특기한 곳은 경주와 의령, 전주인 것으로 보아 구한밀 당시에는 경주, 의령과 더불어 3대 한지 생산지였음은 틀림없었다.

그러나 이 시점을 기점으로 하여 일제시대를 거쳐 해방당시까지의 양적인 변천과정은 다른 양상으로 전개되는데 그것은 일제치하에서 한지 생산지도와 장려는 경주지역을 중심으로 경북도가 경남도 보다 더욱 우세했던 것 같다. 전북과 쌍벽을 이루는 곳으로 경북이 부상하고 있다. 1936년 현재 통계에 의하면 생산량에 있어 전북이 23,268 괴塊, 금액으로는 713,589원으로 최고 액수이나 생산량에 있어서는 경북이 24,849 괴로서 전북 보다 다소 많고 금액은 657,071원으로 약간 떨어진다. 이것은 전북이 고가지高價紙에 치중했거나 품질의 우수성을 말해주는 듯도 하다.

당시 국내 저피 생산량 규모를 본다면 1925년 157만관(5,887.5톤), 1936년 184만관(6,900톤), 1937년에 196만관(7,350톤)으로서 계속 신장세를 보이고 있음은 당시의 한지공업이 계속 신장되고 있었음을 말해주고 있다. 1936년도 당시의 한지 수출액(만주)은 4만원圓에 이르고 전국의 제

조 호수는 약 9,000호로 추측하고 있다(1938년 현재). 이를테면 한지 전성기의 기수 노릇을 전북, 경남북 3도가 담당하고 있었던 셈인데 당시 전북의 한지 주산지로는 전주, 진안, 무주, 임실, 순창, 고창을 들고 있다. 그리고 1937년도 현재 경기, 전북, 경북의 5개 조합을 필두로 국고보조에 의한 한지조합이 전국에 28개가되고 국고 보조액은 총 8만원 정도였다. 조합이 생기기 시작한 것은 1927년부터이다. 조합에는 공동작업 시설인 고해기, 건조시설 등이 있어 조합원들이 일정 사용료를 내고 사용했으며, 종이 뜨는 작업은 개인 시설을 이용했다.

전북 한지산업은 미곡 다음으로 중요한 산업이었기 때문에 전북 도에서는 각 군에 산업기수 10여명을 배치하고 도 비 예산의 3%에 상당하는 장려비를 주었으며 당시의 연산 액은 80만원에 달했고 한지제조 종사 호수는 3,000여 호가 넘을 정도로 번성했던 산업이었다.

그러나 세월이 흘러가면서 수출량이 감소하고 주요 소비지인 만주의 구매력이 떨어지는 동시에 한지는 고가 품목으로서 저소득층에게는 대중적으로 소모 할 수 있었던 품목이 아니었다. 그리고 기계적인 생산방법에 입각한 근대제지업의 산물인 양지가 한지의 전통시장을 잠식해 가면서 양지수입액이 1919년 이후 급격히 증가하기 시작했다. 그러나 아무리 근대 제지업이 한지의 전통시장을 잠식하였다 하더라도 한지제조업을 완전히 소멸시킬 수는 없었다. 동양인의 생활양식이 존속되는 한에 있어서는 한지에 대한 수요는 사라질 수는 없는 것이기 때문에 한지의 외국수출은 여전히 계속되었다. 1925년의 수출액이 2,372,939원, 1934년에는 2,520,531원으로 계속 증가추세를 나타냈으나 1934년 당시 1922년에 일본의 왕자제지주식회사, 한국 신의주 분 공장이 설립된 이후 2,605,515원에 상당하는 양지를 수출해 당시 한지 수출액인 2,520,531원을 압도해 양지수출이 우위를 차지하게 되었다. 그러나 당시의 한지는 한국의 국내시장 뿐만 아니라 만주나 중국에서 한지에 대한 수요가 꾸준해 수출은 계

속 증가했다. 당시에는 인천항에서 선박을 통해 주로 중국으로 수출되었으나 1913년 우리와 만주간의 국경통과 철도화물의 관세경감 결정에 의하여 철도화물의 경우에는 중국 측 수입세의 1/3이 감면되는 혜택이 주어졌기 때문에 신의주를 통해 수출량이 증가하게 되었다. 신의주와 대구에서 철도로 수출되는 것은 주로 안동, 봉천으로 수송되었는데 그 액수는 각각 안동 88,636원, 봉천 31,310원이었다. 여기에서 다시 베이징, 상해, 남경, 요양, 영구, 철령, 장춘, 하얼빈 등으로 수송되었다. 인천에서 해상로를 통해 수출되는 것은 주로 대련, 지부, 천진으로 수송되었는데 금액은 각각 2,563원, 7,623원, 12,088원 이었다. 당시의 한지 시세는 서울시내 한지물가와 중국 주요도시의 가격을 비교해보면 가격은 비교적 일정하여 안정된 가격이 형성되고 있었으나 1차 세계 대전 이래 물가 등귀의 영향을 받아 한지의 가격도 크게 오르게 되었다.

5) 해방 후와 1960년대의 전북한지

해방 이후에도 전주 및 전북지방의 한지산업은 해방전의 여세를 몰아 부안군, 옥구군, 익산군을 제외하고 완주군을 위시하여 임실군, 진안군, 순창군, 고창군. 전주시 등지에서 꾸준히 성행해 오고 있었다. 불행하게도 1945년을 전후한 한지생산량 통계는 없어 알 수 없으나 저피는 1945년 이후에도 계속해서 생산되어 통계에 잡혀 있는 것이 있다. 1937년도 인피섬유 생산량이 7350.0톤에서 1945년 2395.7톤으로 줄어들었으나 1946년 이후 1948년까지는 2,855.4톤을 유지해 왔음을 통계를 통해 알 수 있다. 해방 직후부터 1950년도까지는 전국의 한지생산량 통계자료가 없어 정확한 고증은 어려우나 적어도 1951~1957년까지에 있어 한국전쟁 시기를 제외하고는 앞서 1936년 수준을 훨씬 웃돌고 있는 형편이며 한국은행 조사월보에 의하면 1952~1957년 사이에 전라북도가 전국에서 차지하는 한지생산비율은 평균 27% 정도였다. 전북도중에서도 완주군,

임실군, 순창군, 진안군, 고창군의 순서로 한지생산 실적이 높았다.

당시의 대표적인 지종은 창호지, 선자지扇子紙, 장판지, 농선지, 장지, 태지 등이었으나 그 지질이 떨어졌다고 한다. 그 원인은 원료 배합시 폐지 혼입량이 증가한 탓으로 생각된다.

한편 1960년대 이후부터는 한지생산이 지지부진하면서 각 군에 따라 통계자체도 산출하지 않는 경우가 발생하면서 한지산업 정책의 난맥상을 보이기 시작했다. 특히 통계산출시 단위도 일관성 있게 통일시키지 않았다. 통계에 의하면 당시 진안군과 순창군 정읍군 김제군의 한지생산량이 급격히 줄었거나 한지산업이 지리멸렬 해가고 있음을 알 수 있다.

6) 1970년대 이후의 전북 한지

1970년대에 들어서면서 한지산업이 급격하게 쇠퇴해 감에 따라 아예 저피 생산량 통계를 산출하지 않았고 전주시, 무주군, 장수군에서만 일부 통계로 산출해 놓았을 뿐이다. 그리고 농가부업 형태의 한지생산은 사라지고 전업형태로 바뀌면서 소비나 유통구조가 유리한 도시에 한지 제조업이 발달하기 시작했다.

이러한 현상은 정책적으로 폐수처리의 비용을 줄이기 위하여 집단적으로 공단지역에 입주시켜 초래된 현상이지 자연 발생적인 현상은 아니었다.

한편 해방전 전북에 산재한 500여 개의 한지 제조업체는 1957년에는 315개, 1978년에는 74개, 1989년도에는 50개의 업체로 줄고 오늘날은 25개정도의 업체만이 그 명맥을 유지해 오고 있는 것이 오늘날의 현실이다.

4. 전북 한지산업의 현실과 그 장래

이상에서와 같이 전북의 한지산업은 역사적으로 그 맥을 꾸준히 이어오면서 오늘날에 이르고 있지만 주거문화의 변화와 기계지의 출현으로

그 수요가 쇠퇴한 것만은 사실이다. 그러나 한지는 우리 민족문화의 전통을 이어받은 전래적 산물로서 서예, 한국화, 한지 공예, 장황(裝潢), 주거 및 주술용은 물론이고 현대응용미술과 유화용 캔버스, 인테리어 분야, 팬시제품, 포장지, 고성능 스피커 콘지, 의상 디자인용 및 의복, 특수 방음패널, 전자파 차폐지, 의료용 멸균지, 미용지, 광학용 렌즈 클리너, 초경량 인쇄용지 등 폭넓게 응용되고 있는 특수지 이다. 한지 수록지의 특성상 장인정신이 요구되고 노동집약적 산업이긴 하나 우수한 우리의 닥나무 인피섬유를 활용한다면 해외시장 확보의 전망이 밝고 농한기를 이용해 저피를 생산할 수 있어 농촌부업으로서도 충분한 소득원이 될 수 있는 것만은 확실하다. 따라서 현재 사양화되어져 가고 있는 한지산업의 실태를 파악하고 하루속히 후계자 양성과 한지제조 관련 용구 제작자 지원과 원재료의 부족현상이 나타나지 않도록 행정 부서에서도 관심을 갖고 체계적으로 접근해 해결하고자하는 노력이 필요하고 한지 제조업체에서는 시설 기자재의 확충 및 개선, 품질표준화, 용도의 다양화 및 적합성에 역점을 두고 연구, 개발하여 세계시장으로 진출할 수 있는 기반을 확고히 할 필요가 있을 것이다. 이와 같은 인위적인 노력도 필요하지만 진정으로는 수록한지의 매력을 충분히 발휘할 수 있는, 즉 뛰어난 수록한지를 제조하려는 지장들의 장인 정신일 것이다. 이러한 것들을 하루속히 해결하지 않으면 한지의 흔적을 되찾을 수 있는 길 또한 멀어진다. 수록한지를 지켜나가는데 있어 21세기를 대비해 반드시 넘겨 주어야할 중요한 일은 이와 같은 문제 제기와 함께 장인 정신이라고 생각된다. 그리고 우리는 뛰어난 수록한지를 제조할 수 있는 여건을 만들어 가야하고 뛰어난 수록한지를 인정하고 자긍심을 갖는 마음, 그리고 마지막으로 감동하는 마음을 갖는 일이 필요하다. 진정으로 중요한 것은 숫자보다 수록한지의 매력을 갖춘 한 장의 종이이기 때문이다.

참/고/문/헌

高承濟,「韓國紙類 輸出의 歷史的 考察(1),(2)」,『製紙界』第102, 103號, 1974.

關義城,『手漉紙史の研究』, 東京, 木耳社, 1976.

구자운, 전통한지의 원료와 제작과정 및 특징. 한국의 종이문화. 국립민속박물관. 도서출판 신유, 1995.

金慶嬉, 韓紙製造方法研究. 中央大學校 大學院. 圖書館學科 書誌學專攻. 碩士 學位論文. 1990.

金錫禧, 조선왕조 말기의 지방제지업에 관한 일고(I). 부산대학교 논문집 제19집. 인문·사회 과학편. 1975.

金舜哲, 종이의 이야기. 서울. (주)포장산업. 1992.

金才熙, 韓紙工業에 對한 地理學的 研究 - 全州韓紙를 中心으로 -. 高麗大學校 敎育大學院. 地理敎育 專攻. 碩士學位論文. 1983.

金天應, 韓紙製造에 關한 考察. 연세어문학 6집. 1975.

文承勇, 中國造紙術盛衰史(11). 제지계 1991年 12月號. 1991.

朴東百, 우리 나라 製紙考. 馬山大學 論文集 3卷. 1981.

朴齊家, 熱河日記(國譯本). 서울. 民族文化推進會. 1977.

朴鎭柱, 韓紙(紙匠). 無形文化財 調査報告書 第109号. 文化財管理局. 1973.

裵映奎, 全北 韓紙工業에 對한 考察. 이화여자대학교 사범대학 사회생활과 녹우 회보. 제3호 1961.

徐 兢, 高麗圖經(影印本). 서울. 亞細亞文化社. 1983.

徐有榘, 林園經濟誌(影印本). 서울. 保景文化社. 1983.

宣柱善, 書藝槪論. 서울. 美術文化社. 1986.

成 俔, 庸齊叢話 10. 萬機要覽. 世宗實錄地理誌. 全羅道編

성은구역, 日本書記. 서울. 정음사. 1987.

世宗實錄 券二十四, 十三年 十一月.

소엽생, 國産紙, 製紙 제15호. 1957.

宋應星, 天工開物. 臺灣. 中華叢書委員會. 1955.

新增東國與地勝覽(國譯本), 서울. 民族文化推進會. 1986.

沈愚萬·朴四郎, "한지" 製紙技術에 對한 考察. 장안논총 2집. 1982.

魚孝善, 韓紙와 造紙署 (附, 韓紙文獻目錄), 製紙界 제81호 1969.

芮庸海, 우리종이. 제지계 72號. 1967.

劉仁慶, 中國古代造紙史話. 北京輕工業出版社. 1978.

劉輝國, 林台俊. 造紙史話. 上海. 科學技術出版社. 1983.

李光麟, 李朝初期의 製紙業, 歷史學報(제10집). 1958.

_____, 李朝後半期의 寺刹製紙業, 歷史學報(제17,18집). 1962.

里門童人, 우리 나라 종이. 製紙 第 35號. 1961.

李範純, 畫宣紙, 製紙 제19호. 1958.

_____, 製紙의 起源과 發達. 韓國印刷大監編纂委員會. 1969.

李錫浩, 韓國名著大全集, 一卷. 서울. 大讓書籍. 北學議 內篇 紙條. 1982.

全 哲, 전북지방의 한지공업 실태조사 및 육성책에 관한 연구, 제지계 제206호. 1989.

_____, 李命器. 닥나무 靭皮纖維長이 紙質에 미치는 影響. 韓國文化財保存科學 第5券 第1號. 1994.

_____, 韓紙에 對한 小考. 圓光大學校 林學科. 鳳林 2. 1988.

_____, 닥나무의 靭皮纖維를 利用한 傳統 韓紙壯版紙 開發에 關한 硏究, 木材工學18(4). 1990.

_____, 한지제조 이론과 실제. 익산. 圓光大學校 出版局. 1996.

錢存訓, 中國古代書史. 香港. 中文大學出版部. 1925.

전주제지 주식회사. 전주제지 20년사. 1985.

鄭善英, 한지의 뿌리를 찾아서(9) - 우리나라 종이 및 製紙術의 起源에 관한 諸說에 대하여. 제지계 1989年 8月號. 1989.

_____, 한지의 뿌리를 찾아서(11). 제지계 1989년 10월. 1989.

_____, 종이의 역사. 한국의 종이문화 1995. 국립민속박물관. 도서출판 신유. 1995.

諸洪圭, 韓紙史小考. 圖書館 179집. 1973.

조인정, 韓紙工業의 現況과 展望 - 全北을 中心으로 한 小考 -, 製紙 제28호. 1960.

조형균, 구한말 전후시대의 한지생산과 대 중국 수출상황. 제지계 제216호. 1990.

_____, 한지의 뿌리를 찾아서, 전주지방편(上), 제지계 제 213호. 1990.

增補山林經濟(影印本). 서울. 亞細亞文化社. 1981.

陳大川, 中國造紙術盛衰史. 臺北. 中外出版社. 1978.

蔡一均, 종이의 歷史. 製紙界. 通卷 137號. 1983.

최경환, 한지공업 육성종합대책. 전라북도 상공부 상정과 보고서. 1978.

崔光南, 紙類文化財의 保存. 文化財 19. 1986.

한국인쇄대감편찬위원, 製紙의 起源과 發達, 韓國印刷大鑑. 1969.

6.

짧은 인생을 길게 담아내는 무대의 혼

박 병 도

1958년 전북 순창 출생
중앙대학교 대학원 연극영화전공(문학석사)
현재 전북대학교, 전주대학교, 백제예술대학교 출강

주 요 활 동

저서 『창극의 무대화에 관한 연구』
80여편의 작품연출
제4회, 제7회 전국연극제 대통령상 수상
전라북도 문화상 수상

1. 무형예술의 흔적을 찾는 일

해방 후 전라북도 최초의 극단인 『전협』이 생겨난 이래, 전북 지역의 연극은 수많은 극단을 양산하고 끊임없이 활동하여 왔다. 전통 판소리의 본향이라 일컫는 예향의 텃밭에서 그리 길지 않은 탄생의 역사를 갖고 있지만, 고수鼓手를 대동한 단출한 독연형태로도 공연이 가능한 판소리의 대물림에 비한다면, 연극의 행위는 사뭇 발전의 형태가 다를 수밖에 없다. 즉 연극이 제반 예술적 요소를 모두 포함하여 무대 위에 종합적인 표현을 이루어 내는 집단예술의 특징을 가짐으로써, 연극의 기초단위는 당연히 '극단'이라 하여왔다. 바로 그러한 극단의 생성과 소멸, 그리고 발전의 역사가 전북연극사며 이 지방 극예술의 발자취가 아닐까 한다.

연극의 골격을 이루는 기본요소가 '배우'와 '극장', '관객'과 '희곡' 등으로 널리 알려져 있지만, 연극제작의 일선에서는 정작 창작구조system의 독특함에 의해 그 무한한 창출의 양식이 달라지게 마련이다. 우리의 현실은 이중 '극장주의 시스템'을 택하는 형편은 아닌 것이고, 작금의 역사는 완전한 PD시스템(producer system)의 일방적 행보라 하지 않을 수 없다. 우리가 보편적으로 접해왔던 유럽의 오페라나, 브로드웨이의 뮤지컬 등은 전형적인 '극장주의 시스템'으로 발전하여, 공연의 주체인 인력의 시스템이 온전한 극장의 건물과 그 *인지가치* value 안에 존재하고 있다. 근래 정부 차원의 국립단체(국립극장)나 시립단체(세종문화회관 - 서울시립단체) 등이 이러한 형태를 보이고는 있으나, 예술의 전반적 활동수효를 감당해 내는 민간단체의 경우, 그들의 예술적 역사의 장을 대물림(家製) 형식으로 발전시켜 온 PD시스템에 의존하였다해도 과언이 아니다.

이러한 예술적 연맥이야말로 척박한 현실을 이해의 가능태로 엮어내는 첩경이었으며, 때로는 이러한 가제형식의 집단적 카르텔cartel이 개인적 이해로 환원되어 진정한 시대의 장인匠人들을 산화시키는 악재로도 작용

하였다. 그러나 효용의 값어치로 볼 때 선택의 여지없이 한국의 장인문화는, 과거 백제의 도인陶人들이 그러했듯이, 철저한 영웅적 카리스마가 시대를 풍미하고 역사의 족적을 생성하였다.

그 뛰어난 개인적 행보에 어떠한 운이 따르든지 간에, 인간은 환경과 풍습, 그리고 관계의 영향 안에서 성장하고 쇠멸하였다. 그것은 곧 지역적 기질과도 연관이 깊어, 인물을 키우고 성장시키는 배려의 인성들이 만연한 곳인지, 아니면 배타와 질시로 싹을 자르는 집단이해주의가 팽배한 곳인지에 따라, 그 지역의 문화나 예술은 '지역성'과 '탈지역성'의 한계를 넘나들게 마련이었다.

근래의 환경설정은 사뭇 달라진다. 즉 선각자의 능력이 곧 '마라톤 주자의 결승점 골인 초시계 재듯'한 수치로 변환되지 않는 한, 거석머석한 아날로그식 잣대로 평가절하 되기 십상이며, 또 그러기에 예술적 이해타산에 곧잘 타협하여 부족한 능력들의 평균치에 합의하는 형태로 변형되기도 한다. 때로 그것은 인간들이 예술을 하기 때문에 인간적일 수도 있다는 합리화도 가능했다. 모순덩어리 인간이 하는 짓거리인 바로 그 '예술'의 모순은, 보다 많은 인간들의 모순이 모여서 하는 예술일수록 생명력이 있었다. 그 중의 하나가 바로 연극이다. 그러한 모순 중에 가장 집단적 모순을 안고 진행되는 현재진행형이 연극의 무대다. 연극무대의 특징중의 하나가 바로 현전성(現前性 ; now and here)이기에 과거의 일이나 미래의 일이나 바로 이곳, 이 장소에서 진행되어야 한다. 어떠한 역사나 어떠한 비전도 현재의 상황을 초월하여서는 아니 될 것이라는 절박한 능력들이 연극의 역사를 그려 나가고 있다. 그런 모순은, 전혀 다른 미지의 창을 넘나들어야 하는 비전의 고통을 알려고도 하지 않은 채, 오로지 현실의 행위에 자족하며 그 시대의 역할분담에 충실하기 마련이었다.

연극은 일회성으로 지워지는 무형의 예술이다. 그러나 그 감동과 감흥은 보는 이의 가슴에 오래도록 남기도 한다. 그러나 그것 또한 모순이

다. 역사는 정복하는 자의 역사이기 때문이다. Hovland학파의 가수면효과假睡眠效果 이론을 보더라도, 인간은 신뢰할 수 있는 정보보다도 신뢰도가 현저히 낮은 정보에 오히려 민감하고, 그 효과가 지속된다는 점은 이를 잘 반증한다. 화가의 그림은 실물實物로서 오래도록 남아있다. 고호나 모딜리아니의 그림이 당시의 비판을 극복하고 인류의 입에 오르내리는 까닭도 증거보존의 부산물이 있기에 가능한 일이다. 모짤트의 스코어나 이중섭의 담배종이, 이상李箱의 원고지는 지금도 보고 연주하고 감상이 가능하기에 평가에 평가를 거듭할 수 있다. 그러나 무형의 예술은 그 역사를 담아내는 일에 지극히 객관적일 수 없다. 그것의 흔적이 역사성으로 진화될 때, 누군가에 의해 기술되는 '순간'과 '인지치'는 매우 절대적일 수 있다.

하지만 우리는 그러한 무형의 원칙에 더욱 충실하고자 한다. 무형의 예술을 붙잡고 강행해야 하는 고난의 행군에 오히려 그 끈끈한 인간적 교통이 화인처럼 남아 있기 때문이다. 그러한 전북연극의 역사가 오롯이 기술되어 지는 시점이 선각자처럼 한 인물이 나타난 시기부터라고 하겠다. 그가 바로 고 박동화朴東和 선생이시다. 그는 전북연극 PD시스템의 선두주자였고, 그의 카리스마는 오늘날의 전북연극이 가능케 한 원동력이라 입을 모은다.

1910년대로부터 해방 이전과 이후의 연극활동에 대해서는 이미 학술적으로 연구된 바 있는 기존의 연극사를 참고하기를 바라며, 본고에서는 전북 현대연극의 싹을 틔우는 시기랄 수 있는 박동화 출현 이후로부터 기술하기로 한다. 다소 부족한 부분이 있고, 많은 내용들이 누락되었을 것으로 안다. 그러나 이러한 오류는 후일 보다 철저한 탐구에 의해 온전히 회복되는 연극사로 다시 쓰여질 것이라고 믿는다.

그리고, 필자 역시 현장에 몸담아 활동을 하였던 장본인인 만큼 본인 활동 해당부분의 기술에 있어서 매우 불편하였음을 고백하면서, 이러한

정리의 가닥은 전편에 있어서 전진기의 논문『전북연극사 연구』를 바탕
으로 하였음을 밝혀 둔다.

2. 60, 70년대의 전북 연극

근대 전북연극의 족적은 고故 박동화를 빼놓고는 설명되어지지 않는
다. 또한 현존하는 사실적 기록으로 설명되어지는 가장 오래된 인물이기
도 하다. 그의 업적은 단체의 설립과 혁혁한 활동, 그리고 그 단체를 통
한 후진양성으로 이어져 오늘날까지 그의 숨결이 살아 남아있다. 즉 박
동화가 불같이 살다 간 흔적은 지금껏 전북연극의 맥을 형성케하는 원동
력이었으니, 전북연극은 곧 박동화를 떠올리는 등식을 성립케 된다.

그는 45세였던 1956년, 전북대학교 대학신문 편집국장으로 취임, 1959
년 국립극장 현상모집에 「나의 독백은 끝나지 않았다」가 당선되면서부터
활동을 시작하였고, 뚜렷한 연극적 토양이 구축되지 못한 향토 연극의
기틀을 잡는 주역이 되었다. 그의 첫 활동의 근거지는 전북대학교였고,
교내에『극예술연구회』를 설립하면서부터이다.『극예술연구회』는 후일
『기린극회』로 개명되었고 현재까지 활동하고 있다.

60년대 활동한 또 다른 단체로는『소인극회』,『오목대극회』가 있었으
나, 별다른 활동없이 사라져 버렸고, 70년대에 들어서는『행동무대』를 비
롯하여『서라벌극회』,『비사벌극회』가 탄생되어 실험 연극의 독특한 무대
를 형성하는 등 총 1백여 회의 공연이 이루어짐으로써, 한 해 평균 10여
회의 연극 무대가 마련되는 중흥기를 맞이하게 된다. 이러한 발전의 역사
는 결국 70년대 후반에 전국 최초로『전라북도대학연극협의회』가 결성되
어 '전라북도대학연극제'란 대학생들의 연극을 통한 축제의 장이 펼쳐져
전북 연극은 더욱 더 활기를 되찾게 된다. 또한 이를 토대로 80년대와 그
이후의 전북 연극은 이들 대학연극협의회 출신들이 이끌게 된다.

1) 박동화와 『창작극회』

　『전북대 연극부』의 태동은 박동화 등장 훨씬 이전으로 거슬러 올라간
다. 1953년경 하이엘망스 원작, 조인환 연출 작품인 「천우환」이 그 시발
점이라 하겠다. 그러나 출범과 동시에 긴 수면상태에 빠지고 말았고, 그
로부터 7년여만인 1961년 2월에서야 결국 박동화의 등장으로 본격적인
활동을 재개하게 된다. 그러나 당시의 공연들은 명칭만이 『전북대 연극
부』였지 박동화를 비롯하여 졸업 선배 및 기성인들도 같이 작업에 참여
하는 준 직업 극단의 면모를 갖추었다. 이는 졸업선배들이 마땅히 설 수
있는 기성단체가 전무한 극계의 취약한 실정을 대변하는 것이기도 하며,
학생극 역시 선배의 도움이 없이는 스스로 자생할 만한 능력이 없었음을
반증하기도 한다.

　1962년 3월 예총전북지부 산하에 '연극협회'를 결성한 장본인도 박동
화였다. 그해 5월, 향토축제인 제1회 전라예술제에 도내 각지의 연극인들
을 규합하여 김구진 작, 황촌인 연출의 「대하의 역사」를 공연하였다. 공
연에 참여한 이들은 40~50년대 전북연극을 주도했던 인물들이었는데,
전주의 최호영, 조인환, 이봉섭, 양종태, 변영희, 군산의 안종옥, 임정미,
이리의 전완, 홍한, 고산의 김신택 등이 그들이다. 전라예술제의 출범과
작품출품이라는 특별한 이슈로 인해 의욕적으로 뭉쳤던 그룹이 작품공연
후 흐지부지 해산하게 되자, 박동화는 당시 전북대 연극부 출신을 중심
으로 1964년 『창작극회』를 결성하게 된다. 따라서 『전북대 연극부』와
『창작극회』의 공연보는 초창기 작품들을 중첩 기록하기도 한다.

　『창작극회』가 정식 출범되기 전까지 박동화는 총 7편의 공연을 『전북
대 연극부』에서 올리게 되지만, 『창작극회』에서의 활동 역시 전북대 연극
부 선배 및 재학생까지 참여하는 활동이었다. 즉 대학내의 인적자원으로
출발한 활동을 점차 사회로 확산시켜 『창작극회』를 결성케 되고, 부족한
인력들을 서로 수급하는 형식으로 당분간 활동을 지속해갔던 것이다.

이는 '또한 지금까지 전북 연극은 『전북대학교 연극부』에 의해서만 오직 그 명맥을 유지했을 뿐 성인 단체에서는 학생 속에 끼여 출연을 했을 따름이었다'(전북일보 1968년 7월 7일자)라는 기사가 말해주듯, 적어도 『전북대 연극부』가 현재의 『기린극회』라는 정식 명칭을 갖게 되기 전까지, 박동화의 『창작극회』와 『전북대 연극부』는 명칭만이 앞뒤가 있었을 뿐 하나였다는 것이다.

박동화는 『창작극회』에서의 공식적인 첫 작품으로, 셰익스피어 400주년 기념 행사라는 타이틀로 「베니스의 상인」을 64년 4월 하순경에 공연할 예정이었는데, 준비과정에서 그만 무산되고 만다. 그런데 갑자기 뜻하지 않은 상황이 벌어진다. 박동화의 희곡 「두주막」이 공보부 주최, 예총 주관의 신인예술상(연극부문)에 당선된 것이다. 이를 계기로 다시 의기투합한 단원들은 5월 26일부터 국립극장에서 열린 '전국연극경연대회'에 참가, 창립공연이자 처녀 출연으로 최우수상의 영예를 안게 된다. 당시 출연했던 배우로는 박길추, 이국호, 고영자, 손옥자, 권기홍 등이었다.

그러나 이공연 후 『창작극회』는 다시 휴면기에 들어서고, 1965년 11월에 와서야 1962년부터 시작되어 4회째를 맞은 전라예술제(11.24~27)행사의 일환으로 「대춘향전」 공연을 갖게 된다. 당시 신문기사를 보면 '이번 행사 중, 예년에 없었으며 획기적인 것으로는 25일 전주극장에서의 문인극을 들 수가 있는데 노소를 막론한 예술인들이 총출연한다.'(전북일보 1965년 11월 21일자)라고 되어 있는 걸로 보아 이는 획기적이기보다는 당시의 열악한 예술풍토를 여실히 보여주는 단면이라고 하겠다. 즉 열악한 연극인구로 말미암아 문인협회와 공동으로 제작한 상황이었기 때문이다. 당시의 사회풍토도 '연극행위'에 대한 절대적 이해가 부족한 탓도 매우 컸으리라 생각되지만, 이렇듯 당시 전북 연극의 실정은 년중 1~2회의 간헐적인 공연활동을 잇기에 급급하였고, 그나마 『전라예술제』와 같은 큰 명목이 뒤따르지 않는 한 구성원 자체의 규합도 어려웠으니 그 현실

은 암담하기 이루 말할 수 없을 정도였다.

다음해인 1966년에도 전북 연극은 깊은 잠에서 깨어나지 못한다. 더군다나 전북 예술인의 집합체인 『전북예총』이 '현실파'와 '이상파' 간의 갈등이 심화되어 거의 1년간을 공백기로 보내 버렸고 이에 앞장을 섰던 연극협회는 문인협회와 더불어 '제5회 전라예술제'에도 불참하고 말았다. 사실상 단편적인 공연을 통해 명맥을 이어 왔을 뿐 대내외적으로 거의 연극 활동이 없었다고 해도 과언이 아닐 정도로 눈에 띄게 의기소침해 있었던 『창작극회』는 「대춘향전」 이후 실로 2년 만인 1967년 11월 11일 전주시민문화관에서 박동화 작, 연출의 「우리들의 뒷모습」을 공연, 하마터면 불모의 경지로 빠질 뻔한 전북 극예술에 활력을 가하게 된다.

다음 해인 68년 6월 26일부터 27일까지 박동화 작, 최호영 연출의 「나의 독백은 끝나지 않았다」를 전주시민문화관에서 공연을 가졌는데, 이 작품은 61년 공연에 이은 재공연이라 하겠다. 이 공연은 전주유네스코 주최, 연극협회 전북지부 주관으로 『창작극회』를 중심으로 『MBC 성우회』, 『전북대 연극부』, 『전주교대 6·6극회』 등이 연합하여 공연하였는데, 인적 자원의 극심한 고갈상태에 허덕이던 향토 연극에 젊은 연극인들이 대거 참여하여 커다란 힘이 되기도 하였다. 이해 7월에는 직장인들을 중심으로 『소인극회(회장 문치상)』가 9명의 지도 위원과 10명의 단원으로 발족하였는데, 창단공연도 하지 못하고 이름만 남긴 채 흐지부지 되고 말아 안타까움을 안겨 주었다. 이에 박동화는 『전북대 연극부』와 『소인극회』를 규합, 전라예술제 행사의 참가와 더불어 사실상 통합 기념 공연으로 박승희 작, 박동화 각색, 문치상 연출의 「아리랑 고개」를 10월 24일 전주시민문화관에서 공연하게 된다. 즉 박동화로부터 파생된 연극적 흔적들이 다시금 박동화의 손길에 의해 평정된 셈이 된다. 이후 60년대를 마감하는 공연으로, 박동화 작, 연출의 「바다는 노하고 산은 울었다」가 69년 6월 21일부터 23일까지 올려지게 된다.

70년대 역시 특별한 변화의 조짐없이 박동화의 『창작극회』가 유일한 전북연극의 대안으로 활약하면서 전북연극의 맥은 이어지게 된다.

1970년에는 11월 8일 일어난 전주북중 화재 사건을 배경으로 한 작품 「이유있다」를 박동화 작, 문치상 연출로 공연하였다. 12월 5일부터 7일까지는 극작가 박동화의 전주 무대 20회 기념 공연으로 박동화 작, 정병락 연출의 「공사장」을 전주시민문화관에서 올렸는데, 특기할 만한 것은 「공사장」의 공연은 『창작극회』뿐만 아니라 71년 1월에 창단된 『행동무대』와 몇몇 대학 연극인들이 참여하게 되었다.

71년에는 차범석 작, 문치상 연출의 「왕교수의 직업」을 박동화의 지도 아래 6월 11일 전주시민문화관에서 공연, 열과 성이 뭉친 발전적 성공작이란 평을 받은 데 이어, 7월 25일에는 정읍학우회의 초청으로 정읍극장에서 앙콜공연을 갖기도 했다.

72년에 접어들어 창작극회는 박동화 작, 허지현 연출의 「느티나무골」을 5월 26일부터 28일까지 전주시민문화관에 올렸는데, 이 공연에서는 그간 20여 회의 공연의 무대장치를 도맡아 왔던 화가 하반영이 김성수를 등장시켜 무대장치에 새로운 감각을 불어 넣어줌으로써 무대장치에 새로운 요원이 확보되는 수확을 얻었고, 절찬리에 막을 내린 이 작품은 이어 11월 10일부터 17일까지 전북일보 주최로 새마을정신을 고취코자 시, 군 순회공연에 나서게 된다.

한편 순회공연의 무대장치는 69년도 「전북 문화상」을 수상한 하반영의 새로운 착상으로 순회 운반에 지장이 없도록 다시 제작되었고, 연출 또한 71년도 「전북 문화상」을 받고 당시 『창작극회』 회장이었던 문치상이 맡아 극의 흐름을 흥미진진하게 재구성하였다.

이러한 순회공연에 앞서 『창작극회』는 문화공보부가 주최하여 국립극장에서 개최된 제1회 《전국소인극경연대회》(10월 12~13일)에 김혜련 작, 박길추 연출의 「이열치열」을 출품하여 동상을 수상하는 영예를 안았는

데, 김송미, 박길추, 김종남, 신상만, 백용현, 강부상, 권기홍 등이 출연하였다. 더불어 이 작품은 11월 17일 제11회 《전라예술제》에 김일환 작, 문치상 연출의 「알젓는 소리」와 함께 전주시민문화관에서 다시금 공연이 이루어지기도 했다.

73년에는 제2회 《전국소인극경연대회》(10월 25~27일)에 『창작극회』는 박경창의 「버드나무촌」을 지역 실정에 맞게 각색한 뒤, 문치상 연출로 경연에 참가하여 《최우수 단체상》수상의 영예를 안았다. 전국 10개 시, 도에서 참가하여 치러진 이번 행사는 문공부에서 총 8편의 희곡을 보내 그중 한 편을 선택하여 공연을 하도록 하는 특이한 형태였다.

그런데 이들이 수상하기까지는 웃지 못할 해프닝이 있었다. 서울로 떠나던 24일, 이장 역을 맡았던 연기자가 집안 사정으로 상경을 포기함으로써 일행은 출전 여부를 넣고 옥신각신 했으나 박동화의 고집(?)으로 서울에 당도하게 된다. 여관을 정한 일행은 일각의 휴식도 없이 연출인 문치상이 이장 대역을 맡아 밤새워 연습을 했다. 잠이 모자란 일행은 분장 도중 핀잔을 받기도 했으나, 막상 막이 열리면서부터 서울의 관객은 숨을 멈춘 듯 했고 우레와 같은 박수와 함께 최우수상의 영광이 전북 연극에 돌아오게 된 것이다. 이후 수상 기념공연이 전라예술제 행사의 일환(11월 2일, 전주시민문화관)으로 올려지게 되었고, 12월 3일부터 5일까지 전주 시내 중고생들과 새마을 지도자들을 위한 위문 공연으로 앙콜공연 되었다.

이해는 박동화의 회갑이었는데, 그의 회갑기념 공연으로 박동화 작, 연출의 「산천」을 7월 5일부터 7일까지 전주시민문화관에서 올렸다. 각계의 참여는 전북연극의 중추적 역할을 다해 온 그의 연극인생에 대한 일종의 헌사이기도 하였다. 조진영(당시 영화감독)이 기획을 맡고, 무대미술엔 하반영, 음악 효과에는 이석우(연출가)가 각각 맡았으며, 단원들은 물론 최선(무용가)과 그의 문하생들, 그리고 전주농고 농악대 등이 찬조 출

연을 하였다. 또한 도내외 화가들은 전주 신세계 다방에서 《박동화돕기 합동전》을 여는 등 실로 전북 예술계 전체의 행사가 되어버린 듯한 인상을 심어 주었다.

74년 6월 15일부터 17일까지 전주시민문화관에서 박동화 작, 연출의 「선인장」을 공연하였고, 10월 21일에는 같은 장소에서 박동화 작, 박길추(박동화의 장남) 연출의 「생수」를 공연하였다. 「생수」는 이어서 《국립극장 소극장》에서 펼쳐진 제3회 《전국새마을연극경연대회》(10.28~29)에 참가, 지난해에 이어 또다시 영예의 최우수상과 연기상(박승자)을 수상하는 기염을 토했다. 또한 일반에게 10월 30일 서울 《명동예술극장》에서 공개 공연하는 등 전북 연극의 우수성을 널리 펼쳐 보였다.

전국적인 경연에서 2년 연속 최우수상을 수상한 『창작극회』는 75년에 접어들어서 계속 침묵으로 일관하다, 10월 7일 전주시민문화관에서 열린 《전국새마을연극경연대회》 전북 예선에 참가하게 된다. 이 경연에는 『장계종합고 연극부』의 김일환 작, 김종남 연출의 「알젓는 소리」와, 『창작극회』의 박동화 작, 신상만 연출의 「거름」이 참가하여, 『창작극회』가 우수상을, 『장계종고 연극부』는 장려상을 받았다. 이때 창작극회는 상금 전액을 『장계종고 연극부』의 숙식비로 써 달라고 전달하여 훈훈함을 안겨 주기도 했다. 이를 계기로 『창작극회』의 「거름」은 제4회 《전국새마을연극경연대회》(10.26)에 참가하게 되고, 결과는 동상과 더불어 연기상(전성복)을 받는 등 소정의 성과를 거두었다.

계속해서 『창작극회』는 박동화 작, 신상만 연출의 「꿈」을 《전주시민문화관》(11.2~5)과 《이리 시공관》(11.9)에서 올린 데 이어, 76년에는 제5회 《전국새마을연극경연대회》에 박동화 작. 연출의 「나룻터」를 본선(10.18)에 진출시켜 장려상과 연기상(소진영)을 수상하는 성과를 거두었다. 또한 77년에는 전주시민문화관(5.28~30)에서 박동화 작, 박길추 연출의 「산천초목」을 공연하여 1만 2천여 명의 관객을 동원한 기록을 세운

다. 이 공연에는 서울출신의 유춘이 특별 출연하고, 비사벌예술고등학교 연극부인 『비사벌극회』와 『금파무용학원』 원생들이 찬조 출연하여 했는데, 예술적 평가는 접어 두더라도 열악한 연극의 사각지대에서 박동화의 열정과 집념으로 40회째 공연을 이루어 낸 결실이라는데 더 큰 의의가 있다고 하겠다.

이후 제16회 전라예술제(77.11.18~24) 행사의 일환으로 박동화 작, 박길추 연출의 「사는 연습」을 전주시민문화관(11.21)에서 올린 데 이어, 78년 5월에는 박동화가 이의 속편인 「등잔불」을 만들어 신상만 연출로 공연하게 된다. 이 「등잔불」은 신연극 70주년 기념 공연의 행사로 올려졌는데, 작품 연습 도중 박동화의 건강에 이상이 보이기 시작했다. 박동화는 연습 과정에서 여러 차례 의식을 잃어 병원에 입원됐으나 '기필코 막은 열어야 된다'고 주장하며 의사의 권유도 뿌리친 채 한 달 여를 연습장에서 밤을 새운다. 결국 몸은 점점 쇠약해져 「등잔불」이 마지막 공연되던 날 무대 위의 배우 대기실 의자에 몸을 기댄 채 또 다시 기절, 전주예수병원에 입원하게 된다. 6월 10일 병세가 좋아져 퇴원 후 1주일 여를 공연 정산에 몰두하던 중 다시 입원, 영영 건강을 회복하지 못한 채 6월 22일 연극계의 큰 별이었던 박동화는 타계하고 만다. 이렇듯 박동화는 극단의 대표와 극작, 연출의 1인 3역의 고된 작업을 감수하면서 『창작극회』를 통해 생전 42회의 공연을 기록하였고, 전국연극경연대회에서 수 차례의 수상을 기록하는 등의 활약을 펼쳤는데, 정작 그의 연극정신이자 예술 창작의 불타는 혼은 오늘날 전북연극의 기틀을 세우고, 전북예술의 표상이 되는 증거라 아니할 수 없다.

고 박동화의 왕성한 활동을 소략하면 다음과 같다. 예총 전북지부 창립 위원장을 맡아 1962년 예총 전북지부 창립의 산파역을 담당했으며, 1965년 제4대 예총 전북 지부장, 그리고 초대부터 7대에 이르기까지 연극협회 전북 지부장으로 전북 극예술 발전을 위해 불꽃같은 정열로 노년을 보냈던 것이

다. 그가 남긴 작품은 「태양은 내일도」, 「창문을 닫아라」, 「여운」, 「차질」, 「느티나무골」, 「두주막」, 「아버지의 뒷모습」, 「바다는 노하고 산은 울었다」, 「바다가 보이는 마을」, 「이유 있다」, 「공사장」, 「넋두리」, 「응보」, 「생수」, 「나룻터」, 「선인장」, 「농촌봉사대」, 「산천초목」, 「외딴 주막」, 「망자석」, 「사는 연습」, 「등잔불」 등 40여편에 달한다. 또한 이러한 숭고한 연극의 길에, 64년 ≪전라북도 문화상≫이, 76년엔 문화부의 ≪향토 문화 예술 공로상≫이 안겨졌다.

예총전북지부는 6월 24일 상오 10시 예총회관 뜰에서 최초의 ≪전북예술문화인장≫으로 장례를 치렀다. 만인이 운집한 가운데 치러진 그의 장례식은 울음바다가 되었고 죽음에 대한 애통함은 오래도록 남아있다.

이러한 슬픔을 딛고 일어선 『창작극회』는 고 박동화 추모 공연으로 그의 유작인 「망자석」을 박길추의 연출로 전주시민문화관(9.11~12)에 올려, 다시 한번 박동화의 연극적 삶을 기리는 무대를 마련하였다. 이어서 그해 11월에는 전주(11.11~12.시민문화관)와 이리, 그리고 정읍에서 유치진 작, 박길추 연출의 「왜 싸워?」를 공연하였다. 그러니까 전북연극의 대들보이자 큰 별이신 박동화의 빈자리를 그의 장남 박길추가 메워 나가는 『창작극회』의 작업은 대를 잇는 무대가 되는 것이었다.

79년도의 공연으로는 「이수일과 심순애」(시민문화관, 6.13. 조일제 작, 박길추 연출), 「착각 속에 사는 사람들」(시민문화관, 11.3. 박길추 연출) 두편을 공연하였다.

80년에 들어와서 매우 활발하리라 기대했던 창작극회는 뜻하지 않게도 76년의 권기홍과 78년의 박동화에 이어 또다시 박길추를 잃게 된다. 박길추는 박동화의 장남으로서 부친 별세 이후 사실상 『창작극회』를 이끌며 작품활동을 주도한 인물이다. 1961년 전주 방송국 성우 1기로 입사하여 십 수년 동안 방송활동을 하면서, 63년 6월 박동화 연출의 「왜 싸워?」에서 박주사 역을 시작으로 79년 11월의 「착각 속의 사람들」을 할

때까지 20여 회의 무대 출연과 연출을 하였으며, 74년에는 《전북 문화상》을 수상하는 등 70년대 전북 연극의 초석이 되었다. 부친의 유지를 이어 받아 극단의 중흥을 도모하고자 했던 박길추는 결국 교통사고로 말미암아 80년 7월 17일 41세의 일기로 운명을 달리하였다.

열악한 인적자원의 구조는 비단 이 지역의 문제만은 아니었으나, 어떻든 전북연극의 주춧돌이었던 박동화의 사후를 도맡았던 박길추의 죽음은 또 하나의 연극계의 리더를 잃게되었다는 점에서 어려움을 더해주게 된다.

그러한 『창작극회』는 도내 유일의 기성단체이기에 《연극협회 전북지부》까지 겸하며 활동을 해왔으나, 1980년 10월 장두월(신상만의 필명) 작, 신상만 연출의 「상실」을 무대에 올리면서, 지난 18년 동안 유지해 온 '연극협회는 곧 『창작극회』'라는 등식을 깨면서 분리를 선언, 다시 태어나고자 하였다. 이 공연은 박길추의 사망 이후 1년만에 이루어진 어려운 대이음이라고 할 수 있겠다.

그러나 실질적인 구심점을 잃은 『창작극회』는, 그나마 명맥을 유지해왔던 전성복(81, 85년), 유영규(82년), 박의석(83, 84년) 등이 대표직을 맡으면서 나름대로 재건의 발판을 되고자 동분서주하였지만, 내내 제자리를 찾지 못하고 좌충우돌하며 1년에 한 두편씩 올리기에 급급했다. 결국 85년 4월, 《전북연극제》참가 작품인 장두월 작, 윤순영 연출의 「고름장」 공연을 끝으로 현실적인 운영상의 문제에 부딪혀 해산의 위기에 직면하게 된다.

이러한 배경에는, 박동화의 카리스마로 유지되었던 전북연극계가 그의 별세 이후 특별한 연극적 이슈를 생산해 내지 못하고 서서히 정점이탈의 욕구를 가시화 시키는, 일종의 연극계 지각변동이 이루어지고 있음을 뜻하는 것이기도 하다. 그 첫 번째 변동이 바로 『전주시립극단』(85년 5월)의 출범인데, 당시 기존의 핵심 단원 중 몇몇이 연극에 환멸을 느끼면서 삶

의 현장으로 급선회하게 된 재원의 허약함 속에서,『시립극단』의 출범의 구성이 일종의 특단그룹의 형성이라는 기류가 작용한 점도 크다고 보겠다. 즉, 서울예전 방연과를 졸업하고 귀향하여 개인적인 활동을 벌이던 장성식이 『창작극회』에 합류하여 잠시 빈자리를 메우는가 했더니,『시립극단』이 출범되자 장성식을 주축으로 한 주변인물들이 대거 『시립극단』으로 자리를 옮긴 점, 그리고 여기에 편승치 못한 신상만을 비롯한 몇몇 인물들은 『월이』를 만들어 분가해 버린 점 등은 유구한 역사를 자랑하는 『창작극회』를 빈집으로 만들어 버리기에 충분하였다. 당시 신상만은 고 박동화의 문하생으로서 『창작극회』 고수에 남다른 애정을 가지고 있었으나, 적籍은 『창작극회』에 두면서 실질적으로는 『합죽선』(81~82년), 『월이』(85~86) 등에서 개인적인 행보를 거듭하다가 결국 86년 『월이 소극장』이 폐관되면서 자생 능력을 상실하게 된다.

그러나 재미있는 사실은 85년 6월부터 87년 11월까지 10편의 공연이 『창작극회』라는 이름으로 버젓이 신문지상에 나타나게 된다. 왜냐하면 이는 진정 독자적인 극단 자체의 공연이 아니라, 실질적으로는 『창작극회』라는 하나의 뿌리에서 파생된 신상만의 『월이소극장』과 장성식이 실질적인 운영을 맡고 있던 『전주시립극단』이 『창작극회』라는 이름을 빌리어 공연을 올려 주었기 때문이었다.

『시립극단』의 출범 당시, 그 구성과 성격을 놓고 연극계에서는 중론이 있었던 것이 사실이다. 열악한 각 단체의 실정을 놓고 볼 때,『시립극단』이야 말로 항구적인 연극활동을 염원하는 기성연극인들의 기대에 대한 대안이었기에, 범연극인들을 대상으로 선발하자는 의견이었는데, '관립'에 의탁하여 종속되는 형국이 아닌 단체별 연합 집합체를 만들어 봄이 어떻느냐는 것이었다. 이합집산으로 흩어져 있는 연극인들을 다 모아봐야 제대로 된 한 작품 올리기도 힘든 연극계의 현실을 놓고 볼 때, 『시립극단』이야말로 분산된 작품창출의 역량을 모두어 낼 대안이 아니겠느냐는

것이며, 그러기에 각 단체는 그대로 존속을 시키되 그중 역량있는 경력자들을 한자리에 모이게 하여 연중 정기공연으로 수작들을 창출해 냄이 바람직하지 않겠느냐는 것이었다. 즉 어려운 민간살림을 때려치우고서 '관립'이라는 보호장치에 몇몇 특혜자가 자신들의 연극적 실험을 하게끔 하는 '선별된 배려'가 아니라, 어떤 의미로든 존속해 왔던 향토극단들의 명맥을 이어가는 것도 중요하고, 또 그렇게 각 단체들이 생산적인 활동을 유지해 가는 것이 연극인구의 저변확대와 인력 수급에 합당한 일이 되지 않겠느냐는 것이다. 다시 말하자면, 시립의 정원이 전주 소재의 단체에서 활동하는 전 연극인들을 다 받아들일 수 있는 것도 아니며, 그러기에 각 단체에서 꾸준히 활동하다가 실력을 인정받는 선배급들이 '한자리'에 모여 연중 걸작들을 생산해 내는 기구 - 이름 그대로 전주의 연극을 대표하는 작품들은 『시립』이라는 이름으로 출중한 능력자들에 의해 연중 총화적으로 올려지는 것임을 자타가 공인케 하자는 것이기도 하였다. 아울러, 당시 『시립극단』의 단원이 상임제가 아닌 모두 비상임제이기에 더더욱 그렇게 '별동부대'로 창설할 이유가 없었던 것이며, 그렇게 『시립』이라는 이상향이 건네준 보수는 겨우 월급 3만원이었다는 사실은, 관립의 출범에 오히려 의연해 했던 많은 비참여 순수연극인들의 자긍심에 시사하는 바 컸다. 예컨대 창단 당시 신문공고 등을 통해 단원모집의 대대적인 홍보에도 불구하고, 30여명의 정원에 몇 명이 입단원서를 냈는가를 되집어 보면, 명실상부한 연극인의 총화로 올린 고고성이었는가 되집게 된다.

결국 그러한 온전치 못한 출범은 전북연극의 자존심이자 지하에서 노심초사하시는 고 박동화 선생이 지켜 내려 온 『창작극회』의 문을 닫아 놓게 만든다. 기실 『시립』이 시에서 정해 준 년중 2편의 정기공연 외에, 따로 공연의 창구를 갖지 못함으로 빌어다 쓴 『창작극회』의 이름이 『창작』의 유지를 이은 것인지, 아니면 공연 주체의 허가증을 빌어다 쓴 것

인지를 가늠해 봐야 할 것이다. 이러한 시행착오를 거친 전북의 대표극 단은 85년 창단 이후 90년대 초 『창작극회』가 곽병창에 의해 정식 재출 범 되기까지 오랜 시간 방황하게 된다. 과연 시민들은 어떠한 단체의 어 떤 연극들에 더 열광하고 친밀하였는지 되짚어 볼 문제이기도 하다.

결국 창작극회는 앞서도 언급이 되었지만 85년 4월에 공연된 「고름장」 을 끝으로 침체기에 들어갔던 것이다. 다시 말하면 87년 11월에 공연된 나상만 연출의 「베니스의 상인」부터 2년여의 공백이 아니라, 형식적인 공 연이 올려지기 시작한 85년부터 5년여의 공백기를 가졌다는 것이다.

이는 그나마 형식적인 움직임마저도 『전주시립극단』의 상임연출이 었던 장성식이 유학차 88년 도미 후 더 이상의 공연이 이루어지지 못 한 채 더더욱 유명무실한 극단이 되어 버렸던 데에서도 이를 증명할 수가 있겠다.

그러나 정작 『창작극회』를 살려 낸 장본인들은 『극단 황토』의 활동멤 버들이었다. 90년대 초입, 극단 『황토』의 주축이었던 장제혁, 신중선, 안 동철, 이병선, 양문섭, 유경호, 정상식 등이 『연우회』라는 친목단체를 조 직, 극단내의 새로운 세력을 형성해 나가다 전원이 『시립극단』에 가담하 게 된다. 이들은 결국, 88년 『우리동네』의 해체 이후 별다른 활동은 없 었지만 연극에 대한 열정을 버리지 못했던 곽병창(당시 전주기전여고 교사) 을 『창작극회』의 대표로 영입하면서 『창작극회』의 재건을 도모함과 동 시에, 그간 지속되어 온 『시립극단』과 『창작극회』의 이중활동 상황에 있 어서 『창작극회』에 중량감을 실어 주게 된다.

이로써 새 면모를 가다듬은 『창작극회』는 『시립극단』과의 완전한 분 리는 못하는 형편이었지만, 그해 12월 자체 소극장을 장제혁이 운영하던 카페를 개조하여 마련하게 된다. 그동안 『황토』의 소극장 활동(황토예술극 장 : 86년 11월 개관~91년 폐관)의 노하우를 전수 받은 이들은, 『시립』에 적을 두고 약소하나마 보수를 받는 특혜를 누리면서, 한정된 활동에 붙

잡혀 있는 『시립』의 활동 연장선으로 『창작소극장』을 만들어 활동하게 되는 것이다.

이러한 소극장의 운영으로 『창작극회』는 93년 9월, 제 11회 ≪전국연극제≫에서 영예의 대통령상과 연출상(곽병창)을 수상하여 다시금 창작극회의 명성을 부활시키게 된다. 실로 박동화 선생이 타계하신 지 16년만의 일이라 하겠다. 이들의 대통령상은 86년도 제 4회 연극제와 89년도 제7회 연극제에서 두 번의 대통령상을 받은 극단 『황토』의 수상 이후, 전북연극계의 3번째 대통령상이라 더욱 의미가 크다고 하겠다. 아울러 1995년 제13회 연극제에서는 곽병창 작, 류경호 연출의 「꽃신」이 우수상과 연출상(류경호)을 수상하였다.

이렇듯 박동화를 중심으로 60, 70년대의 전북 연극 핵심적인 맥을 이어가다가 박동화의 별세 이후 80년대에 접어들면서 침체기를 면하지 못하고, 87년 잠정적으로 해체되기까지 총 63회(『월이』와 『시립극단』의 『창작극회』로의 공연 포함)의 공연을 했다. 평균 잡아 연간 약 3편 가량의 작품을 공연한 것으로 환산해 볼 수 있다. 이는 지방 극단의 전통이 빈약한 실정을 감안할 때 양적인 면만으로도 대단히 풍성한 것으로 평가된다. 이 기간 동안의 공연 내용을 보면 56편이 창작극(국내 희곡 포함)이고 번역극이 8편이다. 우선 창작극의 비중이 압도적으로 높다는 점이 특색일 것이다. 창작극 중에서 순수한 자체 창작품은 31편이다. 이 기록 또한 전문 희곡작가가 모자라던 그간의 사정에 비춰 본다면 상당한 성과라고 생각된다. 다시 이를 세분화하면 26편의 공연이 박동화 작으로 되어 있고, 그밖에는 장두월 3편, 장성식 2편 등으로 되어 있다. 결국 박동화는 타계하기 전까지의 공연은 거의 모두를 박동화 자신이 쓰고 연출했다고 해도 과언이 아닐 것이다.

이러는 동안 창작극회는 도내 최장수 극단으로 그 동안 많은 우여곡절 속에서도 전국 규모의 연극경연대회에서 4회의 최우수상(64, 73. 74, 93

년)과 1회의 우수상(95년), 3회의 동상(72, 75, 76년), 장려상(76, 83년) 그리고 2회의 연출상(93, 95년)과 4회의 연기상(74, 76, 76, 87년)을 수상하며 기염을 토했던 박동화의 분신 『창작극회』는 한때 완전 위기에 직면하였지만 90년 초 몇몇의 젊은 연극인들의 헌신적인 노력으로 또다시 60, 70년대의 명성을 되찾으면서 90년대의 전북 연극을 이끌어 나아갈 새로운 주역으로서의 면모를 과시하게 된 것이다.

2) 『행동무대』와 살롱 드라마

『창작극회』가 전북연극을 대변하다시피 하는 시기에 특색있는 연극활동으로 전북연극의 균형적 발전에 기여한 인물이 바로 이석우이다. 1971년, 전직 연극인들과 지방 연극의 창달을 도모하겠다는 아마추어 연극인들의 모임인 『행동무대』가 전주에서 마련돼 전북 연극계에 새바람을 일으켰다. 여기에는 이석우의 노력이 있었기에 가능했다.

1955년 전주 사범학교를 졸업하고 교직에 몸담아 온 이석우는, 전주 신흥국교 재직 당시인 66년도에 「양지쪽을 찾는 아이들」을 처음 무대에 올린 후, 69년 「콩쥐팥쥐」, 70년에 「별주부전」, 71년에 「파종」, 「에밀레종」, 그리고 「테없는 안경」 등 11편의 아동극을 공연했고, 74년에 「재치를 뽐내는 아가씨들」, 79년에 「일요일의 불청객」 등 4편의 대학극을, 「나는 방관자가 아니다(71년)」, 「하늘 옷을 잃어버린 붕어들(72년)」, 「동성연애(72년)」, 「호랑이 시어머니(72년)」 등 8편의 성인극을 비롯하여 총 23편의 연극을 무대에 올린 열정적인 연극인이었다. 연극이 끝나고 빈 객석을 바라볼 때, 보석처럼 빛을 발하다가도 메아리도 없이 사라져 버리는 허무함 때문에 또 다음 공연 작품을 구상하게 된다고 입버릇처럼 말했던 그에게는 가는 곳마다 연극이 따라 다녔다.

이러한 연극에 대한 정열과 사랑이 『행동무대』가 출범하게 된 근원이었다. 중앙 무대와의 거리를 좁히고 연극계, 영화계, 그리고 TV계 등에

진출하려는 후진들의 길잡이가 되는 가교의 역할에 도움이 될 것을 목적
으로 지방 무대란 취약성을 씻어 보자는 데 뜻을 둔 『행동무대』는, 중앙
무대에서 연극·영화 시나리오 부분에 관계했던 기성인들과, 전북 연극
육성에 몸담아 왔던 교사들, 그리고 연극을 공부해 보겠다는 신진들로
구성, 대표 이석우를 중심으로 안홍엽, 임창엽, 황소연, 임재기, 막천석,
장국혜, 장용웅, 이은주, 한유석, 최윤숙, 김현석, 진영희, 양향숙 등 10여
명의 동호인들이 참여하여 71년 1월 19일 하오 6시 예총 전북지부사무실
에서 창단 하였다.

그후 2월 1일부터 창립 공연의 연습을 시작, 드디어 3월 21일 박현숙
작, 정병락 각색, 연출의 「나는 방관자가 아니다」를 전주시민문화관에서
그 화려한 막을 열게 되었다. 당시 MBC 드라마 PD였던 안홍엽(현 하림
전무)이 기획을, 장치엔 임창엽, 조명엔 황소연, 효과엔 이석우가 각각 맡
았으며, 윤덕균, 곽홍훈, 홍영희, 정양님, 강대규, 전병수 등이 출연하였으
나, 공연경비의 열악함과 마땅치 않은 연습장소 등으로 그야말로 악조건
의 공연을 올렸다. 그러한 핸디캡 속에서도 이 작품을 선보이기까지는
『행동무대』 동인들의 단합된 힘과, 향토 연극 예술의 진수를 곧추세워보
자는 신념이 첫 출범의 기치를 올리게 된 원동력이 되었던 것이다.

박동화 전주 무대 20회 기념공연의 찬조 출연으로 71년을 보낸 『행동
무대』는, 드디어 72년 6월 9일부터 11일까지 전주 중앙동에 자리한 《설
다방》에서 전북 최초의 살롱 드라마를 올려, 지금껏 전북 무대를 외로이
지켜 온 『창작극회』에 자극을 주는 한편 새로운 연극 양식을 시도하는
건강함을 보여 주었다. 71년부터 자비를 염출하는 등 온갖 난관에 부딪
히면서도 살롱드라마를 구상하고 자체적인 실험 공연을 수 차례 해 오다
가 마침내 김현석 작, 정병락 연출의 「하늘옷을 잃어버린 붕어들」이란
작품을 내놓아 지방 살롱 드라마치고는 완벽한 것이었다는 호평을 받아
실험 무대의 가능성을 보여주었던 것이다.

그러나 이들의 활동은 계속해서 순탄치만은 아니했다. 2회 공연으로 6월 30일부터 7월 2일까지 김현석 작, 정병락 연출의 「결혼 상담소」를 역시 설다방에서 공연하기로 예정했었으나, 여러 사정으로 7월 11일부터 13일까지로 연기했다가 다시금 재차 연기하는 등 공연준비에 차질을 보여주었다. 결국 김현석 작, 정병락 연출의 「동성연애」란 작품으로 대체된 공연이 7월 13일부터 14일까지 설다방에서 올려지게 된다. 정양님과 소진영의 열연에도 불구하고 이들의 실험 무대는 그 두 번째를 마지막으로 자취를 감추고 만다.

그렇지만 비록 단발마로 막을 내린 살롱무대였지만, 이들의 실험정신은 전북 연극에 새로운 장을 열어 놓았고, 기존 극장에서만 가능하리라 했던 공연공간을 확장시켰다는 긍정적 평가와 함께 많은 관객들에게 새로운 연극적 경험을 제공한 의미가 간과되어서는 안되겠다.

3) 문치상과 『비사벌극회』

박동화의 뒤를 이은 전북 연극 2세대는 권기홍, 박길추, 문치상 등이다. 이중 권기홍과 박길추는 40대의 젊은 나이로 요절, 연극에 대한 열정을 미쳐 다 풀어내지 못하고 세상을 등지고 말았다. 방송국 성우로서 연극 무대에도 열의를 보였던 권기홍과, 박동화의 장남으로서 『창작극회』대표와 연극협회 전북지부장을 맡았던 박길추의 요절은, 박동화의 연극적 토반을 이어갈 차세대들의 공백이라는 점에서 큰 아쉬움을 던져준다. 결국 박동화와 더불어 『전북대연극부』의 활동을 거친 문치상이 그들의 역할까지 도맡아 해내야 하는 짐을 안게 된 셈이 되었다.

문치상은 1943년 장수 출신으로 이리 남성고와 전북대학교를 졸업하였다. 그는 『창작극회』의 창단멤버로 출발, 68년 「아리랑 고개」로 첫 연출 무대를 올린 이래 「왕교수의 직업」, 「외딴 주막」, 「버드나무촌」 등을 비롯한 수 편의 작품에 출연하였다. 이러한 연기활동 이외에도 연출 역량

을 보여 주어, 1973년 ≪전국소인극경연대회≫에 출전하여 ≪최우수상≫을 수상하였으며, 「벽골단야」, 「소개소 풍경」 등의 희곡을 직접 발표하기도 했다. 또한 『창작극회』의 대표를 맡기도 한 그는 75년엔 『비사벌극회』를 창단하여 박동화 사후의 전북연극의 중추적 역할을 자임하였다. 특히 그가 지부장으로 재직하던 시기인 1983년엔 서민(본명 서정일)이 82년 설립하여 운영해 오던 연극전용소극장인 ≪전북문예소극장≫을 인수하여 「전북연극회관」으로 명칭을 변경한 후 연극협회 차원의 소극장 운영의 효시를 이루었다.

문치상은 비록 실효를 거두지는 못했지만, 1968년 직장인들을 중심으로 탄생한 『소인극회』를 태동케 한 멤버였다. 대학 재학 시절부터 연극에 대한 남다른 열의를 보이기도 한 그는 김기홍(당시 비사벌예고 서무과장), 김조균(무용인 금파의 본명), 이기수(창작극회의 멤버이자 전북일보 광고부 근무), 진영주, 박성자. 한정숙, 김영갑 등과 합세하여, 마침내 『비사벌예술학교 연극부』를 주축으로 극단을 출범시켰고, 이 단체의 작품은 거의가 본인의 연출로 올려졌다. 그러니까 문치상은 고 박동화의 문하에서 연극을 시작하여 『창작극회』의 주축멤버로 활동하면서, 독자적으로는 『소인극회』를 결성하는 등의 행보를 거쳐 『비사벌극회』의 탄생까지 이뤄낸 셈이다.

당시의 연극계는 『창작극회』의 독보적인 활동이 전북연극을 대변하던 시절이었는데, 비사벌 예술고등학교에 연극부가 결성되면서 외부지도자로 문치상을 초치케되었다. 따라서 외부인의 접객을 담당하던 비사벌예고의 서무과장 김기홍은 자연스레 본교의 연극제작에 참여케 되고, 이를 계기로 후일 김기홍은 문치상 작의 「인생살이」 등의 작품까지 연출하게 된다.

그러니까 『비사벌극회』는 비사벌예술고교의 연극부가 외부의 연극인을 초치하여 지도를 받으면서 교내연극부의 명칭으로 사용되던 것인데, 이의 활동이 교외로 확대되면서 일반인들에게 하나의 단체로 인식케 된

예였다.

『비사벌극회』는 창립공연으로 윤조병 작「갑돌이와 갑순이」와 박현숙 작「꽃필 무렵」을 문치상 연출로 발표하였으며, 76년에는 문치상 작, 연출의「시장안 여인들」을 풍남제 기념 공연으로 올렸다. 같은 해 6월 김상열 작, 문치상 연출의「옹고집전」은 제5회 《전국새마을연극경연대회》 전북 예선에서 은상을 받았으며, 군산. 정읍, 진안 등 시군 순회공연도 가졌다. 또한 12월에는 오상원 작, 문치상 연출의「즐거운 봉변」이 공연되기도 했다. 77년에는 박양원 작, 박향화 연출의「갈가마귀」와, 문치상 작, 정애자 연출의「소개소 풍경」, 문치상 작, 연출의「벽골단야」, 박동화 작, 문치상 연출의「사는 연습」등 4편이 무대를 장식하는 왕성한 활동을 펼쳤다. 78년에는 장두월 작, 이기수 연출의「짝사랑」, 문치상 작, 이기수 연출의「벼락부자」, 백두성 작, 최희옥 연출의「우정」, 박승희 작, 문치상 연출의「아리랑 고개」등 4편을 공연하는 활발함을 보였다. 그리고 79년에는 문치상 작, 김기홍 연출의「인생살이」를 비롯하여 오혜령 작, 임채윤 연출의「돌아온 여인들」, 김경자 연출의「간주곡」이 무대를 꾸몄다.

이렇듯 왕성한 활동을 보이던 『비사벌극회』는 80년 3월 박승희 작, 김경자 연출의「이대감 망할대감」, 81년 12월 유보상 작, 김기홍 연출의「이혼파티」등 총 18회를 끝으로 운영 난으로 인해 8년만에 해체되고 말았다. 그렇지만 문치상과 『비사벌극회』는 『창작극회』가 곧 전북 연극이라는 등식 속에서, 학생들과 기성인들이 모여 새로운 연극적 모색을 활발히 펼쳐 제작양태의 풍성함을 도모케 한 장본인이었다. 또한 『창작극회』가 박동화의 연극적 생산의 장이었다면, 『비사벌극회』는 문치상의 작가적 역량을 실험하고 고양해 낸 텃밭이라고 해도 과언이 아닐 것이다.

문치상은 그후 연극협회 전북지회의 자문역을 지속적으로 맡아 오면서 박동화를 이은 연극계의 대부로서 연극인들의 든든한 후견이 돼주었다.

전북일보 논설위원을 끝으로 퇴직한 후, 예총 전주시지부를 출범시키는 견인차 역할을 한다. 곧 예총 전주시지부장을 맡아 예술계로의 완전한 환원을 이루어냈다. 예총 전부시지부장 재임시, 97 무주, 전주 동계유니버시아드대회 전주 빙상경기장 개막 축하공연을 주최하여 도립국악단을 출연시키는 등의 활발한 활동을 전개하였다.

그러한 예술계의 보루로서 활동하던 중, 1997년 4월 공석 중인 『전라북도립국악원』의 원장으로 전격 발령을 받아 별정 4급의 대우로 재직하고 있다. 그는 연극연출과 기획, 그리고 예술경영의 현장경험을 누구보다도 충실히 갖춘 인물로서, 전북 유일의 도립단체인 국악원과 예술단의 운영과 감독에 탁월한 지도력을 보이고 있으며, 또한 가톨릭예술단 단장직을 맡아 대대적인 성극을 올리는 한편, 박동화 타계 이후 실질적인 연극계의 웃어른으로서 이 지역 연극계의 중추적 역할을 다하고 있다.

4) 《전라북도대학연극협의회》의 출범

60년대 『전북대 연극부』가 출범한 이래, 도내 각 종합대학 및 단과대학에도 교내연극부가 자생적으로 발생하게 된다. 『전북대연극부』가 『창작극회』와의 병합된 인상을 지우고 대학극회로서의 면모를 갖추고자 『기린극회』로 명칭을 바뀌고, 원광대 연극부 『멍석』과 전주대 연극반 『볏단』이 출범하여 활발한 활동을 벌이는 가운데, 70년대 후반의 전라북도 대학연극은 캠퍼스 문화운동의 주역들로 부상하게 된다.

대학연극의 순수라 함이 기성극단의 상업적 형태에 반하는 의미로 평가되기에는, 당시 기성연극의 면모가 가히 전문적이거나 재정적 안정에 의해 운영되는 형태가 아니었기에 다소 무리가 있다. 당시의 기성연극은 금전적 수익을 위해 막을 여는 것도 아니었으며, 년중 정기공연을 올리기에도 벅찬 형태의 열악함 속에 향토연극의 존속을 위해 몸부림치는 형국이었다. 아울러 일반 대중들에게 절대적인 환호를 받으며 문전성시를

이뤘던 신파시대의 야릇한 향수와 같은 대중문화의 표상일 수도 없었다. 그러한 기성연극은 연극에 참여하고 있는 몇몇 연극인이 붙잡고 늘어진 결의에 찬 향토연극 고수의 몸부림이었기에, 이러한 기성연극의 부침에 '상업적 운용'이라는 비판의 화살을 던지기에는 너무 단순한 이분법적 분별이라는 생각이다. 그러기에 대학연극이 기성연극의 상업적 조류를 비판하는 분기탱천으로 일어섰다라는 일부의 주장은 부당한 발상이라고 본다. 더더욱 당시의 기성연극인들은 돈을 벌기는커녕 제작비조차 부족하여 사재를 털어 넣기에 급급하였으며, 작품성에 있어서도 순수하다 못해 고전적 주제가 대부분이었으니 말이다.

군이 기성연극에 반하는 대학연극 전면부상의 당위를 찾는다면 다음과 같은 기성연극의 특징을 주목할 수 있겠다. 첫째, 대부분의 공연작품 경향이 사실주의에 입각한 형태로, 무대가 가지는 한정공간의 취약성에 붙잡혀 있었다는 점이다. 즉 사실적인 장치가 제반 메커니즘의 수혜를 얻지 못한 채 무대의 일루션illusion 재현에 실패하고 있으며, 조악한 장치 구조 내에서 단순한 사건을 나열시키고 있음으로 관객들의 절대적 반응을 일으킬 수 없었다는 것이다. 둘째, 대부분의 작품들이 지역작가의 작가적 양식과 사상, 철학, 삶의 총체 안에서 빚어 낸 추출물이었다는 점이다. 물론 우수한 희곡을 용이하게 입수할 경로나 여건이 부족한 탓도 있겠지만, 이를 고착시키게 한 원인은 따로 있다 하겠다. 즉 다양한 외경의 성찰을 통해 살찐 내면을 도모하려 하는 예술적 호연지기浩然之氣가 부족했던 점을 지적하고 싶다. 작가나 연출은 물론, 극 구성의 가장 중요한 전위에 서있는 배우들의 감각적 재능을 계발해 내기에도 수많은 작가와의 만남은 필연이 아닐 수 없다. 즉 좋은 텍스트는 좋은 작품으로 직결된다는 사실이다. 좋은 작품은 연극적 경험을 보다 풍요롭게 하여 좋은 관객층을 매료시켜 연극예술에 대한 인식을 새로이 구축할 수 있다. TV나 영화, 나아가 제반 미디어와 정보매체의 홍수가 범람하는 시대도 아닌 시절의 연극

예술은 그만큼 사회적 관심사의 우위를 점하고 있다하겠다.

그러기에 다양한 극적 경험을 통한 배우술의 확장과, 그러한 양질의 감각이 빚어 낸 완성도 높은 작품은 다양한 관객층을 확보케 하고, 그러한 관객의 선호는 지역문화와 예술이 하나의 관심집단화 되어 재정적 확보에도 큰 기여를 할 수 있다는 점이며, 열악한 지원과 자원 속에서 차기작품을 더욱 윤택하게 제작해 낼 수 있다는 논리가 형성된다.

그러나 당시의 전북 기성연극에는 지역작가의 작가성이 관객의 시선을 맞이하는 유일한 대안이었기에, 같은 사실주의 계열이라 하여도 테네시 윌리엄즈의 가정 파괴와 욕망에 대한 갈등구조랄지, 유진 오닐의 인간심리에 대한 고찰, 그리고 아서 밀러의 시들어 가는 가장家長의 사회적 위상과 더불어, 유치진이 그려 낸 핍박민족의 수난과 그러한 구조가 던져 준 인간집단의 파멸 등을 관객들은 대면할 수 없었다. 아니 그 섬세한 극적 갈등과 감각에 갈증을 가졌던 관객의 욕구를 채워 줄 여지가 없이, 전북연극은 하나의 독립스타일인 《집단적 자기형식》을 따로 구축해 버린 셈이었다.

이러한 사회적·연극적 형태에 흡수하기를 거부한 대학연극은 독자적인 자기탐구와 실험을 반복하게 된다. 대부분의 대학이 정기공연 식으로 간헐적인 공연을 올리는 가운데, 전문적 지식에 목말라하는 동병상련으로 자그마한 지식이라도 교환하자는 취지와, 열악한 기자재의 상호 지원의 궁극적인 목적으로 『전라북도대학연극협의회』를 결성하게 된다. 1978년 12월 8일 도내 각 연극부원들이 첫 예비 모임을 갖음으로써 출발한 협의회는 도내 6개 대학 연극부가 주축이 되어 출범하였으나 전국적으로 그 유래를 찾을 수 없었던 획기적인 사건이 된 것이다.

이렇게 취지를 모은 대학 연극부원들은 몇 차례의 준비모임과 MT, 워크샵, 월례회 등을 거친 후, 1979년도 연합수련회를 가진 자리(완주고산국민학교 강당)에서 명칭을 합의하고 정식 출범을 하게 된다. 참가대학은

전북대 『기린극회』, 전주대 『볏단』, 원광대 『멍석』, 전북의대간호대 『천하』, 한일신학교 『한빛』, 개정간호대 『뜨락』 등 도내 6개 대학이었다. 초대 회장단을 전원의 투표로 결정한 결과 회장에 강택수(전주대)를 선출하고, 그 첫 사업으로 《제1회 전라북도대학연극제》를 준비한다. 이러한 준비과정에는 원광대의 최병전과 이호성, 전주대의 강택수, 전북대의 권태호의 긴밀한 교류에 의해 성사된 것이라 해도 과언이 아니다. 여기에 전북대의 양철호, 유기하, 원광대의 최공전, 문승희, 이경재, 전주대의 박병도, 이태우 등의 숨은 노력도 뒤따랐다. 이들은 서로 방문하여 연습장면을 보며 지적과 조언을 주면서 화합하였고, 여자전문대학의 경우에는 종합대 연극부 남학생들이 찾아가 세트를 제작해 주는 등의 동지애를 불태웠다. 결국 예정된 연극제의 일정은 다가왔으나 시국이 시국인 만큼 학생들의 교외공연은 특별한 주최측이 없는 한 불가능한 형편이었다. 결국 학생들이 의지할만한 곳은 연극협회 뿐이었다. 그러나 연극협회의 태도는 냉담하였다. 협회가 나서서라도 주최를 하고 유치를 해야 할 판국에 시국을 빌미로 거절하고야 만다. 낙담한 협의회는 당시 전주문화원의 이사로 있던 문치상 선배를 찾아가게 된다. 문치상 선배는 당시 원장인 권경승씨와 합의하고 전주문화원이 주최를 맡기로 하면서 제1회 《전라북도대학연극제》(1979.6.8~6.10 전주시민문화관)의 막은 오르게 된다. 협의회 출범 6개 대학이 모두 참가한 연극제는 1일 2개팀씩 낮과 밤 공연을 나누어 공연하게 된다. 협의회 부회장을 맡고서 전주대 작품까지 연출하는 필자는 열악한 조명시설을 보완한다며 각 대학의 조명기를 모두 동원하여 추가 설치하고 무대 곁에서 시종일관 6개 대학 조명을 지원하였다 하여 강택수 회장과 더불어 전주문화원장으로부터 특별공로상을 받는다.

문제는 공연 첫날부터 발생하였다. 행사 전부터 예의 주시를 해 오던 사직당국에 의해 원광대 연극반 『멍석』이 들고 나온 작품에 공연금지 조치가 떨어졌다. 근친상간의 내용을 이유로 당시 국내 공연금지 희곡이었

던 유진 오닐 작, 「느릅나무 밑의 욕망」을 「캐버트가의 사람들」로 제목을 바꾸어 나왔는데 그만 발각이 된 것이다. 온갖 역경을 거치면서 준비해 온 각 대학의 연극부원들은 모두 한마음으로 절망하였고, 어떻게든 공연만은 올려야 된다는 생각이었다. 그래서 내놓은 방법이, 관객들만 입장시키지 않으면 되지 않느냐 라는 편법으로 투쟁하였으며, 결국 회장단은 연행의 사태에도 아랑곳하지 않겠다는 비장한 각오로 공연을 결정하고는, 협의회 회원 전원만이 입장한 채 자체공연을 올리게 되었다. 당시의 연극제는 경연형식으로 이루어져 작품상을 시상하였는데, 이에 대한 관심은 매우 지대하여 개정간호대가 중앙의 연출가 채윤일을 연출자로 초청, 「뱀」을 공연하여 최우수작품상을 받았고, 전북의대 간호대는 기성연극인인 전성복을 지도연출자로 모시는 등, 열기가 대단하였다.

그러나 이러한 대학 연극인들의 함성은 80년대의 사회적인 여건과 더불어, 몇몇 리더급 학생들의 졸업과 군입대 등으로 회장단만 이어진 채 수면 밑으로 가라앉게 되었다. 10. 26사태와 5. 18 민주화 운동으로 이어지는 사회적 소용돌이에 대학연극인들은 그들의 순수와 열정을 담아낼 돌파구를 찾지 못한 탓도 컸지만, 정작 그러한 사회적 혼돈 속에 태어난 민중연극의 자생을 두고 보더라도 『대학연극협의회』가 반성해야 할 몫은 매우 크다고 본다. 예술작품으로의 연극제가 아니라면 사회적 소임으로라도 독재에 항거하는 대학연극제를 지속시켰어야 하지 않았겠느냐는 것이다. 연극적 열정이나, 혹은 각자의 전공을 초월한 연극적 의식이 결여된 조직체는, 그렇게 어렵게 발족시킨 연합체를 유야무야 표류시키고 있었다.

그러한 협의회가 82년 가을 다시 활기를 찾게된다. 대학 3년을 마치고 군에 입대했던 박병도가 제대를 하고 돌아온 것이다. 1회 연극제인 79년의 초대회장단이, 80년 초 강택수 회장의 졸업을 비롯하여 각 대학 주동 멤버들의 졸업으로 협의회의 실질적인 운영세력을 잃어 가던 때에,

박병도도 80년 2월 군 입대를 했던 것이다. 박병도가 돌아 온 82년 가을은 초대 회장단 중 한사람이 다시 복귀된 셈이기도 하다. 80년과 81년, 2년간 중단됐던 협의회 활동은 다시 불을 붙이기 시작하였다. 박병도는 82년 6월 제대 후, 거의 날마다 협의회의 복원을 위해 동분서주 뛰기 시작하였다. 협의회는 잠자고 있었는데, 그동안 대학 연극부는 2배로 늘어나 있었다. 아이러니가 아닐 수 없었다. 새로 발족하였으나 협의회가 있는지도 모르는 나머지 6대 대학을 찾아다니며 가입을 권유하고, 무너져 내린 기존학교에 가서는 새로운 의지와 힘으로 다시 시작해 보자는 용기와 설득을 하기를 1달여. 결국 9월 개학과 더불어 도내 12개 대학 연극부 대표일행은 전주 동문사거리 『동명각』 중국집에 모여 재출범에 기치를 올리게 된다. 이때 박병도는 79년 초대 부회장에 이어 4대 협의회장에 선임된다.

이를 계기로 역사의 뒤안길로 사라질 뻔했던 전라북도대학연극제는 제2회(1982. 11. 7∼11. 12 전북예술회관)를 기록하게 된다. 이 연극제에는 7개 대학 ─ 전주대『볏단』, 우석대『무제』, 전북의대 간호대『천하』, 한일신학교『한빛』, 전주교대『이랑』, 군산수산대『해왕성』, 전북대『기린』─ 이 참가하였고, 학교 간 경쟁을 피하기 위해 경연대회 성격을 배제하고 다만 연극 학도들의 의욕을 높이기 위해 연출, 연기, 특별 공로상을 마련하여 시상을 하였다. 연극협회 전북지부도 이때 지부장단 바뀐 상태여서 주최를 맡게 되고, 이후로 대학연극제는 연극협회의 사업이 되었다. 제2회 연극제는 그야말로 인산인해를 이루는 대성황이었다. 대학연극의 축제가 번듯하게 펼쳐진 것이었다. 예술회관 공연장 입구로부터 팔달로에 이르기까지 100여 미터를 늘어선 관객들의 뜨거운 호응은 전북연극의 미래를 가늠케 하는 것이었다. 연일 대만원을 이룬 공연장, 여기에는 협의회의 철저한 준비와 관객동원 노력이 뒤따랐음은 물론이다. 회장단을 주축으로, 기획분과, 기술분과, 공연분과, 연구학술분과 등으로 조직된 협의

회는, 특히 기획분과에 원광대 김경재가 투입되어 연일 협회에 모여 티켓 판매 현황을 체크하는 한편, 전 회원이 시내에 분산 투입되어 가두판매를 벌이는 등의 뜨거운 열의를 보인 결과였다. 실로 이번 연극제에서는 향토 연극이 정극의 뿌리를 내린 지 십수년만에 처음으로 6일 동안 1만 5천여 명을 동원하여 연일 만원 사례를 연출, 대학 연극이 진실하게 관객을 불러모으고 있음을 엿보게 하였다. 물론 관객의 60%는 고등학생이었고 30%가 대학생, 그리고 일반인은 불과 10%에 그쳤지만 대학연극제가 크게 성공할 수 있다는 가능성을 보여 준 축제의 한마당이었다.

다시 부활한 연극제가 82년 11월에 개최됨으로써, 매월 가을에 개최하기로 한 대학연극제가 제3회(1983. 6. 3~9, 전북예술회관) 때에는 갑자기 봄으로 일정을 변경하게 된다. 일정변경의 가장 큰 이유는 다음과 같다. 1회 연극제 이후 어렵게 부활시킨 연극제를 보며, 대학연극제가 협의회 주동세력의 의지에 크게 좌우된다고 판단한 연극협회는, 2회 연극제를 사실상 부활시킨 박병도의 회장 재임시(82년 9월~83년 8월 임기)에 다시 한번 개최함으로써 그 기틀을 더욱 확고히 다지자는 뜻이었다. 이로써 박병도는 회장 재임시 두 번의 연극제를 개최하게 되며, 1회부터 3회까지 대학연극제를 개최한 장본인이 된다.

이 연극제는 2회 때보다 1개 대학이 더 참가하였고, 일정도 대폭 늘려 8개 대학 연극부가 학교별로 1일 2회 공연을 갖게 되었다. 또한 2회에는 7개 대학 중 4개 대학이 번역극을, 그리고 3개 대학이 창작극을 가지고 연극제에 참여한 반면, 3회 때에는 8개 대학 중 절반인 4개 대학이 창작극을 공연하게 됨으로써 창작극 선호 비중이 높아지고 있음을 암시했다. 처음 참가한 대학은 군산대 『마당』과 예수간호대 『베틀』이었으며, 대학연극협의회에 소속된 대학 가운데 원광대 『멍석』과 개정간호전문대 『베틀』, 우석대 『무제』 등은 참가를 하지 못했다.

제4회(1984. 11. 18~23)는 3회 때까지의 축제의 형식으로 베풀어진 연극

제를 연극의 질을 높이고 대학 연극인의 의욕을 불어넣기 위한다는 명목 하에 경연 형태로 탈바꿈하였다. 또한 3회 때 참가를 못했던 3개 대학(원광대, 군산대, 개정간호대)이 다시 참가를 하게 되고, 대신 참가를 했던 3개 대학(한일신학교, 예수간호대, 전북의대간호대)은 불참하는 등 서로 자리바꿈만 한 채 8개 대학이 참가하는 열성을 보였다.

또한 제5회(1985. 11. 26~29) 때에는 예년과는 달리 10개 대학 연극부중 8개 대학이 참가 신청을 해 그중 예심(10. 24~27)을 거친 4개 대학(전북대, 원광대, 전주 교대, 전주대)만이 본무대에 참여할 수 있게 하여 질적 향상은 물론 대학간 평준화된 무대를 선보여 대학극의 정착 단계를 암시했다는 것이 특징이다. 또한 창작극 2편과 번역극 2편이 고루 공연됨으로써 대학극의 다양한 무대를 보여 주었다. 이때부터 전라북도대학연극제의 최우수작품상 수상작은 전국대학생연극경연대회의 본도 대표팀으로 출전하는 예선을 겸하게 되는 운영상의 변모를 보이게 된다.

그러나 예심에 불만을 보인 몇몇 대학에 의해 제6회(1986. 12. 1~7) 때에는 또다시 예선 형식이 없이 7개 대학 연극부(전주대, 원광대, 군산수산대, 우석대, 한일신학교, 전주교대, 전북대)가 참가한 가운데 공연을 가짐으로써 일부 공연은 미흡한 단계를 벗어나지 못하였지만, 심사까지도 역대 회장단이 맡음으로써 젊고 생기 넘치는 연극 축제를 벌였다. 특히 서울 중앙대 루이스홀에서 열린 제9회 《전국대학생연극경연대회》(1986. 11.)에서 최우수상을 수상, 이미 화제작으로 부상돼 있었던 원광대 『멍석』의 「어느 폴란드 유태인 학살의 회상」은 전라북도 대학연극제의 완전한 정착을 말해 줌과 동시에 전북 연극의 미래를 밝게 해주는 단면이었다 하겠다.

정착 단계에서 제7회(1987. 12. 1~6)를 맞은 전라북도 대학연극제는 전북대 『기린극회』를 제외한 9개 대학이 참가를 신청, 예선을 거친 6개 대학(전주대, 전주교대, 예수간호대, 우석대, 군산대, 원광대)이 본선에서 경연을 벌였다. 그러나 해를 거듭할수록 발전일로에 놓여야 하는 연극제가 작품

선정에 있어서의 참신성의 결여와 창조적 실험 정신의 부족이라는 측면에서 아쉬움을 던져주었다.

제7회부터 문제점을 드러낸 분위기는 이듬해 여실히 나타나, 8회가 되어야 할 1988년은 연극제가 무산되고 말았다. 연극협회 전북지부가 주최하고 전라북도 대학연극협의회가 주관하는 형식으로 운영되어 왔지만, 무엇보다도 대학 연극인들 스스로가 목적의식을 갖고 결속하며 마당을 꾸리는 일이 무엇보다 급선무라 하겠다. 즉 대학연극제는 대학연극인이 주인이 되어 판을 벌여야 하는 것이고, 연극협회는 그들의 부족한 전문성을 일깨워 주면서 양질의 작품창출로 가이드하는 일을 맡아, 필요시 기성연극 전문인력을 제공해 주는 등의 역할이 뒤따를 것이다. 그런데 88년의 경우, 주관을 해야 할 대학연극협의회의 활동이 부실했던 까닭에 대학연극제를 구체적으로 추진할 수 있는 여건을 확보하지 못했고, 그동안 대회 개최에 적극적으로 나서 왔던 연극협회 조차 협회 내부 사정을 내세우며 방관하고 있었던 데서 대회의 무산이라는 결과를 가져오게 된 것이다.

이는 해를 거듭할수록 전북대학연극협의회가 그 활동의 폭을 넓히지 못하고 단순히 대학연극제를 치르기 위한 모임체로서만 고착되면서 그 한계를 드러내게 되었고, 여기에 각 대학마다의 작품성향에 대한 갈등의 폭을 줄이지 못한 영향도 크다고 하겠다.

이후 새롭게 추진되리라 기대됐던 8회대회(1989. 12. 24~28)는, 오히려 준비기간의 촉박함과 88년에 제기됐던 문제점이 전혀 개선되지 못한 채 단순히 횟수를 잇기 위한 연극제로 치러졌다는 인식이 부각되면서 대학연극제의 운영 개선은 보다 절실한 과제로 떠오르게 된다. 특히 도내 5개 대학(전주대『볏단』, 기전여대『백합』, 군산산업대『맥』, 우석대『무제』, 한일신학교『한빛』)이 참가했던 8회 연극제는 7회(87년) 때와 마찬가지로 실험성 결여, 작품 선정상의 문제점, 연기술의 미숙 등의 고질화된 내적 요소

와, 관객 부진을 비롯한 운영상의 문제점이 여실히 드러난 대회였다.

9회(1990. 11. 19~25, 전북대합동강당) 때에는 협의회 소속 13개 대학연극반 중 8회 때보다 1개가 늘어난 6개 대학(전북대, 군산대, 전주대, 전주교대, 개정간호대, 원광대)이 참여하는 무대로 꾸며졌다. 이번 대학연극제는 다시금 경연을 지양하고 축제 분위기를 살릴 수 있도록 단체 시상제를 없애는가 하면, 예선없이 문호를 개방했으며, 대학인들의 적극적인 참여를 유도하기 위해 처음으로 무대를 '대학 내'로 옮기는 등의 변화를 시도했다. 또한 대학인들 스스로의 자생력을 높이기 위해, 그동안 연극협회가 주관해 오던 행사를 대학연극협의회가 주축이 돼 축제를 이끌었던 점도 돋보였다. 이러한 문제점의 도출은, 협회와 협의회와의 긴밀한 관계유지가 이루어지지 못함도 원인이겠고, 협회의 프로페셔널이 리드해 낼 그 어떤 문제의 대안도 대학측에 제공되지 못한 점, 그리고 협회 역시 협의회의 존재를 '1년 중 한차례 대학연극제를 주최해 주는 외부 단체' 정도로 인식하고 있는데 더 큰 원인이 있다고 하겠다. 자칫 치기로운 '의식화'의 방편으로 연극을 매개체화 하는 성향이나, 협의회 집행부의 건강성에 의해 전체 조직이 흔들리는 현상에 대해, 협회의 어른스러움과 전문성은 미래를 대비하는 텃밭을 가꾸는 차원에서라도 자상스런 손길을 펼쳐야 한다. 그러나 넘치지 않는 잔의 술은 남의 잔에 향기를 담아 주지 못하는 법. 연극협회의 허약함은 못내 순수한 연극성으로부터의 탈출을 감행하는 대학극의 손목을 잡지 못한 채 방치하고 만 것이다. 어찌보면 역대 연극제를 보더라도, 협회는 단순히 주최라는 이름을 빌려주고 장소만 제공해 주는 것이 전부였다. 모든 준비와 진행과 관객의 유치 또한 대학의 몫이었다. 협회는 그저 주최의 이름을 빌려주고 상장을 만들어 격려하면서, 돌아오는 모든 공은 협회가 받는 형국이었으니, 대학이 기대해야 할 가치는 너무나 빈약한 것이 아니었겠는가.

이러한 독자행보에도 불구하고 학생들의 순수는 빛을 발하지 못하고

만다. 본디 연극제작 작업 하나만 하더라도 재학생 자체적으로 매우 힘든 과정임에, 여기에 전체 연극제를 운용할 조직이나 인력은 턱없이 부족한 것이고, 몇 년간 계속되어 온 협의회의 비결속적인 분위기는 당초의 의지와는 달리 축제 분위기를 조성하지 못했다. 아울러 작품 수준 면에서도 지나치게 메시지 전달에 치중한 나머지 연기, 연출, 무대장치 등이 전반적으로 허술해 예년 수준에 현저히 못 미친 연극제가 되고 말았다.

제10회(1991. 11. 17.~20. 전북예술회관) 때에는 4개 단체(전주대, 전북대, 군산대, 전주교대)가 다시 부활된 예선을 거쳐 참가하였다. 시상 부문은 단체상과 개인상으로 나누어, 단체상의 경우 최우수상 1개 작품에 도지사상, 우수상 1개 작품에 예총도지회장상으로 시상하고, 개인상은 연출 1인과 연기 부문 4명에게 시상되어 다시금 대학연극제의 활기가 일어나게 되었다. 실로 오랜만에 연극제다운 연극제가 개최되었다.

그러나 지역 연극의 굵은 맥을 잇게 하는 바탕이 되고 있는 《전라북도대학연극제》가 초기의 의욕적이고 활기에 차 있던 분위기와는 달리 해를 거듭할수록 유명무실한 연례 행사로 치러지고 있다는 연극계 내부의 자성의 목소리가 높아지고 있었다. 이러한 분위기에서 개최된 제11회 (1992. 11. 23~25) 연극제도 예외는 아니어서 문제점을 다시 한번 확인시켜 주는 연극제에 불과하였다. 참가 규모(3개 대학-전주대, 전주교대, 우석대) 면에서뿐만 아니라, 대학 연극의 건강한 아마추어리즘을 기대 하기에는 많은 아쉬움을 갖게 했던 이번 연극제는 공동 창작이 선보였던 점이나 아카데믹한 대학생들의 자세가 눈길을 모으기도 했지만, 각 단체의 고르지 못한 수준과 예년에 비해 오히려 저하된 역량이 문제점으로 지적되기도 했다.

도내 13개 대학의 연극부가 하나의 연합체를 이루어 순수한 실험정신에 입각한 작품창출의 장을 마련한 《전라북도대학연극제》는 12회를 마지막으로 그 명맥을 잇지 못하게 된다. 1979년 발족되어 향토연극의 발

전에 기여하고, 연극재원 확충의 근원이 되었던 전라북도대학연극제는 전국적으로 유래가 없는 조직체이며 향토연극축제임에도 불구하고 아쉬운 휴면기에 접어들게 된 것이다. 이는, 연극에 대한 사회의 인식 변화에도 불구하고 현대인들의 마음속에 팽배해 있는 무사안일과 물질 만능의 병폐 속에서 순수를 부르짖던 대학 연극인들마저도 시대의 조류에 편승, 축제와 대화합이라는 대명제 보다는 일신의 안정과 집단적 이기주의라는 현상 속으로 시선을 돌려 버렸기 때문이다. 아울러 연극협회의 무관심과 무능력도 미래의 씨알을 거두지 못하는 자가당착 속에 소일하였다는 비판을 면키 어려운 것은 두말할 나위가 없다. 이제라도 기성인들이 나서서 그들의 위기감과 무방향을 어루만져 줘야 하며, 오늘의 전북연극을 건실히 다지고 있는 주역들 또한 자신들의 숙성지가 어디였는지 되돌아볼 필요가 있는 것이다.

3. 80년대 이후의 전북 연극

1) 박병도와 극단 『황토』

《전북연극회관》의 폐관으로 침체기에 빠져 있었던 전북 연극계는 84년 3월부터 서서히 움직임을 시작, 후반기에는 왕성한 활동 무대를 마련하기 시작한다. 이는 82년 2회의 공연 실적을 남기고 흐지부지 자취를 감추었던 극단 『예인』이 84년 4월에 재결집하여 탄생시킨 극단 『황토레퍼터리시스템』에 의해서 더욱 빛을 발휘하였다. 10명의 정회원과 그 밖의 준회원으로 구성된 『황토』는, 전신인 극단 『예인』의 이태우를 다시금 극단의 대표로, 상임연출에 박병도를 선출하여 본격적인 작업에 들어가게 된다.

전주대 국문과 출신인 박병도는, 77년 전주대 연극반 『볏단』을 창단하면서 연극을 시작했다. 당시 전주대 영문과 재학중인 강택수와 함께

창단한 연극반 『볏단』은 앞서 기술한 대학연극제에 유일하게 12회동안 빠짐없이 참가하는 열성적인 연극부이기도 하다.

『볏단』의 창단공연인 김진수 작, 강택수 연출의 「유원지」에서 조연출을 맡았고, 바로 2회 공연에 과감히 실험적 전위극인 장 클드 반 이태리 작 「뱀」을 연출하여 센세이션을 일으킨 장본인이기도 하다. 이어서 대학연극협의회의 초대 부회장을 맡아 대학연극제의 개최 주역으로 맹활약을 떨치며 계속되는 연출작업을 펼치게 된다. 제1회 대학연극제에 해롤드 핀터 작 「콜렉션」을 연출하여 참가하였고, 이어서 「배비장 알비장」, 「옛날 옛적에 훠어이 훠이」를 연출한다. 「옛날 옛적에…」는 교내 공연뿐만 아니라 『예총회관 특설무대』와 『숲속의 빈터』 고전음악 감상실을 빌어 소극장 연극의 붐을 일으키며 일반인에게 공연되었으며, 본인이 직접 대본을 쓰고 연출한 「레포트」는 KBS 전주방송국 공개홀에서 공연되어 전파를 타고 안방에 전달되기도 하였다. 대학에서만도 7편의 작품을 연출하는 왕성한 창작 의욕을 보이다가 80년초 군에 입대하게 된다. 82년 6월 제대하여 돌아 온 연극계는 이미 졸업한 동료 이태우가 극단 『예인』을 창단하여 두편의 연극을 올렸으나 활동이 중지된 상황이었다.

제대 후 전개한 활동은 두가지로 요약된다. 하나는 유명무실해 버린 대학연극협의회를 재결성하여 대학연극제를 부활시키는 일이었고, 또 하나는 당시 서울에서 활동하다 귀향하여 소극장을 개설한 서 민(본명 서정일)의 『전북문예소극장』의 운영에 참여하는 일 등이었다. 그런 와중에도 복학을 앞당겨 82년 가을 곧바로 전주대 연극부의 작품 장 자크 킴 작 「신의 침묵(오이디푸스 왕)」을 연출하여 전국대학연극제에 호남지역 대표로 뽑혀 참가하게 된다. 당시는 경연형식이 아닌 페스티벌 형식이었지만, 중앙대 루이스 홀에서 공연된 공연에서 청중들의 기립박수는 단연 수작으로 평가받는 작품이었다. 그해 가을, 대학연극협의회는 박병도에 의해 12개 대학으로 확충되어 재건되었으며, 회장을 맡아 역대 최대 관객을

동원(1만 2천명)한 성공적인 제2회 전라북도대학연극제를 치러 낸다. 이러한 성과와 지도력으로 말미암아, 이듬해 8월까지의 임기를 앞두고 3회 대학연극제를 6월에 다시 개최하게 된다.

『전북문예소극장』은 당초 서민이 은행 빚을 얻어 세운 것이어서, 획기적인 성황에도 불구하고 알 수 없는 운영난을 겪어내야 했다. 따라서 92년도 4월에 「그 여자 사람잡네」(서 민, 곽병창, 이안나 등 출연)로 문을 연 전북문예소극장은 「홍당무」, 「보잉 보잉」을 끝으로 문을 닫을 위기에 접하게 된다. 이에 박병도는 오로지 연극무대가 지속되기를 갈망하며, 당시 연극협회 전북지부장인 문치상을 찾아가게 된다. 이에 문치상은 전북 유일의 소극장(당시 외형적으로는 정착단계로 들어서는 많은 관객층을 확보하고 있었음)이 문을 닫을 위기에 처해 있음을 절감하여 800만원의 인수금으로 연극협회에서 인수하게 된다. 서민을 상임연출로, 박병도를 사무장으로 임명하고 전국 최초의 유급제 극단운영에 들어가게 된다.

체제가 바뀌고 올려진 첫 작품이 서민 연출의 「마지막 포옹」인데, 서민은 연습 중반에 생활고를 이유로 종적을 감춰 버린다. 이에 박병도가 마무리 연출을 하여 막을 올리는데, 그는 이 공연에서 주연 다이크를 맡아 한달여 동안 매일 죽어 가는 사형수로서 눈물을 흘려야 하는 고된(?) 연기까지 해내었다.

그러나 협회가 맡아 운영하는 데에도 한계가 있었다. 급기야 전북문예소극장은 협회운영 체제 석달여만에 손을 들고 만다. 문치상 지부장이 한달 동안 전주시의 자매결연도시 방문일행 기자단으로 미국행을 하게 되면서, 운영의 전권을 협회에서 포기하고는 박병도에게 위임하게 된다. 이에 따라 박병도는 당시 젊은 그룹의 리더격들로 구성된 운영위원회를 조직하여 새로운 운영체제에 들어가게 된다. 박병도를 대표로 박장호, 안상철, 성창호, 이태우 등이 주축이 된 운영위원회는 연말을 맞이하여 극장의 문을 닫을 수는 없다는 이유로 박채규의 「공처가를 울린 빚쟁이」를

기획공연했으며, 이어서 빚을 얻어 국악과 양악, 단막극과 그룹사운드 등 제반 예술장르가 한자리에 모이는 송년특집 공연을 기획·제작하게 된다. 비록 적자를 면치 못하여 빚더미에 올랐지만, 새로운 출범을 예시하는 젊은 그룹의 희망찬 행보였다. 이렇듯 꿈에 부풀어 있었던 터에, 갑자기 전북문예소극장은 협회에 의해 재즈음악 전용극장을 꿈꾸는 재력가에게 넘겨지고 만다. 이때가 1984년 초의 일이다.

활동무대를 잃은 박병도는 이태우와 함께 극단 『황토』를 조직하여, 과거 『예인』의 맥을 이어 바닥부터 다시 시작해 나가자는 연극활동을 펼치게 된다. 그가 처음 부르짖었던 작업모토는 다름 아닌 "전문극단, 고급 연극"이었다. 이제 연극판도 제대로 자체 연습실을 확보하여 항상 상주하면서 '오로지 연극만을 생각하고, 연극만을 생산하는 전문인력의 집단'이 필요한 것이며, 이에 따라 취미생활 같은 연극활동이 아닌 자기 장르에 책임을 지는 전문극단으로 탈바꿈되어야 한다는 것이었다. 언제까지 취미로 일관하며 관객의 외면을 받는 동정의 예술을 붙잡고 있어야 하냐는 것이기도 하다. 따라서 스스로 전문성을 확보하는 사명에 매달려야 하며, 그러기에는 밤낮으로 연극 하나만을 연구하고 고집하는 집단이 존재하여야 가능한 일이라 하여, 동부시장 지하 주차장 한켠을 막은 『황토』의 전용연습실은 탄생하게 된다. 트럭 4대가 들어갈 만한 공간—베니어판을 손수 잘라 막은 벽틈 사이로 차량의 매연은 들어왔지만, 전화도 놓고, 소품 선반도 짜 맞추고, 입주하는 날엔 시루떡에 제주祭酒 올려 무궁번창을 기원하는 일도 잊지 않았다. 바로 그곳에서 「너덜강 돌무덤」이 생산되었으며, 「물보라」로 대통령상을 일구어 냈다.

35도를 웃도는 무더운 여름날, 어려운 재정에도 불구하고 박병도는 불현듯 중고 에어컨 한 대를 들여놓게 된다. 영문을 몰라하는 단원들에게 그는 이렇게 설명한다. "이 좁은 공간에서 30여명의 단원이 혼신의 힘을 다해 작품창출에 여념 없는데, 이 무더위에 겹치는 짜증의 값보다

에어컨이 던져주는 효용의 값은 훨씬 싸다. 아무리 어렵더라도 최상의 컨디션을 유지하게 하는 일은 우리가 나가야 할 목표에 효과적으로 다다르게 하는 조건이 되는 것이다. 우리의 정성과 노고에 비하면 전기세는 아무 것도 아니다."

84년 5월, 재창단 공연작품인 노경식 작 「달집」을 연출하여 제2회 《전국지방연극제》에 전북대표로 참가하면서 두각을 나타내기 시작, 84년 9월엔 홀 워디홀 작 「용감한 사형수」를 연출하고 주역으로 출연하기도 했으며, 84, 86년 도내 연극 팬들의 선풍적인 인기를 모았던 「품바」를 비롯, 테네시 위리엄즈 작 「욕망이라는 이름의 전차」, 박환용 작 「너덜강 돌무덤」, 이상 작으로써 영상과 무대의 접목으로 당시 충격을 던져주었던 키노드라마 「날개」, 이현화 작 「산씻김」, 첫 번째 대통령상을 받은 오태석의 「물보라」 등의 작품을 꾸준히 올렸다.

특히 특기할 만한 일은, 창단 1년만에 박환용 작 「너덜강 돌무덤」으로 전국지방연극제에서 장려상을 수상하였고, 창단 2년만인 86년에는 오태석 작 「물보라」로 최우수작품상을 수상, 대통령상의 영예를 안았다는 것이다. 이 작품으로 연출상까지 수상한 그는 그 동안 의욕적으로 다져 온 향토 연극에의 애정과 연출 기량을 참신하게 보여줌으로써 전북 연극의 수준을 한층 돋보이게 하였다.

또한 박병도와 극단 『황토』의 이러한 쾌거는 60년대부터 지역 연극 무대의 고난을 감내하며 꾸준히 맥을 이어온 향토 연극인들의 열정이 모두어 낸 결실이어서 그 의미가 더욱 컸음은 물론, 이 수상은 향토 연극인들에게는 자신감과 새로운 의욕을 불어넣어 주는 계기를 마련해 주었고. 극단에게는 그간 열망해 오던 자체 소극장을 마련하여 소극장 연극 무대를 통한 관객 확보와 연극 발전에 커다란 실적을 남기었다.

전주시 경원동 동부시장 앞 건물 2층에 30평 규모로 마련한 『황토예술극장』이 바로 극단 『황토』 단원들의 뿌리 깊은 저력을 이루어 내게 된

다. 1백석 규모의 연극 전용소극장으로 문을 연 『황토예술극장』은 최우수 상으로 받은 상금 5백만원과 단원들의 피땀으로 세워져 여타 소극장의 개관이 개인적인 출자에 의해서 이루어졌던 것과는 큰 차이와 의의가 함께 있다고 볼 수가 있다. 전단원이 한달여에 걸친 공사로 손수 만든 극장엔 당시 전북예술회관에도 없었던 조명 딤머까지 제작하여 들여놓아 작은 공간이지만 최적의 작품을 창출하기 위한 공간으로서의 면모를 갖추어 나간다. 그것은 곧 박병도의 철저한 연출적 메커니즘 탐구에 의한 결실이자 작업방법론이며, 이것은 지금껏 현대 전북연극의 다양한 실험과 수용범위를 넓히게되는 무대미학의 맥락이 되기도 한다.

극단 『황토』는 그해 10월 『황토예술극작』 개관 기념으로 피터 쉐퍼 작 「에쿠우스」를 안상철 연출로 무대에 올린 이래, 이 소극장에서 공연되어진 작품만도 20여편, 알베르 까뮈 작 이호중 연출의 「정의의 사람들 (90년)」에 이르기까지 극단 『황토』가 자체 작품으로 올린 「유리동물원(87년)」, 「카덴자(87년)」, 「위기의 여자(87년)」, 「홍당무(87년)」, 「칠수와 만수(88년)」, 「오장군의 발톱(89년)」 등 14편의 작품들이 한달 이상씩 장기 공연됐다. 당시 공연작품들은 모두 대성황의 관객동원을 이루어냈는데, 철저한 기획력과 관객의 기대에 부응하는 작품수준을 이루어냈다는 증거이기도 하다.

또한 88년 12월에는 극장 부설 『꿈나무 어린이극장』을 창립, 어린이 뮤지컬을 선보이는 등 『황토레퍼터리시스템』이란 극단 명칭에 걸맞게 다양한 장르를 섭렵해 왔고, 1988년 제6회 《전국연극제》에서는 오태석 작, 박병도 연출의 「태」로 출전하여 우수상(문공부장관상)을 수상하였으며, 1989년 제7회 《전국연극제》에 박조열 작, 박병도 연출의 「오장군의 발톱」으로 출전하여 《전국연극제》 사상 최초의 대통령상 2연패를 달성한다.

이러한 괄목할만한 업적으로 말미암아 전북연극은 세인의 주목을 받으

면서, 한강 이남에서 제일 가는 연극의 메카로 인정을 받아 오늘에 이른다. 아울러 도내 연극 애호인들의 반응 또한 대단한 것이어서 매공연 마다 줄을 서는 호황을 이루어 내게 된다. 이러한 배경에 대해 박병도는 "자신의 예술적 감각에 항상 자문하는 수준의 작품을 관객에게 내놓는 치열한 장인정신이야말로, 우리 보다 항상 우위의 감각을 지니고 있는 관객들을 감동시키고 설득할 수 있다."고 말하며, "우리는 적어도 직장에 안주하며 예술적 소임을 여가로 활용하는 배부른 예술적 비즈니스는 거절하였다. 그러한 지역적 편의주의는 항상 '예술적 하향 평준화'를 요구하여 왔고, 그러한 사회적 메커니즘에 왜곡·희생당하면서도 오로지 자기영역의 '절대가치, 절대평가, 절대세계'에 대한 일념으로 외로워 할 줄 아는 본디의 가치를 찾아 온 것이다."라고 고통 어린 세월을 정리하기도 한다.

끊임없는 공연을 통해 연극예술의 현장성을 익힌 『황토예술극장』은 배우는 물론, 연출가들에게도 철저한 수업의 장을 제공, 매 공연마다 새로운 분석에 치열한 의지를 곧추 세우며 완성도 높은 작품창출에 주력하는 세월을 가졌다. 이러한 철저한 장인정신은 배우역량을 확충하는 원동력이 되었으며, 이들이 희구했던 자체전용극장이 어떠한 면모로 이들의 작업에 응용되어져야 하는지를 분명히 파악하고 실천한 그룹이기도 하였다. 이러한 연극적 자세와 작업창출 능력들은 결국 『박병도사단』이라는 통칭으로 전국 연극인들 사이에 회자인구되었다. 그리고 결국 그 사단의 멤버들이 오늘날 전북연극 각 단체를 이끌고 있는 주역들이기도 하다.

『황토예술극장』의 동원 관객 수는 1편당 2천 5백명으로 총 4만 여명이 연극을 관람해 관객 저변 확대와 연극에 대한 인식 향상, 그리고 극단『황토』가 전문 극단으로 위치를 굳히는데 결정적인 역할을 했다.

그러나 이러한 화려함 뒤에도 인간군상이 모여 있는 곳인지라 문제점이 없을 수 없었다. 89년 「오장군의 발톱」이 서울의 현대 토 아트홀에 초청 공연되면서 문제가 발생하기 시작했는데, 생활일선으로 떠난 일부단

원이 극단 내에 친목단체인 '연우회'를 조직하여 수시 화합을 가졌고, 서울공연시 숙소에서 이들과 무관한 단원들을 모아 놓고 극단 운영체제를 비판하고 나섰던 것이다. 정작 이들은 극단 멤버이기는 하나, 당시에는 작품에 참여치 않고 개인사업을 한다거나 외부일에 전념하는 세력이었는데, 서울공연에 따라와 체제를 비판하고 나섰던 것이다. 이를 뒤늦게 알게 된 박병도는 이들을 모아 놓고, "배가 고파 떠났으면 응원하고 격려할 일이지, 배가 고파도 남아서 인내하고 있는 이들에게 힘은 못줄 망정 작품창출의 원동력인 단합을 저해하는 분위기를 만들게 뭐냐"고 나무라게 된다.

물론, 개인적으로들 이루지 못한 연극에의 여한들은 많을 것이다. 동료들이나 후배들이 이루어 낸 빛나는 업적과 영예(두번째의 대통령상)는 현역에서 뛰고 있는 자들의 어깨에서 빛날 것이다. 게다가 서울 유명극장에서의 장기공연 초청이라니…… 이 서울공연에서, 일본 신주꾸의 아리스극장으로 부터 다음년도『동경국제연극제』한국 대표로 초청까지 받은 상태였으니, 그야말로『황토』는 이제 전북의『황토』가 아닌 셈이었다.

체제비판이라면 당연히 대표이자 연출가인 박병도를 두고 한 것이며, 박병도에 대한 거부는 그가 이루어 낸 연극적 성과와, 앞으로 이루어 낼 예술적 역량까지도 거부하자는 것에 다름 아니다. 그렇다면 과연 이들이 염려했던 것은 무엇이었을까? 대통령상 2연패, 서울 장기공연, 전북연극 최초의 해외공연인 일본 초청공연 등, 시쳇말로 한참 잘 나가는『황토』…… 박병도는 꾸짖었다. 들어와서 같이 배고파하며, 작품을 가지고 울던지, 비토를 하던지, 비판을 하던지 하라고….

결국, 이들은 어느날 갑자기『시립극단』으로 자리를 옮기었고, 이러한 몇몇 단원들의 이적이 대서특필된 지방일간지를 보고『황토』식구들은 그 사실을 알게된다. 그러한 동상이몽의 단원 4~5명 이적이 곧 극단의 문을 닫으리라는 세간의 예측은 여지없이 빗나가고 말았다. 그럴수록 더욱

단결된 의지로 굳혀진 『황토』 단원들은 그해 전북연극제에 오태석의 「자전거」로 축하공연을 하게 된다. 숨막힐 듯 한 긴장과 이완으로 불타는 연극혼을 뿜어냈던 공연에 관객들은 한동안 자리를 뜨지 못했다. 이러한 역경 속에서 박병도는 당시의 여러 여건들을 놓고 자신의 심경을 대변하는 대사를 줄곧 되뇌이게 된다. 영화 「포세이돈 어드벤쳐」에 목사로 분하여 나온 짐 해크먼의 그 유명한 대사 한마디. "주여, 도와 달라고는 하지 않겠습니다. 제발 방해만 하지 말아주십시요."

그래도 아랑곳하지 않고 꿋꿋이 자리를 지켜 온 박병도와 극단 『황토』는 두 번째의 시련을 맞게 된다. 다름 아닌 80년대 이 지역 연극의 활성화에 큰 몫을 해 왔던 황토예술극장이 개관 4년 6개월 만인 91년 3월 문을 닫게 된 것이다. 대폭적인 임대료 인상에 봉착한 『황토』는, 당시 극장과 연습실 두 군데를 얻어 쓰고 있었던 실정이라 큰 어려움이 아닐 수 없었다. 그래서 내린 결정이 극장의 폐쇄였다. 소극장을 운영하면서도 『황토』는 지속적인 대극장 공연을 행하여 왔는데, 소극장의 세밀한 감각의 연구가 연기에 큰 발전을 가져왔지만 그렇다고 대형무대의 감각을 잃어서도 안된다는 박병도의 지론이 있었기 때문이다. 따라서 장기공연으로 공연 소요경비가 많이 들어가는 소극장을 당분간 폐쇄하고, 대극장 위주의 공연활동으로의 선회를 결정 내린 것이다.

이로써 『황토』의 연극은 전북을 지키는 연극에서(즉 소극장 연극을 지속시킴으로써, 날마다 연극공연이 우리의 도심에서 이루어지고 있다는 문화적 자긍심) 전국무대로 시선을 돌리게 된다. 극단 『황토』는 곧바로 지역 연극은 외면한 채 《연극 영화의 해》로 들썩대는 중앙의 연극 무대로 진격, 제28회 《동아연극상》에 도전하면서 지역연극의 얼굴을 내놓겠다고 기염을 토하게 된다.

이를 두고 극작가 이윤택은 '우리 연극계는 상당히 따로 노는 형국이다. 연례 행사로 치러지는 대한민국 무용제는 오히려 서울과 기타 지역

구분 없이 지역간의 교류가 이루어지고 있는데 유독 연극만은 서울연극제, 전국연극제 식으로 명칭을 바꾸면서까지 구분을 해야 하는가에 대한 의문이 없지 않다.' 라고 말하면서 지역연극에 대한 중앙 연극인들의 우월 의식에서 생긴 편견과 정책적인 문제점들을 제시하는 한편 극단『황토』의 공연에 찬사를 보냈다.

그러나 샘 셰퍼드 작, 박병도 연출의「매장된 아이」(91. 5. 25~27. 문예회관 대극장)는 전진기, 김강우, 이덕형, 김영주, 서형화, 이미의 열연으로 중앙 무대에 새로운 충격과 전북 연극의 위상을 한 단계 올려는 놓았다는 평을 듣게 된다. 이어서 박병도와 극단『황토』는 제 2, 제 3의 공연을 중앙에 계속해서 진출하기로 마음먹고 심혈을 기울여 나아가게 된다. 그 하나가 지역민들의 연극에 대한 관심과 열기를 높이기 위해 자체적으로「사랑의 연극 잔치」를 기획하였고, 다른 하나는 이 지역 작가와의 만남을 시도하여 미국에서 귀국하여 84년부터 이 지역에 정착한 김승규의 작품인「굴레쓴 사람들」을 선정, 지방 극단으로서는 드물게 문예진흥원 창작 활성화 기금을 받게 되는 역량을 보이기도 하였다. 또한 중앙 극단과의 교류를 꾀하고자 자매 극단인 극단『목화』의 한명구를 초청하여「춘풍의 처」를 올리기도 하는 등 한 마디로 정열적인 한해를 보냈다.

그러나 일련의 대외적인 노력과 성과와는 별도로, 92년 4월 미묘한 기류의 현상이 표면화되면서 다시는 주워 담지 못할 역사적인 사건이 벌어진 것이다. 이 내용은 후일 지면이 허락되면 자세히 정리할 기회가 있겠기에 본고에서는 개략적인 결과만을 정리하도록 한다. 92년도에 들어서『황토』는 매우 활발하고도 왕성한 활동을 펼치게 된다. 전년도에 초청 받아 놓은 일본공연을 앞두고, 박병도는 일본 극장 현지를 방문하고 돌아와 곧바로 전북예술회관 10주년 기념공연의 초청을 받아 이상현 작「사로잡힌 영혼」을 성황리에 올린다. 이 작품은 귀국 후 한달 만의 시일 내에 만든 작품임에도 매우 높은 예술성으로 인해, 김길수 교수(연극 평론

가)로부터 표현주의 연극의 진수라는 평가를 받게 된다.

이러한 『황토』는 그간 축하공연으로 일관하였던 전북연극제에 본선행을 결심하게 된다. 그래서 나선 것이 전년도 문예진흥원 당선작인 김승규 작 「굴레 쓴 사람들」을 가지고 전북예선에 나선 것이다. 때마침 분위기가 잡혀가던 『도립극단』의 출범여부를 놓고 도의회 내무위원회에서의 브리핑까지 마친 박병도는, 대통령상 3연패야말로 이러한 『도립극단』 출범의 긍정적 분위기에 쐐기를 박는 일이라 공언하였다. 당시 사회의 연극계에 대한 시각은 온통 『황토』의 성장과 왕성한 대내외적인 활동에 초점이 맞춰져 있었다. 전례에 없는 도당국의 특별지원금이 『황토』에 전달될 정도였으니 말이다. 도에서의 지원금이나 보조금은 필히 연극협회를 통하여 이루어질 수밖에 없다. 왜냐하면 극단은 법인체가 아니기에 도와의 정산관계가 이루어지지 않기 때문인데, 이러한 법칙까지 깨가면서 도에서는 『황토』에 운영 보조금을 내려 주기까지 했으니, 『황토』가 이번 전국연극제에 출전하여 좋은 성적을 올린다면 상황은 크게 달라질 것이라는 예상이었다.

이러한 결실이 맺어진다면 연극계의 지각변동은 불가피한 것이라고 일부에선 예측하던 때였다. 년초부터 방송에서는 『황토』의 일본공연이 보도되고, 두 번 받은 대상을 세 번은 못 받을 것이냐는 주위의 우려와 기대 속에, 1992년 3월 31일 전북연극제 예선 심사발표에서 『황토』는 『창작극회』를 물리치고 최우수작품상과 연출상(박병도)을 거머쥐게 된다. 곧 본선행의 티켓을 따게 된 것이다.

그 다음날, 역사적인 사건이 벌어졌으니 우연치고는 매우 특이한 우연이라 하겠다. 역시 극단에 잘 나오지 않은 단원이 주동이 되어 하룻밤 사이에 3~4명의 단원을 규합하여, 4월 1일 시상식이 끝난 연후 대표에 반기를 들고나선 것이다. 이리하여 박병도는 그날 부로 극단을 버리게 된다. "어제까지 스승과 제자 사이인 단원이, 하루아침에 스승에게 삿대

질을 하는 상황에서는 연극이란 아무 의미가 없다. 후일, 술은 같이 마실 수 있어도 우리의 영혼을 나눠야 할 작품만은 사양하겠다."는 말을 남기고는 서울로 떠나 버린다.

이 사건은 전국적인 관심사가 되었고, 급기야는 이러한 하극상은 어떠한 지역적 풍토와 상관없이 연극계에선 인정될 수 없다는 공문서가 『한국연극협회』 이사장 명의로 발송되게 된다. 그러나, 이러한 중앙의 애정 어린 판단과 개입은 결국 후일, 사건의 마무리 후에 새로이 출범한 연극협회 임원진에 의해 『전북연극협회』로 이름까지 바꾸는 계기가 되었다. 즉 『사단법인 한국연극협회 전북지회』라는 전국적인 조직 속의 전북연극이 아닌, 중앙의 판단과 시각을 배제시킨 독자적인 전북연극계 지각변동을 가졌다는 의미이기도 하다.

따라서 전국적인 사건으로 비화된 이러한 사태와 관련 당시 『연극협회 전북지회』는 긴급 이사회를 소집, 진상 파악과 함께 협회 차원의 사태 수습에 나섰다. 그러나 어떠한 연유인지 박병도와 전주대 선후배 사이인 강택수의 지회장직 까지 내놓으라는 주동자의 사생결단은 납득키 어려운 점이었다. 날마다 심야에 찾아와 밤을 세우며 붙잡고 늘어지더라는 강택수 지회장의 말을 듣더라도, 이 사건은 단순한 『황토』 내부 문제를 놓고 일어난 일은 아닌 것 같다. 『황토』 문제와 연극협회는 별개임에도 말이다.

결국, 강택수 지회장은 4월 18일 제3차 긴급 이사회를 열고, '연극인 제위께 드리는 글'을 이사 전원의 명의로 남기며 강택수 지회장 등 집행부 임원 전원이 사퇴를 발표하면서 '연극인 제위께 드리는 글'을 통해 "극단 『황토』의 사태는 연극의 본질을 곡해한 자가당착의 현실을 드러낸 것으로, 이러한 현실을 연출해 낸 일단의 주동자 및 그 배후의 연극인들과 「연극인」이라는 동일 선상의 칭호를 같이 할 수 없다"는 말로 주동자들에 대한 불편한 감정을 드러내고, "차후 연극인이 본연의 모습을 회복

하여 인간적 아름다움을 추구해 줄 것"을 당부하면서, 지회장을 비롯한 전임원이 사퇴하여 버린다. 이러한 결단은 강택수 지회장의 사심없는 인간적 고뇌가 절대적으로 작용한 것이다. 즉, 그가 항상 되뇌이던 "연극이 무슨 벼슬이야?"라는 말처럼……

결국 잠시 일선에서 물러났던 일부 연극인들이 참여한 사태수습위원회가 발족되어 5월 14일 긴급 회원총회를 열고 정관 일부를 개정, 한국연극협회 전북지회 명칭을 전라북도 연극협회로 변경하는 한편, 공석 중인 전북연극협회장에 김기홍을 선임했다.

이후 극단 『황토』는 제주도에서 열렸던 제10회 전국연극제에 공동 연출이라는 형식으로 참가하게 되나, 이미 변질된 작품은 시상권에도 못들고 연기상(서형화) 하나만을 받아 오게 된다.

이렇듯 창단 10주년을 맞이한 극단 『황토』는, 그간 쌓아 온 극단의 명성은 물론 박병도의 연극 인생에 있어 엄청난 타격을 입혔고, 이 지역 연극계의 명예를 크게 실추시킨 것을 부인할 수 없다.

한편 전국연극제에서의 2회의 대통령상과, 1회의 우수상과, 장려상을 포함 4회의 단체상을 수상하고, 연출상(박병도), 희곡상(박환용), 미술상(안상철)을 한차례씩, 연기상을 2회(엄미리, 서형화)에 걸쳐 수상하는 등 총 5회의 개인상을 수상한 극단 『황토』는 단연 80년대 전북연극의 주역이었다. 잠자던 전북 연극 애호인들을 깨워 극장으로 향하게 하였으며, 자아도취에 만족하던 작품창출의 현장에 새로운 연극적 감각을 불러 일으켜 연극의 질적 향상을 도모한 장본인들이었다.

그런데 더욱 기이한 일은, 그 사건 이후 사태를 일으킨 주역들이 갑자기 연극을 모두 그만 두고 약속이라도 한 듯 연극계를 떠나버린 사실이다. 이러한 태도를 잘못 받아들인다면, 기실 『황토』를 와해시키기 위한 임무로 잠시 활약하다 사라진 형국 같았다.

박병도가 떠나 버린 『황토』는, 잠시 박병도 밑에서 연출을 맡았던 이

호중을 대표로 하는 제 2의 극단 『황토』가 출범되어 지금까지 그 명맥을 이어가고 있는 실정인데, 과거의 화려했던 명성을 되찾기 위해 각고의 노력을 경주하고 있다. 이호중 체제 출범 이후, 『황토』는 「그 입술에 파인 그늘」(92), 「탁류」(92), 「초분」(93), 「끝없는 아리아」(93), 「쥐덫」(93), 「어린 왕자」(94), 「갑오세 갑오세」(94), 「세번은 짧게 세 번은 길게」(95), 「아일랜드」(95), 「옵바의 총춘」 등을 공연하였다.

　서울로 간 박병도는 92년 8월, 『동경 아리스국제연극제』에 한국대표작을 연출하여 일본공연을 떠난다. 일본 주최측의 요청은, 한국연극을 이끄는 연출가의 작품을 유치하자는 뜻으로서 이미 오태석, 이윤택의 작품이 일본에 유치하여 선보였으며, 이번 년도에는 박병도의 작품을 초청하자는 것이지 그 어떤 단체의 작품을 보자는 것이 아니다며, 8월 공연의 약속을 지켜 달라는 요구를 하게 된다. 따라서 박병도는 서울에서 배종옥(탤런트), 조명남(극단 산울림 배우, 대한민국연극제 연기상 수상자), 최종원(탤런트), 이승호(극단 실험극장 배우), 이호성(당시 프리랜서, 원광대 『명석』 출신), 김규철(영화 서편제 주역), 장명철(극단 『황토』의 주역배우) 등이 대거 참여하는 가운데, 『중앙무대』라는 이름으로 「慾 - Desire」이라는 작품을 가지고 일본공연을 떠나 큰 반향을 일으키게 된다. 이 작품은 후일 박병도가 전주에서 『연희단 백제후예』 창단공연으로 재공연 된다. 당시 작품에 참여했던 배우들은 출연료를 받기는커녕, 십시일반 제작비를 가지고 참여해서 화제를 모았다. 탤런트 배종옥이 오백만원을 기탁하였는가 하면, 전주고등학교 출신의 유명 배우 조명남씨도 2백만원이라는 거금을 쾌척하였다. 단지 연출가의 작품성을 보고 기꺼이 참여하고 투자하는 프로페셔널이 지방과는 사뭇 다른 면모였다.

　일본공연을 성공리에 마친 박병도는 그해 11월, 『전라북도립국악원』의 국악단 상임연출 겸 국악장으로 발령(5급 대우)을 받아 귀향하여 도내 최초의 억대 투자 작품인 창무극 「춘향전」을 연출하게 된다. 대전 엑스

포의 전북의 날을 맞아 전북을 대표할 공연작품으로 「춘향전」이 선정되고, 이를 연출할 인물을 모색하던 차에 당시 국악원장이었던 황병근 원장의 적극적인 초치 노력으로 이루어진다. 황원장은 서울에 있던 박병도를 만나러 여러번 상경하여 귀향을 권유하였고, 그러한 애정에 힘입어 박병도는 새로운 작품세계에 발을 들여놓게 된다.

도립국악원에서의 활동은 그가 펼치려 했던 '한국적 환타지아의 재창출'이라는 대명제를 실현해 내가는 전반적인 탐구와 모색의 장이었다. 가장 한국적인 공연문법의 원리를 터득키 위한 일련의 노력은, 그간의 연극 연출에서 얻은 연출력을 바탕으로 국악과의 밀접한 대입과 응용, 한국적 정감구조를 발견하기 위한 연출원리를 차근히 쌓아 가는 변화를 가져다주었다. 중국 3개 도시 순회공연작인 「시집가는 날」, 대전 엑스포 및 일본 히로시마 아시안게임 한국문화사절단 공연으로 절찬을 받은 「춘향전」, 광복 50주년 기념 전국순회공연작인 「호남벌의 북소리」, 실험적 창극으로 올려진 「춘풍의 처」 등의 창극작품들을 연출한다. 그는 기존의 창극형태에 큰 변화를 도모하여, 세계성을 띤 민족음악극의 전형을 새로이 제시하자는 차원에서, 창극 전편에 대규모 국악관현악단을 투입, 전막을 오케스트레이션 하는 대형창극의 전환을 제시하여 큰 반향을 일으켰다.

97년도에는 《국립극장》의 연출을 맡아 『세계연극제』 축하공연으로 「열녀춘향」을 연출하고, 바로 이어서 《문화방송》 주최의 여성국극 「아리수 별곡」을 연출, 《예술의 전당 오페라하우스》에서 공연하는 등 왕성한 작품활동을 펼친다. 이어서 98년도에는 《제주관광민속예술단》의 총 연출을 맡아 국내 최초의 『민속뮤지컬』 장르를 개척하고, '배비장전'을 원본으로 한 민속뮤지컬 「애랑이 보레 옵데가」를 연출하여 7개월 장기공연하는 기염을 토한다. 이 작품은 그후 서울 《문예회관 대극장》 순회공연을 필두로, 제16회 《전국연극제 축하공연》, 《전주 KBS 초청 삼성문화회관 공연》 등을 갖는다.

99년도에 들어서 박병도는 영호남 교류 순회공연으로 「춘향전」을 다시 연출하여, 《전북도립국악원 예술단》 120여명이 출연하는 가운데 대구, 울산, 부산을 거쳐 전주삼성문화회관 공연을 가지게 된다. 이어서 7월에는 《순천시립극단》의 연출을 초청 받아 소극장연극의 진수인 「위기의 여자」를 공연하고, 10월에는 전국무용제 출품작인 「회다지」를 연출하였으며, 11월에는 오페라 「La Traviata ; 춘희」를 연출하는 등 왕성한 작품활동으로 현장에 존재하고 있다.

1978년 연극에 입문한 이래, 총 80여편의 연극, 무용극, 창무극, 뮤지컬, 국제행사 등을 연출하는 활동을 펼쳤으며, 1979년도 제1회 전라북도 대학연극제의 『특별공로상』을 비롯하여, 82년도 『공로상』, 86년도 예총 지회장 『공로상』, 89년도엔 『전북계원연극상 대상』, 『전라북도문화상』, 94년도 『전라북도 영광의 얼굴』 및 수차례의 연극협회 『공로상』 등을 수상하였고, 『전북연극제』에서 네 번의 『연출상』을 수상하고, 다섯번의 『최우수작품상』을 연출하였으며, 전국연극제에서는 한번의 『연출상』 수상과, 두 번의 『대통령상』 수상작 연출, 한번의 『우수작품상』 수상작 연출과, 『장려상』 수상작을 연출하였다.

아울러 그는 중앙대학교 신문방송대학원에서 연극영화를 전공하여 문학석사의 학위를 받고, 1994년부터 『광주예술대학』, 『백제예술대학』, 『전북대학교』, 『전주대학교』의 강단에 서서 후학들을 가르치는데 열정을 불태우고 있다.

2) 장성식과 『전주시립극단』

1984년부터 전주시와 문치상을 중심으로 한 연극인들이 힘을 모아 추진해 오던 『전주시립극단』은 85년 5월 2일 전국 각 시, 도립 극단 가운데 '광주'와 '포항'에 이어 세 번째로 정식 창단되었다. 30명의 단원으로 구성, 연간 1천 5백만원의 예산으로 매년 정기공연 2회, 임시 공연 2회

를 목표로 단장 이정규 (당시 부시장)와 상임 연출 장성식을 비롯하여 단무장(양신욱), 기획(박영란, 임정회, 정길주), 미술(유성숙, 권명숙, 김병순), 무대장치(장연식), 음향(정미란. 박의원), 조명(이부열, 정상국, 전춘근) 등 스탭 부문과, 연기(박창욱, 박홍근, 김정인. 김안나, 양혜숙, 이민숙, 정숙회, 윤영숙, 강장미, 나정자, 방춘성, 장영철, 유종필, 진옥련, 김효기, 최철희)부문으로 구성되어 전북 연극 발전의 새로운 전환을 맞고자 했다.

80년대 초반부터 전북 연극 무대에서 의욕적으로 일해 온 장성식은, 고교시절부터 판토마임을 발표하여 교내의 관심을 모았다. 한때 TV연기자의 꿈을 가졌기에 그는 《서울예전 방송연예과》에 입학하지만, 연극에 매력을 느껴 졸업 후 75년부터 《동랑레퍼터리극단》을 중심으로 연출활동을 하면서 연기면에도 타고난 재질을 발휘했다.

81년, 귀향한 그는 모노드라마 「품바품바」를 만들어 살롱무대에 올렸고, 그의 연극인생은 60, 70년대 전북연극의 대부인 박동화의 사위가 되면서 더욱 숙명적으로 되었다. 즉 박동화의 딸인 박의원과 결혼하여 연극인의 길을 같이 걸으면서 『합죽선』, 『완산좌』 등에서 활동하다가 특히 83년 창작극회에서 자작품인 「완산곡」을 무대에 올리면서 극작에도 관심을 쏟기도 했다. 따라서 이러한 일련의 활동들은 그의 가능성에 대한 인정과 더불어 초대 상임 연출로 위촉을 받게 하였다.

『시립극단』은 창단공연으로 마당놀이 「대춘향전」을 제27회 《풍남제》 행사의 일환으로 난장 특설 무대에 올리면서 시민과 함께 하는 첫 작업을 펼쳤고, 그해 11월에는 정식 무대 공연으로 나상만 연출의 「까스띠야의 연인들」을 공연하여 고전극의 단조로움을 다양한 동작 변화로 관객에게 안정된 무대를 보여줬다는 평을 받았으면서 시민 정서 함양에 크게 도움을 주었다.

86년 6월에는 「육혈포 강도」를 가지고 전주공설운동장 난장특설무대에서 신파극을 재현하였고, 9월엔 극단 산하에 인형 극단 『허수아비』를

창단하여 어린이들을 대상으로 하는 공연에도 관심을 보였다. 또한 7월 부터 신입 단원을 확보하여 꾸준한 워크샵을 통해 12월엔 이를 바탕으로 향토 연극으로서는 처음 시도하는 스티븐 스웰즈 작 「가스펠」을 공연하였는데, 이때 장성식은 연출은 물론 직접 주연으로 출연하여 뮤지컬에 대한 새로운 면모를 유감없이 발휘하기도 하였다.

그는, 『전주시립극단』의 활동을 전개하면서도 『창작극회』의 공연을 지속적으로 올리게 된다. 즉 침체에 빠져 있던 『창작극회』의 맥을 이어 가는 의미도 충족하면서, 공연의 기회가 한정되어 있는 『시립극단』의 실정을 극복하는 방편이 되기 때문이다. 결국 『시립극단』과 『창작극회』를 통해 실험성을 가미한 폭 넓은 연출 작업을 하게 되고, 단원들에게는 무대 출연의 기회를 보다 많이 가져다주게 되는 일석이조의 효과를 얻게 된다.

따라서 장성식은 『창작극회』에서 자신의 자작극인 「미사 1986」을 공연하였는데, 예배 형태를 연극으로 풀이, 마임과 음악을 극으로 구성한 새로운 시도를 보여 주었으며, 이외에도 「히바쿠샤」, 「장사의 꿈」 등 3편을 올려, 한 해 동안 총 7편을 연출, 출연하는 등 왕성한 활동을 보였다.

87년, 『시립극단』은 나상만 연출의 「욕망이라는 이름의 전차」를, 산하 단체인 「허수아비」가 『피카디리 문화센터 연극주간 기념공연』(11. 21~27)으로 이술원 연출의 「산불」을 올리는 등 2편을 올렸지만, 나상만과 장성식이 창작극회를 통해 각각 1편씩 올려 실제로 전주시립극단의 작업은 4편이라고 보아야 할 것이다.

특히 장성식은 자신의 자작극 「단야」를 올려 제5회 전국지방연극제에 전북 대표로 참가하는 기회를 얻었지만, 정작 연기상을 제외한 별다른 성과를 얻지 못하는 부진함을 보였다. 여기에 그간 연출 작업을 같이 해 오던 나상만이 87년을 마지막으로 극단을 떠나게 되자 모든 상황을 자신

의 발전에 대한 채찍질로 생각, 그는 88년에 접어들면서 몇 년 전부터 꿈꾸어 왔던 유학의 길을 구체화하기에 이른다. 그렇지만 『전주시립극단』의 위치를 확고히 만들어야만 자신의 뜻이 더욱 빛을 발할 수 있다고 판단한 그는 88년 한 해를 더더욱 열심히 활동한다.

따라서 『창작극회』의 공연은 단 한편도 없이 오직 『시립극단』에만 치중, 5월에는 지역 예술계에선 보기 드물게 제작비를 투자하여 86년 공연되어진 바 있던 「가스펠」을 다시 올려 단원들에게 큰 의욕을 심어 주기도 하였고, 9월엔 소포클레스의 「오이디프스왕」을, 12월엔 일반 청소년 및 소년원 방문 공연의 일환으로 클라아크 게스너 작 「찰리 브라운」을 공연하는 등 대외적으로 극단의 존재를 알렸고, 송광일과 김남재라는 새로운 연출을 발굴하여 2편의 공연을 올리는 등 총 5편의 공연을 통해, 89년까지 3편밖에 없었던 『전주시립극단』의 실적을 올리게 되었다. 이러한 노력으로 제5회 《전북계원연극상》을 수상한 그는 드디어 89년 초, 『시립극단』 상임연출에 전북대 연극반 지도교수로 활동하던 정초왕을 내정하고, 더 이상 미룰 수 없는 미국행 비행기를 타게 된다.

장성식은 3년여만에 귀국하여 잠시 서울예전의 강사를 맡아 강단에 서면서, 기회가 닿는 대로 김자경 오페라단의 작품 등의 서울무대를 연출하였다. 그리고 그는 곧 『백제예술대학』 방송연예과의 교수로 임용되어 다시 전주에 귀향하게 된다. 그러나 그가 잠시 자리를 비우겠다던 『시립극단』으로의 귀환은 이루어지지 않는다. 그는 강단에서 계속 후학들을 가르치며, 가끔씩 외부연출을 하고 있는 실정이다. 1999년 여름방학때는 서울예전 학생 6명으로 구성한 작품으로 일본공연을 다녀오기도 하였다.

어려운 여건 속에서도 얼마 되지는 않았지만 봉급의 대부분을 단원들의 사기 앙양을 위해 헌납해 버린 그는 단원들의 친구이자 큰 형님이었다. 결국 후일 그가 귀국하여 그가 원한바대로 재결합이 이루어지지는

못했지만, 그들은 기다림을 전제로 하면서 정초왕을 중심으로 재정비하여 활동을 하게 된다.

이해 후반기에 극단『황토』의 일부단원을 이적시켜 힘을 얻은『전주시립극단』은, 또한 그들에 의하여 90년에 들어서 재건된『창작극회』와 다시금 상호 보완하면서 다소 활기찬 활동을 전개해 나갈 수 있었다. 그러나 한편으로는 사회적, 역사적 현실과는 거리가 먼 순수예술 지향적인 작품만을 선택하고 있는 등 이의가 여러 영역에서 제기되기도 했다. 즉 관객의 호응을 얻어 내지 못하는,『시립극단』본래 설립취지와 상반되는 공연결과들이 그들을 압박시켰다.

또한, 민간극단 차원에서 바라본다면, '무슨 호강에 대 바치는 소리'하고 있느냐 하겠지만,『전주시립극단』은 재정적으로 큰 어려움을 겪어 왔단다. 당시『시립극단』은 전주시로부터 단원들의 예능 수당과 공연시 공연보조금을 지급 받는 형식으로 운영되고 있었다. 상임단원일 경우 월 45만원, 비상임 단원일 경우 13만원을 받고 있으며, 공연 1회당 7백만원의 보조금을 지원 받았다. 22명(상임 12명, 비상임 10명)의 단원이 근무하고 있는 상황에서 최저 임금의 수준도 되지 않는 수당만으로 생활을 유지하면서도 연극에 대한 열정만으로 극단을 꾸려 가고 있는 셈이었다. 이렇게 전주를 대표하는 관립극단의 단원들은 배를 줄여가며 연극활동을 하고 있었다. 당시『황토』를 비롯한 민간단체의 단원들은 대표로부터 신입단원에 이르기까지 보수라는 게 없었다. 공연수입 전체를 가지고도 집세며, 대관료, 제작비, 인쇄비등을 감당해 나가기 어려웠기 때문이다. 당시 민간단체의 리더자들은 이러한 실정에서, 자칫 단원들 사이에 불만이라도 터져 나올라 치면, 으레 '시립의 45만원이 그립겠구나'라는 생각과 더불어, 언제까지 붙들어 매놓을 자신이 없었다 한다. 그러니 품안의 자식이었고, 제발 좋은 관계를 남기고서 가고 싶은 곳으로 갔으면 하는 바램으로 늘 불안하기도 하였다.

이같은 열악한 여건은 수당 면에서는 다른 시, 도와 비교해 60% 정도에 불과하고, 연간 작품지원액을 보더라도 92년도 기준으로『경기도립극단』이 1억 7천 5백만원,『인천시립극단』이 8천 5백만원,『경주시립극단』이 3천 4백만 원,『포항시립극단』이 4천만 원인데 비해,『전주시립극단』은 1천만원이었다. 물론 그 이후에 계속 상향조정되고는 있다고 하지만, 당시에는 한 작품도 제대로 올리기 어려운 액수로 상식적으로도 납득이 되지 않는 형편없는 수준이었다 한다.

하지만 그나마 시립극단이 없는 타 시도에 비하면, 전주의 연극인들은 행복한 것이었다. 그나마 관립단체로서 생활의 보조를 받고, 제작비의 지원을 받으며, 가족들에게 월급받는 직장으로 출근한다는 사실을 인정받는다는 것. 그 자체 하나만으로도 분명『시립극단』원들은 혜택받은 사람들이었다.

이후 정초왕이 떠난 자리에『디딤』을 운영하고 있었던 안상철이 앉게 된다. 대학에서 '무대미술'을 전공한 그는, 극단『황토』시절에 박병도가 연출한「너덜강 돌무덤」의 무대미술을 맡아 전국연극제에서 미술상을 수상하였고, 이어서 대통령상을 수상한 박병도 연출의「물보라」에서도 미술을 맡아 대상 수상에 큰 기여를 하였다. 그는 또한『황토』에서「어린 왕자」,「크리스티나 여왕」,「부유도」,「에쿠우스」를 연출하기도 하여 탄탄한 연출력을 축적하기도 하였다. 그는「에쿠우스」이후, 잠시 외지로 나가 연출활동을 펼치다가 91년도『창작극회』재건시에 장제혁 일행의 부름을 받고『창작소극장』내부공사의 인테리어에 참여하게 되고, 이를 계기로 그는 전주에 남아『창작극회』에 자리하게 된다. 이렇게 하여 당시 인적자원이 부족한『창작극회』의 연출을 맡게되어「임금알」과「무의도 기행」을 연출하기도 한다. 그는 이후『디딤예술단』을 창단하여 독자적인 작업을 펼치다가『시립극단』으로 자리를 옮기게 된 것이다.

그는「황금의 사도」,「장한몽」,「신의 침묵」,「어라하」,「세쭈안의

착한 여인」,「왕국의 놀」,「견훤」 등을 연출하며 오늘날까지 『시립극단』의 작품을 짊어지고 있다.

현재 『시립극단』은 전주시의 구조조정 방안에 의해 내부적인 몸살을 앓고 있다. 즉 시립예술단 산하의 4개의 단체(극단, 교향악단, 합창단, 국악단)의 운영상의 변화를 도모하자는 뜻인데, 성과급제를 도입하여 자체적인 운영과 활동에 상당한 권한을 부여받음과 동시에 그 결과에 책임을 지는 부담을 안고 있는 것이다. 이는 관립예술단체의 설치 목적에 부응하는 것으로써, 시민 정서 함양과 해당 시의 문화적 심볼symbol로서의 각자의 소임을 직시하라는 뜻이기도 하여, 그간의 의타적인 공연활동에 있어서 일대 패러다임의 전환이 필요한 시기이기도 하다. 지금 국립단체(국립극장 산하 8개 단체)의 경우도, 한번의 오디션으로 선발된 구성원이 생활의 안정을 보장받는다는 이유로 계속 타성에 빠진 공연활동을 지속시킬 수는 없다는 원칙하에, 최소한의 기본 구성원만 남기고 매 작품 외부 선발하여 운영하겠다는 취지를 밝혔다. 보수가 많니 적니 하는 것도 문제지만, 근원적으로 예술단체는 늘 새로운 창작의 기운을 환기시켜 항상 새롭게 제공되는 무대의 환상을 제공하여야 한다는 것은 예술경영의 일반론이다. 그러기에 관립단체에 명시되어 있는 오디션 제도는 철저히 지켜져야 하며, 용기가 달라져야 내용이 다르게 담기듯 구성원의 순환은 필수적인 요인으로 인식하고 있다.

국립의 경우, 단원들의 대우를 보강하는 차원은 곧 총액을 적은 숫자에 더 많이 분배한다는 취지이고, 고여있는 예술적 정체성을 본연의 지표대로 환기시키자는 것이며, 오히려 작품마다 최적의 캐스팅을 더 많은 대상의 폭(외부)에서 컨택하여 작품성을 향상시킴은 물론, 그럼으로써 축적되는 잉여예산을 매 작품 출연자들에게 더 많이 지급한다는 원칙이다. 이는, 그간 관립단체마다 선발된 몇몇 예술가들이, 특별한 운영의 철학과 설립목적의 방향성을 잊은 채, 그들의 예술적 실험을 지속해 온 결과에

대해 시사하는 바 크다고 본다.

아무튼 각 시도마다 흔히 존재하는 『시립극단』이 아닌 것임에, 이렇
듯 전북연극의 보루로 성장한 『시립극단』이 진정 시민의 욕구에 부응하
는 양질의 작품활동을 펼쳐나가기를 기대해 본다.

3) 극단의 이합집산적 형성과 활동

해방 이후 전북 지역의 연극은 수많은 극단을 양산하고 끊임없이 활
동하여 왔다. 이러한 극단의 이합집산적 형성은 80, 90년대(80~94년)에
이르러 더욱 심화된다. 이러한 배경에는 79년 창립된 『전라북도대학연극
협의회』의 역할이 지대하였다. 즉 대학연극이 점차 활발해지면서 이루어
진 자연스런 결과였는데, 각 대학별 소극적인 활동으로부터 대외적인 경
쟁과 축제(대학연극제)로 확산되는 대학극의 변모는, 이러한 연극제를 통
하여 연기상 수상자며 적극적인 현장활동의 경력자가 생겨남으로써, 전공
을 초월하는 연극활동으로 진로를 바꾸게 만드는 원인이 되기도 하였다.
그러나 이러한 이합집산은 '마음과 뜻대로 현실의 뒷받침'이 이루어지지
않은 관계로 벌어진 당위라 해도 무방할 것이다. 즉 대학시절의 적극적
인 취미가 기성으로 연장되었을 때 직면하는 여러 조건과 시련을 극복치
못한 연유로, 시작은 많아졌으나 잔존하는 수는 그리 많지 않았다는 것
이다.

극단 『한벽』을 시작으로 극단 『합죽선』, 『백제마당』, 극단 『예인』,
(가칭)『완산좌』, 극단 『갈채』, 극단 『공간』, 극단 『황토 레퍼터리시스템』,
극단 『월이』, 『전주시립극단』, 연희동인 『꼭두』, 인형극단 『별나라』. 극
단 『백지』, 극단 『푸른무대』, 인형극단 『허수아비』, 극단 『우리동네』,
극단 『토방』, 극단 『오늘』, 『꿈나무 어린이극장』, 극단 『예원』, 극단
『불꽃』, 인형극회 『엄지』, 『푸른숲』, 『디딤예술단』, 『연희단 백제후예』,
『객사문예극단』, 『기린봉산대』, 그리고 군산의 『동인무대』, 극단 『탁류』,

극단 『갯터』, 극단 『메아리』, 남원의 『둥지극회』, 극단 『춘향』, 이리의 『토지』, 극단 『세계』, 『솔리사람들』 등 무려 30여 개의 극단이 창단되었지만 현재까지 그 명맥을 유지하고 있는 극단은 손에 꼽을 수 있을 정도인데, 이를 연대별로 살펴보기로 하겠다.

80년대 들어와 도내 대학연극협의회 출신들로 구성된 극단 『한벽』(대표 강택수)이 맨 먼저 탄생을 보았으나 창단공연도 하지 못한 채 흐지부지 해체되고 말았다. 대학연극협의회 초대회장을 지낸 강택수는 80년 졸업 후 권태호(전북대), 엄배석(원광대) 등과 대학연극 출신 1호들답게 연극에의 의지를 연장시키고자 모임체를 만들었는데, 이것이 성사되지 못한 채 역사의 뒤안으로 사라진 것이다.

또한 극단 이름도 없이 몇몇 젊은 연극인들의 실험 무대가 펼쳐져 주목을 받았다. 그 효시는 도내 대학생과 연극인들이 의욕을 앞세워 만들어 낸 장 폴 사르트르 작, 정주량 연출의 「존경할 만한 창부」로 기성 연극계의 부진한 활동에 자극을 주었다.

그리고 서울에서 귀향한 장성식이 신상만을 만나 잠시 연극적 탐색을 벌이던 살롱드라마를 들 수 있다. 박동화 작 「나의 독백」을 각색한 「품바 품바」를 신상만이 연출하고, 장성식이 출연하는 모노드라마 형식으로 매주 토요일 '실락원' 레스토랑(81. 1. 24~?)에서 펼쳤다. 결국 이 두 작품에 관여했던 몇몇 젊은 연극인들은 힘을 모아 전주문화원의 부설 단체라 칭하며 극단 『합죽선』(대표 김중곤)을 창단하기에 이른다.

극단 『합죽선』의 대표 김중곤은 전북직물조합에 근무하면서, 연극협회 사무국장직을 맡고 있기도 하였다. 이들은 81년 11월, 장두월 작, 신상만 연출의 「길.빨.뽀」를 전주중앙신용협동조합 3층 회의실에서 창단공연으로 올렸으며, 82년에는 국내 초연의 아이작 B 싱거 작, 손수철 각색, 김중곤 연출의 「바보들의 나라 켈름」을 전북예술회관(9. 25~26)에서 올렸으나 곧 흐지부지 해체되고 말았다. 여기에는 대표의 의지와는 무관하게

대표의 연극적 자질이 문제가 되는 경우인데, 즉 김중곤 대표는 회복을 기하려 노력하지만 그의 연극적 재능은 한계가 있음으로써 타인의 연출 역량에 의존하여야 하는데, 타인들은 『합죽선』에 그리 연연하거나 절박하지 않았다는 이야기다.

더불어 81년 10월초 민중극 형식을 표방한 『백제마당』의 출범이 있었고, 82년 초, 이태우를 중심으로 창단된 극단 『예인』은 최인훈 작, 김병준 연출의 「봄이오면 산에들에」(3.15~17. 전북예술회관)와 레나드 멜피 작, 김병준 연출의 「버드 베드」(6.19~30. 필하모니 음악감상실) 등 두편의 공연을 마치고 잠시 휴면기에 들어가게 되는데, 이는 후에 박병도의 군제대 후 극단 『황토』로 재창단되어 지금껏 전북연극의 중추적 역할을 하는 극단으로 성장하는 근원이 된다.

이와 더불어 연극협회 전북지부는 전주 시내 극단의 합동 공연을 명목으로 장성식을 중심으로한 (가칭) 『완산좌』를 구성, 전북예술회관에서 조일제 작, 장성식 연출의 「이수일과 심순애」(82.6.6~7)를 무대 경험이 없는 신진들로 구성하여 옛 신파극적 요소를 가미하여 재연했는데, 결국 이것도 일회성에 불과한 극단이 되고 말았다.

이 밖에도 83년 1월에는 극단 『갈채』(대표 주문형)가 창단된다. 서민(본명 서정일)이 전주에 귀향하여 소극장을 만들고, 전주에 텃밭이 없는 그가 박병도를 찾아 지원을 요청하자 박병도는 곽병창, 이안나 등을 규합하여 전북 최초의 소극장연극 활동 전개에 투신하게 된다. 따라서 연극사상 최초로 170석 규모의 연극 전용 소극장인 『전북문예소극장』 (당시 전주시 다가동 전북은행 서부지점 지하)이 문을 열게 된다. 전북에서는 처음으로 시도되는 소극장이어서 관심도 대단하였지만 그만큼 어깨도 무거웠던 그들은 '그러나 우리가 우리 고향에서 무엇인가 해본다는데 보람이 있고, 또한 이 움직임이 향토 연극의 활력소가 된다면 그 이상 기쁠 게 없겠다'고 포부를 밝히며 창단 및 개관 기념 공연으로 로벨 또마 작, 서민 연출의

「그 여자 사람잡네」를 선정하여 4월 23일부터 6월 23일까지 장기 공연에 들어갔다.

그러나 5개월 남짓의 짧은 기간동안이었지만 이들의 노력은 온데 간데 없어지고 무엇보다도 크게 대두되었던 재정적인 운영 난에 부딪혀 소극장의 문을 닫게 되고 만다. 하지만 힘들게 기초를 닦은 이들의 노력은 헛되지 않아서 급기야 당시 연극협회 전북 지부장이었던 문치상이 운영권을 인수(7.15)하고 전국 최초의 월급제를 채택하면서 『전북문예소극장』의 이름도 『전북연극회관』으로 바뀌게 된다.

후일 말썽의 소지를 빚게 되지만 이들은 더 나아가 84년까지 활용할 수 있는 특별회원권과 반액 할인을 받을 수 있는 일반회원권을 발매, 2천여 회원을 확보하기도 하였다. 또한 조직적이고 체계적으로 『전북연극회관』을 관리하고자 운영 규정과 보수규칙, 그리고 전속 극단 조직 및 운영 세칙까지 마련하는 한편, 8월 8일 총회를 열어 김기홍을 극단 『갈채』의 대표로, 종전대로 서민은 상임 연출, 박병도를 사무장으로 각각 선임하였다. 그러나 앞서 기술하였듯이 여러 우여곡절을 겪다가 결국은 보컬그룹 소극장을 한다는 이에게 운영을 넘기면서 전북 최초의 소극장은 문을 닫고 만다.

그렇지만 전북 최초로 소극장 문화란 새로운 장을 열어 놓았고, 이를 통해 장기공연의 가능성과 문화적 편중을 극복하고 연극 인구의 저변확대를 기할 수 있다는 점에서 괄목할 만한 시대적 획을 결정지었다는 평을 하여야 할 것이다.

한편, 같은 해 10월에는 극단 『공간』이 창단되어 11월 8일과 9일 전북예술회관에서 과데스끼 작, 성창호 연출의 「신부님, 우리 신부님」을 공연한 후 의욕만으로는 살아남지 못한다는 현실적인 교훈을 남기며 사라졌다.

84년 전북연극 무대에서 활동이 가장 두드러졌던 극단으로는, 82년 2회의 공연 실적을 남기고 휴면기에 들어갔던 극단 『예인』이, 『전북문예

소극장』의 최후의 사수자들과 결합하여 4월에 재결집한 극단 『황토레퍼터리시스템』의 창단을 들 수가 있다.

85년에는 『전주시립극단』의 창단이 있었다. 그리고 『전북연극회관』이 폐관된 후 1년 6개월만인 85년 6월 1일, 모든 연극인들의 소망이었던 연극 소극장이 KBS 전주방송국 옆 지하에 150석의 객석을 갖춘 소극장 『윌이』로 탄생되었다. 누구나 연극역정에 한번쯤은 독자적 행보가 있기 마련인데, 신상만(당시 연극협회 전북지부 감사)에 의해 개관된 이 극장은 신상만의 연극인생의 최대 고비이자 실험의 장이 되었다.

연극뿐만 아니라 무용, 음악 등 기타예술 공연을 위한 장소로도 대여해 주고 특히 젊은이들이 언제라도 찾을 수 있도록 공연 전까지는 무료로 개방하는 등 신상만은 여기에 자신이 가지고 있던 재산과 인생을 걸었다 해도 과언이 아닐 정도로 심혈를 기울였다.

어쨌든 장두윌이라는 예명으로 소극장을 개관한 그는, 83년 극단 『갈채』에서 자신이 올린바 있던 「박제가 된 천재」(6.22~7.7)를 개관 기념 공연으로 다시 올리게 된다. 그러나 신상만은 자신의 본향을 잊지 못했다. 비록 구심점을 잃은 『창작극회』를 떠나 자신의 연극영역을 확보하려는 무대를 마련하였으나, 『시립극단』으로 대거 옮긴 『창작극회』의 존재는 세인의 뇌리에서 잊혀져가고 있었다. 따라서 그는 아무도 돌보지 않은 『창작극회』의 이름으로 박동화의 맥을 잇는 공연을 자신의 극장에서 올리게 된다. 결국 1년 동안 『창작극회』의 이름으로 올려진 4편의 공연을 포함, 10여편의 무대를 꾸미며 활발한 움직임을 보였지만, 만성적인 적자 운영을 감당치 못하고 86년 4월 30일 폐관, 자신은 물론 그를 알았던 주위의 모든이에게 아쉬움과 슬픔을 안겨 주고 말았다.

다음으로 창단된 극단은 85년 7월초에 창단한 연희 동인 『꼭두』와 함께, 도내에는 처음으로 인형 극단 『별나라』(대표 이정수)가 탄생하였다. 85년 7월 초순경에 창단한 이들은 년 20여편의 인형극을 제작, 유치원과

국민학생 대상의 순회공연을 통해 어린이 정서 함양에 크게 이바지하였지만, 다소 상업적인 목적의 운영으로 말미암아 곱지 않은 시선을 받기도 하였다. 이들의 창단공연은 9월 9일부터 13일까지 월이소극장에서 「사자와 생쥐」, 「쥐가 제일이야」, 「바보 구두쇠」, 「에덴 동산」 등 총 4편을 선보였고, 86년에는 창단 1주년 기념 공연으로 「도깨비 자루」 등 6작품을 전주백화점 특설무대(9.13~17)에서 공연하는 등, 1년여 동안 전국 순회공연을 2백여회 실시하였다. 이 당시 국내 인형 극단은 서울에 10여개, 대구, 광주, 대전에 각각 1개 단체가 있었는데 여기에 전주의 『별나라』가 고개를 내밀어 도내는 물론 열악한 국내 인형극 발전에 일익을 담당했다. 그렇지만 여전히 운영 난을 벗을 수가 없어 해단하고 말았다.

86년에도 3개의 극단 중 2개의 극단이 창단공연과 더불어 사라졌다. 하나는 F. 아라발 작 「피살된 흑인을 위한 의식」을 공동 연출 방식으로 월이소극장(1.6~12)에서 공연한 대학연극 모임인 극단 『백지』가, 다른 하나는 알베르 까뮈 작, 최솔 연출의 「오해」를 가지고 정주와 남원 그리고 이리를 순회 공연한 후 정단원 13명, 부단원 7명등 20여명으로 구성하여 5월에 창단한 극단 『푸른무대』(여형구)가 6월 20일부터 30일까지 전주 행복예식장에서 동일 작품으로 정식 창단 공연을 가진 후, 창단공연만 했을 뿐 그 후 뜻한 바를 제대로 이루지 못하고 주저앉고 말았다.

87년에도 3개의 극단이 창단되었다. 1월 11일 전북대 『기린극회』의 출신들이 중심이 된 극단 『우리동네』와, 2월 13일 청소년 전문극단을 표방한 극단 『토방』, 그리고 8월 20일 원광대 『멍석』의 출신들이 주축이 된 극단 『오늘』 등이 창단되어 지방 연극의 활성화에 기대를 던져 주었으나 이들 역시 의욕만을 앞세우다 생업일선으로 후퇴하고 말았다.

먼저 극단 『토방』(대표 이정수)은 인형극단 『별나라』의 멤버들을 주축으로 정경림, 이영아, 정해일, 전수경, 이임재, 신미숙, 임선례 등 10여명이 뜻을 모아 톰 존스 작 「철부지들」을 객원연출 이창기의 도움으로 마

련하였는데, 5월 2일 시연회(무주)를 거쳐 이리, 군산, 정주, 남원, 전주 등 도내 6개 도시를 순회하는 열성을 보였는데, 결국 성인극단으로의 발돋움은 수포로 돌아가고 말았는데, 이들의 행보를 보더라도 대표자의 기획력과 상업적 기질이 반영된 한탕주의에 바탕을 둔 일시적 행위라는 혐의를 지울 수가 없다.

또한 극단 『오늘』은 무대와 객석이 함께 생각하고 공부해 나아갈 수 있는 실험적이면서 학구적인 측면에 바탕을 둔다는 다부진 취지로 10월 30일부터 11월 22일까지 황토예술극장에서 아더 밀러 작, 박창욱 연출의 「크루써블」을 공연하였다. 원광대 연극부 『멍석』출신들인 이들은 박홍근, 조중희, 이시헌, 송정훈, 오선화, 신인성, 이민숙, 최순선, 이문희, 김미화 등의 출연진과 김경재, 이시헌 등의 기획진 등으로 구성되었는데, 다음해인 88년 3월 알베르 까뮈 작, 황병설 연출의 「정의의 사람들」을 예루소극장에서 올리고는 해체되고 말았다.

전북대 『기린극회』 출신들로 구성된 극단 『우리동네』 역시 「동물농장」을 한편 무대에 올리고는 생업일선으로 탈영을 하고 만다.

또한 극단 『황토』 부설 『꿈나무 어린이극장』이 88년 11월 창단, 창단공연으로 그림 형제의 작품 「백설공주」(88.12.22~89.1.29)를 성남훈의 연출로 자체 소극장인 황토예술극장에서 공연하여 큰 반응을 얻는다. 임실 롯데우유의 협찬까지 얻어내 매공연 마다 관람 어린이들에게 무료로 우유를 나눠주는 등의 특색도 보였다. 이어서 이들은 「요술공주 밍키(90)」, 「유령대소동(90)」, 「파랑새(90)」 등을 올려 많은 어린이 관객에게 꿈과 희망을 주었다. 특히 「요술공주 밍키」는 제주도 연극협회 초청으로 제주도 문예회관에 올려져 큰 호응을 얻었으며, 청주에 새로 개관되는 소극장의 개관기념공연으로 초청되기도 하였는데, 이러한 성과는 그동안 중앙의 어린이극이 순회를 하던 실정에 반하여 도내 어린이 뮤지컬의 역수출이라는 큰 의미를 갖게 된다.

이상과 같이 많은 단체들이 생겨났으나, 그많은 인원과 시일이 투자되었지만 결국 80년대 후반까지 살아 남은 극단은 겨우 2개 단체(극단『황토』, 『전주시립극단』)에 불과하다. 그러나 엄밀히 말하여 『시립극단』은 관에서 운영하는 것인 만큼, 단체파산의 절대적 요인인 재정난을 겪을 이유가 없는 것이므로, 그 많은 이합집산 중에 홀로 남은 극단『황토』야말로 잡초의 기질로 연극의 역사에 남을 단체라 하겠다.

90년에 접어들면서 맨 먼저 전주에서는 극단『예원』이 90년 1월에 창단된다. 전주대 영문과 세익스피어극회 출신들과 일부 고등학생들로 구성된 『예원』은, 상업성 위주의 작품을 탈피하고 세익스피어 작품의 번역극이나 숨겨져 있는 국내의 창작극을 주로 공연할 계획으로 창단취지를 밝혔다. 90년 4월 1일, 전북예술회관에서 김승규 작「거인의 숨결」을 창단공연으로, 「유리동물원」(91), 「미술관의 혼돈과 정리」(94) 등을 공연하며 활동하였으나 그후 자취를 감추고 만다.

91년에는 『창작극회』부설 아동극단『푸른숲』(대표 조민철)이 창단되어 『창작소극장』에서 조민철 작, 연출의 「깨비와 꾸러기들의 비밀」(4.15~31)을 시작으로 「콩쥐팥쥐(92)」, 「인형들의 엉터리 마술쇼(93)」, 「요리와 죠리(93)」, 「구두쇠 아저씨(94)」 등 꾸준한 활동을 벌이고 있다.

92년에 곽일렬, 안상철, 정상식, 박영대를 비롯하여 30명의 단원이 전문 뮤지컬 극단을 표방하고 『디딤예술단』(대표 안상철)이 5월말 창단하였다. 92년 발생된 미묘한 갈등 양상의 전북 연극계에 '친목과 대화의 교류 역할을 자처'하면서 자연스레 독립한 케이스이기도 하다. 창단 당시, 이들은 자체 재정 자립도를 94년까지 설정하여 연습실 확보와, 연 3회 공연물 제작하겠다고 표명하였고, 무대 제작소와 의상 제작소 설립, 전용소극장 개관, 희곡 및 공연 자료 은행 설치, 해외 극단과의 결연 및 교류공연, 문화 센터 개관 등 장기적인 계획을 발표하였다. 그러나 이들의 의욕만큼 활동은 따라주지 않았다.

창단공연을 뮤지컬 「파랑새」로 치르고, 그 다음 공연은 창작소극장이
주최한 소극장연극제에 참석하면서 교류 적인 역할을 하였지만, 정작 뮤지
컬의 현실적인 장벽을 실감하고 만다. 따라서 93년에는 「19 그리고 80」,
「숨은 물」 등을 공연한데 이어 94년에는 카페를 개조한 『무대 위의 얼
굴』이란 자체 소극장을 마련, 뮤지컬 위주라는 틀에서 벗어나 개관 기념
공연으로 존 필미어 작. 안상철 연출의 「신의 아그네스」를 올리는 등 새
로운 목표점을 향해 바쁜 활동을 하기 시작한다. 계속해서 엄한열 작 「고
추먹고 맴맴 달래먹고 맴맴」(2.19~3.13), 황석영 작 「산국」(3.19~4.10), 김선
작 「X - 순수 연극을 위한 비판」(10.14~30) 등을 올린 데 이어, 95년에는
윤조병 작, 안상철 연출의 「풍금소리」로 전국연극제에서 장려상과 연기
상을 수상하여 그간의 노력에 부응하는 결실을 가졌다. 그러나 지금껏
의욕적으로 연출을 도맡아 오던 안상철이 『전주시립극단』의 상임 연출로
자리를 옮기면서 『디딤예술단』은 결국 해산하고 만다.

한편 93년도에는 전북 예술의 정통성을 확인하고, 이 지역 정서를 대
변하는 역할을 표방하면서 각 분야별 전문 기량을 추진하는 지원의 고리,
창작 집단의 생각과 성격을 갖고 그것을 보여주는 작업, 지역성을 수렴
한 예술성 평가의 절대주의 등을 활동 내용으로 하면서 『연희단 백제후
예』(대표 강택수)가 창단을 하게 된다.

92년 연극협회 지회장을 그만 둔 강택수와 과거 극단 『황토』의 후원
회와 운영위원 및 연극적 행보에 뜻을 같이 한 연극인들이 새로운 틀을
형성하여 무대 표현 예술의 총체적 집산을 이룩하고자 하였던 것이다.
이들은 창단공연으로 박병도가 일본공연으로 호평을 받았던 「慾(원제 ;
길)」(2. 12~15)을 전북예술회관에 올렸다.

이후 시몬느 드 보봐르 작, 박병도 연출의 「위기의 여자」(93.8.21~30),
샘 셰퍼드 원작, 박병도 연출의 「아버지의 땅(원제 : 굶주리는 층의 저주)」
(94.1.19~2.8), 오태석 작, 박병도 연출의 「태」(94.7.20~21) 등을 올리며, 작

품성 위주의 차별화된 무대를 꾸준히 올렸지만, 계속되는 운영난으로 결국 활동을 중단하고 있다.

이외에도 『객사문예마당』(송광일)이 94년 창단하여 간간이 공연을 올리고 있고, 93년 10월 9일 개관된 국악전문소극장 『기린봉산대』의 전속 극단인 『기린봉산대』(대표 조형계)가 김환철, 양진성. 김정희 등을 중심으로 창단되어, 창단공연으로 국악, 연극, 무용을 접합시킨 총체극 「굿, 무당 내력」을 김환철 연출로 94년 6월 공연한데 이어, 10월에는 기획 공연물로 「시절풀이」를 공연하여 신선한 충격을 주었다.

한편, 『창작극회』에서 활동을 하던 최경성은 장성식의 부인인 박의원과 김덕주 등을 영입하여 극단 『명태』를 창단하고, 창단공연으로 「신의 아그네스」를 올리며 90년대 후반의 독립극단으로 부상한다.

92년도 극단 『황토』의 신입단원으로 입단하여 연출분야에 관심을 갖고 노력해 온 조승철은 98년 『황토』를 나와 극단 『하늘』을 창단한다. 비록 몇 안되는 단원으로 독립을 강행하지만, 열악한 현실의 벽으로 진취적인 활동을 벌이지 못하다가, 1999년도 전북연극제에 여러 선후배를 설득 우정출연시켜 최우수상을 수상하고, 제17회 전국연극제에 참가하여 우수상을 수상하는 열정을 보인다.

이상과 같이 해방 이후 극단 『전협』이 최초로 창단된 이래 40여년 동안 전북연극계는 수많은 극단들이 형성되어 이 지역 연극의 혼을 이어오는 등 활성화에 일조해 왔다. 그러나 몇몇 극단을 제외하고는 하나같이 하나의 목표를 향해 걸어 나가지 못하고 단기간에 소멸이 되고 말았으니 이는 구심체 역할을 해주어야할 극단의 인재와 전문 연극인의 부족이라는 지역 연극의 한계성을 여실히 보여준 것이라 볼 수 있다. 하지만 학생극(대학극 포함)과 더불어 이들의 끊임없는 몸부림이 이어져 80년대에 지금의 전북 연극이 그 틀을 잡을 수가 있었고 미래 또한 기대할 수가 있었던 것도 간과해서는 안될 것이다.

4) 전북 연극의 산실 '전북연극제'

지방 연극의 활성화와 지역간의 문화적인 격차를 해소키 위해, 서울을 제외한 전국 15개시, 도에서 한 팀을 뽑아 본선에서 경연토록 되어 있는 전국지방연극제는 1983년(6.27~7.8. 부산시민문화회관) 시작되었다. 그러나 당시 이 지역에서는 예선을 벌일 만한 상황이 되질 못했다. 당초 전국대회의 지역예선이자 선북 최초의 제1회 전북연극제가 열릴 것이라며, 도에서 지원금까지 수령하였던 협회측은 피치 못할 상황에 봉착하여 제1회 전북연극제는 무산되고, 결국 『창작극회』가 지역예선을 거치지 않은 채 전북의 대표로 전국 12개팀이 경합을 벌인 본선에 참가하여 장려상(문예진흥원장상)을 수상하게 된다.

그러나 그나마 명맥을 유지할 것으로 기대했던 『창작극회』는 침체에 빠지게 되고, 결국 제2회 전국지방연극제(1984.6.1~12. 광주남도예술회관)를 대비한 자체 예선은 열리지 못했다. 따라서 84년 4월에 발족을 본 극단 『황토』가 창단 첫 작품 노경식 작 「달집」으로 참가하게 되었지만 아쉽게도 실적을 올리지 못하고 만다.

전국연극제를 계기로 각 지방에 지역예선대회를 겸한 지역연극제가 활성화되고 있던 때에, 유독 전라북도만 예선대회를 겸한 지역연극축제가 열리지 못한 연유는 어찌 보면 당연한 귀결이었다. 즉 그동안 『창작극회』 독주의 연극활동 형태가 다양한 집단형성에 영향을 주었으며, 또한 그러한 활동들은 지역 내에 별다른 연극적 붐을 불러일으키지 못함으로써, 연극에 매력을 느껴 연극을 하고자 하는 연극인구가 적었던 점. 그러기에 점차 연극적 절대에너지는 소진될 만큼 소진되었고, 이제 『창작』이 들어 눕게 되면 그나마 전북연극은 사경을 헤매야 하는 실정이 잘 들어나 있었다.

그러나, 대학연극의 자생적인 활성화가 가져다 준 여파는, 최초의 대학연극인 출신들로 구성된 극단 『황토』를 탄생시켰고, 이들의 열정적인

작업형태는 기존의 연극현실과는 전혀 다른 형식으로 진행되어져 갔다. 즉 대학극 시절 이들은 철저한 선후배의식과 줄빠따 등으로 단련된 최소한의 목적의식이 세워져 있었다. 이제 졸업한 그들은 대학시절의 '취미'가 아니라 '전문성'을 획득하려는 필사의 몸부림을 강행한다. 따라서 이렇게 탄생된 대학연극 출신들이 겨우『창작극회』와 맞대적을 하게 되는 실정에 온 것이다. 따라서 85년도 제3회 전국지방연극제 예선을 겸한 제1회 전북연극제의 막은 열리게 된 것이다.

전라북도와 연극협회 전북지부가 공동주최한 제1회 전북연극제(1985.4. 4.~7)는 전북예술회관에서 열리게 된다.『창작극회』는 장두월 작, 신상만 연출의「고름장」으로, 극단『황토』는 박환용 작, 박병도 연출의「너덜강 돌무덤」으로 참가하여 이봉섭, 노경식, 이재현 등의 심사로 경연을 하였다. 결국 극단『황토』가 최우수상을 받아 제3회 전국지방연극제(5.24~6. 4, 청주예술문화회관)에 참가하게 되었다. 이 연극제의 수상자는 연출상에 박병도, 연기상에『황토』의 윤 향과 박장호,『창작』의 진옥련이었다.

제3회 전국지방연극제에 참가한 극단『황토』는 장려상을 비롯하여 희곡상(박환용)과 미술상(안상철)을 수상하여 전국연극제 사상 최초로 3개 부문을 휩쓸어 창단 1년만에 전국적인 화제거리가 되었고, 이를 계기로 전주는 물론 군산과 남원에서도 극단이 창단되고 이리에서는 연극협회가 발족을 하는 등 전북 연극계에 모처럼 활력을 일으켰다.

86년 제2회 전북연극제(4.5~6)에도『창작극회』와 극단『황토』가 참가하여 차범석, 이봉섭, 김승규의 심사로 경연을 하였는데『창작극회』는 다시금 고배를 들고 말았다. 이때『창작극회』는 장성식 작, 연출로「미사 1986」을, 극단『황토』는 오태석 작, 박병도 연출의「물보라」로 참가한 전북연극제였다. 이 연극제에서『황토』는 최우수작품상과 더불어 연출상(박병도), 연기상(장제혁)을,『창작』은 우수상과 연기상(정주량)이 주어졌다.

제4회 전국지방연극제(5.23~6.3. 대구시민회관)에 전북대표로 참가한 극

단『황토』는 '남도의 독특한 맛을 살려낸 작품으로 한국 연극의 새로운 전환기를 보여준 무대'였다는 평을 받으면서, 대통령상인 최우수작품상과 연출상(박병도)을 수상, 전북 연극의 면모를 전국에 과시함과 동시에 이 지방 예술계에 커다란 기쁨을 안겨 주는 등 연극계의 금자탑을 세우게 된다. 캐스트만도 33명이 출연, 대형 무대로 올려졌던 이 작품은 이러한 성과에 힘입어 박병도에게는 제3회 《전북계원연극상》과 《전라북도문화상》이 수여됐고, 극단『황토』는 제5회 《전라북도 영광의 얼굴》로 선정되어 수상하는 기쁨을 안았다.

이듬해인 1985년에는 전북 예술 무대의 가장 큰 축제이자 관심을 모았던 제5회 전국 지방연극제(5.22~6.3. 전북예술회관)가 전주에서 열려, 연극 인구의 저변 확대와 연극계의 전환기적 방향 모색에 커다란 영향을 주는 계기를 마련해 주었다.

그러나 막상 주최측인 연극협회 전북지부는 전북대표팀 선발에 고심을 하게 되었다. 막상 경연을 벌리려 해도, 극단『황토』는 축하공연과 연극제 총진행을 도맡아야 했고, 여타 다른 극단은 능력의 한계를 역설하고 나선 것이다. 그래서『창작극회』를 출전시키기는 출전시켜야겠는데, 예선의 형식을 거쳐주어야만 하기 때문에 고민이 뒤따랐던 것이다. 즉 한팀으로는 경선형식인 예선이 이루어지지 않기 때문에 연극협회 전북지부는 제3회 전북연극제(4.5~6)를 통해 웃지 못할 해프닝을 만들고 만다. 경연의 형식적인 틀을 맞추고자 극단『황토』의 이현화 작, 장제혁 연출의「카덴자」를 극단명(극단『별나라』), 작가(이상훈), 그리고 작품명(「세월잡기」)까지 다르게 하여 경선에 붙게 하였던 것이다.『창작극회』의 출전을 위한 요식행위로 치러진 연극제였던 것이다. 시상내력을 보면 최우수상에『창작극회』, 연출상에 장성식, 연기상에『별나라』의 권오춘과 신중선, 그리고 창작극회의 이춘이 수상하였다.

결국 주최 도이면서 지난해 대통령상 수상 도인 전라북도는,『국악협

회 전북지부』와 극단 『황토』의 축하공연 및 「향토극의 육성과 개발」을 주제로 한 심포지엄(5.22. 전주행복예식장)을 개최하는 등, 전국 13개시, 도가 참여함으로써 예년보다도 더욱 풍성한 축제를 마련하였지만, 정작 실적면에 있어서는 고개를 들 수 없는 지경에 이르고야 만다. 『창작극회』는 장성식 작, 연출의 「단야」를 가지고 출전하였으나, 정작 장려상 하나도 받지 못한 채 연기상(전춘근) 하나만을 수상하는 저조함을 보이고 말았다.

88년 제4회 전북연극제(4.3~6)는 연극적 기반을 탄탄히 뿌리 내린 『황토』의 일취월장을 다시금 발휘하는 무대가 된다. 『창작극회』는 그 명맥을 이어가기에도 허덕여 출전의 힘이 전혀 없었고, 그렇다고 전북연극제는 무산시킬 수는 없는 안타까운 상황의 연극계 실정이었다. 오히려 이리에서 활동하는 최 솔의 극단 『토지』가 참가의사를 밝혀 와 감사해야 할 정도였다. 어쩌다가 이렇게 되었는가? 박동화 선생이 일구어 놓은 그 탄탄하던 전북연극이 이지경에 이르렀단 말인가.

극단 『황토』와 처녀 출전한 이리의 극단 『토지』가 경합을 벌인 제4회 전북연극제는 예상대로 극단 『황토』가 최우수상을 받는다. 참가작품은 『황토』가 오태석 작, 박병도 연출의 「태」를, 『토지』가 최 솔 작, 연출의 「삼점일사」로 참가하였다. 수상자 명단은 다음과 같다. 최우수연기상에 황토의 장제혁, 우수연기상에 황토의 성남훈과, 토지의 채숙현, 그리고 특별상에 황토의 의상을 담당했던 박순예씨가 수상하였다. 박순예씨는 박병도의 누님으로서 그간 박병도의 연극활동에 처음부터 의상을 제작하여 주는 열과 성을 다한 숨은 공로자로써 주위의 칭송을 받는다.

이해부터 명칭이 바뀐 제6회 전국연극제(5.19~6.2, 대전시민회관)에 오태석 작, 박병도 연출의 「태」로 참가한 극단 『황토』는 우수상(문공부 장관상)을 차지하여 다시금 그 역량을 인정받았고, 당시 심사위원인 유민영 단국대 예술대학장은 "종합예술인 연극만이 가능한 독특한 무대 언어를 빚어냈으며 예술 작품의 복제 가능성을 단연코 거부한 작품"이라는 호평

을 받아 전북연극의 명예를 빛내기도 하였다. 유민영 심사위원은 『황토』 공연 관람 후, 대전시민회관 마당의 휴게실에 모인 각지역 연극인들에게 "전북 황토만큼의 수준의 작품을 올려라. 오늘 작품 봤느냐. 관객은 저러한 무대의 환타지를 보러 극장을 찾는다. 단연 압권이었다."는 칭찬을 아끼지 않았다.

89년 제5회 전북연극제(4.9~10)도 역시 2개의 극단이 참가하여, 극단 『황토』가 또다시 전북 대표로 선발된다. 극단 『황토』가 박조열 작, 박병도 연출의 「오장군의 발톱」으로, 극단 『토지』가 송 영 작, 최 솔 연출의 「선생과 황태자」로 참가한 전북연극제의 수상자는 연기상에 엄미리(황토), 고조영(토지)이 수여됐다.

이윽고 극단 『황토』는 전국 14개팀이 참가한 제7회 전국연극제(5.21~6.4. 포항시민회관)에 참가하게 되었다. 극단 『황토』는 84년(제2회), 85년(3회), 86년(4회), 88(6회)년에 이어 통산 다섯 번째 도 대표팀으로 참가하는 전국 최다 참가극단이 된다.

이해의 결과는 전국연극제 사상 최초의 대통령상 2연패 극단을 탄생시킨다. 전북 대표로 참가한 극단 『황토』는 영예의 대통령상 2연패와 연기상(엄미리)을 수상하여 전국연극제의 확고부동한 스타집단으로 자리매김을 한다. 실로 전북연극의 위상을 만방에 떨친 쾌거가 아닐 수 없었다. 대통령상 2연패를 달성하고 금의환향한 『황토』는 전라북도의 전폭적인 지원으로 '수상기념 도민위안공연'을 전북예술회관에서 열게 된다. 2일간 3,000여명의 대만원을 이룬 채 시종 열광의 무대를 연출해 낸 작품 「오장군의 발톱」은, 이제 일반인들에게도 연극의 우수한 작품성과 감각적 교류를 형성하는 진면목을 보여, 『황토』야말로 전북의 연극애호인 집단을 전폭적으로 늘려 놓은 장본인이라는 평가를 실감케 하였다. 이후 이 작품은 서울 문예회관 대극장에서 열린 대한민국연극제에 개막 초청공연되어 서울관객들을 다시 한번 놀라게 하였으며, 1년 뒤에도 한국문예진

홍원의 우수작품 순회지원을 받아 울산대학교와 천안 단국대, 광주 YMCA회관, 대전 시민회관, 제주도문예회관 등의 순회공연을 가졌다.

제6회 전북연극제(90.4.5~9)는 그 동안 1~2개 극단이 참가했던 것과는 달리, 『전주시립극단』과 극단 『황토』가 축하 공연으로 참가했으며, 여기에 이리의 극단 『토지』, 군산의 『동인무대』, 남원의 『둥지극회』가 경선 팀으로 참여, 모처럼 만에 풍성한 연극 축제 한마당을 이루었다. 그러나 이와 함께 도내 각 지역 극단들이 안고 있는 문제점을 노출시킴으로써 전북 연극의 위상을 점검케하는 계기가 되기도 했다. 특히 경선 대상이 되었던 3개 극단에서 이러한 아쉬움은 더욱 크게 부각되었다.

결국 전례 없이 최우수상을 내지 못하고 남원 『둥지극회』를 우수상 극단으로 선정, 제8회 전국연극제(90.5.21~6.6. 춘천시립문화관)에 참여케 하는 방법이 불가피했다는 심사 위원(차범석, 김승규, 문치상)의 결정은 시사하는 바 컸다.

91년의 제7회 전북연극제(4.4~8)는 문화부가 정한 '연극영화의 해'를 맞아 어느 해 보다도 많은 관심이 모아진 가운데 『창작극회』, 극단 『갯터』, 극단 『토지』가 출전하는 3개 단체의 경선과, 극단 『황토』의 축하공연이 이루어졌다.

3개의 경선작품 모두 창작 초연 작품을 올렸고, 당시 이리 지역의 유일한 극단인 『토지』가 전북연극제의 최우수상 수상의 여세를 몰아 제9회 전국연극제(6.13~6.27. 진주경남문화회관)에서 우수상을 차지하여, 그간 전주지역에 비해 상대적으로 뒤떨어졌던 이리, 군산지역의 연극적 위상을 크게 높였다 할 수 있겠다.

92년의 제8회 전북연극제(3. 25~31)는 극단 『토지』의 축하 공연과 『창작극회』와 극단 『황토』의 경선으로 치러져 수적인 감소에도 불구하고 질적인 면이 크게 부각된 연극제였다. 3개의 작품이 모두 초연 작이었고 무대가 전체적으로 안정감 있게 꾸며져 관객들에게 볼거리를 제공했다는

것이다. 그러나 계속해서 집행부의 운영 미숙과 지원 부족이라는 문제점 또한 도출되기도 했다.

한편 최우수상으로 뽑힌 극단『황토』는 극단 대표가 사임하는 등 내부 진통을 겪으면서 결국 공동 연출이라는 방식으로 제10회 전국연극제(5.21~6.4. 제주문예회관대극장)에 참가하여 연기상(서형화)만을 수상하는 부진을 보였다.

93년의 제9회 전북연극제(6.8~11)는 연극제 실시 이후 가장 많은 4개의 극단이 참가하였다.『창작극회』, 극단『황토』, 극단『토지』,『디딤예술단』이 경선에 참여한 것도 그렇거니와 이제 창단한지 1년을 맞은 신생 극단에서부터 이 지역 연극의 맥을 이어온 전통있는 극단까지 폭넓게 참여하여 자기 역량을 성의껏 꾸며냈다는 평을 받았다. 한편 관객이 줄을 이어 연극 인구의 저변 확대를 이루었다는 점도 있었지만 무료로 동원할 수밖에 없었던가 하는 의구심이 느낄 정도로 집행부의 어설픈 준비와 운영 미숙 등의 아쉬움 또한 남기기도 하였다.

제11회 전국연극제(8.23~9.7, 대전시민회관)에 전북대표로 참가한『창작극회』는 곽병창 작, 연출의「꼭두 꼭두」로 참가하여 영예의 대통령상과 연출상(곽병창)을 수상하는 쾌거를 이룩하였다. 또한 참가 극단들의 가장 큰 관심을 모은 가운데 성의있고 잘 다듬어진 무대를 보여주었다는 평가를 받으며 꼭두극을 도입한 신선한 실험성에 명료한 역사의식을 전달한 작품으로 부각되기도 했다. 실로 박동화 선생이 가신 이후 얼마만의 치욕의 회복이던가. 전북연극의 자존심이었던『창작극회』의 명성이 땅에 떨어져 가을 낙엽과 함께 뒹굴어 다녀도 무관심했던 저 연극인들…… 그러나 박동화를 이은 진솔한 연극인이 고인의 명예를 위로해 드린 것이다. 필자 개인적으로도 이러한 아픔의 역사를 바로 회복시킨 곽병창의 노고와 능력에 찬사와 고마움을 아끼지 않는다. 바로 그것이었다. 옳게 가는 길이 제대로 되는 결과를 갖게 되는 것이다. 그는 배부른 안주安住를 위해 시류에

편승치 않았고, 목적을 위한 이합집산을 하지도 않았다. 정작 『창작극회』의 자존을 되찾은 이는 박동화 사후, 곽병창이 된 셈이다.

제10회 전북연극제(1994.3.15~20)는 『디딤예술단』, 극단 『춘향』, 극단 『예원』 등 3개의 단체가 각 극단의 특징과 개성을 뚜렷하게 보여주는 작품들로 관심을 모았으나, 전반적으로 예년의 수준에 미치지 못했다는 평을 받았고, 그 중에 『디딤예술단』이 최우수상을 받아 제12회 전국연극제(5.26~6.9, 경기도문화예술회관)에 참가하여 장려상과 연기상(정선옥)을 수상하였다. 예선의 수상자는 다음과 같다. 연출상에 안상철, 연기상에 이부열(예원), 정선옥(디딤), 정주환, 강희구(춘향)이다.

제11회 전북연극제(1995.6.26.~7.3)는 『시립극단』의 축하공연과, 권오춘이 창단한 선교극단인 극단 『사랑』, 『창작극회』, 군산의 극단 『갯터』가 경선에 참가하였다. 이 연극제에서 단연 『창작극회』는 최우수상을 수상하게 된다. 수상은 연기상에 『창작극회』의 유지애, 효과상으로 극음악을 작곡한 류장영에게 주어졌다.

제13회 전국연극제에 전북대표팀으로 출전한 『창작극회』의 「꽃신」은 우수작품상과 연출상(류경호)을 수상하는 실적을 올린다.

제12회 전북연극제(1996.6)는 『시립극단』의 「여보세요」와 『창작극회』의 「부자유친」이 축하공연을, 박채규의 「장날」과, 남원의 극단 『춘향』이 「종로 고양이」가 참가하였다. 이해의 전국연극제 실적은 전무하였다.

제13회 전북연극제(1997.3)는 『창작극회』의 「오! 바다여 바다여」, 극단 『갯터』의 「옛날 옛적에 훠어이 훠이」, 극단 『춘향』의 「꿈같은 죽음」이 참가하였다.

제14회 전북연극제(1998.6)는 『창작극회』의 「언타이틀 블루스」, 극단 『황토』의 「둥둥 낙랑둥」, 극단 『갯터』의 「겨울 그리고 봄사이」, 군산 극단 『사람세상』의 「북어대가리」, 극단 『하늘』의 「봄이 오면 산에 들에」, 극단 『명태』의 「SEX SONATA」, 그리고 『익산연극협회』의 「아내의 일

기」가 참가하게 된다. 극단 『황토』는 이호중 연출의 「둥둥낙랑둥」으로 순천문화예술회관에서 열린 제16회 전국연극제에 대표팀으로 출전하나 아무런 실적도 못 올린 채 과거의 명성을 퇴색시키는 결과를 갖게 된다.

이렇게 제13회 전국연극제 이후, 계속해서 전북연극은 전국연극제에서 쓴 고배를 마신다. 참가 대표팀 마다 입상권에 들지 못하는 부진을 면치 못한 것이었다. 그러다 1999년 제 15회 전북연극제에 참가하여 대표팀으로 선발된 극단 『하늘』의 「블루 사이공」이 제 17회 전국연극제 (1999.5. 충북 청주)에 참가하여 모처럼 우수상을 수상하는 회복을 보인다. 이에 앞서 열린 제15회 전북연극제(1999.4.24~30. 군산시민문화회관)는 군산 극단 『갯터』의 「만선」이 천승세 작, 정현호 연출로, 전주 극단 『하늘』의 「블루 사이공」이 김정숙 작, 조승철 연출로, 전주 극단 『명태』의 「서푼 사람들」이 장 진 작, 최경성 연출로 참가하게 된다.

이처럼 15회를 치른 『전북연극제』는 그간 전국연극제에서 대통령상 3 회(『황토』-2회, 『창작』-1회) 수상과, 우수상 4회(『황토』-1회, 『토지』-1회, 『창작』-1회, 『하늘』-1회), 그리고 장려상 3회(『창작』-1회, 『황토』-1회, 『디딤』-1회), 등 총 10회의 단체상을 수상하였고, 개인상으로 연출상 3회(박병도, 곽병창, 류경호), 연기상 4회(전춘근, 엄미리, 서형화, 정선옥), 희곡상(박환용), 미술상(안상철)이 각 1회로써 전국 최다 수상 실적을 갖게 된다. 이러한 괄목할 실적은 전북연극의 위상을 전국적으로 드높이는 결정적인 역할을 하였다 하겠다.

5) 자리잡은 전주 이외의 지역 연극

① 최 솔과 익산의 연극

1920년대의 청년회 소인극이 가장 활발하게 움직였던 이리(익산)는 30 년대에 이 고장에서 처음으로 신극 운동 단체인 극단 『연양사』가 출범하는 등, 실로 일제치하의 전북의 연극을 이끌었다고 해도 과언이 아니었

다. 40년대는『이리농림중학교』를 비롯한 학생 연극이, 50년대에는 황춘인이 이끄는『자유극예술협회』와, 당시 이리에 있었던『중앙대 연극반』학생들이 연극의 주를 이루었다. 또한 60, 70년대에는『이리남성고 연극부』와『원광대극예술회』가 전북학생 연극의 꽃을 피우는 등 실로 연극적인 정서가 그 어느 지역에 비해 뒤떨어지지 않을 정도였다. 그러나 이러한 활동의 기류는 정작 성인극의 움직임과 맞물리지 못하여 50년대 이후에는 외부 단체의 순회공연만 있었을 뿐 자생적이기보다는 전주 연극의 들러리적인 양상만 띤 채 침묵의 세월을 보내야 했다.

이러한 침묵의 세월을 자그마치 30여년이나 보낸 1986년 봄, 이미 이리에서의 연극활동을 꿈꾸어 온 최 솔이 이동구를 만나게 되면서 정식으로 이리의 연극은 시작되었고, 지금의 익산연극을 지켜 오게 된 결정적인 계기가 된다. 이들이 탄생시킨 극단명은『토지』, 이는 전라도 땅의 빼어난 흙의 내음을 기억하고 기리자는 뜻과 이리에 대한 느낌을 고향의 냄새로 풍겨 보자는 의도에서 발상 되어진 이름이었다 한다. 이들의 행보에 동반자가 되어 준 이가 바로 예총 익산지부의 사무국장 정동식이었다. 그는 후일, 극단『토지』의 창단공연에 지원과 후원을 아끼지 않는다.

1986년 부정기적인 만남이나마 극단 창설의 구체적 의견이 모아지면서, 극단『토지』의 창단은 그해 겨울 서서히 그 윤곽을 잡고, 마침내 1987년 1월 어느 정도의 규모로 틀을 구성하기에 이른다. 주위의 연극인들을 흡수한 이들은 1월 15일부터 30일까지 뉴타운 문화센터의 후원으로 워크샵을 실시하였고, 워크샵을 마친 정길범, 양숙, 윤호우, 장현옥, 김세정, 이희운, 곽정자, 이효립, 전영 등과 함께 그해 1월 31일 예총회의실에서 (가칭) 한국연극협회 이리지부를 발족하고, 지부장에 이동구를, 부지부장에 정길범, 윤호우, 사무장에 양숙 등을 선출하고, 더불어 산하 단체로 극단『토지』를 2월 3일 뉴타운 크로바홀에서 창단식과 더불어 정식 출범시킨다.

극단의 구성은 대표에 이동구, 상임연출 최솔, 그리고 기획실장 정길범, 총무에는 양숙이 각각 선임되었고, 창단공연 작품으로는 창작극에서 선택하기로 하고 이를 위한 모든 일체가 상임 연출인 최솔에게 부여되었다. 당시 이리 연극의 무대 제작 여건을 고려한 최솔은 오태석 작, 최솔 각색, 연출의 「환절기」를 3월 25일부터 28일까지 뉴타운 문화센터에서 올렸는데, 무려 30여 년만에 이리에서 만들어진 첫 성인 연극을 올려 연극예술에 갈증을 가졌던 이리의 관객들에게 뜻깊은 시간을 가져다주었다. 그러나 거의 대부분이 직장과 사업을 하면서 밤이면 모여 연습하는 형식이어서 기대만큼의 효과를 기대한다는 것은 지극히 어려운 일이었다,

　창단공연을 무사히 치른『토지』는 차기 작품으로 쥘 르나르 작, 최솔 연출의 「홍당무」를 선정하여 5월 19일부터 24일까지 뉴타운 아트홀에서 공연하였지만, 공연은 실망의 연속이었다. 이에 최솔은 마음의 정리가 될 때까지 연출 작업을 쉬기로 하고 대표인 이동구에게 연출을 맡긴다. 이동구는 동국대학교 연극 영화과 출신이었다.

　그러나 두 편의 연출을 통해서 단원과 대표 사이에 대한 편견과 오해의 벽만 형성한 채 이동구는 극단을 떠난다. 설상가상으로 뉴타운 문화센터의 폐쇄와 후원하던 뉴타운 백화점으로부터 후원이 끊어지면서『토지』는 거리의 미아가 되고 만다. 최솔은 "그후 우리는 거리의 미아로 헤매면서 헐어 빠진 창고, 관심 있는 미술 교실, 무용 교실, 심지어는 역전 광장에서까지 전전하며 연극을 만들었습니다. 이러면서 창단의 주역들은 대부분 떠나가고 다음 세대가 그 자리를 메워 나갔죠. 참으로 어처구니 없을 정도로 대량생산되었는데, 이는 아마도 악에 바친 하나의 퍼포먼스였는지도 모릅니다. 돌이켜보면 좋은 공부가 되었던 공연들이었습니다." 라며 당시를 회고하였다.

　이로 인해 극단『토지』는 그래도 어느 정도의 프로 근성을 배운 연극인의 탄생을 가져다주었고 지금껏 모순을 극복하고 진정한 연극의 틀을

잡고자 연극적 형식과 나름의 구성 양식을 위한 작업을 구상하게 되었다. 그 첫 작업이 송영 작, 최솔 각색, 연출의 「선생과 황태자」로 진정 극단 『토지』의 연극이 무언가를 찾아 나서는 길목이 된 것이다.

그러나 흥이 있는 곳에 망이 찾아 들었다. 함께 하던 몇몇 식구가 극단 체제에 반기를 들고 그들 나름의 극단을 만들어 보겠다고 하면서 극단 『세계』라는 이름으로 새로이 분가를 한 것이다. 기실 20여명의 단원 중에서 13명의 단원이 빠져나간 극단 『토지』는 이제 막 그 무언가 연극의 실마리가 잡히려는 순간 참으로 허탈한 심정이 되고 말았다. 결국 극단 『세계』는 1989년 7월 창단공연(윤대성 작, 곽일렬 연출의 「열쇠」)과 함께 나름의 노력을 경주하다 흐지부지 해체되고 말았지만 이는 하나의 극단을 운영하고 존속시키는 것이 얼마나 힘든 것인가를 보여준 단면이었다.

한편 극단 『토지』는 지금까지와는 상이하게 다른 극단의 전문화와 직업화를 위한 체계적인 워크샵을 통해 철저한 연기자적 작업 정신으로 연극을 양산하게 되는 계기가 되었다. 또한 1989년은 이리연극사에 또 하나 기록될 만한 해라고 할 수 있다. 5월 9일 그 동안 (가칭) 이리지부였던 연극협회가 한국연극협회로부터 37번째 지방지부로서 정식 인준을 받았기 때문이다.

이리하여 기본 뼈대를 완전히 갖추게 된 익산의 연극은 극단 『토지』와 더불어 현재까지 이어지고 있는데, 1995년에 들어 『토지』는 새로운 전기를 꾀하고자 극단 명칭을 『솜리 사람들』로 바꾸게 된다.

그리고, 극단 『나루』가 1993년에 결성되어 익산지역의 연극활로를 열고자 했으나, 이들은 오태영 작 「고구마」를 고은석 연출로 올린 후 결국 흐지부지 해체되고 말았다. 그리고 1995년에 최솔 밑에서 공부하던 이미진이 분가하여 창단한 극단 『작은소동』이 페미니즘 연극을 표방하고 나섰다. 이들은 꾸준히 작품활동을 이어 가고 있다.

② 권태호와 군산 연극

군산의 문예활동은 타 지역에 비해 그리 뒤지지 않은 역사를 가지고 있다. 문예, 무용, 미술, 음악, 사진 등은 훌륭한 예술인들이 배출한 곳이어서, 소설가 채만식, 시인 고 은, 평론가 원형갑, 미술가이며 사진작가 홍건직, 무용가 육정림, 미술가 나병재 등 당대에 뛰어난 예술인들의 본향이기도 하다.

그러나 유독 연극만큼은 이러한 지역문화의 풍요로움 속에서 부진을 면치 못하는 실정이었다. 어쩌면 바닷가의 억센 풍습이 집단예술의 안착을 힘들게 하였는지 모른다. 따라서 개인역량에 의존하는 개인예술이 더욱 번성하였는지도 모른다. 인근 이리지역에만 해도 학생 연극과 아마추어적인 소인극의 움직임이 어느 정도 있었지만, 군산은 70년대 후반 2개 대학의 움직임이 있었을 뿐 연극의 불모지나 다름없는 고장이었다.

이러한 연극의 불모지에 70년대 중반부터 『전북대극예술연구회』에서 연기와 연출부문에서 활발한 활동을 해 온 권태호에 의해 군산의 연극은 용틀임을 시작했다. 한때 『창작극회』에 몸을 담기도 했던 그는, 대학을 졸업한 후에도 연극에 대한 깊은 애정으로 전북대 연극반 공연 작품의 연출을 맡아 후배들을 지도하기도 하였다.

76년 뒤렌 마트 작 「자동차 사고」로 전주시민문화관에서 첫 작품을 올려 독특한 연출 기법으로 관심을 모은 그는, 「시인의 혼」(오영학 작), 「결혼」(이강백 작), 「철부지들」(톰, 존스 작), 「태」(오태석 작), 「30일간의 야유회」(이근삼 작) 등의 작품을 꾸준히 올리면서 관심을 모았다. 82년엔 전북대학 연극제에 참가한 전북대 기린극회의 「여우와 포도」로 연출상을 수상하기도 했다.

82년 이후, 작품 활동에 뜸했던 그는 드디어 85년 연극의 불모지였던 군산에서 각 대학(군산대학, 원광대학, 전북대학, 전주대학) 등의 연극반 출신인 김경재, 문승희, 송병천, 정광모, 문동인 등 5명을 규합, 군산 최초의

일반극단인 『동인무대』를 창단하게 된다. 권태호와 『동인무대』의 출발은 당시 군산 지역 연극 문화 발전의 기폭제 역할과 연극 인구의 저변 확대에 두는 일이 급선무였다.

창단 작품으로 사무엘 베케트 작, 권태호 연출의 「고도를 기다리며」를 시작으로 그간 10여 차례의 공연을 올리면서 자체 공연은 물론 3개 분과로 나누어 군산연극의 활성화에 이바지하고자 군산 연극 지도 교사들의 모임인 군산 중. 고 연극지도교사 협의회를 구성하였다. 이들 지도 교사 협의회는 년간 1회 이상 작품 공연 및 학생들과 특별활동을 통한 공연 활동의 지원을 하였고, 또한 매년 청소년의 달을 기하여 『청소년 연극 축전』 사업을 주관을 하기도 하였다.

이러한 일련의 움직임은 제2, 제3의 극단을 만들어 냈고, 1987년 9월 5일, 구 KBS 라디오 방송국 공개홀에서는 한국예총 군산지부(지부장 박종대)의 적극적인 후원을 받아 군산연극지부를 창립하게 한 견인차가 되기도 하였다.

이리하여 소속 극단으로는 군산 최초로 창단한 『동인무대』(대표 문동인)를 비롯하여, 85년 9월 창단한 『탁류』(대표 조호현), 『갯터』(대표 백영기) 등 3개 극단과, 대학극회로는 수산대학의 『해왕성』(78년 5월), 개정간호대학 『뜨락』(79년 3월), 군산대학 『마당』(80년 10월), 산업대학 『짚시』(88년 3월) 등 4개 극회를 출범하게 된다. 아울러 군산연극 지도교사 협의회가 지도 운영하는 고등학교 극회로는 영광여고(82년 3월, 지도 - 문승희, 김준홍), 군산여상(85년6월, 지도 - 이조환), 군산여고(87년 3월, 지도 - 홍재화), 중앙여고(88년 6월, 지도 - 박경균, 조진숙), 제일고등학교(89년 6월, 지도 - 김관식) 등 5개 학교에서 매년 2회 이상의 작품을 공연하여 학교교육의 새로운 장을 열었다.

③ 배수연과 남원 연극

남원은 소리의 고향이다. 이는 언제 어디서고 판소리 다섯 마당 중의 하나인 '춘향가'의 정한이 흘러나올 것 같은 흥취가 곳곳에 스며있는

고장이다. 소리의 고장답게 남원의 연극적 태동은 방송드라마로부터 시작된다.

KBS 남원 방송국이 개국되어 지리산 공비 토벌의 선무공작의 업무를 수행하였는데, 공비소탕이 완료된 뒤 일반 방송이 되면서 방송은 드라마를 제공하게 된다. 남원 방송국에서는 전속 성우를 1961년 6월 모집하였다. 당시 방송국장 윤치호, 방송과장 이승우의 연출로 「다시 찾은 산소」를 첫 방송으로 내보내고 주간 1회 30분씩 방송드라마를 제작하게 되었다.

그후 김익서 등이 드라마 대본을 쓰고 이기동이 연출을 번갈아 가며 방송드라마 활성화에 노력을 하였는데, 전속 성우로는 방규태, 윤영창, 진병석, 이광세, 허쌍옥, 방정희 등이었다. 이들의 방송극은 광한루 완월정 수중 무대에서 춘향제 기념 「어상 출두」를 실연하기도 하였다. 2기로 김성규, 윤해석, 문정치, 이계남, 김국지 등 성우들이 중앙에 방송극을 출품하여 수차 입상하기도 하였으나 지속적인 지원이 되지 않아 70년대에 들어서면서 해체되고 말았다.

결국 방송극으로 태동을 본 남원의 연극은 1980년대에 들어서며 학교 연극이 예술제 행사의 일환으로 극장을 빌려 공연되면서 서서히 연극적 태동을 보이게 된다. 1985년 12월 21일 남원 지역 연극 지도 교사들이 모임을 갖고 연극협회를 구성하기로 합의, 이영철, 양기운, 김지만, 배수연, 강택수 등 교사들이 주동이 되어 나선다. 이들은 남원 연극의 활성화를 모색하기 위하여 86년 1월 각 중 고등학교에 공문을 띄워 1월 22일 시내 다방에서 모임을 갖고, 2월 2일엔 17명이 모여 남원 최초의 일반 극단인 극단 『둥지』의 창단을 보게 되면서 본격적인 남원연극이 시작된다.

창립 공연으로, 86년 4월 천승세 작, 배수연 연출의 「만선」을 공연하였는데, 이영철, 양기운, 선동휘, 유진순, 최영자, 최원식, 이지영, 김지만, 이종규, 이대홍, 유정미, 나이옥, 모성수, 유연희, 김현주, 노학성, 강택수, 정

필성 등이 작품에 참여하게 된다. 이들은 간이 연습장에서 끼니도 굶으면서 열성적인 연습을 통해 정화극장에서 막이 올려 주위의 시선을 모은다.

창립 공연에 앞서 「만선」의 현지인 법성포를 답사하는 등 열의를 보이며 계속 워크숍을 갖고 몸과 마음을 다듬었다. 그리하여 88년까지 총 7회의 정기 공연을 가지면서 명실공히 남원 연극의 활성화에 지대한 영향을 끼쳤다.

이들 교사 연극인들의 열의는 곧바로 1988년 12월 13일 한국연극협회로부터 인준을 받아 전주, 군산, 이리에 이어 네 번째로 연극협회 남원지부가 탄생되었다.

전국연극제에 전북을 대표하여 출품하는 등 전북 연극계에도 영향을 준 극단『둥지』는 90년 자체소극장인『둥지 아트홀』을 마련, 그간 동원 방식의 틀에서 벗어나 스스로 찾아오는 관객의 유도를 위해 노력하는 등 여러 가지로 고군분투하였지만, 어려운 지역 여건 속에서 곧 문을 닫고 만다.

이후, 모성수를 주축으로 극단『춘향』이 분가를 하게 되나 두번의 전북연극제 출전 등으로 활발한 활동을 하는 듯 하다가 근래에는 소강상태를 보이고 있다.

남원의 연극을 사실상 활성화시킨 장본인은 배수연이라고 해도 과언이 아니다. 그는 현재 국악정보고교에 재직 중이면서, 연극협회 전북지회 부지회장을 맡고 있기도 하다. 잠시 극단 내부의 불화로 열과 성을 다한 무대를 떠나 있었으나, 1999년도 10월 다시금『둥지』의 연출을 맡아 그간 삭혔던 열정을 다시금 불살라 내는 기염을 토한다. 그의 연극적 카리스마는 온화한 인품 가운데도 집요한 장인정신으로 대변할 수 있다. 철저한 목적의식으로 척박한 남원연극을 태동시킨 연출가이자 교육가인 그는, 향후 남원연극의 번창을 위해 남다른 계획을 세우고 있을 것이다.

4. 새천년을 향한 온고지신溫故知新

이렇듯 전북연극의 역사는 어느 지역을 막론하고 난관과 극복의 역사라 해도 과언이 아닌 세월을 담아 왔다. 현존하는 기록으로 가장 오래된 인물인 박동화의 출현과 전북연극의 집단 단위 형성은 연극이 일정한 구조와 성격, 그리고 터전을 확보한 연후에 발전 가능한 것임을 알 수 있고, 그러한 연극적 작업행위는 하나의 집단적 성격을 구축힐 수밖에 없다는 점을 느끼게 한다. 어쩌면 그것은 당연한 것이며, 또한 그렇지 못한 작업들은 결코 단명하고 말았다는 것을 깨우치게 한다. 철저한 목적의식으로 예술성 구현을 위한 목표설정에 게으르지 않은 개인과 단체는 역사에 큰 기록을 남기게 마련이다.

우리는 지금 새천년을 눈앞에 두고 있다. 연극도 이제 천년의 의미를 건너뛰게 되었다. 무엇을 가지고 고심해야 하는가? 어떠한 무대를 위해 개인이나 단체는 이 마당에 서성거려야 하는가를 깨달아야 한다. 되짚어 보건대, 분명 전북연극은 몇 차례의 크나큰 획을 긋고 있다. 발전과 영광의 획이 있었는가하면, 퇴보와 오욕의 획이 그어진 시간대를 읽을 수가 있다. 그 자리에 누가 어떤 의미로 서 있었으며, 또한 외면하였는지는 큰 의미가 없다. 다만 예술은 수단이나 형식이 아닌, 시대를 초월하는 양심과 장인정신으로 오래 남아, 그 어떤 불의의 목적도 초극하리라는 생각을 떨치지 못한다. 이 부족한 소고가 아직은 영글지 않은 기록의 과정이라 여기며, 연극을 위해 살다간 영혼들 앞에 이 글을 바친다.

7.

전북지방의 도자문화와 역사

윤용이

1947년 서울 출생

성균관대학교 사학과 졸업

동대학원 사학과 석사과정 졸업(문학석사)

현재 원광대학교 국사교육학과 교수

　　원광대학교 박물관 관장

주요저서

『한국도자사 연구』(문예출판사)

『아름다운 우리도자기』(학고재)

『한국미술사의 새로운 지평을 찾아서』(학고재)

1. 머리말

전라북도 지역은 고려 초기의 청자의 제작에서부터 조선시대의 분청자와 백자를 제작하던 수많은 가마터가 남아 있으며, 특히 전라남도 강진과 함께 고려 청자, 상감청자의 제작지로서 우리나라를 대표하는 중요한 곳이었다.

고려와 조선시대에 걸친 가마터를 중심으로 고려, 조선시대 도자陶瓷문화의 발전에 전라북도의 역할이 어떠하였는지를 역사적인 배경과 함께 알아보자.

2. 고려 상감청자의 제작지, 전라북도

고려청자는 10세기 후반부터 제작되었다. 고려의 새로운 지배세력은 서해안을 통한 중국과의 교류로 인해 이미 중국문물에 익숙해져 있었으며 도당유학생, 선승들 역시 중국문물을 이해하고 있었다. 이미 통일신라시대 후기인 9세기부터 당唐과의 교류를 통해 중국문물의 하나인 도자에 대하여 널리 알고 있었으며, 이러한 사실은 이 시기의 유적인 익산 미륵사지, 경주 황룡사지, 안압지 유적에서 출토된 월주요산 청자완, 형주요산의 백자완 등을 통해 뒷받침되고 있다.

고려의 새로운 지배세력은 처음에는 이러한 중국문물을 그들의 필요에 따라 해로를 통해 수입하는 방법으로 그들의 욕구를 충족시켰다.

10세기 후반 광종(949~975), 성종(981~997) 연간을 통해 고려는 중앙집권화 정책을 추진하게 되고 이에 따라 중국의 제도, 문물이 크게 받아들여지고 새로운 인물이 중용되어 새로운 정책을 추진했다.

958년 후주인으로서 귀화하였던 쌍기의 진언에 따라 과거제도를 처음으로 실시하게 되었고 960년에는 백관百官의 공복公服이 제정되었으며 왕권강화에 노력하였다. 광종 이후의 성종 연간에는 최승로를 중용하고

당제를 받아들여 중앙집권적인 귀족국가의 틀을 마련하고 국가의 기반을 확립한 시기로서 983년 처음으로 중앙에서 지방관을 파견했다.

10세기 후반 고려의 신지배층은 점차 확대되고, 새로운 수도인 개경을 중심으로 왕궁, 관청, 사원 등이 세워지게 되며 새로운 문물로서 치장되었다.

또한 선종禪宗의 넓은 권파와 그에 따른 좌선에 필요한 차를 담는 다기茶器로서 자기의 필요성을 이해하게 되고, 그것을 요구하게 되었다.

처음에는 중국의 오대 오월국으로부터 수입된 도자기로서 그들의 욕구가 충족되었지만, 신지배층의 확대에 따라 차츰 수입된 도자기만으로는 그들의 욕구에 따른 수요를 감당하기 힘들게 되었다. 고려의 중앙집권화가 추진되고 중국의 제도, 문물을 배우는 과정에서 중국의 귀화인들과 중국문물에 익숙한 고려의 지식인들의 제언에 따라 중국도자와 닮은 고려도자의 제작을 모색하게 되었다. 때마침 중국의 비색청자의 제작으로 유명한 오월국과의 교류와 새로운 자기제작을 열망하는 고려의 신지배층의 요구에 따라 중국 동남지방의 오월국으로부터 중국 자기장瓷器匠들이 도래하였던 것으로 보인다.

이러한 고려도자의 제작은 중국도자를 닮은 고려도자의 제작을 원하는 고려 신지배층(귀족)의 요구에 따라 980년대인 성종 연간(981~997)에 오월국에서 도래한 중국 자기장들로부터 도자기 제작기술을 배우기 시작한 고려 도기장인들에 의해 이루어지게 되었으며 기술이 완숙해질 때까지 수많은 실패를 거듭하였던 것으로 보인다.

1984년, 1987년, 1988년에 걸쳐 호암미술관이 발굴 조사한 경기도 용인군 이동면 서리요지는 퇴적층의 규모가 80×50m이고 높이가 6m에 달하는 큰 규모였다. 구릉 가운데 골에서 발견된 가마는 폭 1.8m, 길이 40여m의 벽돌가마로 7×15×32㎝ 크기의 회흑색벽돌로 축조되었으며 그 위에 83m의 진흙가마가 놓여 있었다. 주목되는 것은 퇴적층인데 2m

두께에 달하는 최하층(4층)에서 갑발 및 갑발받침편과 함께 양질의 올리브색의 선햇무리굽의 완과 발鉢 편들이 출토되었다. 그리고 이 위층(3층)에서는 4층과 같은 선先햇무리굽의 완, 화형접시류 등이 출토되었다. 그리고 그 위 2층에서 전형적인 햇무리굽의 완과 다양한 형태의 기명들이 출토되었으며, 최상의 1층에서는 후後햇무리굽의 완, 접시의 조질祖質의 자기편들과 철화기법이 나타나 주목되었다.

용인 서리 요지의 최하층에서 발견된 벽돌가마와 원통형의 갑발, 선햇무리굽의 완과 발들의 자기편들이 출토되는 가마터로는 고양 원흥리, 양주 부곡리, 시흥 방산동 그리고 봉천 원산리가 있다.

1991년 북한 사회과학원 고고학연구소가 발굴 조사한 결과에 의하면 봉천 원산리 요지는 개성 주변의 예성강의 지류에 위치한 큰 규모의 가마터로 발굴결과 40m에 이르는 벽돌가마였다.

원통형의 갑발편들과 함께 녹갈색의 선햇무리굽·청자 완, 발, 화형접시, 호 편이 출토되었고, 특히 「순화3년(992) 임진 태묘 제4실 향기 장왕공탁조」(「淳化三年壬辰太廟第四室享器匠王公托造」)명이 음각된 고배高杯모양의 청자제기가 발견되어 주목되었다. 이들은 용인 서리요지의 최하층(3, 4층)의 선햇무리굽층과 기형, 유색, 갑발, 벽돌 등이 비슷하였으며 현재까지 발굴 조사된 것 중에 오랜 청자가마터의 예로 확인되었다.

이와 함께 주목되는 것은 이화여대 박물관소장의 청자항아리로 굽안바닥에 「淳化四年癸巳太廟第一室享器匠崔吉會造」라는 음각 명문이 있다.

이 두 청자의 예로 992년, 993년에 고려 태조 이하 역대왕에게 제사 지내 온 태묘太廟의 제1실과 4실에 제사드릴 때 사용하는 의식용의 그릇을 사기공 왕공탁王公托과 최길회崔吉會가 만들었다는 귀중한 내용을 알 수 있다.

따라서 980년대인 성종연간에 고려의 제도, 문물이 중국의 제도, 문물을 따르기 시작하던 시기에 고려의 신지배층의 중국청자에 대한 수요에

따라 고려청자의 제작을 요구하게 되었고, 청자제작지로 유명한 오월국과의 교류로 수입하다가 978년 오월국이 북송北宋에 망하면서 월주요의 자기장인들이 중국 각 지역으로 흩어져 각지의 청자제작이 새롭게 시작되는 시기를 전후하여 월주요의 자기장인들이 고려에도 왕래했던 것으로 추정되며 그들에게서 고려 도기장인들이 청자의 제작을 배웠다고 할 수 있다. 고려의 신지배층과 관련 깊은 개경 근처의 중부지역에 청자제작지를 물색하게 되었고, 봉천, 용인, 고양, 양주, 시흥 등이 선정되며 그 당시 중국 월주요에서 제작하던 벽돌가마와 갑발, 갑발받침의 가마용구, 중국 청자와 비슷한 청자완, 청자발의 제작이 시작되었고 제작기술의 숙련과정에서 수많은 실패로 인한 거대한 퇴적층의 흔적을 초기 가마터에서 볼 수 있다.

전북 지역의 청자의 제작은 11세기 전반부터 시작된다. 진안군 성수면 도통리와 고창군 아산면 용계리의 청자요지가 현존하는 가장 오랜 가마터로 1020년 전후로 좋은 자토가 나는 곳으로 중부지역 다음으로 새로이 청자가마가 설치되어 운영되기 시작한다.

1983년 원광대학교 마백연구소에 의해 발굴 조사된 고창 용계리 청자가마터에서 수많은 청자편들과 태평 임술 이년(1022)명銘 평와편이 함께 출토되어 그 제작시기를 알려주었다.

청자들은 담청색의 청자유약이 얇게 시유된 완, 발, 접시, 광구병, 편병, 탁잔, 합들로 내화토받침으로 4~5개소에 얇게 받쳐 구워졌다. 무수한 원통형의 갑발과 갑발받침들이 함께 발견되었고, 기와집의 건물터와 많은 기와 편, 도기편들이 함께 출토되었다.

특히 주목되는 것은 햇무리굽 청자완들로 삿갓을 엎어놓은 모양의 몸체와 넓고 낮은 햇무리 모양의 굽다리를 한, 구경 15cm, 높이 9cm 내외의 완들이다.

이러한 완의 원형은 중국 당대에 형주요산邢州窯産 백자완이나 월주요산

越州窯産 청자완에서 보이는 것으로 차를 담는 다완茶盌으로 쓰였던 것이다.

대부분 무문이며 포개어 구운 예가 드물고 갑발에 얹어 정성껏 구운 것들로 유색도 양질이다. 이러한 햇무리굽 청자완이 1022년의 청자편들과 함께 발견되고 있어 1022년 전후에 다완으로서의 필요성 때문에 형태가 고려화된 청자완으로 새롭게 제작되기 시작하였던 것으로 추정된다.

고려불교의 넓은 전파와 그에 따른 선의 수행방법으로 좌선 때에 정신을 맑게 하는 차를 담는 그릇으로서 청자완은 이미 9～10세기 경에 선망의 대상이었으며 새로이 청자 제작이 시작되자, 이와 닮았으나 고려화된 햇무리굽 청자완이 선햇무리굽의 폭이 좁은 굽의 완을 대신하여 새롭게 제작된 것으로 추정된다.

이러한 햇무리굽 청자완은 고창 용계리 요지 외에도 고창 반암리, 진안 도통리 요지에서도 발견되고 있어 전북지방에 있어 11세기 전반부터 청자 제작이 활발히 이루어 졌음을 알 수 있다.

12세기 전반에 들어 주목할 점은 전국에서 수많은 가마가 제작활동을 활발하게 하기 시작한다는 점이다. 양질의 청자가 부안과 강진 일대의 가마로 집중되면서 아울러 조질의 청자가마가 해남, 인천 등에 설치되어 제작된다.

양질의 청자가 만들어지는 부안 진서리 일대와 강진 용운리 일대의 가마터에서 발견되는 청자편에 의하면, 햇무리굽 청자완의 넓은 굽이 좁아지고 직구된 구부가 조금씩 외반되기 시작하여 병, 접시, 호, 주전자 등이 출토된다. 유색은 녹청색, 암록색이며 굽다리는 작아지고 점토가 섞인 내화토 받침으로 받쳐 구웠다. 문양은 드물며, 대접, 접시의 경우 내측면에 가는 음각선으로 초문草紋, 국당초문菊唐草紋이 시문된 것과 압출양각의 모란문 접시편 그리고 철백화 및 철화로 초문, 초화문 등을 그린 청자가 발견되며 기벽은 얇아지고 유는 얇게 시유되며, 평저의 소형접시도 출토된다. 또한 조질청자(녹청자)를 제작한 해남 진산리 요지군과 인천

경서동 요지와 부안 우동리 요지를 들 수 있다. 외반된 대접, 접시 및 평저의 소접시 광구병, 광구호 등과 흑갈유도기호편들이 출토되었다. 이들은 모두 점토가 섞인 내화토 받침을 4~5군데 받쳐 구운 조잡한 것들이었으며, 잡물이 섞인 태토로 제작되었고 몸체에는 물레자국이 나 있으며 거칠다. 굽다리와 안바닥은 시유 안 한 것이 많으며, 경사진 도지미의 사용은 가마가 등요의 구조였음을 알려주고 있다.

인천 경서동 요지의 구조는 경사진 구릉을 이용하여 12~15℃ 정도의 경사로 칸이 없는 통가마였다. 지면을 20~30㎝ 정도 파고 양옆에 돌과 잡석, 점토를 사용하여 가마벽을 올렸으며 가마의 길이는 10~15m 내외, 가마 폭은 1~1.25m, 천장의 높이는 1m 내외였다. 바닥에는 모래를 깔았고 경사진 바닥에는 지름 10~15㎝ 내외의 경사진 도지미를 사용하였다. 굴뚝은 가마의 뒤편에 설치하였으며 가마는 자주 보수하여야 했다. 특히 인천 경서동과 유사하며 수많은 가마군이 분포된 해남 진산리 요지에서는 조질청자(녹청자) 외에 약간의 철화청자, 철백화청자, 철채청자, 흑갈유도기편들이 출토되어 철화청자는 이들 조질청자(녹청자) 들과 유사한 태토와 유약을 지닌 비슷한 시기의 청자들임을 알 수 있다.

전북지역에서는 부안 진서리와 우동리 일대의 약간의 조질청자(녹청자) 들이 제작된 바 있다.

고려청자의 본격적인 발전이 있었던 12세기 중반에서 13세기 전후반경의 가마군으로는 부안과 강진 일대의 청자가마들이 있다. 부안 청자요지는 줄포만을 중심으로 처음에는 고창 아산면 일대에서 시작되었으나 12세기 전반경에는 부안 진서리아 우동리를 거쳐 12세기 후반에는 부안 유천리 일대에서 청자를 활발하게 제작한다.

전성기의 고려 상감청자의 대표적인 제작지로 전북 부안 일대에 산재해 있는 가마터들은 전남 강진 일대의 청자 가마터들과 함께 우리나라 고려청자 가마터의 쌍벽이다. 부안 유천리 가마터는 20세기 초부터 주목

되어 이 일대에 대한 조사가 있어 왔으나 강진에서와 같은 본격적인 발굴조사가 이루어지지 않았고 그 동안 농지 경작으로 인한 현상변경, 청자 파편의 무분별한 채취로 인한 자료의 흩어짐 등이 가마터의 보존 또는 성격 규명에 적지 않은 지장을 초래하였다.

일제시대부터 일본인들이 이곳에서 도자편을 대량 반출하여 매각하곤 하였는데, 현재 이화여대박물관에 수장되어 있는 약 5,000여점의 청자 파편도 일제시대 때 정읍에 살던 일본인 심전태수(深田泰壽, 오꾸다야스고또부끼)가 부안군 보안면 유천리 12호를 중심으로 한 가마터에서 도굴하여 개인적으로 갖고 있던 30가마니 중 20여 가마니분을 1958년에 구입한 것이다.

이화여대박물관은 이들 파편에 대한 분류와 복원작업을 1960년대 초반부터 시작하여 20여년이 지난 1980년 초에 작업을 마치고 1983년 5월에 "부안 유천리요 고려청자"에 관한 전시회와 도록을 출간하여 학계에 소개한 바 있다. 이화여대박물관에서 소장하고 있는 부안 유천리 가마터에서 만들어진 고려청자들을 통해 12세기 후반에서 13세기 전후반에 걸쳐 순청자와 상감청자의 대표적인 작품들이 주로 제작되었던 것으로 밝혀졌다. 특히 상감청자의 기형과 문양, 유색, 안료의 사용 등이 정교하고 다양한 것이 강진의 청자 가마에서 만들어진 것보다 뛰어남을 본다.

강진 가마의 발굴을 통하여 양이정을 덮었던 청자기와가 그 곳에서 생산되었음을 확인하였듯이 부안 가마에서 만들어진 청자편 중에서 청자투각 돈墩과 명종의 지릉(1202년)에서 출토된 상감청자들이 이곳에서 생산되었음을 알 수 있었다.

부안 유천리 요에서 만들어진 고려청자들로는 각종 투각기법의 의자墩와 향로대편과 음각, 양각의 대접, 접시, 병, 매병, 합 등의 청자들로서 12세기 후반에서 13세기에 걸친 것들이다.

특히 상감기법으로 완성된 도판들은 23cm×32cm 크기의 장방형으로 국화와 모란, 운용, 운학, 연못과 오리문양이 시문된 부안 가마 특유의

것이었으며, 마름모꼴, 옷걸이꼴 모양도 있다. 장고長鼓에 음각, 철화, 상감의 모란당초문을 시문한 예들과 청자종, 용두당, 피리편들은 처음으로 세상에 알려진 진귀한 청자들이었다.

상감의 기법이 무르익은 운학문, 국화문, 모란문, 포류수금문, 여지문, 연화문, 인물문 등이 서정적이며 자연을 동경하는 모습으로 다양하게 시문된 술병, 항아리, 탁잔, 주전자, 화분, 합, 접시 등의 상감청자편이 출토되어 13세기를 중심으로 하는 상감청자의 전성기의 산물이었음을 보여주고 있다. 특히 1m에 가까운 상감청자매병의 예는 고려청자가 작다고 하는 종래의 견해가 잘못되었음을 말해 주었으며, 상감청자의 가마터에서 상감백자를 포함한 음각백자, 양각백자편이 출토되어 백자가 청자가마에서 제작되었음을 알려 주었다.

또한 매우 드물게 산화동을 안료로 시문한 동채청자편들과 산화철로 그린 철화청자, 철백화청자편들이 출토되어 주목되었다.

이들 청자의 유색은 녹색이 짙은 청자유와 투명한 청자유가 함께 주류를 이루고 있었으며 기벽은 두꺼워져 가고 있었다. 굽다리의 규석받침도 커져가고 말끔히 마무리하지 않은 예도 있으며 큰 기형에는 점토가 섞인 모래받침으로 구운 매병이나 호의 청자편들이 많아지고 있다. 또한 청자의 굽바닥에 「照淸」「孝文」 등의 명문이 음각된 예가 있어 그 당시 청자를 제작하던 사기장인의 이름으로 밝혀져, 현존하는 청자음각연화문 '효문' 명매병 등이 이곳 가마에서 제작되었음을 알 수 있게 되었다.

1196년 최충권에 의해 정권이 안정된 후 최우, 최항, 최의에 이르는 4대 62년간 최씨 무인정권이 확립되어 다스려간 무신집권시대가 13세기 전반으로 1231년부터 몽고의 침입이 시작되어 대몽항쟁이 계속된 때였다. 이처럼 최씨 무인정권에 의해 다스려지고 몽고의 침입으로 점철된 이 시기에 상감청자로 대표되는 고려청자는 특유의 기형과 문양 유색이 발전되는 양상을 보여준다. 특히 남송南宋과의 국교 단절로 인해 외부 문

화의 자극이 없어지고 고려 자체 내의 축적되고 성숙된 청자문화가 발전하게 되었다.

기형과 문양에서 중국적인 요소가 사라지고 고려적인 기형과 문양의 세계가 전개되어 가는 것이 부안 유천리 가마터 청자들에서 보이는 특색이라 할 수 있다.

12세기 후반, 13세기의 청자는 음각, 양각, 투각기법의 청자, 백자를 비롯해서 상감기법이 널리 쓰이기 시작하였고 그에 따라 철화, 철채, 철백화, 동채 기법이 골고루 쓰이면서 그 기형의 다양함에 있어서나 문양의 섬세하고 화려함, 투각의 기교, 상형의 다채로운 모습과 청자유에 있어서 투명하고 밝은 유의 상태로 발전해 나가면서 안료를 보다 충분히 채택하여 화려하고 아름다운 고려도자를 만들던 청자의 전성기로 특히 고려화된 상감청자를 보여준 시기로 이때의 청자의 모습이 부안 유천리 가마터에서 출토된 고려청자편들로 뒷받침되는 것이다.

최근(97, 98년도) 발굴조사된 (원광대 박물관) 부안 유천리 가마는 자연경사면을 이용한 통가마식 등요로, 가마 길이는 14m, 가마폭은 1.2m, 가마아궁이는 1.47m 크기로 특이한 것은 수직불턱이 높이가 82㎝였다. 출토유물은 대접, 완, 잔, 접시, 매병, 광구병, 향완편이었으며, 무문, 음각, 상감, 양각, 투각, 철백화기법 등의 다양한 시문기법이 사용되었다.

고려청자의 쇠퇴는 14세기 후반부터였다. 원·명의 교체가 이루어진 이 시기에 있어 지배세력인 권문세족에 도전하는 새로운 사회세력이 대두하였는데 이들이 바로 신흥사대부였으며, 이들은 권문세족의 정치권력 독점과 농장 확대에 따른 정치, 경제, 사회적 혼란을 시정하기 위하여 개혁정치를 주장하였다. 이들은 지방의 향리 출신이 많았으나 점차 중소지주로 성장하여 과거를 통해 중앙의 관리로 진출하고 왕권 강화를 추진하는 공민왕 때에 그들의 개혁정치를 추진해 갔으며 결국 신흥무인들의 협력으로 고려왕조에 대신하여 조선왕조를 이루게 되었다.

또한 이 시기에 있어 40여년 간에 걸친 왜구의 극심한 침략과 홍건적의 침입으로 어려움을 겪지 않을 수 없었으며 특히 왜구의 침입으로 인해 해안가 50리 내에서는 사람이 살 수 없을 지경이었다. 이 때문에 해상의 조운이 끊겨 정부의 재정이 곤란하게 되었을 뿐 아니라 바닷가의 농어민은 계속된 약탈 속에 많은 어려움을 겪게 되었다.

이러한 시대적인 모습이 이 시기의 고려도자에 반영된다. 새로운 지배세력으로 등장한 신흥사대부들은 도자에 있어 실생활에 널리 쓰여질 수 있도록 튼튼하고 실용적인 그릇의 다량생산을 요구하기 시작한다. 신흥사대부들은 성리학을 그들의 생활이념으로 삼으면서 검소하고 실용적이며 질박한 생활을 추구하게 된다. 또한 그들은 전국적인 세력의 분포를 보이고 있었다.

유기 대신 사기, 목기를 전용하라는 『고려사』의 기록처럼 생활용의 실용적인 도자기를 다량으로 생산할 수 있도록 함에 있어 때마침 왜구의 침략으로 해안가에서 사람이 살 수 없고 개경에 왕래하던 세선이 왜구의 습격을 받아 조운이 중지되자 육운陸運이 요청되었다.

부안, 강진의 해안가에 위치해있던 이 시기의 청자가마들은 왜구의 침략으로 파괴되고 새로운 지배세력의 요구에 따라 전국 내륙지방 곳곳에 가마가 설치된다.

14세기 말의 전북지역의 가마들은 김제 금산리요지, 남원 공안리요지, 부안 우동리요지, 순창 심초리요지, 완주 안덕리요지, 용암리요지, 임실 상월리요지, 정읍 비봉리요지, 진안 반송리요지 등을 들 수 있다.

새로운 신흥사대부의 등장과 왜구의 침입으로 인한 조운의 중단, 생활용의 실용적인 도자기의 대량생산을 요구하는 사대부들의 요청에 따라 고려시대 청자 제작의 중심지인 부안, 강진요 대신 전국 내륙지방에 수많은 가마가 설치되기 시작하였으며 이러한 변화가 확대되어 나타난 것이 1424~1432년에 조사되어 『세종실록지리지』에 수록된 324개소에 달

하는 도자소의 가마들인 것이다.

고창현 덕암리, 고부군 부안곶, 금구현 금산, 무주현 근산, 부안현 감불리, 전주부 장파비동, 임실현 사아곡, 장수현 판둔리, 태인현 수약동, 진안현 두언리, 동림리 등이 『세종실록지리지』의 도자소로서 10여개소에 달하고 있다.

3. 조선분청자와 백자의 제작지, 전라북도

조선시대 도자를 대표하는 것은 분청자와 백자이다. 상감청자의 뒤를 이은 분청자는 15세기 전반경에는 조선시대 도자의 주류를 이루었으며 15세기 후반경부터는 백자와 함께 발전을 이루다가 16세기에는 점차 그 주류를 백자에 넘겨주고 백자화를 거듭하다 소멸한다. 조선시대 도자의 주류로서 백자는 조선시대 문화의 성숙과 함께 발전을 거듭해가며 백색의 세계를 꽃피운다.

15세기 전반경에는 고려 후기의 상감청자의 뒤를 이은 상감분청자와 인화분청자가 주로 제작되었으며 백자는 극히 일부지역에서 약간씩만이 제작되고 있을 뿐이었다.

이 시기의 백자 자료로는 남아 있는 것은 없으나 문헌기록으로 『세종실록』권27. 세종 7년(1425) 2월에 명明 인종의 요구에 의해 10탁분의 백자기명을 경기도 광주지방의 요에서 정세번조하여 바친 기록이 있다. 현재 광주군 중부면 번천리 군둑골과 내곡에 소재한 상감백자 요지 출토의 백자편으로 짐작된다. 담청회백색의 백자로 연당초문蓮唐草紋과 모란문, 초화문 등을 간략하게 나타낸 후 흑상감으로 나타낸 백자들이다.

15세기 전반은 상감, 인화분청자의 제작이 전북 고창 덕암리, 수동리, 김제 청도리, 부안 우동리, 완주 안덕리, 정읍 비봉리, 진안 반송리 등에서 만들어졌으며, 백자는 광주, 고령, 남원 등의 일부에서 왕실용으로 약

간을 구워 사용되었을 뿐이다. 이들 분청자는 전국의 자기소에서 공물로 수납되어 국가가 사용하였다.

15세기 후반은 세조, 성종의 치세시기로 세조연간의 불교문화의 융성과 성종연간의 유교문화의 발전이 대조를 이루면서 도자에 있어 분청자와 백자의 발달을 가져왔다.

1450~1460년대에는 상감, 인화분청자의 발달이 절정에 이르렀으며, 1470~1480년대에는 전라남북도 일대에서 널리 제작된 백토분장의 선각분청자와 박지분청자의 편병, 병 등의 뛰어난 예가 있으며 이들로부터 분청자의 진면목을 볼 수 있다.

기면 전체에 백토를 바르고 시문하고자 하는 문양을 굵은 못으로 그리거나, 문양을 그린 후 문양 이외의 배경을 긁어내면 문양의 백색과 배경의 태토색이 대조되는 기법의 선각분청자와 박지분청자는 활달하고 생동감이 넘치는 모란, 모란당초, 초화, 연당초, 엽葉, 물고기 문양 등에서 뛰어난 솜씨를 보여 주고 있다. 고창군 부안면 수동리요지에서는 이러한 선각분청자의 뛰어난 작품들이 많이 제작된 곳으로 널리 알려져 있다.

1480~1490년대에는 공주 학봉리 일대를 중심으로 철화분청자가 발달하였다.

철화분청자는 기면에 귀얄로 백토분장한 후에 철분이 있는 안료로 그림을 그리면 흑갈색, 철색, 흑색으로 나타나며, 언저리에 백토를 바르지 않는 것이 있어 백토와 암록색의 태토와의 대조가 선명한 것이 많다.

이처럼 15세기 후반의 분청자는 상감인화분청자의 전국적인 발전을 바탕으로 전라도 지방에서는 선각, 박지분청자가, 충청도 지방에서는 철화분청자가 독특한 발달을 보이면서 분청자 특유의 백토분장과 대범한 생략과 자유로운 문양구성 그리고 편병 등이 한국적인 세계를 유감없이 보여 주었다.

한편 백자는 15세기 전반에 왕실 및 관청용의 기명으로 채택되면서

초기에는 회백자, 상감백자의 발달을 가져 왔으며 1467년 전후에 왕실과 관청용 백자를 제작하는 관영백자제조장으로서 사용원의 분원 설치를 기점으로 획기적인 변화를 가져온다. 전국의 도자소에서 제작되어 공물로 국가에 수납되어 사용되던 체제에서 국가가 필요로 하는 도자를 광주에 설치된 분원에서 직접 제작하여 사용하도록 하는 체제로의 변화는 백자의 놀라운 발달을 가져온 반면, 분청자의 관·어용기명에서 일반 민간용 기명으로의 전환과 분청자의 백자화 그리고 분청자의 쇠퇴를 가져 온 중요한 내적 요인의 하나가 되었다.

16세기 전반은 연산군에서 중종년간의 시기로 조선 성리학의 발달에 따른 유교문화가 사회 전반에 깊이 영향을 주어 향약의 발달과 서원의 성립 등이 이루어진 시기였다. 도자에 있어 분청자는 관어용官御用의 자기에서 민간용의 자기로 바뀌어 선각, 박지분청자와 철화분청자의 15세기 후반의 양상이 계속 이어지면서 이들 분청자에 사용되었던 귀얄기법과 분장기법의 분청자가 주류를 이루면서 제작된다.

1963년 발굴조사된 광주시 충효동 가마터의 퇴적층 조사에 의하면 인화분청자에서 귀얄분청자로, 귀얄분청자에서 백자로 변해 가고 있는 모습이 퇴적층의 층위에 의해 알 수 있었으며 인화분청자가 쇠퇴기에 들어서면서 잡물이 섞이고 기공이 많은 조질의 자기로 됨을 알 수 있다.

이러한 태토의 귀얄분청자는 초기엔 대접, 접시 등 모두 쇠퇴기의 인화분청자의 기형과 굽의 형태를 따르고 있다. 귀얄분청자는 선각, 박지, 철화분청자에 기본적으로 쓰이는 분장기법으로 귀얄이란 도구를 사용하여 백토를 칠한 후 다른 문양이 시문되지 않고 귀얄의 백토 붓자국만 남는 특징을 보여준다. 대개 분청자의 막그릇에 많이 보이며 백자와 함께 발견되는 예가 많고 거의 전국적으로 출토되며 포개어 구운 것이 보통이다.

16세기 후반은 성리학의 발달에 따라 전국적으로 서원이 설립되고 향약이 보급되며, 사림들의 세력이 확대되었다. 특히 향약의 보급과 서원의

설립은 성리학의 발달을 촉진시켜 백자의 실생활화를 가져왔으며 분청자의 백자화가 계속되어 백자에 흡수되는 현상을 가져왔다. 이 시기의 분청자 가마터에서는 드물게 귀얄분청자, 덤벙분청자와 함께 백자가 주로 발견되는데 덤벙분청자와 백자는 구별이 어려울 정도로 기형과 유색에 있어 닮아가고 있다.

이시기의 전북지방의 요지로는 김제 금산리요지, 청도리요지, 남원 평촌리요지, 부안 감교리요지, 순창 경암리요지, 임실 회봉리요지, 진안 중길리요지 등을 들 수 있다.

16세기에 들어 백자의 발달은 더욱 촉진되며 양질의 백자와 청화백자의 제작이 이루어진다. 광주에 설치된 분원을 중심으로 무갑리, 우산리, 번천리 등의 지역에서 활발하게 제작활동을 벌여간다. 이들 가마터에서는 공통적으로 '天''地''玄''黃' 명銘의 백자접시, 대접, 항아리들과 조선청자, 약간의 청화백자전접시편, 그리고 가는 모래받침의 순백자들이 갑발편들과 함께 발견되고 있다.

16세기 후반의 대표적인 가마터로는 광주 일대의 곤지암리, 대쌍령리, 관음리의 '左''右''別' 명이 출토되는 곳으로 양질의 백자와 그 주변에서는 대마디굽의 백자가 출토되고 있다.

현존하는 백자청화매죽문호, 백자청화운룡문병, 백자반합, 백자병, 백자청화초화칠보문명기 등 뛰어난 수많은 백자의 작품들이 이 시기의 것으로 추정된다.

17세기 전반은 임진왜란의 막대한 피해를 채 복구하기도 전에 병자호란이 발발하여 정치, 경제적으로 어려운 시기였다. 이러한 어려움을 반영하듯 백자제작도 활발히 이루어지지 못해 분원조차도 요장窯場을 쉬기까지 하는 어려움이 있었으며 특히 청화안료를 구하지 못해 청화백자의 제작이 이루어지지 못하였으므로 현재 남아 있는 예가 거의 없다. 대용으로 철화안료를 사용하여 제작한 철화백자의 제작이 활발히 이루어졌던

시기이기도 하다. 또한 상사기라고 불리는 굵은 모래받침의 막백자의 제작이 전국적으로 이루어져 생활용의 자기로 널리 쓰였다. 임진왜란 이후에 처음 설치되는 가마는 1598년에서 1605년경으로 추정되는 광주 정지리가마터인데 출토되는 백자편들은 짙은 회백색의 백자들로 태토빚음받침과 굵은 모래로 받친 오목굽의 접시, 사발, 완 편이 발견되며 드물게 철화백자편이 발견된다. 또한 '좌' '우' 명이 쓰여진 백자의 접시, 대접편이 발견되고 있어 16세기 후반의 백자기명을 그대로 이어받고 있으나 임란으로 인한 어려운 생활을 반영하듯 어두운 회색, 회백색의 백자로 거칠게 구워진 모습이었다.

1630년대의 가마로 광주 상림리 요지를 들 수 있다. 이 가마터로부터 수집되는 백자는 접시, 대접, 항아리, 제기, 지석편 들로 철화의 운문과 백자태토의 청자가 함께 발견되고 있다. 담청의 회백자와 회청색백자가 가는 모래받침으로 제작되었으며, 항아리는 은행알 모양의 구연을 지닌 둥근 모습이었고 제기와 햇무리굽의 사발편이 발견되었다.

1640년대의 광주 선동리요지에서 출토되는 백자는 사발, 접시를 비롯하여 전접시, 합, 장군, 병, 제기, 명기, 항아리, 편병, 대접 등의 다양한 백자편들과 철화의 운룡, 대나무, 매화, 포도의 문양편이 함께 발견되었다. 회백색과 담청색을 띤 백자가 가는 모래받침으로 받쳐 구워졌다. 청화로는 '제' 명과 선이 나있는 접시편이 출토되어 이 시기 청화백자에 대한 존재를 확인할 수 있다. 주변의 요지에서는 오목한 굽에 짙은 회백자로 굵은 모래받침에 받쳐 구운 막사발과 막접시가 함께 출토되었다.

4. 남원의 사기장과 사쓰마薩摩도자

임진왜란이 한창이던 선조 30년(1597) 수군통제사 이순신이 모함을 받아 옥에 갇히자 조선 수군은 왜적에 대패했다. 왜군이 수륙양로로 북진한

다는 소식이 들리자 팔도의 인심은 흉흉해졌다. 남원도 예외가 아니었다. 왜적은 남원성을 총공격했다. 소서행장小西行長을 선봉으로 한 도진의홍島津義弘과 가등청정加藤清正의 군대는 10만이었다. 성안에 있던 양원楊元 등 명나라 군대는 모두 도망치고 남원부사 이복남 이하 조선장병은 거의 죽음을 택했다. 김효의란 무장만이 겨우 목숨을 건졌다. 그는 처참했던 남원성 싸움을 유성룡에게 전했고 유성룡은 징비록에 그 사실을 남겼다.

이 싸움에서 끝까지 분전하다가 살마번주薩摩藩主 도진島津에게 사로잡힌 남원 출신의 박평의 등 22성姓 80여 사기장들은 일본구주의 남단으로 끌려갔다. 그러나 그들은 살마도자기의 개조가 되어 녹아도(가고시마)와 묘대천(나와시로 가와)에 새로운 도향陶鄕을 열었다.

처음 곳목야串木野에 도착한 박평의 등 43명의 도공들은 거의 방치 상태로 버려졌고 이들의 생활고는 심하였다. 황무지를 개간해 어려운 생활을 하던 이들은 5년 후 어느 정도 자리가 잡히자 도기를 만들었다. 그러나 현지인들은 가마를 부수는 등 시기하고 방해했다. 사기장들도 그냥 있지 않았다. 그들은 난동자들을 때려 눕혔고 이 사건을 계기로 그들은 곳목야에서 묘대천으로 이주했다.

박평의 등 40여명과 신지천, 녹아도의 사기장들은 그곳에 고려촌을 건설했다. 문자 그대로 조선인만의 마을이었다.

"조국으로 가는 길, 그리로 통하는 바닷가 보이는 언덕에 조선인들로 한 마을을 만들도록 토지를 주시오, 아득한 바다 저쪽에 조선의 산하가 있소, 우리는 천운을 놓쳐서 조상의 고향을 떠나 이곳에 끌려 왔소. 그러나 저 언덕에 올라 조상들께 제사를 지낸다면 조국의 산하도 감응하여 그곳에 잠든 넋을 달래줄 것이오."

1780년대 도쿠가와 시대의 의사로 이곳을 여행했던 귤남계橘南谿는 저서 『동서유기』 속에 〈고려의 자손들〉이라는 기행문을 남겼다. 그의 기록은 이렇게 시작된다.

살마주 녹아도 성하로부터 70리 성쪽인 묘대천 고을 주민은 모두 고려인이다. 옛날 풍신수길의 조선 침략 때 이곳 번주가 조선국 한 고을의 남녀노소를 모두 잡아왔다. 번주는 조선인들에게 이곳의 토지를 주고 살게 했다. 그들의 자손은 지금도 의복에서 언어까지 조선 풍속을 그대로 지키고 있다.

이 기록에는 "날이 갈수록 번창해 수백 호를 이루고 있다."라고만 되어 있는데 『서유잡기』에는 이곳에 살고 있는 조선인 자손이 1,500여명이라고 적고 있다.

귤남계는 "나아시로가와 담당 사관의 소개장을 가지고 신모둔伸毛屯이란 마을 어른을 찾아가 분에 넘치는 대접을 받았다."고 쓰고 있다. 그는 또 이들이 고향을 잊지 않고 있는 것에 놀라움을 표시하고 있다. 그는 "이곳에 자리잡은 지도 2백여년이 지났으니 이제는 일본이 고향인 셈이 아니겠느냐"고 말하자 신씨는 한참 후 "어찌 고향을 잊으랴故鄕難忘"라고 대답했다 한다.

"2백 여년이 지난 지금이라도 귀국이 허락된다면 돌아가고 싶은 마음 뿐입니다."라는 대답에 그는 "슬픈 마음이 가득했다."면서 고향을 잊지 못하는 사기장 후예들의 안타까운 심정을 눈물겨운 필치로 그려주고 있다.

그들은 마을 뒤에 고조선의 개조 단군을 모시고 사당을 세웠다. 지금도 남아 있는 옥산궁(다마야마미야)이다. 단군을 수호신인 동시에 마음의 고향으로 여긴 사기장들은 가마로의 발걸음을 사당 쪽으로 향하게 되었다.

이것이 묘대천 14대에 이르는 생의 철학이 되고 스스로의 문화율이 되었다고 심수관沈壽官은 말하고 있다.

옥산궁이 보이는 언덕에 오르면 서쪽으로 바다가 보인다. 조국땅으로 이어지는 바다이다. 묘대천의 서북 정상에 있는 이 옥산궁은 그들이 이곳에 이주한 후 곧 세워졌다 한다. 이곳에는 다완이 전해 내려오고 있다. 흠, 기움, 가마, 사기장 등 모두가 조선의 것이고 '불'만 일본 것을 써

서 '오직 불뿐인, 이라는 의미의 찻잔이다.

번주는 임진왜란 중에 가져간 백토가 동이 나자 박평의와 그 아들 박정용에게 백토를 찾도록 시켰다. 이들이 20여년 만에 찾아낸 백토가 바로 일본인들이 자랑하는 사쓰마도자(살마도자)의 근간을 이룬 것이다. 사쓰마에는 우리나라와 같은 양질의 백토가 없어 박평의 등은 이것을 백자로 구워 이 백자를 가능한 조선백자에 가깝도록 만들기 위해 노력했다. 조선백자의 별종인 셈이다. 번주 도진은 이것이 조선백자와 꼭 닮았다고 기쁨을 감추지 못했다고 하지만 조선백자와 같은 흰빛일 수는 없었다.

사쓰마도자는 조선백자를 모방한 색깔의 백살마의 금분을 아끼지 않은 여유와 그림의 우아함 등이 특징으로 지적된다. 이처럼 조선 사기장들에 의해 시작된 사쓰마도자의 독특한 문화는 구주(규수)의 묘대천을 중심으로 현재까지도 그 발자취를 빛내고 있다.

번주 도진家의 원조가 있기는 했지만 이곳에 붙잡혀 온 남원 출신의 조선 사기장들의 피나는 노력의 결정인 것이며 조선 사기장들의 눈물나는 역사가 세계적 명품인 사쓰마 도자를 창조하게 한 것이다.

17세기 후반은 임란, 호란으로 생긴 상처가 아물며 조선적인 성리학의 발전으로 실학이 성립되고 조선적인 세계를 지향하는 움직임이 정치, 사회, 문화에 반영된다.

도자에 있어서도 백자의 전국적인 확산과 사용 그리고 회색의 백자, 달항아리의 제작과 철화기법으로 운룡문, 초문, 매죽문 등이 자유롭게 시문된 철화백자의 발전과 초화문의 간결한 청화백자의 등장이 이루어진 시기였다.

1670년대의 광주 신대리요지에서는 회백색, 담청회백색 백자에 철화로 운룡, 초화, 국화, 죽문이 자유롭고 간략하게 시문되거나 생략된 철화백자가 많이 제작되었던 시기였음을 말해주고 있다. 주변 일대의 오목굽

모래받침 백자는 계속 제작되었으며 내저에 원각이 없는 백자접시나 '제
祭' 명이 쓰여진 철화백자 접시류가 많다.

이처럼 이 시기는 회백색의 바탕 위에 철화백자의 전성을 이루어 다
양한 철화의 초문, 운룡문의 항아리들이 제작되었으며 철화백자의 절정기
였다. 둥근 항아리와 그 위에 자유로운 필치로 운룡문, 초화문을 그린 항
아리들이 널리 제작되었다.

이 시기의 전북지방의 백자요지로는 김제시 금산면 금산리요지, 청도
리요지, 남원시 보절면 신파리요지, 무주군 부남면 대유리요지, 순창군
복흥면 서마리요지, 인계면 심초리요지, 완주군 동상면 신월리요지, 익산
시 웅포면 송천리요지, 진안군 백운면 반송리요지, 용담면 송풍리요지,
주천면 대불리요지, 주천면 주양리요지 등이 있다.

이들은 산쪽의 마을을 중심으로 가마터가 자리잡고 있으며, 대접, 접
시, 사발 등을 굵은 모래받침으로 받쳐 구운 회백색의 투박한 백자들이
주류를 이루고 있다.

18세기 전반은 조선시대 후기문화 전성기의 시작이었다. 실학의 발전
이 두드러졌으며 농업생산력의 향상과 상품, 화폐 경제의 발전이 이루어
졌던 시기였다. 이러한 시대적 배경을 바탕으로 조선시대 백자에 있어서
고전적인 유백색 또는 설백색의 백자 제작이 이루어 졌다. 이 시기를 대
표하는 광주 금사리요에서는 설백색의 백자를 바탕으로 풍만하게 이루어
진 둥근 달항아리를 비롯한 다양한 항아리와 굽이 높아진 각종제기의 등
장 그리고 각과 면을 다듬은 병, 호, 제기의 등장과 청화로 간결하게 매
화, 대나무, 패랭이, 난초, 국화 등이 시문된 병, 호, 발, 접시 그리고 추
초문으로 불리는 야생의 풀들이 시문된 청화백자의 제작이 이루어졌던
시기였다. 현존하는 백자 중에 백자 달항아리, 백자청화죽문각병, 백자청
화추초문각호 등을 예로 들 수 있다.

18세기 후반은 문화의 황금기로 도자에 있어 광주 금사리요를 뒤이어 광주 분원리로 관영사기공장을 옮기고 제작활동에 들어갔다.

백자에 있어 유백색의 백자와 간결한 청화백자의 병, 호, 제기, 문방구 등의 제작이 활발해졌다.

이 시기에는 청화백자의 활발한 제작으로 다양한 무늬의 기명이 제작된다. 항아리의 경우 어깨부분과 목부분의 여의두문대如意頭紋帶나 연판문대蓮瓣紋帶 등이 장식되기 시작하고 무늬의 주제도 산수, 매조, 인물, 동식물 등의 회화적인 것이 보이고 각병, 각항아리, 각접시, 장신호 등의 기명이 더욱 많이 제작된다. 필통, 필가, 연적 등의 문방구류와 제기의 제작이 활발해진다. 특히 청백색의 백자의 제작이 18세기 말에 시작되어 양각, 음각, 상형, 투각의 깔끔하고 청초한 조선 후기의 백자가 만들어진다. 산화동을 안료로 한 동화백자와 철화백자의 제작이 지방에 따라 개성 있게 이루어졌다.

이 시기의 전북지방의 요지로는 김제시 금산면 청도리요지, 무주군 부남면 대유리요지, 순창군 쌍치면 둔전리요지, 완주군 경천면 용복리요지, 운주면 고당리요지, 임실군 신덕면 신흥리요지, 정읍시 옹동면 상산리요지, 진안군 주천면 신양리요지, 주양리요지 등이 있다.

이들은 대부분 무문의 백자로 회청색, 회색을 띄는 유색에 굵은 모래나 흙받침으로 포개어 구워 조잡한 대접, 접시, 잔, 사발, 병 등을 제작하고 있다. 널리 지방의 생활용의 사기그릇으로 제작되어 사용된 것이었다.

19세기 전반은 광주 분원리요에서 제작활동이 더욱 활발하게 전개되었으며 청화백자를 중심으로 음각, 양각, 투각, 상형의 순백자 제작이 다양하게 이루어졌다.

특히 백자에 있어 청백색의 백자가 분원리요의 특색으로 만들어지기 시작한 갓맑고 청초한 청백색의 백자가 전개된다.

기형에 있어서 수많은 상형의 연적이 제작되었는데, 개구리, 두꺼비, 해태, 토끼, 잉어, 복숭아, 금강산, 무릎, 사각, 팔각, 두부, 집 등의 다양하고 아름다운 형태가 만들어졌다. 필통으로는 십자형, 격자형, 운룡, 포도, 연화 등의 문양이 투각된 것이 제작되었다. 그리고 제기접시의 방형, 원형의 크고 작은 모습과 합, 벼루, 필가, 필세, 화장합, 유병, 화형잔, 술잔, 술병 등의 생활용기가 다양한 형태로 제작 사용되어 한국적인 세계를 보여준 백자의 전성기였다.

문양에 있어서도 십장생의 사슴과 불로초, 운학과 거북, 소나무와 바위, 해와 달의 멋들어진 모습과 운룡의 힘찬 필치, 운봉의 활달한 모습과 분원 앞 한강, 그 앞의 삼산을 보여주는 산수문의 정취, 그리고 연화, 잉어, 모란문 등의 간결하고 활달한 모습이 다양한 기형과 잘 어울린다.

갓맑고 청초한 청백색의 유색, 연적, 필통 등의 다양한 기형, 십장생 등의 서정적인 세계를 보여주는 문양 등이 어울려 19세기 전반 백자의 특색을 유감없이 발휘한 시기였다.

19세기 후반은 근대사회로 들어가는 격동의 전환시기였다. 조선사회의 정치, 경제의 문란은 수많은 민란으로 이어졌으며 대원군의 쇄국정치와 그 이후 일본, 서구열강의 침투로 인한 조선사회의 격심한 변화는 급기야 일본제국주의의 침략으로 식민지 국가로 전락되는 결과를 가져왔다.

이 시기는 도자에 있어서 격심한 변화를 가져왔다. 이 시기의 분원의 운영은 1883년 관영사기공장으로서의 분원이 민영화되어 12명의 물주가 운영하는 체제로 바뀌고 누구든지 갖고 싶은 것을 가질 수 있게 되었다. 또한 1876년 이후 일본의 산업화된 도자기들이 공장에서 다량 생산되어 일본의 왜사기가 조선백자에 대신하여 조선사회에 침투하기 시작하여 분원사기는 점차 경쟁에서 뒤떨어지게 되었다.

특히 20세기 초에 들어서서 조선왕조의 몰락으로 분원백자의 주 소비

원이 사라지고 조선백자는 값싼 왜사기와의 경쟁에서 점차 밀려났다. 결국 분원은 문을 닫게 되고 사기장들은 전국으로 흩어졌으며, 점차 전국의 사기점에서 제작되던 투박한 조선백자 역시 견뎌내지 못해 조선백자의 전통은 단절의 위기에 처하였다.

이 시기의 전북지방의 요지는 고창군 고수면 범촌리요지, 대산면 지석리요지, 부안면 사창리요지, 아산면 성산리요지, 군산시 서수면 취동리요지, 성산면 고봉리요지, 김제시 금산면 금산리요지, 청도리요지, 남원시 보절면 신파리요지, 무주군 부남면 대유리요지, 순창군 구림면 금창리요지, 쌍치면 잉산리요지, 인계면 심초리요지, 완주군 경천면 용복리요지, 동상면 대아리요지, 신월리요지, 상관면 의암리요지, 소양면 화심리요지, 익산시 팔봉면 팔봉리요지, 함열읍 석매리요지, 황등면 동연리요지, 임실군 강진면 학석리요지, 관촌면 잉현리요지, 신전리요지, 삼계면 봉현리요지, 신덕면 신흥리요지, 청웅면 남산리요지, 장수군 천천면 월곡리요지, 정읍시 산내면 장금리요지, 옹동면 상산리요지, 용호리요지, 입암면 천원리요지, 진안군 성수면 용포리요지, 주천면 운봉리요지 등이 있다.

전북지역의 가마 중에서도 가장 다양한 분포를 보여주고 있는 19세기~20세기초기의 백자요지 들은 굵은 흙모래받침에 포개어 번조한 사발, 대접, 접시, 잔병, 제기편 등이 가마벽편과 경사진 원형도지미들과 함께 발견되고 있다. 대체로 생활용에 널리 사용된 상사기들로서 사기점에서 제작되었던 그릇이었다.

5. 맺음말

전라북도 지방은 고려 초기의 청자의 제작에 중요한 역할을 한 곳이었으며, 특히 고려 전성기의 비색청자와 상감청자의 제작에 우리나라를 대표하는 곳으로 뛰어난 작품을 많이 제작하던 중요한 곳이었다.

고려말 조선초의 분청자의 제작도 계속되었으며, 특히 임진왜란 중에 남원에서 납치되어 갔던 사기장들의 눈물겨운 활약에 힘입어 일본이 자랑하는 사쓰마도자의 제작이 이루어진다.

조선백자가 생활용에 널리 사용되는 17세기이후, 전북지방의 전지역에서 백자 사발, 접시, 대접, 제기 등이 제작된 발자취가 널리 조사 확인되었다.

이처럼 전북지방은 도자기에 있어 고려초기에서, 조선후기까지 끊임없이 활발히 제작이 이루어 졌으며, 특히 12~13세기에 부안 유천리요지군을 중심으로 유려한 곡선에 갓맑은 유색의 상감청자의 뛰어난 작품들을 제작하여 세계적으로 널리 알려진 곳이었다.

참/고/문/헌

강경숙, 『한국도자사』 일지사, 1989.

강경숙, 『분청사기연구』 일지사, 1986.

강만길, 『조선시대 상공업사 연구』 한국사회연구총서 2, 한길사, 1984.

김원용, 안휘준, 『신판 한국미술사』 서울대학교 출판부, 1993.

윤용이, 『아름다운 우리 도자기』 학고제, 1996.

윤용이, 『한국도자사연구』 문예출판사, 1993.

정양모, 『한국의 도자기』 문예출판사, 1991.

최순우, 『최순우 전집』 5책, 학고제, 1992.

국립중앙박물관, 『고려청자명품특별전』 통천문화사, 1989.

국립전주박물관, 『전북의 조선시대 도요지』 국립전주박물관 학술조사보고서 제3
 집, 신유문화사, 1997.

이화여자대학교박물관, 『부안유천리요 고려도자』 특별전도록 12, 1983.

전북 판소리사

최동현

1954년 전북 순창 출생
전북대학교 사범대학 국어교육과 졸업
동대학원 박사과정 졸업
현재 군산대학교 국어국문학과 교수

주요저서

『판소리 연구』
『판소리란 무엇인가』
『판소리 명창과 고수』
『판소리 이야기』

1. 판소리의 기원과 초기의 판소리

전라북도의 판소리는 당연히 우리나라 판소리의 일부를 이룬다. 그러므로 우리나라 판소리와 전북의 판소리는 부분과 전체의 관계에 있다. 부분과 전체는 따로따로 유리되어 별개의 것으로 존재하는 게 아니고, 상호 유기적인 관련 속에 있기 때문에, 부분을 통해서 전체가 구성되고, 전체 속에서 부분의 의미가 규정될 때 부분의 참모습이 드러날 수 있다. 따라서 전북 판소리는 우리나라 판소리의 전개와 관련해서 다루어질 것이다. 여기에는 전국적인 문화 현상을 전북 지역에 국한하여 말하기 어렵다는 기술적인 문제도 고려되었다.

판소리가 어느 때, 어떻게, 어떤 사람에 의해 불려지기 시작했는지 자세히 알 수는 없다. 여기서는 판소리를 구성하고 있는 여러 가지 요소를 통해 추정해 보고자 한다. 판소리는 '긴 이야기를 노래로 부르는 양식'이다. 그러니까 판소리가 만들어지기 위해서는 먼저 판소리의 바탕이 되는 이야기가 있어야 하며, 이를 노래로 불러야 할 필요와 노래할 사람이 있어야 한다. 판소리의 근원이 된 이야기를 근원설화라고 하는데, 이는 아주 오래 전부터 우리 민족 내부에 전해 내려온 것들이다. 「수궁가」의 근원설화는 『삼국사기』에 실려 있는 '토끼와 거북이 이야기'이다. 이는 김춘추가 고구려에 청병하러 갔다가 염탐꾼으로 몰려 옥에 갇혀 죽게 되었는데, 고구려의 신하 선도해先道解가 옥으로 찾아와 해 주었다는 이야기이다. 「심청가」의 근원설화로는 역시 『삼국사기』에 있는 우리 민족 내부에 전해 내려오던 이야기인 것이다.

「춘향가」의 근원설화로 유명한 것은 조재삼(趙在三, 순조 때의 문인)이 『송남잡지松南雜識』에서 들고 있는 것으로, 남원 부사의 아들 이도령이 동기童妓인 춘양春陽과 사랑을 맺은 후에 서울로 올라갔으나, 춘양은 수절을 하다가 새 사또인 탁종립에게 죽었는데, 호사가들이 이를 슬퍼하여,

노래를 만들어 춘양의 원한을 풀고 정절을 찬양했다는 내용이다. '박색고개 전설'도 「춘향가」의 근원 설화로 자주 언급된다. 관기 월매의 딸이자 천하 박색인 춘향이 이도령을 사모하여 병이 든다. 월매의 계교로 둘이 하룻밤 인연을 맺었으나, 이도령은 아무 일 없었던 듯이 상경해 버리고, 춘향은 자결을 한다. 박색고개에 묻힌 춘향의 원혼에 의해 신관 사또들이 부임하는 길로 죽게 되자, 장원 급제한 이도령이 내려와 춘향의 전기를 짓고, 제사를 지낸 뒤, 광대로 하여금 부르게 했다는 것이다.

그러나 판소리는 어떤 하나의 설화가 바로 하나의 작품으로 되었다기보다도, 여러 가지의 설화가 합쳐져 이루어졌다고 보는 것이 옳을 것이다. 여러 가지의 이야기가 섞여져서 길고 복잡한 이야기가 되었다고 보기 때문이다. 그런데 앞에서 들고 있는 「춘향가」의 근원설화는 판소리의 발생과 관련하여 매우 중요한 암시를 주고 있다. 우선 「춘향가」라는 판소리가 광대에 의해 불려지게 된 것은 춘향의 원한을 달래기 위한 굿으로 시작되었다는 것이다. 그렇다면 긴 이야기를 노래로 불러야 할 필요성도 생기고, 또 그 노래를 부른 사람들이 누구인가도 드러나게 된다. 이렇게 해서 광대들에 의해 판소리는 굿으로부터 시작이 되어 판소리로 발전하면서, 내용도 '원통하게 죽은 춘향'에서 '죽을 뻔한 춘향'으로, 인물은 박색에서 미인으로 바뀌었을 것으로 생각된다.

판소리는 우리 민족의 삶과 문화의 심층에 뿌리박고, 오랜 세월에 걸친 자기변모의 과정을 거치면서 전해 내려온 전승예술이기 때문에, 발생의 근원을 따진다면 우리 민족의 역사의 근원에까지 소급될 수 있을 것임에 틀림없다. 그래서 정노식 같은 이는 판소리의 근원을 신라시대의 화랑의 음악에까지 소급하기도 한다. 그러나 현재 우리가 판소리로 인식할 수 있는 형태로까지 변모·발전된 시기는 그리 오래지 않을 것이다. 그 시기가 어느 때 쯤인지는 확실하지는 않다.

문헌을 통해서 판소리의 존재를 인정할 수 있는 최초의 시점은 영조

무렵이다. 영조 때 사람인 만화재晚華齋 유진한柳振漢의 문집 『만화집晚華集』 가운데 「가사 춘향가 200구」가 실려 있는 것이, 현재까지 문헌으로 확인할 수 있는 판소리에 관한 가장 오래된 기록이다. 작자인 유진한은 『어우야담於于野談』의 작자인 유몽인의 6대 종손으로, 영조 때 천안 지방을 중심으로 인근에 알려진 문인이었다. 그의 아들 금槧이 쓴 글에 의하면, 유진한은 숙종 38년(1711)에 나서 정조 15년(1791)에 죽었다. 또 금이 쓴 「가정견문록家庭見聞錄」 가운데 "부친께서 계유년(1753년)에 남쪽으로 호남 문물을 돌아보시고, 그 이듬해 봄에 집으로 돌아오시어 춘향가 일편을 지으셨는데, 이 또한 당시 선비들로부터 비난을 받았다"라는 부분이 있는 것으로 보아, 유진한은 1754년에 「춘향가」를 지었음이 확인된다. 그런데 이 「춘향가」의 끝에 "늙은 시인이 타령의 가사를 쓰다"라는 구절이 있어, 소위 「만화본 춘향가」는 지은이인 유진한이 호남의 산천문물을 구경하는 가운데 들은 바 있었던 타령(「춘향가」)의 가사를 한시로 옮겨놓은 것으로 짐작할 수 있다. 그러므로 이 시를 통해 호남지방에 이때 이미 「춘향가」가 존재했으며, 노래로 불려지고 있었고, 그리고 또 충청도 선비가 감동을 받아 한시로 번역할 수 있을 정도로까지 세련되어 있었음을 알 수 있다. 또한 특별히 호남을 돌아본 후에 지은 것으로 봐서, 충청도 지방에는 이 시기에 판소리가 없었거나, 있었다고 해도 보편화되지 않았다는 것을 알 수 있다.

「만화본 춘향가」의 내용은 현재의 「춘향가」와 매우 흡사하다. 긴사설을 짧은 한시로 옮겨놓았기 때문에 자세한 세부는 알 수 없으나, 대체로 보아 이야기의 줄거리와 등장 인물은 현대의 것과 일치하고 있다. 따라서 실제 「춘향가」의 발생 시기는 이로부터 상당한 기간을 소급해야 할 것이다.

이 시기에 생존했으리라고 생각되는 소리꾼은 하한담(혹 하은담이라고도 함), 최선달, 우춘대 등이다. 우춘대는 1810년 경에 씌어진 것으로 보이

는 송만재宋晩載의 「관우희觀優戱」라는 시에 등장한다.

長安盛設禹春大(장안에선 모두들 우춘대를 말하지만)
當世誰能善繼聲(오늘날 누가 능히 그 소리 이어갈까)
一曲樽前千段錦(한 곡조가 끝나면 술동이 앞에는 천 필의 비단이 쌓이
　　　는데)
權三牟甲少年名(권삼득과 모홍갑이 소년으로 이름있구나)

　이 시의 내용으로 보면, 1810년 경에 우춘대는 이미 이름이 널리 알
려진 명창이었으며, 이제는 후계자가 누가 될 수 있을 것인가가 관심사
로 되어 있는 것을 알 수가 있다. 따라서 우춘대는 18세기 말 경부터 활
동을 시작했다고 보는 것이 타당할 것이다. 그런데 우춘대에 관해서는
알려진 바가 없으며, 하한담과 최선달은 전주 신청의 대방大房과 도산주
都山主였다고 한다. '신청'은 무부(巫夫, 무당 가계의 남자)들의 조직체인데,
당시의 무부들은 여러 가지 연예에 종사하고 있었다. 대방은 각 도에 있
는 신청의 우두머리를 말하며, 도산주는 대방을 보좌하는 직책으로 2명
이 있었다. 최선달에 관해서는 충청도 결성 사람이라고 하는 이도 있다.
그러나 하한담은 「갑신완문甲申完文」이라는 광대들의 집단 민원에 대한
관청의 처분을 적은 글에 이름이 등장하는 것으로 보아, 전주 신청의 대
방이었던 것이 거의 확실하다. 이러한 사실로 볼 때 전주를 중심으로 한
지역이 판소리사 초기에 결정적인 역할을 했음을 알 수 있다.
　또 한 가지 「관우회」에서 주목되는 점은, 송만재가 이 시를 쓰게 된
연유를, "우리나라에서는 과거에 급제하면 광대·재인들을 불러 노래와
재주를 구경하는 풍속이 있는데, 금년 봄 우리 아이가 과거에 급제하고
도 집안이 가난하여 한 바탕의 놀이를 베풀 수 없으므로" 이 시를 짓는
다고 밝히고 있는 점이다. 이를 보면 초기의 판소리는 과거 급제와 같은
잔치에 초대되어 가는 형태로 존재했음을 알 수 있다. 처음에 굿으로 시

작된 판소리가 이젠 인생의 중요한 계기에 이를 기념하기 위한 축제(잔치)와 함께 존재했다는 것이다.

그러나 초기의 판소리는 음악성이나 사설 내용이 지금에 비해 훨씬 단순하고 빈약했을 것으로 생각된다. 지금과 같은 예술성 짙은 판소리는 훨씬 후에 태어난 광대들에 의해 이룩되었다. 그리고 그 과정에서 전북 지역의 소리꾼들은 결정적인 역할을 했다.

2. 전기 8명창시대

19세기를 통틀어 판소리사에서는 8명창시대라고 한다. 8명창시대는 전기와 후기로 나누는데, 전기는 19세기 전반, 후기는 19세기 후반에 해당된다. 19세기의 판소리를 전기와 후기로 나누어 말하는 것은 그 두 시기의 판소리가 여러 가지 면에서 다르기 때문이다.

전기 8명창시대에 이르러 판소리는 「변강쇠가」·「옹고집타령」·「배비장타령」·「강릉매화타령」·「가신선타령」·「장끼타령」·「무숙이타령」·「춘향가」·「심청가」·「수궁가」·「흥보가」·「적벽가」의 열두 바탕으로 정착하고, 여러 명의 훌륭한 명창들이 등장하여 판소리의 비약적인 발전과 함께 판소리의 전성기를 구가하게 된다. 8명창시대라고 하면 여덟 명의 명창이 활동하던 시기라는 뜻이겠으나, 여기서는 꼭 '8'이라는 숫자를 가리키는 것은 아니다. 8명창시대란 '여덟 명 정도'의 명창이 활동하던 시기라는 의미이며, 이 때의 '여덟 명 정도'는 그 당시 활동했던 명창들 중에서 뛰어났던 사람들을 총괄하는 의미를 띠고 있다. 또 사람에 따라서 평가의 기준이 달라서 꼽는 사람들도 다르다.

전기 8명창에 거론되는 사람들은 권삼득, 송흥록, 송광록, 염계달, 모흥갑, 고수관, 신만엽, 김제철, 주덕기, 황해천 등인데, 이 중에서 전북 출신은 권삼득, 송흥록, 송광록, 모흥갑, 신만엽, 주덕기이다. 이들은 자신들

이 개발한 구체적인 더늠이나 특별한 선율 형태 등으로 이름을 날렸으며, 이러한 다양한 더늠과 선율의 개발을 통해 판소리의 음악적 세련에 큰 공헌을 하였다. 이 중에서 전북 출신의 업적을 보면 다음과 같다.

① 권삼득(權三得, 1771~1841) : 비가비로 전기 8명창 중에서 가장 선배격이다. 가승에 의하면 권삼득은 명문 안동 권씨 29세손으로, 권래언權來彦의 둘째 아들이며, 이름은 정儆, 호가 삼득三得이다. 권래언의 호는 '이우당二憂堂'인데, 이는 부친을 남의 산에 묻어 놓고 아직까지 이장을 하지 못한 것과 자식이 소리를 하고 다니는 것 두 가지의 근심이 있는 사람이라는 뜻으로 지은 것이라고 한다. 권삼득은 향반 출신이었으나, 어려서부터 글 배우기를 싫어하고 소리에만 전념하였다. 그의 부친은 가문의 명예를 지키기 위해 자식을 죽이기로 하였으나, 죽임에 당하여 부른 한 곡조의 슬픈 소리에 감동한 사람들이 죽이기에는 너무 아깝다 하여, 족보에서 제명하고 쫓아내는 것으로 대신하였다고 한다.

권삼득은 '덜렁제'를 만들었다고 하는데, 이는 현재도 「흥보가」의 '놀보 제비 후리러 가는 대목' 「춘향가」의 '군뢰사령이 춘향을 잡으러 나가는 대목', 「심청가」의 '남경장사 선인들이 처녀를 사겠다고 외치는 대목', 「수궁가」의 '벌떡게가 여쭈는 대목' 등 여러 곳에 쓰이고 있다. 덜렁제는 높은 음역의 소리를 길게 지속하거나, 낮은 음에서 높은 음으로, 또는 높은 음에서 낮은 음으로 넓게 뛰어내리거나 뛰어오르는, 이른바 도약형 선율을 많이 사용함으로써 매우 씩씩한 느낌을 준다. 권삼득에 의해 판소리에 이 덜렁제가 도입됨으로써, 판소리는 초기의 설움조 일변도의 창법을 벗어나 표현 영역을 확장시킬 수 있었던 것으로 보인다.

② 송흥록(宋興祿, 1800년대~1863년 경) : 남원 운봉 비전리 출신으로, 가왕歌王으로 일컬어지며, 흔히 '시중천자詩中天子 이태백李太白'에 비유된다. 송흥록은 그 당시까지의 모든 판소리를 집대성하여 한 차원 높은 예술의 경지로 발전시켰기 때문에, 판소리의 중시조로 추앙을 받으며, 동편

제 창법의 창시자이기도 하다.

송흥록의 판소리사에 대한 공헌은 다음의 세 가지로 요약될 수 있다. 첫째 계면조(설움조)의 완성이다. 계면조는 판소리의 기본이 되는 선율이다. 계면조는 본래 전라도 민요나 무가의 기본 선율이지만, 판소리에 도입되면서 보다 더 높은 예술성을 갖게 되었는데, 이 과정에 송흥록이 결정적인 기여를 했다는 것이다. 둘째 진양조의 완성이다. 진양조는 송흥록의 매부인 김성옥이 개발했다고 하는데, 송흥록은 이를 세련시켜 완성의 극치에 이르게 했다. 진양조의 완성으로 판소리 계면조의 표현이 심화되었으며, 정가(正歌, 양반들이 즐기던 성악. 주로 가곡창을 말함) 선율의 판소리화에도 성공하였다. 진양조의 도입으로 판소리는 계면조 일변도의 창법을 벗어난 것이다. 셋째 산유화제의 도입이다. 산유화조는 메나리조라고도 이르는 것으로 경상도 민요의 선율을 가리킨다. 따라서 산유화조를 도입했다는 것은 곧, 전라도 이외의 지역의 음악적 유산도 판소리가 포괄하게 되었다는 것을 의미한다. 이같은 점으로 미루어 볼 때, 송흥록은 당시 우리 민족이 가지고 있던 여러 가지 음악적 유산을 판소리화함으로써, 판소리를 계층과 지역을 초월하여 광범위한 지지와 애호를 받을 수 있는 예술로 끌어올리는 데 결정적인 기여를 했다고 할 수 있다. 이렇게 하여 판소리는 초기의 단순성을 벗어나 다양성을 갖게 되었다.

③ 모흥갑牟興甲

전주 출신으로 알려져 있는데, 혹 경기도 진위, 또는 전북 죽산 출신이라고도 하나, 말년에는 전주 부근에서 보낸 것이 확실하다. 권삼득과 더불어 송만재의 「관우희」에 이름이 등장하며, 서울대학교 도서관에 소장되어 있는 「평양감사 부임도」라는 병풍에는 그가 대동강의 능라도에서 소리하는 모습이 그려져 있기도 하다.

모흥갑의 특징적인 창법으로는 강산조가 있다. 이는 한 때 그의 수행 고수였던 주덕기가 많은 사람들 앞에서 자신을 폄하하는 것을 보고, 때

마침 그곳을 지나가던 모흥갑이 '전치몰락前齒沒落의 순음(脣音, 앞니가 다 빠진 입술소리)'으로 「이별가」 중 '여보, 도련님, 날 다려가오.' 대목을 불러 주덕기로 하여금 사죄케 한 일화가 있는데, 이 때 부르던 소리를 말한다. 이는 주덕기에 의해 전파되었다고 하는데, 현재도 이와 비슷한 더늠이 판소리 「춘향가」에 남아 있다. 판소리 평조와 그 구성음은 비슷하나, 고음역 선율이 많아서 청아하고 들뜬 느낌을 준다.

④ 주덕기朱德基

전주 출신, 또는 전라남도 창평 출신으로 알려져 있다. 처음에는 송흥록과 모흥갑의 수행고수 노릇을 하였으나, 후에 소리 공부하기를 결심하고 깊은 산에 들어가 소나무 밑둥치를 베어놓고 주야로 제사를 드리며 수련을 했는데, 소나무 수천 그루를 베었다하여 '벌목정정'(나무를 베는 소리 쩌렁쩌렁 울리네)이라는 별호를 얻었다. 그의 더늠은 「적벽가」 중 '자룡 활 쏘는 대목'인데, 지금까지도 많은 사람들에 의해 불려지고 있다.

⑤ 신만엽申萬葉

전북 여산 출신인데, 후에 고창에서 살았다. 신만엽은 특히 「수궁가」를 잘 불렀다고 하는데, 그의 더늠으로는 '토끼 배 가르는 대목'과 '소지노화 대목'이 있다. '소지노화 대목'을 특히 석화제라고 하는데, 이는 가야금병창제라고도 하며, 선율형은 판소리 평조와 거의 같다. 석화제는 명쾌하지만, 계면조의 비장한 느낌에 비하여 가볍고 진지하지 못하기 때문에, 명창들은 석화제의 남용을 금하고 있다.

⑥ 송광록宋光祿

남원 운봉 출신으로 가왕 송흥록의 동생이다. 처음에는 형인 송흥록의 고수 노릇을 했으나, 고수의 하대에 불만을 품고 제주도로 들어가 수년간의 노력 끝에 대명창이 되었다고 한다.

그의 소리는 아들 송우룡과 손자 송만갑, 증손자 송기덕에게까지 이어

져, 동편 소리의 거대한 산맥을 이루었다. 더늠으로는 진양조 '사랑가'가
전하고 있다.

3. 후기 8명창시대

19세기 후반은 후기 8명창시대로 일컬어진다. 이 시대에 활동했던 사
람들 중에서 8명창에 드는 사람들은 박유전, 박만순, 이날치, 김세종, 송
우룡, 정창업, 정춘풍, 김창록, 장자백, 김찬업, 이창윤 등인데, 이 중에서
박유전, 박만순, 김세종, 김창록, 장자백, 김찬업이 전북 출신이다. 후기 8
명창들은 전기 8명창의 소리를 계승하여 다양한 더늠들을 개발하였다.
전기 8명창들이 대부분 여러 가지 향토 선율을 판소리화하여 다양한 선
율형을 개발한 데 비해, 후기 8명창들은 전기 8명창들이 개발해놓은 선
율형들을 갈고 닦아 판소리사에 길이 남을 아름다운 더늠들을 만든 것이
다. 이 더늠들은 지금까지도 거의 그대로 불려지고 있는 것이 많다.

이 시대 후기 8명창에 드는 전북 출신 명창들의 활동 연대와 출신지,
더늠을 도표화하면 다음과 같다.

이 름	활동연대	출신지	더 늠
박 유 전	1834~ ?	전북 순창	이별가. 새타령. *서편제 소리의 시조
박 만 순	헌종~고종	전북 고부	옥중가. 사랑가. 「적벽가」
김 세 종	헌종~고종	전북 순창	「심청가」. 천자뒤풀이. *동편제 소리의 시조
김 창 록	철종~고종	전북 무장	「심청가」. 심청 부녀 이별 대목
장 자 백	철종~고종	전북 순창	「변강쇠타령」,「춘향가」. 광한루 경치
김 찬 업	고종	전북 흥덕	「수궁가」. 토끼 화상 그리는 대목

이 사람들 외에도 전북 출신의 소리꾼으로는 주상환(주덕기의 아들), 전
해종(부안), 김거복(줄포), 김수영(흥덕), 최승학(나시포, '나포'인지 모르겠다),

서광관(금구), 전상국(임실), 백경순(부안), 송재현(전주), 장수철(전주), 양학천(운봉), 백근룡(태인) 등이 자기 나름의 더늠을 만든 사람이다. 정춘풍은 후기 8명창에 드는 사람인데, 본래는 충청도 양반 가문 출신이지만, 말년은 여산에서 보냈으며, 「소상팔경가」가 그의 더늠이다. 정춘풍은 송흥록, 김세종과는 기원을 달리하는 또 다른 동편제 소리의 시조이다.

이 시대 판소리의 특징은 다음과 같이 요약할 수 있다.

첫째, 판소리가 궁중에까지 침투하게 됨으로써, 판소리를 감상하는 일이 양반 귀족들 사이에서도 일상화되었다는 점이다. 특히 대원군은 판소리를 좋아하여 자신의 사랑에 늘 소리꾼을 불러다 놓고 판소리를 즐겼다. 소리꾼들은 이러한 대원군의 판소리 애호에 힘입어 벼슬을 받기도 하였다. 양반들이 판소리에 관심을 가지게 됨에 따라 판소리는 양반 청중들의 개입을 허용하지 않을 수 없었다. 양반 청중들의 개입은 19세기 내내 계속된 현상이지만, 후기로 갈수록 더욱 광범위하고도 철저하게 이루어졌다. 양반 청중들의 적극적인 개입에 의해 판소리는 사설·음악·무대 표현 등에서 상당한 발전을 이루었으나, 평민적 현실 인식과 반중세적 지향의 예술적 심화가 일단 그 사회적 문제성을 상당한 정도로 수정받고, 얼마간은 봉건적 의식의 개입까지도 감수하는 굴절을 겪었다. 그 결과 판소리는 양반들의 기호에 맞는 전아한 모습으로 바뀌어졌고, 이들의 기호에 맞지 않는 「변강쇠가」, 「옹고집타령」, 「배비장타령」, 「강릉매화타령」, 「가신선타령」, 「장끼타령」, 「무숙이타령」 등 일곱 바탕이 전승에서 탈락하여, 「춘향가」, 「심청가」, 「수궁가」, 「흥보가」, 「적벽가」의 다섯 바탕만이 남게 되었다.

이 시대 판소리에 지대한 영향력을 행사한 또 한 사람으로는 고창의 신재효를 들 수 있다. 신재효는 중인 출신으로 자신의 사랑채에 수많은 소리꾼들을 모아놓고 교육을 시켰을 뿐만 아니라, 자신이 직접 판소리 사설의 정리와 개작에 나서기도 했는데, 그 결과가 판소리 여섯 바탕 사

설집과 26편에 이르는 단·잡가이다. 신재효는 양반들의 미의식을 매개로 하여 판소리의 개작을 시도했기 때문에, 신재효의 업적에 대해서는 부정적 요소를 지적하는 사람도 많다.

둘째, 서편제 소리의 성립으로 상징되는 서민지향적 감성의 판소리의 대두를 들 수 있다. 서편제 소리는 19세기 후반 순창 출신 소리꾼인 박유전으로부터 시작된 판소리의 한 흐름을 가리키는데, 계면조를 중심으로 판을 엮어나가며, 기교와 수식을 많이 다는 화려한 소리 양식을 특징으로 한다. 전기 8명창 시대의 소리가 양반과 타 지역 음악 양식의 도입으로 특징지워진다면, 후기 8명창시대에 등장한 서편제 소리는 판소리의 모체인 전라도 무가나 전라도 민요의 선율적 특성의 강화로 특징지워진다. 그렇다면 19세기 후반에 들어 서편제 소리가 등장했다는 사실은, 판소리가 그 모체인 무가나 민요의 성격으로 되돌아가는 복고적인 성향의 소리가 세력을 형성하게 된 것을 뜻한다. 그러나 19세기 이전, 곧 전기 8명창시대 이전의 소리와는 질적으로 다르다고 보아야 한다. 왜냐하면, 19세기 후반의 소리는 바로 앞 시대 소리인 전기 8명창의 소리를 기반으로 하고, 거기에 무가나 민요적 성격을 강화해 간 소리이기 때문이다.

이상과 같은 점으로 보아 후기 8명창시대 판소리는, 그 사설 내용에 있어서는 양반의 미의식에 접근해갔으면서도, 감성적인 면에서는 서민지향성을 강하게 띠고 있었다는 사실이 강조되어야 할 것이다.

셋째, 이 시대에 들어 여창 판소리가 등장하였다는 점을 들 수 있다. 판소리는 본래 남자들만이 부르던 것이었다. 그런데 이 시대 고창의 신재효는 진채선이라는 여창을 양성하여 활동하게 하였다. 진채선은 1847년 고창군 심원면 월산리 검당포에서 출생하였는데, 신재효에게 발탁되어 소리를 배운 뒤, 경복궁 경회루 낙성식에 참여하여 소리를 하여 이름을 얻었으며, 후에 대원군의 사랑을 받아 운현궁에서 기거하였다고 한다. 신재효에게 배운 여창들만도 80여 명에 이른다고 하는 것을 보면, 신재효

에 의해 본격적으로 여창 판소리가 시도되었음을 알 수 있다. 진채선 이후 판소리는 여창이 점점 늘어났으며, 마침내 현대에 와서는 여창이 판소리의 주류를 형성하기에 이르렀다.

넷째, 전주 대사습대회가 생겨나서, 판소리 창자들의 등용문의 역할을 했다는 점이다. 전주 대사습은 본부(전주부)와 영문(전라감영)의 통인들이 중심이 되어 동짓날 펼치던 판소리 축제였다. 전주 대사습대회는 경연은 아니었고 순수한 축제 형식이었으나, 많은 소리꾼들이 이를 통하여 이름을 얻게 되면서, 판소리 창자들의 등용문으로서 확고하게 자리를 잡을 수 있었다. 전주 대사습대회가 언제부터 시작되었는지는 정확하게 알 수 없다. 『조선창극사』에는 정창업이 전주 통인청대사습에 참여하여 실수를 한 뒤에, 오래 근신하고 노력하여 후에 명창이 되었다는 이야기가 있다. 전기 8명창들이 전주 대사습에 참여했다는 이야기는 발견되지 않고, 또 「전주 대사습대회」라는 글을 쓴 바 있는 홍현식도 전기 8명창들은 전주 대사습과 관련이 없는 것으로 보고 있다. 따라서 전주 대사습은 후기 8명창시대 이전으로 소급되지는 않을 것으로 판단된다.

4. 5명창시대

이 시기는 19세기 말부터 20세기 전반기에 해당된다. 이 시기에 활동했던 사람들 중에서 5명창으로 일컬어지는 사람은 박기홍, 김창환, 김채만, 송만갑, 이동백, 김창룡, 유성준, 전도성, 정정렬 등이다. 이 중에서 전북 출신은 유성준, 전도성, 정정렬이다. 이들 중에서 제일 늦게까지 생존한 사람이 유성준(1949년)과 이동백(1950년)이지만, 나머지 사람들은 대개 1940년까지 모두 타계한다. 따라서 1945년 해방 때까지를 5명창시대로 잡는 것이 좋을 듯하다.

이 시기는 서구 문화의 유입과 누적된 사회적 모순으로 조선조 봉건 체제가 해체되면서, 일제에 의한 국권의 침탈이라는 민족적 비운에 처해 진 시기이다. 서구 문화의 유입은 판소리 존립의 기초가 되는 전통사회 를 그 근저에서부터 위협하기 시작했다. 이에 따라 판소리도 변화되어 가는 환경에서 살아남기 위한 자체 변화를 모색하게 되었는데, 그것은 창극화로 나타났다.

최초의 창극은, 1902년 고종 황제 등극 40주년을 기념하는 칭경식을 위해 협률사라는 서양식 극장을 축조하고, 그 준비의 칙명을 받은 김창환 이 전국의 남녀 명창을 모아 만든 「춘향전」이었다고 한다. 그러나 애써 준 비한 칭경 예식은 여러 가지 사정으로 유야무야되어 버렸고, 이러한 과정 에서 협률사는 영업적 극장으로 변하여 명맥을 유지하였으나, 일제에 의해 1906년 혁파되었다. 이후 판소리 창자들은 낙향하여 활동을 중단한다.

1907년 김창환은 고향에서 협률사를 조직하여 지방 순회 공연에 나서 게 되었는데, 이후에는 곳곳에서 협률사를 조직하여 순회공연에 나섬으로 써 협률사는 일제 강점기 내내 판소리의 중요한 공연 양식으로 자리를 잡았다. 1920년대 이후에는 유성기 보급에 따른 레코드 취입도 성행하게 되어, 판소리는 점점 더 일반 대중의 취향에 의존하게 되었다. 판소리는 대중적 취향과 함께 계면화(슬픈 가락으로의 변화)의 과정을 밟게 된다.

대중의 슬픈 소리 취향에 부응하려는 움직임은 송만갑으로부터 시작 되었다고 볼 수 있으나, 이를 본격적으로 시도한 사람은 정정렬이며, 1930년대 이후 슬픈 소리로 당대 최고의 인기를 누린 사람은 임방울과 이화중선이다.

창극은 1933년 서울에서 조선성악연구회가 결성되고, 1935년 박녹주 의 활동으로 순천 사람 김종익의 후원을 받게 되면서 도약의 계기를 맞 게 된다. 이 때 조선성악연구회 상무이사의 직을 맡아 창극을 만들어 정 형을 확립한 사람이 정정렬이다.

이 시대 또 하나 특기할 만한 일은, 1920년 경에 전국 주요 도시에 권번(기생 조합)이 설치되어 여기서 판소리를 가르치기 시작함으로써 다수의 여자 창자가 배출되었다는 점이다. 전북 지방에는 일찍부터 전주, 군산, 이리, 정읍, 남원, 순창 등지에 권번이 설치되어, 많은 여자 소리꾼들이 양성되었다. 소리꾼들은 이 때부터는 대개 권번의 소리 선생을 하면서 활동을 하였다. 따라서 권번을 중심으로 판소리가 전승되게 되었다. 여성 창자들의 급증으로 판소리는 유흥화해 가는 한편 남성 판소리의 전통은 위축되기 시작했다.

이 시기에 활동한 사람들 중에서 대표적인 사람은 다음과 같다.

① 전도성(全道成. 1864~?)

임실군 관촌면 병암리 출신이며, 고종으로부터 참봉 교지를 받은 어전 명창이다. 부친 전명준과 송우룡에게 배웠으며, 말년에는 정읍군 태인면에 살면서 찾아오는 많은 명창들에게 가르침을 주었는데, 그 중 대표적인 사람이 정정렬이다.

전도성은 자신의 소리가 함부로 저자거리에 돌아다녀서는 안 된다고 하여, 창극 운동이나 협률사에도 참여하지 않았고, 레코드 취입도 하지 않았다. 전도성은 시대의 변화에 순응하지 않고, 전통적인 소리와 공연 방식을 고집했던 소리꾼이었던 것으로 여겨진다.

전도성의 공적 중에서 가장 중요한 것 중 하나는 『조선창극사』와 관련된 것이다. 『조선창극사』는 김제 만경 사람 정노식이 항간의 구전과 명창들의 구술을 기초로 역대 명창들의 일화와 더늠을 모아놓은 것인데, 전도성은 해박한 판소리사에 관한 지식으로 이 책의 편찬에 결정적인 공헌을 하였다고 한다. 이 책은 판소리사 연구에 있어서 필수불가결한 귀중한 문헌이다.

② 유공렬(柳公烈, 1863~?)

익산 출신으로 박만순에게 배웠으며, 30세 경에 전주 대사습에서 기

량을 인정받아 명성을 얻었다고 한다. 40세 경 상경하여 송만갑, 김창환 등과 함께 활동하였으며, 말년에는 고향에 내려와서 생을 마쳤다.

③ **정정렬**(丁貞烈, 1876~1938)

전북 익산군 망성면 내촌리 출신이다. 같은 집안인 정창업의 문하에서 수업을 시작했으나, 이내 정창업이 별세하였기 때문에, 후에 이날치에게 배웠다. 성대가 약하여 오랜 수련 끝에 40세가 되어서야 이름을 얻기 시작하였다고 한다.

조선성악연구회에서 상무이사를 맡아 많은 제자를 양성하면서, 「춘향전」(1935), 「심청전」(1935), 「홍보전」(1936), 「숙영낭자전」(1936), 「배비장전」(1938), 「옹고집전」(1938) 등 창극을 만들어 대성공을 거두었다. 우리나라의 창극다운 창극은 이 때 정정렬에 의해 만들어졌다고 해도 과언이 아니다.

정정렬은 흔히 30년 앞을 내다보고 소리를 했다고 일컬어지는데, 이는 정정렬이 그만큼 미래지향적인 소리꾼이었음을 뜻하는 것이다. 정정렬은 빅터(VICTOR), 오케(OKEH), 폴리돌(POLYDOR) 등에서 음반을 냈는데, 그 중에서도 폴리돌에서 김창룡, 이동백, 조학진 등과 함께 낸 「심청가」와 「적벽가」, 임방울·김소희·이화중선·박녹주와 함께 빅터에서 낸 「춘향가」는 일제시대 최고의 판소리 명반으로 알려져 있다.

정정렬은 「춘향가」를 잘하여, '「춘향가」는 정정렬이 판을 막아버렸다'고 할 정도였다. 그만큼 정정렬의 「춘향가」는 예술성을 인정받았는바, 현대 「춘향가」는 거의 대부분이 정정렬의 「춘향가」에 근간을 두고 있다.

정정렬 판소리의 특징은 다음 두 가지로 요약된다. 첫째, 장단에서 극단적인 엇부침의 추구이며, 둘째, 계면조 창법의 확대이다. 엇부침은 부족한 성량과 좋지 않은 성대를 극복하는 과정에서 추구되었으며, 계면조의 확대는 일제 치하라는 시대 상황 속에서 대중의 슬픈 소리 취향을 수용한 것으로, 당시 청중의 광범위한 지지와 호응을 받았다. 이러한 점으

로 인하여 정정렬은 시간이 흐를수록 더 예술성을 인정받고 있다.

정정렬의 소리는 김여란과 이기권을 통해 이어졌다.

④ 유성준(劉成俊, 1874~1949)

남원 출신이라고도 하고, 구례 출신이라고도 하나, 활동은 주로 구례, 하동, 진주 등지에서 하였고, 전라북도에서 활동한 흔적은 거의 발견되지 않는다. 송만갑과 함께 송우룡에게 배웠으나, 처음에는 송만갑의 그늘에 가려 별로 빛을 보지 못했다. 송만갑이 죽은 후에는 동편 소리의 가장 대표적인 소리꾼으로 수많은 제자를 길러냈는데, 임방울, 정광수, 김연수, 박초월, 강도근 등이 대표적인 제자들이다. 특히 「적벽가」와 「수궁가」의 경우에는 현재까지도 가장 강력한 전승력을 보이고 있다.

⑤ 장판개(張判介, 1885~1937)

순창군 금과면 연화리에서 살았으나, 전남 곡성군 옥과면 오곡리에서 이사한 것으로 되어 있으므로, 출생지는 전남 곡성일 것으로 생각된다. 송만갑의 고수를 거쳐 명창이 되었으며, 1904년 송만갑을 통해 원각사 무대에 출연하였고, 그해 7월에는 어전에서 소리를 하여 고종으로부터 참봉 교지를 받았다. 그가 만들었다는 '제비 노정기'는 현재 '놀부 제비 노정기'로 되어 대부분의 창자들이 부르고 있다.

⑥ 김정문(金正文, 1887~1935)

남원 주천 출신으로 유성준과 장자백의 생질이다. 어려서 유성준에게 소리를 배웠으나, 남에게 늘 뒤진다고 유성준에게 얻어맞은 후에, 유성준 문하를 떠나 송만갑의 고수가 되어 송만갑의 가르침을 받아 대성하였다.

김정문은 특히 「흥보가」를 잘 불렀는데, 그의 소리는 강도근과 박녹주에 의해 충실히 이어져 현재 「흥보가」의 중추가 되고 있다.

5. 해방 이후의 판소리

5명창 시대가 끝나는 1940년대에는 일제의 가혹한 탄압 속에서 판소리가 겨우 명맥만을 유지하였다. 해방이 되자 곧 국악건설본부가 발족되었으며, 이는 국악원의 설립으로 이어졌다. 창극 운동도 다시 활발해져 여러 단체가 생기는 가운데, 1948년 5월에는 여성 국악인 30여 명으로 구성된 '여성국악동호회'가 결성되어, 여성만으로 창극을 공연하게 되었으며, 레퍼토리도 전통 판소리를 벗어나 설화나 야사, 야화 등으로 확대되기 시작했다. 이들은 한 때 대단한 성공을 거두기도 했으나, 6.25로 인하여 거의 아사지경에 이르고 말았다. 6.25 이후에는 다시 여성국극단이 생겨 일시 인기를 끄는 듯했으나, 마침내 16개 단체가 난립하는 가운데, 1958년 이후 기울어지기 시작하여, 4.19 이후에는 거의 자취를 감추고 말았다. 여성국극단의 종말은 판소리의 종말과 일치한다. 왜냐하면, 당시의 판소리는 순수 판소리를 고집하던 임방울, 정응민, 박봉술, 신영채 등 일부 소수를 제외하고는, 창극단이나 여성국극단으로 존재하고 있었기 때문이다.

1961년 11월에는 '사단법인 한국국악협회'가 발족되었고, 1961년 정부조직법의 개정으로 국립극장이 마련되어 여기에 국립창극단이 창설되었으며, 1964년 일본에 이어 무형문화재 제도가 시행되었다. 무형문화재 제도의 실시는 사라져 가는 전통문화에 대한 국가적 보호의 필요성을 느낀 정부에 의해 시행되었지만, 그 시행 자체가 이미 전통문화가 자생력을 잃었다는 한 증거이기도 하다.

해방 후 판소리계는 점차 여성 창자들에 의해 주도되기 시작했는데, 해방 후 판소리를 대표하는 여성 창자가 김소희, 박초월, 박녹주이다. 김소희와 박초월은 전북 출신이며, 박녹주는 정정렬과 김정문의 소리를 이었다. 거기에 정정렬의 소리를 오롯이 전수한 김여란 역시 우리 고장 고

창 출신이다. 그러므로 해방 후의 여성 판소리는 전라북도 출신 소리꾼에 의해 유지 발전되었다고 해도 지나친 말은 아닐 것이다.

해방 후의 전라북도의 판소리는 1950년대 말에 이르기까지 이기권, 신영채, 강도근, 홍정택, 임준옥, 김성수 등에 의해 유지되었다. 일제 치하의 권번에 이어 전주, 이리, 군산, 남원, 부안, 정읍 등지에 있었던 국악원은 이 시기 우리 판소리를 유지 보존하는 데 큰 기여를 하였다. 이 지역에 남아 있던 국악원들은 국악동호인들이 자율적으로 모여 결성한 것으로서, 자체 판소리 강사를 초빙하여 판소리 교육을 하는 한편, 정기적인 모임을 가지면서 판소리를 유지 발전시키는 데 결정적인 공헌을 하였다. 진화의 꼬리처럼 남은 소리꾼들은 이런 국악원을 발판으로 생계를 유지하면서 어렵고 혹독한 시련을 견뎌 나갔다.

이 시기에 활동한 전북의 소리꾼들은 다음과 같다.

① 이기권(李起權, 1905~1951)

전북 옥구군 임피면 영창리 출생으로, 정정렬에게 판소리 다섯 바탕과 「숙영낭자전」을 배워 정정렬의 수제자로 일컬어지나, 지방에 있었기 때문에 별로 알려지지 않았다. 이기권은 해방을 전후한 시기에 정읍·군산·이리 등지의 국악원에서 소리 선생으로 있으면서 많은 제자를 길렀는데, 한 때는 '남에 박동실, 북에 이기권'으로 일컬어지기도 했고, '낮에는 꾀꼬리가 울고, 밤에는 이기권이 운다'고 할 만큼, 전북 판소리를 대표했던 사람이었다. 제자로는 홍용호(고수)·홍정택·강종철·김원술·최난수 등이 있으나, 순수하게 이기권의 소리를 전승한 사람은 없고, 홍정택에 의해 부분적으로 전승되고 있을 뿐이다.

② 김여란(金如蘭, 1907~1983)

고창 성내 출신이다. 처음에는 시조·가곡 등을 하였으나, 1921년 김창환의 아들 김봉이로부터 「심청가」를 배운 뒤, 스무살이 넘어 정정렬을 사사하면서 본격적인 판소리 수업을 하였다. 7년여에 걸친 수련 끝에 「춘

향가」·「심청가」·「적벽가」를 이수하고 명성을 떨치기 시작하였다. 김
여란은 상청이 부족하고, 목은 수리성에 가깝지만, 스승 정정렬의 바디와
기량을 그대로 계승하였다. 1964년 정정렬 바디 「춘향가」로 중요무형문
화재로 지정되었으며, 스승 정정렬의 「춘향가」를 최승희와 박초선에게
물려줌으로써, 정정렬 바디의 전승에 결정적인 기여를 하였다.

③ 박초월(朴初月, 1913~1987)

남원 운봉 비전리 출신(태생은 순천이나 어려서부터 운봉에서 살았으므로
운봉 출신이라고 한다)으로, 어려서부터 목소리가 곱고 성량이 풍부하여 명
창으로 기대를 모았다고 한다. 12세 때 김정문에게 「흥보가」를 배운 뒤,
송만갑으로부터 「춘향가」·「심청가」를 배우고, 유성준에게 「수궁가」를
배웠다. 1932년 전주에서 개최된 전국 남녀명창대회에서 1등에 입상함으
로써 명성을 얻기 시작했다. 그 후 여러 음반회사에서 많은 음반을 냈으
며, 김소희와 함께 여성창극의 1인자로 군림하였다. 1967년 「수궁가」로
중요무형문화재로 지정되었다. 박초월은 강한 고음이 주는 서슬 푸른 소
리로 서민적 정서를 잘 표현하여 사랑을 받았다. 조통달, 남해성, 최난수,
김수연 등이 박초월의 소리를 이었다.

④ 신영채(申永彩, 1915~1955?)

부안 출신으로 매우 가난하여 엿장수를 다니다가 전도성에게 발견되
어, 전도성의 호의로 본격적인 소리 수업을 하여 명창이 되었다. 주로 전
북 일원에서 활동했는데, 성량은 작았으나, 기교적인 그의 소리는 당대
최고라는 찬사를 들었다. 6.25 후 부안군 백산면 월산리에서 별세하였다
고 한다. 「흥보가」와 「적벽가」를 잘했는데, 제자를 두지 못해 소리가 이
어지지 못했다.

⑤ 김소희(金素姬, 1917~1995)

고창 흥덕 출신으로 금세기 최고의 여창으로 일컬어진다. 15세 때부

터 송만갑에게 「심청가」와 「흥보가」를 배웠으며, 정정렬로부터 「춘향가」와 「수궁가」를 배웠고, 나중에는 박동실과 정응민으로부터 「심청가」를 배웠다. 1937년 상경하여 수많은 음반을 냈는데, 그 중에서도 정정렬·임방울·이화중선·박녹주 등과 함께 낸 「춘향가」는 일제강점기 최고의 명반으로 꼽힌다. 김소희는 「춘향가」와 「심청가」를 장기로 삼고 있는데, 이 소리는 어느 한 바디로만 되어 있는 것이 아니라, 여러 바디의 소리를 혼합하여 새로 짠 소리이다. 그래서 김소희 바디라고 일컫기도 한다. 김소희는 판소리에서 우아함을 추구하여 여창 판소리의 한 정점을 이루었다. 1964년 중요무형문화재로 지정되었다. 대표적인 제자로는 안숙선, 김영자 등이 있다.

⑥ 강도근(姜道根, 1918~1996)

남원 향교동에서 태어났다. 김정문에게 「흥보가」를 배웠고, 상경하여 조선성악연구회에서 송만갑에게 「흥보가」 미진한 곳을 배웠다. 마지막으로 유성준에게 「수궁가」를 배웠다. 이렇게 해서 수업을 마친 강도근은 해방을 전후한 시기에는 창극단에 들어가 활동을 했고, 6.25 후에는 서울·목포·전주·이리·여수·순천·부산 등지의 국악원에서 창악 강사를 했다. 1973년 남원국악원 창악 강사로 부임한 이래 별세하기까지 거의 전 기간을, 강도근은 그곳에 머물며 후진을 양성하는 데 바쳤다. 강도근은 송만갑, 김정문으로 이어지는 동편제 판소리 철성의 전통을 가장 잘 간직한 소리꾼으로 인정되어, 1988년 중요무형문화재가 되었다. 대표적인 제자로는 안숙선, 박윤초, 강정숙, 전인삼 등이 있다. 전인삼은 강도근의 가장 충실한 계승자이다.

⑦ 강종철(姜鍾喆, 1923~)

김제군 죽산면 서포리에서 출생하여, 김창환의 아들 김봉학에게 소리 공부를 시작하였으나, 후에 이기권을 사사하여 「수궁가」를 장기로 삼았으며, 1953년 김연수 창극단에 입단하여 기량을 인정받았다. 1958년에는

김제국악원을 설립하였으며, 1962년 이래 국립창극단에서 활동하였다. 강종철의 「수궁가」는 김연수의 영향이 강하여 이기권 바디의 순수성은 지켜내지 못하고 있다.

⑧ 홍정택(홍정택, 1921~)

부안읍 신홍리 출신이다. 14세 때 임방울 등의 협률사를 따라 나선 것이 소리 공부의 시작이었다. 5년여의 협률사 생활 끝에 변성기가 닥쳐 소리를 중단했다가, 이기권에게 사사한 후 목을 회복하여 다시 김연수 국악단 등에서 활동하였으나, 1950년대 후반부터 다시 목을 상하여 군산·대전·대구·논산 국악원의 강사를 거쳐, 전주에 정착한 후 줄곧 후진 양성에 전념해 왔다. 부인 김유앵과 함께 전주의 판소리를 굳게 지킨 사람으로 전주 판소리의 대부라고 할 수 있다. 홍정택은 「수궁가」를 잘 하는데, 사설은 김연수의 것을 차용하고 있으나, 곡조는 이기권의 것을 살려서 부른다고 한다. 최승희, 조소녀, 전정민, 조영자, 윤소인, 김소영 등의 제자를 두었으나, 홍정택의 소리를 완전하게 계승한 사람은 없고, 현재 이수자들을 두고 있다.

1980년대 들어서 민족 예술에 대한 각성이 이루어지면서, 판소리 전통이 가장 강하게 남아 있던 전라북도에서는 판소리의 부흥을 위한 각종 사업이 활발하게 이루어져, 판소리의 부흥에 결정적인 공헌을 하였다. 1975년 전주 대사습대회와 남원 춘향제 판소리 명창대회가 복원되어 우리나라에서 가장 권위 있는 판소리 경연대회로 발전을 거듭하고 있으며, 판소리 교육을 위해 1984년 전주우석대학교에 국악과가 설치된 이래, 1988년 전북대학교 예술대학에 국악과가 설치되었고, 1992년에는 백제예술전문대학에 전통예술과가, 1995년에는 원광대학교에 국악과가 설치되기에 이르렀다. 또 1995년에는 전주예술고등학교가 설립되어 전통음악 교육을 실시하고 있다. 사회 교육을 목적으로 한 전라북도 도립국악원은

86년 10월 5일 개원한 이래 여러 과정을 통해 현재까지 2만 명이 넘는 연수생을 배출하여, 판소리의 저변확대에 기여하고 있다.

1984년부터 전라북도에서 판소리를 지방 무형문화재로 지정하기 시작하였는데, 현재까지 홍정택, 성운선(작고), 김유앵, 이일주, 최난수, 정미옥, 최승희, 이성근(북), 주봉신(북), 조소녀, 민소완, 강광례, 박복남이 지정되었다. 중앙에서 활동하면서 오정숙은 중앙문화재로 지정되었고, 조통달과 안숙선은 준문화재로 지정되어 있다. 이 외에도 은희진, 김수연 등이 전라북도 출신으로 활발한 활동을 하고 있다. 전라북도 일원에서 활동하면서 장래가 촉망되는 소리꾼으로는 김소영, 조영자, 박윤초, 김금선, 김명신, 전인삼 등이 있다.

판소리와 관련된 활동을 하는 단체도 많이 늘어나서, 도립국악원에 창극단, 국악연주단, 무용단이 있고, 정읍시에 정읍사 가무단, 남원에 남원시립국악단이 만들어져 활동하고 있다. 남원에는 1992년 국립 민속국악원이 설립되었으며, 부속 연주단이 만들어져 활동하고 있다.

전라북도의 판소리는 1980년대 이후 민족 예술에 대한 가치의 재인식이 이루어짐에 따라 비약적인 발전을 하고 있다. 판소리를 배우는 사람들이 늘어나고, 또 배우기 시작하는 연령도 낮아지고 있으며, 이들을 교육할 수 있는 교육기관과 이들이 활동할 수 있는 최소한의 공간도 마련되었다. 그러나 지금까지의 노력은 사라져 가는 판소리를 되살리는 데 집중되었으며, 그 점에서는 상당한 성과를 거두었다고 할 수 있다. 이제 이 판소리를 우리의 현재의 삶과 밀접한 관련을 가진 살아 있는 예술로 가꾸어, 세계적인 예술로 육성해 나아가야 할 시점에 있다고 하겠다.

6. 맺음말

이상 전북 판소리의 전개에 관하여 간략하게 살펴보았다. 여기에 언급

되지 않은 사람들 중에서도 뛰어난 소리꾼들이 많았을 것이다. 다만 역사적 중요성에 있어서 좀 덜하다거나, 자료의 부족으로 인하여 언급하지 못했을 뿐이다. 그러나 이러한 소리꾼들에 의해 전북의 판소리가 튼튼한 맥을 유지할 수 있었을 것임에 틀림없다. 또한 판소리를 좋아하고, 소리꾼들을 후원하는 데 정성을 다한 수많은 판소리 청중들이, 더욱 근원적인 의미에서 전북 판소리의 오늘이 있게 한 주역이라고 해야 한다. 도대체 청중 없는 판소리가 어떻게 가능할 수 있단 말인가. 다만 청중은 익명의 집단임으로 해서 구체적으로 언급할 수 없었을 뿐이다.

오래 동안 판소리는 협률사, 창극, 국극으로 존재했었기 때문에, 이러한 단체와 단체를 이끈 사람들도 중요하다. 이 역시 자료의 절대 빈곤으로 다루지 못하였다. 이점에 대해서는 앞으로 끊임없는 보완이 이루어져야 할 것이다.

예나 지금이나 전북의 판소리는 한국 판소리의 중추로서 기능하며 발전을 거듭해 왔다. 이러한 힘의 원천은 이 지역의 오랜 전통일 것임에 틀림없다. 이러한 지역적 전통에 대한 관심도 필요한 일일 것이다.

참/고/문/헌

강한영, 『판소리』, 서울, 세종대왕기념사업회, 1977.

_____, "인간 신재효의 재조명", 이기우 · 최동현 편, 『판소리의 지평』, 전주, 신아출판사, 1990.

김동욱, 『韓國歌謠의 研究』, 서울, 을유문화사, 1961.

_____, 『증보 춘향전 연구』, 서울, 연세대학교 출판부, 1976.

김승찬 외, 『한국문학개론』, 서울, 삼지원, 1995.

김흥규, "판소리의 사회적 성격과 그 변모", 정양 · 최동현 편, 『판소리의 바탕과 아름다움』, 서울, 인동, 1986.

박 황, 『판소리소사』, 서울, 신구문화사, 1974.

_____, 『창극사연구』, 서울, 백록출판사, 1976.

박 황,『판소리 이백년사』, 서울, 사사연, 1987.

이두현,『한국신극사연구』, 서울, 서울대학교 출판부, 1990.

이보형, "팔명창 음악론", 문화재관리국,『문화재』8, 서울, 문화재관리국, 1974.

_____, "판소리 제(派)에 대한 연구", 한국정신문화원 연구논총 82 - 10『한국음
 악학논문집』, 한국정신문화원

이혜구, "송만재의 관우희",『중앙대학교 30주년 기념논문집』, 서울, 중앙대학교,
 1955.

정노식,『조선창극사』, 서울, 조선일보사 출판부, 1940.

정병헌, "판소리의 형성과 변모", 이기우·최동현 편,『판소리의 지평』, 전주, 신
 아출판사, 1990.

최동현 옮김, "이우당기(二憂堂記)·근제이우당서후(謹題二憂堂序後)", 판소리학
 회,『판소리연구』제6집, 서울, 판소리학회, 1995.

홍현식, "전주대사습",『음악동아』, 1988년 7월호, 서울, 동아일보사.

9.

전북지역의 전통제전과 향토축제

송 화 섭

원광대학교 국사교육과 강사
전북전통문화연구소장
한국역사민속학회 이사
문학박사, 한국사 전공

주 요 논 문

암각화, 소도 등 고대종교사 논문 다수

1. 제전祭典과 축제祝祭

'제전祭典'이라는 용어는 '축제祝祭'라는 용어로 대체되어 그 빛을 잃었다.

요즘 집단적 행사에는 어김없이 축제라는 용어가 선택되고 있다. 이는 제전문화가 사양화되어 가고 축제가 흥행되고 있다는 현실적 반영이라 하겠다. 제전은 전근대적이고 고리타분한 구습 정도로 인식하며 축제는 현대산업사회의 제전으로 이해하고 있는 듯하나 사실은 다르다. 지금까지 축제를 주관하는 단체는 무슨무슨 제전위원회祭典委員會라는 용어를 사용하면서도 축제를 제전이라 부르는 데에는 주저해왔다. 한마디로 우리는 제전과 축제를 구분하는데 익숙지 못하고 혼동하여 사용해온 것이다.

제전은 ceremony의 해석이며 축제는 festival의 해석으로 보아야 한다. 세레머니가 경건한 의식으로 진행하는 제의형태祭儀形態를 말하는 것이라면, 페스티벌은 음악과 춤을 즐기는 연희演戱 중심의 집단행사를 가리킨다. 전자는 종교성이 강한 의례라 한다면, 후자는 오락성이 강한 놀이라는 점에서 차이가 있다. 종교성이 강한 의례로 거행되는 제전은 하루아침에 생성되는 게 아니라 역사적 전통성을 가진 관습적 행위인 반면, 오락성이 강한 축제는 즉흥적으로 성료되는 일회성 행사에 지나지 않는다.

우리 나라의 제전은 세시풍속에 맞추어 절기제의나 춘추제의가 관행화되어온 게 일반적인데 비하여 향토축제 등은 비세시적非歲時的이고 주체와 대상, 장소 등이 명확하지 않다. 향토축제는 제전집행위원회의 기획에 따라 언제든지 프로그램이 바뀌고 변용되거나 아예 중단될 수 있다. 소위 향토축제로 분류되는 행사들은 제전과 흡사한 면이 없지는 않다. 그러나 향토축제의 프로그램들은 임의로 기획된 게 대부분이어서 자연적인 축제라기보다는 지역행사로 보는 게 옳을 듯싶다.

일반적으로 집단성 행사에 붙여지는 '…제' '…축제'라는 명칭은 일본식이다. 예를 들면 부산 국제영화제, 춘천 국제인형극제, 이천 도자기축제, 벚꽃축제, 내장산 단풍축제, 남원 춘향제, 전주 풍남제 등은 식민지적 축제 명칭이라 할 수 있으며 이러한 현상은 전국적이다. 이러한 축제 명칭은 대학축제에서도 그대로 받아들여져 유아교육과에서는 유아교육제, 법학과에서는 법학제, 사학과에서는 사학제라는 식으로 무분별한 축제 명칭을 차용해서 사용하고 있다. 행사의 성격에 따라서 행사 명칭도 신중하게 검토되어야 하나 그렇지 못한 게 현실이다. '…祭'는 종교적인 제의성이 없다면 쓰지 말아야 할 것이며 꼭 쓰고 싶다면 '…際'라는 명칭을 사용해야 옳다. 영화제, 예술제, 학술제의 경우는 영화시사회, 예술감상회, 학술회의 등으로 쓰거나 전주 서예 비엔날레, 광주 비엔날레와 같이 전문적인 용어를 사용하여도 괜찮을 듯싶다.

전통제전에서도 유교식 제례와 달리 굿놀이 형식의 마을제전은 별신굿, 마을굿, 걸립굿, 풍장굿, 당산굿, 대동굿 등으로 부르는 게 옳다. 굿은 festival의 한국식 표현이라 할 수 있다. 굿은 제의祭儀와 연희演戱가 일체화되어 있는 관계로 '…祭' '…굿'이라 사용하여도 전혀 문제될 게 없다. 전통제전을 굿이라 부르는데 주저해온 것도 일제시대 일본의 강압적인 무속굿 금단정책의 피해의식이 연상되어 왔기 때문이다. 무속굿과 마을굿은 엄연히 다른데도 국민 정서상 '굿' 하면 즉각적인 알레르기 반응을 보이는 것도 얼마나 일제시대에 무속탄압의 정도가 심했는지를 알 수 있게 해준다. 그러면서도 학교 교실에서는 전통문화의 뿌리는 무속이라 가르치고 무당굿이 무형문화재로 지정받고 있는 현실이다. 이제 전통제전과 향토축제와 현대축제를 구분할 수 있는 성숙한 국민적 판단이 요구된다.

요즘 축제 명칭이 너무 남발되는 것 같아 식상해질 정도이니 참으로 안타깝다. 이러한 문제들은 향토축제 성향의 행사기획을 하면서 심사숙

고하지 않은 채 축제 명칭을 차용하기 때문이다. 무분별한 축제의 양산으로 성격과 목적이 뚜렷하지 못한 행사에도 어김없이 …제, …축제라는 명칭을 사용하는 것은 오히려 진정한 축제들을 말살시키는 결과를 가져올 뿐이다. 어찌하여 국적불명의 정체성도 없는 향토축제들이 생겨나게 된 것일까.

2. 오늘날 「향토축제鄕土祝祭」 무엇이 문제인가.

정작 폐기되어야 할 향토축제들이 날로 번성해가고 있다.

「향토축제鄕土祝祭」라는 용어 자체가 일본식이다. '향토(鄕土, きょうど)'란 고향, 시골이란 뜻의 일본어 낱말이며, '축제'는 festival의 일역으로 축제일(祝祭日, しゅくさいじつ)에서 따온 말이다. 한마디로 향토축제는 낙후된 시골축제라는 일본식 축제 용어이다. 일본식日本式 축제를 변용하면 식민지축제植民地祝祭, 왜식축제倭式祝祭라 할 수 있다. 우리가 무심코 써온 향토음식, 향토사학자, 향토사랑, 향토문화 등 향토용어 사용은 자제되어야 한다. 식민지 틀을 벗어나지 못한 채 향토축제는 「도시에서 거행되는 시골축제」인 셈이다. 그러다 보니 향토의 맛을 내기 위해 민속으로 가장할 수밖에 없다. 해방 50년이 지났건만 축제에서는 식민지배에서 벗어나지 못하고 있으니 어이된 일인가 반문하지 않을 수 없다. 정작 일본의 축제 'まつり(祭り)'는 우리 나라의 전통의례와 같은 것으로 향토축제와는 전혀 다르다. 마쓰리는 우리 나라의 마을굿과 같이 신神을 위로하는 제전祭典이다. 일본의 마쓰리는 축제성이 강한 제전으로서 현대 산업사회에서도 그대로 세시의례로서 전승이 잘 이뤄지고 있는 반면, 우리나라의 크고 작은 전통제전은 현대산업사회에 이식되지 못하고 갈수록 소외된 채 고사위기를 맞고 있는 게 현실이다.

우리나라의 마을굿과 일본의 마쓰리는 전통제전으로서 성격상 큰

차이는 없다. 그런데도 불구하고 우리의 전통제전은 전통문화에 대한 식민지적 근대화 인식으로 미신시迷信視하고 천대賤待해왔다. "낡은 관습은 근대화의 장애요인"이라는 일제시대 일본인들의 세뇌교육을 받은 결과이다. 일제의 전통문화 말살정책으로 우리는 마을굿을 미신시해온 반면 일본인들은 마쓰리에 적극적으로 참여함으로써 상반적인 경향을 보여주고 있다. 한국의 굿과 일본의 마쓰리는 똑 같이 세시제전歲時祭典인데 왜 일본의 제전은 흥성興盛하고 우리의 제전은 쇠퇴하고 있는지 냉철한 분석과 진단이 필요하며 그에 따른 대응책이 뒤따라야 한다고 본다.

우리나라의 전통제전이 쇠락하고 있는 가장 큰 요인은 일제시대 식민 지배의 피해의식과 당시에 세뇌교육을 받은 전통문화에 대한 미신관념 탓으로 돌릴 수밖에 없다. 이제부터라도 식민지 근성을 벗어버리고 민족 주체적인 전통제전에 관심을 가져야 한다. 전통제전이 박제화되는 것을 더 이상 방치해서는 안 될 것이다.

3. 식민지 축제와 전통제전

1) 향토축제는 식민지 축제이다.

개화기 당시 서구 열강들이 문호개방을 강력하게 요구할 때, 친일적인 개화파들에 의해서 척왜斥倭, 척양斥洋의 쇄국정책이 척양적 대일개항론 對日開港論으로 바뀌고 일본과 불평등조약으로 친일적 개항으로 굳어버렸다. 내정간섭을 하던 일본은 한일합방이후 식민통치를 노골적으로 전개시켜 갔다. 식민통치는 동화정책同化政策과 역사왜곡의 방향에서 추진되었다. 동화정책은 일선동조론日鮮同祖論을 이론적 근거로 제시하고, 역사왜곡은 만선사관滿鮮史觀, 한반도 정체성론韓半島停滯性論, 임나일본부설任那日本府說 등 식민사관의 논리를 개발하여 식민통치의 정당성을 확보하려

는 전략을 세운다. 그 가운데 다른 분야보다 사정자료 수집 차원에서 현지 민속조사를 대대적으로 실시한다.

1938년에 발행된 『조선구관제도조사사업개요朝鮮舊貫制度調査事業槪要』에 따르면, 1921년 조선총독부 중추원에서는 "널리 구래舊來의 제도를 조사하여 행정상 및 일반의 참고가 될 만한 풍습, 관습을 조사하여야 한다"는 방침에 따라 1921년부터 1929년에 걸쳐 무속신앙과 민속신앙 조사를 실시하였다. 그 목적은 무단통치의 식민정책보다 일선동조론을 내세워 문화적, 역사적 동화정책을 추진하고자 했던 것이다. 전통적인 민속신앙을 전근대적인 미신으로 취급하여 청산시킨 뒤 일본의 신사神社를 전국 도처에 건립하고 신사참배를 추진함으로써 황국신민화皇國臣民化를 자연스럽게 성취시킬 수 있다는 판단이었을 것이다. 그러나 궁극적으로 민속신앙의 미신 취급은 조선인들의 민족의식 해체작업으로 전화되어 갔다.

그들은 조사대상을 풍습과 관습이라 했는데 그 대상은 한국인의 생활관습 전체를 가리키는 것이지 단지 무속과 민속신앙에 한정하는 게 아니었다. 넓은 의미에서 생활풍습의 사정자료司政資料 조사는 민족문화 말살정책을 본격화하겠다는 신호탄이었다. 특히 항일운동과 독립운동의 주체인 민중들의 정신적인 원동력인 민속신앙과 그 의례를 말살시키겠다는 식민통치 전략이었던 것이다. 그 가운데 연중행사로 거행해 온 주기적인 전통제전은 가장 기초적인 생활풍습으로서 구습舊習 제거의 주요 대상이었던 것이다. 일제는 전통제전을 '청산해야 할 낡은 관습'으로 전락시키고 그 대응책으로 식민지 축제인 향토축제를 조성하여 갔던 것이다. 따라서 향토축제는 일제가 피지배국가에게 취한 문화말살정책의 성과물이었다.

일제 관학자들은 우리나라에서 현지조사한 민속자료들을 수집하여 분석한 결과, 일제는 우리의 전통제전을 피정복국가被征服國家의 전근대적인 미개한 문화로 규정하고 개화기 이후 근대화 과정에서 반드시 청

산되어야 할 대상으로 지목하였다. 전통제전으로서 전승력이 강한 마을굿은 낙후하고 혹세무민하는 '미신迷信'이라고 선전하면서 하루 빨리 청산하지 않으면 근대화의 걸림돌이 된다고 강요하기에 이른다. 일제는 우리의 마을굿과 흡사한 일본의 마쓰리의 원리와 사상적 원동력에 대해서 잘 알고 있었기 때문에 전통제전을 강력 억제의 표적으로 삼았던 것이다.

마을굿은 마을을 지켜주는 수호신에 대한 마을주민들의 집단적 공동제사이다. 거의 마을단위로 마을수호신에 대한 제사는 마을주민들의 정신적 연대의식과 공동체의식을 확보하는 기제로 활용되어 왔던 것이다. 특히 변혁성變革性이 강한 민중들의 전통제전은 정신문화精神文化의 표상으로 항일운동의 원동력으로 작용할 수 있는 폭발성을 안고 있었다. 이에 대응하여 일제는 어떠한 방법과 수단을 가리지 않고 이러한 전통제전을 해체시켜야 할 필요성을 절감하고 있었던 것이다.

일인들이 해체의 대상으로 삼았던 전통제전은 마을단위의 제사인 동제洞祭, 촌제村祭인 당산제堂山祭, 산신제山神祭, 풍어제豊漁祭, 별신제別神祭 등이다. 이러한 전통제전은 세시적, 관습적으로 행해온 절기의례節期儀禮여서 축적된 민족의식의 응집력이 행동으로 옮겨질 경우 곧바로 항일운동으로 전환되기 때문에 근절대책이 필요하였던 것이다. 근절방안으로 식민정책상 강제로 탄압하기보다는 우회적인 방법을 선택하여 우리 스스로 전통제전을 중단하게 하는 방법을 취한 것이다. 근대화를 지향하려면 원시적이고 미개하고 저급한 마을굿을 청산하지 않으면 안된다는 논리를 펴면서 전통제전을 미신화하고 무당의 무속굿과 동일한 대상으로 취급하여 탄압한 것이다. 일제시대 혹세무민하는 무속행위는 철저한 탄압의 대상이었다. 무속들이 관여하는 별신굿이나 성황제 등이 금단의 대상이 되면서 자연스레 동제와 마을굿 등 민속도 무속에 포함되어 제재制裁를 받게 된 것이다.

(1) 향토축제의 기원은 일제시대이다.

이와 같이 일제는 귀에 걸면 귀걸이 코에 걸면 코걸이식으로 적극적인 통제감시와 회유로 전통제전을 중단시키는데 골몰하였다. 일제의 집요한 민족문화 말살정책과 민족의식 해체전략에 약효가 발효하기 시작하였다. 국민들 사이에 전통제전과 마을신앙 등은 모두 '타파해야할 낡은 관습' 또는 '저급한 미신'으로 각인되면서 스스로 전통문화를 등한시하게 되었다. 미신타파 운동은 일제시대에 한정된 게 아니라 해방이후 새마을운동 당시 그 망령이 되살아나 민속문화를 말살시켰다. 지금도 마을 현지 조사를 실시하면서 농민들에게 마을에서 당산제가 언제 중단되었느냐고 물으면 단호하게 일제시대와 새마을운동 당시라고 말해준다.

그 배경에는 일제통치와 독재정치의 공통점이 있다. 일제日帝와 독재獨裁는 민중의 기를 꺾어야 통치가 가능했기 때문이다. 일제와 박정희 정권은 민족근대화와 경제발전의 명분을 내세워 전통문화를 미신타파의 대상으로 설정하고 청산작업을 추진하였던 것이다. 한마디로 축제권祝祭權을 민중으로부터 빼앗아 오자는 게 본래 목적이었다. 민중의식의 보루인 전통제전을 방치하면 항일운동과 반독재운동의 요인으로 작용하기 때문에 아예 민중의 원동력을 발본색원하게 하겠다는 게 목적이었다. 따라서 전통제전을 말살하면서 그 대안으로 정치적 통제가 가능하고 민중들의 세시풍속과 무관한 향토축제들이 전국적으로 조장되어 간 것이다.

새마을운동 당시 내무부에서 지시한 「산림자원내 불법건물 철거」라는 명분을 내세워 산신당, 불상, 장승, 솟대 등 민간신앙의 대상 등을 철거시켜 일제 탄압에 버텨낸 문화유산을 다시 한번 죽이는 결과를 가져왔다. 오늘날 우리의 문화유산이 신음하는 것도 일제시대와 새마을운동 당시까지 전통문화를 미신시하면서 우리 스스로 파괴해 온 결과이다. 새마을운동은 물질풍요의 근대화를 추진한다는 명분 아래 정신문화의 근대화를 폐기시키는 식민통치의 이중전략을 그대로 답습하였다. 그 결과 농촌의 문화공

동화文化空洞化 현상은 이농離農현상과 황폐화 현상을 가속화시키는 요인
이었다. 넋나간 새마을운동은 결과적으로 오늘날 헌마을운동이 되고 말았
다. 3공화국에서 새마을운동으로 민속문화를 쑥밭으로 만들고서 전통문화
의 재창조라는 명분은 1958년부터 개최하기 시작한 전국민속예술경연대회
全國民俗藝術競演大會밖에 내세울 게 없었다. 그러한 배경을 갖고 있는 전
국민속예술경연대회는 민속진흥이 아니라 민속말살의 결과를 가져왔다.

　우리의 전통제전을 근절시키는 대응책으로 정신문화와 무관한 축제들
을 각 중·소도시에서 거행토록 조장한 것은 일제말부터 제5공화국까지
지속되었다. 전국민속예술경연대회와 제5공화국의 「국풍81」이 그러한 사
실을 단적으로 입증해준다. 일본제국정부나 군사독재정부에서는 정치적
목적에서 전통제전과 문화유산의 파괴를 주도하면서 한편으로 '유사한 전
통제전'을 조장하였으니 「향토축제鄕土祝祭」가 바로 그것이다.

　우리나라의 향토축제의 연원은 많이 올라가야 일제시대이며 그렇지
않으면 새마을운동이 한창이던 1970년대 전후에 생성된 게 대부분이다.
예를 들어 전라북도에서 가장 대표적인 향토축제를 든다면 남원 춘향제
와 전주의 풍남제이다. 춘향제는 올해로 69회 행사를 치렀으며 풍남제는
36회 행사를 맞았다. 말하자면 춘향제는 1929년부터, 풍남제는 1963년
부터 시작되었다는 이야기이다. 1920년대는 일제가 극렬하게 식민통치의
기승을 부릴 때이며 1960년대는 군사정권이 독재정치의 기세를 올릴 때
이다. 축제 횟수가 오래된 것을 자랑스럽게 여길 게 아니라 오히려 부끄
럽게 생각해야 한다.

　우리나라 향토축제의 기원이 일제시대 식민통치 차원에서 행해진 만
큼 왜식축제倭式祝祭, 식민지축제라 하여도 틀림이 없다. 그래서 향토축제
를 들여다보면 일제가 식민통치의 수단으로 추진하였던 관 주도의 축제
이다 보니 주체도 없고 내용도 없는 성격도 불분명한 어정쩡한 향토축제
로 전개되어 갈 수밖에 없다. 축제 프로그램도 지역적 특성도 없이 전국

적으로 대동소이할 수밖에 없다. 전통제전을 억압하고 식민지축제를 지향하다보니 주민들의 동의를 얻지 못하여 주민참여가 미흡하고 세시의례의 관행과 관계없이 행사를 개최하다 보니 내용에 알맹이도 없고 지역대표적 명분을 찾다보니 행사규모가 대형화되고 행사내용도 잡화점식으로 이것 저것 나열하는 방식을 취할 수밖에 없는 실정이다.

향토축제는 대부분 중소도시에서 거행되고 있다. 그렇다고 도시축제는 아니다. 전통제전의 정서와 무관한 도시에서 거행되는 향토축제는 주민동원이 어려워 각 기업체나 사회단체의 참여를 적극 요청하고 강제적으로 중·고등학교 학생들과 주민들을 동원하는 관행이 해마다 되풀이되고 있다. 현재 중소도시에서 생활하는 주민과 학생들이 체험하는 문화와 정서가 향토축제와는 전혀 동떨어진 소위 신문화, 첨단문화인데 향토축제는 전통적 가장민속假裝民俗으로 치장하고 있으니 괴리감만 늘어갈 뿐이다. 한마디로 향토축제는 문화복지나 문화재생산에 전혀 도움이 안된다는 것이다. 더구나 전통제전의 주체였던 농민들이 이질적인 향토축제에 적응하기란 어설픈 일일 것이다.

사회발전의 명분상 축제의 근대화를 지향한다는 도시형 축제를 조장하지만 자발적이지 못하고 관제적이다보니 외화내빈外華內貧의 향토축제가 될 수밖에 없었다. 또한 향토축제의 명분을 찾다보니 전통제전을 가장한 민속축제 방식을 빌어 전개하였던 게 향토축제의 시발이었다. 향토축제는 그 근본이 잘못된 상태에서 출발했기 때문에 전통제전도 아니요 민속축제도 아니요 도시축제도 아닌 채로 어정쩡하게 거행되고 있다.

(2) 향토축제는 민속축제가 아니다.

향토축제는 전통제전을 가장하면서 다양한 민속관련 놀이들이 총동원된다. 농악, 줄다리기, 연날리기, 제기차기, 줄넘기, 전통혼례, 널뛰기, 기놀이 등 이미 고사되어버린 박제화된 행사들을 총동원시켜 재현행사라는

명분을 내세운다. 민속놀이는 세시와 절기에 따라 의례적으로 행해진 만큼 때에 맞추어 연희되어야 의미가 있는 것이지 스포츠게임처럼 때와 장소를 가리지 않고 거행하는 게 아니다. 민속이란 민간계층에서 전승된 관습적인 풍속을 말한다. 그러나 향토축제는 민간주도의 관습화된 세시의례가 아니다. 정작 세시의례의 관습은 소홀히 하면서 향토축제 기간에 연행이 이뤄진다면 그것은 민속을 더욱 말살시키는 행위로밖에 볼 수 없다.

전국민속예술경연대회가 민속의 전승에 기여한 바가 크다고 주장하는 사람들도 있겠지만 천만의 말씀이다. 전국민속예술경연대회가 거행되어온 기간만큼 오히려 민속이 고갈되어 갔다는 사실은 어떻게 답변할 것인가. 민속의 현장을 찾아가 보면 민속이 없다. 있다 하여도 고사 직전에 처해 있다. 향토축제기간에 그 지역에서 전승되어온 민속놀이나 민요 등을 동원하여 연행을 벌이지만 정작 놀이전승 지역에서는 세시에 따른 연행은 이뤄지지 않고 있는 실정이다. 민속이 없는 탈민속시대에 민속을 가장한 향토축제는 결코 민속축제가 될 수 없는 것이다.

해방이후에도 전통제전은 무관심한 채 방치하고 식민지적 향토축제는 기를 쓰면서 계승 발전시켜 온 것에 우리 모두 자성해야 한다.

일본 제국주의가 이 땅에서 물러간 지 50여년도 넘었다. 그런데 지역 축제만큼은 아직도 일제 식민지시대란 말인가. 이제라도 늦지 않았다. 향토축제는 청산 절차를 밟아 중단하고 우리 민족의 자생적인 전통제전에 생명력을 불어넣고 복원하는데 앞장서야 한다. 요즘 대학축제도 살펴보면, 식민지 축제의 폐해가 대학문화까지도 고갈시켜 가고 있다는 생각을 떨쳐버릴 수가 없다. 축제의 오염과 공해로 인하여 대학문화가 황폐화되어가고 있다는 사실은 청년문화의 창달을 위해서도 안타까운 일이다. 혹시 향토축제를 전통제전으로 착각하는 사람이 있거나 자라나는 세대들이 식민지적 향토축제를 민족의 전통제전으로 인식할까봐 두렵다. 이 글을 쓰게 된 것도 일본문화의 폐해가 위험수위에 이르고 있는 현실에서 향토

축제를 바로잡고 올바른 제전문화를 지향하려는 이유에서다.

향토축제의 특징을 일별해 보면 다음과 같이 정리될 수 있다.

첫째, 향토축제의 주체는 관청과 관변단체인 △△제전위원회이다.

요즘에 관 주도라는 질책을 피하기 위하여 민간단체라는 제전위원회를 내세워 향토축제를 치르고 있다. 제전위원회는 관청의 자금지원을 받는 반관적半官的인 민간단체라 할 수 있다. 향토축제는 제전위원회에서 몇 사람이 기획하거나 이벤트회사에 위탁하는 게 일반적이다. 그러다 보니 축제의 본질도 무시한 채 축제프로그램이 기획되고 주민들의 정서나 문화와 관계없이 일방적으로 개최되어 온 게 현실이다. 축제란 그 지역의 주민들이 관습적으로 계승해온 전통문화예술을 외부사람들에게 선보여야 함에도 불구하고, 향토축제는 서울지역의 이벤트회사 사람들이 기획한 것을 지역주민들에게 보여주려는 의도가 강하다. 그것은 축제가 아니라 show공연이나 마찬가지이다.

둘째, 향토축제의 명분이 없다. 향토축제가 전통제전을 단절시키고 그 대안으로 조장된 지역축제라는 점에서 명분이 약하다.

전통제전의 근대화를 추구하여야 하는데 전통제전은 고갈시키고 성격도 애매모호하고 프로그램도 정체성이 없는 방식으로 전개되다보니 행사의 비능률성만 높아만 가는 것이다. 혹자는 향토축제가 근대화를 지향하는 도시형 축제라고 강변할지 모르지만 일제가 식민통치 차원에서 추진하였던 향토축제라는 점에서 식민지적 근대화植民地的 近代化를 추구하는 행사라 할 수 있다. 우리나라의 모든 향토축제들이 대체로 5월과 10월에 집중적으로 개최되고 있다. 전통적으로 5월에는 단오풍속端午風俗과 풍년기원제의가 행해지고 10월에는 추석풍속과 추수감사제의가 거행되어 왔다. 향토축제가 외양적으로는 전통적 절기의례로 행해지는 듯하나 그 속을 들여다보면 내용이 전혀 다르다는 점이다. 겉과 속이 다르다는 것은 전통을 가장한 '거짓축제'라는 것으로 해석할 수밖에 없다.

셋째, 향토축제는 전시성 행사이지 축제는 아니다.

요즘 축제가 너무 남발되고 있다. 크고 작은 이벤트성 행사에는 으레 축제를 붙여주다 보니 축제가 천박해졌다. 축제의 본질은 주민들이 자생적으로 춤과 노래를 즐기며 흥에 겨워 노는 것을 말하는데 애매모호한 성격의 행사들로 축제가 꾸며지다 보니 빈축을 살수밖에 없다. 요즘 향토축제에서 공식종목으로 개최되는 행사 가운데 가장행렬假裝行列, 사생대회寫生大會, 백일장대회白日場大會, 경창대회競唱大會, 경연대회競演大會는 행사이지 축제로 보기는 어렵다. 살아있는 굿판이 아니라 굳어있고 형식을 갖추고 심사를 받고 시상을 하는 행사는 축제로 분류하기 어렵다.

이러한 향토축제의 단골 메뉴는 향토축제가 식민지 축제라는 사실을 단적으로 입증하고 있다. 지금도 이러한 식민지축제가 겉으로는 민속축제의 형식을 갖추고 민속놀이나 생활도구를 통한 재현행사를 전개하고 있으나 전통제전과는 근본적으로는 매우 다르다. 향토축제는 하루 빨리 제거되어야 할 독버섯에 불과하다. 그럼에도 불구하고 향토축제성 행사들이 해가 갈수록 더 번창하고 있으니 한심한 일이다. 분명한 것은 향토축제가 흥성할수록 전통제전은 고갈되어 간다는 사실이다. 우리는 이제 식민지적 축제를 선택할 것인가 전통제전을 선택할 것인가를 분명히 해야 할 시기에 와 있다.

2) 전통제전은 민족의 문화유산이다.

(1) 전통제전의 원형

우리나라는 자연지형이 동고서저東高西低인 관계로 산간과 평야가 고루 갖추어져 있다. 그리고 자연환경에 따른 생업활동을 해왔다. 전라북도가 위치한 한반도 서남부지역은 예부터 쌀농사를 본업으로 해왔다. 그리하여 일찍부터 농경의 풍농기원과 관련된 농경의례가 발달하였으며 『삼

국지』와 『삼국사기』 등에 기록된 고대 제천의식과 사시제의四時祭儀, 춘추제의春秋祭儀, 월력제의月曆祭儀 등을 통해서 그러한 사실들이 확인되고 있다. 전북지방은 삼한시대 마한의 발상지였다.

『삼국지』위지동이전 한전의 농경의례 사료를 통해 전북지방 전통제전의 원형을 살펴보고자 한다.

①常以五月下種訖 祭鬼神 群聚歌舞 飮酒晝夜無休 ②其舞數十人 俱起相隨 踏地低昂 手足相應 節奏有似鐸舞 ③十月農功畢 亦復如之

위의 사료는 마한시대 전라북도 지방에 살았던 사람들이 어떠한 제전을 거행하였는지를 보여주는 내용이다.

먼저 ①의 내용이다. 매년 5월 씨앗을 뿌린 후에 귀신에게 제사를 지내는데, 군중들이 운집하여 가무歌舞를 즐기고 먹고 마시며 놀기를 밤낮을 가리지 않고 하였다는 내용이다. 여기에서 제사의 대상인 귀신鬼神은 두 유형으로 구분될 수 있는데, 하나는 자연농경신이거나 조상신祖上神일 가능성이 크다. 5월에 씨앗을 뿌리고 제의를 거행한다는 사실은 오늘날과 같은 쌀농사의 경작활동을 해왔음을 알 수 있으며 귀신에게 지내는 제사는 풍년을 기원하는 풍농기원 제사임을 알 수 있다.

②의 내용은 수많은 군중이 운집한 제전에서 사람들이 집단적으로 춤을 추는 춤사위를 묘사한 내용이다. 수십명이 다함께 일어서서 서로 따르는데 땅을 밟으면서 몸체를 일으켰다가 엎드리면서 손과 발이 서로 맞닿는 자세를 취하는 춤을 추는 것이다. 오늘날 농촌의 두레풍장과 너무 흡사한 광경이다. 이때에 반주되는 음악이 마치 탁무鐸舞와 유사하다는 것이다. 이 춤은 군무群舞인데, 사람들이 열을 지어 앞사람을 따라가면서 춤을 추는 모습이다. 양손이 양발과 교차로 맞대응하는 방식으로 춤을 추는 방식이라 할 수 있다.

이러한 춤사위는 근래까지도 농부들이 논으로 들일을 나갈 때에 풍물에 맞추어 농요를 부르는 광경을 묘사한 게 아닌가 한다. 이 춤이 남녀 공용이 아니라 남성 주도의 춤사위라면 오늘날 백중날 두레풍장굿과 거의 동일한 굿판을 묘사한 것으로 해석된다. 그렇다면 탁무와 유사하다는 악대는 농악대라 할 수 있다. 탁무는 중국의 군무로서 목탁과 같은 타악기를 치며 추는 춤을 말한다. 탁무와 유사하다는 반주악대는 타악기로 이뤄진 우리나라의 농악대 외에 달리 설명할 길이 없다. 장구, 징, 소고, 꽹과리, 북 등 농악기가 모두 타악기란 점에서 그러하며 농촌에서 농민들이 즐겨 사용할 수 있었던 악기는 농악기 말고 달리 내세울 만한 게 없다.

③의 내용은 ②와 같은 군무제전群舞祭典을 10월 농사일을 모두 마치고 다시 그와 같이 연행하였다는 내용이다. 5월이 풍농기원제전豊農祈願祭典이었다면 10월 추수 후에는 풍년에 감사하는 추수감사제전이라 할 수 있다. 이러한 봄, 가을의 농경의례는 도작문화권稻作文化圈에서 행해진 전통제전이라 할 수 있다. 이러한 관행은 비단 삼한시대의 관습이 아니라 오늘날 단오와 추석을 중히 여기는 우리 민족의 정신적 문화유산이라 할 수 있다.

특히 오늘날 전북지방의 대표적인 문화유산 가운데 농악을 빼놓을 수 없다. 전북지방의 좌도농악과 우도농악은 전국적으로 유명한 전통음악이다. 한마디로 전라북도는 농악의 본고장이라 할 수 있다. 왜냐하면 넓은 평야지방에서 들일을 많이 하기 위해서는 집단노동력이 필요하였으며 두레와 같은 협동조직으로 효율적인 농사짓기를 해왔다. 두레가 김매기 작업하러 논으로 나갈 때면 풍물이 두레패에 앞장서서 길꼬나비를 하거나 반주로서 흥을 돋우어 덩실덩실 춤추는 것은 일과 여흥이 조화를 이룬 일상적 관행이었다. 농촌의 두레꾼들은 논일을 하면서도 춤도 추지만 마을 모정이나 괴목나무 아래에서 술멕이할 때에도 농악대의 반주에 따라

춤추고 노는 일이 여름 일과 중 하나였다. 농청農廳이라 불리는 모정茅亭이 전라도지방에만 분포하고 있다는 사실과 마한시대의 농경제전의 군무와 탁무 기록은 두레패가 농사일을 앞두거나 마치고서 집단연희하는 전통제전의 광경은 상통하는 바가 있다. 이러한 농경제전의 전통은 전북이 농경문화의 발상지임을 말해주는 증거이기도 하다.

두레의 형성연대가 조선후기이고 『삼국지』의 제전기록과 시대적인 차이가 나기 때문에 두레집단의 춤사위로 보는 데에 문제가 없지 않으나, 이미 삼한시대부터 존재해 온 농경생산 활동을 주도하는 협동적 사회조직이 있어 온 것으로 보아야 한다. 오늘날 풍물농악대와 같은 양식은 아닐지라도 나무와 가죽으로 만들어진 북이 마한시대에 존재하였음을 『삼국지』위지동이전 한전의 "입대목현령고立大木懸鈴鼓"라는 내용에서 확인되고 있기 때문이다. 두레굿에서 두레집단이 용신기龍神旗를 앞세우고 풍물을 치는 광경은 위의 사료 가운데 "제귀신祭鬼神" 하는 광경과 크게 다를 바가 없다고 생각된다. 그렇다면 제귀신의 대상은 용신일 가능성이 크다. 용신은 수신이며 비를 내려주는 농업신農業神이기도 하다. 용은 이미 고대사회에서부터 물의 신으로 섬겨온 영물이다.

전라북도 사람들은 예부터 용을 농업신으로 섬겨왔으며 봄, 가을로 제사지내기를 관행처럼 해왔다. 전라북도는 천수답이 대부분이기 때문에 비가 오지 않으면 농사짓기가 어렵다. 다른 지역보다 전라북도에서 용신기세배놀이가 성행해 온 것도 그 때문이다. 정월 보름날 또는 8월 추석에 연행되어 온 기세배놀이는 기절놀이, 기싸움놀이, 기접놀이 등으로 불리는 기旗놀이인데, 정월의 농기세배, 용신기세배 연희는 용신숭배龍神崇拜의 의례적 유형이다. 기놀이를 하는 깃대의 기폭에는 반드시 용의 그림들이 그려져 있다. 용의 기폭을 공중에 펄럭이며 위용을 과시하는 기놀이는 용신을 숭배하는 전통적 관행에서 나오는 놀이이며 춤사위였던 것이라 할 수 있다.

(2) 전통제전은 일제시대에 중단되었다.

전북지방에서는 비단 용신 기세배놀이만 전승되어온 게 아니라 각 마을의 두레집단들은 용신 줄다리기를 병행하여 왔다. 그만큼 이 지역 농민들에게 용의 섬김은 지극할 수밖에 없다. 김제 벽골제의 쌍룡설화雙龍說話가 역사적 배경을 통일신라로 설정하고 있지만 벽골제의 축조가 330년에 이뤄진 점을 미루어 볼 때에 이미 마한시대부터 용신숭배와 그 의례기 발달해 왔을 것으로 추정된다. 용신숭배의 전통은 오늘날 용신기세배희와 용줄다리기龍索戱로 이어져 전라북도가 용신앙의 본향이란 점을 말해준다.

이러한 전통제전은 일제시대 일본이 피지배국가 문화말살정책을 집요하게 추진하면서 단절되거나 겨우 명맥만 유지되고 있다. 김제金堤 입석立石줄다리기도 일제시대에 강압적으로 중단시키려 하였으나 끝내 이루지 못하고 오늘날까지 김제의 대표적인 민속놀이로 전승되고 있다. 이러한 전통적인 농경제전의 보존상태는 전라북도 지방에서는 양호한 편이다. 그러나 정부의 잘못된 문화정책이나 지방자치단체의 관리소홀로 점차 소멸되어 가고 있다. 전통제전을 전담하였던 세대들은 고령화되어 있고 젊은 세대들에게 전승이 이뤄지지 않아 10여년 이내에 민속문화가 송두리째 단절될 위기에 처해 있다. 전북지방의 전통제전의 원형보존을 위한 범도민적인 대책이 필요하다.

전통문화는 민족의 생존능력을 가늠하는 척도이다. 일제시대 신채호 선생은 친일적인 개화영향으로 정신문화를 침해하는 물질만능의 서구문화 범람의 폐해를 지적하였다. 이러한 그의 우려는 오늘날 현실로 나타나고 있다. 우리의 전통문화를 소홀히 한 채 서구문화만을 좇다보니 국적불명의 대중문화가 판치고 있는 현실에서 민족전통의 정신문화가 송두리째 무너지는 소리가 들리는 듯하다. 일부에서는 우리문화의 현대화와 재생산을 창출하고자 노력하고 있으나 대중문화의 흐름은 그 정체성을 잃어 가는 듯하고 그 증상은 심각한 상황에 이르고 있다. 오늘날 전통문

화의 중병현상은 일제시대 일본의 강압적인 민족의식 해체작업과 문화말
살정책에 적극적으로 대응하지 못한 결과이며, 그들의 회유책으로 인하여
우리 스스로 전통문화를 얕보고 천대하며 기피해 왔음을 솔직하게 시인
해야 한다.

　문화유산의 올바른 계승은 전통문화를 '미신의 대상' '청산해야 할 낡
은 관습'이라는 전근대적인 사고방식에서 하루 빨리 벗어남으로써 이루어
질 수 있다. 특히 일본 관학자들이 한국의 민속자료를 수집, 연구하면서
민간신앙으로 해석하는 방법을 취하여 문화유산을 미신시하게 만들었다.
그 가운데 대표적인 금단의 대상이 전통제전이었다. 전통제전은 민족의식
을 더 견고하게 강화시켜 항일운동의 원동력으로 작용할 수 있기 때문에
가장 우선적인 경계 대상이었다. 일제의 회유책이 주효하여 우리는 일제
의 통제정책에 충실하면서 우리 스스로 전통제전을 기피, 중단하였으며
미신의 대상으로 청산하는데 앞장 서 왔다. 그러나 이제 전통제전은 근
대화과정에서 청산해야 할 낡은 관습이 아니라 앞으로 끌어안고 가야할
민족의 문화유산인 것이다.

　그러나 아직도 민족의 문화유산인 전통제전이 식민지적인 향토축제에
밀려나 고사枯死 위기에 처했으니 실로 개탄하지 않을 수 없다.

(3) 전통제전의 유형

　전통제전은 국가가 주도하고 지방관리들이 집전하던 국제관사國祭官祀
와 마을주민이 자치적·자생적으로 거행하여 왔던 집단적 민간의례로 크
게 나눌 수 있다. 전자는 산악제, 성황제, 여제, 사직제, 관왕묘제, 팔
관·연등회, 별신제, 단군제사 등을 가리키는 것으로 정적인 유교식 제사
와 불교의례로 거행되는 게 대부분이며 별신제는 관 주도로 행해지는 무
속의례 등이다. 후자는 당산제, 이사제, 천룡제, 미륵제, 해신당제, 골맥이
당제, 산제, 장승제, 탑제, 거릿제, 팥죽제, 고목제 등을 가리키는 것으로
동적인 마을굿 형태가 대부분이다. 또한 국제관사는 삼국시대, 통일신라

시대, 고려시대, 조선시대에 걸쳐 행해져온 역사적 전통성을 갖고 있으며 주로 호국과 국태민안이 목적이다. 관 주도의 국가적 전통제전도 민중위무가 주목적이었는데, 오늘날 향토축제는 누구를 위한 축제인지 도무지 알 수 가 없다.

그러나 국제관사로 행해져 온 전통제전은 역사적 시대변천에 따라 변이되 갔으며 그 과정에서 서민계층으로 전이되어 존속되어 간 경우도 있다. 통일신라시대의 산악숭배는 민간계층에 산신신앙을 유포시켰고, 성황제는 고려시대에 성행하였으며, 조선시대 음사陰祀의 금단정책禁斷政策으로 민간계층에 전이되어 민간주도의 성황제가 유포되어 갔다. 여제와 사직제는 조선시대에 군, 현 단위로 제도화된 질병퇴치 제사와 풍농기원 및 감사제사였다. 그리하여 여단과 사직단社稷壇은 각 고을에 반드시 의무적으로 설치하게 하였었다. 이와 같이 그 시대의 역사와 사상의 추이를 반영해 온 게 전통제전이었다. 국가 차원의 전통제전은 사직제, 관왕묘제, 성황제 정도가 민간단체에서 명맥을 유지하고 있을 뿐 국가 차원에서 관청이 주도하는 국제관사는 일제시대 이래 단절되었다.

반면 집단적 민간의례는 마을 생성과 더불어 마을에 수호신을 두고 마을의 풍요와 안녕을 기원하는 게 목적이다. 마을수호신은 자연환경의 여건에 따라 다르게 설정되는 경우가 많다. 산간지방에서는 산신제, 골맥이당제가 많으며, 평야지대에는 당산제와 천룡제가 많고 해안, 도서지방에는 풍어제와 용왕제 등이 다양하게 봉행되어 왔다. 이러한 동제, 촌제는 마을주민들의 생활과 직결되는 생업에 관련된 게 대부분이어서 마을주민들은 세시적인 연중행사로서 집단적인 관습행위로 거행하여 왔다.

마을에 재앙이 닥치는 것을 공동으로 방지하고 마을의 안녕과 풍요를 공동으로 기원하는 공동체적인 방식이 마을단위의 전통제전이다. 그러하다 보니 전통제전은 공동체적인 연대의식을 강화시키는 한편 마을을 하나의 공동체적인 사회조직으로 결속시키는 수단이었던 것이다. 마을제

전은 조선후기 민중의식의 성장과 두레조직의 활성화로 인하여 마을단위로 대부분 거행되었으나 일제시대 일본의 집요한 훼절정책으로 억압, 중지하는 상황이 전개되었다. 그러나 마을주민들의 마을수호신에 대한 제사의 집념과 신관념神觀念에 따라 아직도 마을단위로 그 명맥은 유지되고 있는 형편이다.

(4) 삶을 풍요롭게 하는 마을제전

일제시대 일인日人들이 주장한 것처럼 마을제전이 구습이고 낙후된 것인가. 결코 아니다. 마을제전은 삶의 방식이었고 생활복지의 수단이었다.

마을제전은 농촌에서 전승된 주민 자치적인 마을공동제사를 가리킨다. 마을제전은 크게 세 유형으로 나눌 수 있는데 ① 유교식 비의형儒敎式 秘儀型 ② 굿놀이형 ③ 유교식 비의형＋굿놀이형으로 분류할 수 있다. 유교식 비의형은 남성 주도로 자정을 전후하여 경건하게 제사를 올리는 형식이며, 굿놀이형은 마을주민들이 유교식 제의 없이 당산굿 또는 줄다리기만으로 제의를 거행하는 방식이다. 유교식 비의형과 굿놀이 복합형은 자정 전후에 유교식으로 제의를 거행하고 마을주민들이 대동단결하여 줄다리기를 거행하는 방식을 말한다. 일반적으로 산간지방의 산신제나 골맥이 당제 등은 유교식 제의가 많은 편이며 굿놀이형은 평야가 많은 지역에서 행해지는 게 일반적이다. 평야지방에서도 마을에 따라서는 유교식 제의만을 거행하는 사례도 있지만 줄다리기를 거행하는 마을에서는 유교식 비의형과 굿놀이 형식의 마을제전을 행하는 경우가 많다. 또한 줄다리기만으로 제의를 거행하는 마을도 있다.

제의의 유형에 따라 마을제전의 주체는 ① 남성 주도형 ② 여성 주도형 ③ 남녀 공동 주도형으로 구분할 수 있다. 남성 주도형은 여성을 배제한 남성 중심의 유교식 제의가 대부분이고, 여성 주도형은 무당이 참여하여 거행하는 굿거리 형태나 부녀자들이 주도하는 비손형의 용왕제와 팥죽제 등을 말한다. 남녀 공동 주도형은 남녀노소 가릴것없이 마을주민

모두가 제사에 참여하는 방식으로 유교식 비의형보다는 굿놀이 형태로 진행되는 게 더 의미가 크다. 여기에서는 전라북도 우도지방에서 보편적으로 행하여지고 있는 남녀공동 주도의 유교식 비의형＋굿놀이 복합형 전통제전을 분석하여 그 본질을 탐색해보고자 한다. 마을제전은 경건하고 폐쇄적인 유교식 제의와 자유분방하고 개방적인 굿놀이식으로 진행된다. 호남지방의 대표적인 마을제전은 천룡당산제天龍堂山祭라 할 수 있다. 천룡당산제는 마을의 수호신을 천룡으로 설정하고 마을주민 전체가 참여하는 유교식 비의형＋굿놀이형이라 할 수 있다.

천룡당산제의 성격과 특징을 몇 가지로 정리하면 다음과 같다.

첫째, 마을제전은 제의와 놀이가 일원화되어 있는 게 특징이다.

천룡당산제는 줄다리기가 제의의 중심이다. 마을주민들이 용줄을 제작하여 줄다리기를 행하는 것 자체가 제의이자 놀이인 것이다. 제의를 놀이방식으로 취하고 놀이로서 제의를 거행하는 방식을 말한다. 말하자면 세레머니를 페스티벌화하는 전형典型을 발견할 수 있는 게 줄다리기이다. 마을제전의 줄다리기는 학교운동장에서 줄을 당기는 것과는 전혀 다르다. 줄다리기가 단순한 스포츠가 아니라 의례라는 점이다. 주민들은 볏짚으로 용형상의 줄을 만들고 1년 농사의 풍년을 기원하면서 용신에게 향응을 베푸는 오신행위娛神行爲를 관습적으로 해 온 것이다. 그 과정에서 인간과 용신이 교감하는 신인일체적神人一體的 체험을 통해서 신명이 지피게 된다. 이러한 줄다리기 의례를 통해서 인간은 정성껏 기원을 올리고 용신은 인간에게 풍년을 기약하는 은혜를 베풀게 되는 것이다.

둘째, 마을제전은 대동사상大同思想의 원동력이다.

마을 구성원은 동격, 동질, 동등한 신분을 가진 자들이다. 향촌민들은 근본적으로 농경의 공동체적인 삶을 살아오면서 대동계大同契와 대동사상을 실천해 온 사람들이다. 농촌의 영농방식이 기계화되기 이전에는 두레나 품앗이를 통해서 해결하지 않으면 안되었다. 적은 인력으로 많은 농

사일을 하려면 주민조직화와 공동작업이 필요했을 것이다. 그래서 향촌에서의 관행은 상부상조하는 전통이 강할 수밖에 없다. 농사일을 시작하기 전 정월 대보름날에 마을주민들은 천룡당산제를 통해서 크게 하나로 다시 결속하는 의례, 즉 대동굿을 통해서 사상적 일체감을 조성하였던 것이다. 이러한 의례를 마친 후에 비로소 농사일을 시작하였다. 이러한 대동제(굿)는 집단적 민주주의를 실현하는 기회이며, 이러한 의례를 통해서 민중의식을 성장시켜 간 것이다.

셋째, 마을제전은 마을주민의 집단적인 엑스타시ecstasy를 유발한다.

집단적 엑스타시는 신명이 지피는 판굿이라 할 수 있다. 이러한 마을굿은 마을주민간의 사회적 통합을 이루는 동시에 남녀간에 해방감을 성취시킨다. 모든 인간은 신神 앞에서 평등하다. 또한 신 앞에서 남녀의 차별은 없다. 일상적으로는 신분상 제약을 받았거나 여성의 행동에 제한이 있었다 할지라도 제전을 거행하는 날에는 이러한 속박은 제거된다. 특히 마을제전은 '여성해방의 날'이다. 줄다리기는 여성이 이겨야 풍년이 든다 하여 암줄을 든 여성들이 반드시 이기는 게 관행이었다. 집안에 갇혀 있어 행동에 제약이 많던 부녀자들은 여성이 이겨야 마을의 풍요가 이뤄진다는 명분을 내세워 줄다리기를 하면서 회초리로 숫줄을 든 남자들을 때리기도 하고 이긴 다음에는 풍물을 남자로부터 뺏어들고 승전勝戰을 자축하고 신명에 젖어들고 해방감에 도취된다. 줄다리기는 용신에 대한 인간의 향연이나 다름없다. 남녀간의 용줄싸움은 엑스타시를 체험하는 판굿으로 전개되어가고 입석이나 당산나무에 줄감는 것으로 끝을 맺는다. 용이 승천昇天한 것이다.

넷째, 마을제전은 전형적인 주민자치제의 실현이다.

향토축제를 기획하는 공무원들에게 주민위주의 축제를 벌여야 한다고 강조하면 어찌 농민들에게 맡길 수 있느냐고 무시해버린다. 그러한 걱정은 기우에 불과하다. 향촌민들은 제전을 앞두고 집집마다 돌아다니며 축원굿(마당밟이)을 해주고 전곡錢穀을 받는 걸립을 한다. 전곡의 거출은 기

준없이 성의껏 낸다. 그러나 의무사항은 아니다. 걸립한 돈으로 제전의 비용을 충당하고 남은 돈을 마을공동기금으로 적립한다. 용줄을 만드는 볏짚도 집집마다 2~3다발씩 가지고 와서 공동으로 줄을 제작한다. 제전이 끝나고 나면 주민총회를 열어 1년의 결산보고를 하고 품삯의 기준을 정하며 이장을 선출하는 등 자치적인 규범을 정한다. 마을운영의 주체는 공동체적으로 유지해가기 때문에 주민자치적으로 의사결정을 실행하여 간다. 그래서 십시일반으로 걸립한 저비용으로 고효율의 제전을 거행하는 것이 마을굿이요, 전통적 페스티벌의 양식이다.

다섯째, 마을제전은 생활의 리듬rhythm을 제공한다.

마을제전은 명절의례라 할 수 있다. 농촌에서의 명절은 주기적이다. 오늘날 명절은 설날, 단오, 추석 정도만 남았으니 명절은 말 그대로 희귀한 날로 기념될 수밖에 없다. 그러나 향촌사회는 중일명절重日名節과 보름명절을 지내왔으며 이날은 마을주민들이 함께 즐기고 의례를 거행하는 절기였던 것이다. 중일명절은 1.1 설날, 3.3 삼짇날, 5.5 단오날, 6.6 유두날, 7.7 칠석날, 9.9 중구일이었으며, 보름명절은 보름달이 뜨는 정월 대보름, 8월 대보름에 달맞이 의례를 하였던 것이다. 중일명절은 양수陽數가 겹치는 관계로 남성의 날이었다면, 보름명절은 음기陰氣가 충천하는 날로서 여성의 날이었다. 강강수월래도 여성들의 달맞이 의례였다. 보름날밤 여성들끼리 모여 모방주술적으로 농사의 풍년을 감사하는 달맞이 놀이가 8월 대보름에 행해졌던 것이다.

1년 24절기 의례는 모두 명절이었던 것이다. 명절 의례는 인간이 자연환경의 변화에 적응하는 삶의 방식이었다. 해와 달의 순환에 따른 태음태양력太陰太陽曆 즉 자연력에 따라 농사를 지으며 명절에 맞추어 축제를 즐기는 삶의 리듬이 있어 왔다. 그 리듬에 맞추어 노래하고 춤을 추워온 자연적인 삶의 방식, 이 얼마나 아름다운 지혜이며 생명력이 있는 윤택한 삶이겠는가. 그래서 명절마다 한국인들은 자연을 축원하는 소박한

굿판을 벌였으며 그곳에서의 몸짓과 손짓은 신과 인간이 하나가 되어 표현하는 춤사위였던 것이다.

이러한 소박한 굿판이 전통제전의 원형이요 페스티벌이었다. 조상들은 절기에 맞추어 농사짓고 명절을 따라 음주가무로 신에게 축원하고 자연을 거스르지 않는 삶의 방식을 우리들에게 물려주었다. 이러한 관습은 고대사회로부터 줄곧 이어온 전통이었으며 한국문화의 원형이었다. 우리는 후손들에게 이러한 문화유산을 물려줄 책임이 있다. 이 시대의 문화가 오늘날 우리들만의 문화가 아니기 때문이다.

여섯째, 전통제전은 미래지향성을 갖고 있다.

전통제전은 매년 음력으로 정월 초하루와 보름 사이에 거행된다. 정월 초하루는 가족과 친족의 제례중심이 관행이라면 정월 대보름은 마을 공동체의 제례중심이 관행이다. 음력 섣달 그믐에 제야除夜를 하면서 송구영신送舊迎新하는 시간을 경건하게 맞은 후, 정월 초하루에 조상에게 차례를 지내는 것으로 새해를 열고 대문을 열고 마음을 열고 마을공동체를 지향한다. 정적靜的인 세계에서 동적인 세계로 나아간다. 정월 초하루부터 정월 대보름까지는 대문을 열고 집과 이웃들을 엮어내는 걸립굿 기간이다. 마침내 정월 14일 자정을 기해서 마을주민이 하나가 되어 마을수호신에게 마을제전을 거행한다.

송구영신은 낡은 세상을 거두고 새로운 세상을 실현시키겠다는 염원이며 이 염원을 집단적으로 구현하는 게 정월 대보름굿이다. 매년 송구영신과 정월 대보름굿은 다시 1년을 희망차고 풍요로운 해로 만들겠다는 주민들의 집단적 의지와 결속력을 보여주는 의례이다. 그런 의미에서 마을제전은 마을주민들에게 꿈과 희망을 주는 의례이며 좌절과 절망을 극복하는 정신적 원동력으로 작용한다. 새해 새출발을 전통의례로 취하는 마을제전이야말로 반드시 현대산업사회에 이식시켜 삶을 풍요롭게 하고 정신건강에 이롭게 하는 문화유산으로 가꾸어 나아갈 방향을 제시하고 있다고 하겠다.

일곱째, 마을제전의 주체는 남녀노소이다.

이러한 전통은 수천년 동안 이뤄졌다. 향토축제는 노령화되어 있을 뿐만 아니라 어린이들이 행사에 배제되어 있는 게 현실이다. 마을주민 모두가 마을제전에 참여하듯 미래의 꿈나무인 어린이들이 전통제전에 참여하고 체험케 함으로써 마을제전의 전통을 자연스럽게 계승토록 해야 한다. 줄다리기의 경우, 어린이용 용줄을 만들어 어른들의 줄다리기에 앞서 줄다리기를 체험케 하는 전통이 있어 왔던 것처럼, 자연스럽게 줄다리기를 전승하는 주체로 성장하도록 자생력을 갖게 해주는 전승교육적 배려가 있어야 한다. 그러나 이러한 전통은 일제시대 근대화 교육 과정에서 자취를 감추고 말았다. 오늘날 향토축제에 어린이들이 참여하는 기회는 미술사생대회, 백일장대회, 각종 민속놀이 등 형식적으로 참여하는 게 고작이다. 이러한 행사참여로 축제의 맛은커녕 전통문화를 체험할 수 없을 것이다.

학생들이 전통문화를 담당할 주체라는 점에서도 중요하지만 진정한 축제는 정서교육상 장려되어야 할 행사라고 보여진다. 어린이들에게 전통문화를 체득케하게 하고 전통제전에 참여할 수 있는 기회를 제공해서 마을제전이 단절되지 않고 문화유산으로 계승될 수 있도록 미래의 주체인 어린이들에게 관심을 기울여야 할 것이다. 지금까지 어린이는 사실상 전통문화에서 배제되어 왔고 그 대상은 노인들이었으나 이제 전통제전을 담당하는 주체가 남녀노소라는 점을 깨닫고 어린이들에게 참여할 수 있는 기회의 폭을 넓혀 전통문화가 역동성을 갖게 해야 할 것이다.

문화는 어른들만의 전유물이 아니다. 또한 이 시대 사람들의 소유물도 아니다. 이 시대 사람들은 조상들로부터 물려받은 문화유산을 어떻게 후손에게 넘겨주어야 할지 심각하게 고민하지 않으면 안된다. 문화는 물 흐르듯 흘러야 하는데 물이 고갈상태에 있다. 유형문화재는 건조물은 있는데 문화가 없으며 무형문화재는 문화는 있는데 사람이 없다. 겨우 인

간문화재가 명맥을 이어갈 뿐 살아있는 문화는 거의 고갈 상태에 있다. 문화생산자는 특정인을 제외하고자 무기력화 되어 있다는 뜻이다. 이제 전통문화의 창조적 계승이란 수식어보다 실질적으로 계승체계에 대한 근본적인 문제부터 검토해야 한다. 전통문화를 흥미 위주로 접근하였던 식민지적인 관점이 아니라 역사의식의 승계라는 민족적 관점에서 대중적으로 접근하는 인식과 방법을 하루빨리 모색하지 않으면 문화파괴와 문화 공동화 현상은 가속화되어 갈 수밖에 없다는 사실이다.

3) 전통제전과 향토축제의 차이

내용 \ 유형	전 통 제 전	향 토 축 제	비 고
주 체	주민자치적	관료, 정치인 주도	
진 행	마을, 지역주민(남녀노소)	제전위원회, 이벤트회사	향토축제는 지방토호가 장악가능
생성연대	수백, 수천년의 전통	일제시대 이후 생성	
기 능	지역, 주민 대동단결과 화합	지역주민 소외와 배제	
형 태	향촌사회의 관습적 전통제전	민속을 가장한 도시형축제	향토축제는 도시축제가 아님
효 과	전통재생산성	반민속적, 낭비성, 소비성	전통제전은 지방경제 확충 기여
경제비용	저비용 고효율	고비용 저효율	
성 격	동질적, 대동성, 자연적	이질적, 개체성, 인위적	
방 식	제의+연희의 신명의례	전시성, 일과성 행사	
목 적	풍요, 번식, 다산	목적과 성격 불분명	
본 질	종교주술적 제의성	오락성	
내 용	제전, 제사	잡화점식 프로그램	향토축제는 너무 비대화됨
참여방식	주민자발참여	반강제적 동원 성향	
시 기	주기적, 세시적	반주기적 (5월과 10월)	
전 승 력	집단자생적 전승력이 강함	행정·정치간섭, 전승력 약함	향토축제는 조모개령식 진행 가능
가 치	전통예술성이 높음	대중매체 동원, show형식	
전 망	문화관광 상품성이 높음	전면적 개혁과 구조조정	전통제전의 관광산업 지향

※ 향토축제 가운데 전통제전과 향토축제가 결합된 형태도 있다. 예를 들면 강원도 강릉단오제, 부여 은산별신제, 경남 통영별신제, 전남 진도 영등제 등은 전통제전을 축제화한 것으로 제전중심으로 행사가 진행된다는 점에서 향토축제보다는 전통제전으로 분류해도 무방하다.

4. 전북지역 제전문화의 새로운 방향

1) 전북지역의 전통제전과 향토축제

(1) 전북지역의 전통제전

① 사직제社稷祭

사직제는 사(社；土地神)과 직(稷；穀神)에 대한 제사이다. 중국의 사직 단 설치가 통일신라시대에 전래하여 조선시대에 전국적으로 확산된 국가 적 농경의례였다. 조선시대에는 건국과 더불어 군현단위로 사직단을 설치 하여 국제관사國祭官祀로 제사를 지냈다. 종묘사직宗廟社稷은 국가계승의 상징성을 갖는 것으로 왕조국가에서 중히 여긴 제사였다. 사직제는 왕이 백성의 안위를 위하여 봉행하는 제사나 마찬가지로 지방에서는 지방관이 주재하였다. 사직단 제사는 봄철에는 권농일을 전후로 제사를 지내고 추 수 후에도 봉행한다. 조선시대에는 읍성에 삼단일묘三壇一廟를 두어 문묘 文廟와 사직단社稷壇, 성황단城隍壇, 여단厲壇을 제사의 대상으로 삼았다. 그래서 군현마다 읍성을 중심으로 좌묘우단左廟右壇을 설치하고 지방관리 들이 유교식 제사를 거행하였다.

현재 전라북도에서 조선시대의 삼단제사를 봉행해 오고 있는 곳은 남 원 사직단이 유일하다. 남원 사직제는 문화재적 보존가치가 높다.

② 성황제城隍祭

성황제는 성곽의 수호신에 대한 제사이다. 고려시대 초에 중국의 송 에서 전래된 성황제는 각 지역수호신으로 지방의 토호세력土豪勢力들이 선호하였다. 고려시대에는 종래의 지역수호신이었던 산신을 성황신으로 대신하거나 그 지역에서 숭앙받던 무신武臣, 장군이나 존경받던 문신文 臣을 성황신으로 성황사 또는 성황당에 배향하여 지역수호신으로 삼았 었다. 실존인물을 배향하던 성황신은 대체로 남성황신男城隍神과 여성황

신女城隍神을 배향하는게 일반적 관례였다. 조선시대 유교적 사전정비에 따라 금단의 대상으로 규제되면서 성황신은 다시 고갯마루의 산신으로 전락하여 서낭당으로 불리거나 무당들이 성황사를 지키는 수준으로 퇴행하였다.

1992년 순창 성황대신사적城隍大神事蹟 현판懸板이 발견되었다. 고려시대 말부터 조선시대 말까지 순창의 성황제의 제의절차와 신앙변천사까지 일목요언하게 기록된 현판이다. 이 현판기록은 그 내용이 상세할 뿐만 아니라 사료적 가치가 인정되어 국가지정 중요민속자료(寶物)로 지정되었다. 현재 전라북도에서 소략적으로나마 민간단체 주도로 성황제를 봉안하고 있는 곳은 전주 성황제와 고창 모양성 성황제이다.

③ 산악제山岳祭

산악제는 산신제와 더불어 산에 대한 제사이다. 우리나라는 산수가 좋은 관계로 예부터 산악을 신성시해왔으며 천신이 하강하는 곳을 산악으로 인식하고 산봉우리에는 천신이 내려와 산신이 된다는 산신숭배관념이 싹터 있었다. 산신숭배는 이미 고조선의 단군이 아사달의 산신이었을 정도니까 우리나라 토착신앙의 원형이라 할 수 있다. 통일신라시대에는 전국에 삼산오악三山五岳을 배치하여 산악제山岳祭를 거행하였으며 조선시대에는 전국의 산신을 대·중·소사의 대상으로 분류하여 작위爵位를 내리거나 제사의 대상으로 삼았다. 조선후기에 이르러 산신제는 산간지방의 지역신, 마을수호신으로 전락하였지만 통일신라 말부터 조선전기에 이르기까지 국제관사國祭官祀의 국가수호신이었다. 전라북도에서 남원의 지리산은 통일신라시대 삼산오악 가운데 남악南嶽으로 대사의 대상이었으며, 진안 마이산馬耳山은 서다산西多山으로 소사의 대상이었다.

현재 진안 마이산의 천제단天祭壇에서는 봄에 산신제를 지내고 있다. 마을입지 여건상 주산과 진산鎮山을 둔 마을에서는 마을수호신으로 산신을 섬기는 게 일반적이다. 그리하여 산간지방에서는 산신을 마을의 수호

신으로 섬기며 산신제를 지내는 마을이 많다. 산악제의는 산신제와 산제가 약간의 차이는 있으나 대체로 산간지방에서는 호랑이를 산신으로, 평야지방에서는 용龍을 산신으로 섬겨오는 관행을 갖고 있다.

④ 관성묘제關聖廟祭

관성묘제는 중국 삼국시대 촉한의 무장인 관우를 모시는 사당제사이다. 관우사당關羽祠堂을 관왕묘關王廟, 관성묘關聖廟라고 부른다. 우리나라에서 관왕묘를 설치하기 시작한 것은 임진왜란부터이다. 임진왜란 당시 왜군을 물리치고자 명나라 군대가 한반도에 진주하면서 관성묘의 역사는 시작된다. 중국에서 관우는 관운장, 관왕으로 숭배된 군사수호신이었다. 명나라 군인들이 한반도에 주둔하면서 관우 신령이 적을 물리쳐 준다는 믿음을 가진 관행에서 우리나라 주둔지에 관왕묘를 세우고 제사를 봉행하여 왔던 것이다. 관왕묘는 관운장의 신상과 제갈공명과 유비 등을 배향한 도교사원이라 할 수 있다. 명의 군대가 퇴각한 이후에도 조선왕조는 국가 차원에서 관왕묘제사를 국제관사로 지냈으며 고종 이후인 최근세에 이르러 민간들이 관왕묘 제사를 맡고 있다.

전라북도에는 관왕묘가 전주와 남원에 있다. 관왕묘에서는 중국 도교사원의 전통을 이어받아 첨籤을 뽑아 일년의 행운과 재운을 점치는 관행이 아직도 전주 관성묘에서 행해지고 있다. 남원의 관왕묘는 기로회의 노인들이 매년 춘추로 제사를 봉행하고 있다.

⑤ 황단제皇壇祭

황단제는 진안 정천면, 주천면 일대에서 전승되는 고종황제에 대한 제사이다. 고종은 실질적으로 조선시대 마지막 임금이었다. 고종은 중국의 사대주의와 일본의 침략으로부터 자주적 독립국가를 지향하고 부마국과 식민지의 굴레를 벗어나고자 광무光武로 연호를 고치고 황제라는 칭호를 처음 사용하였다. 근대화의 변혁기에서 일본과 중국과 대등한 관계에서 독립적 민주국가를 창도하고자 하였던 것이다. 그 뜻을 실행코자 세계만

국평화회의에 이준열사를 대표단으로 보내 한일협약의 부당성을 세계에 알렸다.

이에 일본은 불만을 품고 고종황제를 강제로 퇴위시키고 순종을 옹립하여 꼭두각시 정권을 세운다. 고종은 왕권을 양위한 후 1919년에 서거한다. 1907년 고종의 강제 양위로 전 국민들이 분개하였고 각지에서 의병봉기가 일어났다. 의병봉기는 지방의 유림들이 적극적으로 참여하였다. 고종이 서거한 이후에는 고종을 추모하는 제사를 지내왔는데, 전라북도에서는 유일하게 진안의 주천면과 정천면 일대에서 황단皇壇을 설치하고 황단제를 거행하고 있다.

⑥ 용왕제龍王祭

용왕제는 바다수호신에 대한 제사이다. 전라북도는 서해바다와 접한 관계로 군산, 부안, 고창, 익산에서는 용왕제를 지내왔다. 용왕은 바다를 관장하는 신으로 해상안전이나 풍어제豊漁祭의 대상으로 어부들이 매년 정기적으로 용왕제를 지내왔다. 부안 격포에 위치한 죽막동 수성당에서는 백제시대 이래로 용왕에 대한 제사를 지낸 해양제사유적이 발견되었으며 그곳에서 가까운 위도 대리마을에서는 지금도 매년 정월 초사흗날 원당제와 용왕굿을 지내고 있다. 위도의 용왕제는 띠배놀이로 잘못 알려졌지만 무격들이 굿으로 진행되는 용왕굿이다. 용왕제는 고창 해리와 익산 웅포에서 거행된 바 있었는데 현재는 중단되었다. 용왕제는 바다뿐만 아니라 내륙 산간지방에서도 부녀자들이 정월초에 마을앞 개울가에 나가 용왕굿을 비손으로 지내는 경우도 있다.

부안의 수성당 용왕제는 제사유적에서 출토된 유물전시관도 세워져야 하지만, 수성당 할미신 설화와 현재까지도 무녀들이 찾아와 제의를 거행하는 역사적 전통성이 유지되는 생명력을 가지고 있다. 하루빨리 부안 죽막동의 용왕제가 복원되어 서해안의 어부들에게 풍어의 꿈과 안전항로를 지켜주는 희망의 상징이 되어주었으면 한다.

⑦ 단군제檀君祭

단군은 국조단군國祖檀君이다. 단군은 국가의 영원한 시조이다. 고조선을 건국한 이래 나라가 운명에 처할 때에 단군은 정신적 원동력으로 나라를 지켜 주었다. 고려시대 몽골의 침략을 받았을 때에 강화도 마니산에 첨성단을 쌓고 단군을 모셨으며, 조선초에는 조선이 고조선의 국가적 정통성을 계승하는 의미에서 단군을 숭배하였으며, 일본의 침략으로 임시정부가 중국 상해에 설치되었을 때 임시정부 요인들과 민족주의자들은 단군을 섬기는 단군교를 창설하였다. 특히 일제시대 지방의 각 유림들은 나라 잃은 슬픔을 달래고 국통계승의식國統繼承意識을 강화시키고자 곳곳에 단군성전을 세우고 제례를 봉행하였다. 근대화과정에서 잘못된 인식으로 단군을 폄하하는 일부 세력이 있지만 단군숭배는 영원할 것이다.

지금도 전라북도 진안 마이산의 이산묘 회덕전에는 국조단군의 영정을 앞세우고 태조, 세종, 고종의 위패를 모셔놓아 조선왕조의 머리신이 단군임을 명시하고 있다. 고창, 남원, 익산에는 단군성전이 있으며 옥구 향교에도 단군사당이 있다. 향교의 유림들은 지금도 춘추로 단군제를 봉행하고 있다.

⑧ 이산묘제耳山廟祭

이산묘제는 1907년 일제에 항거한 이석용 장군과 송병준 장군 주도의 호남의병 창의를 기념하여 진안 일대의 유림들이 제사를 지내면서 시작되었다. 이산묘에는 회덕전과 영광사와 영모사가 있다. 회덕전에는 단군 영정과 조선의 왕업을 진흥시킨 태조, 세종, 고종의 위패가 봉안되어 있으며, 영모사에는 몸바쳐 독립운동을 한 열사들의 위패가 모셔져 있고, 영광사에는 조선시대 나라를 지킨 청백리들의 위패가 봉안된 민족독립운동의 요람이다. 이 이산묘는 진안지역 유림들의 국가의식과 호국정신이 깃든 곳으로 호국의 성소라 할 수 있다.

진안지역의 유림들은 1924년 이산묘제耳山廟祭를 세우고 호국정신을 계승하고자 친친계親親契를 조직하여 의병의 유업을 계승하는 집회를 자주 가졌다. 일본의 감시와 제지 속에서도 민족정신을 드높였던 호국의 성소였다. 상해임시정부의 김구 주석이 이곳에 찾아와 민족정기를 바로 세우고자 기념하였으며 이승만 대통령과 이시영 부통령이 친필로 대한광복을 기념하였던 호국의 성지이다. 이산묘의 국가독립의 상징성은 천안의 독립기념관을 능가할 정도인데 허술한 관리는 오늘날 민족의식의 현주소를 보는 것 같다.

이산묘제는 지금도 춘추로 민간단체에서 제사를 봉행하고 있다.

⑨ 천룡당산제天龍堂山祭

천룡당산제는 전라도 지방에서 전승해오고 있는 마을공동제의이다. 천룡당산제는 마을수호신으로 당산신이나 천룡신을 섬기는 세시의례적인 농경의례이다. 천룡당산신은 평야지역의 마을의 수호신이자 농경의 풍요신이다. 천룡天龍은 하늘에서 비를 내려주는 용이며 당산은 마을을 수호해주는 의례라 할 수 있다. 그리하여 평야지역에 살아온 농민들은 천룡당산신을 마을의 수호신으로 섬기면서 매년 음력 정월초에 집단적인 제사를 봉행해오고 있으며 천룡을 볏짚으로 형상화시켜 줄다리기를 하는 관행이 천룡당산제의 핵심이다. 천룡을 진산鎭山에 모시는 마을에서는 천룡이 산신이 되고 줄다리기가 없는 마을에서는 당산나무나 입석을 대상으로 당산제를 지낸다. 주산이 없는 마을일지라도 나무나 입석을 우주산(宇宙山, cosmic mountion)으로 대체하여 줄다리기를 하는 사례도 많다.

현재 전북지방에서는 우도평야右道平野지역이라 할 수 있는 김제, 부안, 정읍, 고창 등지에서 천룡당산제와 줄다리기가 전통적 관습대로 행해지고 있다.

⑩ 탑제塔祭

탑제는 마을입구에 위치한 돌탑에 대한 마을주민의 공동제사이다. 평

야지방에서 천룡당산제를 지내듯 산간지방에서는 산신제와 탑제를 지내고 있다. 탑제의 대상은 돌탑이다. 돌탑은 사찰에 있는 석탑과 다른 석탑으로 마을앞 갯가에서 가져온 자연돌로서 마을입구에 원추형으로 쌓은 탑을 말한다. 이러한 돌탑은 풍수비보적風水裨補的인 기능을 갖는 탑으로서 불교와는 관련이 없는데 지역에 따라서는 불교와 풍수비보가 결합하면서 돌탑이 불교식으로 조성되는 경우도 있다. 그러나 근본적으로 마을입구에 수구水口맥이로서 세워지는 돌탑이 일반적이다. 돌탑은 마을의 입지조건에 따라 1∼3개까지 세워지는데 진안 마이산에는 돌탑이 중중탑重重塔을 이루고 있는 사례도 있다. 진안 마이산은 전형적인 돌탑이다. 그리고 풍수비보적으로 세워진 것임은 틀림없다.

지금도 남원, 진안, 순창, 무주, 장수지방에는 정월 초에 마을입구에 위치한 돌탑에 마을수호신의 제사를 지내는 경우가 많다.

⑪ 거릿제

거릿제는 거리에서 지내는 노신路神에 대한 고사이다. 마을앞 도로에서 교통사고가 빈발하는 경우 거릿제, 길산제라 하여 노제를 지낸다. 거릿제는 마을의 부녀자들이 간소한 제물을 만들어 바치는 경우도 있으나 때에 따라서는 무격巫覡들을 불러 크게 굿을 하는 경우도 있다. 사람들이 사망하면 장례식 가운데 노제를 지내는 게 하나의 과정이다. 노제는 교통사고 예방조치일 뿐만 아니라 영혼천도의례이기도 하다.

⑫ 팥죽제

팥죽제는 산간지방에서 거행되는 마을제전의 한 유형이다. 산간지방에서는 마을부녀자들이 당산제를 주관하는 경향이 많다. 정월 초에 거행되는 당산제나 탑제, 용왕제를 거행할 때에 액막이를 위한 팥죽제를 거행한다. 마을 부녀자들 큰 솥에 팥죽을 끓여서 마을 당산제 때에 제물로 올리며 제사가 끝나면 팥죽을 마을주변에 뿌리고 다니며 축귀의식을 거행해오고 있다. 팥죽제는 동지팥죽을 먹는 것과 같은 의미는 있지만 세시성은 다르다.

⑬ 고목제

고목제古木祭는 오래된 나무에 대한 마을제사이다. 고목제는 마을에서 가장 오래된 나무를 신체의 대상으로 한다. 마을의 생성과 더불어 심어진 나무들은 대부분 수령이 300~400년 된 경우가 많다. 마을에서 수령이 오래된 나무들은 쉼터로서 휴식공간과 신수로서 기능을 한다. 고목이 되면서 나무에 영적인 존재가 있다는 자연신적 신관神觀을 갖게 되고 그러한 신관은 고목나무를 당산나무로 섬기거나 별도로 제사의 대상을 삼는다. 마을에 위치한 노거수老巨樹들은 마을주민들이 신령의 대상으로 섬기면서 괴목나무라고 부르게 된 것이다. 그리하여 신령神靈이 깃든 나무는 고목제의 대상이 되는 경우가 많다.

지금도 전북지방에서 마을에 따라서는 음력 정월초에 당산수 또는 괴목에게 제례를 지내는 마을이 많다.

⑭ 장승제

전라북도 지방에는 목장승보다 석장승이 많은 관계로 장승제를 지내는 경우가 많지 않다. 장승제는 장승에 대한 마을제전이다. 장승은 마을 입구에 위치한 수호신상이다. 장승은 마을에 침입하는 악귀나 손님마마 등 마을주민을 해치거나 재앙을 가진 잡신을 방지하기 위하여 마을 어귀 양쪽에 세운 천하대장군, 지하대장군의 명문이 일반적으로 새겨져 있다. 의학이 발달하기 전인 조선시대에 마을에 도둑과 전염병이 자주 찾아들면서 마을주민들이 삶터와 생명을 보전키 위하여 예방조치이자 자구적 수단으로 수호장군신인 장승을 세워 의탁했던 것이다. 요즘 무분별하게 장승촌이 세워지고 있으나 장승을 흥미나 감상위주로 접근하는 방식은 자제되어야 한다.

지금도 순창 석보리에서는 장승을 세우고 장승제를 지내는 경우가 있으나 장승제와 당산제를 동시에 지내는 경우가 일반적이다.

(2) 전통제전의 새로운 방향

앞에서 개괄한 전통제전 가운데 ①②③④⑤⑥⑦⑧은 유교식 제전 중심으로 이뤄지고 있다. 성황제와 용왕제는 유교식 제전과 무속식 제전이 결합된 경우가 많으며 황단제와 이산묘제는 지방유림들이 제사를 주관하고 있다. 반면에 ⑨⑩⑪⑫⑬⑭는 마을제전으로 분류할 수 있다. 마을제전은 마을주민들이 자치적으로 거행하는 제사방식이다. 조선시대 유교식 사전의 정비에 따라 조선초에는 군현마다 삼단일묘를 설치하였다. 전자는 춘추제의로 거행하고 후자는 춘추제의와 삭망분향朔望焚香을 거행한다.

유교제례의 전통제전은 경건하고 엄숙한 분위기에서 거행되고 봉행절차가 유교의 홀기에 따라 이뤄지기 때문에 흥미롭고 재미있는 것은 아니다. 호국 및 국태민안의 국제관사라는 의미가 크다. 황단제와 이산묘제는 위인추모기념 행사이지만 호국형 전통제전이란 점에서 종묘사직과 동일한 개념으로 받아들여도 좋을 듯싶다. 마을제전은 민속신앙의 대상으로 분류하고 있지만, 민간계층의 입장에서 보면 국가적 호국신과 마을의 수호신은 동일한 관점에서 다뤄져야 한다.

오늘날 향토축제 기간중 시장, 군수가 유교식 제례에 초헌관으로 참여하는 형식적인 관제전官祭典은 있지만 실제 관청에서 주도하는 관제전은 없다. 전통제전의 국제관사는 국가의 태평성세를 누리고 진정 백성들이 풍요롭고 편안하게 살 수 있기를 기원하는 제사체계이다. 국제관사는 국가적 제사이며 관청에서 전담하고 관리들이 주도한다는 말이다. 오늘날 도지사, 시장, 군수가 있고 백성들도 있지만 지역단위로 거행해온 관제전은 없다.

관제전의 전통은 통일신라 이후부터 고려시대, 조선시대까지 이어졌으나 일제시대부터 단절되었다. 제전은 종교적 성격을 띠기 때문에 우상숭배로 받아들여 색안경을 끼고 보려는 일부 세력들이 있지만, 의례라는

관점에서 보면 제도요, 관습이며, 생활의 방편이었다. 통과의례를 신앙으로 인식하는 사람들은 없을 것이다. 제전 역시 시간적 통과의례이다. 이제 일제 식민지의 굴레를 벗어 던지는 의미에서도 거의 모두 민간에 떠맡겨진 전통제전을 정밀 분석하여 관청의 몫은 관제전으로 집전하고, 마을제전은 마을주민들이 주관하도록 정리되어야 할 것이다. 그리고 제전은 신앙이 아닌 의례儀禮라는 점에서 반드시 복원되도록 추진되어야 한다.

이를 위하여 전통제전의 복원 방향을 제안하고자 한다.

첫째, 사직제의 복원문제이다.

현재 전라북도에서 삼단의례의 존행을 보존해온 유일한 제전은 남원의 사직제이다. 남원의 사직제는 민간단체인 「사직단관리위원회」에서 주도하고 있다. 이 단체의 구성원들은 선조들로부터 이어온 사직제를 관행으로 지내오는 사직단 주변의 주민으로서 평균 70세로 노령화되어 있다. 이대로 방치해 둔다면 10여년 이내에 500년 사직제의 전통이 단절될 위기에 처해 있다. 남원의 사직제는 천지제사와 위령제까지 병행하고 있어 정통성이 있으며, 정유재란 당시 남원성싸움으로 산화해간 원령들까지 아우르는 제전이다. 사직제는 남원의 역사를 가장 정확하게 끌어안고 있는 유적으로서 관리되어야 한다.

또한 사직제는 남원시민의 풍요와 평안을 기원하는 제전인 만큼 문화복지 차원에서 책임과 의무를 가진 남원시장이 주도하여야 한다. 왕조국가에서 사직제는 임금이 친히 참석하여 천지신에게 제사를 주관한 만큼 국가적으로 본다면 대통령이 참석해야 하고 전라북도 차원이라면 도지사가 참여해야 한다. 사직단은 국가 차원에서 가장 중히 여기고 신성시해 온 종묘사직宗廟社稷 가운데 하나였기 때문이다.

이제 국가와 관리가 주도하였던 국제관사의 전통을 승계 및 복원하기 위해서는 도, 시, 군청의 행정부서에 「祭典課」를 두고 관제전을 전담토록 제도화하는 방안도 고려되어야 한다. 전라북도와 남원시에서는 역사발

전과 문화재 복원 차원에서 국제관사로서 정통성이 있는 사직제에 적극 지원해야 한다. 오히려 사직제가 춘향제보다는 명분도 강하고 문화재적 가치가 높다는 사실도 깨달아야 할 것이다. 또한 남원의 춘향제로 인하여 다른 문화재와 전통제전이 빛을 잃고 뒷전으로 밀려나 있지는 않나 둘러보아야 한다. 아울러 민족의 문화유산인 전통제전이 중요한지 아니면 식민지축제가 더 중요한지 객관적이고 냉철한 판단이 필요하다.

둘째, 성황제城隍祭의 복원문제이다.

전라북도에서 성황제가 거행되는 곳은 전주와 고창이며, 인물을 성황신으로 배향한 곳은 전주, 순창, 태인이다. 전주는 신라 마지막 임금이었던 경순왕인 김부대왕과 태자매와 그의 비 등 5위를 성황신으로 모시고 고려시대부터 조선시대까지 거행하여 왔다. 순창은 1281년 고려말 충신이었던 설공검薛公儉을 남성황신, 삼한국대부인을 여성황신으로 배향하였으며 태인에서는 조선초기 태인 현감이었던 신잠申潛을 성황신으로 배향하였던 것이다. 성황제는 민간신앙이 아니라 국제관사였던 읍치제의邑治祭儀였다. 고려시대 중앙정부가 지방정치의 효과적 수단으로 의례를 관장하였으며 지방의 호장戶長과 향리鄕吏들이 지역통치의 이데올로기 수단으로 활용하였던 전통제전이었다.

최근 순창에서 성황대신사적 현판이 발견되어 화제가 되고 있다. 고려시대부터 조선시대에 걸쳐 순창에서 행해진 성황제의 인물배향과 제의절차, 성황제의 계승의지를 기록한 현판이 발견된 것이다. 이 현판은 1996년 한국종교사연구회가 현판·내용에 대한 학술적 평가를 하였으며 최근 정부의 문화재청으로부터 국가중요민속자료(보물)로 지정받았다. 이제 현판기록 가운데 성황제의 절차에 따라 성황제를 복원하는 일이 남은 과제이다. 성황대신사적현판이 국가보물 문화재로 지정받은 만큼 성황제 복원은 순창군의 문제가 아니라 국가 차원에서 복원하는 게 마땅하리라 본다. 현판이 보물로 지정받은 만큼 단오절 성황제전도 국보급으로 복원되도록 추

진되어야 한다.

고려시대부터 행해온 것으로 알려진 전주의 성황제 복원 문제도 중요하다. 전주는 전라감영이 있었던 곳으로 정치적 비중이 큰 만큼 성황제의 역사적 의미도 전주 역사를 바로세우는 차원에서 반드시 복원되어야 한다. 향토축제로서 자리매김을 해오고 있는 풍남제보다 전주의 역사와 문화를 끌어안고 있는 전주 단오절 성황제를 복원하는 일은 역사적 소명이란 점을 분명히 해둔다. 식민지축제를 즐길 것인가 아니면 전통제전을 진흥시킬 것인가 정책적 판단이 요구되고 있다.

셋째, 부안 죽막동의 수성당제 복원이다.

부안 죽막동 수성당이 위치한 곳은 적벽강 부근이다. 부안 격포만은 리아스식 해안선을 갖고 있다. 좌측에는 채석강이 돌출된 지형이라면 맞은편 우측은 적벽강이 돌출되어 있으며 그곳에 수성당이 있다. 이곳에서 1992년에 해양제사유적의 발굴을 시작하여 백제시대, 통일신라시대, 고려시대, 조선시대에 이르기까지 해양제사유물이 다량으로 출토되었다. 해양제사유물 가운데 4세기 후반 백제계 제구와 일본의 제사유물과 중국 육조시대의 토기들이 발굴되어 이곳이 국제적인 교역항이었으며 서해안 해상교통의 요충지이었음이 확인되었다.

고대부터 일본의 상선과 교역선이 중국으로 항해할 때에 이곳에 들러 해상안전 기원제사를 거행하고 출발하였으며 중국의 교역선도 이곳을 경유하였음은 제사유물들을 통해서 확인되고 있다. 이곳 죽막동 제사유적에서 출토된 제사유물과 동일한 양식이 일본 무나까따시宗像市에 속한 오구노시마沖ノ島라는 작은 섬에서 출토되어 그러한 사실을 입증하고 있다. 고대 해양제국이었던 백제의 역사적 전통성을 계승하고 부안이 해상교통의 요충지였다는 명분을 되찾기 위해서는 적벽강 수성당에서 풍어와 안전항로를 기원하는 수성당제를 복원하는 일이 무엇보다 중요하다. 수성당제의 복원은 격포만이 국제교역항으로서의 위상을 되

찾는 지름길이기도 하다.

넷째, 황단제와 이산묘제의 승계문제이다.

황단제와 이산묘제는 국가적인 호국제례라 할 수 있다. 본래 진안은 호국의 성소이다. 고려말 이성계가 황산대첩이후 귀로에 마이산에 들러 머물면서 천사天賜 금척金尺을 받은 꿈을 꾼 곳으로 유명하다. 이성계는 조선건국 12년 전에 마이산에서 건국의 기운을 얻어 왕업을 성취하게 된 것이다. 이를 기념하여 태종은 진안 마이산을 기념사적화하였으며 조선시대에 궁궐에서 궁중무용으로 금척무가 연희되었다. 전라북도에서 조선왕조의 기운을 얻은 곳이 진안이라면 창업기반도시는 전주이다. 이 두 곳은 국가사적으로 관리되어야 한다.

또한 임진왜란 당시 진안 곰티재에서 이치대첩梨峙大捷을 거두고 왜구를 방어하였으며, 1907년 고종이 일본의 강제양위로 왕위에서 물러날 때 호남에서 최초로 의병창의가 있었던 곳이며 이러한 호국정신을 본받아 진안지역의 유림들이 계조직을 하면서 호국정신을 계승하는 민족운동을 지속하였다. 1919년 고종이 승하하자 고종황제를 추모하는 황단을 설치하고 제사를 지내왔다. 전라북도에서 황단제는 진안 주천면, 정천면 일대에서 유일하게 전승되고 있다.

호국의 정기와 정신이 깃든 진안은 민족독립운동의 보루였다. 진안군은 이러한 선현들의 호국정신을 계승하는 의미에서 황단제와 이산사묘제를 집중적으로 지원해야 한다. 또한 국가사업으로 진안에 제2의 독립기념관을 짓고 천사금척기념제와 황단제와 이산묘제를 묶어 국가 차원에서 거행하는 것도 검토되어야 한다. 현재 향토축제 형식으로 마이문화제를 거행해오는 상태이나 조선의 건국기운과 호국의지가 깃든 진안에서 호국제전인 황단제와 이산묘제를 계승, 복원하는 일은 진안의 역사적, 상징적 의미가 있다.

(3) 전북지방의 향토축제

주관지역	축 제 명	개최횟수	개최시기	주 요 행 사	비고
고창군	모양성제	26회	9월	답성놀이, 전국노래자랑 등	
	동백연	23회	5월	동백제, 시조경창대회, 백일장	
	고창수박축제	9회	7월말경	전야제, 왕수박선발대회 등	
	고창구시포해산물축제	3회	4월	쭈꾸미시식회, 노래자랑	
군산시	오성문화제	8회	10월	오성대회 등	시민의날
	벚꽃문화예술제	12회	4월	벚꽃길 걷기대회 등	
	군산아동극축제	3회	5월	아동극경연대회 등	
	군산해산물축제	1회	4월	해안사진전시회 등	
김제시	백구포도축제	4회	8월	백구농악단, 포도먹기대회 등	
	원평배축제	2회	10월	우도풍물굿, 시민노래자랑 등	
	만경강벚꽃축제	12회	4월	축하쇼, 풍물놀이 등	
	지평선축제	1회	10월	축하쇼, 쌀축제, 열기구 등	
남원시	춘향제	69회	음력5월	춘향이선발대회, 전국노래자랑	
	황산대첩축제	16회	11월	민속씨름대회, 윷놀이 등	
	정월대보름놀이	5회	3월	판굿 및 달집태우기 등	
	고로쇠약수제	11회	3월	약수제, 농악공연 등	
	바래봉 철쭉제	5회	4월	전국철쭉사진 촬영대회 등	
	홍부제	7회	10월	홍부백일장, 흥부제비축하비행	시민의날
무주군	무주군민의 날	12회	9월	군민장시상식, 체육대회 등	
	무주구천동철쭉제	4회	4월	철쭉아가씨 선발대회 등	
	반딧불이축제	3회	8월	환경마당극,환경글짓기대회 등	
부안군	군민의날	36회	5월	체육대회, 매창문화제 등	
	부안당산제놀이	1회	3월	당산제, 민속놀이 등	
	부안해변축제	1회	5월	해산물시식회, 풍어제 등	
순창군	군민의 날	37회	10월	고추장아가씨선발대회	군민의날
	삼인문화제축제	5회	9월	기념식, 국악공연 등	
	추령장승축제	5회	10월	장승세우기, 사진공모전 등	
	비목제	2회	8월	비목제, 문화예술행사 등	
	순창봄꽃축제	1회	4월	꽃전시회, 군민노래자랑 등	

주관지역	축 제 명	개최횟수	개최시기	주 요 행 사	비고
완주군	군민의날	38회	5월	군민체육대회, 농악놀이 등	
	송광사벚꽃축제	4회	4월	풍물시장개설, 농악놀이 등	
	삼례딸기축제	4회	3월	딸기품평회, 연예인초청공연	
	비봉수박축제	4회	7월	수박왕선발대회, 각종공연 등	
	대둔산축제	4회	11월	농악풍물놀이, 군민노래자랑 등	
익산시	마한민속예술제	2회	4월	전야제, 궁도대회 등	시민의날
	보석축제	1회	4,10월	보석판매 전시회 등	
	황등석재문화축제	2회	10월	전국석공기능대회 등	
임실군	소충·사선문화제	13회	음9월	소충제, 사선녀선발대회 등	군민의날
	오수의견제	15회	4월	애견마당, 축등행렬 등	
장수군	주논개제전	36회	3월	논개선발대회, 축등행사 등	군민의날
전주시	풍남제	36회	음5월5일	대사습놀이전국대회, 기접놀이	시민의날
	전라예술제	38회	9월	완산골 연꽃축제 등	
	세계서예비엔날레	2회	6월	서예전시회 등	
	전주유채꽃축제	1회	4-5월	유채꽃길걷기, 자전거타기 등	
	전주한지축제	1회	10월	전주한지공예대전 등	
	정월대보름축제	3회	음1월	망월놀이	
정읍시	갑오동학문화제	32회	5월	구민사례제, 동학민속놀이 등	
	정읍사문화제	10회	10월	정읍사여인의부도상선발대회	군민의날
	정읍벚꽃축제	7회	4월	노래자랑, 청소년가요제 등	
	정읍소싸움대회	4회	5월	소싸움	
	내장산단풍축제	4회	10월	단풍아가씨선발대회, 음악회 등	
	피향정문화축제	3회	8월	사물놀이, 시민노래자랑 등	
진안군	마이산벚꽃축제	4회	4월	좌도농악공연, 원앙부부선발대	
	마이문화제	5회	10월	금척무공연, 기념백일장	군민의날

편의상 축제의 유형을 구분하면 다음과 같다.

A. 향토축제 : 고창 모양성제, 고창 동백연, 옥구 오성문화제, 정읍 정읍
　　　　　　 사문화제, 김제 지평선 축제, 남원 춘향제·흥부제, 진안

마이문화제, 무주 반딧불이축제, 완주 대둔산축제, 익산 마
한민속예술제, 임실 사선문화제, 장수 논개제, 전주 풍남제.
 B. 산업축제 : 고창 수박축제, 구시포해산물축제, 군산 해산물 축제, 전주
한지축제, 김제 백구 포도축제, 김제 원평 배축제, 삼례 딸
기축제, 비봉 수박축제, 익산 보석축제, 익산 석재문화축제,
남원 고로쇠약수제.
 C. 환경축제 : 남원 바래봉철쭉제, 무주 구천동철쭉제, 순창 봄꽃축제, 순
창 비목제, 전주 유채꽃축제, 내장사 단풍축제, 마이산 벚꽃
축제, 송광사 벚꽃축제, 정읍 벚꽃축제, 완산골연꽃축제, 김
제 만경강벚꽃축제, 군산 벚꽃축제.
 D. 문화예술제 : 군산 아동극축제, 군산종합문화예술제, 갑오동학문화제,
전라예술제, 전주 세계서예비엔날레, 부안 매창문화제,
 E. 제전형축제 : 부안 당산놀이, 남원 정월 대보름놀이, 전주 정월대보름
축제, 순창 삼인문화제, 임실 소충제, 오수 의견제.

A형은 전라북도의 대표적인 향토축제이다.

향토축제는 일제시대 전통제전의 금단 대안으로 생성한 이후 1965년
'지방문화사업조성' 법령제정에 따라 급격하게 늘어났다. 전북지역 향토축
제는 대체로 그 생성시기가 일제시대 이후이며 존속 연대는 길게는 70여
년 짧게는 1년의 역사를 갖고 있다. 분석한 결과, 몇몇 향토축제를 제외
하곤 불과 3~4년 이내에 우후죽순처럼 생성되었음을 알 수 있다. 이러
한 현상은 지방자치시대 이후 선출된 시·군 자치단체장들이 지역홍보
차원에서 축제를 기획하였던 것이 가장 큰 요인이었다. 이러한 축제들은
지역적 특성과 전통성을 살려야 함에도 불구하고 향토축제의 후속모델처
럼 진행되어 관광성도 떨어지고 경제적인 낭비가 심하다는 비판을 받아
왔다.

도표상으로 향토축제의 개최시기는 대부분 5월과 10월이다. 분명 세
시성을 가진 듯하나 축제의 내용에서 성격과 목적이 뚜렷하지 못하다.

그것이 우리나라 향토축제의 근본적인 모순이다. 전라북도에서 처음 개최된 춘향제를 예를 들어보자. 남원의 춘향제는 일제시대인 1929년에 생겨난 향토축제이다. 그런데 왜 춘향제를 지내왔는지가 명확하지 않다. 춘향제는 일제시대에 남원지역의 기녀妓女들이 춘향의 원혼冤魂을 달래고자 제사지낸 게 효시라고 전하는데, 그렇다면 춘향은 기녀인가 정절녀貞節女인가. 또한 춘향은 고전소설속의 인물인가 실존인물인가도 명확히 검증되지 않은 채 광한루원에는 일제 강점기인 1940년대에 춘향사당이 세워지고 초상화가 걸렸으며 육모정 계곡에는 춘향의 묘소까지 마련해놓고 제를 지내고 있다.

그러다보니 춘향제의 여파로 흥부전의 무대인 운봉에서는 두 마을간에 서로 자기마을에 실제 흥부가 살았다는 억지 주장을 되풀이하면서 흥부제를 지내고 있으며 변강쇠와 옹녀제가 탄생을 앞두고 있다하니 남원시민들에게 문화적 정체성만 야기시키고 혼란만 줄 뿐 합리적이지 못한일이라 여겨진다. 춘향제나 흥부제는 오히려 고전소설인 흥부전이나 춘향전의 명분과 가치를 천하게 전락시키고 있지 않는가 반성해볼 일이다. 남원과 운봉이 고전소설과 판소리 발상지라는 것만으로도 문학적, 역사적가치는 대단히 높아 그 가치를 드높이는 일이 더 중요하다. 이러한 의미를 제대로 살리지 못하고 향토축제식으로 춘향제와 흥부제를 지향한다면이는 저급한 남원문화 만들기의 수준을 벗어나지 못할 것이다.

과연 춘향의 정절貞節을 본받는 춘향선발대회인가 연예인 양성의 춘향선발대회인가 반문해보고자 한다. 비단 춘향선발대회뿐만 아니라 임실 사선녀뽑기대회, 장수 논개선발대회 등 미인선발대회가 향토축제의 단골메뉴 가운데 하나가 되었다. 향토축제의 약효가 떨어지다 보니 흥미유발을위한 미인뽑기대회를 볼거리 행사로 기획하는데 그것은 축제의 본질을벗어난 것이다. 아예 사선문화제四仙文化祭는 미인선발대회가 향토축제의핵심 행사이다. 임실 사선대의 선녀출현 설화를 근거로 사선문화제가 기

획되었다. 사선녀뽑기는 춘향선발대회의 아류라 할 수 있을 정도로 설화 속의 인물을 실제 구상화한 것으로 허구성이 크다. 장수 논개선발대회 역시 논개에 대한 정확한 고증도 없이 축제로 막대한 재정지원으로 확대 재생산하려는 노력은 의미도 없고 관광자원의 가치도 없다. 이러한 미인 선발대회는 축제의 본질이 어긋나도 한참 어긋나 있다.

설화와 고전소설과 가사속의 인물을 고을의 상징으로 축제화하는 신비주의적 축제는 현실성과 실용성이 없는 축제이다. 그런 점에서 정읍의 정읍사문화제도 정읍사의 망부상 여인을 상징적으로 지역축제화하는 것은 대의명분이 약하다. 차라리 그럴 예산이 있으며 태인지역을 전통문화 특구로 설정하여 고현향약과 향음주례, 강회상읍례 등 조선조 호남유학의 전통과 문화를 복원하는데 투자하는게 역사적 명분도 있고 훨씬 실용적이고 관광산업의 자산가치도 클 것이다. 명분도 의미도 없이 매년 막대한 투자예산을 삼켜버리는 향토축제는 경제적 낭비 외에 다른 소득은 전혀 없는 소모성 행사에 지나지 않는다.

두번째로 오래된 전주 풍남제의 경우도 그러하다. 풍남은 풍남문豐南門에서 따온 명칭이다. 1734년(영조 10년)에 명명된 풍남문이 전주의 상징은 아니다. 그리고 풍남제의 목적과 성격이 무엇인가 명확하지 않다. 풍남제의 역사적 의미와 상징성이 시민들에게 설득력 있게 제시되어야 한다. 전주의 풍남제 가운데 핵심행사가 단오난장이었으나 1999년에는 난장을 중단시켰다. 난장 없는 풍남제는 존재가치가 없는 것처럼 보였으나 단오날에 난장서는 풍속은 전국 어디에서나 볼 수 있는 것이지 전주만의 풍속은 아니다. 제전이 크게 벌어지고 사람이 모이면 자연스럽게 난장亂場이 서는 것이지 전주 풍남제와 같이 별도의 행사로 난장이었던 것은 아니다. 단오난장으로 풍남제가 지탱하고 있다는 사실은 바로 향토축제의 한계라 할 수밖에 없다. 향토축제는 정직하게 보면 연출자가 있는 연극이다.

전주 단오난장의 의미를 살리려면 '전주 풍남제' 명칭을 '전주 단오제'로 바꾸고 겨우 명맥을 이어오는 단오풍속을 살리면서 세시적 의례가 복원된다면 축제도 살리고 관광성도 효과를 가져올 것이다. 전주의 단오제 역사는 1000년의 역사를 갖고 전승돼 왔으나 그 명맥을 일제시대 일본인들이 강제로 해체시켜 버린 것이다.

전주는 전라감영이 있었던 관계로 단오굿을 크게 거행해 왔다. 전주 인근지역 사람들은 단오날 전주에 와서 단오풍속을 즐겼다. 단오인파가 넘치면 자연스레 난장이 조성되었고 성황신에게 소원도 비는 굿판도 조성되었다. 전주 단오제의 핵심행사는 전주의 수호신에게 제사를 거행하는 단오절 성황제였다. 전주 성황제는 고려초부터 전주의 진산 성황산城隍山에 위치한 성황사의 성황대왕에 대한 전통제전이었다.

요즘 성황제는 풍남제의 부속행사로 치러지고 있는데 이는 주객이 전도된 것이다. 굳이 역사도 짧은 풍남제를 고집할 게 아니라 지금이라도 풍남제의 명칭을 '전주 단오제' 또는 '전주 성황제'로 바꾸어 거행하여야 할 것을 제안한다. 일제시대 강압적으로 중단된 전주의 전통제전인「단오절 성황제」를 복원하는 게 중요하지 식민지적 축제라 할 수 있는 향토축제 형식으로 풍남제를 거행하는 것은 근본부터 잘못된 출발이었다. 향토축제를 거두고 전통제전을 복원하는 일은 식민사관의 논리에서 탈피하여 역사바로세우기의 과업으로 인식해야 한다.

익산의 마한민속제도 마찬가지이다. 용어 자체부터가 설득력이 약하다. 마한민속제라 하고서는 마한의 역사와 문화를 보여주질 못할 바에는 명칭부터 바꾸어야 한다. 익산 금마가 마한의 고도인 것은 사실이나 그 의미를 살리지 못한다면 의미가 없다. 예전의 마한민속제는 익산의 기세배놀이가 중심이었으나 지금은 서동왕자 뽑기와 선화공주 교환 행사로 변질되어 갔다. 향토축제는 제전집행위원회 몇 사람이 프로그램을 기획·결정하는 게 많은데, 축제프로그램이 자주 바뀌는 것은 향토축제

의 생명력과 전승력이 없음을 말해주는 것이다. 이러한 소모성 행사보다 마한백제의 중심권인 익산 금마지역을 전통문화특구로 지정하여 마한백제문화를 복원하고 관광자원화하는데 투자와 노력을 기울여야 할 것이다. 마한민속제도 문화재복원과 궤를 같이 하여 금마에서 전통성이 회복되도록 전환해야 할 것이다. 금마를 떠난 익산문화는 아무래도 명분이 약할 수밖에 없다.

종래의 향토축제였던 김제 벽골제를 대신하여 올해부터 거행된 지평선축제는 프로그램 내용상으로는 향토축제와 큰 차이는 없지만, 행사장소가 도심지에서 벗어난 역사의 현장 벽골제碧骨堤라는 점과 수리농경과 관련된 가을들녘의 너른 평야를 축제무대로 삼은 점에서 의미가 있다. 도작농경의 역사적 무대에서 농경문화 전문축제로 자리매김된다면 농경과 역사와 자연환경이 어우러진 자연친화적인 문화축제로 발돋움할 수 있을 것이다. 따라서 향토축제성을 제거하면서 새로운 장르의 농경예술축제의 특성화를 꾀한다면 김제 지평선축제는 미래형 지역축제로 발전할 수 있을 것이다.

향토축제의 존속여부는 앞에서 언급한 전통제전과 향토축제의 비교표를 참고한다면 더 이상의 명분은 없다고 본다. 성격과 목적이 불분명하고 소득도 없이 비용만 낭비하는 고비용 저효율의 향토축제는 새로운 시대에 맞게 구조 조정되어야 마땅하다.

B형은 특산품, 우수농산물 판매 전략상 생산현지에서 거행되는 판촉행사에 축제라는 명칭을 붙여 사용하고 있다. 농산물 수확기에 거행되는 이러한 축제들은 자기고장의 우수농산물을 널리 알려 판매촉진을 가져와 농가소득을 올리는데 주목적이 있다. 우수농산물은 이러한 축제형식을 빌리지 않아도 판로유통망을 확장하여 고수익의 판매를 할 수 있는 방안을 강구하는 게 바람직하다. 굳이 축제라 하고 싶으면 생산자 주민들끼리 생산물 수확에 따른 감사제와 그것을 자축하는 행사로 지향하는 방향으

로 선회한다면 의미가 있을지도 모르지만 판매촉진이 우선이라면 굳이 축제형식을 갖출 필요가 없다.

축제비용과 판매수익을 대비시키면 농가소득에 보탬이 되지 않을 동네잔치로 끝날 우려가 있기 때문이다. 옛날에 전주 약령시가 성행한 적이 있다. 전주지역의 한약재를 구입하기 위하여 약재상들이 매년 11월경이면 전주 약전거리로 몰려와 약령시가 크게 성시를 이루었던 것이다. 농산물의 명성과 판매망의 확장이 중요한 것이지 생산현장에서 축제를 벌인다고 판매촉진의 실효성이 얼마나 클까는 미지수이다.

C형은 환경축제로 구분하였다. 사실상 봄·가을철의 꽃, 단풍구경이라 할 수 있다. 환경축제는 자연사랑이란 의미도 있고 최근 공해오염으로 자연친화적인 환경축제를 지향하는 것도 관광산업으로서 효과는 있을 것이다. 자연환경 친화적 축제로서 무주의 반딧불이축제와 전주의 유채꽃축제를 꼽을 수 있다. 반딧불이 축제는 잃어버린 동화속의 반딧불이를 찾아보는 행사를 축제화 한 것이다. 반딧불이는 신선감뿐만 아니라 생물사랑운동으로 전환될 수 있으며 녹색환경 전문축제로 자리매김하도록 방향을 잡고 잡스런 행사는 배제하고 품격있는 자연친화적 환경프로그램을 개발하여 관광산업화를 지향하여야 할 것이다.

전주 유채꽃축제는 전주 천변에 유채꽃을 심어서 전주천의 깨끗한 물과 양쪽 둔치변의 꽃밭을 만들어 관광꽃길(tour-flower road)을 조성한 것이다. 유채꽃길은 시민들에게 환경친화와 정서순화라는 점에서 의의가 있는 행사이나 향토축제식으로 진행되는 것은 자제되어야 한다. 단순한 관광꽃길보다 전주천변의 문화유적과 연계시켜 행사를 기획한다면 의미가 있을 것이다.

축제는 아니지만 자연친화적인 지역발전을 추구하는 순창군의 그리투어리즘(green-tourism) 정책개발은 주목할 만하다. 그린투어리즘은 자연속에서 도보나 하이킹을 하면서 여행을 즐기는 방식인데 이러한 자연친화적

환경정책과 관광산업이 역사유적과 축제와 연결된다면 미래에 새로운 지역축제의 모델을 제시할 수 있을 것이다. 예를 들면 순창의 성황제 기간동안에 그린투어리즘의 전국대회나 세계대회를 개최하고 순창군의 문화유적을 자전거코스로 돌아볼 수 있는 기간시설을 갖춘다면 인간과 자연과 문화가 어우러진 세계적인 축제로 부상될 수 있을 것이다.

이밖에 전라북도 각 시군에서 우후죽순처럼 개최하는 벚꽃축제가 있다. 벚꽃축제는 전주와 군산간의 도로변에 핀 벚꽃을 상업적으로 활용하면서 행해지는 것인데 지금은 군산, 김제, 완주, 정읍, 순창, 진안 등지에서 벚꽃축제를 거행하고 있는 실정이다. 벚꽃축제의 효시인 전주 - 군산간 도로는 역사적 불명예를 안고 있다. 전군간 도로는 일제시대 일본이 군산을 미곡米穀수탈의 전진기지로 삼았을 때에 김제 만경중심의 우도평야 지역의 쌀을 군산까지 원활하게 수송하고자 만든 신작로新作路라는 점이다. 그 신작로 주변에 일본의 국화인 벚꽃을 심어놓은 식민지적 조경도로인데 그곳에서 해방 50년이 지난 지금에 벚꽃축제를 한다는 것은 역사를 거꾸로 돌리는 일이다. 한마디로 벚꽃축제는 일본에게 더 많이 미곡과 재산을 착취, 수탈 당하기를 청원하는 축제인지 되묻고 싶다.

D형은 앞에서도 언급하였지만 문화예술제는 굳이 축제성을 띠지 않아도 될 성싶은데 전라예술제, 아동극제라하여 '제'자를 넣고 있다. 그렇지만 '제際'자라면 문제될 게 없다. 예술문화행사는 문학, 연극, 조각, 미술, 서예, 국악, 무용, 의상 등 예술인들의 작품발표를 하거나 전시, 공연을 하는 행사이다. 이러한 문화예술행사가 축제성을 지향하는 것은 문화예술의 저변확대와 주민들의 호응을 기대하는 차원에서 바림직하다고 볼 수 있으나 문제는 축제형식의 예술문화제인데도 주민들의 호응이 적다는게 고민이다. 지금의 한계를 극복하기 위해서는 구태적인 모습에서 벗어나 새로운 형태의 예술문화 페스티벌이 창출되어야 하지 않을까 한다.

지금까지의 경직되고 제한적인 문화예술제보다 남녀노소가 함께 참여

할 수 있는 프로그램이 개발되어야 한다. 프로와 아마추어가 하나가 되는 예술제, 대형화되고 정형화된 예술제보다 가능하면 마을(洞)별로 작은 종합예술축제가 산발적으로 개최되어 예술가들과 주민들이 하나가 될 수 있는 방문형 작은예술제가 판굿형식을 취하는 것도 바람직한 일이라 생각한다. 시민의 문화의식을 향상시키는 방향에서 수요자 중심의 예술행사가 기획되어야 한다.

그런 의미에서 지난가을 전주시 교동에서 개최된 산조페스티벌은 새로운 장르의 예술제로서 신선하였다. 또한 도립국악원에서 적극 추진하고 있는 장터공연도 주민들을 찾아가는 방문형인데 장터공연과 더불어 골목공연도 시도해 볼 필요성이 있다. 예를 들어 역사 깊은 전주 풍남동의 왱이콩나물국밥집 골목에서의 현대화된 전통음악 공연은 전통음식과 조화를 이룰 수 있을 뿐만 아니라 행사 그 자체가 「전주콩나물국밥 천년의 대화」라는 의미도 있다. 풍남문과 인근 골목에서 남부시장 사람들이 만든 한복으로 패션쇼를 개최하는 것도 의미가 있다. 이러한 골목공연은 새로운 도시형 작은축제로 정착할 수 있으며 관광상품성도 갖고 있다.

E형은 전통제전을 향토축제화한 것이다. 전통제전도 정월 대보름형과 위인기념행사형으로 구분된다. 정월 대보름형은 전통적으로 행해져온 대보름맞이를 도시공간에 접맥시킨다는 의미는 있는데, 마을주민들이 주도하는 게 아니라 시민단체나 문화원에서 주관함으로써 주민속으로 뿌리내리기가 쉽지 않다. 지금은 많이 퇴색했지만 마을현지에서는 주민들이 세시주기적으로 거행해온 대보름굿을 임의단체가 공연형식을 빌어 거행한다고 흥미위주로 될지언정 민속으로 정착하기는 쉽지 않을 것이다. 위인기념행사를 축제로 지내는 삼인제나 소충제는 그 지역 인물들의 높은 정신을 깨닫고 본받자는 것인데 이러한 사당 봉행식의 유교식 제사는 축제라는 용어를 사용하기에는 너무나 정적이다.

(4) 향토축제의 문제점과 개선방향

① 전통제전은 소외되고 향토축제가 기승을 부리고 있다.

이러한 축제현상은 반민족적이고 식민지적 근대화에서 비롯하였다. 전통제전이 민족전통적인 정신문화의 산물이라면 향토축제는 일제 식민지문화의 산물이다. 근대화 과정에서 식민통치의 수단으로 전통제전은 봉쇄되고 금기시하였으며, 해방이후 식민지문화가 청산되지 않은 채 정신문화가 결여된 물질추구 성향의 도시형 축제로 급격하게 전환되어 간 것이다.

전통제전은 전래방식으로 유지시켜 나아가도록 지원해야 할 것이며, 도시형 축제는 도시 자체적으로 새로운 장르의 축제문화가 자연발생적으로 조성되도록 유도해야 한다. 그러나 지금과 같이 단체와 주민을 동원하고 민속을 모방하는 가장假裝민속적인 축제방식은 개선되어야 마땅하다. 그러나 향토축제는 근본부터 잘못된 출발이었기에 폐기시키는 결단이 필요하다. 21세기를 앞두고 축제라고도 할 수 없는 향토축제들을 지속한다면 정체성도 목적도 의미도 없는 거짓축제가 될 수밖에 없을 것이다. 또한 향토축제에서 행해지는 민속은 이미 생명력을 잃은 거짓민속fakelore 이라 할 수 있다.

② 이벤트회사의 획일화된 공연방식의 축제는 축제의 본질을 벗어난 것이다.

그들이 기획하는 것은 공연행사이지 축제라 할 수 없을 것이다. 축제는 그 지역성을 반영하면서 지역주민들의 문화예술적인 종합제전이 되어야 하는데도 불구하고 지역정서와 그 지역의 전통문화를 전혀 모르는 타지방의 이벤트 회사가 주도적으로 행사진행의 책임을 떠맡는 경우는 박제화된 축제만을 양산할 뿐이다. 이벤트사의 동원은 관주도官主導로 행사가 추진되다 보니 대행사를 선정하는 데에서 비롯된다. 주민이 주체적으로 축제를 주도한다는 데에 불신하는 권위적·관료주의적인 발상은 식민

지적인 축제인식에서 탈피하지 못한 것으로 볼 수밖에 없다.

죽이 되든 밥이 되든 주민들에게 맡겨놓아라. 난장판이 된다고 우려하지 말라. 난장판 그 자체가 축제일 수 있다. 신명나는 주체는 관이 아니라 판을 짜는 민이라는 점이다. 그들은 스스로 무질서적인 질서의 순환에 익숙한 사람들이다. 그러나 지금까지 이러한 민주도民主導의 축제는 일제시대 이래 억제되어 왔다. 그동안 축제권을 빼앗긴 백성들은 전통적 축제의 리듬을 상실해 있는 상태이다. 무엇보다 백성들이 축제주권을 원상회복하는 일은 참정권만큼이나 중요하다.

③ 지방의 토호土豪세력들이 향토제전위원회를 장악하거나 주도하면서 정치적 · 관료주의적 성향을 드러내고 있다.

제전위원회는 반관적半官的 민간단체로 위장했을 뿐이지 민주적이지 못하다. 지방자치시대에 지역주민들의 정치참여가 더욱 확대되면서 지역 유지들이 문화단체나 축제집행기관을 장악하거나 주도하는 경향이 뚜렷하다. 향토축제가 위민제전爲民祭典이 아니라 정치인과 지역유지들의 체면치레의 수단으로 활용되는 우려가 현실로 나타나고 있다. 그러다 보니 행사는 형식적인 면이 강하고 경직되어 있다. 축제판에 무대가 있고 무대 위를 관료, 정치인이 차지하고 주민들을 들러리화하는 진풍경은 아마 한국에서만 벌어지는 축제의 조건인지도 모르겠다.

축제는 춤과 노래로서 자유분방하고 주민들은 집단적인 해방감에 휩싸이면서 신명나는 잔치판이 조성되는 게 일반적인데 정치, 관료층 중심의 행사를 치르다 보니 반민주적인 방향으로 나아갈 수밖에 없다. 한국사회에서 어쩔 수 없는 현실이 아니라 축제권을 주민에게 돌려주라는 것이다. 향토축제가 개선되지 못하고 있는 요인도 정치인이나 지방토호들이 축제권을 장악하고 있기 때문이다. 향토축제가 식민지축제라고 규정하는 것도 그러한 이유 때문이다. 식민지축제를 청산하는 일은 축제주권을 되찾는 일부터 시작되어야 한다.

④ 향토축제의 개최시기는 5월과 10월에 집중되어 있다.

이는 마치 고대제천의식과 흡사하다. 전통제전에서 5월은 풍농기원, 10월은 추수감사제로 진행되는 농경세시성이 강하나 향토축제의 실제 내용을 살펴보면 풍농기원과 추수감사와는 전혀 다른 흥행성 내용으로 진행되고 있다. 시기는 전통적이나 내용은 엉터리라는 이야기이다. 그러다 보니 향토축제에 참여하는 사람들은 신바람이 날 리가 없으며, 신바람이 나서 북을 두들겨 대는 각설이 엿장수를 쳐다보는 것으로 신바람을 충족시키고 만다. 향토축제는 주민을 들러리와 같은 구경꾼으로 전락시켜 참여를 배제하는 한 항상 겉돌 수밖에 없다.

축제는 제전위원회 몇 사람이 좌지우지하는 것이 아니다. 세시에 맞추어 자연스럽게 집단적인 에너지가 분출되는 게 축제인 것이다. 세시성이 없어진 탈민속적인 향토축제는 전면적인 개편과 구조 조정이 필요하다. 축제시기가 5월과 10월에 집중적으로 거행되는 만큼 세시의례의 전통을 되찾는 방향으로 제전문화가 복원되어야 하며 겹치는 향토축제는 본래의 전통제전으로 돌아가 춘추제로 통합되어야 한다. 그래야 역사적 정당성을 확보할 수 있다.

⑤ 향토축제는 전통적인 민속문화를 고갈시키고 있다.

향토축제마다 민속적 행사가 가장 공연되고 있으나 실제로는 반민속적 축제로서 오히려 전통민속을 고사시켜 가고 있다. 예를 들면 향토축제마다 농악경연대회가 단골 메뉴로 되어 있다. 마치 농악경연대회를 전통민속을 계승하는 중심적인 민속놀이로 내세우지만 실제 농악은 반주하는 악대에 불과하지 놀이의 주체는 아니다. 앞에서 예를 든 것처럼 줄다리기를 하는데 줄다리기가 주체이지 농악이 주체는 아니다. 결과적으로 향토축제의 각종 농악경연대회는 오히려 다른 민속놀이를 매장시키는 꼴만 되고 말았다. 농악경연대회는 향토축제마다 단골 메뉴여서 농악대들은 순환출전의 혜택을 누리는 듯하나 민속놀이(의례)를 살리는 게 중요하지

농악을 진흥시키는 것은 별 의미가 없다.

민속놀이도 마찬가지이다. 실제 민속현장에서 단절된 민속놀이들이 향토축제 기간에 등장하여 일반인들에게 선 보인다. 민속은 생활현장에서 살아서 전승되어야 그 의미가 있는 것이지 현지에서 단절된 제전이 축제현장에서 연출된다면 그것은 민속이 아니라 현대판 연극이라고 할 수 있다. 전국민속예술경연대회가 해가 거듭될수록 생활현장에서 민속을 그만큼 많이 고갈시킨 것과 마찬가지로 향토축제에서 민속을 가장한 민속행사를 연출할수록 농촌현장에서 민속은 고갈되어 가고 있다는 점을 명심해야 한다. 민속놀이는 연극처럼 기획, 연출, 공연되는 게 아니다. 향토축제나 전국민속예술경연대회에서 행해진 민속놀이는 생활현장에서는 구경조차 할 수 없으니 연출된 연극공연이 아니고 무엇이겠는가. 문화는 한번 파괴되면 원형을 잃어버린다는 사실이다.

⑥ 살아있는 제전문화를 자원화해야지 개발축제의 조장은 바람직하지 못하다.

본질을 벗어난 향토축제들은 계속해서 유사성의 축제들을 양산하고 있다. 예를 들면 남원의 춘향제가 흥부제를 낳고 흥부제가 변강쇠와·옹녀제를 잉태하고 있으니 참으로 한심한 일이다. 현재 전라북도에서도 각 시·군마다 적게는 2, 3개씩 많게는 5, 6개씩 지역축제를 거행하고 있다. 축제의 본질인 사회통합력보다는 막대한 경제적 낭비를 가져오고 있다. 각 자치단체마다 새로운 개발축제開發祝祭 정책에서 탈피하여 전통제전의 보존정책 위주로 전환하여야 한다. 무기력하고 지루한 축제를 진행하는데 동원되는 인력낭비와 행정공백, 경제적 지출을 예방하기 위해서는 하루빨리 축제의 근본을 찾아 개발축제를 지양하고 구조조정을 통해 축제를 개혁하여야 한다.

향토축제는 오히려 국가적인 망신을 가져올 수 있다는 사실을 명심해야 할 것이다. 외국인들이 향토축제에 참가하였을 때에 전혀 한국적이지 못하고 전통적이 않은 흥행성 위주의 축제를 어떻게 평가할지 두려움이 앞선다.

이제부터라도 전통제전을 지원하여 생명력을 불어넣고 향토축제는 과 감하게 축소, 중단하는 것이 민족문화의 창달과 전통문화의 창조적 계승을 위하여 바람직하다. 행정관청에서도 향토축제에 대한 지원을 중단해야할 것이며 향토축제에 들어가는 비용을 전통제전의 계승에 지원하는 방향으로 정책적인 변화가 있어야 한다. 제전위원회 관계자들도 기득권을 놓지 않으려고 안간힘을 쓰지 말고 민족문화의 전통이라는 대명제 앞에 반성하고 겸허한 자세를 견지해야 한다.

⑦ 축제는 그 마을의 지역축제이지 전국적인 축제가 아니다.

향토축제의 프로그램은 너무나 대형화되어 있고 전국규모의 행사가 많다. 그러나 실제 들여다보면 전국적이지 못한 전국적 행사로 명분만 갖고 있는 게 대부분이다. 전통제전은 그 목적과 성격이 명확한데 비하여 향토축제는 잡화점식으로 성격이 명확하지 못하다. 향토축제는 맛도 없고 멋도 없다. 마치 시외버스터미널 앞에 조성된 대중음식점들과 흡사하다. 수십여 개의 행사들을 나열시켜 축제의 목적과 성격을 상실할 뿐만 아니라 지역주민이 낸 세금을 성과없이 낭비하는 결과만 가져올 뿐이다. 규모가 커지면 비용도 많이 든다. 향토축제가 지역주민들을 위한 축제가 전국규모의 축제를 지향하는 게 요즘의 흐름이다. 자기고장의 주민들조차 참여시키지 못하는 마당에 어떻게 전 국민을 상대로 행사를 개최하겠다는 것인지 발상부터가 그릇된 것 같다. 각 향토축제부터 전국규모의 경진競進, 경연대회競演大會는 자제되어야 한다. 행사는 대형화되면서 알맹이는 없는 프로그램이 양산되고 있다. 이제 정보화사회에서 가장 한 국적인 게 세계적인 게 아니라 지역적인 제전이 세계적일 수 있다는 점을 깨달아야 한다.

축제가 대형화되는 게 능사가 아니라 대폭 축소시켜 축제의 성격을 명확히 드러내도록 해야 한다. 주민들이 스스로 목적과 동기를 부여하여 작은 굿판을 벌이도록 유도하여야 한다. 이제 겉치레한 대형의 향토축제

보다 주민들속에서 피어나는 자생적인 축제들이 다양화되어 삶의 질을 높이는 문화복지 차원의 축제가 이곳저곳에서 개최되었으면 하는 바람이다.

⑧ 축제는 문화복지와 삶의 질을 향상시키는 방향에서 추진되어야 한다.

전통제전은 일상생활에 활력을 불어넣어 주고 리듬을 갖게 한다. 주기적으로 거행되어 왔던 명절의례는 생활에 활력을 불어넣어 생활을 윤택하게 하는 요인이었다. 맺힘과 풀림을 반복하는 의례는 단순한 의례가 아니라 생활의 리듬을 만들어 주었던 것이다. 노동으로 맺힌 힘겨움을 놀이로 풀어내는 흥겨움은 사뭇 과학적이다. 정월 초하루부터 섣달 그믐날까지 절기별 의례는 향촌민들에게는 맺히고 풀어내는 생활문화였다. 그리하여 그들의 문화를 민속문화라 부르는 것이다.

민속문화를 우습게 보지 마라. 민속문화속에도 삶과 철학이 있다. 실제 그들의 민속문화를 살펴보면 우주적, 과학적, 합리적인 세계관을 갖고 있다. 천체의 변화에 대한 적응체계와 자연환경의 변화에 대한 대응체계, 집단적인 삶의 방식에 적응하는 심리체계 등이 생활양식 속에 묻어 있다. 이러한 민중의식과 사상적 구조가 축제에 반응되어 나타날 수 있다. 축제를 통해서 그 지역민들의 역사의식과 문화적 성격과 예술세계까지도 살펴볼 수 있음에도 불구하고 그들의 문화를 계발하는 축제는 소홀히 한 채 주민과 동떨어진 개발축제를 지향하는 것은 적절하지 못하다. 축제는 삶의 활력소로 작용하여야'한다.

⑨ 축제는 경제적인 마인드를 가져야 한다.

요즘 향토축제는 수천만원에서 수억원의 비용을 지출하고 있다. 향토축제에 드는 비용과 효용성에 대한 영향평가를 하여 손익의 차이를 따질 필요성이 있다. 막대한 비용을 들여 경제적 재생산을 가져온다면 좋은 일이나 대부분의 향토축제들은 그렇지 못하다. 지역축제를 통해서 지역경제에 기여하도록 해야 함에도 불구하고 경제손실을 가져온다면

구조조정이 불가피하다. 우선 이벤트회사들에게 용역을 주거나 중앙의 전문관련 기관에 행사의뢰를 함으로써 지역자본의 유출이 심각해지고 있다. 지역문화의 활성화와 지역경제의 발전에 기여할 수 있는 축제, 즉 관광상품성이 높은 축제를 개최하여 타 지역민들이 찾아와 참여하는 방식의 축제를 지향해야 한다. 지역민들에게 소득증대의 기회도 제공하고 관광수입으로 지역경제가 활성화될 수 있는 경쟁력있고 전통적인 제전문화를 정착시키도록 해야 할 것이다.

전국적으로 획일화된 대부분의 향토축제들은 관광상품성이 떨어지고 지역적 특성을 보여주지 못하지만, 몇몇 지역축제들은 엄청난 경제수익을 가져오는 전통제전으로 자리잡아가는 사례도 있다. 전통제전의 관광상품화는 문화재 보존과 지역주민의 문화재 이해증진과 관광소득을 향상시킬 수 있다는 일석삼조의 효과가 있다. 그러나 오늘날 열악한 지방재정을 파탄으로 몰고가는 주범을 향토축제로 지목하고 폐기해야 한다는 목소리도 높다. 막대한 재정지원에 비하여 그 성과가 미미한 향토축제는 폐기하고 저비용으로 경제성이 높고 관광상품성이 있는 자생적 전통제전을 복원하는 방향으로 정책 변화가 있어야 하리라 본다. 21세기는 문화관광산업만이 살길이다. 문화유산과 그 자원이 곧 돈이다.

2) 관광상품의 가치는 전통제전이 향토축제보다 높다.

각 자치단체마다 축제를 널리 알리고 축제를 관광자원화하려는 정책에 관심을 기울이고 있다. CI작업을 추진하거나 문화유산의 CD-ROM을 제작하고 관광도우미를 배치하는 등 관광진흥책을 내놓고 있으나 주먹구구식이 많다. 무엇을 관광자원화 할것인가에 대한 기초조사나 기본적인 전략을 세우는 것보다 예전부터 해오는 향토축제를 관광산업의 자원으로 활용하는 경우가 많다. 그러나 향토축제들은 각 지방의 독특한 관광자원이라기보다는 전국적으로 획일화된 향토성 행사들이 많아 실제 관광자원

으로서 경쟁력은 떨어진다. 물론 전통제전과 그 지역의 민속문화를 관광자원화한 강릉 단오제나 진도 영등제 등 지방의 독특한 전통문화를 관광산업의 전략으로 채택하여 성공한 사례들도 있다.

앞으로는 대형화된 잡화점식의 향토축제는 관광산업으로 성공하기가 어려울 것이다. 물론 축제를 특성화하려는 지역축제들도 있지만 대개의 향토축제들은 미인뽑기대회나 연예인과 언론매체를 동원하여 실속없이 소리만 요란하기 때문이다. 의미없는 단골 메뉴의 품목을 확대할 게 아니라 축제의 성격과 목적을 명확하게 제시하고 축제의 특성화를 꾀하여 관광자원화하는데 적극 참여하여야 할 것이다. 그러나 향토축제는 이제 한계에 와 있다. 프로그램의 매력도 없지만 국민들 사이에 너무 식상해 있다. 그리하여 새로운 개선책이 자꾸 요구되고 있지만 별 효과가 없는 실정이다.

이제 축제에 대한 인식과 관점을 바꾸어야 한다. 앞으로는 문화유산의 관광자원화와 문화관광산업의 시대가 도래하고 있다. 이에 대응하는 축제는 성격이 명확하고 주제가 뚜렷해야 한다. 광주 비엔날레, 이천 도자기축제, 부산 국제영화제, 춘천 판토마임축제 등 축제성을 떠나 현대적 감각을 가진 문화예술제가 관심을 모으는 것도 성격과 주제가 명확하기 때문이다. 그렇지 않다면 완전히 토속적인 전통제전 등이 관광자원으로 안성맞춤이다. 가장 전통적이고 한국문화의 원형을 볼 수 있는 제전으로 매력이 있기 때문이다. 그런 차원에서 전통적인 당산굿과 같은 마을제전이나 성황제, 별신제와 같은 고을제전 등 전통 문화유산을 관광자원으로 집중 지원하여 보전, 관리를 해야 할 것이다.

이러한 전통제전은 원형보존을 위한 대책도 중요하지만 관광자원으로서 상품성을 갖는 전략도 수립되어야 할 것이다. 왜냐하면 관광자원화의 관리대상으로 문화유산의 보존책이 자연스럽게 수립될 것이며, 방치되어 왔던 전통문화유산의 가치와 문화적 파급 효과를 가져올 수 있기 때문이

다. 이러한 방향에서 문화유산의 관광자원화는 적극적으로 추진해야 할 것이다. 그러나 문화유산 가운데 살아있는 동적인 문화유산은 제전문화가 대표적이다. 지금까지 주민자치적으로 전승해오고 있는 전통제전의 관광상품화는 현대적 감각에 맞게 포장할 마케팅이 필요하다.

앞으로의 관광산업은 문화유산과 지역축제가 중심이 될 수밖에 없다. 역사적·지역적 특성이 분명한 굿놀이형 전통제전을 복원하여 관광상품으로 개발하여야 한다. 전라북도에서 관광상품성이 높은 세시민속은 줄다리기와 성황제, 별신제이다. 줄다리기는 부안, 김제, 정읍, 고창지역의 마을단위로 거행되는 줄다리기와 대형화된 순창읍 옥천줄다리기, 고창읍 오거리당산제 줄다리기, 부안읍 줄다리기는 전통제전으로 관광자원의 가치가 크다. 정월 대보름날 거행되는 줄다리기는 향토축제보다 체험관광으로 더없이 좋다. 시·군단위로 이러한 관광상품성이 높은 체험관광을 지원토록 해야 한다. 또한 관광상품성이 높은 전통제전은 현재는 단절되었지만 순창 성황제와 전주 성황제의 복원과 부안 수성당의 용왕굿 복원과 위도 용왕굿 전승은 관광산업의 진흥 차원에서 정책적인 지원이 필요하다.

전통제전의 복원과 정책적 지원은 생활양식속에서 제전문화가 살아 있도록 하는 방향으로 나아가야 한다. 각 지역의 자생적 전통문화를 정밀조사하여 생명력있는 전통제전과 문화유적을 연계시킨 체험관광코스를 개발하고 이러한 전통문화 체험관광 상품은 외국인들에게도 매력있는 테마기행의 자원이 될 수 있는 만큼 관광산업 전략차원에서 정책개발이 필요하다.

5. 맺는말

이제는 폐기시켜야 할 향토축제와 적극 지원해야 할 전통제전을 구분하여 진정한 민족문화의 창달을 유도해야 한다.

페스티벌은 문화복지 차원에서 생활의 정서와 삶의 리듬을 위하여 필요하다.

우리나라의 전통적 페스티벌은 마을굿이었다. 우리나라의 마을제전은 제의성과 오락성이 중첩되어 있는 판굿이라는 게 특징이다. 따라서 마을굿은 제사이자 페스티벌이다. 마을굿은 마을이란 공간(판)에서 제의(굿)를 거행하는 것을 말한다. 이러한 마을굿의 원리와 전통을 현대적으로 계승하여 주민들이 굿의 주체가 되고 스스로 페스티벌의 판을 짜고 멋진 판굿을 벌일 때에 진정한 페스티벌이 조성될 수 있을 것이다. 그러나 이러한 판굿형 페스티벌은 일제시대에 식민통치 차원에서 강제적으로 억압 단절되었으며 그후 50여년의 세월이 지나면서 축제의 리듬과 정서를 상실하고 말았다. 한마디로 판굿형 페스티벌이 식민지축제인 향토축제로 대체되면서 신명나는 판굿의 엑스터시를 체험해보지 못한 세대들이 대중문화의 주체로 성장해 있다.

기성세대들은 마을굿을 미신시하고 젊은 세대들은 마을판굿을 체험해보지 못했으니 전통제전으로서 마을굿이 올바르게 전승될 리가 없다. 마을굿은 판굿이었고 온통 마을은 굿판 그대로였다. 이제 잃어버린 아니 빼앗긴 축제주권을 되찾아 진정한 마을굿이 되살아나도록 해야한다. 판굿형 페스티벌이 복원된다면 생활문화도 다양하고 풍성해질 것이며 리듬있는 주기적 생활을 통해 정신건강이 향상되고 삶의 질도 윤택해져 인간성이 살아 숨쉬는 아름다운 세상이 실현될 수 있을 것이다. 이러한 꿈과 희망이 살아있는 이상사회의 실현은 마을굿을 현대화한 판굿형 페스티벌의 순기능으로 예측이 가능하다.

전통제전인 마을굿을 말살하고 대안으로 생성된 향토축제는 전통사회의 미풍양속을 계승하지 못하고, 조잡하고 저급한 축제를 양산하였으며, 공동체적인 생활현장에서 민속문화를 소멸시키는 역기능으로 작용해왔다. 전통제전이 정신문화가 살아있는 민족축제라 한다면, 향토축제는 정신문

화가 죽어있는 식민축제라는 차이에서 축제의 사회적 기능이 얼마나 커다란 역할을 하는지 실감할 수 있다. 일제는 전통제전을 말살하고 향토축제를 조장해왔고 이러한 식민정책을 해방이후에도 그대로 답습하여 향토축제는 더욱 번성하여 오늘에 이르고 있다. 향토축제의 폐해는 궁극적으로 문화부재와 사회불안의 요인과 경제발전의 걸림돌로까지 작용하고 있다해도 과언이 아니다.

이제 더 이상 향토축제의 존재 의미와 명분은 사라졌다.

앞으로 우리가 지향해야 할 바가 무엇인지 명확해졌다. 그리고 이제 결단을 내릴 때가 왔다. 21세기를 목전에 두고, 20세기의 식민지축제를 후손에게 물려준다는 것은 반민족적인 죄악이나 마찬가지이다.

전통제전은 문화유산으로 적극 계승발전시킬 수 있도록 지원해야 하며, 목적성이 없고 시민들로부터 외면당하고 경제적 낭비가 심한 향토축제들은 과감하게 중단, 폐기시켜야 한다. 번화한 도시에서 시골축제는 어울리지 않는 호기심이다. 이제 정신을 가다듬고 모두 제자리로 돌아가게 하자. 전통제전은 민족문화의 생명력이요 민족의 지적, 예술적 수준을 보여주는 표현물이며 시민의식의 가늠자라는 사실이다. 축제는 관료나 정치인이 기획, 추진하는 게 아니라 주민들이 자생적·전통적으로 전승해오는 문화예술적 짓거리인 것이다. 진정한 페스티벌은 음악에 흥겨워 손짓, 발짓, 몸짓이 흐드러지는 신명의 판굿 그 이상의 의미는 없다. 이제 농촌에서는 판굿형 제전문화가 살아나 삶을 풍요롭게 하고 현대산업도시에서는 그 현실에 맞는 도시형 축제가 자연스럽게 피어나 윤택하고 풍요로운 건전사회를 조성하는데 원동력이 되도록 해야 한다.

이제 과감하게 식민지 근성을 벗어버리고 민족문화의 자존심을 되찾자.

참/고/문/헌

이상일, 『한국인의 굿과 놀이』, 문음사, 1981.

주강현, 『굿의 사회사』, 웅진출판, 1992.

방일문화재단, 『향토축제의 가능성과 미래』, 1994.

한국종교사연구회, 『성황당과 성황제』, 민속원, 1998.

최석영, 『일제의 동화이데올로기의 창출』, 서경문화사, 1997.

국립전주박물관, 『부안 죽막동 제사유적』, 1994.

이호영, 「일제의 한국 동화정책과 일선동조론」 제2회 한국학국제학술회의논문집, 1995

송화섭, 「줄다리기의 종교적 상징성」 아세아국제민속학술대회 발표문, 1997, 강릉.

_____, 「고창지방의 당산제에 대하여」 한국역사민속학회 정월대보름 답사자료집, 1994.

전북전통문화연구소, 『전북문화유산의 현대적 의미』, 학술심포지엄발표문, 1998.

『전주시사』.

『진안군사』.

전북의예술사

초판발행일 ● 2000년 1월 10일

발행처 ● 서 경 문 화 사

서울특별시 종로구 동숭동 199-15(105호)

Phone : 743-8203 / FAX : 743-8210 / E-mail : sk8203@chollian.net

등록번호 ● 1-1664호

값 14,000원

만든 사람들
●

글 쓴 이 ● 동학농민혁명기념사업회 편
펴 낸 이 ● 김선경

ISBN 89-86931-23-0　　03600